KIOSK

EINE GESCHICHTE DER FOTOREPORTAGE
1839-1973 A HISTORY OF PHOTOJOURNALISM

N° 4951 — 96e ANNÉE
22 JANVIER 1938

Le supplément théâtral de cette semaine contient
CHALEUR DU SEIN
Comédie en 4 actes d'ANDRÉ BIRABEAU

Prix de ce numéro : 5 francs
avec le supplément théâtral : 6 fr. 50

L'ILLUSTRATION

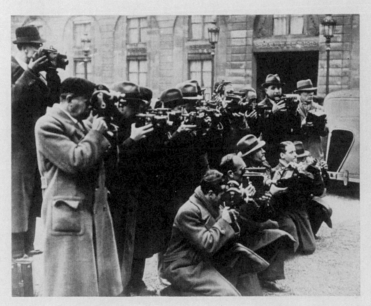

PENDANT LA CRISE MINISTÉRIELLE

La batterie des photographes guettant le passage des ministrables dans la cour de l'Élysée.

13, RUE SAINT-GEORGES, PARIS (9e)

Voir au verso les tarifs d'abonnement.

Herausgegeben von Bodo von Dewitz
Edited by Bodo von Dewitz

Zusammengestellt von Robert Lebeck
Concept and selection by Robert Lebeck

K I O S K

EINE GESCHICHTE DER FOTOREPORTAGE
1839-1973 **A HISTORY OF PHOTOJOURNALISM**

STEIDL

INHALT CONTENTS

Ausstellung
Museum Ludwig/Agfa Foto-Historama Köln
29. Juni bis 16. September 2001

Altonaer Museum in Hamburg
24. April bis 11. August 2002

Einführung

„Die Fotoreportage ist eine Erzählung in Bildern: Manchmal eine Kurzgeschichte, manchmal eine Novelle, manchmal ein Roman", äußert Robert Lebeck kurz und präzise zum Gegenstand seiner 50jährigen Profession als Fotoreporter und 12jährigen Sammelleidenschaft von Illustrierten. Er weiß, wovon er spricht, und er weiß vor allem, daß Fotoreportagen Bildergeschichten von vielen Vätern sind. Vom ersten Auftrag bis zur Herstellung der Fotografien, von deren Auswahl bis zur Fertigstellung der Bild-Textabfolge in den Redaktionen der Illustrierten gab und gibt es stets alle Möglichkeiten der Veränderung. Als Original der Fotoreportage, als Endprodukt, kann folglich allein die Abfolge der gedruckten Seiten angesehen werden. Die vorliegende Publikation enthält ausschließlich das publizierte Material, welches den Leser auf der Straße wirklich erreichte und die Geschichte der Fotoreportage von der Illustration des 19. Jahrhunderts bis zur klassischen Bildergeschichte der 1960er Jahre repräsentiert.

Diese Geschichte ist inzwischen selbst Bestandteil der Geschichtsschreibung geworden, denn die Fotoreportage gilt heute als Medium der Information für das breite Lesepublikum weitgehend als untergegangen. Die Illustrierten *Life, Look, Picture Post, Quick* und *Kristall*, die man einst alle am Kiosk um die Ecke kaufen konnte, gibt es schon lange nicht mehr, nur die Nachrichtenmagazine sind erhalten geblieben, und im deutschsprachigen Raum hat eigentlich als klassische Illustrierte nur der *Stern* aus Hamburg die Zeiten überlebt. Aber bevor von dem Ende gesprochen wird, sollten die Anfänge reflektiert werden, denn wer weiß schon, wann erstmalig Fotografien in Zeitschriften gedruckt worden sind? Wer verbindet mit dem Namen Georg Meisenbach schon die revolutionäre Erfindung des Rasterdruckverfahrens? Wann dienten Fotografien erstmalig als Vorlagen zur Illustration? All diese Fragen gehören zur faszinierenden Geschichte der Fotoillustration und -reportage, die in diesem Band mit einführenden Texten und ausführlichen Bilderstrecken über den gesamten Zeitraum von 1843 bis 1973 erzählt wird. Robert Lebeck führt als Interviewpartner in die Thematik ein, und er hat selbst die Auswahl der hier versammelten Reportagen vorgenommen: Der wache Adlerblick des Fotojournalisten ist zur strengen und aufmerksamen Sicht des Historiographen mutiert, um (s)eine Geschichte des Fotojournalismus vorzuführen. Hauptsächliches Anliegen ist dabei die Charakterisierung der Fotoreportage als besonderes und fast vergessenes Genre der Bilderzählung mit hoher medialer Eindringlichkeit, poetischer Suggestion, authentischer Überzeugungskraft und einer reichen und vielseitigen Geschichte.

Bodo von Dewitz
Museum Ludwig/ Agfa Foto-Historama Köln
2001

Introduction

"A photographic report is a narrative told in pictures: sometimes it is a short story, sometimes a novella and at times it is a novel", says Robert Lebeck in a concise way on the subject of his 50-year career as a photo journalist and his passion for collecting illustrated journals which started 12 years ago. He knows what he is talking about and above all he knows that photographic reports are picture stories in the creation of which many people have been involved. First there is the commission and the photographs are taken. A choice of photographs is made, and the sequence of pictures and texts is worked out at the editorial offices of the periodicals. At all these stages it has always been possible to change all kinds of things. It is therefore only the sequence of the printed pages which can be regarded as the original photographic report, as the end-product. The present publication contains only the material which was printed in magazines and which thus actually reached the readers. It is a historical discourse on photojournalism ranging from the illustrations of the 19th century to the classic picture stories of the 1960s.

Photojournalism itself has been consigned to history because it is no longer regarded as an important medium of information for a mass readership. *Life, Look, Picture Post, Quick* and *Kristall*, which were once available at the kiosk nearby, have long since disappeared. Only news magazines have survived. In the German-speaking world only the classic illustrated magazine *Stern* published in Hamburg has managed to weather the winds of change. But before we talk about the end of the story let us take a closer look at the beginnings. For hardly anybody knows when photographs were first printed in magazines, that Georg Meisenbach made the revolutionary invention of halftone printing, when photographs first served as models for illustrations. All these aspects are part of the fascinating history of photographic illustration and photojournalism which is dealt with in this book. It contains introductory texts and comprehensive pictorial material covering the period from 1843 to 1973. An interview with Robert Lebeck introduces readers to the subject. Robert Lebeck has also selected the reports printed in this book. The eagle-eyed view of the photojournalist has turned into the keen and observant view of the historian who presents the history – his history – of photojournalism. The main concern of this book is to present photojournalism as a very special and almost forgotten genre of pictorial narrative whose characteristics are its great vividness, poetic persuasiveness, its high degree of authenticity and its rich and complex history.

Bodo von Dewitz
Museum Ludwig/Agfa Foto-Historama Cologne
2001

**Hotel Splendid, Lugano
15.12.1928**
Die Baumeister der deutsch-französischen Verständigung, Aristide Briand und Gustav Stresemann, treffen sich mit Sir Austen Chamberlain.
Das Treffen der drei Friedens-Nobelpreisträger war Salomons erstes Foto einer Staatsmänner-Konferenz. Veröffentlicht in der **Berliner Illustrirten** Nr. 53, 30.12.1928, in dem **Deutschen Lichtbild** von 1930 auf Seite 38.

Originalfoto von Dr. Erich Salomon aus dem Archiv der New York Times.

Text auf der Rückseite:
"It must have been something very difficult, but I do not remember what it was" said Sir Austen to Salomon when asked what he has been saying when this pic was taken.

**Hotel Splendid, Lugano
15.12.1928**
*The architects of german-french reconciliation Aristide Briand and Gustav Stresemann meet with Sir Austen Chamberlain.
The meeting of the three winners of the Peace-Nobelprice was Salomon's first picture of a conference of statesmen.
Published in the **Berliner Illustrirte** No. 53, 30.12.1928, in **Das Deutsche Lichtbild** of 1930 on page 38.*

Vintage photograph by Dr. Erich Salomon from the archives of the New York Times.

Handwriting on the back of the photograph: "It must have been something very difficult, but I do not remember what it was" said Sir Austen to Salomon when asked what he has been saying when this pic was taken.

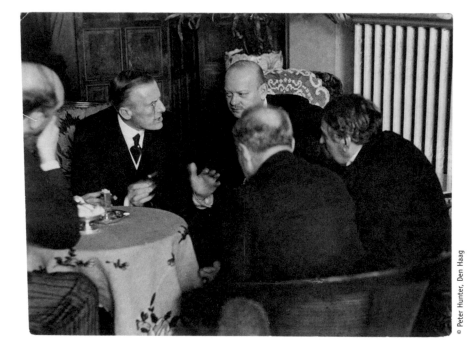

© Peter Hunter, Den Haag

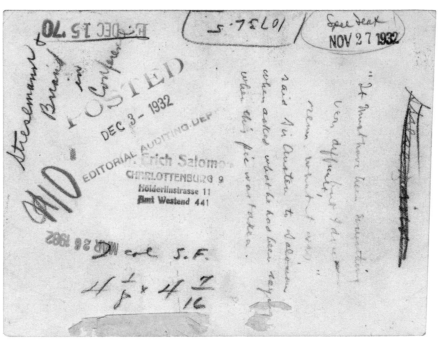

Gespräch mit dem Sammler und Fotojournalisten Robert Lebeck
in Port de Richard, Südwest-Frankreich, August 2000

FOTOS, TITEL, DOPPELSEITEN

Vor Jahrzehnten waren es historische Postkarten, dann die Fotografien des 19. Jahrhunderts, nun sammeln Sie illustrierte Zeitschriften, um die Geschichte der Fotoreportage aufzuspüren. Woher kam die Idee zu dieser neuen Sammlung?

RL: Ich habe mal ein eigenes Buch mit zwölf gedruckten Reportagen gemacht und daneben die wichtigsten dazugehörenden Fotografien betrachtet. Da kam mir der Gedanke, wie interessant es für die gesamte Geschichte der Fotoreportage wäre, die gedruckten Endergebnisse zu sammeln. Kaum hatte ich diesen Plan gefaßt, machte ich die reale Sammlererfahrung: In Bielefeld kam ich in ein Antiquariat, und da lagen Hefte der *Berliner Illustrirten* herum. Es war genau der richtige Jahrgang, ich glaube 1931 oder 1932, und dann sah ich hinein und stieß auf die Namen: Umbo, Wolfgang Weber, Harald Lechenperg, Erich Salomon und Martin Munkacsi. Manchmal befanden sich vier bekannte Fotoreporter mit guten Bildern in einem Heft. Ich habe nach dem Preis gefragt und sollte DM 1,50 pro Heft bezahlen. Das kann man nicht liegenlassen, und außerdem waren die Hefte gut erhalten. So fing das an. Das Interesse war geweckt.

Was war die eigentliche Triebfeder, erneut eine Sammlung aufzubauen?

RL: Meine Neugier, einzig und allein. Berufsbedingt interessierte mich immer schon die Geschichte der Fotoreportage, deshalb hat sich die Sammlung der Illustrierten eigentlich nahtlos angeschlossen. Und je mehr man sich hineinbegibt in so einen Sachzusammenhang, je mehr man intensiv sucht, fragt und sich erkundigt, haben Sie dies und das, desto mehr wird man fündig. Meistens haben die Händler interessante Materialien im Lager oder zu Hause. Man muß mit ihnen ins Gespräch kommen und natürlich bereit sein, für gute Ware auch zu zahlen.

Über Jahrzehnte haben Sie selbst als Fotoreporter gearbeitet und die Bilder in den Redaktionen abgegeben. War es auch das Interesse zu erforschen, was in den Redaktionsstuben eigentlich passiert ist? Was geschah und geschieht dort mit den Fotografien, was kommt am Ende heraus?

RL: Ich erzähle immer gerne, daß ich ohne jede Ausbildung angefangen habe zu fotografieren. Dadurch hatte ich das Gefühl, da fehlt mir was und ich müßte mich informieren, wie das alles mit der Fotografie im 19. und 20. Jahrhundertgewesen ist. Wer hat wann was fotografiert? Und im 20. Jahrhundert hatte ich eigentlich die Gewißheit, daß ich einiges wissen würde. Dann stieß ich auf die Fotoreportagen, und eine ganz unbekannte, faszinierende Geschichte tat sich vor mir auf.

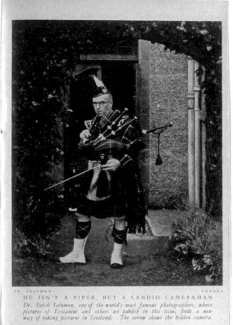

Lilliput, London, Nr. 3, März 1938
"He isn't a piper, but a candid cameraman"
"...Dr. Erich Salomon finds a new way of taking pictures in Scotland. The arrow shows the hidden camera."

Also muß man bei Ihnen das Sammeln als eine Art von Privatstudium betrachten, als eigenen, selbstgesetzten und strukturierten akademischen Bildungsgang?

RL: Ja. Ich merkte irgendwie, daß es ganz viele Bildreporter gegeben hat, von denen die gedruckten Reportagen interessanter sind als die 13 x 18 cm Fotografien, die man zuweilen findet. Oft werden solche originalen Archivabzüge teuer gehandelt, teurer als die Bilder der großen Fotografen des 19. Jahrhunderts. Ich habe das nie eingesehen, denn die alten Fotografien kamen mir immer besser vor. Die Pressebilder der 1920er Jahre haben eigentlich immer das Format 13 x 18 cm. Friedrich Seidenstücker z.B., der hat nie was anderes gemacht. Oder wenn man die Abzüge von der DEPHOT sieht, Fotos von Felix H. Man, Umbo, diese Pressebilder sind eigentlich immer 13 x 18, höchstens 18 x 24, Hochglanz, Agfa Brovira, gewesen.

Sie betrachten die Abzüge sorgfältig und kritisch, dann werden die Fotografien von Ihnen umgedreht. Was erkennen Sie auf den Rückseiten?

RL: Die Rückseiten von alten Archivfotografien sind genauso interessant wie die Abbildungen selbst. Dort befinden sich Stempel, kleine aufgeklebte Papierstreifen, die offiziellen Bildlegenden oder auch Agenturkommentare. Die Rückseite ist ein Dokument für sich, das man lesen sollte und entziffern können muß.

Sie behandeln die alten illustrierten Zeitungen auffallend gut und fassen sie ganz sorgfältig an. Dadurch bekommen sie eine Wertzuweisung, die ihnen als Objekt eigentlich nicht entspricht. Viele – die große Mehrzahl – dieser illustrierten Zeitschriften hat man ja zu allen Jahrzehnten weggeworfen. Von Ihnen werden sie gesammelt, und inzwischen ist ja eine wirklich bedeutende Sammlung zusammengekommen. Kennen Sie den Umfang Ihrer Sammlung? Können Sie Zahlen nennen?

RL: Die alten Illustrierten sind sehr kostbares Altpapier. Das ist mir mehr und mehr bewußt geworden. Man weiß ja selbst, wie schnell man eine Illustrierte wegwirft. Wenn die Zeit vergeht und man auf mehrere Jahrzehnte zurückblicken kann, dann wird einem der Wechsel von Gegenwart zur Zeitgeschichte und Geschichte sehr deutlich. Sicher habe ich inzwischen einige tausend Exponate und ungefähr vierhundert verschiedene internationale Illustrierte zusammengetragen.

Dem Strom der Zeit, dem unaufhaltsamen Vorgang des Vergehens und Vergessens die Dinge entreißen... Sie legen das Exemplar einer alten Illustrierten zur Seite, um es später genauer betrachten zu können. Eigentlich handeln Sie wie beim Fotografieren. Das Geschehen läuft ab, und der Fotograf hält einige Ausschnitte daraus fest. Sie studieren die Illustrierten ganz besonders intensiv. Ich glaube, es gibt kaum jemanden, der sich so genau die Reportagen ansieht und auch wirklich visuell erfaßt. Bis in kleine Signaturen, winzige verborgene Nume-

rierungen erforschen Sie die Bilder und nehmen dabei Informationen wahr, die der normale Leser garantiert übersieht.

RL: Es macht großen Spaß, in den Illustrierten zu blättern und dabei Fotografen der Vergangenheit zu entdecken. In *Fortune* der 30er Jahre habe ich eine Farbreportage über den Bau des Dampfers Queen Mary gesehen. Darunter stand, daß die Fotos von einer Madame Yevonde gemacht worden sind. Erst jetzt habe ich gesehen, daß es sogar eine Ausstellung von dieser Madame Yevonde in Deutschland gegeben hat. Deren Fotos sind ganz hervorragend, und trotzdem kennt niemand diese Fotografin. Übrigens hat sie auch ein besonderes Farbverfahren benutzt. Man muß sehr offen sein, wenn man in den alten Zeitschriften liest, kann aber durchaus noch Pionierarbeit für die Fotografiegeschichte leisten.

Jetzt sind wir wieder beim Sammler Robert Lebeck angelangt. Ich möchte aber noch einmal zum Fotojournalisten zurückkommen. Robert Lebeck hat Jahrzehnte als Fotojournalist gearbeitet und die Filme in der Redaktion abgegeben. Waren Sie auch früher am Endprodukt interessiert, an dem, was die Redaktion aus Ihren eigenen Bildern gemacht hat?

RL: Ich war immer sehr am Endprodukt interessiert. Es hat mich aber gelangweilt, die Redaktionsarbeit selbst zu machen. Also Chefredakteur zu sein oder als Bildredakteur zu arbeiten, das wäre nichts für mich gewesen, weil man immer im Büro sitzen muß. Das Rauskommen, das Reisen war eben doch das Wichtigste. Ich gebe zu, daß man damit die Kontrolle über das Endprodukt, die ausgewählten und gedruckten Fotografien, abgibt. Das geht nicht anders, denn fotojournalistisch arbeiten heißt, im Team arbeiten. Ich fand meinen Beruf – draußen allein herumzulaufen mit meiner Kamera – immer ganz toll. Niemand hat einem reingeredet. Damals war man als Fotojournalist sehr frei. Wenn man Lust hatte, dann arbeitete man, wenn man keine hatte, blieb man noch ein bißchen im Bett. Das klingt einfach, ist es aber mitunter gar nicht. Der Aufwand war und ist manchmal sehr groß. Viele scheitern daran, daß sie es nicht ertragen, so lange von den Familien getrennt zu sein. Früher haben wir oft Reportagen gemacht, die zogen sich über drei Monate oder vier bis sechs Wochen hin. Und dieses Alleinsein, das können viele gar nicht ertragen. Immer allein arbeiten, mit niemandem reden, immer nur suchen, beobachten und fotografieren. Bei den Reportagen über ein ganzes Land kann man schnell überfordert sein. Stellen Sie sich vor, Sie bekommen den Auftrag, Japan zu fotografieren. Japan als solches oder Afrika als solches. Kann man eigentlich nur ablehnen. Aber genau das will man ja nicht. Es ist ja genau der Auftrag, den man sich erträumt hat. Also bei mir stand der Wunsch zu reisen immer an erster Stelle, und dadurch kam ich eigentlich überhaupt erst zur Fotografie.

Und wann begann das Sammeln?

RL: Das war immer eine sehr schöne Nebenbeschäftigung, um zu entspannen. Man erledigt den Auftrag und flaniert dann durch Städte, in denen man gar nichts weiter zu tun hat. Plötzlich steht man in einem Laden, sieht sich alte Fotografien oder Illustrierte an und kann sich so schön ablenken. Man kann ja nicht

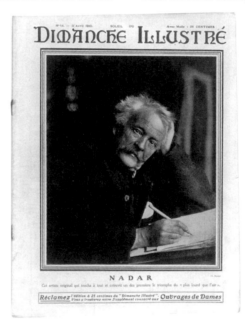

Dimanche Illustré Nr. 14, 3.4.1910
Titelbild zeigt Felix Nadar, gestorben am 21.3.1910
Foto von Paul Nadar, Paris.

dauernd fotografieren, man hat Termine, aber auch viel freie Zeit.

Über lange Jahre haben Sie unter anderem bei diesen Gelegenheiten Fotografien des 19. Jahrhunderts gesammelt. Offensichtlich haben Sie sich jetzt ein noch komplexeres Sammelgebiet ausgesucht. Die Zeitschriften zu sammeln bedeutet viel Arbeit. Das Anschauen, das Organisieren, das Erschließen. Da gibt es keine Anleitungen. Da braucht man stoische Neugierde, ungebrochenen Sucheifer, hervorragende Augen und ganz viel Geduld. Der Arbeitsaufwand hat sich enorm gesteigert. Einst haben Sie 11.000 Fotos aus dem 19. Jahrhundert gesammelt, nun sind Sie bei den Illustrierten und damit bei ein paar hunderttausend Fotografien gelandet.

RL: So ungefähr. Das macht Spaß und ängstigt zugleich. Denn da ist meine schreckliche Angst, oder besser mein Ehrgeiz, eine der besten Sammlungen aufbauen zu wollen. Eine Museumssammlung sollte es sein, die wirklich keinen wichtigen Namen ausläßt, die wirklich allen wichtigen Vertretern des Berufs gerecht wird. Man kann nicht nur deutsche Fotos sammeln oder deutsche Illustrierte, sondern muß immer gleich den internationalen Vergleich aufbauen. Das ist seltsam, das ist irgendwie ein schrecklicher Ehrgeiz, der sich auch auf den Beruf überträgt: Wenn ich schon Fotoreporter bin, dann will ich einer der besten sein. Wenn ich schon Fotos sammle, dann will ich einer der besten Sammler sein.

Da Sie den Bereich der Fotoillustrierten ausgewählt haben und dies auch noch im internationalen Maßstab, haben Sie den Schwierigkeitsgrad sehr hoch gesetzt. Wirkliche Materialmengen sind auf Sie zugekommen.

RL: Natürlich muß man viel Material bewältigen, aber man hat ja die Gewißheit, daß es beim Sammeln viele glückliche Momente gibt. Dieses Glücklichsein, wenn man wieder eine Erkenntnis gewonnen hat, wenn man etwas gefunden hat, an das man überhaupt nicht gedacht hatte, das macht die Sammelleidenschaft aus, die das Leben ungemein bereichert, die einen manchmal sogar etwas süchtig erscheinen läßt.

Inzwischen haben Sie sich einen Bilderkosmos zusammengestellt, mit dem Sie permanent beschäftigt sind. Es hat den Anschein, als könne es keine Situation der Langeweile geben. Bei solch einer Gefahr greifen Sie zu einem neuen Sammelband, und die Arbeit des Sehens, Vergleichens, Suchens und Nachschlagens beginnt von neuem. Eigentlich sammeln Sie ja die gesamte gedruckte Welt, bzw. die gesamte in Fotografien sich präsentierende Welt seit über 150 Jahren.

RL: Das ist richtig. Ich kann und konnte nicht ein Leben lang dasselbe sammeln, aber wenn ich zurückblicke, dann ist es vielleicht dasselbe. Da kommen die Postkarten, die Fotografien, die Zeitschriften zusammen, und alles findet sich unter einer Glocke, auf der „Zeitgeschichte" steht, wieder. Es ist immer dasselbe Thema der Suche nach der Vergangenheit. Aber an einem bestimmten Punkt kann ich dann auch loslassen. Die Fotografien des 19. Jahrhunderts habe ich sehr lange Zeit genauestens studiert. Die alten Fotografien haben mich sehr angeregt in meinen fotojournalistischen Arbeiten, und alles was ich über die Kulturgeschichte der

Fotografie wissen wollte, habe ich eigentlich aus ihnen erfahren. Meine Neugier war befriedigt. Meine Ausbildung, die ich durch das Sammeln und Studieren der Sammlung nachgeholt hatte, war in gewisser Weise abgeschlossen. Mein Hauptkursus in Fotogeschichte war das Anfassen, Betrachten, Durchsuchen und Erforschen von Stapeln alter Fotografien.

Sie haben nie den Plan verfolgt, nur die einhundert Meisterwerke des 19. Jahrhunderts zusammenzutragen. Stand Ihre Neugier solchen reduzierten Sammlungskonzeptionen entgegen oder gab es andere Gründe dafür?

RL: Ich kann verstehen, wenn jemand nur einhundert Meisterwerke haben will, weil er sich nicht volladen will. Aber mich haben die Konvolute mehr interessiert. Übrigens war es mitunter auch ein finanzielles Problem, die einhundert Meisterwerke konnte ich nicht bezahlen, ich mußte mich auf das freie Feld begeben.

Aber wären Sie durch die hundert Meisterwerke nicht auch gelangweilt worden?

RL: Na ja, ich hätte schon gerne ein Konvolut Man Ray oder ein Konvolut von Roger Fenton auf einmal gekauft, aber es gab Fotos, die waren von Anfang an zu teuer für mich, so daß ich mich nicht engagieren konnte. Ich mußte warten, bis ich so etwas günstiger bekommen konnte. Wenn jemand einen „Nadar" oder „Le Gray" nicht als solchen erkannt hat, dann konnte ich manchmal durch Nachforschungen herausfinden, wer der Künstler des Fotos war.

Ich hatte das Gehalt eines festangestellten Fotoreporters, was immer gut war, aber trotzdem konnte ich nicht zigtausende für ein Foto ausgeben.

Statt der wenigen Meisterwerke wurde eine Sammlung von 11.000 Fotografien daraus, und dann haben Sie sich vor zwölf Jahren in den Dschungel der Illustrierten hineinbegeben. Wußten Sie, was auf Sie zukommen würde?

RL: Am Anfang weiß man das nicht. Alles fängt ganz harmlos mit Einzelheften an. Dann kauft man Sammelbände. Plötzlich fallen einem international interessante Illustrierte mit guten Fotostrecken auf. In der *Picture Post* habe ich selbst noch veröffentlicht, und ich wußte, daß die *Picture Post* eine sehr gute Illustrierte gewesen ist. Ein Freund sagte mir, er habe in einem Laden in England *Picture Post* gesehen, natürlich bat ich ihn, sie mir doch mitzubringen. So hatte ich plötzlich die gebundene Gesamtausgabe der *Picture Post* bei mir stehen. Danach entwickelte sich der Wunsch, auch alle Einzelhefte haben zu wollen.

Warum die Einzelhefte?

RL: Das kam ein bißchen später: Mir wurde klar, daß man mit Einzelheften leichter umgehen kann, wenn ich Fotokopien machen oder eine Reportage an die Wand hängen wollte. Meistens fehlen in gebundenen Jahrgängen die Titelblätter, oder sie sind beschnitten worden. Das Einzelheft ist ja eigentlich das Original. Aber die Sammelbände sind schön, wenn man etwas sucht, zum Nachschlagen, und manchmal ist ja auch ein Inhaltsverzeichnis für ein ganzes Jahr dabei, das ist schon ganz hilfreich. Die Jahrgangsbände hat man so im Bücherregal stehen,

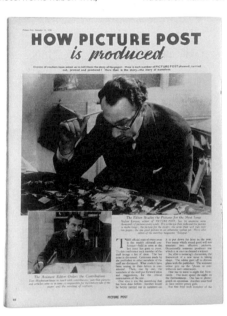

Picture Post Vol. 1, Nr. 13, 24.12.1938
Chefredakteur Stefan Lorant bei der Auswahl eines Titelbildes. Kleines Foto zeigt den Stellvertreter und Nachfolger Tom Hopkinson. Fotos von Kurt Hutton.

kann sie herausziehen, sieht schnell was nach, während Einzelhefte zum Nachschauen mühsamer sind. Es ist schon gut, wenn man beides hat. Das merkt man erst später. Noch später merkte ich, es ist besser, nicht nur ein Einzelheft zu haben, sondern zwei oder drei, wenn eine Reportage über mehrere Doppelseiten geht und man diese ausstellen möchte. Wenn ich heute eine Illustrierte kaufe, kaufe ich auch nicht gleich drei, um sie nebeneinanderzulegen. Man blättert eben. Aber man müßte eigentlich gleich drei Exemplare kaufen. Oft ist es leichter, eine Illustrierte zu kaufen, die schon jemand hundert Jahre aufbewahrt hat. Die Gegenwart zu sammeln ist sehr schwierig.

Natürlich kann ich auch aktuelle Fotoreportagen gut beurteilen. Es ist leicht, wenn die Fotos von Salgado oder Nachtwey sind, dann sieht man nur einmal hin und weiß, das Heft hebe ich auf. Wenn es jetzt aber ein junger unbekannter Fotoreporter ist, und eine großartige Bildstrecke liegt vor einem, dann lege ich sie auch zur Seite. Aber es ist immer schwerer, die Gegenwart zu beurteilen. Bleibt das eine herausragende Einzelreportage, oder bleibt der Mann oder die Frau über Jahrzehnte dabei, besonders gut zu arbeiten? Auf der anderen Seite spielt das auch keine Rolle. Die eine Bildstrecke eines Fotografen, der sonst nie etwas Vergleichbares geliefert hat, kann eine Sensation sein und bleiben.

Ich habe bei Ihnen immer sehr bewundert, wie Sie z.B. die Beilage der Süddeutschen Zeitung, die man ja wirklich wegwirft, in den Händen halten. Dadurch sehen die alten Illustrierten gleich ganz anders – gewandelt – aus. Sie tragen diese Hefte behutsam durch die Räume. Keine zwei Wochen alt, wird ein Magazinheft bei Ihnen zum Exponat, zu einem Teil der Sammlung.

RL: Ja, da gibt es Meisterwerke. Manchmal ist einer Redaktion ein ganzes Heft gut gelungen und sie haben wirklich originell gearbeitet. Man muß auch überlegen, was da für eine Arbeit drinsteckt in so einem Heft, wie viele Leute da massiv mitgearbeitet haben, nicht nur die Fotoreporter, sondern auch die, die erkannt haben, daß das gute Bilder sind, die Grafiker, die das in eine gute Form gebracht haben. Na ja, man muß mit altem Papier, auch mit neuem Papier, immer sehr vorsichtig umgehen. Manchmal sind auch fliegende Blätter hochinteressant. Neulich in Rom, das ist noch gar nicht so lange her, sah ich an einem Stand eine Illustrierte, in der war wirklich jedes Blatt kaputt. Es war eine Zeitschrift aus Mailand von 1931, als Titelbild wurde ein Wahllokal in Berlin gezeigt. Es ging um die Präsidentenwahl Hindenburg–Thälmann–Hitler, und da hatte eine Gruppe von Liliputanern gerade gewählt und diese Gruppe verließ das Wahllokal. Dieses Bild ist im Grunde kein Titelbild, das hat bestimmt in Deutschland niemand gleichartig benutzt, aber die Italiener haben dies wunderbar im Hochformat als Titelbild verwendet. In der Größe sah das wirklich herrlich aus. Fast hätte ich nur dies eine Blatt gekauft, der Rest war zerrissen, aber das Titelbild war so schön. Aber dann dachte ich, Robert du bist zu sentimental, du hängst an Berlin, und das ist die Zeit, als du ein kleiner Junge warst...

In den Memoiren(ˣ) kommt Ihr Interesse an Geschichte und Zeitgeschichte sehr dezidiert zum Ausdruck. Ihre eigene Geschichte ist turbulent gewesen,

ˣ Robert Lebeck/Harald Willenbrock: Rückblenden, Erinnerungen eines Fotojournalisten, Econ Verlag 1999

und Sie haben einige Etappen der deutschen Geschichte selbst miterlebt. Ist es die Suche nach der eigenen Geschichte, die Sie immer wieder zum Sammeln angeregt hat? Die Geschichtsbücher geben einem für die eigene Geschichte ja nicht viel her, man muß andere Quellen heranziehen. Die optimale Quelle für den Fotojournalisten ist offensichtlich die Illustrierte.

RL: Ja. Politik, politische Geschichte und Zeitgeschichte, das sind die Hauptthemen meiner Suche, meiner Interessen. Geschichtsbücher geben mir eine Menge, ich lese gerne Texte und Bücher über die Zeitspanne, die ich selbst erlebt habe. Dann gibt es eine Zeit, die man durch die Erzählungen des Vaters und der Großmutter kennengelernt hat. Das deckt die Zeit von 1870 bis heute ab. In die weiter davorliegende Vergangenheit bin ich noch nicht vorgestoßen. In gewisser Weise habe ich jetzt mit dieser Sammlung die Zeitspanne von 1830 bis heute sehr intensiv studieren können.

In gewisser Weise sind Sie ja ein sehr moderner Mensch, indem Sie sich Geschichte vor allem durch Bildmedien angeeignet haben bzw. auch heute noch aneignen und wahrnehmen.

RL: Ich bin sehr einseitig begabt. Wenn ich überhaupt von Begabung reden kann. Bei Herbert von Karajan habe ich kein gutes Bild an der Wand gefunden, der hatte keine optische Begabung, während ich keinen besonderen Sinn für Musik habe, natürlich werde ich auch durch Musik beeinflußt und höre sie gern, aber wenn meine Familie nicht wäre, ich würde nur selten eine Platte auflegen. Ich habe ein Radio im Auto, ich mache es eigentlich nie an. Ich will Ruhe haben. Ich verstehe sehr gut, daß Leute jedes Wochenende in die Oper gehen, Konzerte hören, das kann ich alles gut verstehen, aber meine Sinne werden über die Augen gesteuert. Wenn ich schlecht sehen könnte, daß würde mich sehr beunruhigen.

Gibt es weitere Objekte, neue Bereiche Ihrer Sammelleidenschaft? Oder haben Sie das Sammeln jetzt abgeschlossen?

RL: Bezüglich der Fotoreportage habe ich erst einmal das gesammelt, was leicht zu haben und nicht so teuer war: die gedruckten Reportagen. Jetzt würde ich dies gerne noch ausbauen und mehr die Fotos selbst zu den Reportagen sammeln, um einfach vollständig zu sein.

Steckt dahinter der Wunsch, mit handfesten Beweisen den Redaktionsstuben auf die Spur kommen zu wollen?

RL: Ja und nein. Es ist sehr schwer, die Bilder zu finden, z.B. Agenturfotos, die dann wirklich gedruckt worden sind. Am liebsten wären mir genau die Druckvorlagen, die ja als das Urmaterial für die gedruckte Reportage betrachtet werden können. Bislang habe ich den Eindruck, daß dies von Sammlern der Fotografie überhaupt nicht geschätzt wird. Ich denke, es macht Sinn, nicht nur die Zeitschriften, sondern auch die Druckvorlagen dazu zu besitzen.

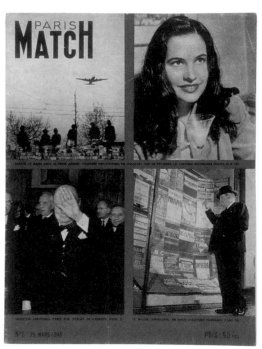

Paris Match Vol. 1, Nr. 1, 25.3.1949

Gibt die Vorlage mehr Informationen her? Ist sie wirklich notwendig?

RL: Das ist nicht ganz leicht zu beantworten. Generell ist der Druck doch immer etwas schlechter als das Originalfoto. Zuweilen haben sie die Fotos auch beschnitten, und es gibt im Original mehr Informationen. Man weiß nicht, wohin sich eine Sammlung entwickelt. Wenn ich jetzt weitermachen will zu diesem Thema, dann kann ich mein Interesse nur wachhalten, indem ich die Fotos dazu sammle. Das wäre die logische Folge meiner bisherigen Arbeit.

Wie steht es mit einem Gedanken zur Sammlungspräzisierung? Man könnte doch auch sagen, sammeln Sie doch nur die Reportagen zum Zweiten Weltkrieg oder nur zur Nachkriegszeit.

RL: Das schaffe ich nicht. Wenn ich mich jetzt entschließen würde, ich suche und sammle nur Bilddokumente zum Zweiten Weltkrieg, und auf dem Stoß Illustrierter liegen auch gute Reportagen des ersten Weltkriegs oder vom Boxeraufstand, und die soll ich liegenlassen, ich soll mit Scheuklappen sammeln, das kann ich nicht. Übrigens denke ich auch immer, selbst wenn ich nur Zweiten Weltkrieg sammeln würde, da gibt es andere Sammler, und für den oder die kann ich diese Zeitschriften erst einmal mitnehmen und tausche die Hefte dann ein. Tauschen ist ja eine wunderbare Sache unter Sammlern, und beim Tauschen, da muß man auch was zu bieten haben. Wenn ich merke, da ist jemand wirklich interessiert, dann freue ich mich. Ich muß nicht alles behalten. Ich kann mich auch wieder trennen. Wenn ich ein Titelbild oder eine Reportage von Erich Salomon finde und das Heft ist gut erhalten und ich habe schon zwei, dann denke ich, mein Gott, was mach ich dem (vielleicht) amerikanischen Sammler für eine Freude, und vielleicht kriege ich dafür ja auch eine amerikanische Zeitschrift, die ich hier nie bekommen würde. Dann kann man mal tauschen. Daß es noch nicht dazu gekommen ist und daß man so schnell alt wird und es dann doch nie schaffen wird, tut nichts zur Sache. Man hat ja immer noch so seine Vorstellungen.

Es ist nicht einfach, etwas über Ihre Prinzipien beim Sammeln herauszufinden. Sie gehen offensichtlich zunächst bis zum Äußersten und sammeln durchaus breit angelegt. Nach und nach baut sich dann ein filigranes Netzwerk auf. Das eine Exemplar, das zweite Exemplar, Vorlagen, die Entsprechung einer Reportage in einer anderen Zeitschrift, der Sammelband. Nach und nach dies alles zusammenzutragen macht ja eine ungeheure Beschäftigung aus.

RL: Man kann nicht so systematisch vorgehen, wie es vielleicht wünschenswert wäre. Man kann nicht dem Händler sagen, geben Sie mir bitte die *Epoca* Nr. 25 vom 16. Mai 1952. Die fehlt mir noch, die brauche ich. Solche Händler gibt es fast nicht. Ich habe in Paris einen, bei dem kann ich *Paris Match* und *L'Illustration* abrufen, aber der ist dann auch sehr teuer. Mit einigem Recht, denn er hat nichts anderes in seinem Laden als Illustrierte und Zeitungen. Aber natürlich ist da auch der berühmte Geburtstagshandel: Die Leute suchen ein Geburtstagsgeschenk und sind gerne bereit, auch fünfzig bis hundert Mark für eine Illustrierte

auszugeben, wenn das Erscheinungsdatum genau der Geburtstag ist. Die Zeitschriften zu archivieren ist eine wahnsinnige Arbeit. Bei anderen Händlern kostet die Illustrierte drei Mark, da muß man dann aber tausende durchsehen, dann ist es die Zeit selbst, die man reinstecken und bezahlen muß. Auf der anderen Seite: Wenn ich ein bestimmtes Heft über zwanzig Jahre gesucht habe und es macht meine Sammlung plötzlich komplett, dann bin ich gewillt, auch zweihundertfünfzig Mark hinzulegen.

Es stimmt, daß ich offensichtlich zunächst bis zum Äußersten gehe und mein Sammeln anfangs sehr breit anlege. Ich muß ja erst mal wissen, was es alles gegeben hat, denn ich betrete Neuland. In den nächsten Jahren würde ich gerne Bücher veröffentlichen, die möglichst alle Reportagen zeigen, die berühmte Fotoreporter gemacht haben. Zum Beispiel „Salomon in print" oder Eisenstaedt oder Munkacsi usw. Dann kommen alle Illustrierten zur Geltung. Dann kann ich gar nicht genug gesammelt haben.

Über Jahre haben Sie Illustrierte durchgeblättert, intensiv studiert und eine Geschichte der Fotoreportage daraus zusammengestellt. Mit diesem Buch liegt diese Geschichte, Ihre Geschichte der Fotoreportage vor. Wonach ist diese Auswahl strukturiert?

RL: Der erste Abschnitt ergibt sich aus technischen Bedingungen: Wann wurden erstmalig Fotografien als Vorlagen für die Illustration verwendet, wann begann die Autotypie? Im übrigen folgt die Ordnung der Geschichte, denn die geschichtlichen Abläufe haben ja maßgeblich die Geschichte der Reportage bestimmt. Bei dieser Zusammenstellung geht es mir keineswegs um die Kriegsreportage allein, es geht mir um die Fotoreportage generell. Dazu gehört auch der gute Titel, das Einzelbild. *L'Illustration* brachte 1912 den Titel: „Die ersten Piloten, die sich während des Fluges fotografierten". Da hatten sie den Fotoapparat an die Tragfläche angebracht und in dem Moment ausgelöst, als sie über einem Loireschloß flogen. Das war genial. Das ist ein erfreuliches Motiv, andere sind heute noch bedrückend, wie z.B. die Soldaten, die sich mit den Köpfen ihrer Opfer in einem Atelier haben fotografieren lassen. *La Vie Illustrée* hat daraus 1903 ein Titelbild gemacht.

Welche Kriterien mußten die einzelnen Reportagen erfüllen, um in diese Auswahl aufgenommen zu werden?

RL: Es ging mir einfach darum, aus meiner Sicht und mit meiner Erfahrung die interessantesten Fotoreportagen zusammenzustellen. Zum Beispiel die Bilder vom Bau des Altonaer Bahnhofs von 1845, weil es die erste Fotoreportage der Welt ist. Oder die Fotos vom persischen Kostümfest der Comtesse de Clermont-Tonnerre in Paris 1912, weil es phantastische Farbfotos sind, die die gesellschaftliche Pracht vor dem ersten Weltkrieg zeigen. Oder z.B. das Tennisspiel in Schattenbildern von Dr. Paul Wolff 1930 in *Die Dame*. Ein festes Raster von Kriterien habe ich nicht angelegt, aber auch diese Reportage habe ich aufgenommen: „10 Minuten auf der Wannseebrücke", *Berliner Illustrirte Zeitung* 1924, fotografiert von Wilhelm

Braemer. Das ist kein besonderes Ereignis, sondern ein gewöhnlicher Sonntagnachmittag in Berlin. Man guckt von der Brücke auf den Wannsee und sieht, wie die Boote unten durchfahren. Wenn man in die andere Richtung sieht, erblickt man lauter Motorräder, auf denen verliebte Paare sitzen. Diese Seiten sind gut, etwas Besonderes, weil sie nichts Besonderes zeigen, den ganz normalen Alltag oder besser ,Sonntag' in Berlin.

Sicher kann man das Faszinosum Fotoreportage nicht einfach umschreiben. Können Sie ein paar Beispiele für Ihre besonderen Interessen nennen?

RL: Das Foto vom Ergreifen des Attentäters von Sarajewo im Jahr 1914 gilt heute als berühmtes Bild, ist damals aber nur von der *Hamburger Woche*, wirklich keine großartige Illustrierte, als Titelbild verwendet worden. Heute denkt man, das Motiv war überall zu sehen, das stimmt aber gar nicht. Das finde ich interessant für die Kulturgeschichte unserer Bilder. Oder das ständige Jonglieren mit der Aktualität: So ist z.B. das berühmte Foto Heinz von Perckhammers, die Erschießung eines chinesischen Banditen von 1928, im Jahr 1936 von *Life* als aktuelles Motiv der Erschießung eines Kommunisten gebracht worden. Das hatte damals niemand unter Kontrolle, genausowenig wie dies heute möglich ist. Viele erstaunliche Entdeckungen kann

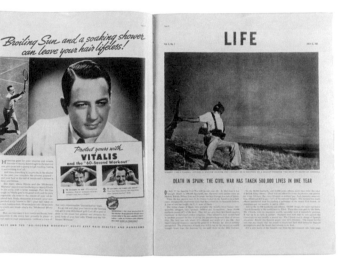

Life Vol. 3, Nr. 2, 12.7.1937
Spanischer Bürgerkrieg. Fallender Soldat an der Cordoba-Front am 5.9.1936.
Foto von Robert Capa

man beim Blättern in den Illustrierten machen: Wolfgang Webers Fotografien wurden als Reportage „Fremdenindustrie auf Schlachtfeldern" in der *Berliner Illustrirten Zeitung* 1928 verwendet. Dann gab es im gleichen Umfang von drei Seiten 1931 mit Fotos von Martin Munkacsi wieder einen Bericht zum gleichen Thema. Die Redakteure haben sich nicht einmal die Mühe gegeben, es anders zu nennen, jetzt stand da nur „Fremdenindustrie auf *den* Schlachtfeldern". Aber das Interessante ist, daß jeder Fotograf ganz originelle und eigene Fotos gemacht hat. Es gibt keine Wiederholungen. Vielleicht hat das auch die Redakteure bewogen, zweimal dieses Thema zum Abdruck zu bringen.

Ihr Blick fällt zuweilen auf die ganze Reportage, auf Titelblätter und Doppelseiten, manchmal aber auch nur auf ein einzelnes Foto.

RL: Letzteres kann besonders interessant sein, wenn man sich nur um die Publikation einzelner Fotografien kümmert. Das berühmte Foto von Robert Capa vom fallenden Soldaten im Spanischen Bürgerkrieg wurde am 23. September 1936 erstmalig in *Vu* abgedruckt. Darunter befindet sich ein zweites Foto mit einem anderen gefallenen oder fallenden Soldaten. Beide fallen genau an derselben Stelle, man sieht es am Stoppelgras, man sieht es am Hintergrund. Der eine läßt das Gewehr nach hinten fallen, der andere trägt es noch über der Schulter. *Vu* hat offensichtlich bei dem Agenten, der die Bilder angeboten hat, die besten zwei herausgesucht, und die Restbilder sind an die kommunistische *Regards* gegangen und dort am 24. September 1936 gezeigt worden. In *Regards* sieht man unter anderem ein Foto mit zwei auf der Erde liegenden Soldaten. Ein weiteres Foto zeigt die angreifenden Soldaten von vorne. Capa stand mit dem Rücken zum Feind. Da-

her vermute ich, daß die Fotos während einer Übung aufgenommen wurden. Die Spanienkämpfer mußten ja miteinander üben, um zu einer einheitlichen Truppe zu werden. Ich habe mich immer über das Foto des fallenden Soldaten aus dem spanischen Bürgerkrieg gewundert, warum er mit einem weißen, kurzärmligen Hemd an die Front geht. *Vu* schrieb in der Bildunterschrift vom „Blut, das die Heimaterde tränkt". Neun Monate später druckte *Life* ganzseitig Capas Foto mit der Bildunterschrift *"Robert Capa's camera catches a spanish soldier the instant he is dropped by a bullet through the head in front of Cordoba"*. Nachdem *Life* den „Kopfschuß" erfunden hatte, krönte ihn sein Landsmann Stefan Lorant 1938 in der *Picture Post* zum größten Kriegsfotografen der Welt unter einem ganzseitigen Portrait. Das Foto vom „sterbenden Soldaten" wurde das berühmteste Kriegsbild aller Zeiten und das stärkste Symbolfoto im Kampf gegen den Faschismus.

Die Fotoreportage ist immer ein Konstrukt, bei dem es alle Möglichkeiten gegeben hat und auch noch gibt. Der Fotograf weiß am Anfang in der Regel nicht, was mit seinen Bildern geschieht. Nach einiger Zeit hat er natürlich Erfahrungen gesammelt und kann daraus seine Schlüsse ziehen. Die Reportage ist Produkt einer Zusammenarbeit mit sehr unterschiedlicher Gewichtung. Ich weiß das aus eigener Erfahrung. Wenn ich konnte und wenn ich bei der Gestaltung anwesend war, habe ich natürlich versucht, diese zu beeinflussen. In der Geschichte der Reportage gab es immer alle Varianten, z.B. auch sehr gute produktive Beziehungen. Der Ungar Stefan Lorant hat auch seinen Landsmann Brassaï häufig groß gedruckt und damit gut präsentiert. Übrigens hat Lorant immer versucht, Ordnung in die Geschichten hineinzubringen, die Numerierung der Bilder einer Reportage von 1 bis 10 usw. war typisch für ihn. Der Leser sollte keinen Fehler machen, der brauchte nur den großen gedruckten Zahlen zu folgen, und dann bekam er eine Geschichte von Anfang bis Ende erzählt.

Eine Fotoreportage ist eine Erzählung in Bildern. Manchmal eine Kurzgeschichte, manchmal eine Novelle, manchmal ein Roman. Schön ist es, wenn es auch einen guten Text dazu gibt, zur Not hat man wenig Text, und das sieht auch nicht schlecht aus, dann gibt es eben nur Bildunterschriften. Natürlich ist ein guter Film besser als jede Reportage auf Papier, es kommt der Ton dazu, es kommt die Bewegung dazu. Aber die Fotoreportage ist eben ein Spezifikum der Fotografiegeschichte, und stehende Fotos bleiben länger im Gedächtnis.

Gibt es Titelmotive, die für Sie eine herausragende Bedeutung haben?

RL: Ja, einige Titelbilder aus dem Zweiten Weltkrieg wie z.B. die Titelseite von *Life* Nr. 15 vom 9. April 1945. Der Titel zeigt das berühmte Foto „Sticks and Bones" von W. Eugene Smith. Das hat mich immer beeindruckt. Das ist für mich das Kriegsfoto schlechthin. Das Foto von Iwo Jima zeigt, daß nicht nur in Europa

Krieg geführt worden war. Der erste Weltkrieg war ja ‚nur' ein europäischer Krieg, aber hier war der Krieg wirklich zu einem Weltkrieg geworden. Dafür wurde Iwo Jima zum Symbol als die am meisten umkämpfte Insel im Pazifik. Es war ein ganz fürchterlicher Krieg. Wirklich bedeutende amerikanische Fotoreporter waren dort aktiv, und einer der besten war gewiß W. Eugene Smith.

Das Titelbild von *Le Monde Illustré* vom 5. Mai 1945 versinnbildlicht für mich in besonders eindringlicher Weise das Kriegsende. Der Titel zeigt das Symbolbild für ein KZ schlechthin, eine Aufnahme aus dem Lager Bergen-Belsen von Edward Malindine, einem Captain der britischen Armee.

Außerordentlich eindrucksvoll ist für mich auch die Reportage von Julien Bryan, einem Agenturfotografen, den man überhaupt nicht kennt. Aber ich habe bemerkt, dieses erste Bild der Reportage ist gerade im vergangenen Jahr, als man die Rückblicke auf das 20. Jahrhundert gestaltete, sehr viel veröffentlicht worden. Es ist die Geschichte von einem Mädchen und seiner Freundin, die auf einem Kartoffelacker in Polen arbeiten und plötzlich von einem deutschen Tiefflieger überrascht werden. Schüsse aus dem Flugzeug treffen die Freundin tödlich. *Match* hat die Aussage auf eine knappe Formel gebracht: hier das Opfer und daneben der tröstende Fotograf. Daß dieser Fotograf nicht nur dieses Bild gemacht hat, sieht man dann in der *L'Illustration*. Diese eher konservative Zeitschrift hat die ganze Reportage aus Warschau auf acht Seiten gebracht.

Sie betrachten alle Seiten der Fotoreportagen und können dann Vergleiche anstellen. „Signal" ist relativ häufig in dieser Auswahl vertreten. Was macht das Besondere dieser Zeitschrift eigentlich aus?

RL: Die für das Ausland gemachte Propaganda-Illustrierte *Signal* gilt als beste Propaganda-Zeitschrift aller Zeiten. Von April 1940 bis März 1945 war *Signal* in 20 fremdsprachigen Ausgaben in fast ganz Europa mit einer Auflage von 2,5 Millionen Exemplaren verbreitet. Der erste Chefredakteur war der frühere Fotoreporter Harald Lechenperg, der gleichzeitig Chefredakteur der *Berliner Illustrirten* war. Für *Signal* fotografierten Hilmar Pabel, Hanns Hubmann, Benno Wundshammer, Artur Grimm und Diedrich Kenneweg. Chef vom Dienst war Franz Hugo Mösslang. Alle überlebten und arbeiteten nach dem Krieg für die *Quick* in München, auch Harald Lechenperg.

In der Londoner *Daily Mail* vom 27.4.1942 schreibt ein Korrespondent: *„Signal enthält Bildseiten von harten Kämpfen in Rußland – alle natürlich voll vom Ruhm der deutschen Waffen. Aber – und das ist wichtig – jedes Bild erzählt seine Geschichte und hat daher seine journalistische Berechtigung. Da ist keine Verächtlichmachung des Feindes. Signal höhnt nie. Der Zweck der Zeitschrift ist nicht, mit den Waffentaten der Nazis zu prahlen, ebensowenig, seine Leser von Portugal bis Istanbul davon zu überzeugen, dass Deutschland den Krieg gewinnen werde. Es tut*

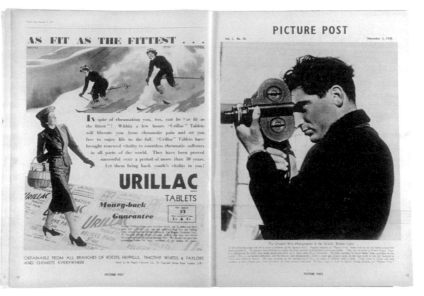

Picture Post Vol. 1, Nr. 10, 3.12.1938
"The Greatest War-Photographer in the World: Robert Capa".
Capa im spanischen Bürgerkrieg mit einer Filmkamera. Foto von Gerda Taro (zugeschrieben).

so, als ob Deutschland den Krieg bereits gewonnen hätte, und seine Artikel sind so geschrieben, als ob diese Ansicht von ganz Europa geteilt würde."

Signal wurde nicht in Deutschland verkauft. Egal, ob im sogenannten Protektorat Böhmen und Mähren oder in Spanien, es war immer dasselbe Heft. **Signal** hat sich nicht den Ländern angepaßt. Die größte Auflage gab es in Frankreich. Ungefähr 800 000 Franzosen haben für diese deutsche Propagandazeitschrift vier oder fünf Francs bezahlt. Für die französische Ausgabe gab es manchmal aktuelle Beilagen, z.B. vier Seiten vom Luftangriff auf Montmartre. Das hat man natürlich propagandistisch ausgenutzt, um zu demonstrieren: Hier schaut mal her, Franzosen, eure Alliierten, die bombardieren euch, und WIR sind eure Freunde. Übrigens wird **Signal** heute in Frankreich sehr gesammelt. Für viele ist es das Blatt der Jugendzeit und der Erinnerungen.

Robert Held schrieb in der *Frankfurter Allgemeinen Zeitung* vom 7.6.1963 von dem *Paris-Match*-Reporter Daniel Camus, der während des Suez-Krieges 1956 über seine Arbeit sagte: „Unser Vorbild von einst ist **Signal**. Wir haben die Jahrgänge aufgehoben. Sie wissen, die druckten damals schon farbig. Da konnte man von lernen." Signal brachte als erste Illustrierte großformatige Farbberichte wie z.B. die Doppelseite von der Siegesparade der deutschen Truppen in Paris. Für eine gute Schwarz-weiß-Reportage halte ich den Bericht über Sauerbruch, den großen deutschen Chirurgen. Ich weiß nicht, von wem sie ist, aber man sieht, daß es gute Bilder sind.

Die gesamte Zusammenstellung dieser Geschichte der Fotoreportage von 1843 bis 1973 ist voller Überraschungen, enthält viel Neues, aber natürlich auch die klassischen Reportagen. Was gilt für Sie als herausragend?

RL: Das kann ich schlecht sagen, eigentlich enthält diese Zusammenstellung all das, was ich herausragend finde nach langen Jahren der intensiven Beschäftigung. Zunächst kann ich aber sagen, was diese Zusammenstellung nicht enthält:

Aus Platzgründen konnte ich Fotoreportagen in Modezeitschriften und Zeitungen kaum, in Büchern gar nicht berücksichtigen. So kommt z.B. Robert Frank mit seiner berühmten Serie „The Americans" nicht vor, weil sie als Buch gedruckt wurde. Auch William Klein hätte ich gerne mit seinen berühmten Reportagen gezeigt, seine Bücher über New York, Rom, Moskau und Tokio. Leider sind sie ausschließlich als Bücher publiziert worden. Oder die Buchreportage von Ed van der Elsken: „Liebe in Saint-Germain-des-Prés" und das Fotobuch „Vietnam Inc." von Philip Jones Griffiths. Ich hoffe, eines Tages meinem Katalog „Kiosk" eine Fortsetzung geben zu können, in der diese großartigen Fotoreporter berücksichtigt werden und ich auch die wichtigsten Fotoreportagen der letzten dreißig Jahre zeigen kann.

Welche Reportagen haben Sie am meisten berührt?

RL: Mit zu den bedeutendsten und mutigsten Reportagen zähle ich die von Robert Capa aus den letzten Wochen des Zweiten Weltkriegs. Wenn von Capa Reportagen gezeigt werden, dann wird das Bildmaterial aus Spanien, der fallende Soldat z.B., verwendet, oder es sind die Bilder von der Invasion, wo er selber mit im Wasser war. Ich bewundere Capa für seine Reportage „Die letzte Runde" in *Life* vom 9.4.1945. Sie ist wirklich sensationell. Capa ist zusammen mit amerikanischen Fallschirmtruppen hinter den deutschen Linien östlich des Rheins abgesprungen, wo es enorme Verluste gab.

Wirklich berührt hat mich die phantastische Reportage „Displaced Germans" von Leonard McCombe in der *Life* vom 15. Oktober 1945. Die ist unglaublich, niemand hat das so wahrgenommen und fotografiert: der Anhalter Bahnhof, vollgestopft mit Flüchtlingen, mit entlassenen Soldaten... Natürlich hat mich das so berührt, weil meine eigenen Erinnerungen wiederbelebt worden sind. Aber wie es der Titel dieses Buches schon sagt: Es handelt sich um ‚eine' Geschichte der Fotoreportage, die ich allein ausgewählt und zusammengestellt habe.

(Das Gespräch führte Bodo von Dewitz)

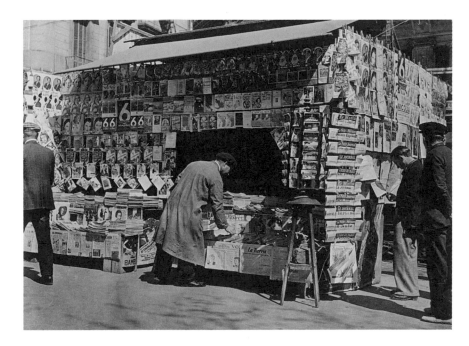

**Kiosk auf der Rambla del Centro
in Barcelona, April 1935**
Foto von Paul W. John

Summary

PICTURES, COVERS, DOUBLE PAGES

As a result of his profession as a photographic journalist Robert Lebeck has been interested in the history of photography for several decades. In order to acquire more knowledge he began at first to collect historical postcards, then photographs from the 19th century and finally illustrated magazines.

It was actually due to his love of travel that Robert Lebeck came into contact with photography in the first place. For many decades he worked as a press photographer and travelled around the world on commissions. He often took on assignments which lasted several weeks or months. At the same time he began to discover collecting as a pleasant sideline. When he had finished an assignment he strolled through the cities of the world, browsed through secondhand bookshops and studied old photographs and illustrated magazines. Thus he began over a period of years to collect photographs from the 19th century and study them systematically. As Robert Lebeck had started work as a self-taught photographer, he sought to compensate for any deficits by studying the history of photography. At the same time the photographs provided inspiration for his actual work as a photographic journalist. The main course in his private studies in the history of photography consisted in touching, examining and researching piles of old photographs. After two decades his initial curiosity had been satisfied and his "training" by collecting and studying his collection "Photography of the 19th Century" which meanwhile consisted of 11,000 photographs could be regarded as having been completed. The collection was sold to the museums of the city of Cologne and has been being researched systematically since 1993 by Agfa Foto-Historama at the Museum Ludwig. Robert Lebeck now turned to a new field of collecting and twelve years ago plunged into a jungle, the vast number of illustrated magazines, a complex field of collecting which is far more time-consuming. The collection of historical photographs has now been superseded by an important collection of roughly four hundred different international illustrated magazines from more than 150 years with several hundred thousand photographs.

The idea for the new collection came to Robert Lebeck when he was putting together a book consisting of twelve published reports and looking at the relevant photographs. The idea of exploring the hitherto unknown and fascinating history of photojournalism in its published end products gradually took shape. In this field too collecting meant a kind of private course of studies and similarly it led to a new academic course defined and structured by Lebeck himself. In the meantime he has built up a cosmos of images with which he is constantly dealing. This cosmos is a world of its own made up of images from the fields of politics, history and the history of everyday life from postcards, photographs and illustrated periodicals, from the photographic material of the past 150 years. Ultimately, all the parts of the collection serve the desire of the photographer and collector to appropriate the past and his own history in images as a largely visual person.

It is Lebeck's aim to build up one of the best collections on the history of photojournalism, a museum collection with all the important representatives of the profession. Thus, he does not only collect German photographers and illustrated magazines but the collection is intended to make international comparison possible. He treats the illustrated periodicals with the utmost care, they are handled carefully and studied systematically. The collector researches the sequences of pictures including small chiffres, tiny, hidden numbers and discovers information which ordinary readers would overlook. It gives him great pleasure to peruse the illustrated magazines and discover unknown photographs and forgotten photographers. In a 30s edition of **Fortune** he saw a colour report on the building of the 'Queen Mary' with the name of the photographer, Madame Yevonde, in the caption who was represented in an exhibition of her own in Germany, which he only discovered later. Her photographs are excellent but nevertheless very little known. Such discoveries have convinced Lebeck the collector that reading old periodicals in an open-minded way without preconceived notions can generate numerous pioneering achievements for the history of photography. Lebeck explores a vast quantity of material with stoic curiosity, unflagging zeal, infinite patience and a superb eye for what is important. This gives him great pleasure. This pleasure that derives from new insights and unexpected discoveries characterise Lebeck's passion as a collector which enriches life but which for the collector occasionally borders on addiction.

At the beginning Robert Lebeck did not know what he was letting himself in for. It all began quite harmlessly with individual magazines. Then he bought bound collected editions. Suddenly he noticed internationally important illustrated magazines with good photographic sequences. A friend discovered a bound edition of **Picture Post** in a shop in England and bought it for him. But he soon decided to collect individual issues as well as it was easier to copy and present them and in addition they still had their original covers which have been cut or are missing in collected and bound editions for the year. As collected editions are more suitable for looking things up, Lebeck at first collected both. Later he discovered that it was advantageous to have more than one copy in order to be able to show a report covering several pages in its entirety.

Although it is more difficult to judge the present day Lebeck also collects contemporary photographic reports – not just photographs by Salgado but also interesting picture sequences by young unknown press photographers. It is not important to him whether it is an outstanding individual report or a consistent level of good work extending over several decades. An individual sequence of photographs by a photographer who has never produced anything comparable may be a sensational discovery for him. The supplement of the **Süddeutsche Zeitung**, less than two weeks old, may be quickly included in the collection if it passes the quality test.

For Robert Lebeck his collection in the field of photojournalism is far from complete. At first he collected what was easy to come by and affordable – printed photographic reports. He has been extending this field for a number of years and is now concentrating increasingly on the photographic material on which the reports are based in order to achieve a certain completeness. In addition, this original material provides more detailed information as the printed photograph is generally of poorer quality than the original and has sometimes been edited.

His initially wide-ranging collecting activities have gradually been followed by the building up of a finer structure – a single copy, a second copy, a version of a report in a different magazine, collected editions and finally the original photographic material.

In the next few years Lebeck would like to publish books which as far as possible will contain all the reports by famous photographic journalists – for example, "Salomon in print", "Eisenstaedt", or "Munkacsi". In this way all the illustrated magazines would come into their own. In the course of the years he has put together a history of photojournalism from the material he has collected. The first section resulted from the development of technology: when were photographs

used as the basis for illustrations, when did the halftone process begin? The next section is defined by the historical caesurae which largely determined the history of photojournalism. Both wartime reporting and photojournalism in general are dealt with here. This includes the cover page, the individual photograph and, of course, the double page. Without using a fixed set of criteria Lebeck included the photographic reports which in his view and experience were the most interesting in the selection, for instance the pictures of the building of the Altonaer Bahnhof (station in Hamburg-Altona) in 1845, the first photographic report in the world. Or the photographs of the Persian costume ball given by the Comtesse de Clermont-Tonnerre in 1912 in Paris, because they are fascinating colour photographs which document the splendour of society before the First World War. Or "10 minutes on the Wannsee bridge" in the **Berliner Illustrirte Zeitung** 1924 photographed by Wilhelm Braemer – not a special event, just an ordinary Sunday afternoon in Berlin. These pages can be regarded as unique because they do not show anything special; they skillfully present the banal and everyday. Interesting aspects of contemporary history may also be Lebeck's criterion for selecting photographs. Thus, the photograph of the arrest of the assassin of Sarajevo in the year 1914 is today regarded as a famous picture but at that time was only used as a cover photograph by the **Hamburger Woche**, not one of the important illustrated magazines. Nevertheless, people nowadays assume erroneously that this picture was to be seen everywhere.

Another aspect is the constant juggling with topicality: the famous photograph by Heinz von Perckhammer of the shooting of the Chinese bandit in 1928 was published eight years later in 1936 by **Life** as an up to date photograph of the shooting of a communist. An amazing discovery while he was perusing illustrated magazines was the following: Wolfgang Weber's photographs were used for the report "Tourism on battlefields" in the **Berliner Illustrirte Zeitung** in 1928. In 1931 a report with a similar title of the same length (3 pages) was published on the same subject with photographs by Martin Munkacsi and was entitled "Tourism on the battlefields". In Lebeck's view the interesting thing about the comparison is that the photographs by these photographers are characterised by an original and individual style. There is no repetition. Perhaps this was the reason for the decision of the editors to deal with the subject twice in such a short space of time.

Lebeck is sometimes interested in the whole report, sometimes in the covers and double pages and sometimes in an individual photograph. It is sometimes particularly fascinating to concentrate on the publication of a single photograph. Thus the famous photograph by Robert Capa of the dying soldier in the Spanish Civil War was printed for the first time in **Vu** on 23 September 1936, below it a second one with another dying soldier. The ground and background show that both soldiers were photographed in the same place. **Vu** had bought the photographs from an agent who had apparently offered the remaining pictures to the communist paper **Regards**, which in its turn printed them one day later on 24 September 1936. One shows the soldiers attacking from the front so Capa must have been standing with his back to the enemy to take the photograph. Lebeck who had never been quite convinced by the famous photograph of the dying soldier who had come to the front wearing a short-sleeved white shirt, concludes that the photographs were taken during an exercise. In spite of this **Life** printed Capa's photograph full-page nine months later with a caption saying that the soldier had been killed by a shot in the head. Presumably this was pure fabrication on the part of **Life's** editorial staff. In spite of the dubious nature of the photograph of the "dying soldier" it became the most famous war photograph of all times and the most powerful symbol in the struggle against fascism.

A number of cover pages from the Second World War are also of outstanding importance for Lebeck the collector. For example, the cover of **Life** No. 15 of 9 April 1945 with the famous photograph "Sticks and Bones" by W. Eugene Smith. For Robert Lebeck this is the war photograph par excellence, as a symbol of the new internationalism of war. The cover of **Le Monde Illustré** of 5 May 1945 in his view symbolises in a special way the end of the war. It shows the very symbol of a concentration camp, a photograph from Bergen-Belsen by E. Malindine, a captain in the British army. Apart from this, **Signal**, an illustrated German periodical produced for abroad and published by the Wehrmacht and not the Ministry of Propaganda is represented relatively frequently in Lebeck's selection. It was distributed from April 1940 to March 1945 in 20 foreign-language editions with a circulation of 2.5 million. It was not sold in Germany. Hilmar Pabel, Hanns Hubmann, Gerhard Gronefeld and others photographed for the illustrated magazine **Signal**.

On 27.4.1942 a correspondent discussing the importance of this illustrated magazine in the **Daily Mail** (London) emphasised that although it contained many pages of photographs of the fierce fighting in Russia and reported the glorious deeds of the German forces, every photograph nevertheless told its own story and therefore had its own justification. In the **Frankfurter Allgemeine Zeitung** of 7.6.1963 Robert Held wrote about the **Paris Match** reporter Daniel Camus, who admitted during the Suez crisis in 1956 that their model had once been **Signal** and they had kept the magazines for those years because they printed the first large-scale colour reports, such as the double page on the victory parade of the German troops in Paris. Lebeck regards the report on the great German surgeon Sauerbruch as a highly successful black and white photographic report. The author is not known.

In Lebeck's view the series of photographs by Robert Capa from the last few weeks of the Second World War is one of the most important and courageous reports of all. The report entitled "The last round" dealt with US soldiers who were parachuted behind German lines and was published in **Life** on 9.4.1945. Capa, really risking his life had jumped with the parachutists. There were enormous losses. Lebeck was moved particularly deeply by the report "Displaced Germans" by Leonard McCombe in **Life** of 15 October 1945 – the Anhalter Bahnhof (station in Berlin) crammed with refugees and discharged soldiers – motifs which awakened his own memories and which he referred to in the title of his book. He does not aim at completeness, but offers "one" history of photojournalism from 1843 to 1973, selected and compiled by him. Constraints of space meant that photographic reports from fashion magazines could hardly be included. Those from books could not be included at all. Thus, Robert Frank, for example, with his famous sequence "The Americans" has not been included because it was published as a book. The same is true of the reports by William Klein in his books on New York, Rome, Moscow, and Tokyo and the report in book form by Ed van der Elsken "Love in St-Germain-des-Prés" or "Vietnam Inc", the book of photographs by Philip Jones Griffiths. The assiduous collector is thus hoping to produce a second volume as a continuation of "Kiosk" which will on the one hand be devoted to the photographers who were left out and on the other will present the most important photographic reports of the last thirty years.

Bodo von Dewitz interviewed Robert Lebeck in Port de Richard, South West France, in August 2000

1 | **Le Journal illustré
Nr. 179, 14.7.1867**
Isambard Kingdom Brunel vor
den Ankerketten des Schiffes
„Great Eastern". Holzstich
nach einem Foto von Robert
Howlett aus dem Jahr 1857.

1 | Le Journal illustré
No. 179, 14.7.1867
*Isambard Kingdom Brunel
standing before the launching
chains of the "Great Eastern".
Wood engraving after a photo-
graph by Robert Howlett from
1857.*

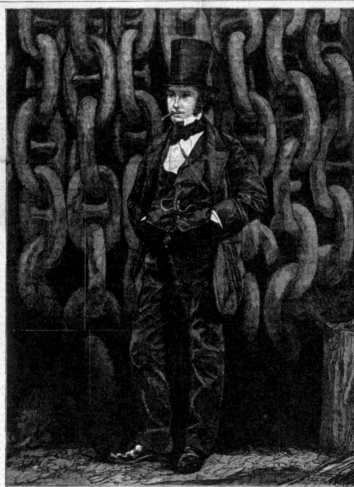

EXPOSITION UNIVERSELLE. — M. BRUNNEL, ingénieur du *Great-Eastern*.

1.

DAS ILLUSTRIERTE JOURNAL
THE ILLUSTRATED JOURNAL

Fotografie als Holzstich
Photography as woodcuts 1839-1881

Die Einführung der Autotypie
The introduction of the halftone process 1882-1895

FOTOGRAFIE ALS HOLZSTICH 1839-1881

PHOTOGRAPHY AS WOODCUTS 1839-1881

Drei berühmte illustrierte Journale des 19. Jahrhunderts wurden fast zeitgleich gegründet: *Illustrated London News* 1842 in London, im folgenden Jahr *L'Illustration* in Paris und die *Illustrirte Zeitung* in Leipzig. Sprunghaft war der Bedarf nach Illustrationen angestiegen, nach Bildern, die Texte veranschaulichen konnten.

Der Verleger der Illustrierten aus Leipzig, der Schweizer Johann Jakob Weber, 1803 in Basel geboren, der nach englischem Vorbild am 4. Mai 1833 das *Pfennig-Magazin* für den Verleger Bossange herausgegeben hatte, legte besonderes Augenmerk auf die Illustration, weil sie seinem Credo entsprach, „die innige Verbindung des Holzschnittes mit der Druckpresse zu benutzen, um die Tagesgeschichte selbst mit bildlichen Erläuterungen zu begleiten und durch eine Verschmelzung von Bild und Wort eine Anschaulichkeit der Gegenwart hervorzurufen". Diese Anschaulichkeit sollte das Interesse an der Gegenwart steigern, deren Verständnis erleichtern und die Rückerinnerung zu einem angenehmen Erlebnis werden lassen.

Offensichtlich war dieses Konzept der bildhaften Vergegenwärtigung international erfolgreich, ohne gleich besonders aktuell in der Bildinformation sein zu müssen. Denn trotz der Nähe zum „Erfindungsdatum" der Fotografie vom 19. August 1839 kann nur mittelbar von einem Zusammenhang gesprochen werden. Fotografie und illustrierte Zeitschriften entsprachen zentralen Bedürfnissen der Zeit, aber Fotografien konnten zunächst nicht gedruckt werden. Sie mußten wie Zeichnungen und Skizzen kompliziert und zeitraubend über das Verfahren des Holzstichs in den Seitensatz des Journals eingefügt werden. Aktualität und Detailgenauigkeit litten unter dieser Technik der Übertragung, aber die Wiedergabe mußte nicht allein diesen Ansprüchen genügen. Der Leser wollte das Geschehen in erster Linie als illustriertes Ereignis nachvollziehen. So scheinen die Doppelseiten im Holzstich dem Bilderbogen graphischer Blätter zunächst näherzustehen als der Fotografie. Das entsprach der Entstehung: Der künstlerische Reporter machte Zeichnungen und schickte diese an die Herausgeber. Hier wartete der Graveur, um die Zeichnung zu interpretieren, zu dramatisieren, die Vorlage dem populären Geschmack anzupassen, denn die Zeitschrift sollte dem Publikum gefallen. Auch die frühen Fotografien wurden überarbeitet. Berühmt ist das Beispiel der *Excursions Daguerriennes* des französischen Verlegers N.P. Lerebours, die, in Stahlstich und Aquatinta umgesetzt, Sehenswürdigkeiten nach Daguerreotypien zeigten, ergänzt durch wechselnde Staffagefiguren zur Belebung der Ansichten. Noch zehn Jahre später wurde nach diesem Muster verfahren. Am Beispiel der Promenade durch den Kristallpalast der Londoner Weltausstellung von 1851 nach Daguerreotypien von Antoine Claudet in der *Illustrated London News* wird dies deutlich: Das bewegte Geschehen im Innenraum hat der Fotograf gar nicht fotografieren können, allenfalls die Räumlichkeiten ohne Menschen. Diese mußte der Illustrator nachträglich zu einem lebendigen Szenarium gestalten.

Die Geschichte der Illustration nach Fotografien begann mit der Serie der vier Abbildungen vom Bahnhofsbau in Altona nach Daguerreotypien von Carl Ferdinand Stelzner. Sie wurden in der *Illustrirten Zeitung* am 13. September 1845 publiziert. Erstmalig fiel das neue Medium des bebilderten Journals mit der Authentizität der Fotografie zur Illustration eines aktuellen Themas zusammen: den Aufbau der Bahnhöfe als Zeichen für die Expansion der Verkehrswege, die Beschleunigung der Transporte und die Zunahme der Reisemöglichkeiten. Besonders bemerkenswert ist die sachliche Darstellung bzw. Übertragung, die fast ganz

*Three famous illustrated journals of the 19th century were founded almost at the same time – The **Illustrated London News** in London in 1842, **L'Illustration** in Paris and **Illustrirte Zeitung** in Leipzig in 1843. The demand for illustrations, for pictures to illustrate texts, was rocketing.*

*The publisher of the magazine in Leipzig, the Swiss Johann Jakob Weber, born in Basel in 1803, who had published the **Pfennig-Magazin** based on an English model for the editor Bossange on 4 May 1833, turned his attention to illustrations because they were more in line with his philosophy of "making use of the intimate link between woodcuts and the printing press in order to accompany the events of the day by providing them with pictorial comments and to make the present time come alive by blending pictures and words."*

*This vividness was intended to increase interest in current events, make them easier to understand and pleasant to think of in retrospect. This concept of visualizing events was obviously internationally successful without necessarily having to be topical as far as the information provided by the photographs was concerned. Although photography was "invented" on 19 August 1839, the connection between this event and the concept mentioned above was only indirect. Photography and illustrated magazines were very much in demand in those days but photographs could not be printed. Just like drawings and sketches they had to be set into the pages of the journal in a complicated and time-consuming process using the technique of the woodcut. This transformational technique had a negative impact on the topicality and detail of the photographs. But their reproduction did not only have to meet these requirements. Readers were above all interested in obtaining information about events which were highlighted by means of illustrations. Thus the double pages illustrated with woodcuts initially seemed to be closer to illustrated broadsheets than to photography. This had something to do with the way they were produced. The artistic reporter made drawings and sent them to the editor. The engraver interpreted and dramatised them in order to adapt them to popular taste so that the magazine should be popular with the public. Early photographs were adapted as well. The **Excursions Daguerriennes** by the French publisher N.P. Lerebours are a well-known example. They show famous sights as steel engravings and aquatints after daguerreotypes and were animated by adding a variety of figures. A series based on daguerreotypes by Antoine Claudet which was published in the **Illustrated London News** depicting scenes from the Crystal Palace at the London World Exhibition of 1851 explain this process: the photographer could not have taken pictures of the lively scene inside the building but only of the interior without the visitors. These had to be added later by the illustrator to create a vivid scenario.*

*The history of illustrations based on photographs began with a series of four pictures after daguerreotypes by Carl Ferdinand Stelzner showing the construction of the railway station in Hamburg Altona. They were published in the **Illustrirte Zeitung** of 13 September 1845. It was the first time that the new medium of the illustrated journal made use of the authenticity of photography to illustrate a topical subject: the construction of stations as a sign of the expansion of transport systems, the acceleration of transport facilities and the increase in travel opportunities. The objective representation or adaptation is particularly remarkable in that it almost entirely does without the addition of strolling passers-by. Current political*

2 | **The Illustrated London News**
Nr. 1656, 24.6.1871
Ein Fotograf und sein Assistent in den brennenden Ruinen von Paris. Holzstich nach einer Zeichnung (in Anlehnung an den Kupferstich "Melancholie" von Albrecht Dürer). Urheber nicht genannt

2 | **The Illustrated London News**
No. 1656, 24.6.1871
"Ruins of Paris"
Wood cut after a drawing (based on a copper engraving by Albrecht Dürer entitled „Melancholy"). Artist's name not given.

auf den Zusatz flanierender Passanten verzichtete. Aktuelles politisches Zeitgeschehen gelangte wenige Jahre später schon, umgesetzt in den Holzstich, in *L'Illustration* zum Abdruck: Die Pariser Barrikade vor und nach dem Angriff vom 25. und 26. Juni 1848 wurde schon in der Ausgabe vom 1. Juli 1848 gezeigt. Im Vergleich mit den originalen Daguerreotypien von Thibault wird deutlich, daß der Graveur sich vereinfachend, aber sachlich an die Vorlage gehalten hat. Sehr früh wurde in den Illustrierten dem Gegenwartsinteresse des lesenden Publikums entsprochen, allerdings dominierten die Darstellungen nach gezeichneten oder gemalten Vorlagen.

Das Gebot der Authentizität stand im Raum, obwohl dem in der Bildübertragung nur unzureichend entsprochen werden konnte. Aus der Praxis berichtete Roger Fenton vom Schauplatz des Krimkriegs im Brief vom 9. April 1855 an William Agnew: „Goodall, der für die *Illustrated London News* hier ist, war krank und hat nicht viel gearbeitet. Seine Zeichnungen, die in der Zeitung erscheinen, verblüffen anscheinend jedermann wegen des völligen Mangels an Ähnlichkeit mit der Realität, und es sollte nicht überraschen, wenn es sich so verhält, denn wie Sie auf den hier beigefügten Abzügen bemerken werden, besitzen die hiesigen Schauplätze keine Spur eines künstlerischen Effekts, der sich wirkungsvoll durch eine flüchtige Skizze wiedergeben ließe, vielmehr handelt es sich um weite Flächen offenen Landes, das bedeckt ist mit unendlich vielen Details." Ausführlich wurden Holzstiche nach Fotografien von Roger Fenton in den Heften der *Illustrated London News* gezeigt, interessanterweise als Bericht über die eindrucksvolle Londoner Ausstellung, nicht aber als Reportage vom Krieg. Die Berichte des Kriegsberichterstatters William Russell in der *Times* und die originalen Fotografien, die Roger Fenton und kurz darauf James Robertson in Londoner Galerien zeigten, waren sicherlich weit mehr der Authentizität verpflichtet als diese Illustrationen. Der Umfang zeitgeschichtlicher Ereignisse in den Illustrationen nahm zu: Die Eröffnung der Weltausstellung in London 1851, der Besuch der ersten japanischen Delegation in Europa 1862, technologische Ereignisse wie Bau und Stapellauf der „Great Eastern", vom Krieg auf der Krim bis zum amerikanischen Bürgerkrieg, von Katastrophen und Exotismen lieferten die illustrierten Journale in der traditionellen Manier des Holzstichs Bildmaterial, schon lange bevor Fotografien direkt gedruckt werden konnten. Wir wissen wenig über die Kosten der Herstellung üppig illustrierter Journale im 19. Jahrhundert. Wir wissen aber, daß u.a. mit dem Verkauf von Holzdruckstöcken Geld verdient wurde. Die ganzseitige Darstellung der japanischen Gesandten in Paris, fotografiert von Nadar und abgedruckt am 26. April 1862 in *Le Monde Illustré*, wurde bereits in der Ausgabe vom 18. Mai von *Über Land und Meer* des Stuttgarter Herausgebers F. W. Hackländer den deutschen Lesern gezeigt, war demzufolge in Paris eingekauft worden. Zwei Titel der Zeit haben durchaus programmatischen Charakter: *Le Journal illustré* zeigte den genialen Ingenieur Isambard Kingdom Brunel 1867 in einer berühmten Darstellung vor den Ankerketten des Ozeanriesen „Great Eastern" (nach einer Fotografie von Robert Howlett von 1857), und in *The Illustrated London News* konnte man am 24. Juni 1871 einen Fotografen mit Kamera in den brennenden Ruinen von Paris auf einer Titelseite sehen: Das Fotografieren selbst wurde zur zentralen Bildnachricht einer Titelseite auserwählt.

events were reproduced only a few years later in L'Illustration translated into woodcut engravings. The barricade before and after the attack of 25 and 26 June, 1848 was already shown in the issue of 1 July 1848. In comparison with the original Daguerreotypes of Thibault is clear that the engraver has objectively kept to the original although there has been some simplification. At a very early stage the illustrated magazines appealed to the topical interest of the reading public. However, representations based on painted or drawn originals predominated.

The requirement of authenticity was an important issue, although this could only be imperfectly fulfilled within the framework of the adaptation of original photographs. Robert Fenton reports on the spot from the scene of the Crimean War in a letter of 9 April, 1855 to William Agnew: "Goodall who is here for the Illustrated London News has been ill and has not done much work. His drawings which are published in the newspaper apparently amaze everybody with their complete lack of realism and this would not be surprising if it were true because as you will see from the enclosed prints the scenes of battle here have not any artistic merit which could be reproduced to effect in a quick sketch; rather there are wide swathes of open countryside covered with numerous details." Detailed woodcuts of the photographs by Roger Fenton were published in the issues of the Illustrated London News. Interestingly, as a report on the impressive exhibition in London and not as a report from the war. The reports by the war correspondant in the Times, William Russell, and the original photographs which Roger Fenton and a little later James Robertson showed in London galleries were certainly far more concerned with authenticity than these illustrations. More and more historical events were included in illustrations: the opening of the world exhibition in London in 1851, the visit of the first Japanese delegation to Europe in 1862, technological events such as the building and launching of the "Great Eastern", the Crimean War and the American Civil War, catastrophes and exotic themes provided illustrated magazines in the traditional form of the woodcut with pictorial material long before it was possible to print photographs directly. We know little about the costs of production of lavishly illustrated magazines in the 19th century. We do know, however, that the sale of woodcut relief plates was profitable. The full-page presentation of the Japanese envoys to Paris, photographed by Nadar and printed on 26 April 1862 in Le Monde Illustré, presented to German readers in the issue of 18 May of Über Land und Meer of the Stuttgart publisher F. W. Hackländer was apparently bought in Paris. Two covers from this time have programmatic significance: Le Journal Illustré showed the brilliant engineer Isambard Kingdom Brunel in 1867 in a famous photograph in front of the launching chains of the giant ocean liner 'Great Eastern' (based on a photograph by Robert Howlett of 1857) and in the Illustrated London News 24 June 1871 there was a photographer with a camera in the burning ruins of Paris on the cover page. The act of taking photographs was chosen as the central message of a cover page.

3

4

5

3 | Das Pfennig-Magazin
Leipzig, Nr. 321, 25.5.1839
Titelseite mit einem Holzstich von Mecheln in Belgien und dem Bericht über
„Die photogenischen Zeichnungen oder Lichtzeichnungen" von Talbot.

4 | Illustrirte Zeitung
Leipzig, Nr. 1, 1. Jg., 1.7.1843
„Was wir wollen", Leitartikel zur ersten Ausgabe.

5 | L'Illustration
Paris, Nr. 1, 1. Jg., 4.3.1843
"Notre but" (Unser Ziel), Leitartikel zur ersten Ausgabe.

3 | Das Pfennig-Magazin
Leipzig, No. 321, 25.5.1839
Title page with a wood engraving of Mecheln in Belgium and a report
on "The photogenic drawings or Lichtzeichnungen" by Talbot.

4 | Illustrirte Zeitung
Leipzig, Vol. 1, No. 1, 1.7.1843
"What we want". Editorial for the first issue.

5 | L'Illustration
Paris, Vol. 1, No. 1, 4.3.1843
"Notre but" (Our objectives), Editorial for the first issue.

Ingenieur der Baudirector Heng aus Berlin trat — mit den technischen Vorarbeiten beschäftigt: dieser erklärte sich gleichfalls und zwar aus technischen Gründen für die westlichere Linie als die leichtere und mit geringern Kosten ausführbare, so daß über deren größere Vorzüglichkeit kein Zweifel mehr bestehen konnte.

Im Januar 1841 veröffentlichten die vereinigten Comité's ein Programm, worin sie zur Actienzeichnung aufforderten; die Bahn sollte hiernach von der westlichen oder Stadtseite

wurf — welcher am 11. März 1843 die königliche Bestätigung erhielt — und entschied sich für die Führung der Bahn über Elmshorn statt über Barmstedt, weil jene Richtung des Umwegs von ¾ Meile ungeachtet, eine größere Frequenz und Rentabilität zu versprechen schien; aber erst in der dritten Generalversammlung am 17. Mai 1843 wurde mit großer Majorität auf Antrag der Direction der Beschluß gefaßt, die Bahnlinie wirklich in der angegebenen Weise abzuändern, und am 20. Mai von der Regierung bestätigt. In

911 Ruthen oder ½ Meile fertig, ebenso der größte Theil des Oberbaues. Im Juli v. J., 14 Monate nach dem Beginn des Baues, konnten die Probefahrten beginnen, deren erste am 5. Juli — auf einem kleinen Theile der Bahn stattfand; am 14. Juli wurde von Altona bis Neumünster — 10 Meilen — gefahren, aber die auf den 1. August bestimmte Eröffnung der ganzen Bahn mußte wegen der Senkung eines Dammes — im Meere bei Peppenbrügge — verschoben werden, und als dieses Hinderniß beseitigt war, untersuchte die Regierung die Beförderung von Personen und Gütern, die bereits ihren Anfang genommen hatte, bis die Bahn von ihr untersucht und richtig befunden, auch das Personal gehörig eingeübt worden sei. Darüber vergingen nun noch mehre Wochen. Am 9. September begann endlich die regelmäßige Benutzung der Bahn, welche am 18. September v. J., als dem Geburtstage des Landesherrn, feierlich eingeweiht wurde, bei welcher Gelegenheit der Prinz Friedrich von Holstein, Statthalter in den Herzogthümern Schleswig und Holstein, als Stellvertreter des Königs anwesend war und dem Director der Eisenbahngesellschaft, Banquier Arntemann, das Ritterkreuz des Dannebrogordens überreichte.

Die Bahn beginnt bei Altona auf einem am Elbstrande zu erbauenden, 600 Fuß langen Quai, der als Ladeplatz für den Güterverkehr günstig gelegen ist. Von hier führt eine geneigte Ebene, auf welcher die Güterwagen künftig mittelst einer stehenden Dampfmaschine heraufgezogen werden sollen, mit einer Steigung von 1 in 6½, auf das Plateau der Palmaille, der Hauptstraße von Altona, und verbindet so den Elbquai mit dem eigentlichen Bahnhofe, der dort am Saume der Stadt zwischen der Palmaille und Märkenstraße 106 Fuß über der gewöhnlichen Fluthhöhe der Elbe liegt und bei einer Breite von 460 F. — einschließlich einer 60 F. breiten Parallelstraße — 1480 F. lang ist. Vom Bahnhofe geht die Bahn, den blankeneser Höhenrücken östlich umgehend, nahe bei Langenfelde, Eidelstedt, Hasenbeck und Thesdorf, welche Dörfer alle rechts bleiben, vorbei nach Pinneberg, dessen westlichen Theil sie berührt, vor- und nachher die beiden Arme der Pinnau kreuzend, und dessen Bahnhof sehr malerisch mitten in einem Gehölze angelegt ist, von da über Tornesch bei Elsingen nach Elmshorn, von wo eine Zweigbahn nach Glückstadt abgeht, dann nach Horst und Hackelfähr. Von hier zieht sie sich in starker Krümmung zwischen Westerhorn und Osterhorn hindurch, kreuzt die Bramau bei dem Dorfe Briist, läuft östlich von Kellinghusen, und geht in einer mehr als 2½ Meilen langen geraden Linie nach dem Flecken Neumünster, dann am Einfelder See vorbei, in dessen Nähe die bis dahin immer rechts oder östlich laufende altona-kieler Chaussee gekreuzt wird, und am Dosenmoore hin. Bald nachher wendet sich die Bahn nach der sogenannten Eiterkathe, kreuzt dicht an derselben den Eiterfluß, bleibt nun im Thale desselben, an der rechten Seite des Ufers und verläßt es am Schulensee, indem sie nach dem Dörfchen Peppenbrügge läuft. Hier ist die ungünstigste Strecke der Bahn, eine Steigung von 1 in 200 in einer Krümmung von 250 Ruthen Halbmesser mit zugleich im größten auf der ganzen Bahn vorkommenden Einschnitte, hinter Derszarten, wo dieser Bogen endigt, folgt wieder eine starke Krümmung rechts bis an das Stadtfelder bei Kiel von wo da geht die Bahn in gerader Richtung nach dem Bahnhofe in Kiel, welcher 18 Fuß über dem gewöhnlichen Wasserstande der Ostsee, auf dem Bürens'schen Platze, zwischen der belebtesten Stelle Kiels — an der katholischen Kirche — dem Brauer'schen Speicher, dem Sophienblatt und dem Hafen liegt. Dieser Bahnhof, ebenso günstig für den städtischen als für den Güterverkehr gelegen, ist 270 F. breit und 1300 F. lang; von demselben bis zum Hafen soll auf einem Damme eine für den Güterverkehr bestimmte stark geneigte Bahn geführt werden.

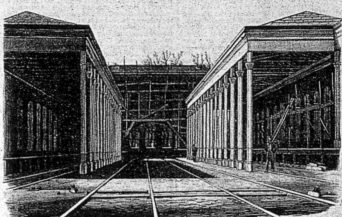

Innere Ansicht des Bahnhofs zu Altona.

des kieler Hafens über Neumünster, Kellinghusen, Barmstedt und Pinneberg nach Altona führen und mit Einschluß der Betriebsmittel nach dem Kostenanschlage des gedachten englischen Ingenieurs 6,511,506½ Mark Cour. oder 2,765,802 Thaler kosten; zur Deckung dieser Kosten wurde ein Capital von 6,937,500 Mark, in 18,500 Actien à 110 Species oder 375 Mark Cour. getheilt, angenommen. Mit der Actienzeichnung ging es jedoch anfangs sehr langsam, und erst am 16. Juni 1842 konnte sich die Gesellschaft mit 15,679 Actien

demselben Monate — am 8. Mai — begann nun auch unter der Leitung des Oberingenieurs Dirr, der bereits bei dem Bau der leipzig-dresdner Eisenbahn thätig gewesen war, und mit Zuziehung von Arbeitern aus Schlesien und andern deutschen Ländern, der Bau, und machte, kräftig gefördert, ungemein schnelle Fortschritte, da ihm verhältnißmäßig wenig Hindernisse und Schwierigkeiten im Wege standen; die bedeutendsten bei die Bestimmung der Localitäten der Bahnhöfe an beiden Endpunkten bei Altona und Kiel dar, und

Die Neigungen der Bahn sind sehr günstig. Mit Ausnahme einer Strecke vor dem Bahnhofe in Altona, wo die Steigung 1 : 184, und einer andern vor dem Bahnhofe in Kiel, wo 1 : 200 ist, beträgt das Maximum der Steigung nur 1 : 400. Von Altona bis Kiel kommen 30 horizontale, 44 steigende, 28 fallende Strecken vor, zusammen resp. 5568⅔, 9551, 8214½ Ruthen lang; die Steigung beträgt 101½, der Fall 211½ Ruthen; der Bahnhof bei Kiel liegt 83½ Fuß, die tiefste Stelle der Bahn etwas über 91 Fuß unter dem Bahnhofe bei Altona, die höchste Stelle der Bahn aber — bei Einfelt, am Ende einer nur durch einige horizontale Strecken unterbrochenen Steigung von 7000 Ruthen oder 4¾ Meilen — liegt 15½ Fuß über demselben. Die Krümmungen der Bahn — welche aus 27 geraden Linien von zusammen 18,320 Ruthen Länge, worunter eine 5551 Ruthen, eine andere 2990 Ruthen lang ist, und 26 Curven von 1765 Ruthen Länge bestehn — sind nicht bedeutend. Der kleinste Krümmungshalbmesser von 200 Ruthen oder 3200 hamburger Fuß kommt nur einmal, der von 250 Ruthen sechsmal, der von 300 Ruthen zweimal vor; die meisten Krümmungen haben einen Halbmesser von 400 Ruthen. Im Allgemeinen ist der Grundsatz befolgt, die Bahn mehr auf Dämme als in Einschnitte zu legen, weil sie dort trockener liegt, im Winter dem Verschneien weniger ausgesetzt ist. Das Planum und sämmtliche Brücken sind für zwei Geleise eingerichtet und haben 28 Fuß Breite; die Spurweite ist die gewöhnliche, nämlich 5 hamburger Fuß oder 4 Fuß 8½ Zoll englisch. Der Raum zwischen beiden Geleisen beträgt 8½ Fuß, die Breite von der innern Schienenkante bis zum Rande des Planums 3¼ Fuß, wodurch eine bedeutende Sicherung gegen Unglücksfälle gewährt wird, da kein aus dem Geleise gekommener Wagen eher vom Damme herabfallen kann, bevor auch die innern Räder die äußere Schiene überfliegen haben. Die Bodenart ist hauptsächlich Sand, außerdem auf ziemlich bedeutenden Strecken schwerer Lehm, und Torfboden; auch Moorstrecken kamen vor, von denen das zum Glück hochliegende und daher leicht zu entwässernde einfinger Moor die längste ist. — Die Schienenform ist die der breit-

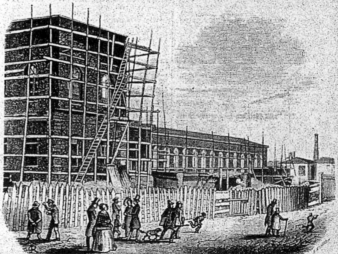

Äußere Ansicht des Bahnhofs zu Altona.

— von denen der Staat 5000, die Stadt Altona 4000, die Stadt Kiel 3000 übernahmen — für constituirt erklärten und einen Ausschuß erwählen, worauf die königliche Concession am 28. Juni, und zwar mit ausdrücklicher Bezeichnung der vorhin angegebenen Richtung, auf 100 Jahre ertheilt wurde. Nach einem Beschlusse der Gesellschaft sollte die Bahn nach ihrer Vollendung den Namen „König Christian's VIII. Ostseebahn" annehmen. Die zweite Generalversammlung am 30. Nov. 1842 berieth den Statuten-

nur nach langen Verhandlungen und Streitigkeiten konnte diese Frage erledigt werden. Am 3. Januar 1844 bestimmte endlich eine königliche Entschließung die Lage des Bahnhofes bei Altona; am 19. April 1844 eine andere die Lage des Bahnhofes bei Kiel, nachdem eine frühere Entscheidung hinsichtlich des letztern, die schon im November ertheilt worden war, auch als unangemessen gezeigt hatte. Ende April war das Planum der ganzen Bahn, welche 23,134 hamburger Ruthen — à 16 Fuß — oder 14½ Meilen lang ist, bis auf

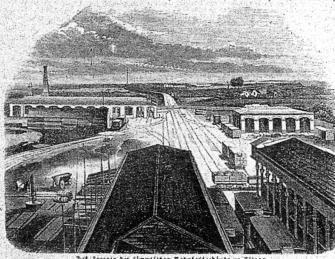

Das Terrain der sämmtlichen Bahnhofsgebäude zu Altona.

Eisenbahnbrücke auf der Bahn von Altona nach Kiel.

25

1. THE ILLUSTRATED JOURNAL

6 | **Illustrirte Zeitung, Leipzig**
Nr. 115, 13.9.1845
Der Bahnhof von Altona im Bau.
4 Holzstiche nach Daguerreotypien
von Carl Ferdinand Stelzner.
Die Daguerreotypien sind im Besitz des
Altonaer Museums in Hamburg.

6 | **Illustrirte Zeitung, Leipzig**
No. 115, 13.9.1845
Altona station under construction.
4 wood engravings based on Daguerreotypes
by Carl Ferdinand Stelzner. The Daguerreotypes
are part of the collection of the Altonaer
Museum in Hamburg.

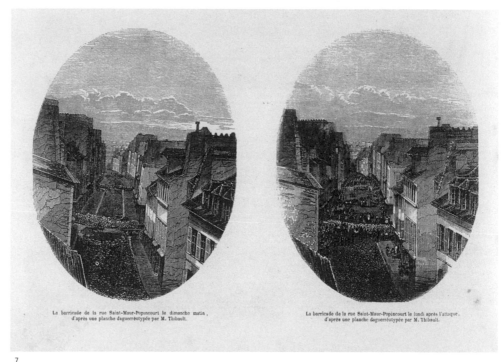

La barricade de la rue Saint-Maur-Popincourt le dimanche matin, d'après une planche daguerréotypée par M. Thibault.

La barricade de la rue Saint-Maur-Popincourt le lundi après l'attaque, d'après une planche daguerréotypée par M. Thibault.

7

8

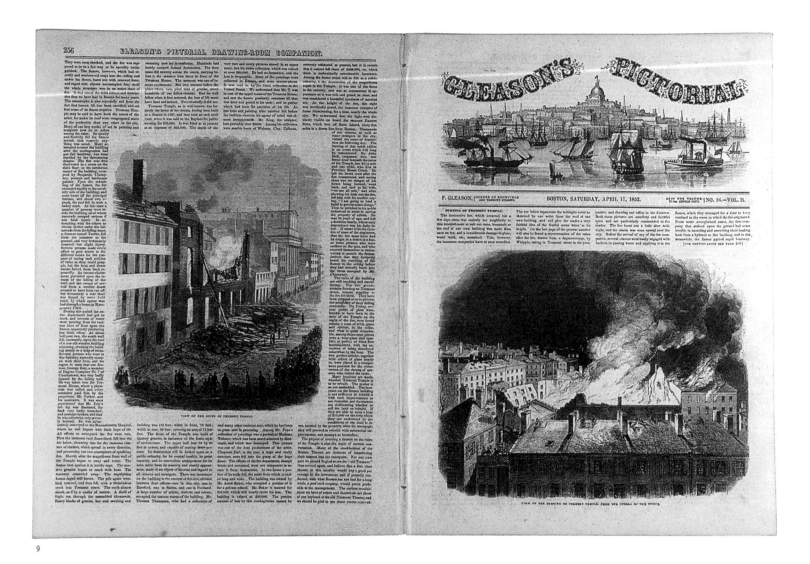

9

10 | **The Illustrated London News
Nr. 753, 21.7.1855**
Die Königin inspizierte verwundete Soldaten
in Chatham.
4 Holzstiche nach Fotos von Joseph Cundall.

10 | **The Illustrated London News**
No. 753, 21.7.1855
*"Her Majesty's Inspection of the wounded
troops at Chatham."*
*4 wood engravings based on photographs by
Joseph Cundall.*

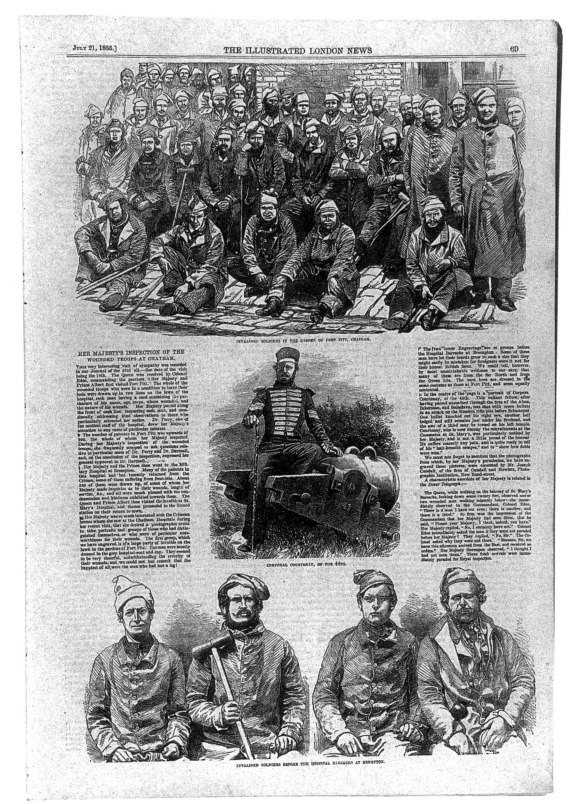

10

11

12

13

14

11 | **The Illustrated London News**
Nr. 764, 6.10.1855 (Abb. oben)
Krimkrieg. General Bosquet und Captain Dampière.
Holzstich nach einem Foto von Roger Fenton.

12 | **The Illustrated London News**
Nr. 768, 3.11.1855 (Abb. oben)
Krimkrieg "Spahi and Zouave. – From Fenton's Crimean
Photographs". Holzstich nach einem Foto von Roger Fenton.

13 | **The Illustrated London News**
Nr. 769, 10.11.1855 (Abb. oben)
Krimkrieg "Mr. Fenton's Photographic Van. – from the Crimean
Exhibition". Marcus Sparling und der Laborwagen.
Holzstich nach einem Foto von Roger Fenton.

14 | **The Illustrated London News**
Nr. 777, 29.12.1855
Kroaten im Krimkrieg.
Holzstich nach einem Foto von Roger Fenton.

11 | **The Illustrated London News**
No. 764, 6.10.1855 *(Illust. above)*
The Crimean War. General Bosquet and Captain Dampière.
Wood engraving based on a photograph by Roger Fenton.

12 | **The Illustrated London News**
No. 768, 3.11.1855 *(Illust. above)*
*The Crimean War. "Spahi and Zouave. – From Fenton's Crimean
Photographs". Wood engraving based on a photograph by Roger
Fenton.*

13 | **The Illustrated London News**
No. 769, 10.11.1855 *(Illust. above)*
*The Crimean War. The photographic van with assistant Marcus
Sparling on the box. Wood engraving based on a photograph by
Roger Fenton.*

14 | **The Illustrated London News**
No. 777, 29.12.1855
The Crimean War. Croats.
Wood engraving based on a photograph by Roger Fenton.

15 | **Harper's Weekly**
Nr. 179, 2.6.1860
Die Afrikaner auf dem Sklavenschiff
„Wildfire" in Key West, Florida am 30.4.1860.
5 Holzstiche nach Daguerreotypien.
Fotograf nicht genannt.

15 | *Harper's Weekly*
No. 179, 2.6.1860
The Africans of the Slave Bark "Wildfire"
brought into Key West, Florida on April 30, 1860.
Five wood engravings from unattributed daguerreotypes.

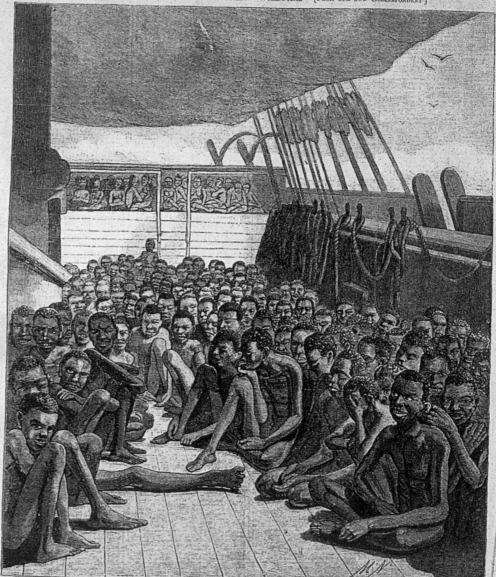

JUNE 2, 1860.] HARPER'S WEEKLY. 345

THE PRINCESS MADIA.—[FROM A DAGUERREOTYPE.]

THE ONLY BABY AMONG THE AFRICANS.—[DAGUERREOTYPED.]

AN AFRICAN.—[FROM A DAGUERREOTYPE.]

THE BARRACOON AT KEY WEST, WHERE THE AFRICANS ARE CONFINED.—[FROM A DAGUERREOTYPE.]

16

17

16 | Le Monde Illustré
Nr. 171, 21.7.1860
Portrait von Giuseppe Garibaldi in Palermo.
Holzstich nach einem Foto von Gustave Le Gray.

17 | Le Monde Illustré
Nr. 4, 9.5.1857
Eröffnung der Eisenbahnlinie zwischen Toulouse und Sète.
Holzstich nach einem Foto von Gustave Le Gray.

16 | **Le Monde Illustré**
No. 171, 21.7.1860
Portrait of Giuseppe Garibaldi in Palermo.
Wood engraving from a photograph by Gustave Le Gray.

17 | **Le Monde Illustré**
No. 4, 9.5.1857
Opening of the railway line between Toulouse und Sète.
Wood engraving from a photograph by Gustave Le Gray.

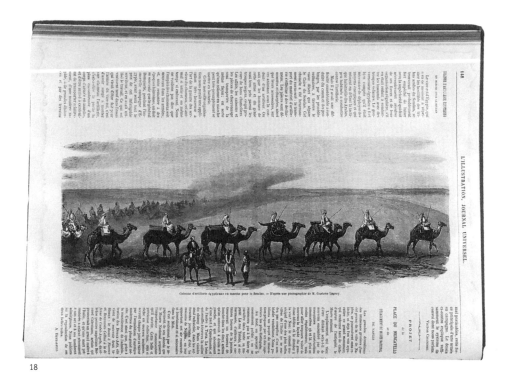

18

18 | **L'Illustration**
Nr. 1202, 10.3.1866
Ägyptische Artillerie-Kolonne auf dem Marsch
in den Sudan.
Holzstich nach einem Foto von Gustave Le Gray.
19 | **Le Monde Illustré**
Nr. 208, 6.4.1861
Empfang in Alexandria für Saïd Pascha
bei seiner Rückkehr aus Mekka.
Holzstich nach einem Foto von Gustave Le Gray.

18 | **L'Illustration**
No. 1202, 10.3.1866
*Column of Egyptian artillery marching into
the Sudan. Wood engraving from a photograph by
Gustave Le Gray.*
19 | **Le Monde Illustré**
No. 208, 6.4.1861
*Reception in Alexandria for Saïd Pacha on his return
from Mecca. Wood engraving from a photograph by
Gustave Le Gray.*

19

20

22

20 | **Le Monde Illustré**
Nr. 263, 26.4.1862
Japanische Gesandte im Fotoatelier von Nadar, Paris.
Holzstich nach Fotos von Nadar.

21 | **The Illustrated London News**
Nr. 1293/94, 24.12.1864
"Inside the lower battery at Simonosaki after the conflict".
Holzstich nach einem Foto von Felice Beato.

22 | **The Illustrated London News**
Nr. 1285, 29.10.1864
Panoramen von Yokohama und Tokio (Jeddo).
2 Holzstiche nach Fotos von Felice Beato.

20 | **Le Monde Illustré**
No. 263, 26.4.1862
Japanese Envoy in Nadar's photographic studio in Paris.
Wood engraving from photographs by Nadar.

21 | **The Illustrated London News**
No. 1293/94, 24.12.1864
"Inside the lower battery at Simonosaki after the conflict".
Wood engraving from a photograph by Felice Beato.

22 | **The Illustrated London News**
No. 1285, 29.10.1864
Panoramas of Yokohama und Tokyo (Jeddo).
2 wood engravings from photographs by Felice Beato.

23

24

23-24 | **Le Monde Illustré**
Nr. 445/446, 21./28.10.1865
Die Katakomben von Paris.
"D'après la photographie faite à la lumière électrique
par M. Nadar". Holzstiche nach Fotos von Nadar.

25 | **Le Monde Illustré**
Nr. 36, 19.12.1857
"The Great Eastern" im Bau.
Holzstich nach einem Foto von Robert Howlett.

23-24 | **Le Monde Illustré**
No. 445/446, 21./28.10.1865
The Catacombs of Paris.
"D'après la photographie faite à la lumière électrique par
M. Nadar". Wood engravings from photographs by Nadar.

25 | **Le Monde Illustré**
No. 36, 19.12.1857
"The Great Eastern" under construction.
Wood engraving from a photograph by Robert Howlett.

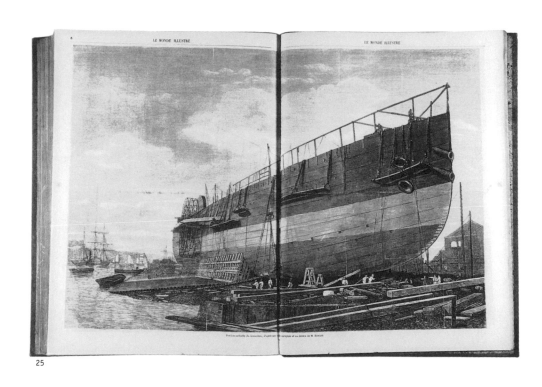

25

26

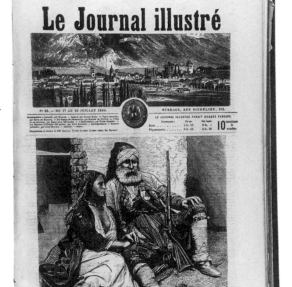

27

26 | **Le Monde Illustré**
Nr. 28, 24.10.1857 (letzte Seite)
"Types et costumes valaque (Palicare et Tsigane)
d'après une photographie de M. Carol Szathmari, de Bucharest."
Alter Krieger und Marketenderin aus der Walachei.
Holzstich nach einem Foto aus dem Krimkrieg von Carol Szathmari.
Jahre später wurde derselbe Holzstich das Titelbild einer anderen
Illustrierten.
27 | **Le Journal Illustré**
Nr. 23, 17.7.1864
"Types Roumains".
Holzstich nach einem Foto von Carol Szathmari.

26 | **Le Monde Illustré**
No. 28, 24.10.1857 *(last page)*
*"Types et costumes valaque (Palicare et Tsigane) d'après une
photographie de M. Carol Szathmari, de Bucharest." Old soldier and
sutler from the Walachia. Wood engraving from a photograph from
the Crimean by Carol Szathmari. Years later the same engraving was
used as the title page of another illustrated magazine.*
27 | **Le Journal Illustré**
No. 23, 17.7.1864
"Types Roumains".
Wood engraving from a photograph by Carol Szathmari.

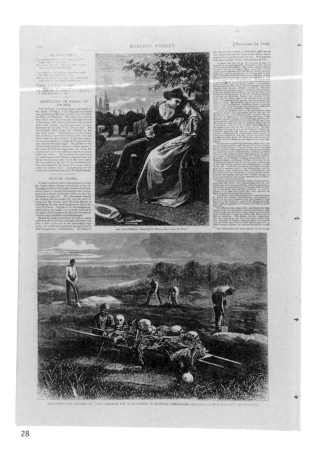

28

28 | **Harper's Weekly**
Nr. 517, 24.11.1866 (Abb. unten)
Amerikanischer Bürgerkrieg.
Überreste gefallener Soldaten werden ausgegraben und
umgebettet, Cold Harbor, Virginia, April 1865.
Holzstich nach einem Foto von John Reekie.

29 | **Le Monde Illustré**
Nr. 381, 30.7.1864
Amerikanischer Bürgerkrieg.
Der Kriegsrat von General Grant in der Nähe der Massaponax
Baptistenkirche in Virginia am 21.5.1864.
Holzstich nach einem Foto von Timothy O'Sullivan.

28 | **Harper's Weekly**
No. 517, 24.11.1866 *(Picture below)*
US Civil War. Collecting the remains of Union soldiers for reinter-
ment in national cemeteries, Cold Harbor, Virginia, April 1865.
Wood engraving after a photograph by John Reekie.

29 | **Le Monde Illustré**
No. 381, 30.7.1864
General Grant's Council of War near the Massaponax Baptist
Church in Virginia, May 21, 1864.
Wood engraving after a photograph by Timothy O'Sullivan.

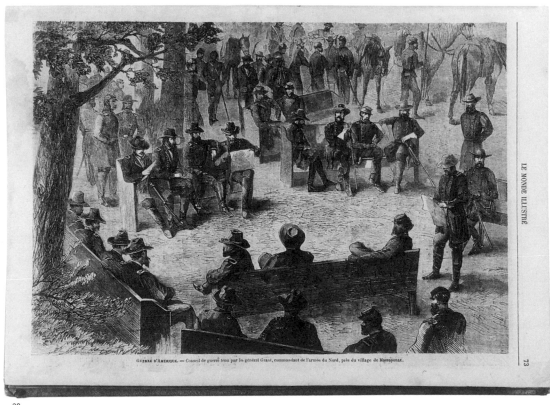

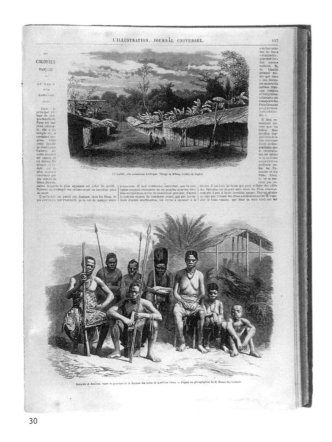

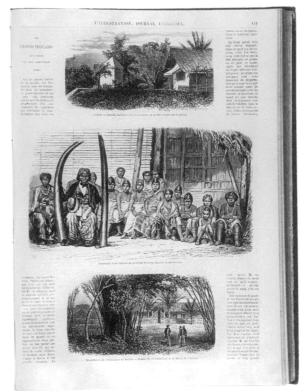

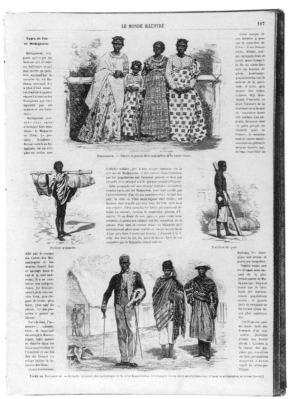

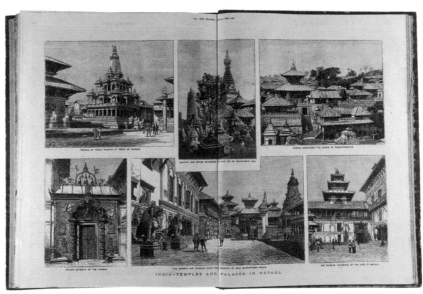

30

31

32

33

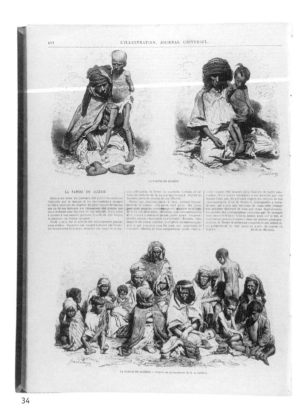

34

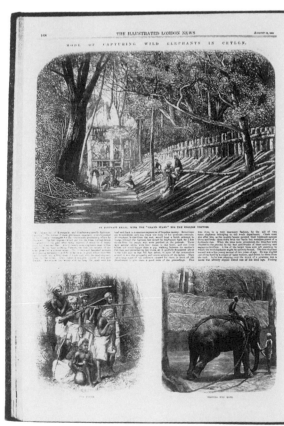
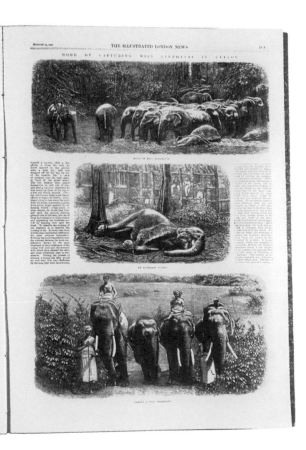

35

DIE EINFÜHRUNG DER AUTOTYPIE 1882 - 1895

Der Kupferstecher Georg Meisenbach aus Nürnberg gilt als Begründer der Autotypie, des ersten Wiedergabeverfahrens von Fotografien für den Buch- und Zeitschriftendruck. Charakteristisches Merkmal dieser Erfindung war die Zerlegung der Halbtöne des Originals in ätz- und druckfähige Punkte von regelmäßiger Anordnung, indem schon bei der Reproduktion ein Glasraster verwendet wurde. Die Anmeldung als Patent fand am 9. Mai 1882 statt. „So repräsentiert sich die Autotypie als das beste und billige Bildungsmittel, welches als treues Abbild des Originals dasselbe oft besser veranschaulicht, als die ausführlichste Beschreibung und ihre heutige ausgedehnte Verwendung, die sich seit einer Reihe von Jahren auch schon auf das Gebiet des Farbendrucks erstreckt", lautete ein Kommentar von 1910, nachdem weitere Fortschritte zu verzeichnen waren.

Unterstützung fand der Erfinder bei dem Architekten Joseph von Schmädel, der als Chefredakteur der *Zeitschrift des Kunst-Gewerbe-Vereins in München* bereits im Oktober 1882 für die erste Veröffentlichung einer Autotypie gesorgt hatte. Sorgfältig bekam jede Abbildung die folgende Beschriftung: „Die Reproduktion des Gegenstandes ist durch ein autotypisches, direkt nach photographischer Naturaufnahme vom Autotypie-Verlag München (Verfahren Meisenbach) erzeugtes Cliché hergestellt." Technische Sensationen sind oft zu Beginn in bescheidener, eher traditioneller Gestalt aufgetreten: So gelangten zur ersten Abbildung im neuen Verfahren auch nur kunstgewerbliche Objekte, denen man die drucktechnische Neuerung kaum ansehen konnte. Diese Autotypien signalisieren aber den Beginn der eigentlichen Pressefotografie und damit auch der Fotoreportage. Über vierzig Jahre nach der Erfindung der Fotografie konnten Bilder jetzt im direkten Verfahren zusammen mit den Texten gedruckt werden. Allerdings dauerte es noch einige Jahre, bis das Verfahren dann weltweite Verbreitung fand.

Den Auftakt der direkt gedruckten Fotografien bildeten Aufnahmen von Ottomar Anschütz. Berühmt wurden dessen Manöverbilder, die 1884 in der *Illustrirten Zeitung* abgebildet wurden, denn erstmals kamen damit Momentaufnahmen zum Abdruck. Als erste gedruckte Fotoreportage können die acht Fotografien vom „Griechischen Feste aus Pergamons Zeit", die 1886 auf zwei Seiten als „Originalzeichnungen nach Momentphotographien" wiedergegeben wurden, gelten, zumal die stattliche Zahl von acht Aufnahmen eines Geschehens auf einer Doppelseite gezeigt wurde. In der Chronologie der Ereignisse schließt sich direkt die Serie der Fotografien von Paul Nadar, die Félix Nadar im Gespräch mit dem hundertjährigen Chemiker Chevreul zeigt, an: Die Abfolge aus Titelbild und den zwölf Aufnahmen auf drei Seiten gilt als erster Versuch, die besondere Authentizität der Serie in Fotografien auszuloten und darzustellen. Diese Abfolge gilt als Pioniertat in der Geschichte der Reportagefotografie. Reflexionen über das Fotografieren sind seit der Frühzeit des Mediums bekannt. Ein erstes modernes Druckerzeugnis erschien schon 1891: Eine Bilderfolge, die den Amateurfotografen Giuseppe Primoli beim Arbeiten als „il re dell' istantanea", als König der Momentfotografie zeigt.

Anläßlich der Weltausstellung in Paris erschien 1889 eine drucktechnische Sensation: *Paris Illustré* zeigte ganzseitig farbige Autotypien vom Ausstellungsgelände zu Füßen des Eiffelturms. Nur achtzehn Jahre nach dem Ende des für Frankreich verlorenen Krieges wurden offensichtlich alle Anstrengungen unternommen, diese Niederlage mit den modernsten publizistischen Mitteln vergessen zu machen. Im Blick in die Stahlkonstruktion des Eiffelturms, in der grandiosen Gesamtansicht des Turmes und vor allem im Titel spiegelte sich der Glanz der Epoche der Eisen- und

THE INTRODUCTION OF THE HALFTONE PROCESS 1882 - 1895

The copper plate engraver Georg Meisenbach from Nuremberg is regarded as the inventor of the autotype, the first halftone process for the reproduction of photographs printed in books and magazines. The characteristic feature of this invention was the splitting up of the half-tones of the original into dots in a regular arrangement which can be etched and printed, whereby a glass grid is already used at the reproduction stage. The registration of the patent took place on 9 May, 1882. "Thus autotypy is the best and cheapest technique which as an accurate copy of the original often illustrates the original better than the most detailed of descriptions. Its extensive use has for a number of years also included the field of colour printing." This is how it was described in 1910 after further progress had been made. The inventor gained the support of the architect Joseph von Schmädel who as editor in chief of the Zeitschrift des Kunst-Gewerbe-Vereins in Munich *had already been responsible for the first publication of a halftone in October 1882. Every copy was carefully given the following caption: "The reproduction of the object was produced by autotype block made directly after the natural photograph by the Autotypie-Verlag Munich (Meisenbach process)."*

Technological sensations have often appeared initially in a modest, traditional form. Thus, only craft objects were copied using the new process where it was hardly possible to see the technological innovation in printing. These halftones mark the beginning of press photography and thus at the same time of photojournalism. More than 40 years after the invention of photography it was possible to print photographs together with texts in a direct process. However, it was several years before the technique was used worldwide.

Photographs by Ottomar Anschütz were the first to be printed directly. His photographs of manoeuvres which were published in the Illustrirte Zeitung *in 1884 became famous as the first snapshots to be printed. The eight photographs of the "Greek Festival of Pergamon's Times", which were reproduced as "original drawings based on snapshots" on two pages in 1886, can be regarded as the first printed photographic report, particularly as all eight photographs of this event were printed on one double page. This was immediately followed in the chronology of events by a series of photographs by Paul Nadar, which show Félix Nadar in conversation with Chevreul, the centenarian chemist. The sequence of cover photo and twelve photographs on three pages is regarded as the first attempt to explore and present the particular authenticity of a series in photographs. This sequence is regarded as a pioneering act in photojournalism. Reflections on photography have been well-known since the early days of the medium. The first modern print product was published as early as 1891. A series of pictures which show the amateur photographer Giuseppe Primoli at work as "il re dell' istantanea", the king of snapshots. A sensation in printing technology appeared in Paris in 1889 on the occasion of the world exhibition –* Paris Illustré *showed full-page colour-halftones of the exhibition grounds at the foot of the Eiffel tower. Only eighteen years after the war in which France was defeated every effort was clearly being made using the most modern methods of journalism to make people forget this event. The view of the steel construction of the Eiffel tower, the grandiose overall view of the tower and above all cover photograph reflect the splendour of the epoque and the iron and steel industry. The tower, through the 'legs' of which the exhibition grounds could be seen, appears gigantic. The strolling passer-by on the narrow strip at the lower edge of the picture appears small by contrast. The subject of the sequence of pho-*

37

36

36 | **Zeitschrift des Kunst-Gewerbe-Vereins in München**
Umschlag des Jahrgangs 1882.
Chefredakteur war Joseph von Schmädel, der Geschäftspartner
von Georg Meisenbach.

37 | **Zeitschrift des Kunst-Gewerbe-Vereins in München**
Nr. 9/10, Oktober 1882 (Tafel 27, Text auf S. 80)
"In Bronze getriebener Leuchter".
"Die Reproduktion des Gegenstandes ist durch ein autotypisches, direkt
nach photographischer Naturaufnahme vom Autotypie-Verlag München
(Verfahren Meisenbach) erzeugtes Cliché hergestellt."
Erste veröffentlichte Autotypie einer Fotografie von Georg Meisenbach.

38 | **Zeitschrift des Kunst-Gewerbe-Vereins in München**
Nr. 5/6, Juni 1883 (Tafel 16)
"Salonschreibtisch mit Stuhl".
"Reproduktion: 'Autotypischer Farbendruck'.
Cliché von G. Meisenbach. Autotypie-Verlag München."
Erste veröffentlichte Farbautotypie einer Fotografie von Georg Meisenbach.

36 | **Zeitschrift des Kunst-Gewerbe-Vereins in München**
Cover for the year 1882.
*Joseph von Schmädel, the business partner of Georg Meisenbach, was editor in
chief.*

37 | **Zeitschrift des Kunst-Gewerbe-Vereins in München**
No. 9/10, October 1882 *(Plate 27, Text on p80)*
"Candelabra in beaten bronze".
*"The reproduction of the object is produced by means of an autotype block
made by the Autotypie-Verlag München (Meisenbach process) based directly on
a conventional photograph".*

38 | **Zeitschrift des Kunst-Gewerbe-Vereins in München**
No. 5/6, June 1883 *(Plate 16)*
"Drawing-room écritoire and chair".
"Reproduction: 'Autotype colour print'.
Printing block by G. Meisenbach. Autotypie-Verlag München."

38

Stahlindustrie wider: Gigantisch erscheint der Turm, durch dessen ‚Beine' hindurch man auf die Ausstellungsanlagen blicken konnte. Klein geworden bewegt sich der flanierende Passant auf schmalem Streifen am unteren Bildrand: Das Thema der Bildabfolge ist nicht der Mensch, sondern sind die gewaltigen Massen der Eisenkonstruktion als Zeugnis von der Kunst der Ingenieure. Mit dieser Bildstrecke zur Weltausstellung in Paris, der großformatigen farbigen Bildwiedergabe, wurde im Zeitungsdruck ein Fortschritt erzielt, der in den nächsten Jahren noch keineswegs zum Standard gehörte. Die technischen Möglichkeiten waren jetzt aber vorgegeben.

Zahlreiche Erzählmuster der Fotoreportage sind schon vor der Jahrhundertwende realisiert worden: die Bilderanordnung als Kaleidoskop, die Collage, das flächendeckende Einzelbild, die Abfolge des Vorher/Nachher, die verschiedenen Ansichten eines Ortes. Die drei Möglichkeiten der erzählenden, chronologischen oder thematischen Bilderorganisation fanden Anwendung, vergleichsweise wenig die Präsenz der aktuellen Nachricht als Bild. Die Muster der Bilderzählung umfaßten früh ein ganzes Spektrum der Bildabfolgen, auch schon von einzelnen Fotografen, und begannen sich mit Aktuellem als Bericht z.B. von Katastrophen zu beschäftigen. Als frühes Zeugnis der Fotoreportage mit appellativem Charakter können die Bildabfolgen aus *Harper's Weekly* von 1893 und 1895 angesehen werden. Während zunächst auf die Verwahrlosung in den Straßen von New York hingewiesen wurde, fand zwei Jahre später der Bildvergleich auf zwei gegenüberliegenden Seiten statt: Hingewiesen wurde auf die Erfolge der „Neuen Besen" von New York. Früh glänzte *The Illustrated American* mit großformatigen Fotocollagen: Straßenszenen mit Einwanderern der East Side von New York wurden mit den Fotografien von Joseph Byron verschwenderisch großzügig auf ganzen Seiten illustriert. Das waren ganz gegenwärtige aktuelle Ereignisse der Immigration.

tographs is not man but the huge mass of the iron construction as a testimony to the art of engineers. This sequence of photographs of the world exhibition in Paris, the large-scale colour reproduction of the pictures was progress in newspaper printing which, however, did not become standard practice for some years. But the technological possibilities had now been demonstrated.

Numerous narrative patterns in photojournalism had already been realised before the turn of the century – the arrangement of pictures as a caleidoscope, collage, the large-scale individual picture, the before and after sequence, various different views of a place. The three modes of organising pictures – narrative, chronological and thematic – were used. The presentation of a current piece of news as a photograph was relatively rare. The pattern of a photographic narrative at an early stage included a whole spectrum of sequences of pictures, also by individual photographers and began to deal with current events, e.g. catastrophes, in the form of a report. The picture sequences from **Harper's Weekly** *from 1893 to 1895 can be seen as an early example of a photographic report with the character of an appeal – while originally the neglect of the streets of New York was highlighted, two years later there was a comparison in pictures on two opposite pages. The report pointed to the success of the "New Brooms" in New York. At an early stage* **The Illustrated American** *boasted large-scale photocollages – street scenes with immigrants on the East Side of New York City were generously and extravagantly illustrated with full-page photographs by Joseph Byron. These were highly topical aspects of immigration.*

39

40

41

39 | Illustrirte Zeitung
im Verlag von Johann Jacob Weber, Leipzig und Berlin
Umschlag von 1888.

40 | Illustrirte Zeitung
Nr. 2071, 10.3.1883 (S. 220, Text S. 219)
"Ehrengabe an das 2. bairische Infanterieregiment Kronprinz".
Erste Autotypie von Georg Meisenbach in einer Illustrierten.

41 | Illustrirte Zeitung
Nr. 2106, 10.11.1883 (S. 420)
"Der Wiederaufbau Szegedins".
6 Autotypien von Georg Meisenbach.
Fotograf nicht genannt.

39 | Illustrirte Zeitung
published by Johann Jacob Weber, Leipzig and Berlin
Cover for 1888.

40 | Illustrirte Zeitung
No. 2071, 10.3.1883 (p220, Text p219)
"Award of honour to the 2nd Bavarian Infantry Regiment Kronprinz".
First autotype by Georg Meisenbach in an illustrated magazine.

41 | Illustrirte Zeitung
No. 2106, 10.11.1883 (p. 420)
"The Reconstruction of Szegedin".
6 autotypes by Georg Meisenbach.
Photographer's name not given.

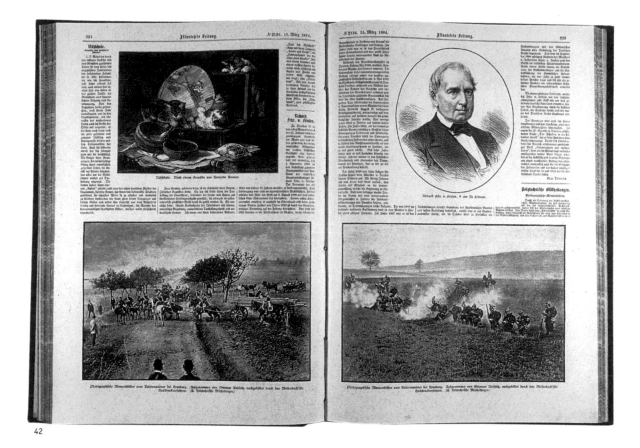

42

43

42 | Illustrirte Zeitung
Leipzig, Nr. 2124, 15.3.1884 (S. 224/225)
"Photographische Momentbilder vom Kaisermanöver bei Homburg.
Aufgenommen von Ottomar Anschütz, nachgebildet durch das
Meisenbachsche Hochdruckverfahren."
Erste Momentaufnahmen in einer Illustrierten.

43 | Illustrirte Zeitung
Leipzig, Nr. 2365, 27.10.1888 (S. 425)
"Neue Augenblickaufnahmen von Ottomar Anschütz"
aus dem Zoo von Hannover.

44 | Deutsche Illustrierte Zeitung
Berlin, Nr. 49, 14.7.1886 (S. 460-461)
"Bilder vom 'Griechischen Feste aus Pergamons Zeit'. (Jubiläums-
Kunstausstellung). Originalzeichnungen nach Momentphotographien von
Ottomar Anschütz in Lissa." Eine Fotoreportage aus Berlin.

42 | Illustrirte Zeitung
Leipzig, No. 2124, 15.3.1884 (p. 224/225)
"Photographic snapshots of the imperial manoeuvres at Homburg.
Photographed by Ottomar Anschütz, copied using the Meisenbach printing
process". The first snapshots in an Illustrated magazine.

43 | Illustrirte Zeitung
Leipzig, No. 2365, 27.10.1888 (p. 425)
New snapshots by Ottomar Anschütz of animals in the Zoo in Hanover.

44 | Deutsche Illustrierte Zeitung
Berlin, No. 49, 14.7.1886 (p. 460-461)
"Pictures of the 'Greek Festival from Pergamon's times'. (Jubilee Exhibition
of Art). Original drawings after snapshots by Ottomar Anschütz in Lissa".
A photographic report from Berlin.

Bilder vom „Griechischen Feste aus Pergamons Zeit". (Jubiläums=Kunstausstellung).
Originalzeichnungen nach Momentphotographieen von Ottomar Anschütz in Lissa. (J. S. 166.)

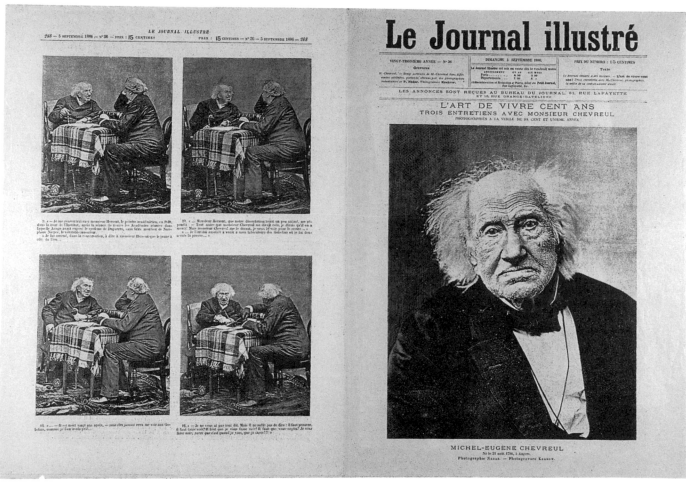

45

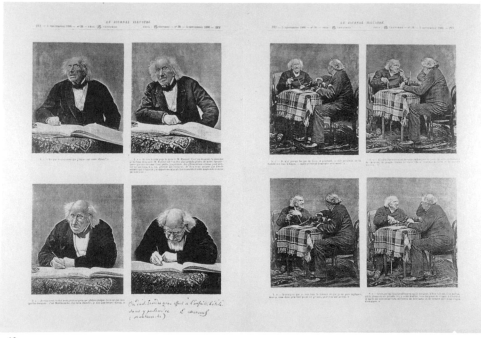

46

45-46 | **Le Journal illustré**
Nr. 36, 5.9.1886
Die Kunst, 100 Jahre zu leben.
Drei Interviews mit dem Chemiker Chevreul von
Félix Nadar. Fotos von Paul Nadar.

45-46 | **Le Journal illustré**
No. 36, 5.9.1886
The art of living 100 years.
Three Interviews with the scientist Chevreul by
Félix Nadar. Photographs by Paul Nadar.

47 | **La Tribuna Illustrata
Rom, Nr. 8, 22.2.1891**
Der König der
Momentaufnahme.
Die erste Seite eines Berichts
von Richel (Eugenio Rubichi)
über den genialen Amateur-
fotografen Giuseppe Primoli.
Illustriert mit 5 Fotos, die
Primoli bei seiner Arbeit
zeigen.

47 | *La Tribuna Illustrata
Rom, No. 8, 22.2.1891
The king of snapshots.
The first page of a report by
Richel (Eugenio Rubichi) on the
brilliant amateur photographer
Giuseppe Primoli. Illustrated
with 5 photographs showing
Primoli at work.*

LA TRIBUNA ILLUSTRATA 117

VITA ROMANA

IL RE DELL'ISTANTANEA.

La prima volta che ho visto il conte Giuseppe Primoli, nell' esercizio delle sue funzioni di dilettante fotografo, è stato in una mattina piena di sole, per la via delle Tre Cannelle.

Attorno alla minuscola fontana, una mezza dozzina di piccoli monelli cenciosi si aggruppavano per bere, allungando il collo, colle labbra schiuse, verso lo zampillo, o per attingere acqua, in secchie di legno. La fontana era tutta splendente di sole, e gli atteggiamenti vari, cento volte mutati, di tutta quella ragazzaglia componevano un gruppo delizioso.

A pochi passi, un signore contemplava quella scena con un sorriso di compiacenza indescrivibile; poi, a un tratto, come il gruppo si moveva a formare un nuovo intreccio di gambe e di braccia e di secchi e di cenci, quel signore faceva celermente dei passi avanti di lato, come un artista che cerchi il posto migliore per osservare un dipinto con luce favorevole, e puntando una piccola macchina fotografica, faceva scattare la molla.

In disparte, un altro signore, un amico, aveva a tracolla una borsa di vimini, destinata a contenere la macchina fotografica, e in mano un' altra macchina di soccorso, più piccola di quella in funzione.

Quella borsa mi fece pensare a un carniere da cacciatore, e subito, forse per l' idea saltatami in mente, mi parve di scorgere nell' attitudine del dilettante fotografo un po' di quel procedere furtivo proprio del cacciatore il quale teme che la preda gli sfugga, ponendosi in salvo, al rumore.

— È il conte Primoli! udii dire accanto a me.

Allora, osservai con maggiore attenzione e con molto interesse il signore di cui avevo inteso tanto parlare, e di cui avevo ammirato l' esposizione fotografica, al palazzo delle Belle Arti, una esposizione unica nel suo genere.

Egli era un appassionato dell' arte sua; lo si indovinava subito, da quell' aria di contento che gli irradiava il viso, in tutti i momenti del suo dilettevole lavoro; e doveva avere un forte, profondo sentimento d' arte, a giudicarne dallo sguardo ammirato di cui egli ancora avvolgeva il gruppo attorno alla fontana, dopo averlo riprodotto già in cinque o sei lastre; un sentimento così esclusivo, che non lo distraevano nè i curiosi che si andavano già fermando, nè le frasi di commento che si mormoravano attorno a lui.

Indovinai anche che egli non doveva trascurar nulla, per assicurarsi il successo: la macchinetta di soccorso, la borsa, in un lato della quale, rigonfio, s' indovinava una riserva di lastre o congegni per aggiustare il meccanismo in caso di disastro.

Rimessa la macchina nella borsa, egli si allontanò frettoloso, soprappensieri, volgendo di tratto in tratto gli occhi ai suoi congegni fotografici, certamente preoccupato della riuscita delle negative.

Allora, mi tornarono in mente le storie udite raccontare di quel re dell' istantanea, di cui tutti i nuovi e vecchi dilettanti dicono:

— Eh! non si giunge alla perfezione del conte Primoli!

Storie di viaggi fatti da un estremo all' altro di Europa, di giornate spese a riprodurre tutti i sovrani di Europa, fotografati, con una pazienza e un' abilità nuove, a cavallo, o in vettura, durante partite di caccia o ricevimenti o rassegne militari; di un' attività senza tregua, che lo spinge, certe volte, a levarsi innanzi giorno, di una furberia tutta sua nel sorprendere il soggetto, e ritrarlo in quell' attimo in cui un gesto fatto può stabilire, per lo spazio di pochi secondi, un vantaggioso partito di ombra o di luce.

Ricordavo la sua ubiquità meravigliosa, che gli permette, dovunque è uno spettacolo nuovo, dovunque è un interessante quadretto di genere da ottenere, meglio che una fotografia, di accorrere pronto, con tutto il suo bagaglio fotografico, in barca, o in vettura, o a piedi, fotografando sempre, da tutti i punti, nascosto dietro un albero, o piantato in mezzo a una folla.

Durante le feste dell' ultimo carnevale fu visto, in piazza del Popolo, seguito da una specie di carovana di servi, recanti centinaia di lastre, e una collezione di macchine fotografiche.

Perchè il conte Primoli, quando pensa di riprodurre un soggetto, non è contento, se non lo ha esaurito, fotografandolo da tutti i lati, in tutti i modi, nei più minuti dettagli.

Ed è così ch' egli ottiene tutta una collana di fotografie, con la guida delle quali si può ricostituire tutto un avvenimento.

Egli ha complete collezioni di fotografie a soggetto cinegetico, o militare o mondano; ha complete collezioni di artisti, di uomini politici, di paesaggi, di piccoli episodi della vita di tutti i giorni, per istrada.

Quando giunse la compagnia di Buffalo-Bill a Roma, il conte Primoli pose le sue tende tra quelle dei Pellirosse, e più di una volta, aiutato, del resto, dal suo tatto squisito e dalle svariate cognizioni che possiede, dovette ricorrere a lunghe conferenze di persuasione per indurre qualcuno dei capi-tribù a lasciarsi fotografare.

Ho accennato alle cognizioni del conte Primoli, poi che egli, oltre a essere il primo dilettante fotografo che si conosca, è anche un appassionato raccoglitore di oggetti d' arte, è un ardente bibliofilo, ed ha questo grandissimo merito, che non si occupa di politica.

Egli è nato a Roma, in riva al Tevere. Educato in collegio, a Parigi, compiè a Roma i suoi studi legali, cominciati all' Università di Parigi. Ha viaggiato in Egitto con Teofilo Gothier; in Spagna, accompagnandovi l' imperatrice Eugenia.

Sono soltanto tre anni ch' egli si occupa di fotografia, ed ha già consumato la bellezza di circa 10 mila lastre!

Basta questa cifra per dare un' idea della collezione di fotografie ch' egli possiede.

Ma non bisogna credere ch' esse non siano coordinate a uno scopo, invece di costituire il lavoro disordinato di un dilettante capriccioso; il conte Primoli lavora, da qualche tempo, a illustrare, colla fotografia istantanea, non so se un romanzo di Flaubert o uno dei fratelli De Goncourt.

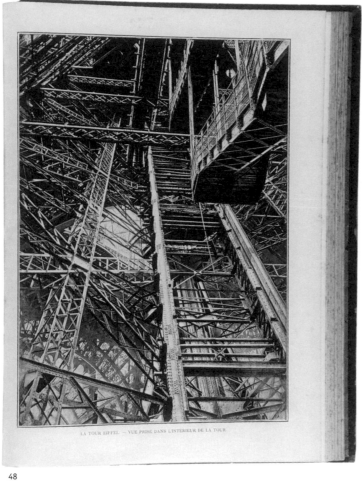

48

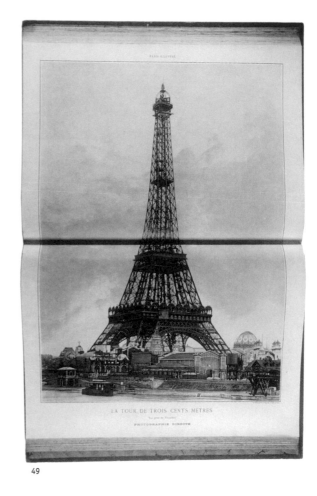

49

48 | **Paris Illustré**
Nr. 69, 28.4.1889
Weltausstellung Paris 1889.
Blick in das Innere des Eiffelturms.

49 | **Paris Illustré**
Nr. 69, 28.4.1889
Der 300m hohe Turm.
Farbige Autotypie von Boussod, Valadon et Cie.

50 | **Paris Illustré**
Nr. 95, 26.10.1889
Palast der Freien Künste.
Fotografen nicht genannt.

48 | **Paris Illustré**
No. 69, 28.4.1889
World Exhibition Paris 1889.
View of the interior of the Eiffel tower
photographer's name not given.

49 | **Paris Illustré**
No. 69, 28.4.1889
"La Tour de trois cents mètres".
Coloured autotype by Boussod, Valadon et Cie.

50 | **Paris Illustré**
No. 95, 26.10.1889
"Palais des Arts Liberaux".
Photographer's name not given.

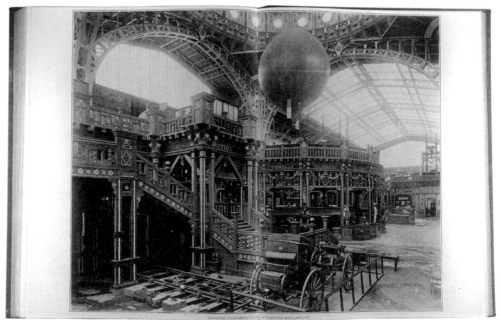

50

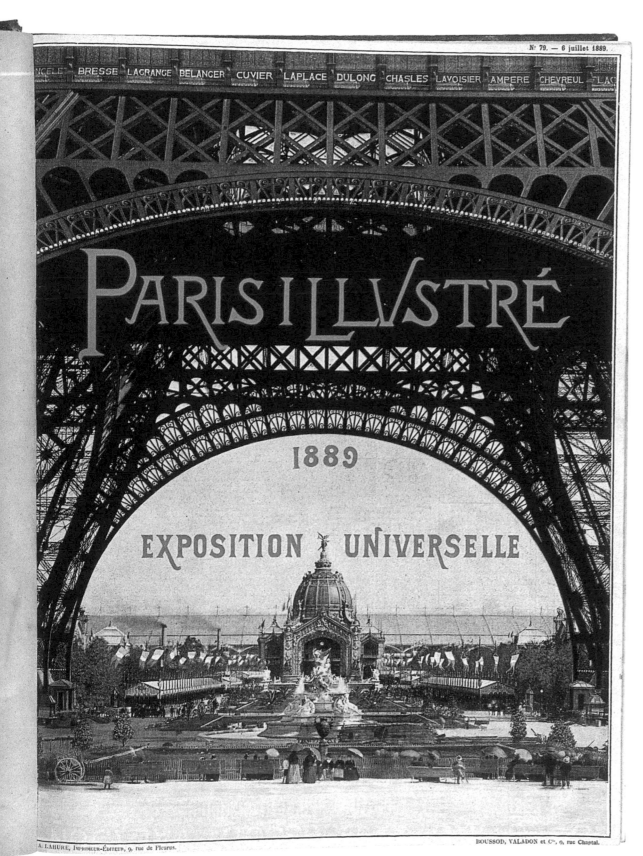

51 | **Paris Illustré**
Nr. 79, 6.7.1889
Weltausstellung in Paris.
Blick vom Eiffelturm auf das zentrale
Ausstellungsgebäude.
Farbige Autotypie von Boussod, Valadon
et Cie. Fotograf nicht genannt

51 | **Paris Illustré**
No. 79, 6.7.1889
World Exhibition in Paris.
View from the Eiffel tower of the
central exhibition building.
Colour autotype by Boussod, Valadon et
Cie. Photographer's name not given.

410 JULY 18, 1891.] FRANK LESLIE'

VIEW ON CLARK STREET.

LOOKING EAST ON WASHINGTON STREET

STATE STREET ON SHOPPING DAY.

SOUTH WATER STREET,

SOME OF THE PRINCIPAL BUSINESS STREET

RATED NEWSPAPER.

[July 18, 1891. 411

LOOKING EAST ON WASHINGTON STREET FROM STATE STREET.

STREET—CITY HALL IN THE FOREGROUND.

HAYMARKET SQUARE, SCENE OF THE ANARCHIST RIOT OF NOVEMBER, 1886.

Y MARKET OF THE CITY.

AGO.—FROM PHOTOS BY J. W. TAYLOR.—[SEE PAGE 408.]

52 | **Frank Leslie's Illustrated Newspaper
New York, Nr. 1870, 18.7.1891**
Einige der Hauptgeschäftsstraßen von Chicago.
Fotos von J. W. Taylor.

52 | **Frank Leslie's Illustrated Newspaper
New York, No. 1870, 18.7.1891**
*"Some of the principal business streets of
Chicago". Photographs by J. W. Taylor.*

53

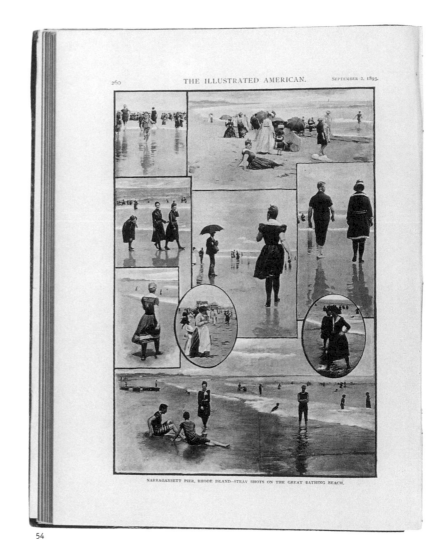

54

55

53 | **Harper's Weekly**
New York, Nr. 1883, 21.1.1893
Winterszenen auf dem Eis des Shrewsbury River. Fotos von J. C. Hemment.

54 | **The Illustrated American**
New York, Nr. 185, 2.9.1893
Narragansett Pier, Rhode Island, USA. Fotograf nicht genannt.

55 | **Harper's Weekly**
New York, Nr. 1909, 22.7.1893
Wirbelsturmschäden in Pomeroy, Iowa. Fotos von F. A. Garrison.

53 | **Harper's Weekly**
New York, No. 1883, 21.1.1893
"Scenes on the Shrewsbury River during the cold spell". Photographs by J. C. Hemment.

54 | **The Illustrated American**
New York, No. 185, 2.9.1893
"Narragansett Pier, Rhode Island. Stray shots on the great bathing beach".
Photographer's name not given.

55 | **Harper's Weekly**
New York, No. 1909, 22.7.1893
"The recent cyclone at Pomeroy, Iowa". Photographs by F. A. Garrison.

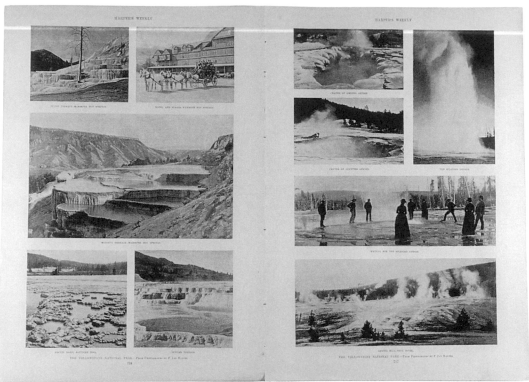

56-57 | **Harper's Weekly**
Nr. 1910, 29.7.1893
"The Yellowstone National Park".
Fotos von Frank Jay Haynes.

56-57 | **Harper's Weekly**
No. 1910, 29.7.1893
"The Yellowstone National Park".
Photographs by Frank Jay Haynes.

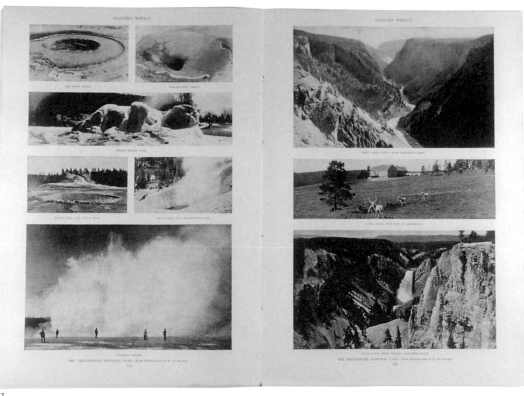

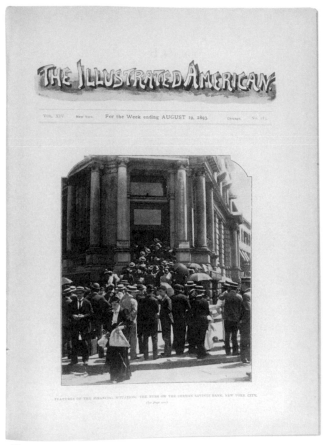

58

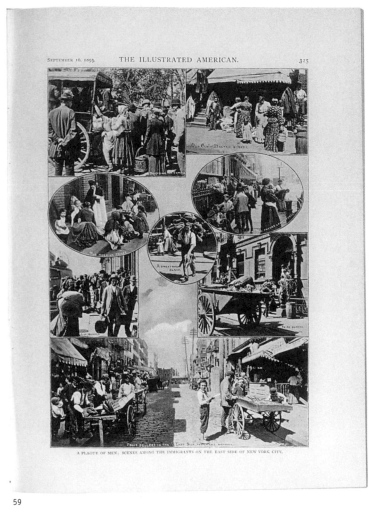

59

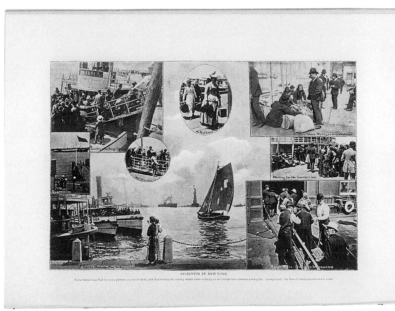

60

58 | **The Illustrated American**
Nr. 183, 19.8.1893
Ansturm auf die "German Savings Bank", New York. Fotograf nicht genannt.

59 | **The Illustrated American**
Nr. 187, 16.9.1893
Straßenszenen bei den Einwanderern der East Side, New York.
Fotos von Joseph Byron.

60 | **The Illustrated American**
Nr. 186, 9.9.1893
Einwanderer, New York. Fotograf nicht genannt.

58 | The Illustrated American
No. 183, 19.8.1893
"The rush on the German Savings Bank, N.Y.C."
Photographer's name not given.

59 | The Illustrated American
No. 187, 16.9.1893
"Scenes among the immigrants on the East Side of New York City."
Photographs by Joseph Byron.

60 | The Illustrated American
No. 186, 9.9.1893
"The flow of immigrants does not cease", New York.
Photographer's name not given.

61 | **The Illustrated American
Nr. 188, 23.9.1893**
Straßenszenen bei den Einwanderern
der East Side, New York City.
Fotos von Joseph Byron.

61 | **The Illustrated American
No. 188, 23.9.1893**
*"Scenes among the immigrants on
the East Side of New York City."
Photographs by Joseph Byron.*

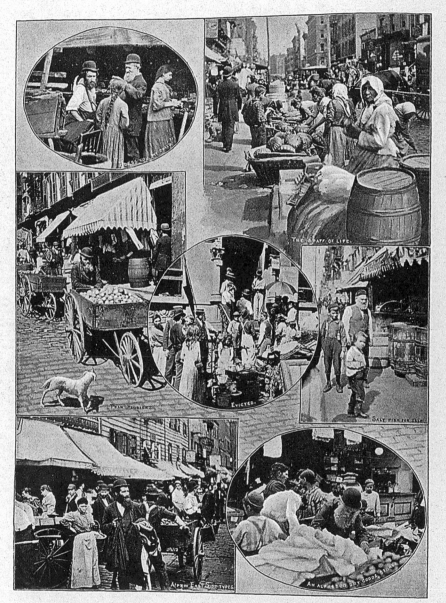

62 | **The Illustrated American**
Nr. 189, 30.9.1893
Straßenszenen im Italienerviertel
von New York City.
Fotos von Joseph Byron.

62 | **The Illustrated American**
No. 189, 30.9.1893
*"Scenes from the italian
district of New York City."
Photographs by Joseph Byron.*

386 THE ILLUSTRATED AMERICAN. SEPTEMBER 30, 1893.

A PLAGUE OF MEN: SCENES FROM THE ITALIAN DISTRICT OF NEW YORK.

1. Little folk in "Little Italy."
2. Bargains in pots and pans.
3. Gossips.
4. A discarded corset.
5. Street urchins.
6. Out of work.
7. Melon seller.
8. Rag-pickers.
9. "Tutti frutti."
10. "Hokey Pokey" manufactory.
11. Waiting for the peanut man.

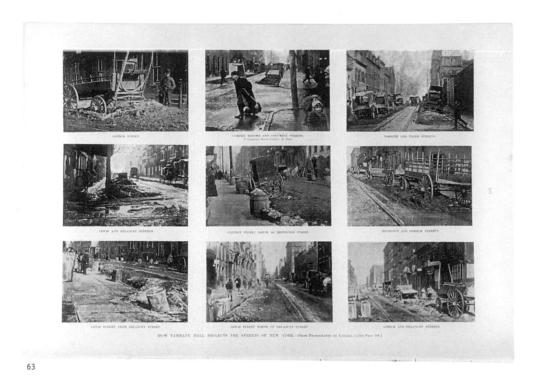

63

63 | **Harper's Weekly**
Nr. 1887, 18.2.1893
Wie die Stadtverwaltung von New York die Straßen
verkommen läßt. Fotos von Langill.
64 | **Harper's Weekly**
Nr. 2009, 22.6.1895
Neue Besen für die Straßen von New York.
Vergleich zwischen 1893 und 1895.
Fotograf nicht genannt.

63 | **Harper's Weekly**
No. 1887, 18.2.1893
"How Tammany Hall neglects the streets of New York."
Photographs by Langill.
64 | **Harper's Weekly**
No. 2009, 22.6.1895
"A new broom on New York streets".
Comparison of the condition of certain streets
between 1893 and 1895.
Photographer's name not given.

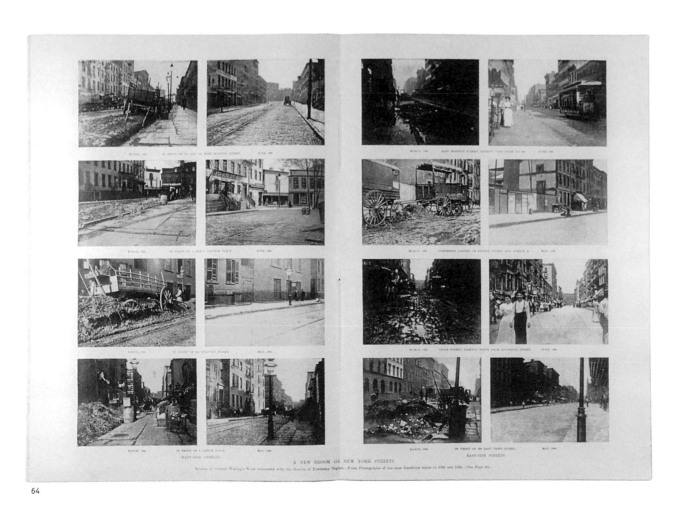

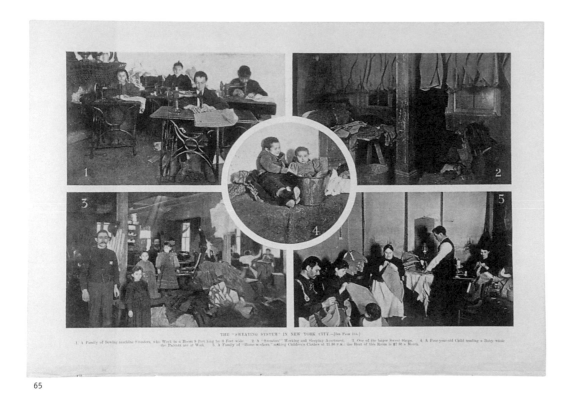

65 | **Harper's Weekly**
Nr. 1990, 9.2.1895
Heimarbeit ("sweating system") in New York.
Fotograf nicht genannt.

66 | **Le Monde illustré**
Nr. 2016, 16.11.1895
"Le Goubet", das Französische Unterseeboot.
Fotos von Mairet.

65 | **Harper's Weekly**
Nr. 1990, 9.2.1895
"The 'sweating system' in New York City."
Photographer's name not given.

66 | **Le Monde illustré**
Nr. 2016, 16.11.1895
"Le Goubet", the french submarine.
Photographs by Mairet.

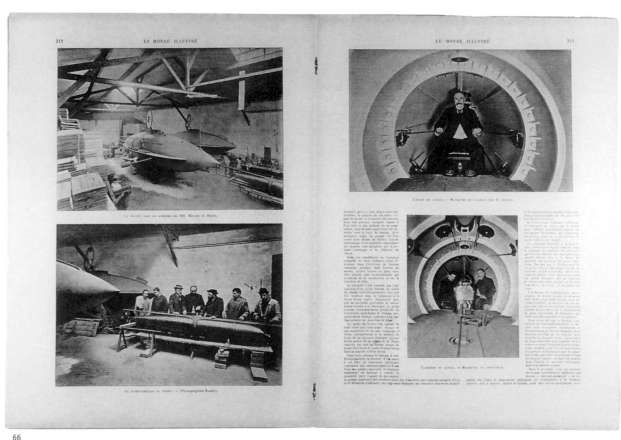

67 | **Harper's Weekly**
Nr. 2013, 20.7.1895
Mit der Welt-Transport-
Kommission in Indien – Madura.
Fotos von William Henry Jackson.

67 | **Harper's Weekly**
No. 2013, 20.7.1895
*"With the World's Transportation
Commission in India – Madura".
Photographs by William Henry
Jackson.*

THE STATION-MASTER AT MADURA.

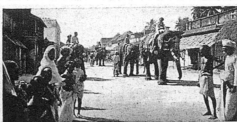

A STREET PROCESSION ACCOMPANIED BY VISITING PILGRIMS GOING AROUND
THE TEMPLE.

A SIDE STREET IN MADURA.

TEMPLE OF SIVA—ENTRANCE TO HALL OF A THOUSAND COLUMNS.

THE NORTH TOWER OF THE TEMPLE.

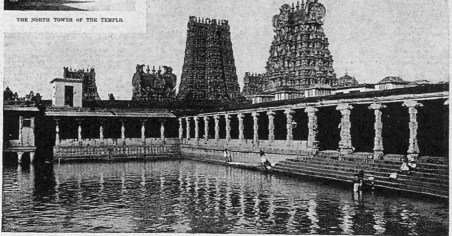

THE BATHING-TANK, SHOWING GOLDEN PAGODA AND THE SOUTH TOWER OF THE TEMPLE OF SIVA.

WITH THE WORLD'S TRANSPORTATION COMMISSION IN INDIA—MADURA.—PHOTOGRAPHS BY W. H. JACKSON.—[SEE PAGE 680.]

LES PREMIERS AVIATEURS PHOTOGRAPHIÉS EN PLEIN VOL

M. André Schelcher et M. Pierre Debroutelle, pilote, à bord d'un biplan, à 300 mètres au-dessus du château et du parc de Breteuil.

Photographie prise au moyen d'un appareil fixé à l'angle antérieur droit de l'aile supérieure. — Voir l'article, page 43.

68 | **L'Illustration**
Nr. 3621, 20.7.1912
Die ersten Piloten, die sich
während des Fluges fotografierten.
Foto von André Schelcher.

68 | *L'Illustration*
No. 3621, 20.7.1912
*The first pilots to photograph each
other during a flight.
Photograph by André Schelcher.*

1896-1914

2.
ILLUSTRIERTE NACHRICHTEN UND EREIGNISSE

ILLUSTRATED NEWS AND EVENTS

ILLUSTRIERTE NACHRICHTEN UND EREIGNISSE 1896 - 1914

Die Technik des Rasterdruckverfahrens begann ab 1890 zum Allgemeingut und weltweit in die Praxis umgesetzt zu werden. Fast gleichzeitig begannen die Herausgeber schon mit der Gestaltung von Titeln und zusammengesetzten Bildstrecken zu experimentieren und zuweilen der Fotografie schon mehr Raum als dem gedruckten Wort einzuräumen. **Leslie's Weekly** wartete 1902 als Pioniertat mit ganzseitigen Fototiteln auf, während alle anderen an graphischen Gestaltungen festhielten. **Le Panorama** und das **Berliner Leben** lieferten dem Leser ganzseitige Panoramen mit wenig Text vom aktuellen Geschehen der Staatsbesuche oder vom Alltagsgeschehen der Großstadt Berlin. Und als besondere Pioniertaten müssen die wahren Farborgien im Druck nach Autochromfotografien gelten: das Persische Kostümfest, aber auch die eigenwillig sparsame Bilderserie zur Sprache der Signale, die Farbbilder von Signalmasten für die Eisenbahn. In besonderer Weise fiel Gestaltung und Momentfotografie in einem Titel von **L'Illustration** 1912 zusammen: Erstmals fotografierten Piloten sich selbst während eines Fluges. Die eine Aufnahme, die direkt über einem Schloß an der Loire entstand, wurde als Titel ausgewählt.

Aktuelles wurde als Nachricht allmählich eingeführt und bald zum unentbehrlichen Bestandteil der illustrierten Zeitungen. In der Frühzeit der Berichterstattung wurde aktuelles politisches bzw. militärisches Geschehen sogar zuweilen in besonderer Härte präsentiert: **La Vie Illustrée** zeigte auf dem Titel die siegreich posierenden Türken, die sich um die Köpfe getöteter mazedonischer Kämpfer herum aufgebaut hatten. Schon 1899 zeigte **Leslie's Weekly** einen Titel mit Leichen im Schützengraben, ausführlich kommentiert als: „How their dead bodies filled the trenches after the battle of Caloocan. From a photograph of the fearful scene taken by **Leslie's Weekly's** special correspondant." Hinrichtungen in China – eines der Standardthemen der Fotoreportage – wurden erstmals 1900 gezeigt und die Hungerkatastrophe in Indien 1901 ausführlich in **L'Illustration** vorgestellt. Dies Themenspektrum erweist, daß schon um 1900 ein potenziertes Repertoire an Schreckensbilder abgebildet wurde, als würden die Trümpfe des Fotojournalismus gleich zu Anfang der Geschichte voll ausgespielt. Jetzt begann die Bildbeschaffung Fotografen, Verleger und Herausgeber zunehmend zu beschäftigen. Berühmt ist die Geschichte des amerikanischen Magnaten Hearst: Der Günstling Frederic Remington schickte an den Verleger Hearst vom Schauplatz des amerikanisch-kubanischen Krieges 1899 ein Telegramm mit folgendem Inhalt: "Everything is quiet. There is no trouble here. There will be no war. Wish to return." Die Antwort von Hearst soll gelautet haben: „Please remain. You furnish the pictures and I'll furnish the war" – die klassisch gewordene erste Äußerung eines Verlegers der sogenannten Sensationspresse, der selbst maßgeblich die internationale Krise zwischen Spanien und den USA über Kuba mitzuverantworten hatte. In diesem Krieg wurde der Kriegsschauplatz neben der militärischen Invasion erstmalig von einer zweiten Truppe aus Korrespondenten, Zeichnern und Fotografen heimgesucht. Ähnliches geschah auf den Philippinen. Man schätzt heute, daß über 500 Vertreter der Presse und darunter auch zahlreiche Fotografen die militärischen Aktionen begleitet haben.

Fast zeitgleich konkurrierte für kurze Zeit ein anderes Medium mit den Illustrierten: In England wurden Presseaufnahmen von Fotohandlungen in Form von Abzügen „als Stereobilder oder auch als Ansichtskarten" verkauft. Konnte ein

ILLUSTRATED NEWS AND EVENTS 1896 - 1914

*The technique of the halftone process became generally known and practised worldwide. At almost the same time editors began to experiment in the design of cover pages and compilations of picture sequences and occasionally to allocate more space to photographs than to the printed word. In 1902 **Leslie's Weekly** pioneered full-page cover photographs while all the others kept to graphic designs. **Le Panorama** and **Berliner Leben** gave their readers full-page panoramas with little text on topical events such as state visits and everyday events in the German capital. The veritable colour orgies in print based on autochrome photographs must also be seen as a pioneering achievement – the Persian costume ball and the strangely parsimonious photograph series on the language of signals, the colour photographs of signalling posts on the railway. Design and the photograph of the important moment were united in a special way on a cover of **L'Illustration** 1912 – for the first time pilots photographed each other during a flight. One of the photographs which was taken directly above a chateau on the Loire, was selected as the cover photograph.*

*Current events were gradually introduced into the illustrated magazines and soon became an indispensable part of them. In the early days of reporting current political or military events were often presented with particularly brutal frankness – The cover photograph of **La Vie Illustrée** showed Turks in a victorious pose who had surrounded themselves with the heads of Macedonian soldiers they had killed. In 1899 **Leslie's Weekly** showed a cover photograph with dead bodies in the trenches with the commentary: "How their dead bodies filled the trenches after the battle of Caloocan. From a photograph of the fearful scene taken by **Leslie's Weekly's** special correspondant." Executions in China" – one of the standard topics in photojournalism – were shown for the first time in 1900 and the catastrophic famine in India in 1901 was reported in detail in **L'Illustration**. This range of topics shows that a highly effective repertoire of horror pictures was already being reproduced around 1900, as if the trump cards of photojournalism should be played full advantage of from its inception. Now, getting hold of photographs began to preoccupy photographers, publishers and editors increasingly. There is the famous story of the American magnate Hearst – his protégé Frederic Remington sent a telegram to the publisher from the scene of the American-Cuban war in 1899 with the following message: "Everything is quiet. There is no trouble here. There will be no war. Wish to return." Hearst is said to have replied: "Please remain. You furnish the pictures and I'll furnish the war." These classic words were pronounced for the first time by a publisher of the sensational press who was partly to blame for the international crisis between Spain and the USA over Cuba. In this military conflict there was not only a military invasion but also for the first time an invasion of a second army of correspondants, graphic artists and photographers at the scene of battle. There was a similar development in the Philippines. It is estimated today that more than 500 representatives of the press and among them numerous photographers accompanied the military action.*

At almost the same time a different medium rivalled the illustrated magazines – press photographs in the form of prints were sold in England by photography stores as "stereo pictures or as postcards". If a photographer could not publish his photographs he had postcards made and sold them. For a time the postcard as a pictorial medium was of particular topical importance. Postcards showing the earth-

69

70

71

69 | **Leslie's Weekly**
Nr. 2449, 14.8.1902
"The Great East River Bridge", New York.
Foto von Robert Dunn.
70| **Leslie's Weekly**
Nr. 2470, 8.1.1903
"Capturing the world's markets. Typical dock scene in New York City".
Fotograf nicht genannt.
71 | **Leslie's Weekly**
Nr. 2448, 7.8.1902
"President Roosevelt and Governor Murphy arriving at Sea Girt",
New Jersey. Foto von G.B. Luckey.

69 | **Leslie's Weekly**
No. 2449, 14.8.1902
"The Great East River Bridge", New York.
Photograph by Robert Dunn.
70 | **Leslie's Weekly**
No. 2470, 8.1.1903
"Capturing the world's markets. Typical dock scene in New York City".
Photographer's name not given.
71 | **Leslie's Weekly**
No. 2448, 7.8.1902
"President Roosevelt and Governor Murphy arriving at Sea Girt. N.J."
Photograph by G.B. Luckey.

Fotograf nicht publizieren, ließ er Postkarten seiner Fotografien herstellen und verkaufte sie. Das Bildmedium der Postkarte erhielt auf Zeit besondere Aktualität. Bekannt sind Postkarten vom Erdbeben in San Francisco: Sie wurden als aktuelle Bildernachricht und Informationsquelle verschickt.

An die Aktualität seiner Illustrierten gewöhnte das lesende Publikum sich schnell. „Wir sind es nachgerade gewöhnt, die Kamera als unvermeidliche Begleiterin und Beobachterin bei öffentlichen Umzügen, Festlichkeiten, Einweihungen etc. zu sehen und wundern uns schon gar nicht mehr darüber, daß wir eine getreue bildliche Wiedergabe des Ereignisses wenige Tage, nachdem wir in Zeitungsberichten darüber gelesen haben, in einer illustrierten Wochenschrift finden", schrieb 1905 ein Autor der *Photographischen Rundschau*. *Die Woche* des Scherl-Verlags publizierte ganzseitig „Bilder vom Tage", häufig Momentbilder, selten aktuelle Aufnahmen. Noch wirkten die Motive beliebig, austauschbar und kamen nur zeitverzögert zum Abdruck. Vor allem die amerikanischen Zeitschriften begannen in der Bildaktualität genauso selbstbewußt aufzutreten wie in der geschriebenen Nachricht. Die Anstrengungen bestanden darin, Fotografien zu beschaffen, denn angestellte Fotografen waren äußerst selten und die Fotoagenturen entstanden erst.

Allmählich begann der Berufsstand des Bildreporters neben den schreibenden Reportern Erwähnung zu finden. „Our special artist's latest pictures" oder „special correspondent" findet man jetzt als Zusatz zu den abgedruckten Fotografien. Victor Bulla, James H. Hare, Robert L. Dunn und andere bekamen für ihre Selbstdarstellung eine ganze Seite zugewiesen: In einem Sonderdruck von *Collier's* zum Russisch-Japanischen Krieg wurden sie in Fotografien mit der Unterschrift „Some of the Men at the Front for Collier's" aufgeführt. Es war die Zeit, in der die ersten Kriegs-Bild-Reporter selbstbewußt ihre Frontpositionen einnahmen und Victor Bulla sogar als *Collier's* Kriegsfotograf bei der russischen Armee 1904 vorgestellt wurde.

Die Illustrierten entfalteten im ersten Jahrzehnt des neuen Jahrhunderts das ganze Spektrum der Fotoreportage als narrative, chronologische oder thematische Organisation von Bildern, die bald allein von einzelnen Fotografen geliefert wurden. Zu den klassischen Themen in den Illustrierten gehörten bereits um die Jahrhundertwende die typischen Sensationsmuster von Katastrophen (Eisenbahnunglücke/Grubenexplosionen/Schiffsuntergänge), aber auch die Bildberichte der Freizeitaktivitäten und sensationellen Errungenschaften aus Technik, Sport und Verkehr. Besonders charakteristisch waren Panoramenansichten vom Großstadtleben. Die Organisation der Bilder auf den Seiten der Illustrierten griff zuweilen schon filmische Elemente auf, schuf dynamische Bildbewegungen auf den Seiten, wofür der Freizeitkult um Sport und Bewegung stets dankbare Bilderfolgen lieferte. Breiten Raum nahmen Darstellungen von Kunstausstellungen und Künstlern, von Museen, Eröffnungen und Theaterereignissen ein: die Bereiche, in denen sich das bürgerliche Selbstverständnis von Kunst und Gesellschaft als Erhöhung des irdischen Daseins noch relativ ungebrochen durchsetzen konnte. Vereinzelt findet auch die künstlerisch ambitionierte Fotografie, die die Serie eigentlich ablehnte, eine Verwendung. Beispielhaft gilt dafür die Reportage, die aus Einzelfotografien von Aura Hertwig über einen Besuch bei Gerhart Hauptmann für *Die Woche* zusammengestellt wurde.

Die Illustrierten expandierten, das Publikum belohnte dies durch ihren Kauf, denn nach Abschaffung der Pflicht zum Abonnement entwickelte sich der Straßenverkauf.

*quake in San Francisco are well-known. They were sent as a message and up-to-the minute source of information. The reading public soon got used to the topicality of the illustrated magazines. "We are accustomed to seeing the camera as the unavoidable accompaniment and observer of public processions, festivals, official openings etc and we are no longer surprised when we find a faithful photographic reproduction of the event a few days later, after we have read about it in newspaper reports, in an illustrated weekly", wrote a journalist of the **Photographische Rundschau** in 1905. **Die Woche** of the Scherl-Verlag published full-page pictures of the day, often spontaneous snapshots, but rarely up-to-the-minute photographs. The motifs still seemed interchangeable and were printed only after a certain delay. American illustrated magazines began to adopt a self-confident position both in the topicality of their pictures as in their written news texts. Their main concern was to obtain photographs as photographers in employment were extremely rare and photographic agencies were in their infancy. Gradually the profession of press photographer began to establish itself alongside the profession of journalist Gradually, photographic reporters began to be mentioned alongside journalists. "Our special artist's latest pictures", or "special correspondant" are to be found as an addition to the names of the photographers printed here. Victor Bulla, James H. Hare, Robert. L. Dunn and others were given a whole page to present themselves. In a special edition of **Collier's** on the Russo-Japanese war they were introduced in photographs as "Some of the men at the front for **Collier's**". It was a time in which war press photographers self-confidently took up their positions on the front and Victor Bulla was even introduced as **Collier's** war correspondent with the Russian army.*

*The illustrated magazines developed the entire spectrum of photojournalism as a narrative, chronological and thematic organisation of photographs, which were soon to be provided by individual photographers. Typical sensational stories about catastrophes (rail accidents, coal mine explosions, shipwreck) and photographic reports on leisure activities, sensational achievements in technology, sport and transport were already among the classic themes in illustrated magazines at the turn of the century. Panoramic views of life in large cities were especially characteristic. Sometimes elements from film were used in the arrangement of the photographs on the pages of illustrated magazines to create dynamic sequences of pictures, whereby the leisure cult surrounding sport and movement always provided suitable sequences of photographs. Descriptions of exhibitions and artists, museums, official openings and theatrical events were given a great deal of space. These were fields in which the middle-class conception of art and society as the enhancement of everday life could still assert itself with considerable conviction. Occasionally a use was even found for photography with artistic pretensions, which rejected the photographic series. The report compiled from individual photographs by Aura Hertwig on a visit to Gerhart Hauptmann for **Die Woche** may be regarded as an example of this.*

The illustrated magazines expanded, the public's reward was to buy them when they began to be sold on the street after the requirement to take out a subscription had been abolished.

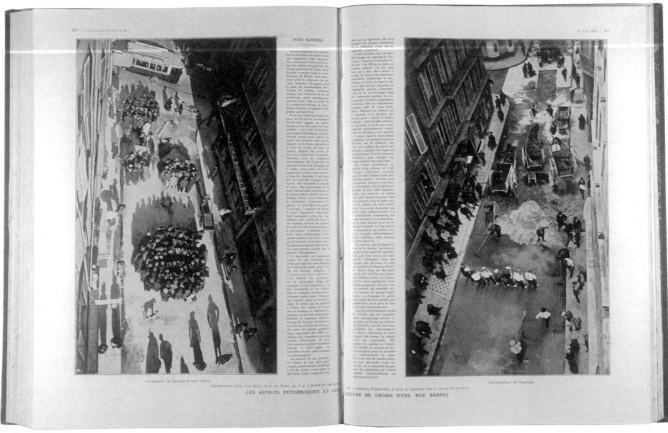

72

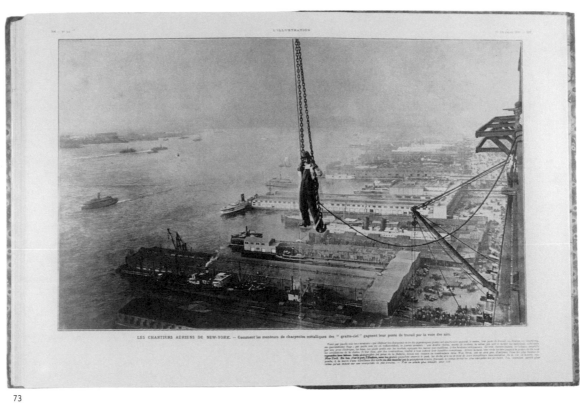

73

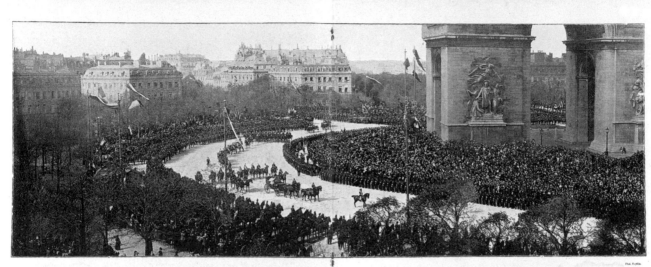

74

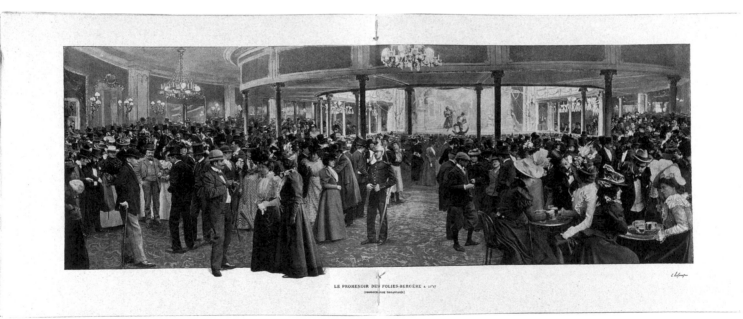

75

74 | **Le Panorama**
Paris, Nr. 54, Oktober 1896
Die fünf russischen Tage (5.-9.10.1896), 2. Heft
Die Eskorte des Zaren von Rußland am Triumphbogen in Paris.
Foto von Fiorillo.

75 | **Le Panorama**
"Paris bei Nacht" Nr. 2, 1896
Die Wandelhalle des "Folies-Bergère".
Fotomontage von E. La Grange

74 | **Le Panorama**
Paris, No. 54, October 1896
The five Russian Days (5.-9.10.1896), 2nd issue
The Escort of the Czar of Russia at the Arc de Triomphe in Paris.
Photograph by Fiorillo.

75 | **Le Panorama**
"Paris by night" No. 2, 1896
The lobby of the "Folies-Bergère".
Photomontage by E. La Grange.

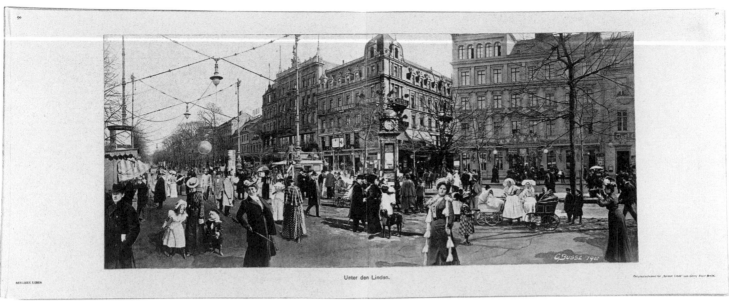

Unter den Linden.

76

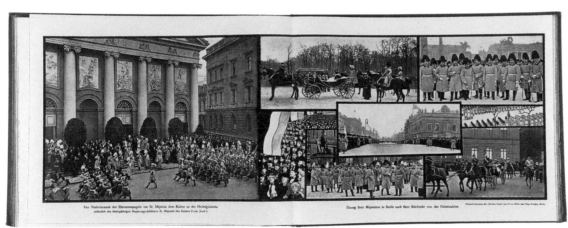

77

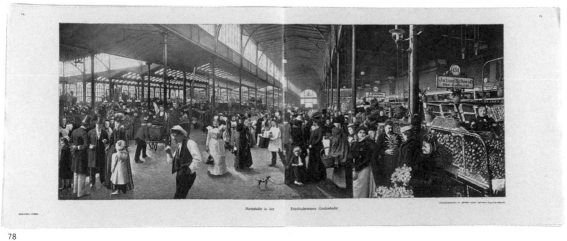

78

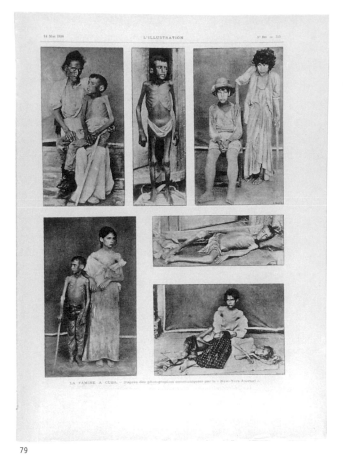

79

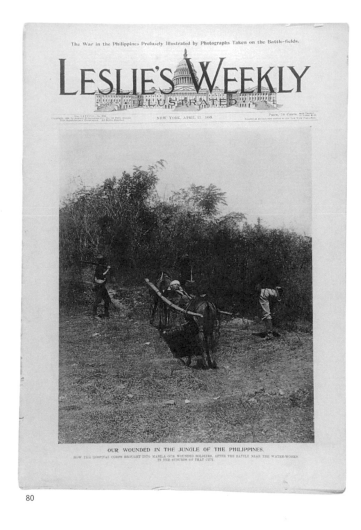

80

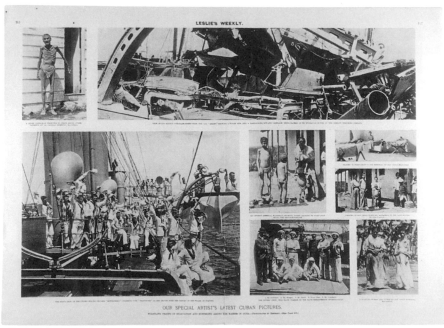

81

79 | **L'Illustration**
Nr. 2881, 14.5.1898
Hunger in Kuba.
Fotos vom "New York Journal".

80 | **Leslie's Weekly**
Nr. 2276, 27.4.1899
Unsere Verwundeten im Dschungel der Philippinen.
Fotograf nicht genannt.

81 | **Leslie's Weekly**
Nr. 2221, 7.4.1898
"Die neuesten Kubabilder unseres Sonder-Künstlers".
Fotos von J.C. Hemment.

79 | **L'Illustration**
No. 2881, 14.5.1898
Famine in Cuba.
Photographs from the "New York Journal".

80 | **Leslie's Weekly**
No. 2276, 27.4.1899
"Our wounded in the jungle of the Philippines".
Photographer's name not given.

81 | **Leslie's Weekly**
No. 2221, 7.4.1898
"Our special artist's latest cuban pictures".
Photographs by J.C. Hemment.

The Battle of the Jungle.—This Issue Contains a Large Number of Remarkable Photographs of the Recent Bloody Engagements Around Manila.

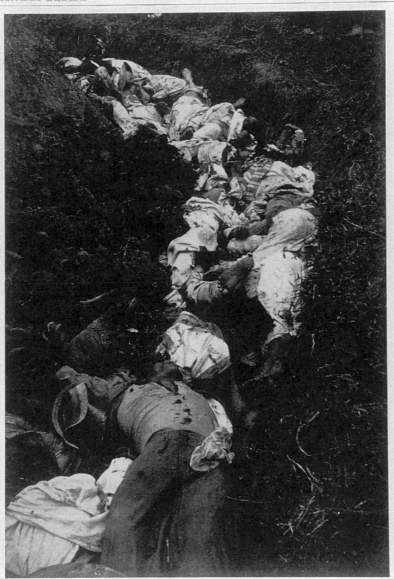

LESLIE'S WEEKLY
★ ILLUSTRATED ★

VOL. LXXXVIII.—No. 2274.
Copyright, 1899, by Arkell Publishing Co., No. 110 Fifth Avenue.
Title Registered as a Trade-mark. All Rights Reserved.

NEW YORK, APRIL 13, 1899.

PRICE, 10 CENTS. $4.00 YEARLY.
13 WEEKS $1.00.
Entered as second-class matter at the New York Post-office.

AWFUL SLAUGHTER OF THE FILIPINOS.
HOW THEIR DEAD BODIES FILLED THE TRENCHES AFTER THE BATTLE OF CALOOCAN.—FROM A PHOTOGRAPH OF THE FEARFUL SCENE
TAKEN BY "LESLIE'S WEEKLY'S" SPECIAL CORRESPONDENT.

82 | **Leslie's Weekly**
Nr. 2274, 13.4.1899
Grausames Abschlachten der Filipinos.
Wie ihre toten Körper die Gräben füllten
nach der Schlacht von Caloocan.
Das Foto der fürchterlichen Szene
wurde von "Leslie's Weekly's"
Sonderkorrespondenten aufgenommen.

82 | Leslie's Weekly
No. 2274, 13.4.1899
"Awful slaughter of the Filipinos".
"How their dead bodies filled the
trenches after the battle of Caloocan. –
From a photograph of the fearful scene
taken by 'Leslie's Weekly's'
special correspondant."

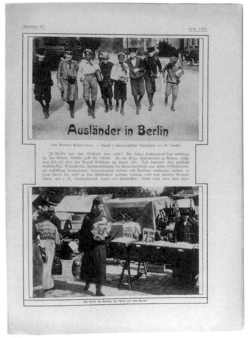

83

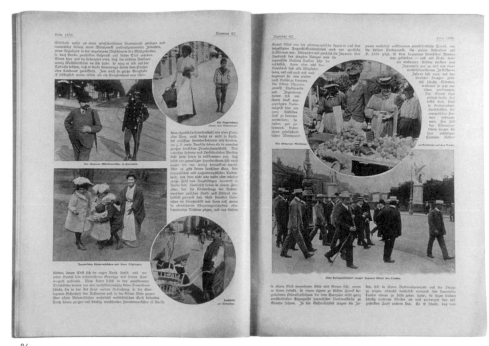

84

83-84 | **Die Woche**
Nr. 42, 21.10.1905
"Ausländer in Berlin".
Fotos von Otto Haeckel.

85-86 | **Die Woche**
Nr. 21, 21.5.1910
"Jung-Berlin auf Rollschuhen".
Fotos von Filip Kester.

87 | **Die Woche**
Nr. 17, 8.7.1899
"Im Berliner Fechtklub".
Fotos von Franz Kühn.

88-89 | **Die Woche**
Nr. 10, 20.5.1899
"In der Deutschen Reichsbank".
Fotos von Franz Kühn.

83-84 | **Die Woche**
No. 42, 21.10.1905
Foreigners in Berlin.
Photographs by Otto Haeckel.

85-86 | **Die Woche**
No. 21, 21.5.1910
Young Berliners on roller skates.
Photographs by Filip Kester.

87 | **Die Woche**
No. 17, 8.7.1899
"At the Berlin fencing club".
Photographs by Franz Kühn.

88-89 | **Die Woche**
No. 10, 20.5.1899
"Inside the Deutsche Reichsbank
(Central Bank)".
Photographs by Franz Kühn.

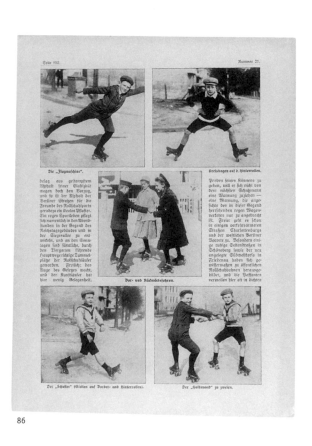

85

86

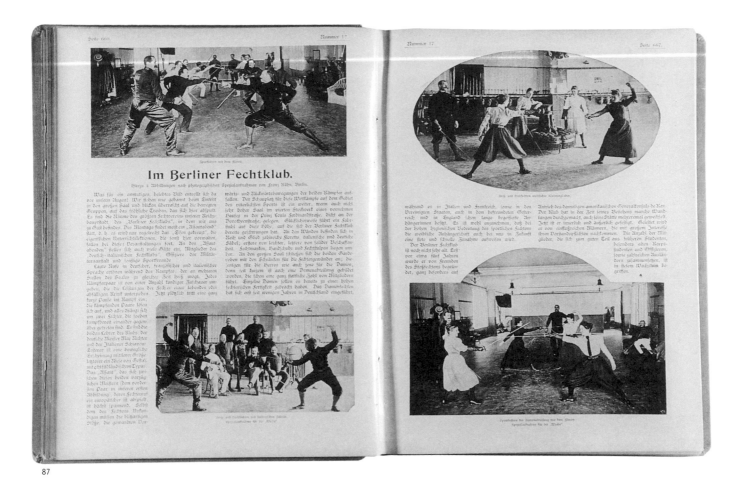

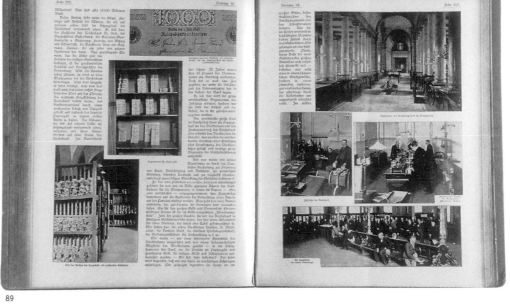

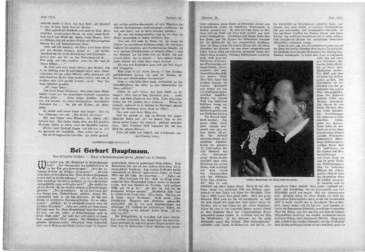

90

91

90-92 | Die Woche
Nr. 29, 21.7.1906
"Bei Gerhart Hauptmann",
Agnetendorf (Schlesien).
Fotos von Aura Hertwig.

90-92 | Die Woche
No. 29, 21.7.1906
"At Gerhart Hauptmann's home",
in Agnetendorf (Silesia).
Photographs by Aura Hertwig.

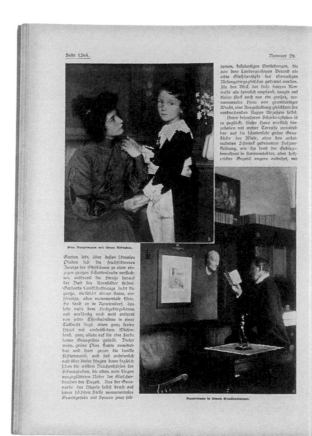

92

93-94 | **Berliner Leben**
Nr. 8, August 1904
"Berlin in Heringsdorf" (Ostsee).
Fotos von Martin Gordan und Karl Delius.

"Berliner Ferien-Kolonien" und
"In der Waldschule".
Fotos von Zander und Labisch.

93-94 | *Berliner Leben*
No. 8, August 1904
"Berliners in Heringsdorf" (on the Baltic).
Photographs by Martin Gordan and Karl Delius.

"Berlin holiday camps" and
"At the Waldschule".
Photographs by Zander and Labisch.

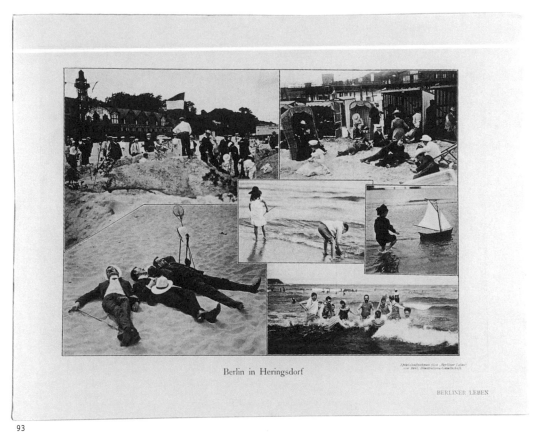

Berlin in Heringsdorf

BERLINER LEBEN

93

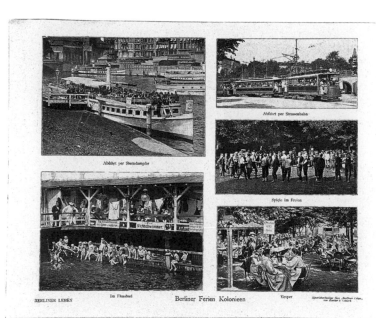

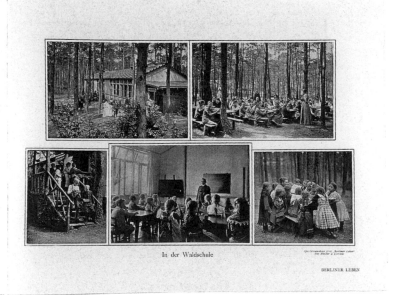

In der Waldschule

BERLINER LEBEN

94

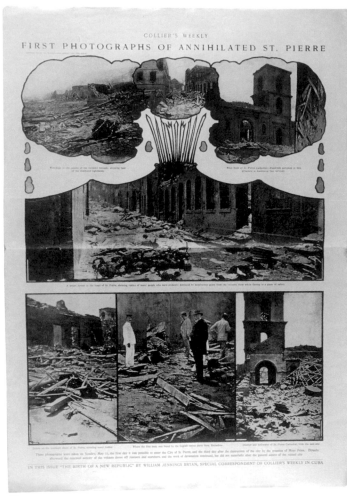

95

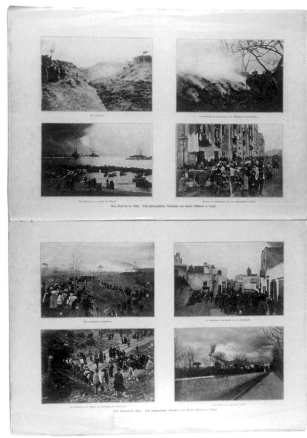

97

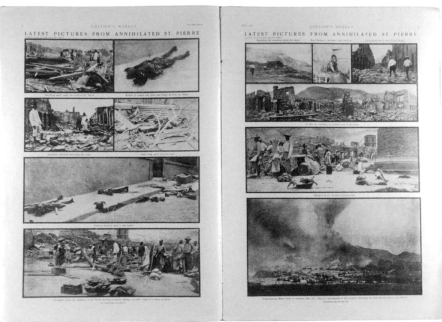

96

95-96 | **Collier's Weekly**
New York, Nr. 10, 7.6.1902
Beim Ausbruch des Vulkans Mont Pelée auf Martinique
wurde die Stadt St. Pierre am 8.5.1902 vernichtet.
In wenigen Minuten starben 30.000 Einwohner.
Fotograf nicht genannt.

97 | **Illustrirte Zeitung**
Leipzig, Nr. 3277, 19.4.1906
"Vom Ausbruch des Vesuv".
Fotos von Charles Abéniacar, Neapel.

95-96 | **Collier's Weekly**
New York, No. 10, 7.6.1902
*The eruption of the volcano Mont Pelée on Martinique
destroyed the town of St. Pierre on 8.5.1902.
30,000 inhabitants of the town died within minutes.
Photographer's name not given.*

97 | **Illustrirte Zeitung**
Leipzig, No. 3277, 19.4.1906
*"The eruption of Vesuvius".
Photographs by Charles Abéniacar, Naples.*

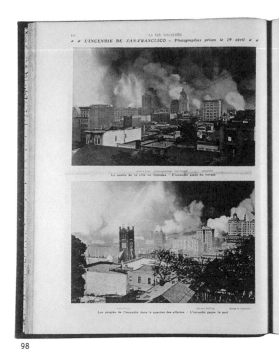
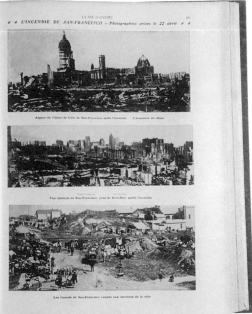

98

98 | **La Vie Illustrée**
Nr. 396, 18.5.1906
Der Brand von San Francisco nach dem Erdbeben.
Fotograf nicht genannt.

99 | **Die Woche**
Nr. 19, 12.5.1906
"Von der Zerstörung San Franciscos."
Fotograf nicht genannt.

98 | **La Vie Illustrée**
No. 396, 18.5.1906
The fire in San Francisco after the earthquake.
Photographer's name not given.

99 | **Die Woche**
No. 19, 12.5.1906
"The destruction of San Francisco."
Photographer's name not given.

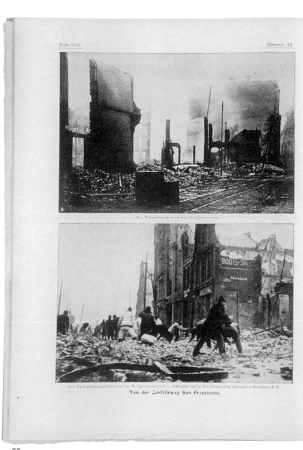
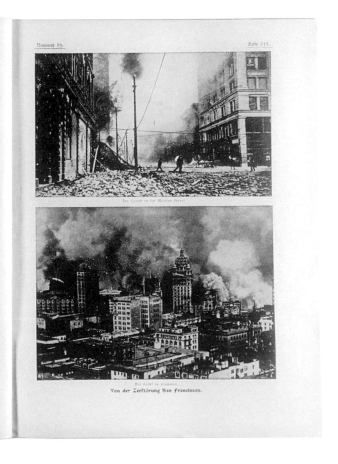

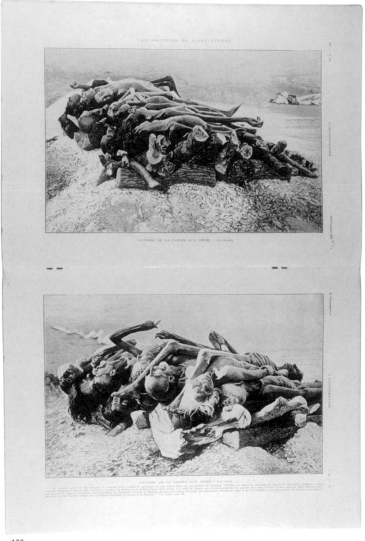

100

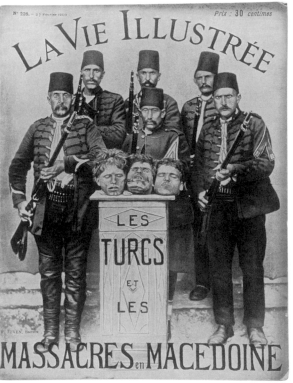

101

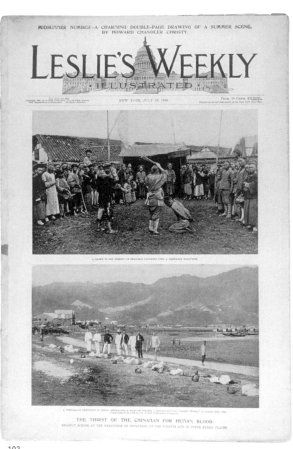

102

100 | **L'Illustration**
Nr. 3066, 30.11.1901
Opfer der Hungerkatastrophe in Indien. Fotograf nicht genannt.

101 | **La Vie Illustrée**
Nr. 228, 27.2.1903
Türkische Soldaten posieren im Fotoatelier mit den Köpfen ihrer Opfer. Fotograf nicht genannt.

102 | **Leslie's Weekly**
Nr. 2342, 28.7.1900
Hinrichtungen in China.
Fotos aus dem Archiv aus Anlaß des Boxeraufstandes.
"The thirst of the Chinamen for human blood." Unteres Foto von Schoedelier.

100 | **L'Illustration**
No. 3066, 30.11.1901
Victims of the famine in India. Photographer's name not given.

101 | **La Vie Illustrée**
No. 228, 27.2.1903
Turkish soldiers pose in the photographic studio with the heads of their victims. Photographer's name not given.

102 | **Leslie's Weekly**
No. 2342, 28.7.1900
Executions in China. Photographs from the archives on the occasion of the Boxer Rebellion. "The thirst of the Chinamen for human blood." Lower photograph by Schoedelier.

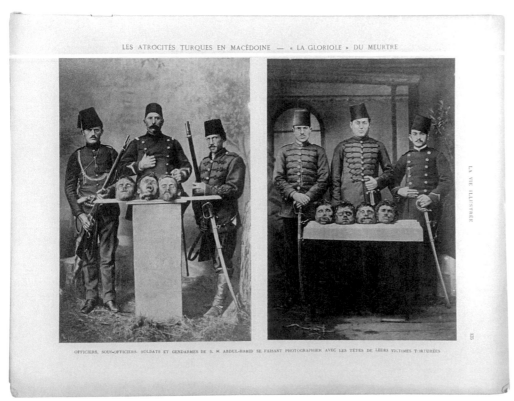

LES ATROCITÉS TURQUES EN MACÉDOINE — « LA GLORIOLE » DU MEURTRE

OFFICIERS, SOUS-OFFICIERS, SOLDATS ET GENDARMES DE S. M. ABDUL-HAMID SE FAISANT PHOTOGRAPHIER AVEC LES TÊTES DE LEURS VICTIMES TORTURÉES.

103

103 | **La Vie Illustrée**
Nr. 228, 27.2.1903
Türkische Soldaten posieren im Fotoatelier mit
den Köpfen ihrer Opfer.
Fotograf nicht genannt.

104 | **La Vie Illustrée**
Nr. 374, 15.12.1905
Leichen jüdischer Kinder nach einem Pogrom in
Ekaterinoslaw, Rußland.
Fotograf nicht genannt.

103 | **La Vie Illustrée**
No. 228, 27.2.1903
*Turkish soldiers pose in the photographic studio
with the heads of their victims
Photographer's name not given.*

104 | **La Vie Illustrée**
No. 374, 15.12.1905
*Bodies of Jewish children after a pogrom
in Ekaterinoslav, Russia.
Photographer's name not given.*

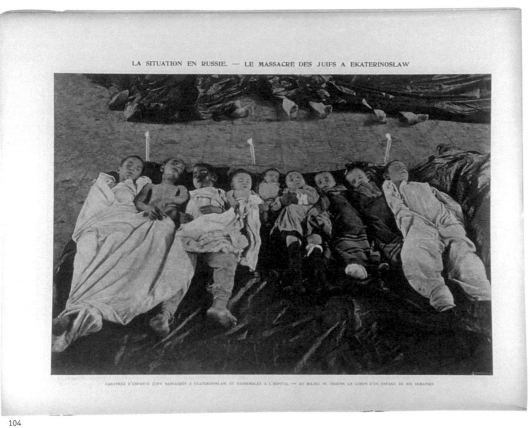

LA SITUATION EN RUSSIE. — LE MASSACRE DES JUIFS A EKATERINOSLAW

CADAVRES D'ENFANTS JUIFS MASSACRÉS A EKATERINOSLAW, ET RASSEMBLÉS A L'HOPITAL. — AU MILIEU SE TROUVE LE CORPS D'UN ENFANT DE SIX SEMAINES

104

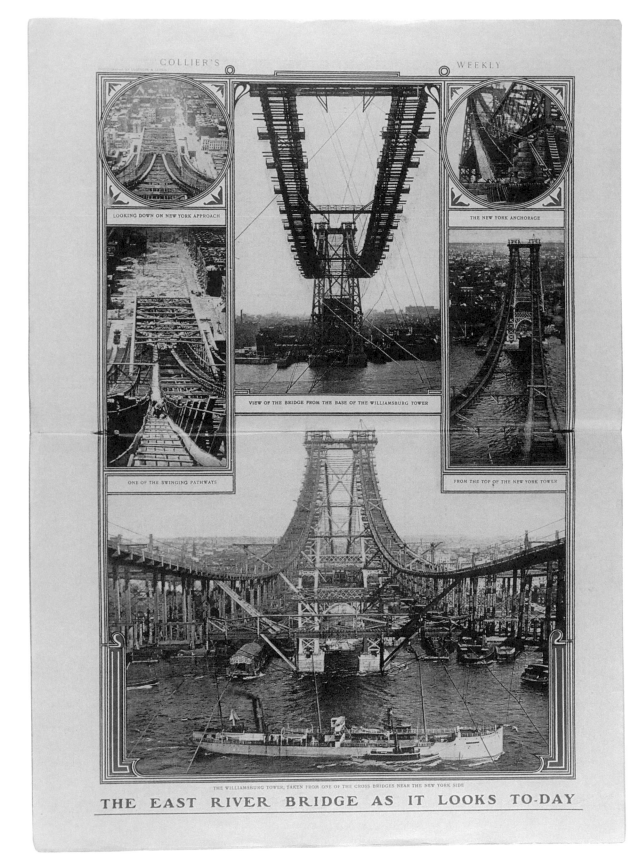

COLLIER'S WEEKLY

LOOKING DOWN ON NEW YORK APPROACH

THE NEW YORK ANCHORAGE

VIEW OF THE BRIDGE FROM THE BASE OF THE WILLIAMSBURG TOWER

ONE OF THE SWINGING PATHWAYS

FROM THE TOP OF THE NEW YORK TOWER

THE WILLIAMSBURG TOWER, TAKEN FROM ONE OF THE CROSS-BRIDGES NEAR THE NEW YORK SIDE

THE EAST RIVER BRIDGE AS IT LOOKS TO-DAY

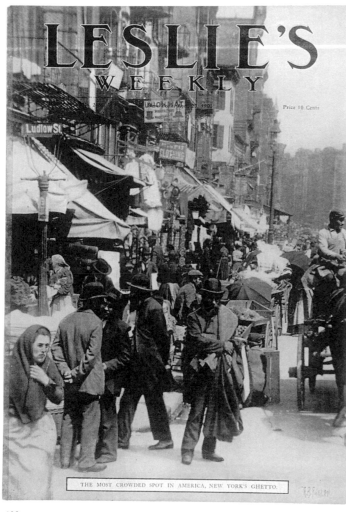

106

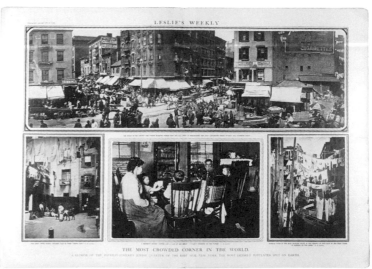

107

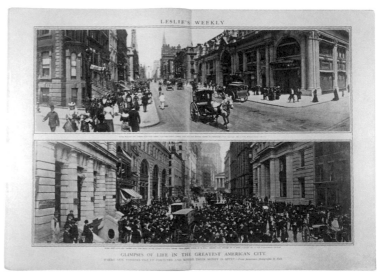

108

105 | **Collier's Weekly**
Nr. 24, 14.9.1901
Bau der East River Brücke in New York,
1901. Fotos von Legendre und Levick.

106 | **Leslie's Weekly**
Nr. 2485, 23.4.1903
New Yorks Ghetto, der menschenreichste
Ort in Amerika.
Fotograf nicht genannt.

107 | **Leslie's Weekly**
Nr. 2449, 14.8.1902
Die menschenreichste Ecke der Welt.
Das jüdische Viertel auf der East Side von
New York. Panoramafoto von Falk,
3 Fotos von G.B. Luckey.

108 | **Leslie's Weekly**
Nr. 2448, 7.8.1902
Fifth Avenue und Broad St. mit Blick zur
Wall Street, New York.
Panoramafotos von Falk.

109 | **Leslie's Weekly**
Nr. 2496, 9.7.1903
Einwanderer im Hafen von New York.
Fotos von Phelan und Luckey.

105 | **Collier's Weekly**
No. 24, 14.9.1901
Construction of the East River bridge in
New York, 1901.
Photographs by Legendre and Levick.

106 | **Leslie's Weekly**
No. 2485, 23.4.1903
"The most crowded spot in America,
New York's Ghetto".
Photographer's name not given

107 | **Leslie's Weekly**
No. 2449, 14.8.1902
"The most crowded corner in the world".
The Jewish quarter on the East Side of
New York. Panorama Photograph by Falk,
3 photographs by G.B. Luckey.

108 | **Leslie's Weekly**
No. 2448, 7.8.1902
Fifth Avenue and Broad St. with a view
of Wall Street, New York.
Panorama photographs by Falk.

109 | **Leslie's Weekly**
No. 2496, 9.7.1903
Immigrants in New York Harbour.
Photographs by Phelan and Luckey.

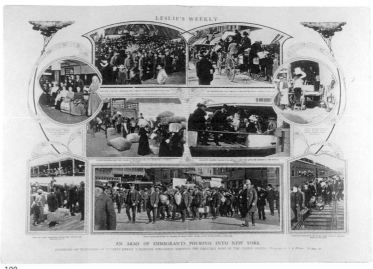

109

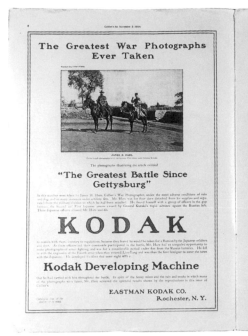

110

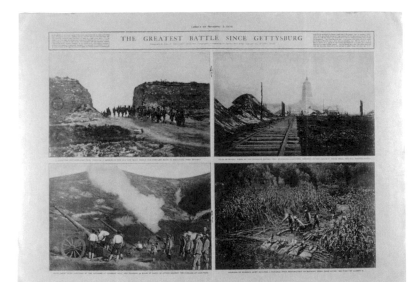

111

112

110-111 | Collier's
Nr. 6, 5.11.1904 (S. 2 und 3)
"Taking the last of the hills" und Kodak Werbung
"The Greatest War Photographs Ever Taken" –
"The Greatest Battle Since Gettysburg".
Fotos von James H. Hare.

112 | "The Russo-Japanese War"
New York, P.F. Collier & Son, 1905
Journalisten für Collier's an der Front:
Victor Bulla (rechts oben), James H. Hare (mit Zelt),
Robert L. Dunn (unten rechts), Palmer und Archibald (links).

110-111 | Collier's
No. 6, 5.11.1904 (p. 2 and 3)
"Taking the last of the hills" and Kodak advertising
"The Greatest War Photographs Ever Taken" –
"The Greatest Battle Since Gettysburg".
Photographs by James H. Hare

112 | "The Russo-Japanese War"
New York, P.F. Collier & Son, 1905
Journalists working for Collier's at the front:
Victor Bulla (above right), James H. Hare (with tent),
Robert L. Dunn (below right), Palmer and Archibald (left).

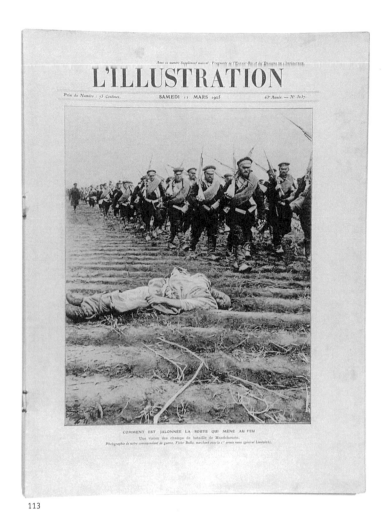

113

114

115

113 | **L'Illustration**
Nr. 3237, 11.3.1905
Vormarsch der 1. russischen Armee in die Mandschurei.
Foto von Victor Bulla.

114 | **Die Woche**
Nr. 33, 13.8.1904
Zar Nikolaus segnet die Truppe mit einem Heiligenbild.
Foto von C.O. Bulla.

115 | **Die Woche**
Nr. 40, 1.10.1904
Vom Russisch-Japanischen Krieg. Fotos von Victor Bulla
(Collier's Kriegsfotograf bei der russischen Armee).

113 | **L'Illustration**
No. 3237, 11.3.1905
Advance of the 1st Russian Army into Manchuria.
Photograph by Victor Bulla.

114 | **Die Woche**
No. 33, 13.8.1904
Czar Nicholas blesses the troops with the icon of a saint.
Photograph by C.O. Bulla.

115 | **Die Woche**
No. 40, 1.10.1904
The Russo-Japanese War. Photos by Victor Bulla
(Collier's war photographer with the Russian Army).

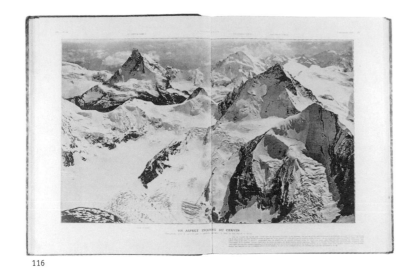

116

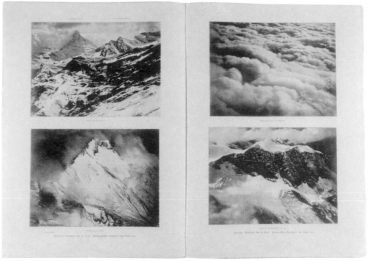

117

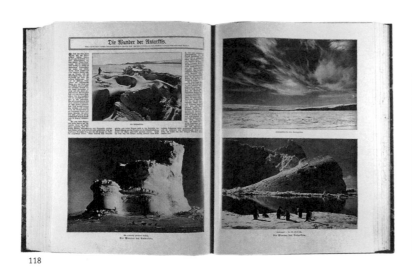

118

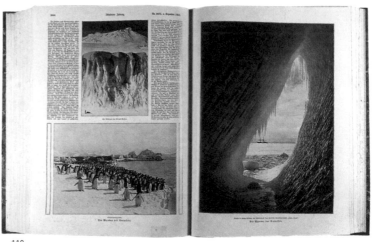

119

116 | **L'Illustration**
Nr. 3523, 3.9.1910
Das Matterhorn vom Ballon "Sirius" aus.
Foto von Ed. Spelterini.

117 | **Illustrirte Zeitung Leipzig**
Nr. 3149, 5.11.1903
Ballonfahrt über die Alpen.
Fotos von Ed. Spelterini.

118-119 | **Illustrirte Zeitung Leipzig**
Nr. 3675, 4.12.1913
"Die Wunder der Antarktis".
Südpolarexpedition von Kapitän Scott
mit der "Terra Nova".
Fotos von Herbert Ponting.

120 | **Leslie's Weekly**
Nr. 2265, 9.2.1899
Die gefrorenen Niagara-Fälle.
Fotograf nicht genannt.

116 | **L'Illustration**
No. 3523, 3.9.1910
The Matterhorn seen from the "Sirius"
balloon. Photograph by Ed. Spelterini.

117 | **Illustrirte Zeitung Leipzig**
No. 3149, 5.11.1903
Journey by balloon over the Alps.
Photographs by Ed. Spelterini.

118-119 | **Illustrirte Zeitung Leipzig**
No. 3675, 4.12.1913
"The Miracle of Antarctica". Captain
Scott's South Pole expedition with the
"Terra Nova". Photographs by Herbert
Ponting.

120 | **Leslie's Weekly**
No. 2265, 9.2.1899
"Niagara Falls in magnificent midwinter
garb." Photographer's name not given.

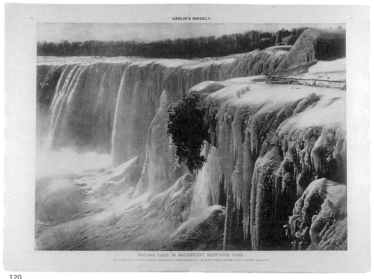

120

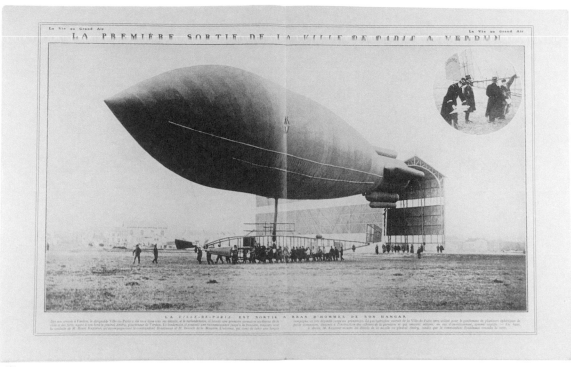

121

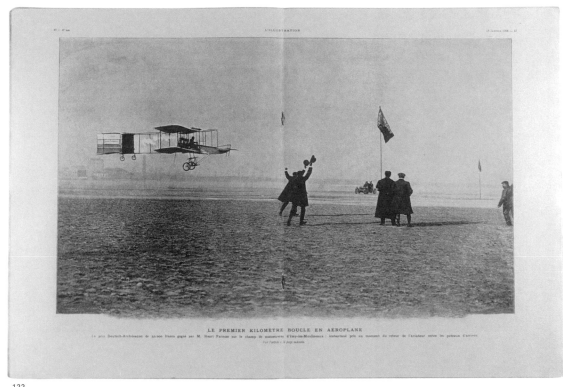

122

121 | **La Vie au Grand Air**
Paris, Nr. 488, 25.1.1908
Der erste Flug des Luftschiffes
"Ville-de-Paris" in Verdun.
Fotograf nicht genannt.

122 | **L'Illustration**
Nr. 3386, 18.1.1908
Henri Farman fliegt 1 km
und gewinnt dafür den
Deutsch-Archdeacon-Preis
von 50.000 Francs.
Fotograf nicht genannt.

121 | **La Vie au Grand Air**
Paris, No. 488, 25.1.1908
*The first flight of the airship
"Ville-de-Paris" in Verdun.
Photographer's name not given.*

122 | **L'Illustration**
No. 3386, 18.1.1908
*Henri Farman flies 1 km and wins the
Deutsch-Archdeacon-Prize of 50.000 Francs.
Photographer's name not given.*

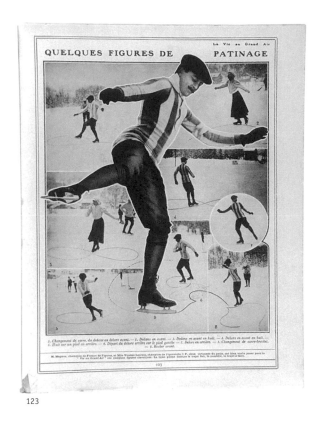

123

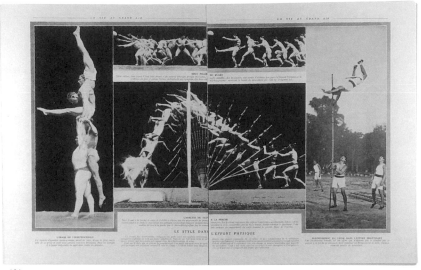

124

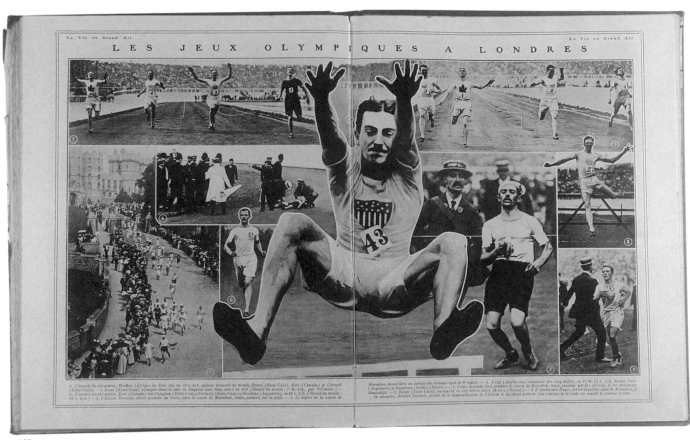

125

126

127

128

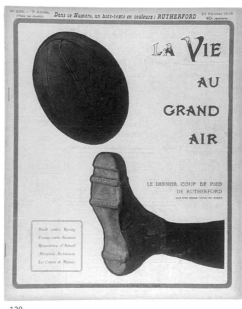

129

123 | **La Vie au Grand Air**
Nr. 492, 22.2.1908
Demonstration von Eislauffiguren. Fotograf nicht genannt.
124 | **Nr. 791, 15.11.1913**
"Le style dans l'effort physique". Fotograf nicht genannt.
125 | **Nr. 515, 1.8.1908**
Die Olympischen Spiele in London. Fotograf nicht genannt.
126 | **Nr. 503, 9.5.1908**
Titelbild. Fotograf nicht genannt.
127 | **Nr. 147, 7.7.1901**
Das Autorennen Paris-Berlin.
15 Seiten Fotos von Raffael und J. Beau.
128 | **Nr. 504, 16.5.1908**
Von der Droschke zum Taxi. Fotograf nicht genannt.
129| **Nr. 285, 25.2.1904**
Titelbild. Fotograf nicht genannt.

123 | La Vie au Grand Air
No. 492, 22.2.1908
Demonstration of ice skating figures. Photographer's name not given.
124 | No. 791, 15.11.1913
"Le style dans l'effort physique". Photographer's name not given.
125 | No. 515, 1.8.1908
The Olympic Games in London. Photographer's name not given.
126 | No. 503, 9.5.1908
Cover picture. Photographer's name not given.
127 | No. 147, 7.7.1901
The car race from Paris to Berlin.
15 pages of photographs by Raffael and J. Beau.
128 | No. 504, 16.5.1908
From the hansom cab to the taxi. Photographer's name not given.
129 | No. 285, 25.2.1904
Cover picture. Photographer's name not given.

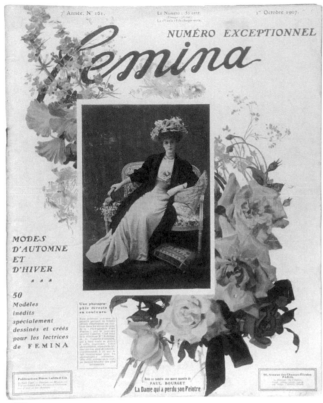

130

132

131

130 | **Femina**
Paris, Nr. 161, 1.10.1907
Mlle. Robinne von der Comédie-Française.
Autochrom-Platte (Lumiere-Verfahren). Fotografiert im Femina-Atelier.
Erstes Farbfoto (nicht koloriert) auf dem Titel einer Illustrierten.
131 | **L'Illustration**
Nr. 3531, 29.10.1910
Expedition in die Mongolei. Fotos (Omnicolores) von Commandant de Lacoste.
132 | **L'Illustration**
Nr. 3535, 26.11.1910
Orientalische Visionen. Fotos (Autochrome) und Text von Gervais Courtellemont.
Die erste von vier Farbseiten.

130 | **Femina**
Paris, No. 161, 1.10.1907
Mlle. Robinne of the Comédie-Française.
Autochrome plate (Lumiere-process). Photographed at the Femina Studio.
First colour print (not coloured subsequently) on the cover of an illustrated magazine.
131 | **L'Illustration**
No. 3531, 29.10.1910
Exploring Mongolia. Photographs (Omnicolores) by Commandant de Lacoste.
132 | **L'Illustration**
No. 3535, 26.11.1910
"Visions d'Orient".
Photographs (autochrome) and text by Gervais Courtellemont.
First of four pages in colour.

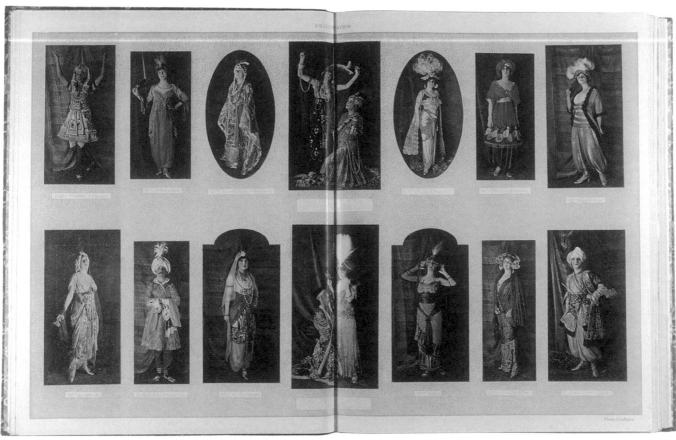

133

133 | **L'Illustration**
Nr. 3622, 27.7.1912
Persisches Kostümfest der Comtesse de Clermont-
Tonnerre in Paris.
Fotos (Autochrome) der Firma „Photocouleurs".

134 | **L'Illustration**
Nr. 3725, 18.7.1914
Die Sprache der Eisenbahnsignale.
Fotos (Autochrome) von Léon Gimpel.

133 | **L'Illustration**
No. 3622, 27.7.1912
Persian costume ball given by
the Comtesse de Clermont-Tonnerre in Paris.
Photographs (autochrome) by the firm
"Photocouleurs".

134 | **L'Illustration**
No. 3725, 18.7.1914
The language of the railroad signals.
Photographs (autochrome) by Léon Gimpel.

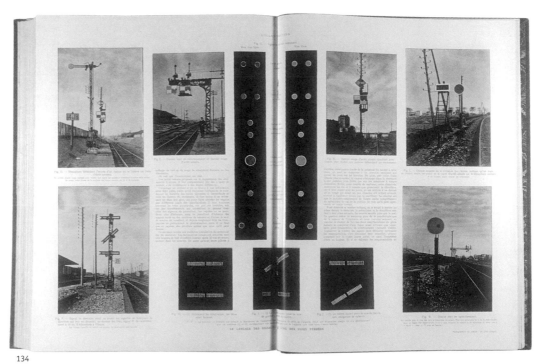

134

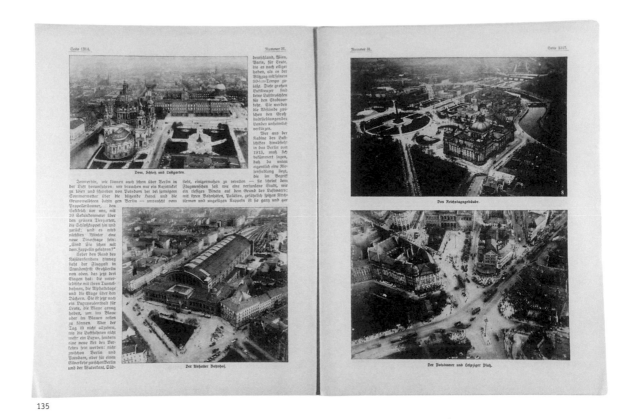

135

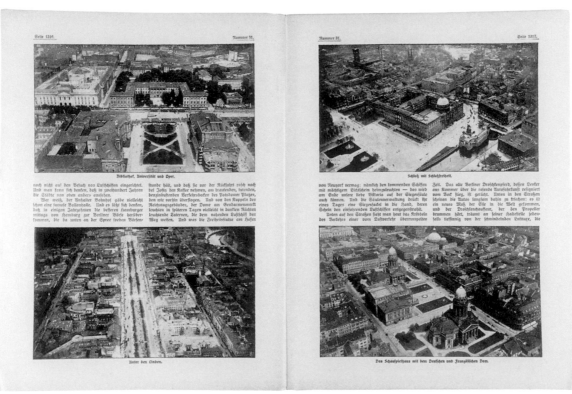

136

135–136 | **Die Woche**
Nr. 31, 2.8.1913
Berlin-Mitte.
Luftaufnahmen von Hugo Kühn.

135–136 | **Die Woche**
No. 31, 2.8.1913
Berlin-Mitte.
Aerial photographs by Hugo Kühn.

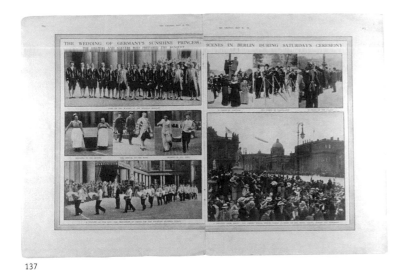

137

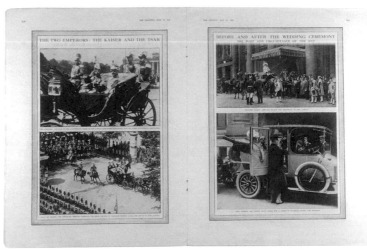

138

139

141

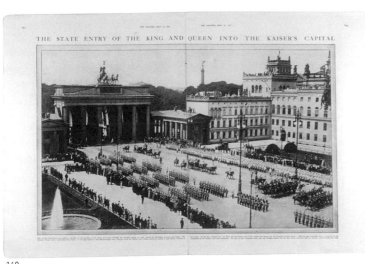

140

137-140 | The Graphic
London, Nr. 2270, 31.5.1913
Hochzeit von Prinzessin Viktoria Luise
mit Herzog Ernst August von
Braunschweig in Berlin.
Fotograf nicht genannt.

141 | L'Illustration
Nr. 3667, 7.6.1913
Zar Nikolaus II. und König Georg V.
auf der Hochzeit in Berlin.
Foto von Ernst Sandau.

137-140 | The Graphic
London, No. 2270, 31.5.1913
"The wedding of Germany's Sunshine
Princess" Viktoria Luise and Prince
Ernest of Cumberland in Berlin.
Photographer's name not given.

141 | L'Illustration
No. 3667, 7.6.1913
Czar Nicholas II. and King George V.
at the wedding in Berlin.
Photograph by Ernst Sandau.

142 | **Le Miroir**
Paris, Nr. 150, 8.10.1916
Nach einem tödlichen Duell liegen ein
französischer und ein deutscher Soldat
Seite an Seite im Schützengraben vor
Combles, Frankreich.
Fotograf nicht genannt.

142 | **Le Miroir**
Paris, Nr. 150, 8.10.1916
*After a duell to the death a French and
German soldier lie side by side in the
trenches outside Combles, France.
Photographer's name not given.*

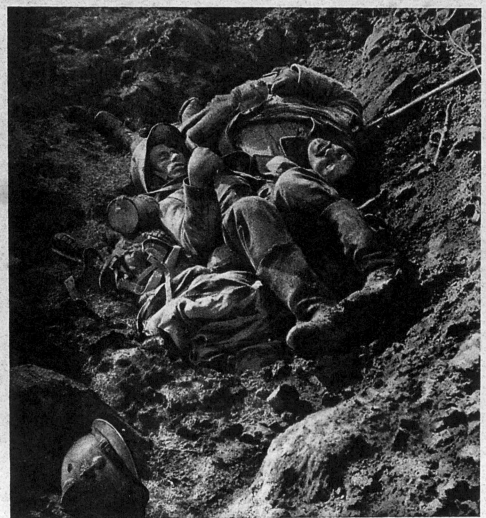

Sixième année. — N° 150. Le Numéro : **25** centimes. DIMANCHE 8 Octobre 1916.

LE MIROIR

PUBLICATION HEBDOMADAIRE, 18, Rue d'Enghien, PARIS

*LE MIROIR paie n'importe quel prix les documents photographiques relatifs à la guerre,
présentant un intérêt particulier.*

APRÈS UN DUEL A MORT ENTRE UN FRANÇAIS ET UN ALLEMAND DEVANT COMBLES

L'offensive qui devait nous donner Combles les a mis face à face dans une tranchée bouleversée. Comme les
guerriers de jadis, ils ont lutté corps à corps de toute leur vigueur, de toute leur haine, jusqu'à la mort.

1914-1918

3. PRESSEFOTOGRAFIE IM ERSTEN WELTKRIEG

PRESS PHOTOGRAPHY IN THE FIRST WORLD WAR

PRESSEFOTOGRAFIE IM ERSTEN WELTKRIEG 1914 - 1918

Das Titelblatt der *Hamburger Woche* vom 9. Juli 1914 zeigte den dramatischen Vorgang der Verhaftung des Attentäters Gavrillo Princip in Sarajevo am 28. Juni 1914, kurz nachdem dieser die tödlichen Schüsse auf den österreichisch-ungarischen Thronfolger abgegeben hatte. Diese Momentaufnahme aus dem turbulenten Geschehen gilt heute als vollendetes Dokument des Zeitgeschehens, denn die Erwartungen werden erfüllt: Uniformierte sind zur Stelle und führen den Attentäter ab. Genau dieser Moment ist festgehalten worden. Zum Zeitpunkt der Veröffentlichung wußte man nicht, daß dieses Ereignis den Weltkrieg auslösen und die alten Ordnungen Europas zum Einsturz bringen würde. Auf den Titelbildern der Illustrierten vom Juli 1914 sucht man – mit einer Ausnahme – vergeblich nach diesem Motiv. Den eigentlichen Kriegsbeginn dokumentierte eine weniger dramatische Fotografie: Die *Illustrierte Kriegs-Zeitung* gab auf der Titelseite das berühmte Motiv der Gebrüder Haeckel wieder, worauf ein Soldat – umringt von Zivilisten – die Erklärung des Kriegszustands durch die Bekanntgabe der Mobilmachung verlas.

Das Motiv von der Verhaftung der Attentäter versprach mehr, als die Pressefotografie der folgenden vier Kriegsjahre einzulösen vermochte: Offiziell wurde zu Kriegsbeginn die Herstellung von Fotografien an den Fronten des Krieges nicht organisiert. „Um zum Kriegsschauplatz offiziell zugelassen zu werden, bedarf es einer Genehmigung und ist ein diesbezügliches Gesuch ebenfalls an den stellvertretenden Generalstab IIIb, Presseabteilung, schriftlich zu richten", lautete ein offizieller Bericht. „Der militärbehördlich bestätigte Heeres-Photograph erhält günstigstenfalls nach Wochen eine Legitimationskarte und eine gestempelte weiße Armbinde, mit dem Vermerk ‚Presse-Photograph' bedruckt, zugestellt. Nur eine geringe Anzahl Kollegen, zunächst 19 Herren, zumeist Hofphotographen, kann sich des Vorzuges, zum Kriegsschauplatz zugelassen zu sein, rühmen", äußerte die Redaktion der *Photographischen Rundschau*. Es war geplant, die Pressefotografen in Begleitung des Generalstabes mit Berichterstattern und Schlachtenmalern an die Fronten zu entsenden. Zwangsläufig gelangten sie nie an die wirklichen Fronten des Krieges, sondern versorgten die Redaktionen mit Etappenmotiven. Offensichtlich gab es zunächst keine Überlegungen und Strategien, Presse und Fotografie für den Krieg zu instrumentalisieren. Daß dennoch fotografiert wurde, ist einer anderen Quelle zu entnehmen, in der es heißt: „Exkursionen auf eigene Faust, ohne Erlaubnis, die allerdings mit mehr Lebensgefahr verknüpft sind, und auf eigenes Risiko geschehen, werden von der größten Anzahl von Illustrations-Photographen unternommen und zwar gerade von den tüchtigsten und leistungsfähigsten. Diese Außenseiter haben die besten Photogramme oft direkt während der Schlacht aufgenommen."

Auch von englischer Seite aus wurde zunächst jegliches Fotografieren verboten und erst verspätet als Reaktion auf die Informationsbedürfnisse der Presse im Rahmen der Armee offiziell erlaubt. Die Fotografen hatten sich dem militärischen Kommando zu fügen. Angeblich brachte dies eine Anfrage von *Collier's* beim englischen Botschafter in Washington in Bewegung: Die Redaktion trug glaubhaft vor, daß man Fotos von der alliierten Seite der Front brauche, um gegen die deutsche Kriegsführung Stimmung machen zu können. Die „Frage der bildlichen Repräsentation des Krieges" von Seiten der Alliierten sollte vielleicht einer diesbezüglichen Überlegung wert sein, schrieb der englische Botschafter in Washington an den Außen-

PRESS PHOTOGRAPHY IN THE FIRST WORLD WAR 1914 - 1918

The cover page of the *Hamburger Woche* of 9 July 1914 shows the dramatic moments when the assassin Gavrillo Princip was arrested in Sarajevo on 28 June 1914 shortly after he had shot the heir to the Austro-Hungarian throne. This photograph taken during the turmoil is today regarded as the perfect documentation of an historic event because it meets all the expectations: men in uniform are on the spot taking away the assassin. It was precisely this moment that was captured. When the photograph was published people were not aware that the event would trigger the First World War and lead to the collapse of the old European order. It is the only cover picture of all the illustrated magazines in July 1914 showing this historic moment. The official beginning of the war was documented by a far less dramatic photograph: the *Illustrierte Kriegs-Zeitung* printed on its cover page the famous photograph by the Haeckel brothers showing a soldier surrounded by civilians reading out the declaration of war by announcing mobilization.

The photograph showing the arrest of the assassin promised more than the press photography of the subsequent four war years could keep: officially, photographic reporting from the front was not organised at the beginning of the war. According to an official report, a permit was required for photographers to be officially admitted to the front and an application had to be submitted in writing to the press office of the Deputy General Staff IIIb. "An army photographer accredited by the military authorities will after weeks at best receive a card confirming his authorization and a stamped white arm-band with the imprint 'Press Photographer'. Only a small number of our colleagues, 19 gentlemen for the time being, most of them court photographers, have the privilege of being admitted to work at the front", wrote the editorial office of the *Photographische Rundschau*. It was planned to send the press photographers to the front, accompanied by the General Staff, press reporters and painters of battle scenes. Inevitably, they never reached the real fronts in the war but supplied the editorial offices with photographs from behind the lines. Initially, there were obviously no plans and strategies to instrumentalise the press and photography for the war. Another source, however, tells us that photographers did work at the front: "Most press photographers, notably the most able and efficient ones, make excursions under their own steam, without an official permit, risking their lives. These outsiders have often taken the best photographs during battles."

The British authorities also initially prohibited any photography and only permitted it later within the framework of the army as a response to the press's need for information. The photographers had to obey the military command. This situation is said to have led to an enquiry by *Collier's* to the British ambassador in Washington. The editorial office made a plausible case for photographs from the Allies' side of the front to stir up public opinion against the German war strategy. The British ambassador in Washington wrote to Britain's foreign secretary Sir Edward Grey on 24 June 1915 that the "question of a photographic representation of the war" by the Allies was worth considering.

Sir Edward responded by officially appointing two photographers. These were Ernest Brooks and Warwick Brooke who were responsible for the entire official British photography between 1916 and 1918. They provided photographs which received permission for publication: good morale among the soldiers, masses of material to demonstrate military power and prisoners of war to demonstrate suc-

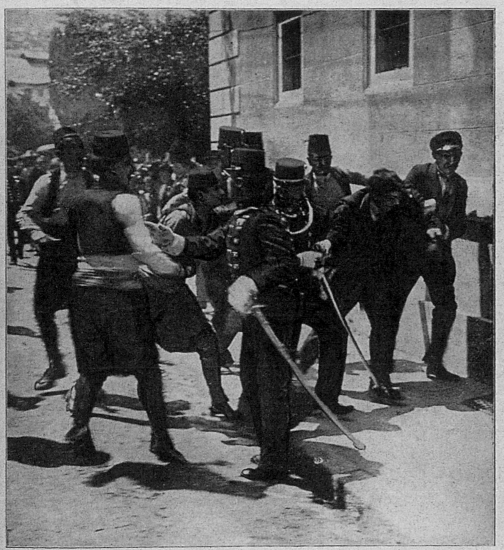

9. Jahrgang
Nr. 28

Einzelnummer
15 Pf.

Die
hamburger Woche

Redaktion und Expedition: Alter Steinweg 23.
Sprechstunde der Redaktion: 12—1 Uhr.
Fernsprecher: Gruppe 8, 1770.

Donnerstag, den 9. Juli 1914.

Abonnement: vierteljährlich Mk. 1.80, jährlich
Mk. 7.20, Ausland Mk. 12.—. Inserate 60 Pf.
Reklamen Mk. 1.50 die Nonpareillezeile.

Die Verhaftung des Attentäters in Serajewo

Phot. Trampus.

Weitere Aufnahmen vom Attentat, von Serajewo und von der Trauerfeier auf Seite 3, 8 und 9 dieser Nummer.

143 | **Die Hamburger
Woche
Nr. 28, 9.7.1914**
Die Verhaftung des
Attentäters Gavrillo Princip in
Sarajevo am 28.6.1914.
Foto von Philip Rubel
(Agentur Trampus).

143 | **Die Hamburger
Woche
Nr. 28, 9.7.1914**
*The arrest of the assassin
Gavrillo Princip in Sarajevo
on 28.6.1914.
Photograph by Philip Rubel
(Trampus Agency).*

minister Englands Sir Edward Grey am 24. Juni 1915. Die Antwort bestand aus der offiziellen Ernennung von zwei Fotografen. Dies waren Ernest Brooks und Warwick Brooke, die zwischen 1916 und 1918 für die gesamte offizielle englische Fotografie zuständig waren. Sie sorgten für die Motive, die gedruckt werden durften: Soldaten in guter Stimmung, Materialmassen, um die militärische Kraft, und Gefangene, um die Erfolge zu symbolisieren. Auch Kanada und Australien ernannten offizielle Fotografen, als ihre Armeen 1917 verstärkt auf dem europäischen Kriegsschauplatz eintrafen. Das veröffentlichte „Bild des Krieges" blieb auch von englischer Seite aus völlig kontrolliert. Grundsätzlich galt für alle Kriegsparteien die Einhaltung strenger Zensurvorschriften. Publizierte Bilder aus der Zeit des Weltkriegs waren immer zensierte Bilder. Da bis 1917 kaum definiert wurde, was stattdessen gezeigt werden sollte, kann von einer effizienten Bildpropaganda mit Fotografien im ersten Weltkrieg kaum gesprochen werden. Als die Notwendigkeit endlich erkannt wurde, diese Bildpropaganda effizient zu gestalten, war dies letztendlich zu spät.

Mutig erwies sich *Le Miroir*. In der Ausgabe vom 8. Oktober 1916 zeigte der Titel zwei Leichen im Schützengraben und dazu die Legende: Nach einem tödlichen Duell liegen ein französischer und ein deutscher Soldat Seite an Seite im Schützengraben vor Combles. In deutschen Illustrierten waren aufgrund der Zensur Tote sehr selten, gefallene deutsche Soldaten nie zu sehen. Abbildungsgröße als Argument und Mittel suggestiver Überzeugung kam in der kanadischen Ausstellung des größten Kriegsfotos, wiedergegeben in *L'Illustration* vom 29. Dezember 1917, perfekt zum Ausdruck: Im Rückgriff auf die gemalten Schlachtenpanoramen und im Vorgriff auf die Filmprojektion erscheint die vergrößerte Fotografie eines Vormarsches als Idealansicht des Krieges.

Die Technik der Fotografen blieb weitgehend konventionell: Schwere Kameras, der Gebrauch von Glasnegativen und das Arbeiten mit Stativen reglementierte noch oft den Einsatz der Fotografie. Allerdings setzte sich zunehmend der Gebrauch kleiner Kameras da durch, wo es niemand vermutete: Massenhaft griffen die Soldaten selbst zu Fotoapparaten, um ihre Kriegserinnerungen zu dokumentieren und vor allem der ‚Heimatfront' vorzuführen. Wenn sie diese veröffentlichen wollten, gab es allerdings wieder rigide Eingriffe der Zensur.

Mager erweist sich die zeitgenössische Bildreportage anläßlich der Ereignisse der russischen Revolution. Die entlegene Zeitschrift *Travel* brachte einen Bildbericht von neun Seiten, ohne besonderes Material vorzuführen. Die bekannten Fotografien vom Sturm auf den Winterpalast, die ‚geläufigen' Darstellungen der russischen Revolutionsereignisse, fehlen in der zeitgenössischen Publizistik. Heute wissen wir, daß sie späteren Filmproduktionen u.a. von Sergej Eisenstein entnommen wurden. Gab es kaum Fortschritte in der Entwicklung der Fotoreportage im ersten Weltkrieg, so lieferte der Krieg doch die wesentlichen Voraussetzungen für die Mediengeschichte der zwanziger Jahre: Als Reaktion auf die militärische Niederlage, den Zusammenbruch der traditionsreichen Gesellschaftsordnung und um die verwirrende politische und gesellschaftliche Gegenwart zu verstehen, entstand radikalisierter Informationsbedarf nach Texten und Bildern vom Tagesgeschehen.

cess. Canada and Australia also appointed official photographers when their armies arrived at the European theatre of war in 1917. The British also kept a strict check on the war photographs which were to be published. As a rule, everybody involved in the war was subject to strict censorship. Photographs which were published during the war were always censored photographs. Photography in the First World War can hardly be described as efficient propaganda as the definition of publishable material was very vague before 1917. When the authorities eventually realised how important it was to make photographic propaganda more efficient it was in the final analysis too late.

Le Miroir was quite courageous. In its edition of 8 October 1916 the cover page shows two dead soldiers in a trench. The legend says: after a fatal duel a French and a German soldier lie side by side in a trench near Combles. Due to censorship, photographs showing fatalities were rare in German illustrated magazines – German soldiers who had been killed did not seem to exist. A Canadian exhibition of the largest war photograph, published in *L'Illustration* on 29 December 1917, demonstrated that the size of a print was a perfect way of achieving efficient, suggestive propaganda: drawing on painted panoramic battle scenes and anticipating film projections, the blown-up photograph of a military advance appears as the ideal view of war.

Technologically, the photographers were rather conventional: heavy cameras, the use of glass negatives and tripods often had a restrictive effect on their activities. But smaller cameras were used where hardly anybody would have expected them: a vast number of soldiers took photographs to document their war experience and to show at home. If they wanted to publish them, however, they were also subject to strict censorship.

Photojournalism documenting the events in connection with the Russian Revolution was rather poor. *Travel*, an out-of-the-way magazine, published a photographic report comprising nine pages without, however, presenting particularly interesting material. The well-known photographs showing the attack on the Winter Palace, the familiar depictions of the events surrounding the Russian Revolution do not figure in the photojournalism of the period. Today we know that they were taken from later film productions, e.g. from Sergej Eisenstein. Although there were hardly any developments in photojournalism in the First World War, the war provided important preconditions for the development of the media in the 1920s: a new and radical need for information on events of the day in texts and photographs was created as a reaction to military defeat, to the collapse of a society which was determined by traditional values and to a need to be able to understand the bewildering political and social circumstances of the times.

**144 | Illustrierte Kriegs-Zeitung
(Das Weltbild) Berlin, Nr. 1, 1914**
Unter den Linden in Berlin wird die
"Erklärung des Kriegszustandes"
öffentlich bekanntgegeben.
Foto von Otto und Georg Haeckel.

**144 | Illustrierte Kriegs-Zeitung
(Das Weltbild) Berlin, Nr. 1, 1914**
*Unter den Linden in Berlin
"The Declaration of War" is announced.
Photograph by Otto and Georg Haeckel.*

145

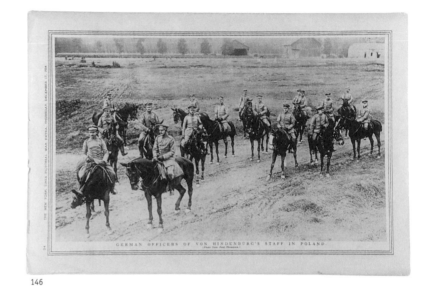

146

145-146 | **The New York Times
Mid-Week Pictorial, War Extra
New York, Nr. 15, 17.12.1914**
(Titel und Rücktitel)
Feldmarschall Paul von Hindenburg und
Offiziere seines Stabes in Polen.
Fotos von Paul Thompson.

147 | **The New York Times
Mid-Week Pictorial, War Extra
Nr. 26, 4.3.1915**
Das Schlachtfeld von Soissons in
Frankreich. Foto von Paul Thompson.

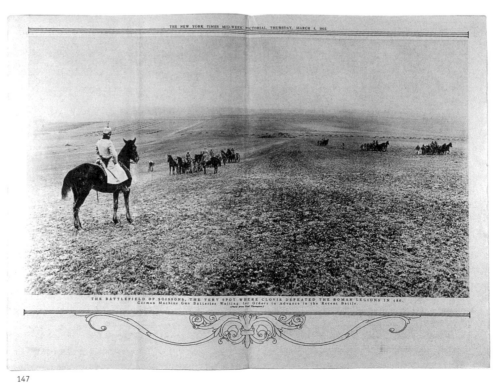

147

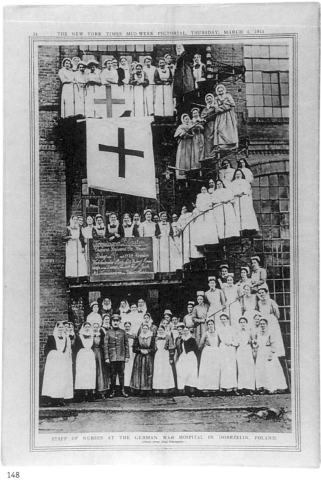

148

149

148 | **The New York Times**
Mid-Week Pictorial, War Extra
Nr. 26, 4.3.1915 (Rücktitel)
Schwestern eines deutschen Kriegslazaretts in Polen.
Foto von Paul Thompson.

149-150 | **Deutsch Amerika**
Herausgeber: Germania-Herold
Milwaukee, Wisc. Nr. 29, 21.7.1917
"Moderne Amazonen. Mädchen in Los Angeles, Cal.,
die als Militärfliegerinnen ausgebildet werden."
"Bethlehem, das amerikanische Essen. The largest
war-plant of the world." Fotografen nicht genannt.

148 | *The New York Times*
Mid-Week Pictorial, War Extra
No. 26, 4.3.1915 *(Back page)*
Nurses at a German military hospital in Poland.
Photograph by Paul Thompson.

149-150 | *Deutsch Amerika*
Herausgeber: Germania-Herold
Milwaukee, Wisc. No. 29, 21.7.1917
"Modern Amazons. Girls in Los Angeles, Ca.
who are being trained as military pilots."
"Bethlehem, the American Essen.
The largest war-plant in the world."
Photographer's name not given.

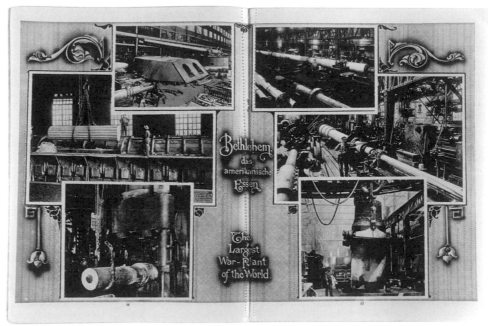

150

151

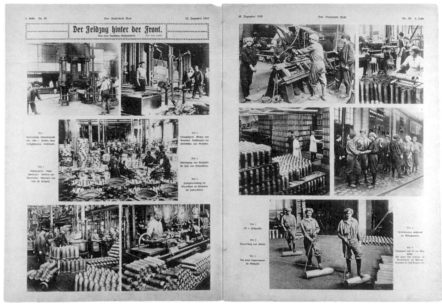

152

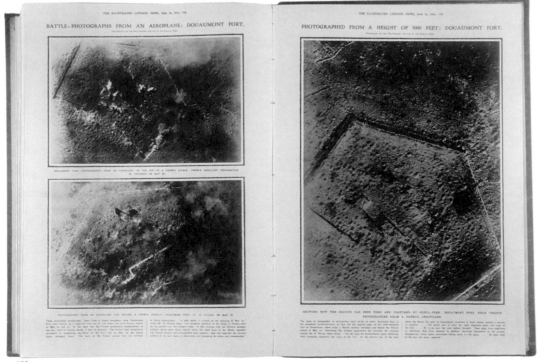

153

151-152 | **Das Illustrierte Blatt**
Frankfurt a.M., Nr. 50, 10.12.1916
Arbeiterinnen einer staatlichen Geschoßfabrik.
"Der Feldzug hinter der Front".
Fotos Otto und Georg Haeckel.
153 | **The Illustrated London News**
Nr. 4027, 24.6.1916
Luftaufnahmen vom Kampf
um das Fort Douaumont.
Fotos der Fotoabteilung der frz. Armee.

151-152 | **Das Illustrierte Blatt**
Frankfurt a.M., No. 50, 10.12.1916
Women workers at a state ammunition factory.
"The campaign behind the front".
Photographs by Otto and Georg Haeckel.
153 | **The Illustrated London News**
No. 4027, 24.6.1916
"Battle photographs from an aeroplane:
Douaumont Fort".
Photographs by the photographic section
of the French army.

154

155

154 | Excelsior
Paris, Nr. 1543, 5.2.1915
Kriegsbeute-Ausstellung im Ehrenhof des
Invalidendoms in Paris. Fotograf nicht genannt.

155 | The Daily Graphic
London, Nr. 7894, 27.3.1915
„Rußlands ruhmreicher Vormarsch zum Endsieg".
Fotograf nicht genannt.

156 | l'Illustration
Nr. 3904, 29.12.1917
Das größte Foto des Krieges (610 x 335 cm)
auf einer Ausstellung von Kriegsfotos der
kanadischen Regierung. Fotograf nicht genannt.

154 | Excelsior
Paris, No. 1543, 5.2.1915
*Exhibition of the spoils of war in the cour
d'honneur of the Invalides in Paris.
Photographer's name not given.*

155 | The Daily Graphic
London, No. 7894, 27.3.1915
*"Russia's glorious progress to final victory".
Photographer's name not given.*

156 | l'Illustration
No. 3904, 29.12.1917
*The biggest photo of the war (610 x 335 cm)
in an exhibition of war photos arranged
by the Canadian government.
Photographer's name not given.*

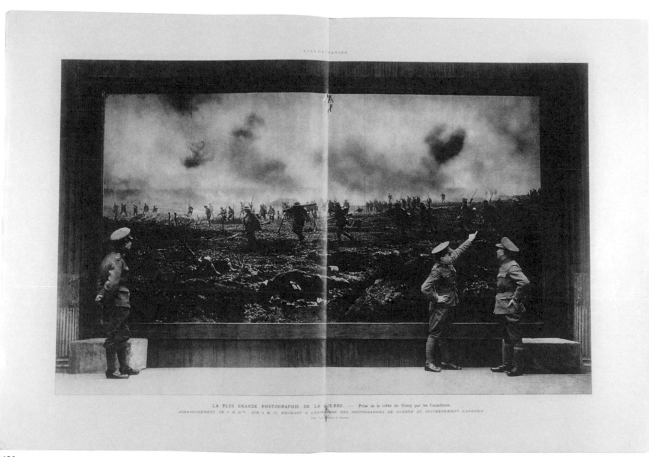

156

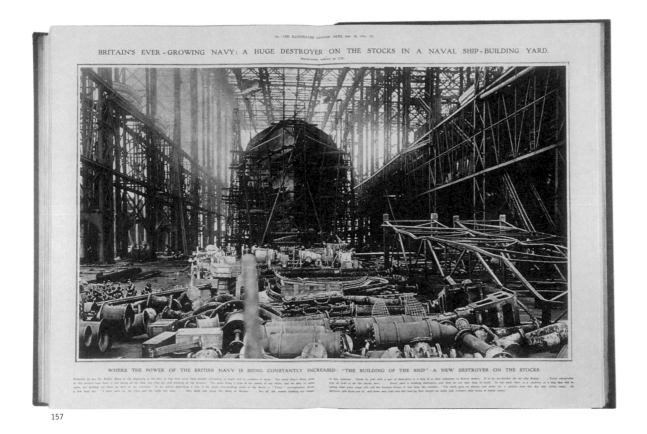

157

157-158 | **The Illustrated London News
Nr. 4025, 10.6.1916**
Bau eines großen britischen Zerstörers.
Fotograf nicht genannt.
Britisches Schlachtschiff feuert eine
Breitseite. Foto von Stephen Cribb.

157-158 | **The Illustrated London News
No. 4025, 10.6.1916**
*"Britain's ever-growing navy: a huge
destroyer on the stocks in a naval ship-
building yard".*
Photographer's name not given.
*"The British fleet: one of our dreadnoughts
firing a broadside."*
Photograph by Stephen Cribb.

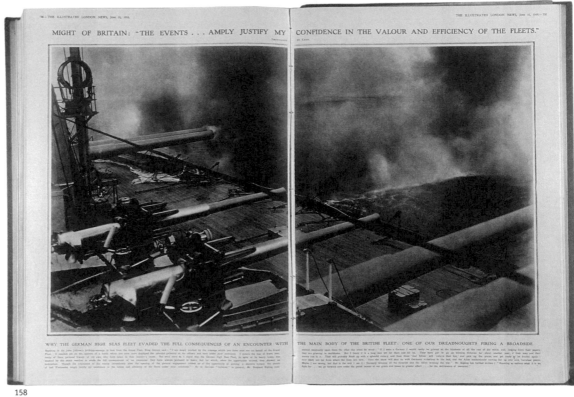

158

159

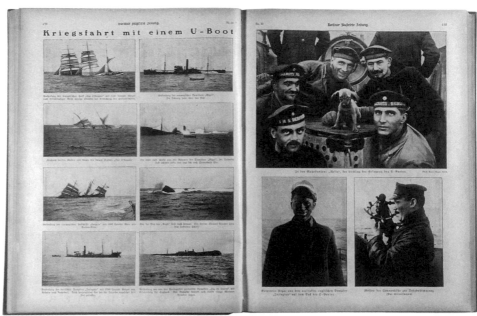

160

161

159-161 | **Berliner Illustrirte Zeitung**
Nr. 12, 25.3.1917
"U-Boot-Nummer".
"Kriegsfahrt mit einem U-Boot".
"Erlebnisse auf einer Kriegsfahrt".
Fotos von Korvettenkapitän Jürst.

159-161 | Berliner Illustrirte Zeitung
No. 12, 25.3.1917
"U-Boot Issue".
"Wartime journey with a submarine".
"Experiences on a wartime journey".
Photographs by lieutenant commander Jürst.

162

163

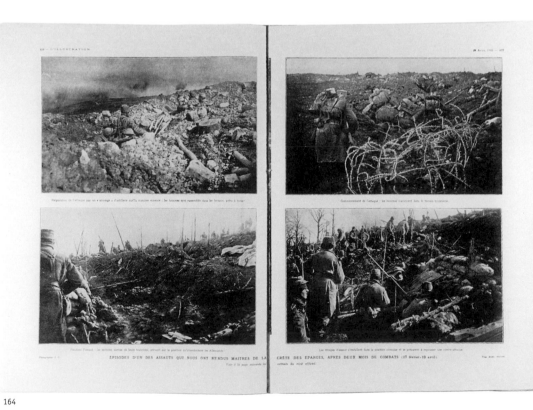

164

162-163 | L'Illustration
Nr. 3764, 24.4.1915
Grabenkrieg an der französischen Front bei
Eparges (nur ein deutscher Soldat hat
überlebt.) Foto von J.C.
Nach zwei Monaten Kampf (17.2.-10.4.)
wurde der Hügel von Eparges von
Franzosen erobert. Fotos von J.C.

164 | L'Illustration
Nr. 3760, 27.3.1915
Grabenkrieg an der französischen Front.
Fotos von J.C.

162-163 | L'Illustration
Nr. 3764, 24.4.1915
Trench war at the French front near
Eparges (only one German soldier sur-
vived). Photos by J.C.
After two months' fighting (17.2.-10.4.)
the hill of Eparges was taken by the
French. Photographs by J.C.

164 | L'Illustration
Nr. 3760, 27.3.1915
Trench war at the French front.
Photographs by J.C.

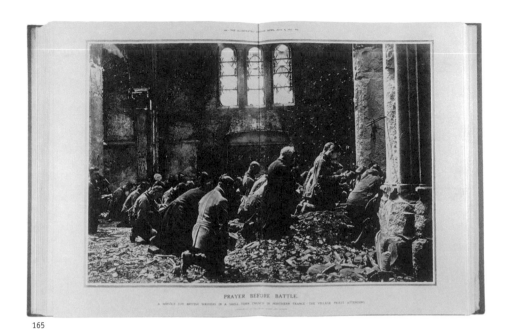

165 | **The Illustrated London News**
Nr. 4016, 8.4.1916
Gebet vor der Schlacht in Nordfrankreich.
Fotograf nicht genannt.

166 | **L'Illustration**
Nr. 3760, 27.3.1915
Mit dem Bajonett eroberter deutscher Schützengraben
an der französischen Front. Foto von J.C.

165 | **The Illustrated London News**
No. 4016, 8.4.1916
"Prayer before battle" in France.
Photographer's name not given.

166 | **L'Illustration**
No. 3760, 27.3.1915
German trench at the French front taken by bayonet.
Photograph by J.C.

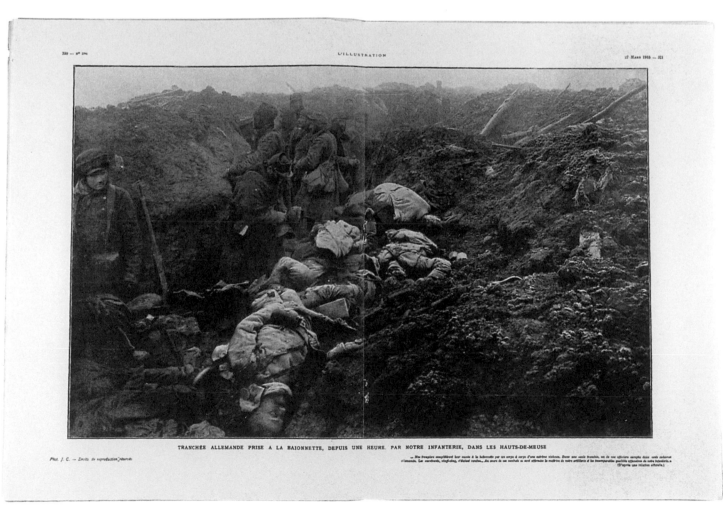

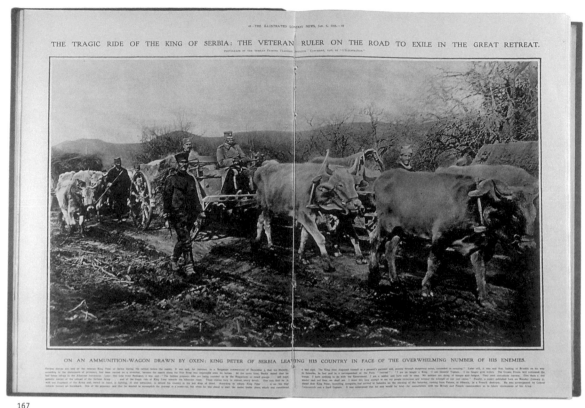

167

167-168 | **The Illustrated London News**
Nr. 4003, 8.1.1916
König Peter von Serbien auf der Flucht.
Foto von Vladimir Betzitch.

Serbischer Verwundeter auf einer fast
zerstörten Brücke.
Foto von Vladimir Betzitch.

167-168 | **The Illustrated London News**
No. 4003, 8.1.1916
*The king of Serbia on the road to exile
in the great retreat. Photograph by
Vladimir Betzitch.*

*Carrying serbian wounded across a wrecked
bridge. Photograph by Vladimir Betzitch.*

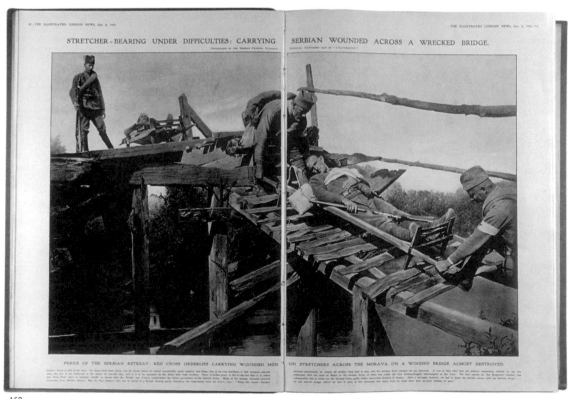

168

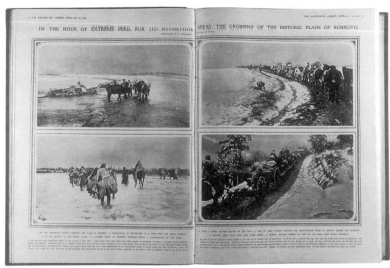

169

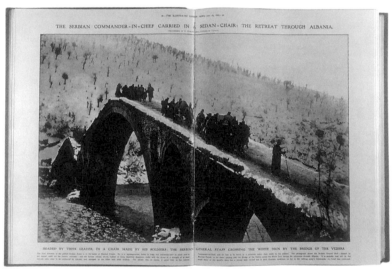

170

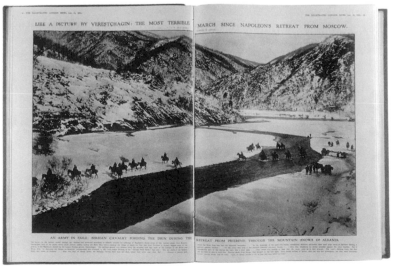

171

169-171 | **The Illustrated London News**
Nr. 4004, 15.1.1916
Serbischer Rückzug in Albanien.
6 Fotos von R. Marianovitch.

172 | **J'ai vu . . .**
Paris Nr. 177, 1.5.1918
Clemenceau ist zufrieden.
Momentaufnahme vom Tag, an dem die Armeen
von General Fayolle den Deutschen den Weg
nach Paris sperrten. Fotograf nicht genannt.

169-171 | **The Illustrated London News**
No. 4004, 15.1.1916
Serbian retreat in Albania.
6 photographs by R. Marianovitch.

172 | **J'ai vu . . .**
Paris, No. 177, 1.5.1918
Clemenceau is content.
Snapshot from the day on which the armies
of General Fayolle blocked the way to Paris
for the Germans. Photographer's name not given.

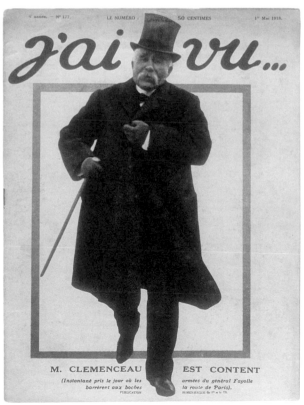

172

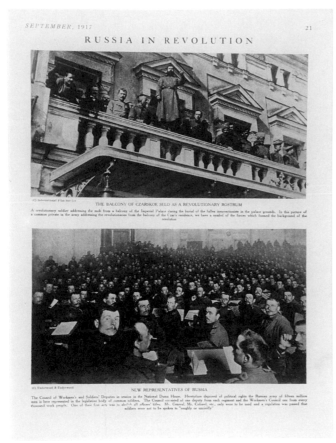

173

173-177 | Travel
New York, Nr. 5, September 1917
Revolution in Rußland. Fotos von International Film Service
und Underwood & Underwood.

173-177 | Travel
New York, No. 5, September 1917
"Russia in revolution". Photographs by International Film Service
and Underwood & Underwood.

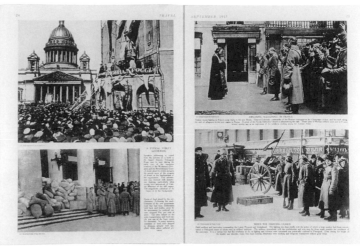

175

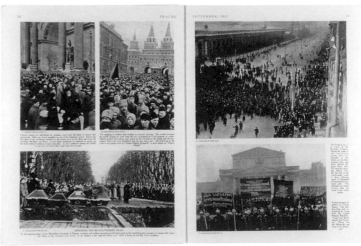

176

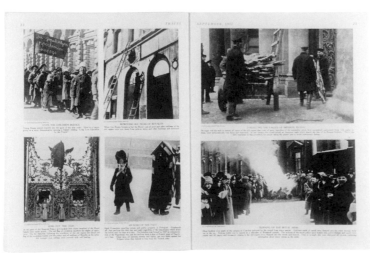

174

177

178-181 | **Berliner Illustrirte Zeitung**
Sondernummer "Berliner Sturmtage" Januar 1919
Seite 3: "Eine Papierbarrikade der Spartakusleute im Zeitungsviertel".
Seite 8-9: "Der Kampf im Zeitungsviertel".
Seite 10: Der Kampf um das Vorwärts-Haus.
Seite 15: Regierungstruppen auf dem Brandenburger Tor.
Seite 4: Der Kampf um das Ullstein-Haus.
Seite 21: Demonstrationen in der Wilhelmstraße und der Siegesallee.
Fotos von Photothek (10), Frankl (2), Grohs (2), Gircke, Sennecke, Wagner u.a.

178-181 | **Berliner Illustrirte Zeitung**
Special edition "Berliner Sturmtage" in January 1919
Fighting in the newspaper quarter of Berlin.
Photographs by Photothek (10), Frankl (2), Grohs (2), Gircke, Sennecke, Wagner et al.

178

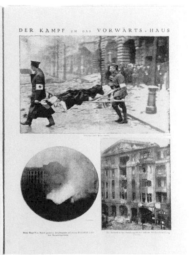

179

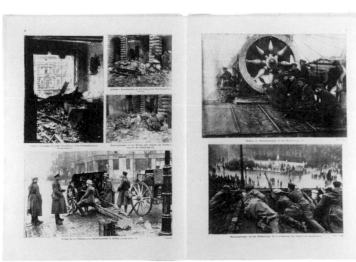

180

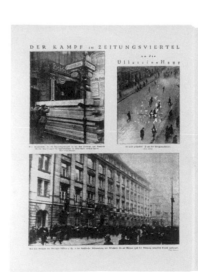

181

182 | **Der Welt-Spiegel Berlin Nr. 49, 4.12.1927**
"Rasputin" bei Piscator mit Paul Wegener und Tilla Durieux. Fotos und Montage von Sasha Stone.
182 | Der Welt-Spiegel Berlin No. 49, 4.12.1927
"Rasputin" at Piscator's with Paul Wegener and Tilla Durieux. Photograph and montage by Sasha Stone.

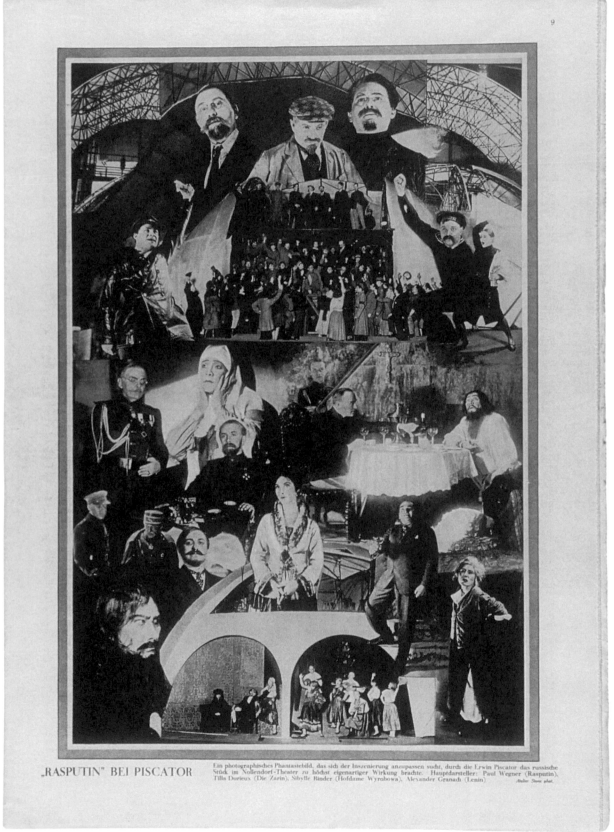

„RASPUTIN" BEI PISCATOR

Ein photographisches Phantasiebild, das sich der Inszenierung anzupassen sucht, durch die Erwin Piscator das russische Stück im Nollendorf-Theater zu höchst eigenartiger Wirkung brachte. Hauptdarsteller: Paul Wegener (Rasputin), Tilla Durieux (Die Zarin), Sibylle Binder (Hofdame Wyrobowa), Alexander Granach (Lenin).

1919-1932

4.

FOTOJOURNALISMUS IN DEN ZWANZIGER JAHREN

PHOTOJOURNALISM IN THE TWENTIES

FOTOJOURNALISMUS IN DEN ZWANZIGER JAHREN 1919 - 1932

Die **Berliner Illustrirte** brachte zu den Januarereignissen 1919 eine modern aufgemachte Sondernummer mit dem Bildmaterial von zehn Pressefotografen heraus. Die Sonderausgabe „Berliner Sturmtage" enthielt Fotografien von E. und A. Frankl, Alfred Grohs, Walter Gircke, Robert Sennecke, Paul Wagner u.a. und zeigte Demonstrationen, Straßenkampfszenen, Regierungstruppen und zerstörte Straßenzüge. Diese Reportage vom „Kampf im Zeitungsviertel" von Berlin besticht durch seine unmittelbare Aktualität, die perfekte Übersetzung der dramatischen Revolutionsereignisse in die Abfolge von Schwarz-weiß-Fotografien gilt als Pioniertat des modernen Fotojournalismus. Im Krieg war die Arbeit der Presse durch die Zensur zwar ständig reglementiert, in ihren technischen Mitteln jedoch weiterentwickelt worden. Das kam der Bildpublizistik der Nachkriegszeit entgegen.

Auf der Titelseite vom 24. August 1919 zeigte die **Berliner Illustrirte Zeitung** das Motiv „Ebert und Noske in der Sommerfrische". Knietief im Wasser sah man den Reichspräsidenten Friedrich Ebert zusammen mit dem Reichswehrminister Gustav Noske in Badehosen mit nach hinten abgewinkelten Armen dastehen und in die Kamera blicken. Dieses ausgesprochen friedfertige und harmlose Bild sollte eine außerordentliche Wirkung erzielen, präziser formuliert: Diese Fotografie des neuen Machthabers schlug in der eben erst geborenen Weimarer Republik wie eine Bombe ein, denn der Sozialdemokrat Friedrich Ebert war ein halbes Jahr zuvor zum Reichspräsidenten gewählt worden. Die Geschichte dieses Titels bildet den Auftakt für die Geschichte der Pressefotografie, die in den zwanziger Jahren ganz neue Akzente bekam. Umfassend wurde Friedrich Ebert in Wort und Bild denunziert und im November 1924 bereits der 173. Strafantrag dagegen formuliert. Damals begannen die Grenzgänge der Medienpolitik mit einem denkbar schlichten und harmlosen Badehosenbild. Hatte dessen Urheber, ein Lokalreporter, vom Ausmaß seiner launigen Aufnahme kaum eine Vorstellung, so fand allgemein der Fotograf als Enthüllungsjournalist eine Aufwertung: Die **Berliner Illustrirte Zeitung** überraschte die Leser im Dezember 1919 mit dem Aufmacher: „Der Photograph als Journalist. Eine Lanze für den Illustrationsphotographen". Vorsätzlich war ein Fotograf so lange versteckt in einem Heuwagen an der Parkmauer des Schlosses von Amerongen vorbeigefahren, bis er ein Foto des Kaisers aufnehmen konnte. In gewisser Weise kann dies als der Beginn der Paparazzi-Fotografie betrachtet werden. Das Bildergebnis erschien am 18. Oktober 1919 in der **Woche** und acht Tage später in der **Berliner Illustrirten**, ohne Nennung des Fotografen.

Nach Kriegsende und Zusammenbruch der alten Gesellschaftsordnung erholten sich Presse und Bildpublizistik schnell: Die Werbeindustrie investierte, die Informationsbedürfnisse der Leser entfalteten sich und der Markt expandierte. Die Zahl der neuen Illustrierten nahm zu, der Konkurrenzkampf zwischen den Illustrierten gewann an Härte, was den Interessen der Leser/Käufer wiederum zugute kam. Während die alten Illustrierten wie die **Berliner Illustrirte Zeitung** vom Aufschwung profitierten, kamen 1918 neu auf den Markt die **Hamburger Illustrierte**, 1923 die **Münchner Illustrierte Presse**, 1924 **Uhu**, **Das Illustrierte Blatt**, **Koralle**, und **Scherl's Magazin**. 1925 gründete Willi Münzenberg die **Arbeiter Illustrierte Zeitung,** und 1926 kamen der **Illustrierte Beobachter** und die **Kölnische Illustrierte Zeitung** heraus. Bald waren Zeitschriften für das gesamte parteipolitische Spektrum der Weimarer Republik verfügbar.

Programmatisch waren die Äußerungen von Kurt Korff, dem Chefredakteur der

PHOTOJOURNALISM IN THE TWENTIES 1919 - 1932

The **Berliner Illustrirte** published a special edition with a modern layout on the events in January 1919 using pictorial material produced by ten press photographers. The special edition "Berliner Sturmtage" (days of rebellion in Berlin) contained photographs by E. and A. Frankl, Alfred Grohs, Walter Gircke, Robert Sennecke, Paul Wagner and others and showed demonstrations, street fightings, government troops and devastated streets. This report on the "fighting in Berlin's newspaper district" is impressive because of its topical immediacy. The events which occurred during this revolution were perfectly translated into a series of black-and-white photographs and are regarded as a pioneering work of modern photojournalism. Although the work of the press had constantly been reglemented by censorship during the war, it developed its technological methods and this was beneficial for photojournalism in the post-war period.

The **Berliner Illustrirte Zeitung** of 24 August 1919 showed the motif "Ebert and Noske on their summer holiday" on its cover page. The German president Friedrich Ebert and the German minister of the armed forces, Gustav Noske, were portrayed in bathing trunks standing knee-deep in the water. They were looking into the camera with their arms bent backwards. This very peaceful and harmless photograph was to have an extraordinary effect. To be more precise: the photograph of the new head of state was something of a bombshell for the young Weimar Republic. The Social Democrat Friedrich Ebert had been elected president of the republic only half a year before the photo was taken. The history of this cover photo marked the beginning of the history of press photography, which in the 20s saw completely new trends. Friedrich Ebert was denounced and condemned both in articles and photographs and by November 1924, 173 charges were brought against these. This extremely naive and harmless bathing-trunk photograph triggered a new attitude on the part of journalists who increasingly tested traditional limits. The photographer, a local reporter, probably had no idea of the consequences of his humourous snapshot, but it definitely enhanced the status of photographers in investigative journalism. The **Berliner Illustrirte Zeitung** surprised their readers in their edition of December 1919 with the leading article "The photographer as a journalist. Taking up the cudgels for press photographers". A photographer, hidden in a hay cart had driven back and forth along the wall of the park of Amerongen Palace until he finally managed to take a photograph of the Kaiser. In a way this can be regarded as the beginning of Paparazzi photography. The photograph was published on 18 October 1919 in **Die Woche** and eight days later in the **Berliner Illustrirte Zeitung**. The photographer remained anonymous.

After the war and the collapse of the old social order, the press and press photography recovered quickly; the advertising industry made investments, the readers' need for information grew and the market expanded. The number of new illustrated magazines increased and competition among journals became keener – to the benefit of readers/buyers. Established magazines such as the **Berliner Illustrirte** profited from the upswing and numerous new magazines appeared on the market: the **Hamburger Illustrierte** in 1918, the **Münchner Illustrierte Presse** in 1923, **Uhu, Das Illustrierte Blatt, Koralle** and **Scherl's Magazin** in 1924. In 1925 Willi Münzenberg founded the **Arbeiter Illustrierte Zeitung**, and in 1926 the **Illustrierte Beobachter** and the **Kölnische Illustrierte Zeitung** found their

183 | **VU**
Nr. 104, 12.3.1930
Triumph der Frau.
Miss France unter der Lupe.
Fotos von André Kertész.
183 | **VU**
No. 104, 12.3.1930
Triumph of woman.
A closer look at Miss France.
Photographs by André Kertész.

Berliner Illustrirten: „Es ist kein Zufall, daß die Entwicklung des Kinos und die Entwicklung der **Berliner Illustrirten Zeitung** ziemlich parallel laufen. In dem Maße, in dem das Leben unruhiger wurde, in dem Maße, in dem der einzelne weniger bereit war, in stiller Behaglichkeit eine Zeitschrift durchzublättern, in dem gleichen Maße war es notwendig, eine schärfere prägnantere Form der bildlichen Darstellung zu finden, die die Wirkung auf den Leser auch dann nicht verfehlte, wenn er Seite für Seite nur flüchtig durchsah. Mehr und mehr gewöhnte sich das Publikum daran, die Ereignisse der Welt stärker durch das Bild auf sich wirken zu lassen als durch die Nachricht." Die Konkurrenz bestand aus der **Münchner Illustrierten**, die von dem Chefredakteur Stefan Lorant gestaltet wurde. Die populäre Bildersprache der Fotoreportage entstand, indem unterschiedliche oder zusammengehörige Bilder so zueinander gestellt wurden, daß sie ohne große Zugabe von Text eine Geschichte unterschiedlicher Länge, Qualität und Emotionalität zu erzählen begannen.

Ende der zwanziger Jahre veränderte sich die Aufmachung der Illustrierten. Im Zentrum stand jetzt das fotografische Bild, das zum wichtigsten Faktor der Nachrichtendienste geworden war. Die neue Form der Fotoreportage hielt Einzug: Fotografien waren nicht mehr nur illustrierendes Beiwerk, sondern wurden selbst zu Nachrichten. Das hieß aber auch, daß nicht die Wichtigkeit eines Stoffes über die Auswahl und Annahme von Bildern entschied, sondern allein der Reiz des Bildes. Nicht der Wunsch nach Wissen, sondern die Schaulust wurde bedient. Die gesamte Branche der Illustrierten reagierte damit auf veränderte Bedürfnisse: Das Publikum war durch den Film für fotografische Bilder sensibilisiert worden.

Um 1930 hatte sich der Fotoessay als eine Art filmischer Kurzgeschichte mit statischen Bildern als attraktivstes Ausdrucksmittel des modernen Fotojournalismus in allen führenden Illustrierten durchgesetzt. Gleichzeitig wurde der Weg frei für Originalität und Experiment, für neue Ideen. Das Berufsbild des Fotoreporters nahm Konturen an. Programmatisch stellte **Uhu** eine Galerie dieser Fotografen 1929 unter dem Titel „Eine neue Künstler-Gilde. Der Fotograf erobert Neuland" in Selbstportraits vor: James Abbe, O. E. Hoppe, André Kertész, László Moholy-Nagy, Martin Munkacsi, Albert Renger-Patzsch, Erich Salomon und Sasha Stone.

Die bekanntesten Bildjournalisten der Weimarer Zeit wie Wolfgang Weber, Walter Bosshard, Alfred Eisenstaedt, Umbo, Felix H. Man, Martin Munkacsi u.a. waren allesamt keine gelernten Pressefotografen, sie kamen fast ausnahmslos aus intellektuellen Berufen und hatten sich ihr Können in der Fotografie als Amateure selbst beigebracht. Genial, mit viel Witz und außerordentlichen Ideen agierte Dr. Erich Salomon, der ab 1928 den Fotojournalismus zu seinem Beruf erklärte. Sein herausragendes Fach war die Rolle des unbemerkten Beobachters, und sensationell waren seine Reportagen wie z.B. die Folge „Ohne Pose. Wenn die Großen nicht wissen, daß sie fotografiert werden", die im Januar 1929 in **Uhu** abgedruckt wurde.

Mit dem Beginn der nationalsozialistischen Diktatur mußten nicht nur die Fotografen Erich Salomon, Kurt Hübschmann, Alfred Eisenstaedt, Martin Munkacsi und viele andere, sondern auch die leitenden Redakteure Kurt Szafranski, Kurt Korff, Stefan Lorant und die Leiter/Inhaber von Fotoagenturen wie Guttmann, Birnbach, Daniel und Mayer Deutschland den Rücken kehren. Manche machten glänzende Karrieren im erzwungenen Exil. Dr. Erich Salomon wurde im holländischen Exil entdeckt und am 7. Juli 1944 im Konzentrationslager Auschwitz ermordet.

way onto the market. Very soon, magazines reflecting the whole political spectrum of the parties in the Weimar Republic were available.

*The remarks of Kurt Korff, editor of the **Berliner Illustrirte** were programmatic: "It is no coincidence that there are parallels between the development of the cinema and of the **Berliner Illustrirte**. Life has become more hectic and the individual has become less prepared to peruse a newspaper in leisurely reflection. So, accordingly it has become necessary to find a keener and more succinct form of pictorial representation which has an effect on readers even if they just skim through the pages. The public has become more and more used to taking world events in through pictures rather than words." The **Münchner Illustrierte**, which was designed by its editor Stefan Lorant, was Korff's main competitor. Photojournalism began to develop a metaphorical language in which different, related pictures were arranged in such a way that they told stories of different lengths, quality and degrees of emotionality without requiring much additional text.*

Towards the end of the 20s, the layout of illustrated magazines began to change. Photographs, which had become the most important factor for news agencies, were now the centre of attention. A new form of photojournalism emerged: photographs no longer simply accompanied illustrations but became messages in their own right. This, however, also implied that it was no longer the importance of a topic which decided which photographs were chosen and published, but only the attractiveness of the photograph itself. It was not the public's desire for information but their curiosity which was satisfied. Thus the whole industry reacted to changing needs: the public had become more receptive for photographs through motion pictures.

*By about 1930 the photographic essay – a kind of cinematic short story using static pictures – had gained acceptance as the most attractive means of expression of modern photojournalism in all leading magazines. At the same time, originality, new ideas and experiments were spreading. The job outline of the photo journalist took on a clearer shape. In 1929 **Uhu** presented a programmatical gallery of self-portraits of these photographers under the title of "A new guild of artists. Photographers break new ground": James Abbe, O. E. Hoppe, André Kertész, László Moholy-Nagy, Martin Munkacsi, Albert Renger-Patzsch, Erich Salomon and Sasha Stone.*

*The best-known photo journalists of the Weimar Republic such as Wolfgang Weber, Walter Bosshard, Alfred Eisenstaedt, Umbo, Felix H. Man, Martin Munkacsi and others were not trained press photographers but had, almost without exception, an academic background and had acquired their photographic skills as amateurs. Dr. Erich Salomon was a brilliant and witty photographer with unusual ideas. From 1928 he decided to work as a photo journalist. He excelled in the role of the unnoticed observer and his reports such as the series "Without posing. When important people do not know that they are being photographed" which was published in **Uhu** in January 1929 were sensational. The beginning of the Nazi dictatorship forced many photographers to leave Germany – amongst others, Erich Salomon, Kurt Hübschmann, Alfred Eisenstaedt and Martin Munkacsi. The editors Kurt Szafranski, Kurt Korff and Stefan Lorant and directors/owners of photographic agencies such as Guttmann, Birnbach, Daniel and Mayer also had to leave the country. Some of them made a brilliant career in their involuntary exile. Dr. Erich Salomon was detected in his Dutch exile and killed at the Auschwitz concentration camp on 7 July 1944.*

184 | **VU**
Nr. 152, 11.2.1931
Sondernummer
"Der nächste Krieg".
Unter der Gasmaske:
Die Marseillaise (Skulptur von
François Rude) am Triumphbogen
in Paris.
Fotomontage von A. Noël.

184 | **VU**
No. 152, 11.2.1931
Special edition
"The next war".
Wearing a gas mask: The
Marseillaise (a sculpture by
François Rude) at the Arc de
Triomphe in Paris.
Photomontage by A. Noël.

185

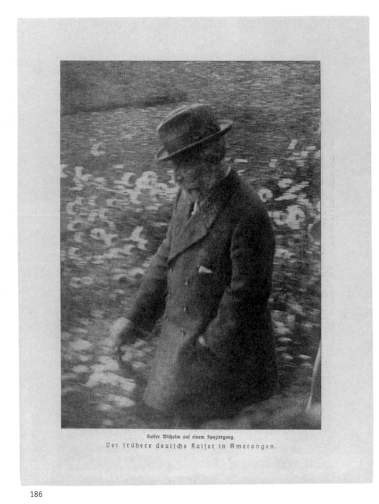

186

187

185 | **Berliner Illustrirte Zeitung**
Nr. 50, 14.12.1919
"Der Photograph als Journalist. Eine Lanze für den Illustrationsphotographen." Dieser Fotoreporter
versteckte sich in einem Heuwagen und fuhr an der Parkmauer solange vorbei,
bis es ihm gelang, ein Foto des Kaisers im Park zu machen. Fotograf nicht genannt.

186 | **Die Woche**
Nr. 42, 18.10.1919
Kaiser Wilhelm im Park von Amerongen.
(Dieses Foto erschien acht Tage später in der *BIZ* Nr. 43, 26.10.19.) Fotograf nicht genannt.

187 | **Die Woche**
Nr. 47, 23.11.1918
Kurt Eisner, Ministerpräsident des neuen Volksstaates Bayern.
Foto von Germaine Krull.

185 | **Berliner Illustrirte Zeitung**
No. 50, 14.12.1919
"The photographer as a journalist. In defence of the press photographer." This press photographer
hid in a hay cart and drove up and down past the walls of the park until he succeeded in
taking a photograph of the Kaiser. Photographer's name not given.

186 | **Die Woche**
No. 42, 18.10.1919
Kaiser Wilhelm in the park at Amerongen.
(This photo was published eight days later in the BIZ No. 43, 26.10.1919)
Photographer's name not given.

187 | **Die Woche**
No. 47, 23.11.1918
Kurt Eisner, Prime minister of the new Republic of Bavaria.
Photograph by Germaine Krull.

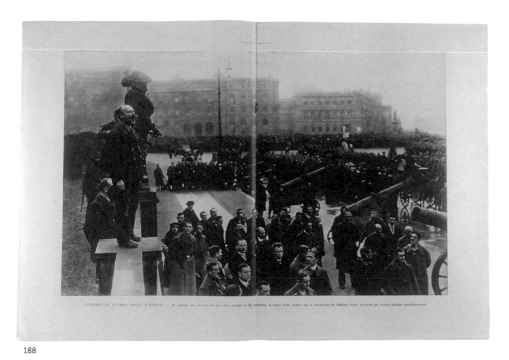

188

189

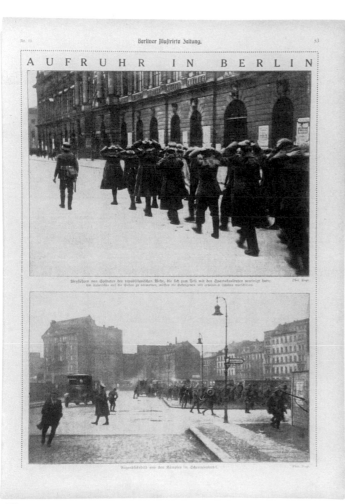

190

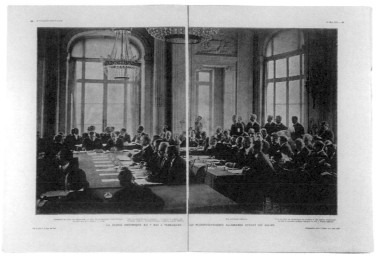

191

188 | L'Illustration
Nr. 3959, 18.1.1919
Der Matrosenführer Otto Tost bei der
Trauerfeier für gefallene Matrosen auf dem
Schloßplatz in Berlin. Foto von Paul Lamm.

189 | Berliner Illustrirte Zeitung
Nr. 34, 24.8.1919
"Ebert und Noske in der Sommerfrische"
in Haffkrug bei Travemünde.
Fotograf nicht genannt.

190 | Berliner Illustrirte Zeitung
Nr. 11, 16.3.1919
"Aufruhr in Berlin". Fotos von Willi Ruge.

191 | L'Illustration
Nr. 3975, 10.5.1919
Die historische Sitzung am 7. Mai in Versailles:
Die deutschen Unterhändler vor den Alliierten.
Fotograf nicht genannt.

188 | L'Illustration
No. 3959, 18.1.1919
*The seamen's leader Otto Tost at the ceremony
of mourning for killed seamen on the
Schlossplatz in Berlin.
Photograph by Paul Lamm.*

189 | Berliner Illustrirte Zeitung
No. 34, 24.8.1919
*"Ebert and Noske on holiday" in Haffkrug near
Travemünde. Photographer's name not given.*

190 | Berliner Illustrirte Zeitung
No. 11, 16.3.1919
*"Rebellion in Berlin".
Photographs by Willi Ruge.*

191 | L'Illustration
No. 3975, 10.5.1919
*The historic meeting on 7th May in Versailles:
The German negotiators face the allies.
Photographer's name not given.*

192

193

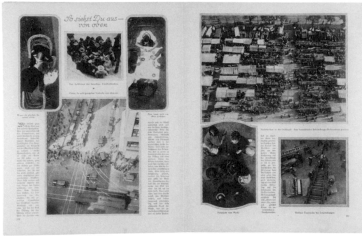

194

195

196

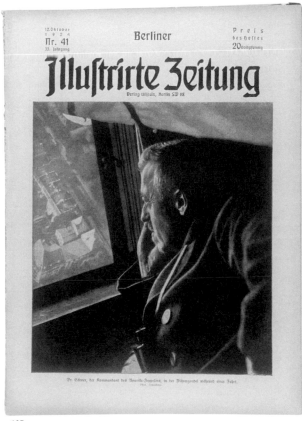

197

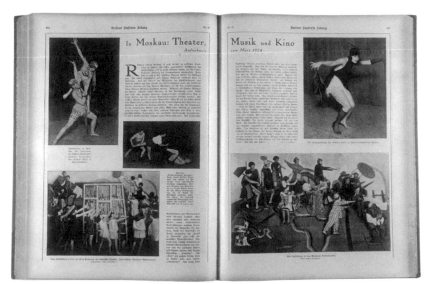

198

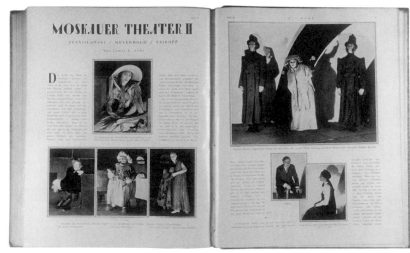

199

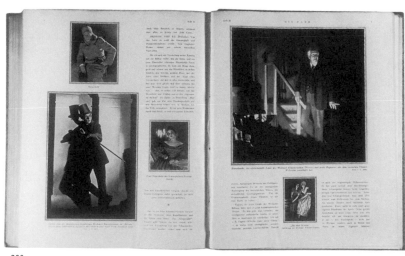

200

197 | **Berliner Illustrirte Zeitung**
Nr. 41, 12.10.1924
"Dr. Eckener, der Kommandant des Amerika-Zeppelins,
in der Führergondel während einer Fahrt".
Foto von John Graudenz.

198 | **Berliner Illustrirte Zeitung**
Nr. 19, 11.5.1924
"In Moskau: Theater, Musik und Kino".
Fotos von John Graudenz.

199-200 | **Die Dame**
Berlin Nr. 26, 15.9.1928
Moskauer Theater.
Fotos von James E. Abbe.

197 | **Berliner Illustrirte Zeitung**
No. 41, 12.10.1924
*"Dr. Eckener, the commander of the America-Zeppelin,
in the pilot's cabin during a flight".*
Photograph by John Graudenz.

198 | **Berliner Illustrirte Zeitung**
No. 19, 11.5.1924
"In Moscow – theatre, music und cinema".
Photographs by John Graudenz.

199-200 | **Die Dame**
Berlin No. 26, 15.9.1928
Theatre in Moscow.
Photographs by James E. Abbe.

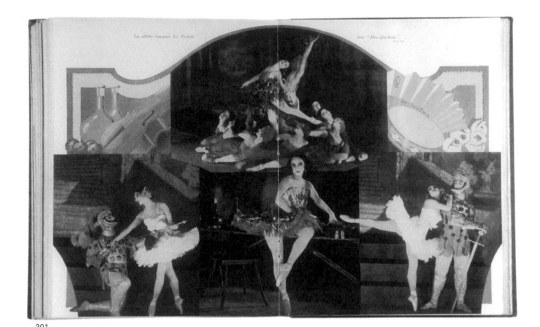

201

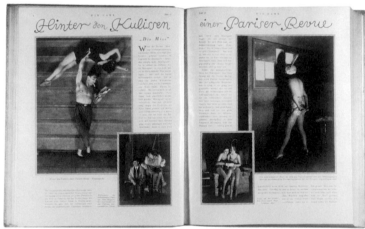

202

203

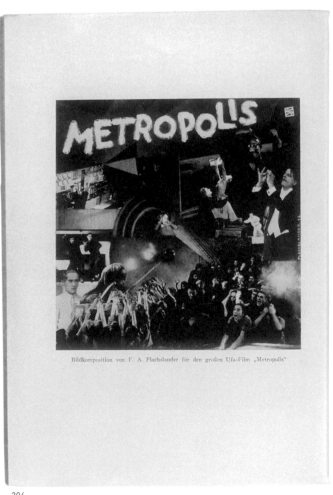

Bildkomposition von F. A. Flachslander für den großen Ufa-Film „Metropolis"

204

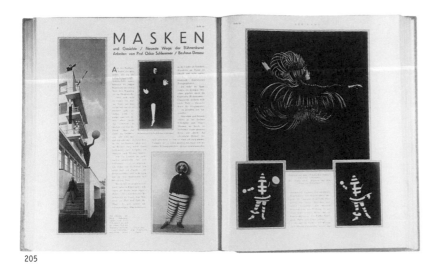

205

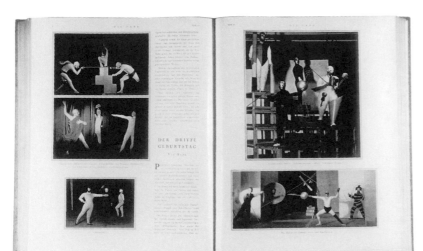

206

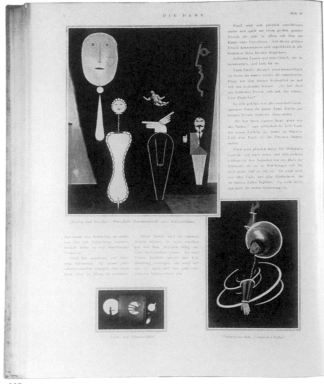

207

205-207 | Die Dame
Nr. 10, 1.2.1928
"Masken und Gesichte/ Neueste Wege der Bühnenkunst
Arbeiten von Prof. Oskar Schlemmer/ Bauhaus Dessau".
Fotos von Herbert Bayer, Lux Feininger, Ruth Hollos und
Erich Consemüller. Text von Fritz Goro.

208 | Die Dame
Nr. 24, 15.8.1929
Der Jongleur Rastelli.
Fotos von Nini und Carry Hess.

205-207 | Die Dame
No. 10, 1.2.1928
"Masks and Faces/ Latest developments in dramaturgical art.
Work by Prof. Oskar Schlemmer/ Bauhaus Dessau".
Photographs by Herbert Bayer, Lux Feininger, Ruth Hollos and
Erich Consemüller. Text by Fritz Goro.

208 | Die Dame
No. 24, 15.8.1929
The juggler Rastelli.
Photographs by Nini and Carry Hess.

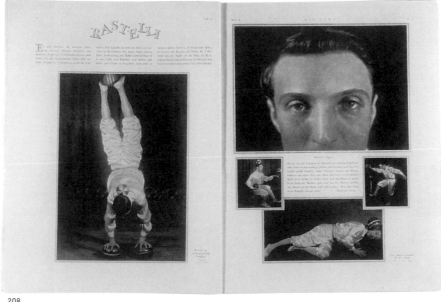

208

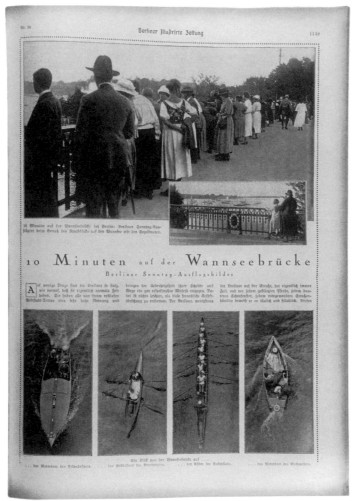

209

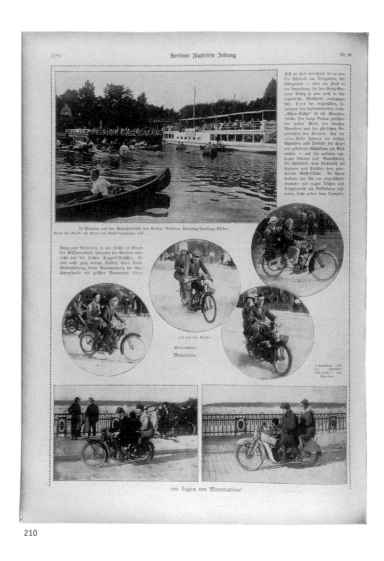

210

209-210 | **Berliner Illustrirte Zeitung**
Nr. 39, 28.9.1924
"10 Minuten auf der Wannseebrücke,
Berliner Sonntag-Ausflugsbilder".
Fotos von Wilhelm Braemer.

211 | **Münchner Illustrierte Presse**
Nr. 28, 9.7.1926
"Wie reist man heute in Zentralafrika?"
Fotos von Wolfgang Weber.

209-210 | **Berliner Illustrirte Zeitung**
No. 39, 28.9.1924
"10 minutes on the Wannsee bridge,
pictures of Berlin Sunday outings".
Photographs by Wilhelm Braemer.

211 | **Münchner Illustrierte Presse**
No. 28, 9.7.1926
"How do people travel nowadays in Central Africa?"
Photographs by Wolfgang Weber.

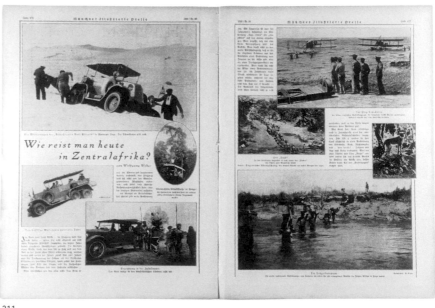

211

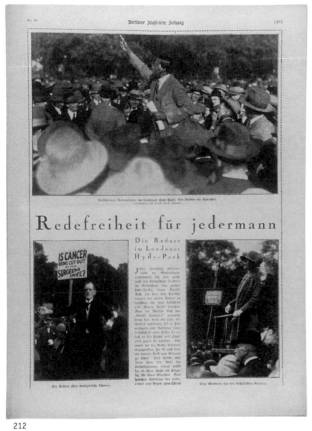

212

213

212-213 | **Berliner Illustrirte Zeitung**
Nr. 45, 8.11.1925.
"Redefreiheit für jedermann.
Die Redner im Londoner Hyde Park".
Fotos von Erich Bock, London.

214 | **Berliner Illustrirte Zeitung**
Nr. 25, 21.6.1925
Mahatma Gandhi. "Der Freiheitskampf am Spinnrad."
Fotos von Prince, Kalkutta.

215 | **Berliner Illustrirte Zeitung**
Nr. 33, 16.8.1925
"Die Vertriebenen".
Aus Polen vertriebene Deutsche in Schneidemühl.
Fotos von Willy Römer (Photothek).

212-213 | **Berliner Illustrirte Zeitung**
No. 45, 8.11.1925
"Freedom of speech for everybody.
Speakers in London's Hyde Park".
Photographs by Erich Bock, London.

214 | **Berliner Illustrirte Zeitung**
No. 25, 21.6.1925
Mahatma Gandhi. "Fighting for liberty at the
spinning wheel."
Photographs by Prince, Calcutta.

215 | **Berliner Illustrirte Zeitung**
No. 33, 16.8.1925
"Exiles".
German exiles from Poland in Schneidemühl.
Photographs by Willy Römer (Photothek).

214

215

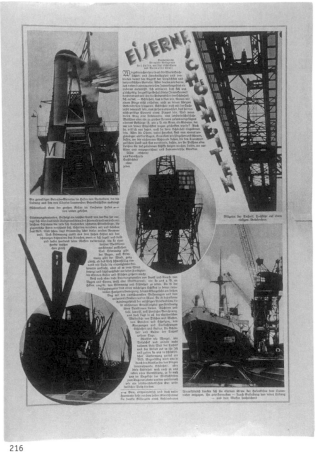

216

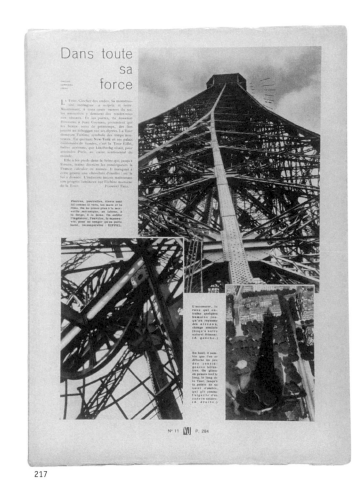

217

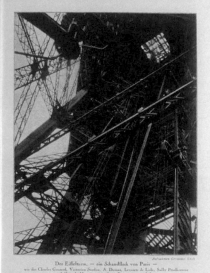

218

219

220

221

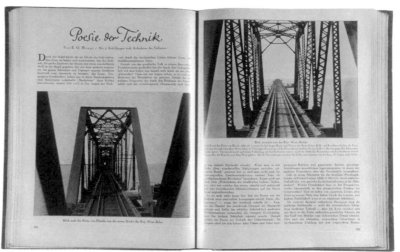

222

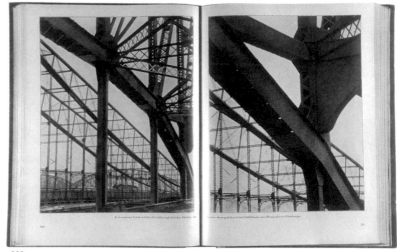

223

221 | **Der Welt Spiegel**
Nr. 41, 9.10.1927
"Die Würde der Technik".
Fotograf nicht genannt.

222-223 | **Koralle**
Berlin, Nr. 6, 30.9.1927
"Poesie der Technik". Fotos von E.O. Hoppe.

224 | **Münchner Illustrierte Presse**
Nr. 49, 5.12.1927
"Stahl und Beton".
Fotos von E.O. Hoppe (1 Foto von Raffius).

221 | **Der Welt Spiegel**
No. 41, 9.10.1927
"The dignity of engineering".
Photographer's name not given.

222-223 | **Koralle**
Berlin, No. 6, 30.9.1927
"The poetry of engineering".
Photographs by E.O. Hoppe.

224 | **Münchner Illustrierte Presse**
No. 49, 5.12.1927
"Steel and Concrete".
Photographs by E.O. Hoppe (1 photograph by Raffius).

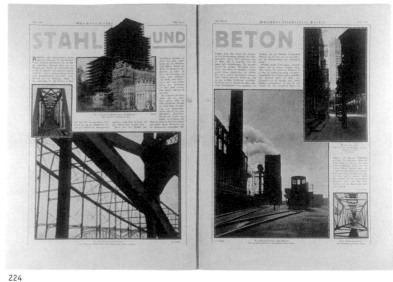

224

226

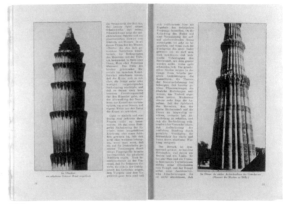

227

225

225-228 | **UHU**
Nr. 9, Juni 1926
"Grüne Architektur".
Fotos von Karl Blossfeldt.

225-228 | **UHU**
No. 9, June 1926
"Green Architecture".
Photographs by Karl Blossfeldt.

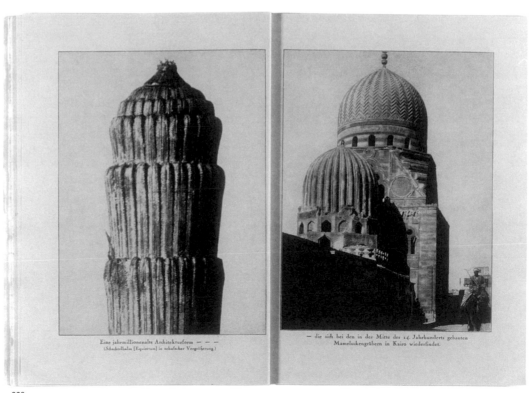

228

229

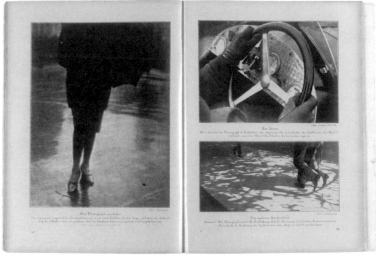

230

231

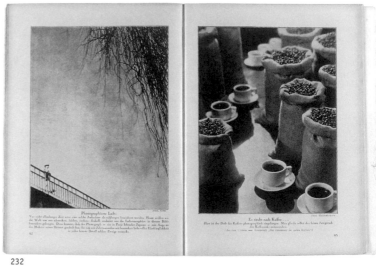

232

229 | **Berliner Illustrirte Zeitung**
Nr. 52, 23.12.1928
"Die Welt ist schön".
Besprechung des gleichnamigen Renger-Buches von Thomas Mann.
Fotos von Albert Renger-Patzsch.

230-232 | **UHU**
Nr. 7, April 1928
"Neue Blickpunkte der Kamera von A. Renger-Patzsch".
Fotos von Albert Renger-Patzsch und anderen.

233-234 | **UHU**
Nr. 5, Februar 1929
"Das Gesicht als Landschaft". Fotos von Paul Edmund Hahn.

229 | **Berliner Illustrirte Zeitung**
No. 52, 23.12.1928
"The world is beautiful".
Review by Thomas Mann of the book with the same title by Renger.
Photographs by Albert Renger-Patzsch.

230-232 | **UHU**
No. 7, April 1928
"New camera perspectives by A. Renger-Patzsch".
Photographs by Albert Renger-Patzsch and others.

233-234 | **UHU**
No. 5, February 1929
"The face as a landscape".
Photographs by Paul Edmund Hahn.

Das Gesicht als Landschaft: Die Wellenberge der Stirn

Die Nase

Das Gesicht als Landschaft

Von Carl Schnebel

Aufnahmen von P. E. Hahn

Wenn man ein Gesicht unter die Lupe nimmt, dann wird es eine Landschaft, eine fraulich heitere, strahlende, oder eine männlich harte, ernst-umwitterte. Auf dem nördlichen Gipfel steht beinahe immer ein Wald, manchmal ist es ein goldener Wald mit tausend Stämmen. Es gibt auch rötliche

und braune Haarwälder, nachtschwarze und silberweiße, in denen es wie Reif hängt. Der schöne Höhenzug der Stirn wölbt sich im Süden des Waldes. Elfen-

beinfarbig oder rosafarbig sind seine Hänge, und auf dem großen Stirn-Plateau bewegen sich wellenförmig ungeheure Faltenbögen, und Scharen klein-

42

43

ster, beinahe niedlicher Fältchen bewegen sich taktgenau mit, wie ein gutgeschulter Tänzertrupp. Das Stirnfeld glänzt wie Seide, und wo die edle Form des Hügels mit allen seinen feinen Buckelungen aufhört, ziehen sich die zarten Streifen der Brauen wie reizende Halbmondbögen durch die Landschaft hügelab. Da leuchten von weitem schon die königlichen Kristallseen der Augen auf. Lider erheben sich wie Dünen um sie her, und jede der Dünen hat einen Saum von kleinen Wimpelbäumchen. Und fast immer ist ein blankes Blitzen in den Augen, ein Glorienschimmer von innerem Licht schwebt darin. Wie liebliche Hügel, wie gestraffte Ebenen dehnen sich seitlich die Wangen. Fest und doch federnd ist der Boden dort, sinnvoll und die heiteren Wölbungen. Man fühlt durch die Oberfläche hindurch den warmen steinharten Kalkstein der Kinnladen, die eiserne Festigkeit der Muskelzüge oder, an anderen Stellen wieder,

die Zartheit, das förmlich Gepolsterte des Geländes. Manchmal sind kleine bezaubernde Täler in den Wangen und sogenannten Grübchen. Das Licht spielt über die schwellenden Kissen der Wangenberge hin, es rundet sie schön, scheint sie zu modellieren, wie ein verliebter Bildhauer. Wenn die Wangenberge aber waldbestanden sind, dann gehören sie zum Bergland eines Mannesgesichts. In der Mitte der Landschaft ist jener Berg, den man Nase nennt. Was für schöne Kanten über die Spitze der Nase stehen, und was für prachtvolle rosafarbige Bögen die Nüsternhöhlen umspannen, und wie die sogenannte Nasenscheidewand fast kokett dasteht, verdiente einen Stern im Baedeker. Und nun südlich von diesem Gebirge die wunderbare warmfeuchte Muschel des Mundes. Da liegt die Oberlippe wie ein korallenrotes Riff, herrlich geschwungen, wirklich wie ein ungeheurer Bogen des Liebesgotts geformt. Schwellend und einladend, mit

Herbstliche Dünenlandschaft oder: das Haar wird dünner

44

Der vielgeküßte Mund

einem Glanzlicht die Unterlippe. In prächtigen geistreichen Parallelen streben die Lippenfurchen hoch. Poelzig hat nie schöner ein und dasselbe Formmotiv variiert. Doch weiter zum Kinn, das ein allerzartester Flaum bedeckt. So sanft geschwellt und gerundet ist die Kuppe hier, so schön der Blick in die Halsebene hinein bis zu den Busenbergen dort in der Ferne. Oestlich und westlich sieht man am Horizont die Muschelgebirge der Ohren. Das Wunder ihrer Form erschließt sich freilich nur dem, der alle ihre Brücken und Bögen abgetastet hat. Tiefe Sättel und Pässe führen da von Höhen zu Höhen, Buchten reihen sich an Buchten. Glänzend liegt das Gesichtsland in der Sonne da,

in heiterer Ruhe. Aber wenn die Sonne sich verfinstert, dann stürzen zuzeiten Regenströme über diese Landschaft, Hagel peitscht über ihre Täler und Hügel, daß sich die Felder bewegen und hart zusammenballen wie Panzer gegen das böse Wetter. Oder, ein anderes Mal, bewegen vulkanische Kräfte das Land, Leidenschaften unter der Oberfläche regen sich, falten das Gesichtsland, drohende, tiefe Furchen werden von stahlharten Muskelzügen gespannt, gezogen und gekniffen, Stürme des Zorns, Orkane des Aergers wüten über alle Berge hin. Mit ungeheurer Kraft pressen sich alle Formen dieses Berglands, das man Gesicht nennt, zu völlig neuen Formen um.

45

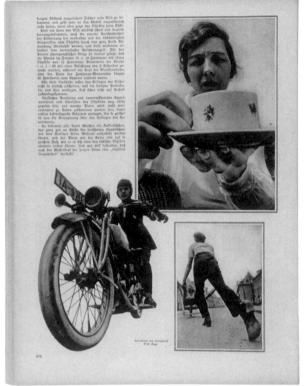

235

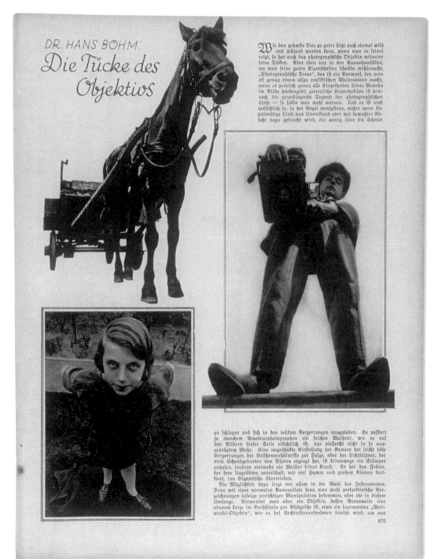

236

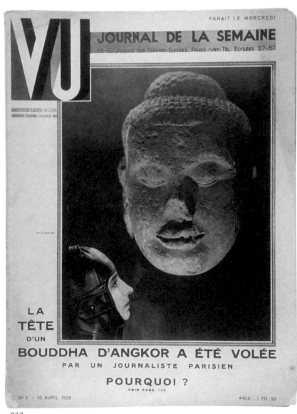

237

235-236 | **Die Woche**
Nr. 33, 13.8.1927
"Die Tücke des Objektivs".
Fotos von Willi Ruge.
237 | **VU**
Nr. 5, 18.4.1928
Der gestohlene Buddha-Kopf.
Foto von Man Ray.

235-236 | **Die Woche**
No. 33, 13.8.1927
"Lenses have a will of their own".
Photographs by Willi Ruge.
237 | **VU**
No. 5, 18.4.1928
The stolen head of a Buddha.
Photograph by Man Ray.

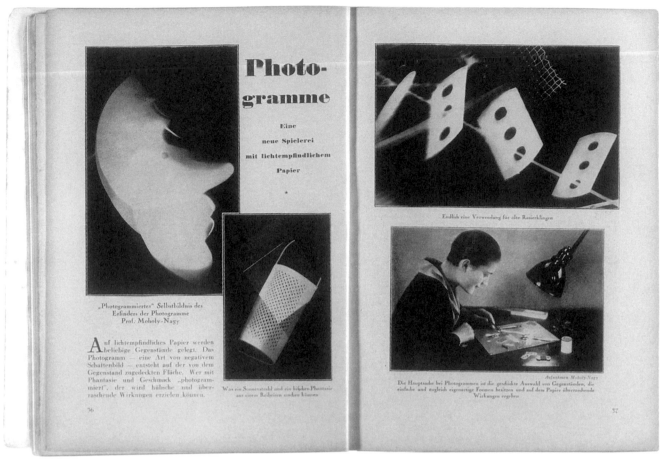

238

238 | **UHU**
Nr. 5, Februar 1928
"Photogramme".
Fotos von László Moholy-Nagy (links: ein Selbstbildnis).

239 | **Hamburger Illustrierte**
Nr. 20, 19.5.1928
"Olympiade 1928. Rhythmus des Sports".
Fotomontage von Walther Ruttmann
("Berlin, die Sinfonie der Großstadt").
Verschiedene Fotografen.

238 | **UHU**
No. 5, Februar 1928
"Photogrammes".
Photographs by László Moholy-Nagy
(on the left, a self-portrait)

239 | **Hamburger Illustrierte**
No. 20, 19.5.1928
"Olympic Games 1928. Rhythm of Sport".
Photomontage by Walther Ruttmann
("Berlin, symphony of the metropolis").
Various photographers.

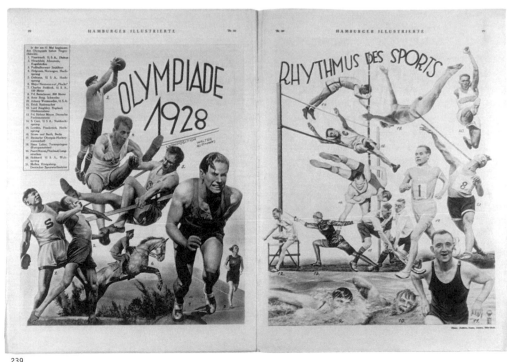

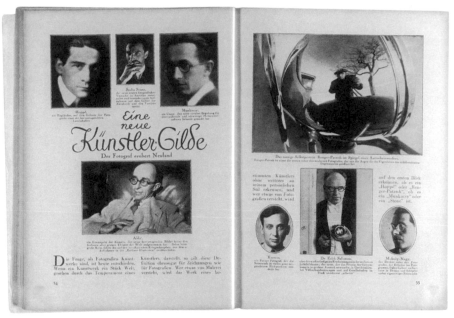

240

241

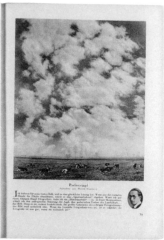

242

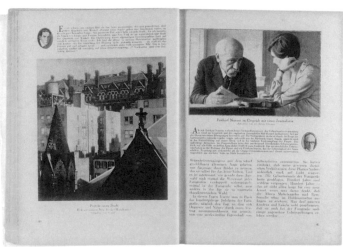

243

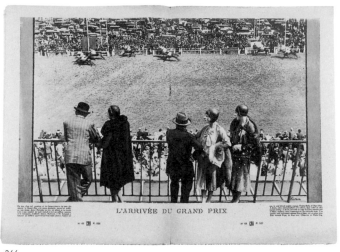

244

240-243 | **UHU**
Nr. 1, Oktober 1929
"Eine neue Künstler-Gilde. Der Fotograf erobert Neuland".
Fotos von Abbe, Hoppe, Kertész, Moholy-Nagy, Munkacsi,
Renger-Patzsch, Salomon und Stone
244 | **VU**
Nr. 68, 3.7.1929
"L'Arrivée du Grand Prix", Paris.
Fotomontage von André Kertész.

240-243 | **UHU**
No. 1, October 1929
"A new artists' guild. Photographers conquer new territory."
Photographs by Abbe, Hoppe, Kertész, Moholy-Nagy,
Munkacsi, Renger-Patzsch, Salomon and Stone
244 | **VU**
No. 68, 3.7.1929
"L'Arrivée du Grand Prix", Paris.
Photomontage by André Kertész.

245

246

245 | **VU**
Nr. 23, 22.8.1928
"La Forêt Parisienne".
Fotos von André Kertész.

246 | **VU**
Nr. 36, 21.11.1928
Bei den Glasbläsern von Daum in Nancy.
Fotos von André Kertész.

245 | *VU*
No. 23, 22.8.1928
"La Forêt Parisienne".
Photographs by André Kertész.

246 | *VU*
No. 36, 21.11.1928
Visiting the glass-blowers of Daum in Nancy.
Photographs by André Kertész.

247

247-249 | **UHU**
Nr. 12, September 1929
"Die Unterwelt der Grosstädte".
Fotos von André Kertész.
250-251 | **UHU**
Nr. 4, Januar 1929
"Ohne Pose. Wenn die Großen nicht wissen,
daß sie fotografiert werden".
Fotos und Text von Dr. Erich Salomon.

247-249 | **UHU**
No. 12, September 1929
"The underworld of big cities".
Photographs by André Kertész.
250-251 | **UHU**
No. 4, January 1929
"No posing. When important people don't know
they are being photographed".
Photographs and text by Dr. Erich Salomon.

248

250

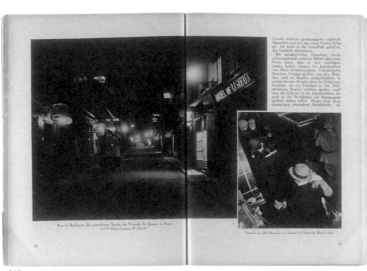

249

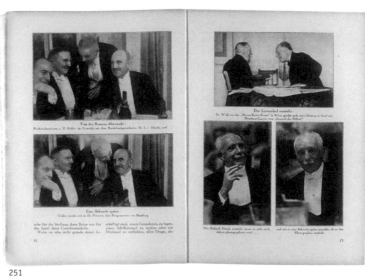

251

252

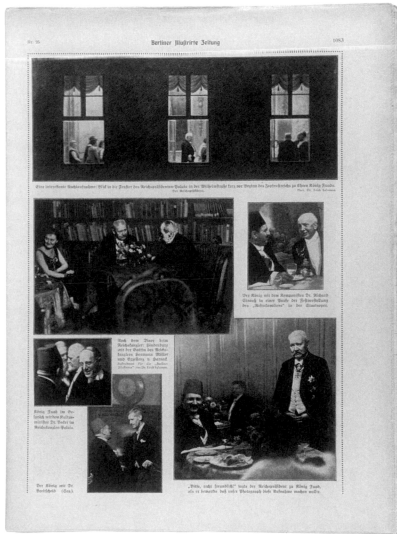

253

254

252-253 | **Berliner Illustrirte Zeitung**
Nr. 25, 23.6.1929
"König Fuad in Berlin".
In der Staatsoper Berlin: Reichstagspräs. Löbe, König Fuad von Ägypten und Hindenburg.
Im Reichspräsidenten-Palais: König Fuad und Hindenburg.
Fotos von Dr. Erich Salomon.
254 | **Berliner Illustrirte Zeitung**
Nr. 34, 25.8.1929
Außenminister Stresemann mit Graf Zech (deutscher Botschafter) in Den Haag.
Foto von Felix H. Man.

252-253 | **Berliner Illustrirte Zeitung**
No. 25, 23.6.1929
"King Fuad in Berlin".
At the Staatsoper in Berlin: Löbe, President of the Reichstag, King Fuad of Egypt and Hindenburg.
At the Palace of the Reichspräsident: King Fuad and Hindenburg.
Photographs by Dr. Erich Salomon.
254 | **Berliner Illustrirte Zeitung**
No. 34, 25.8.1929
Dr. Gustav Stresemann, Germany's Foreign Secretary,
in discussion with the German Ambassador to Holland, Count Zech.
Photograph by Felix H. Man.

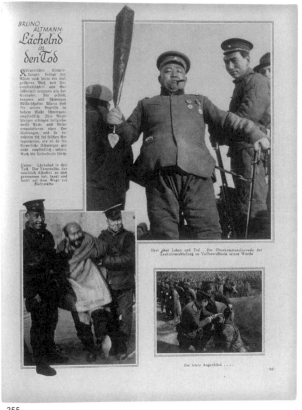

255

256

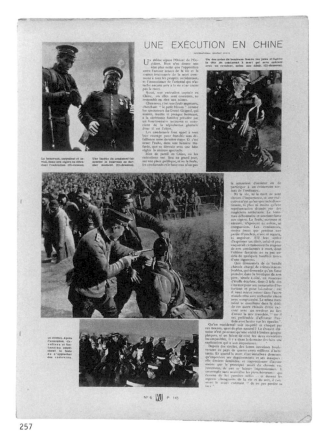

257

258

255-256 | **Die Woche**
Nr. 8, 25.2.1928
"Lächelnd in den Tod".
Todesstrafe als Abschreckung vor
Tausenden von Zuschauern.
Fotos von Heinz v. Perckhammer.

257 | **VU**
Nr. 6, 25.4.1928
Eine Hinrichtung in China.
Fotos von Heinz v. Perckhammer.

258 | **Life**
New York, Nr. 6, 28.12.1936
Die grausamen Chinesen.
Fotos von Heinz v. Perckhammer.

255-256 | **Die Woche**
No. 8, 25.2.1928
"Dying with a smile on his face".
The death penalty carried out as a deter-
rent before thousands of spectators.
Photographs by Heinz v. Perckhammer.

257 | **VU**
No. 6, 25.4.1928
An execution in China.
Photographs by Heinz v. Perckhammer.

258 | **Life**
New York, No. 6, 28.12.1936
"The cruel chinese".
Photographs by Heinz v. Perckhammer.

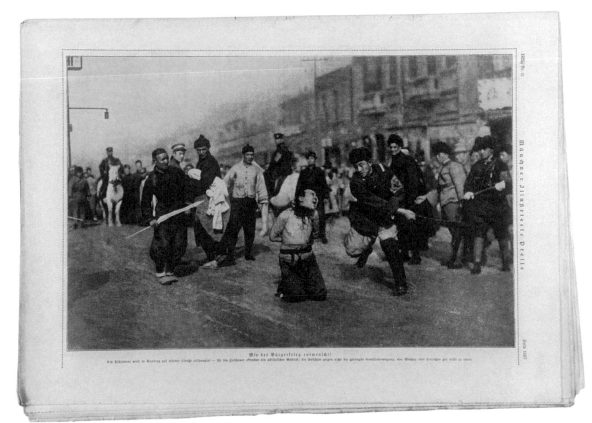

259

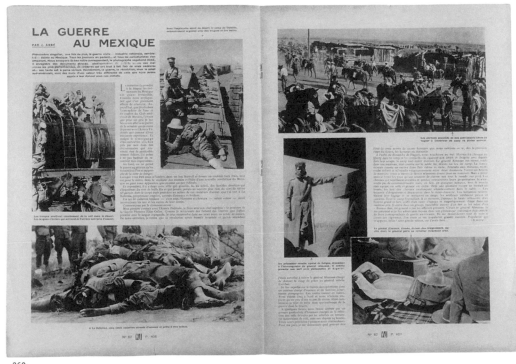

260

259 | **Münchner Illustrierte Presse**
Nr. 47, 24.11.1929
"Wie der Bürgerkrieg entmenscht! Ein Plünderer wird
in Nanking, China, auf offener Straße enthauptet."
Fotograf nicht genannt.

260 | **VU**
Nr. 62, 22.5.1929
Der Krieg in Mexiko.
Fotos von James E. Abbe.

259 | **Münchner Illustrierte Presse**
No. 47, 24.11.1929
"The dehumanising effects of civil war!
A looter is beheaded in the street in Nanking, China."
Photographer's name not given.

260 | **VU**
No. 62, 22.5.1929
The war in Mexico.
Photographs by James E. Abbe.

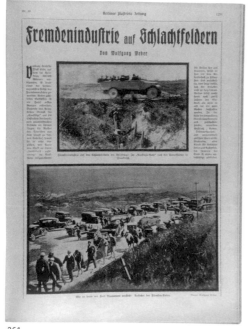

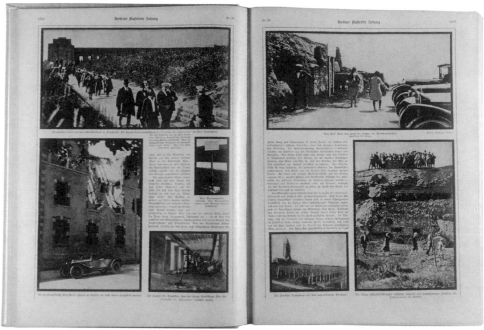

261

262

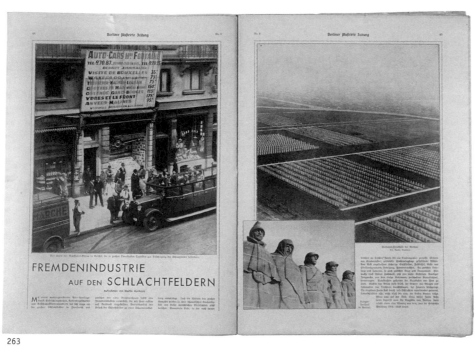

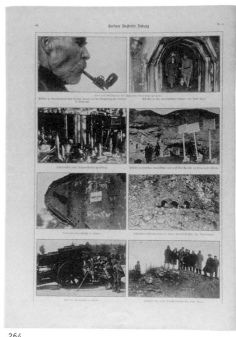

263

264

261-262 | **Berliner Illustrirte Zeitung**
Nr. 29, 15.7.1928
"Fremdenindustrie auf Schlachtfeldern".
Fotos von Wolfgang Weber.

263-264 | **Berliner Illustrirte Zeitung**
Nr. 2, 11.1.1931
"Fremdenindustrie auf den Schlachtfeldern".
Fotos von Martin Munkacsi.

261-262 | **Berliner Illustrirte Zeitung**
No. 29, 15.7.1928
"Tourism on battlefields".
Photographs by Wolfgang Weber.

263-264 | **Berliner Illustrirte Zeitung**
No. 2, 11.1.1931
"Tourism on the battlefields".
Photographs by Martin Munkacsi.

265

266

265 | Volk und Zeit
Illustrierte Beilage des Vorwärts (SPD)
Berlin, Nr. 31, August 1929
"Bannt das Gespenst des Krieges". Fotograf nicht genannt.

266 | Volk und Zeit
Nr. 42, Oktober 1929
"Unsere Gegner von Rechts bis Ultralinks einigt der Hass
gegen das junge zukunftsfrohe Geschlecht des Sozialismus ..."
Fotograf nicht genannt.

267 | Berliner Illustrirte Zeitung
Nr. 37, 9.9.1928
"So sieht die Welt aus, die den Friedenspakt schloß!"
Fotomontage von F. A. Flachslander.

265 | Volk und Zeit
Illustrierte Beilage des Vorwärts (SPD)
Berlin, No. 31, August 1929
"Banish the ghost of war".
Photographer's name not given.

266 | Volk und Zeit
No. 42, October 1929
"Our opponents from the right to the extreme left are united
in their hatred of the young, optimistic followers of socialism ..."
Photographer's name not given.

267 | Berliner Illustrirte Zeitung
No. 37, 9.9.1928
"This is what the world looks like that concluded the peace agreement!"
Photomontage by F. A. Flachslander.

267

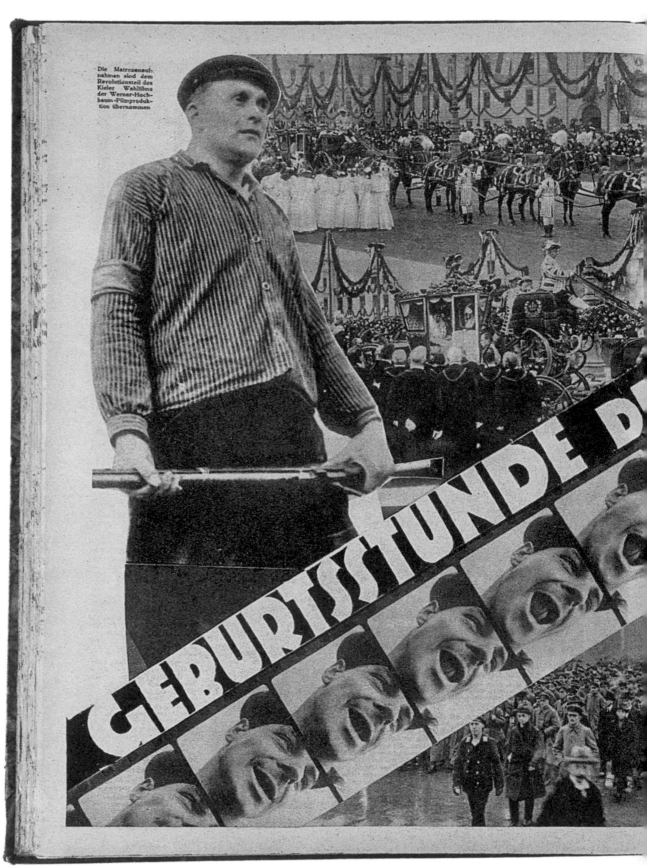

Die Matrosenaufnahmen sind dem Revolutionsteil des Kieler Wahlfilms der Werner-Hochbaum-Filmproduktion übernommen

GEBURTSSTUNDE D

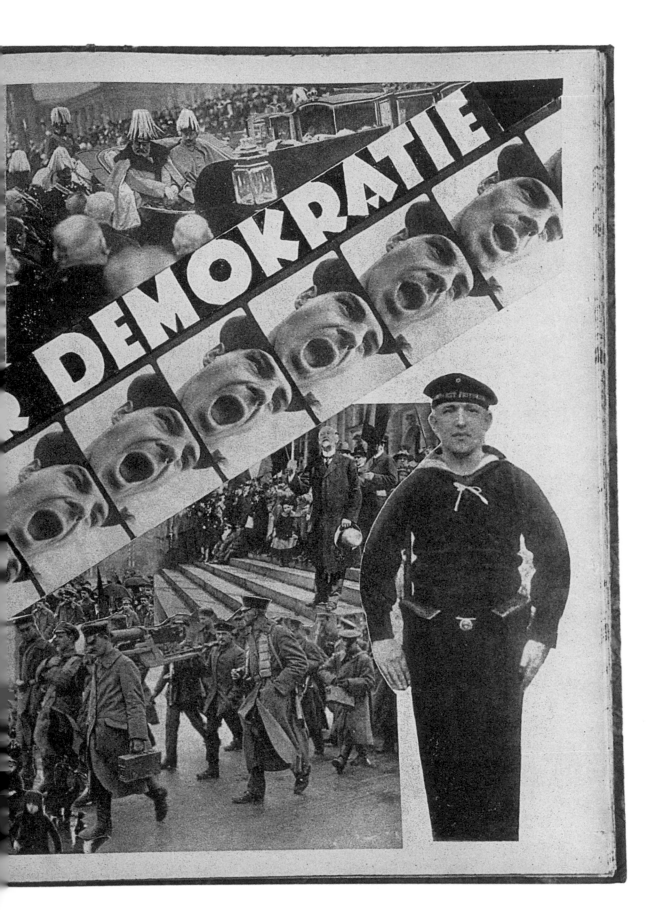

268 | **Volk und Zeit**
Nr. 45, November 1929
"Geburtsstunde der Demokratie".
Rückblick auf die November-Revolution
von 1919.
Fotograf nicht genannt.

268 | **Volk und Zeit**
No. 45, November 1929
"The birth of democracy".
Looking back to the November
revolution of 1919.
Photographer's name not given.

269 | **Der Querschnitt**
Berlin, Nr. 10, Oktober 1930
"Das amerikanische Antlitz" und
"Gesichter des neuen deutschen
Reichstags" mit Goebbels, Göring,
Pieck und Thälmann.
Fotomontagen von F.A. Flachslander

269 | *Der Querschnitt*
Berlin, No. 10, October 1930
"The American face" and "Faces from
the new German Reichstag" with
Goebbels, Göring, Pieck and Thälmann.
Photomontage by F.A. Flachslander

Das amerikanische Antlitz

Photomontage Flachslander

Schwimmer Sheeley und Familie Mrs. Ruth Staatssekretär Kellogg Gouverneur Fuller Gouverneur Al Smith
Gouverneur Fuller Mr. Heller, der Vater des Tonfilms Baseballmeister Babe Ruth Kaugummikönig Wrigley
Schwimmerin Sheeley Hollywood-Girl Professor Butler

Gesichter des neuen deutschen Reichstags

Photomontage Flachslander

(Von links nach rechts) Obere Reihe: Prälat Kaas (Zentrum), Breitscheid (Soz.-Dem.), Neumann (Komm.), Koch-Weser (Staatspartei),
Goebbels (Nat.-Soz.), Hugenberg (Deutsch-Nat.). — 2. Reihe: Rudolf Wissell (Soz.-Dem.), Eisenberger (Bayr. Bauernbund), Pieck
(Kommunist), Hauptm. Goering (Nat.-Soz.), Drewitz (Wirtschaftspartei), Stampfer (Soz.-Dem.), General Epp (Nat.-Soz.).
Unten: Thälmann (Kommunist), Prof. Dr. Bredt (Wirtschaftspartei).

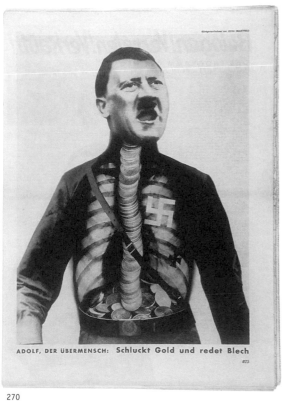

270

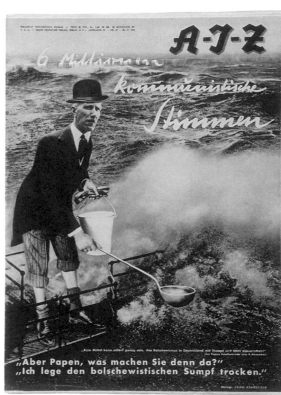

271

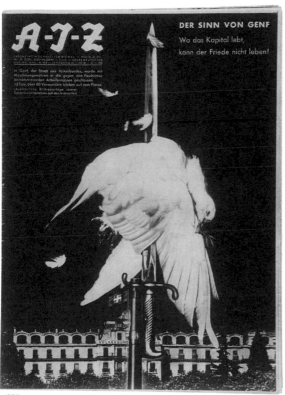

272

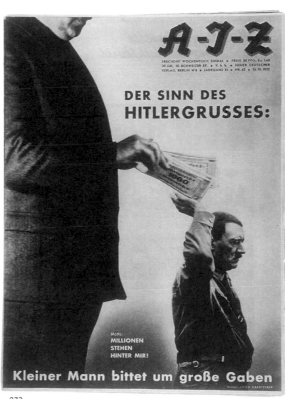

273

270 | **AIZ**
Berlin, Nr. 29, 17.7.1932
"Adolf, der Übermensch: schluckt Gold und redet Blech". Fotomontage von John Heartfield.

271 | **AIZ**
Nr. 47, 20.11.1932
"6 Millionen kommunistische Stimmen". Fotomontage von John Heartfield.

272 | **AIZ**
Nr. 48, 27.11.1932
"Der Sinn von Genf". Fotomontage von John Heartfield.

273 | **AIZ**
Nr. 42, 16.10.1932
"Der Sinn des Hitlergrusses". Fotomontage von John Heartfield.

270 | **AIZ**
Berlin, No. 29, 17.7.1932
"Adolf, the superman: swallows gold and spouts rubbish".
Photomontage by John Heartfield.

271 | **AIZ**
No. 47, 20.11.1932
"6 million Communist votes".
'But Papen, what are you doing there?' 'I am draining the Bolshevik swamp.'
Photomontage by John Heartfield.

272 | **AIZ**
No. 48, 27.11.1932
"The meaning of Geneva – Where capital lives, peace cannot live!" Photomontage by John Heartfield.

273 | **AIZ**
No. 42, 16.10.1932
"The meaning of the Hitler salute: Little man asks for big gifts. Motto: Millions stand behind me!" Photomontage by John Heartfield.

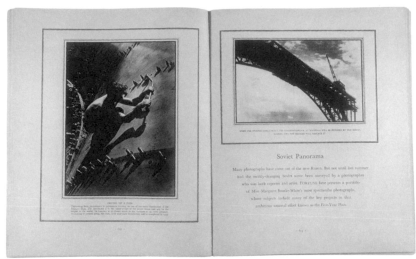

274

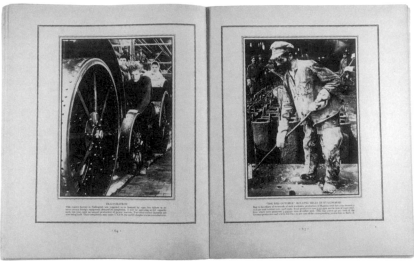

275

277

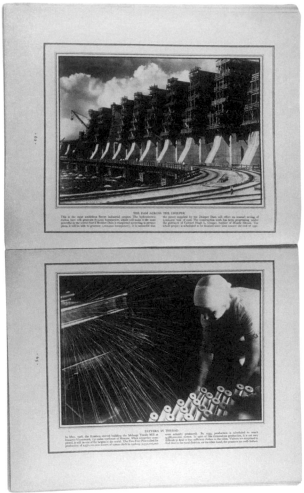

276

274-276 | **Fortune**
Nr. 2, Februar 1931
"Soviet Panorama".
Fotos von Margaret Bourke-White.

277 | **VU**
Nr. 192, 18.11.1931
Im Dynamo Stadium, Moskau.
Fotos von Lucien Vogel.

274-276 | **Fortune**
No. 2, February 1931
"Soviet Panorama".
Photographs by Margaret Bourke-White.

277 | **VU**
No. 192, 18.11.1931
In the Dynamo Stadium, Moscow.
Photographs by Lucien Vogel.

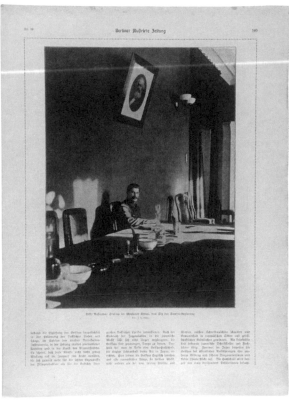

278

280

279

278 | **Berliner Illustrirte Zeitung**
Nr. 19, 15.5.1932
"Erste Aufnahme Stalins im Moskauer Kreml"
unter einem Bild von Karl Marx.
Foto von James E. Abbe.

279 | **SSSR na stroike (USSR im Bau)**
Moskau, Nr. 9, September 1931
Lenin über Moskau.
Fotomontage von John Heartfield.

280 | **VU**
Nr. 192, 18.11.1931
In den Ländern der Sowjets.
Foto von Lucien Vogel.

278 | **Berliner Illustrirte Zeitung**
No. 19, 15.5.1932
"First photograph of Stalin at the Kremlin in
Moscow" beneath a portrait of Karl Marx.
Photograph by James E. Abbe.

279 | **SSSR na stroike (USSR in construction)**
Moskau, No. 9, September 1931
Lenin above Moscow.
Photomontage by John Heartfield.

280 | **VU**
No. 192, 18.11.1931
In the lands of the Soviets.
Photograph by Lucien Vogel.

281

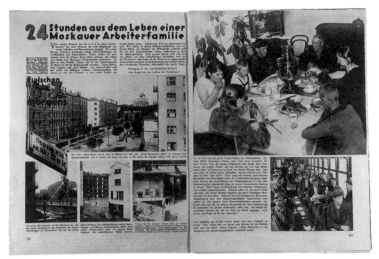

282

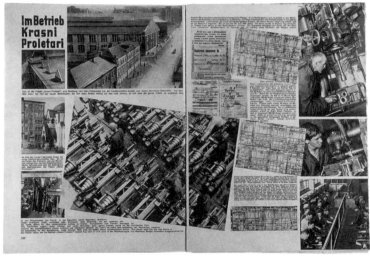

283

281-289 | AIZ
Nr. 38, September 1931
Die Töchter des Arbeiters Filipow aus Moskau.
24 Stunden aus dem Leben der Moskauer Arbeiterfamilie Filipow.
(Titel und 12 Seiten).
Fotos von Max Alpert, Arkadich Schaichet und Solomon Tules;
Bildredakteur: Lasar Meschericher.

281-289 | AIZ
No. 38, September 1931
The daughters of the worker Filipow from Moscow.
24 hours in the life of the working-class family Filipow in Moscow.
(Cover and 12 pages).
Photographs by Max Alpert, Arkadich Schaichet and Solomon Tules;
Photographic editor: Lasar Meschericher.

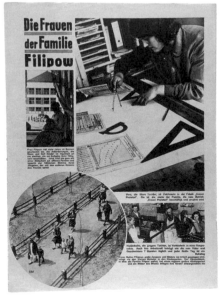

284

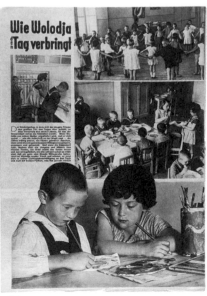

285

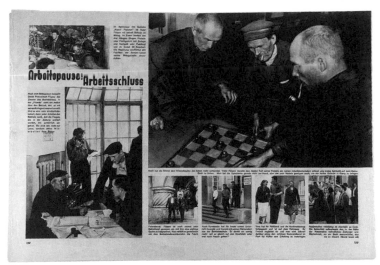

286

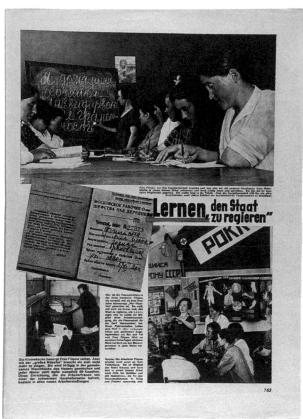

287

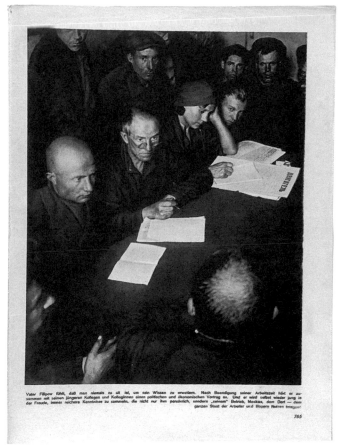

288

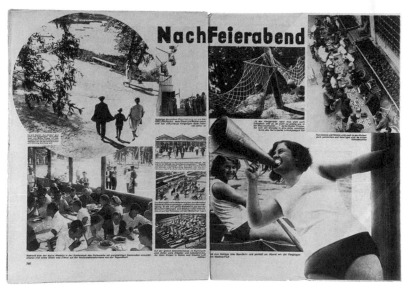

289

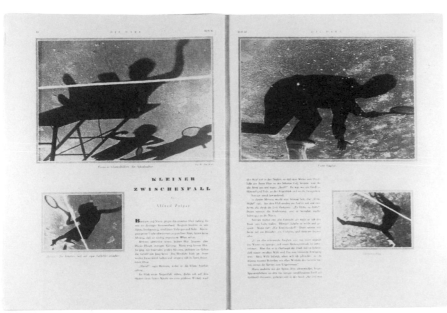

290

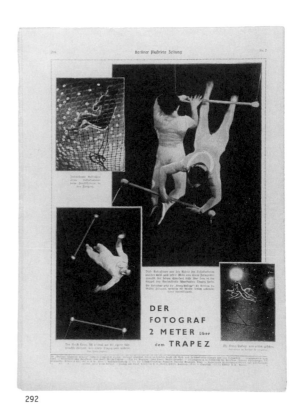

292

290-291 | **Die Dame**
Berlin, Nr. 22, 15.7.1930
Tennis in Schattenbildern.
Fotos von Dr. Paul Wolff.

292 | **Berliner Illustrirte Zeitung**
Nr. 7, 21.2.1932
"Der Fotograf 2 Meter über dem Trapez".
Fotos von Umbo.

290-291 | **Die Dame**
Berlin, No. 22, 15.7.1930
Tennis in shadowgraphs.
Photographs by Dr. Paul Wolff.

292 | **Berliner Illustrirte Zeitung**
No. 7, 21.2.1932
"The photographer 2 metres above the trapeze".
Photographs by Umbo.

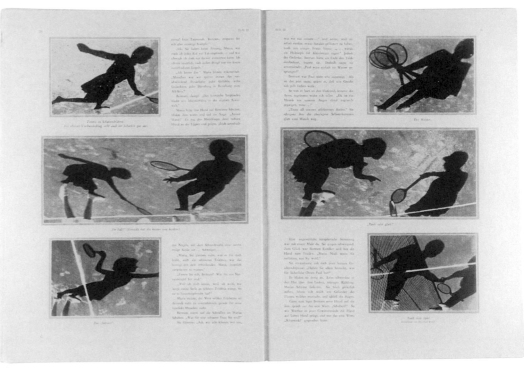

291

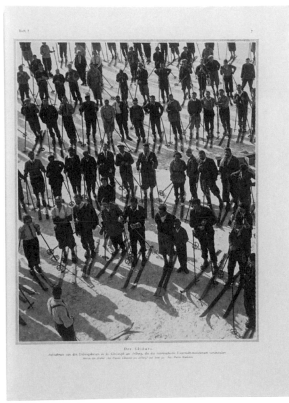

293

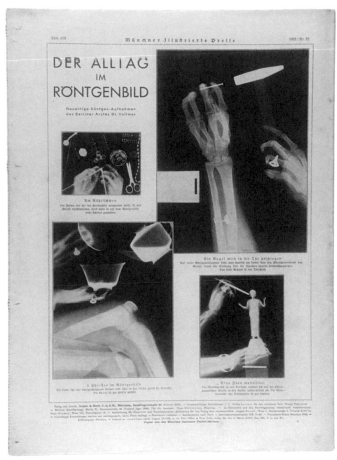

295

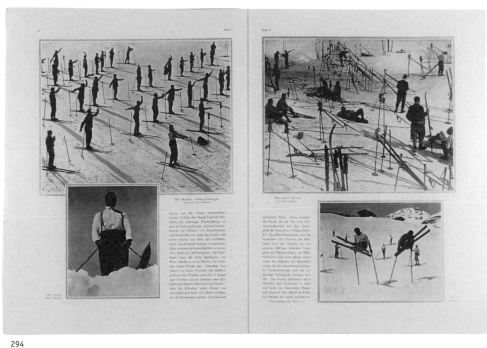

294

293-294 | Die Dame
Nr. 7, 15.12.1930
"Der Skikurs".
Fotos von Martin Munkacsi.

295 | Münchner Illustrierte Presse
Nr. 22, 29.5.1932
"Der Alltag im Röntgenbild".
Fotos von Dr. Vollmer (Berliner Arzt).

293-294 | Die Dame
No. 7, 15.12.1930
"The skiing course".
Photographs by Martin Munkacsi.

295 | Münchner Illustrierte Presse
No. 22, 29.5.1932
"X-ray pictures of everyday life".
Photographs by Dr. Vollmer (physician in Berlin).

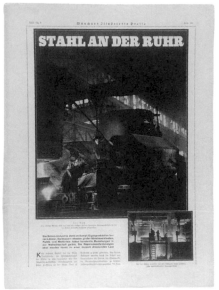

296

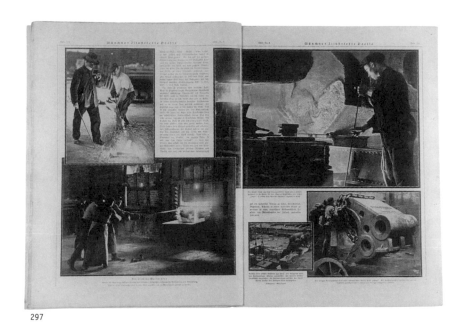

297

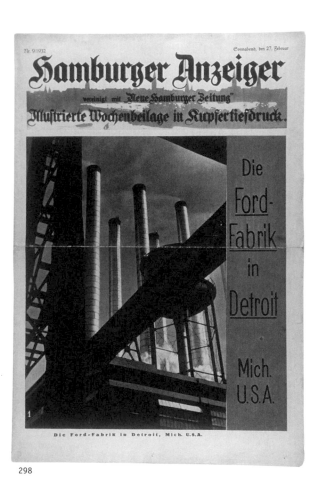

298

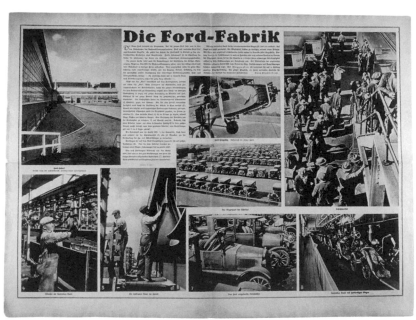

299

296-297 | **Münchner Illustrierte Presse**
Nr. 8, 21.2.1932
"Stahl an der Ruhr".
Fotos von Felix H. Man.

296-297 | *Münchner Illustrierte Presse*
No. 8, 21.2.1932
"Steel on the Ruhr".
Photographs by Felix H. Man.

298-299 | **Hamburger Anzeiger**
Nr. 9, 27.2.1932
"Die Ford-Fabrik in Detroit".
Fotos von Dr. Fritz Block.

298-299 | *Hamburger Anzeiger*
No. 9, 27.2.1932
"The Ford factory in Detroit".
Photographs by Dr. Fritz Block.

300

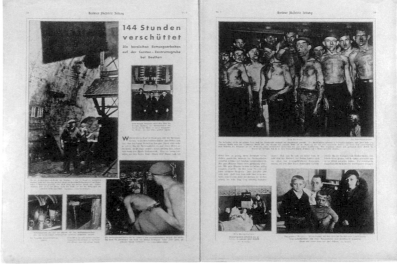

301

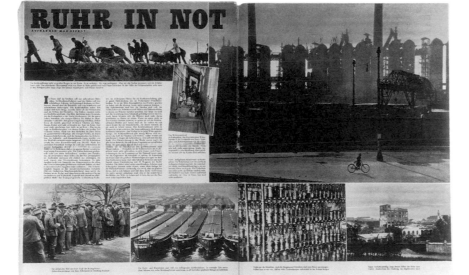

302

300-301 | **Berliner Illustrirte Zeitung**
Nr. 3, 24.1.1932
"Horchen auf ein Lebenszeichen".
"144 Stunden verschüttet".
Fotos von Umbo.

302 | **Zürcher Illustrierte**
Nr. 8, 24.2.1933
"Ruhr in Not".
Fotos von Felix H. Man.

300-301 | **Berliner Illustrirte Zeitung**
No. 3, 24.1.1932
"Listening for a sign of life".
"Buried for 144 hours".
Photographs by Umbo.

302 | **Zürcher Illustrierte**
No. 8, 24.2.1933
"Emergency in the Ruhr".
Photographs by Felix H. Man.

303

303-308 | **Die Dame**
Nr. 24, 15.8.1930
"Als Logiergast auf dem Schloss von W.R. Hearst" in Kalifornien.
Fotos von Dr. Erich Salomon.

303-308 | **Die Dame**
No. 24, 15.8.1930
"As a guest staying at W.R. Hearst's castle" in California.
Photographs by Dr. Erich Salomon.

304

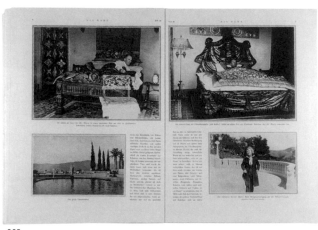

305

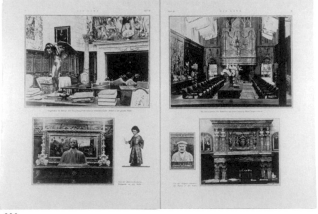

306

307

308

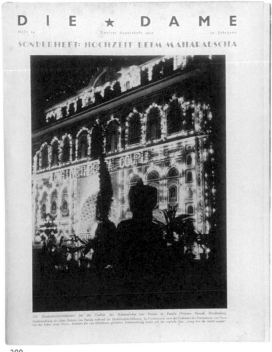

309

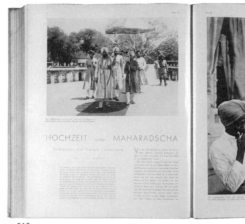

309-314 | **Die Dame**
Nr. 24, 15.8.1932
"Hochzeit beim Maharadscha".
Fotos von Harald Lechenperg.

309-314 | **Die Dame**
No. 24, 15.8.1932
"A wedding at the Maharaja's residence".
Photographs by Harald Lechenperg.

310

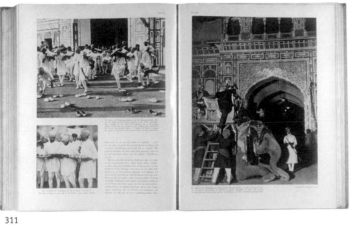

311

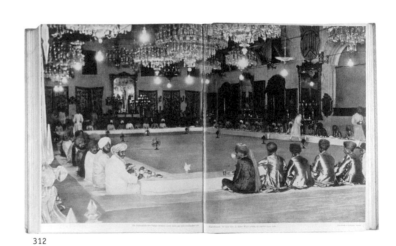

312

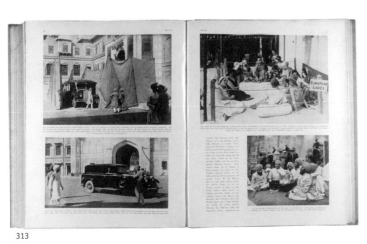

313

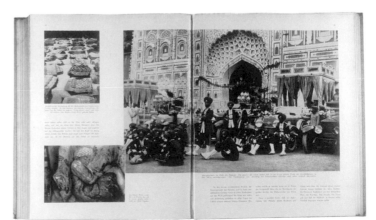

314

315

316

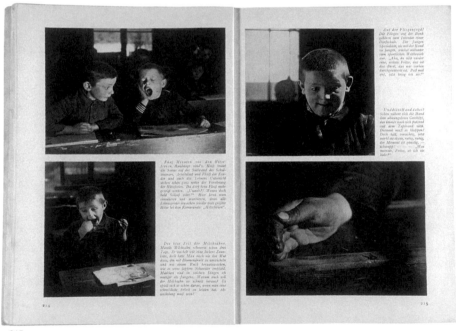

317

315-317 | **Atlantis**
Berlin, Nr. 4, April 1931
"Lustiges aus einer Dorfschule".
Fotos von Ewald Welzel.

315-317 | **Atlantis**
Berlin, No. 4, April 1931
"Amusing stories from a village school".
Photographs by Ewald Welzel.

318-321 | **UHU**
Berlin, Nr. 5, Februar 1931
"Gesichter aus einer deutschen Landschaft".
Fotos von August Sander.

318-321 | **UHU**
Berlin, No. 5, February 1931
"Faces from a German landscape".
Photographs by August Sander.

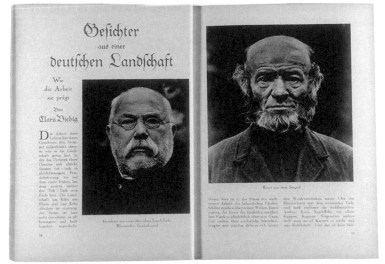

318

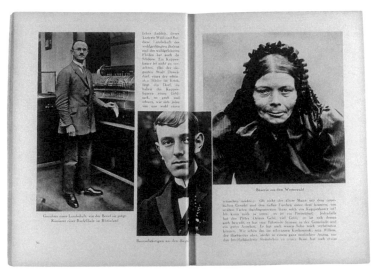

319

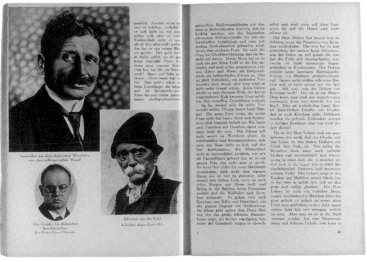

321

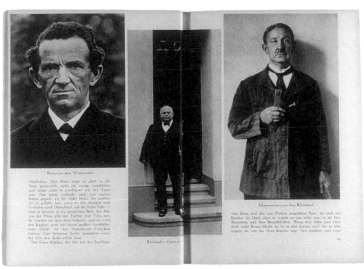

320

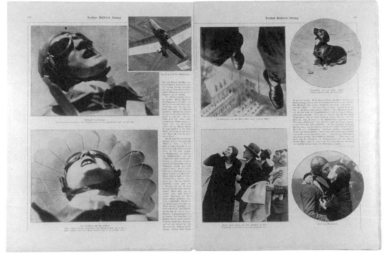

322

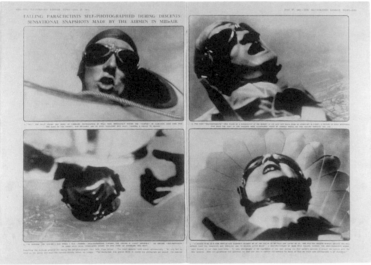

323

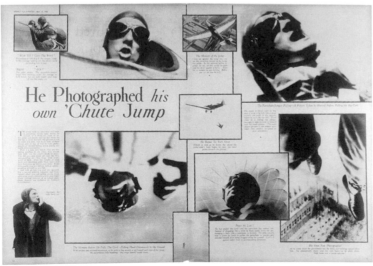

324

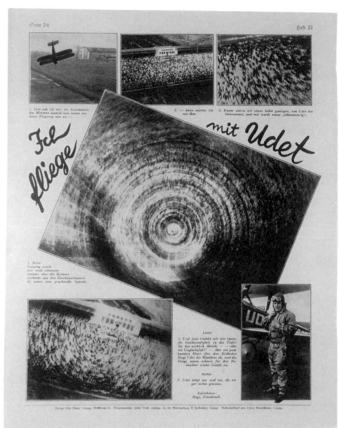

325

322 | **Berliner Illustrirte Zeitung**
Nr. 21, 24.5.1931
"Ich fotografiere mich beim Absturz mit dem Fallschirm".
Fotos von Willi Ruge.

323 | **The Illustrated London News**
Nr. 4810, 27.6.1931
"Amazing photographs of parachutists jumping".
Fotos von Willi Ruge.

324 | **Weekly Illustrated**
London, 20.4.1935
"He photographed his own 'chute jump".
Fotos von Willi Ruge.

325 | **Beyers für Alle**
Leipzig, Nr. 22, 28.2.1931
"Ich fliege mit Udet". Fotos von Willi Ruge.

322 | **Berliner Illustrirte Zeitung**
No. 21, 24.5.1931
"I photograph myself as I jump with a parachute".
Photographs by Willi Ruge.

323 | **The Illustrated London News**
No. 4810, 27.6.1931
"Amazing photographs of parachutists jumping".
Photographs by Willi Ruge.

324 | **Weekly Illustrated**
London, 20.4.1935
"He photographed his own 'chute jump".
Photographs by Willi Ruge.

325 | **Beyers für Alle**
Leipzig, No. 22, 28.2.1931
"My flight with Udet".
Photographs by Willi Ruge.

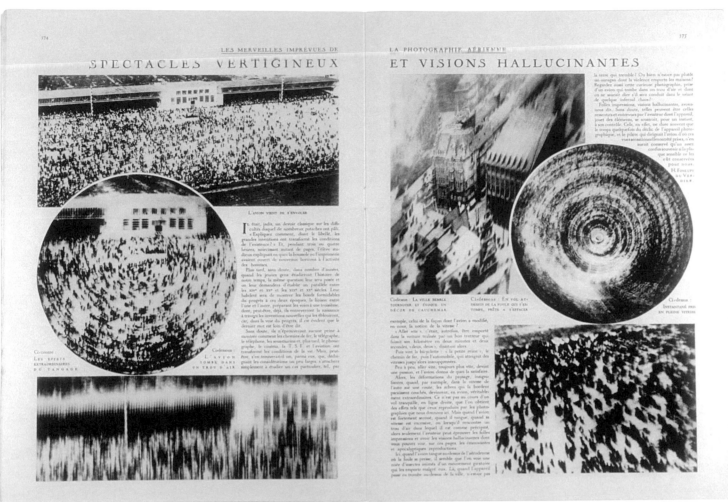

326

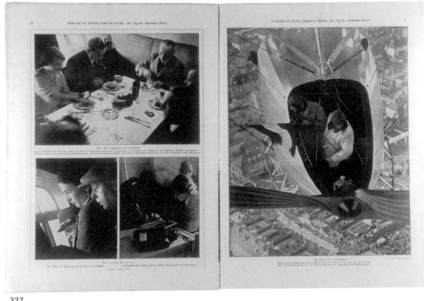

327

326 | **Le Miroir du Monde**
Paris, Nr. 108, 26.3.1932
Kunstflüge mit Udet. Fotos von Willi Ruge.

327 | **Berliner Illustrirte Zeitung**
Sonderheft 1. Mai 1933
"Im Zeppelin über dem Festplatz".
Fotos von Willi Ruge.

326 | **Le Miroir du Monde**
Paris, No. 108, 26.3.1932
Aerial acrobatics with Udet.
Photographs by Willi Ruge.

327 | **Berliner Illustrirte Zeitung**
Special Issue 1. May 1933
"In a Zeppelin above the festival ground".
Photographs by Willi Ruge.

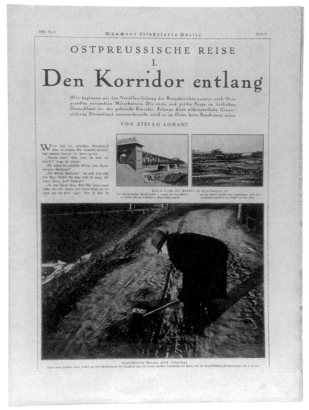

328

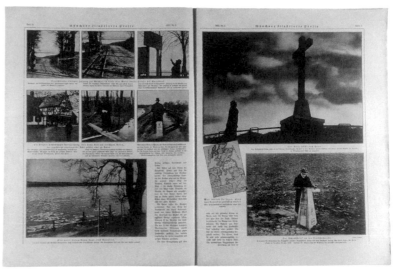

329

328-329 | Münchner Illustrierte Presse
Nr. 1, 3.1.1932
"Ostpreussische Reise I – Den Korridor entlang".
Fotos und Text von Stefan Lorant.

330 | Münchner Illustrierte Presse
Nr. 2, 10.1.1932
"Ostpreussische Reise II – Obdachlosenasyl in der Turnhalle".
Fotos und Text von Stefan Lorant.

331 | Münchner Illustrierte Presse
Nr. 3, 17.1.1932
"Ostpreussische Reise III – Der kleine Grenzverkehr".
Fotos und Text von Stefan Lorant.

328-329 | Münchner Illustrierte Presse
No. 1, 3.1.1932
"East Prussian Journey I – along the corridor".
Photographs and text by Stefan Lorant.
330 | Münchner Illustrierte Presse
No. 2, 10.1.1932
"East Prussian Journey II – hostel for the homeless
in a gymnasium".
Photographs and text by Stefan Lorant.
331 | Münchner Illustrierte Presse
No. 3, 17.1.1932
"East Prussian Journey III –
Local traffic and people crossing the border".
Photographs and text by Stefan Lorant.

330

331

332

332 | **Münchner Illustrierte Presse**
Nr. 35, 28.8.1932
"Im Elendsviertel von London".
Fotos von Alfred Eisenstaedt.

333 | **Berliner Illustrirte Zeitung**
Nr. 31, 31.7.1931
"Im Staatsmänner-Express
von Paris nach Calais".
Fotos von Dr. Erich Salomon.

332 | **Münchner Illustrierte Presse**
No. 35, 28.8.1932
Inside the slums of London.
Photographs by Alfred Eisenstaedt.

333 | **Berliner Illustrirte Zeitung**
No. 31, 31.7.1931
French and German politicians taking
the express-train from Paris to Calais.
Photographs by Dr. Erich Salomon.

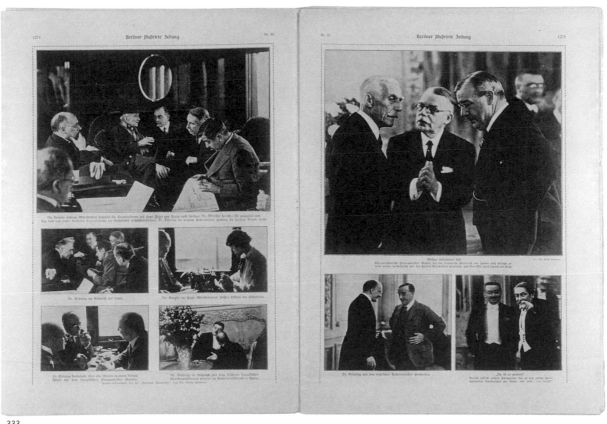

333

334

335

334-335 | **Berliner Illustrirte Zeitung Nr. 32, 9.8.1931**
Walter Bosshard in seiner Polarausrüstung in der Kabine des Luftschiffs 'Graf Zeppelin'.

Im fliegenden Forschungsinstitut an Bord des 'Graf Zeppelin'.
Fotos von Walter Bosshard.

336 | **Zürcher Illustrierte Nr. 52, 23.12.1932**
"Wüste im Schnee".
Fotos von Walter Bosshard.

334-335 | **Berliner Illustrirte Zeitung No. 32, 9.8.1931**
Walter Bosshard in his polar outfit in the cabin of the airship 'Graf Zeppelin'.

*In the flying research institute on board the 'Graf Zeppelin'.
Photographs by Walter Bosshard.*

336 | **Zürcher Illustrierte No. 52, 23.12.1932**
*"Desert in the snow".
Photographs by Walter Bosshard.*

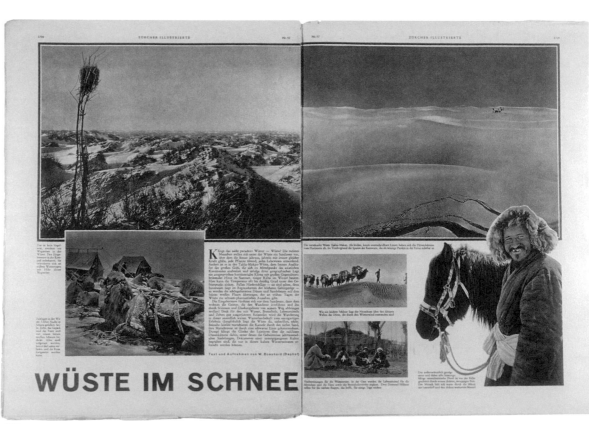

336

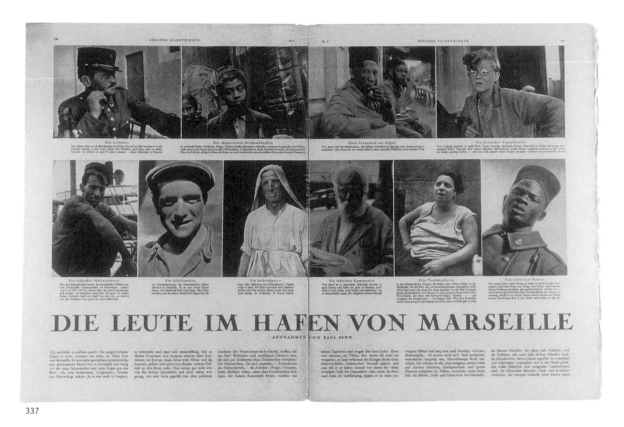

337

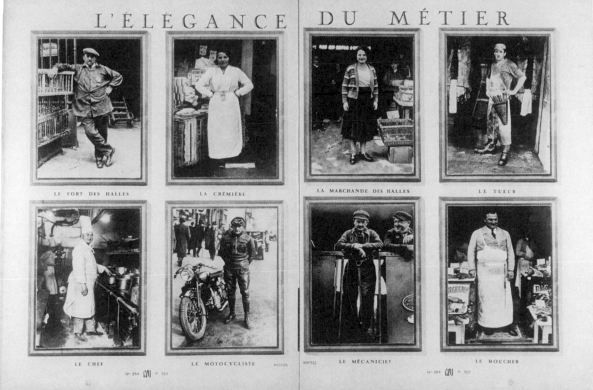

338

337 | **Zürcher Illustrierte**
Nr. 6, 10.2.1933
"Die Leute im Hafen von Marseille".
Fotos von Paul Senn.

338 | **VU**
Nr. 264, 5.4.1933
"L'Elegance du Métier".
Fotos von André Kertész.

337 | **Zürcher Illustrierte**
No. 6, 10.2.1933
"People at the harbour in Marseilles".
Photographs by Paul Senn.

338 | **VU**
No. 264, 5.4.1933
"L'Elegance du Métier".
Photographs by André Kertész.

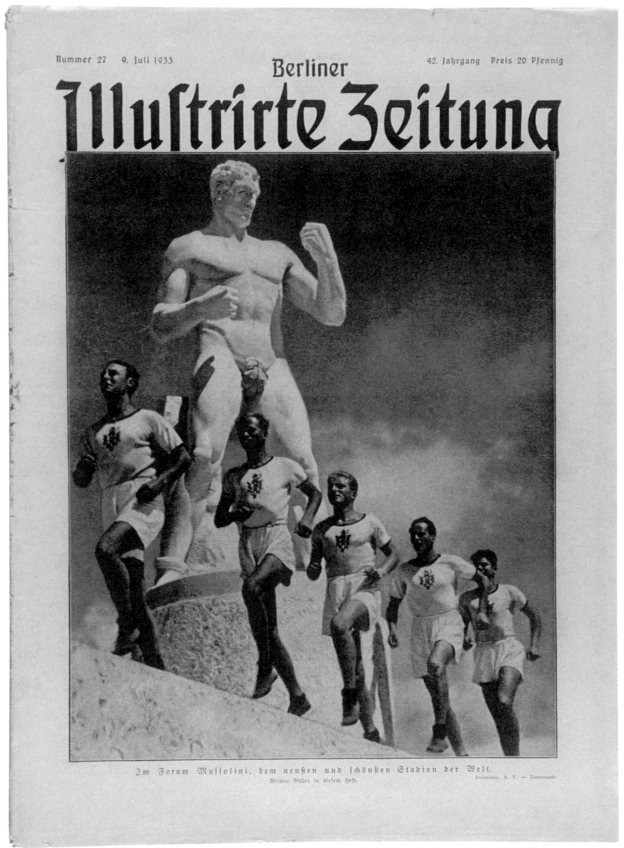

339 | **Berliner Illustrirte Zeitung**
Nr. 27, 9.7.1933
Im Forum Mussolini, Rom.
Foto von Alfred Eisenstaedt.

339 | **Berliner Illustrirte Zeitung**
No. 27, 9.7.1933
In the Foro Mussolini in Rome.
Photograph by Alfred Eisenstaedt.

1933-1936

5.

POLITISCHE PROPAGANDA MIT FOTOGRAFIEN

PROPAGANDA AND PHOTOGRAPHY

POLITISCHE PROPAGANDA MIT FOTOGRAFIEN 1933 - 1936

Als ein Medium für Information und Unterhaltung konnten die Illustrierten leicht zu Instrumenten der Indoktrination werden. Sie hatten drucktechnisch inzwischen einen hohen Standard erreicht und wurden als leicht konsumierbare Lektüre in enorm hohen Stückzahlen verkauft. Das waren ideale Eigenschaften für politische Einflußnahme. Schon 1926 wurde der *Illustrierte Beobachter* für die Verbreitung nationalsozialistischen Gedankenguts gegründet, gefolgt von der *AIZ* (Arbeiter Illustrierte Zeitung), die in direkter Verbindung mit der Kommunistischen Partei Deutschlands stand. Nach der Machtergreifung von 1933 boten die Gleichschaltung der öffentlichen Kommunikation und die Unterordnung unter das Führerprinzip die Voraussetzungen für den alleinigen Einsatz und die effiziente Entfaltung der verbrecherischen nationalsozialistischen Propaganda. Fotoreportagen um die politischen Führer bekamen in diesem Zusammenhang eine besondere Bedeutung, denn sie stellten ja Produkte der Zusammenarbeit von Politikern und Bildchronisten dar. Schon vor 1933 bargen diese Verbindungen die Gefahr, zu Komplizenverhältnissen zu werden. Berühmt ist dafür das Beispiel der Fotografien, die Felix H. Man von dem Diktator Italiens, Mussolini, 1931 aufgenommen hatte und die in der *Münchner Illustrierten* publiziert wurden. Die Maskerade des rein Menschlichen wurde von einem renommierten Fotografen gestützt, der in vielen Aufnahmen glaubhaft versichern konnte, daß auch der italienische Diktator ein fühlender Mensch sei. James E. Abbe gelang die als „erste Aufnahme Stalins im Moskauer Kreml" in der *Berliner Illustrirten* 1932 publizierte Aufnahme des sowjetischen Diktators, den der Fotograf bescheiden und allein als gewöhnlichen Menschen beim Arbeiten am Schreibtisch unter einem Bild von Karl Marx zeigt. Im September 1933 fotografierte James Abbe Hitler als wohlerzogenen Biedermann vor dem Schreibtisch im Ambiente eines vornehm bescheidenen Entrees. Wirklich effizient war das Verhältnis zwischen dem Fotografen Heinrich Hoffmann und dem deutschen Diktator. Seit den gemeinsamen Münchner Tagen bekannt und befreundet, entwickelte sich deren Verhältnis zur perfekten Symbiose, so daß die von Heinrich Hoffmann verlegten genrehaften Fotopostkarten, Fotobücher u.a. die Privatisierung des Führerbildes aufs äußerste idealisierte und eine Atmosphäre höchster Vertraulichkeit schuf. Das Buch „Hitler, wie ihn keiner kennt" soll 1941 die Auflagenhöhe von 420.000 Stück erreicht haben.

Von besonderer Suggestionskraft erscheinen aber auch einige Titel der französischen Illustrierten *VU*. Die Titelblätter wurden von Alexander Liberman montiert. Schon der Titel des Hefts vom 18. November 1931 nach einer Fotografie von Lucien Vogel mit der lächelnden jungen Russin, der Sichel auf dem Kopf und der Schrift „In den Ländern der Sowjets" hätte in der UdSSR selbst erschienen sein können. Die Montagen der *VU*-Titel von 1933 bis 1936 zum Thema Deutschland räumen Mißverständnisse, auch als deutschfreundliche Propagandablätter gelten zu können, nicht vollständig aus. Im gestalterischen Umgang mit dem Portrait Hitlers, der zentralen Positionierung der Hakenkreuzfahne und den seriellen Mustern z.B. der Stahlhelme wurde bildsprachlich im Grunde Propaganda betrieben, obwohl *VU* dem linksorientierten Spektrum der Presse zuzurechnen war. Vielleicht gab es in der Redaktion Sympathien für die Formsprache des NS-Staates, oder es waren angespannte Verkaufsstrategien, die die Hände der Gestalter führten. Eine achtseitige Reportage mit Fotografien von Leni Riefenstahl über den Film der Olympischen Spiele wurde in *L'Illustration* vom 21. Mai 1938 den französischen Lesern

PROPAGANDA AND PHOTOGRAPHY 1933 - 1936

As an information and entertainment medium it was easy for illustrated magazines to become instruments of indoctrination. They had meanwhile achieved a high standard of printing technique and were sold in large numbers as easily digested reading matter. These were ideal characteristics for exerting political influence. The Illustrirter Beobachter *for the dissemination of National Socialist ideas was founded as early as 1926 and was followed by the* AIZ *("Arbeiter Illustrierte Zeitung" – Workers' illustrated magazine) which had a direct link with the German communist party. After Hitler seized power in 1933 the requirement that public communications toe the party line and their subordination to the Führer principle provided the prerequisites for the exclusive deployment and efficient development of criminal National Socialist propaganda. Photographic reports on political leaders acquired a special importance in this context as they presented the products of collaboration between politicians and photographic journalists. Even before 1933 there were risks of complicity inherent in such contacts. The photographs taken by Felix H. Man of the Italian dictator Mussolini in 1931 which were published in the* Münchner Illustrierte Presse *are a famous example. The dictator masquerading as an ordinary human person was given credence by a well-known photographer who in many photographs was able to suggest plausibly that Mussolini was an ordinary man with human feelings. James E. Abbe succeeded in taking the "first photograph of Stalin in the Kremlin in Moscow" published in the* Berliner Illustrirte Zeitung *in 1932 in which the photographer portrayed the dictator as modest and alone, an ordinary person working at his desk beneath a portrait of Karl Marx. In September 1933 James E. Abbe photographed Hitler as a cultivated and respectable gentleman before his desk in the ambiance of an elegant yet modest entrance hall. The relationship between the photographer Heinrich Hoffmann and the German dictator was especially effective. They had known each other and had been friends since their days in Munich together and their friendship evolved into a perfect symbiosis so that the photographic postcards showing everyday scenes and books of photographs idealised an image of the Führer as a private person and created an atmosphere of the greatest intimacy. The book "Hitler, as no-one knows him" is said to have sold 420,000 copies by 1941. However, a number of cover pages of the French illustrated magazine* VU *are particularly suggestive. These covers were designed by Alexander Liberman. The cover of the issue for 18 November 1931 based on a photograph by Lucien Vogel of a smiling Russian girl with a sickle on her head and the caption "In the land of the Soviets" could easily have been published in the USSR itself. The montages of the* VU *cover pages from 1933 to 1936 on the subject of Germany lay themselves open to being misconstrued as pro-German propaganda. The design of the portrait of Hitler, the prominence given to the swastika flag, the serial motifs e.g. of steel helmets actually constitute propaganda on a pictorial level although* VU *was to be regarded as belonging to the spectrum of leftwing print media. Perhaps the editors had a liking for the language of forms of the National Socialist state or it was clever sales strategies which directed the designers' hands. An eight-page report with photographs by Leni Riefenstahl about the film of the Olympic Games was presented to the French readers of* L'Illustration *on 21 May 1938. Perhaps this is a further indication that the plans, intentions and actions of the National Socialists had not been recognised at this time for what they really were by the French magazine editors.*

340

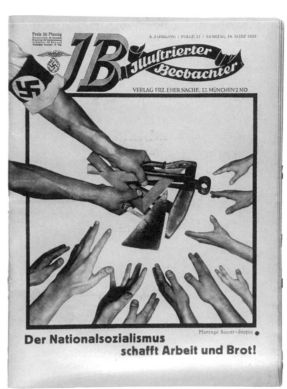

341

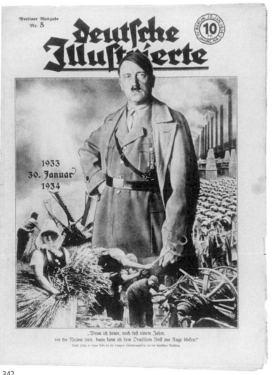

342

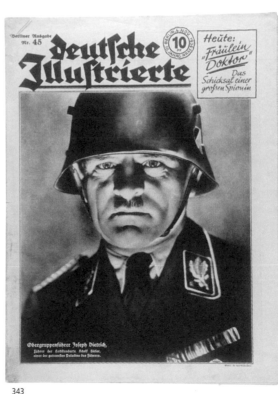

343

340 | **Berliner Illustrirte Zeitung, Nr. 36, 10.9.1933**
"Zwei Männer für ein Ziel".
Foto von Max Ehlert.

341 | **Illustrierter Beobachter, München, Nr. 11, 18.3.1933**
"Der Nationalsozialismus schafft Arbeit und Brot!"
Foto von Friedrich Franz Bauer. Montage von Seppla.

342 | **Deutsche Illustrierte, Berlin, Nr. 5, 30.1.1934**
30. Januar 1933 – 1934. Fotomontage. Urheber nicht genannt.

343 | **Deutsche Illustrierte, Nr. 45, 6.11.1934**
"Obergruppenführer Joseph Dietrich, Führer der Leibstandarte Adolf Hitler. . ."
Foto von Freiherr W. von Gudenberg.

340 | **Berliner Illustrirte Zeitung, No. 36, 10.9.1933**
"Two men with one aim".
Photograph by Max Ehlert.

341 | **Illustrierter Beobachter, München, No. 11, 18.3.1933**
"National Socialism is creating work and bread!" Photograph by Friedrich Franz Bauer.
Montage by Seppla.

342 | **Deutsche Illustrierte, Berlin, No. 5, 30.1.1934**
30 January 1933 – 1934. Photomontage. Photographer's name not given.

343 | **Deutsche Illustrierte, No. 45, 6.11.1934**
"Obergruppenführer Joseph Dietrich, Commander of Adolf Hitler's personal brigade. . ."
Photograph by Freiherr W. von Gudenberg.

vorgeführt. Vielleicht ist dies ein weiteres Indiz dafür, daß die Pläne, Absichten und Taten der Nationalsozialisten zu jener Zeit von den französischen Blattmachern nicht erkannt worden sind.

Ein überragendes Dokument der damaligen Bildpublizistik stellt sicher die Zeitschrift *USSR im Bau* ab 1931 dar. Mit allen medialen Mitteln des Genres wurde hier die Propaganda für die neue Gesellschaft, die Partei, die sozialistische Ordnung und den Diktator Stalin in Gestalt von Bildreportagen betrieben. Die 12. Ausgabe von 1933 zeigte auf 40 Seiten die Dokumentation des Weißmeerkanalbaus mit Fotografien von Alexander Rodtschenko. In den fast ohne Text montierten Zusammenstellungen entstand ein dynamisches Bildprogramm des industriellen Fortschritts und gesellschaftlichen Umbaus, von dem wir heute wissen, daß der Preis aus Millionen von Menschenleben bestand. Im Vergleich mit der deutschsprachigen Publizistik von 1933, in der Themen wie die neuen Konzentrationslager, der Boykott jüdischer Geschäfte in Berlin und allgemeine Aufräumaktionen unter Andersdenkenden illustriert dem Leser schmackhaft gemacht wurden, muten die Fotoreportagen von Rodtschenko wie futuristische Manifeste an, demgegenüber die nationalsozialistische Propaganda ein biederes Schema von Bild-Textkombinationen bemühte. Die Reportage zum Bau des Weißmeerkanals zeigt anfangs nur einmal den Kopf des Diktators, um die „ganze" Entstehungsgeschichte des Bauwerks zu illustrieren: „Der Weißmeerkanal ist entstanden nach dem Willen der Partei, auf Anregung ihres Führers, des Führers aller Werktätigen, des Genossen Stalin." Solche Huldigungsformeln für Stalin wurden ab 1930 eingeübt, ab Mitte der dreißiger Jahre flächendeckend verbreitet. Von Stalin wurden nur wenige Fotos hergestellt. Charakteristisch für die russische Propaganda war die ständige Suggestion der Allgegenwärtigkeit von ‚Vater Stalin' mit diesen Fotografien, ohne dessen Anwesenheit beweisen zu müssen. Ganz gleiche Portraits von Stalin wurden immer neu mit Aufnahmen aus Industrie und Landwirtschaft oder mit einzelnen Bevölkerungsgruppen kombiniert. Die einfache Abbildqualität der Fotografie konnte diesen Aufgaben allerdings nicht mehr gerecht werden, der gestaltende Einsatz von Montage, von Collage, von Verfremdungen erhielt seine Legitimation und erschien bald als unerläßliche Notwendigkeit.

Daß auch die nationalsozialistische Publizistik sich der Montage bediente, um Wirkung zu erzielen, können Titel des *Illustrierten Beobachters* anschaulich belegen: Zum Thema „Der Nationalsozialismus schafft Arbeit und Brot" wurde eine eindrucksvolle Bildsprache bemüht. Ausgestreckten Händen werden von starken Armen Arbeitsgeräte gereicht. Die am Rand sichtbare Armbinde mit Hakenkreuz verrät die politische Gesinnung des ‚Arbeitgebers' eindrucksvoll, gerade weil es aus dem Zentrum gerückt worden ist. Die nationalsozialistische Propaganda stellte mit Vorliebe Massenpanoramen als Signal der bewegten Massen und das Portrait Hitlers in den Mittelpunkt der Agitation. Presse, Funk, Wochenschau und Fotografie waren fest eingespannt in den NS-Medienverbund. Die Pressefotografie und damit auch die Reportage waren wichtig für die Multiplikation von Führerbildern, die Hitler idealisierten und in eine Nähe zum Betrachter führten, die den meisten Zeitgenossen kaum zugänglich war. Der Fotograf Heinrich Hoffmann spielte dabei perfekt die einzigartige Sonderrolle dessen, „der für uns alle den Führer sieht", wie es in der NS-Publizistik hieß. Hoffmann war der Fotograf des deutschen Diktators, der instinktsicher den Gebrauch und Einsatz der Fotografie bestimmte und kontrollierte.

From 1931 the periodical **USSR under construction** *is definitely an outstanding document of the illustrated magazines of that time. Propaganda for the new society, the Party, the socialist order and the dictator Stalin was carried on with all the media devices of the genre in the form of photographic reports. Issue No 12 of 1933 contains a forty-page report documenting the construction of the White Sea Canal with photographs by Alexander Rodtschenko. The montage of photographs put together with hardly any text created a dynamic pictorial programme of industrial progress and social reconstruction the price of which, we now know, consisted of millions of human lives. In comparison to German-language publications in 1933, which used photographs to make such topics as the new concentration camps, boycotting Jewish businesses in Berlin and general clearing up operations of dissenters palatable to readers, the photographic reports by Rodtschenko seem like futurist manifestos alongside which National Socialist propaganda was a pedestrian pattern of combinations of texts and photographs. The report on the construction of the White Sea Canal at the beginning only shows the head of the dictator to illustrate the "whole" history of this feat of engineering: "The White Sea Canal was created by the will of the party, inspired by the leader, the leader of all workers, comrade Stalin". Such formulaic tributes to Stalin were intoned from 1930 onwards and by the middle of the 30s were ubiquitous. Very few photographs were taken of Stalin. What was characteristic of Russian propaganda was the use of these photographs to constantly suggest the omnipresence of "Father Stalin" without actually having to prove his presence. Unchanging portraits of Stalin were again and again combined with photographs from industry and agriculture and individual groups from the population. The basic quality of the photographic copies could however no longer do justice to these objectives; the use of montage, collage in design and the creation of unusual contexts was thus legitimate and soon became indispensable.*

The fact that National Socialist publications also used montage to create effects is graphically demonstrated by the cover pages of the **Illustrierter Beobachter**. *An impressive language in pictures was used to illustrate the topic "National Socialism creates jobs and food". Strong arms pass tools to outstretched hands. An armband with a swastika visible at the side betrays the political convictions of this "provider of work" in graphic fashion, precisely because it has been displaced from the centre of the picture. National Socialism had a predilection for panoramas of crowds as a signal of excited masses with the portrait of Hitler at the centre of the agitation. Press, radio, newsreels and photography were firmly integrated into the National Socialist media system. Press photography and photographic reports were important for the dissemination of portraits of the Führer which idealised Hitler and brought him close to the observer in a way not otherwise possible for most of the contemporary public. The photographer Heinrich Hoffmann played to perfection the unique and special role of "him who sees the Führer for us", as National Socialist publications put it. Hoffmann was the photographer of the German dictator and with a sure instinct determined and controlled the use and deployment of photography.*

344

345

346

344 | **USSR im Bau,**
Moskau, Nr. 2, Februar 1934
Den Vier Siegen gewidmet:
1. Epron (Unterwasser-Expedition).
2. Autofahrt Moskau-Karakorum.
3. Die Pamir-Expedition.
4. Der Flug des Stratosphärenballons.
Montage und Layout von Es und El
Lissitzky. Fotograf nicht genannt.

345 | **USSR im Bau,**
Nr. 1, Januar 1934
Das chemische Kombinat Dobriki.
Foto von Max Alpert.

346 | **USSR im Bau,**
Nr. 12, Dezember 1933
Bau des Weißmeerkanals.
Montage und Aufnahmen von
A. Rodtschenko.

344 | **USSR im Bau,**
Moscow, No. 2, February 1934
Dedicated to the four victories:
1. Epron (underwater expedition).
2. Journey by car from Moscow to
Karakorum.
3. The Pamir-Expedition.
4. Flight of the stratospheric balloon.
Montage and layout by Es und El
Lissitzky.
Photographer's name not given.

345 | **USSR im Bau,**
No. 1, January 1934
The chemical combine Bobriki.
Photograph by Max Alpert.

346 | **USSR im Bau,**
No. 12, December 1933
Construction of the White Sea canal.
Montage and photographs by
A. Rodchenko.

347

348

347 | **Neue Illustrierte Zeitung (IZ)**
Berlin, Nr. 22, 1.6.1933
"Wer ist ein Arier?"
Fotograf nicht genannt.

348 | **Zürcher Illustrierte**
Nr. 12, 24.3.1933
"Photographieren verboten!"
Fotos von Gotthard Schuh.

349 | **Berliner Illustrirte Zeitung**
Nr. 11, 15.3.1931
"Mussolini empfängt einen Besucher
in seinem Arbeitszimmer im Palazzo
Chigi in Rom" (Erstveröffentlichung
in der Münchner Illustrierten Presse
am 1.3.1931).
Foto von Felix H. Man.

347 | Neue Illustrierte Zeitung (IZ)
Berlin, No. 22, 1.6.1933
"Who is an Aryan?"
Photographer's name not given.
348 | Zürcher Illustrierte
No. 12, 24.3.1933
"Taking photographs forbidden!"
Photographs by Gotthard Schuh.
349 | Berliner Illustrirte Zeitung
No. 11, 15.3.1931
"Mussolini receives a visitor in his
study at the Palazzo Chigi in Rome"
(Photograph published originally
in the Münchner Illustrierte Presse
on 1.3.1931).
Photograph by Felix H. Man.

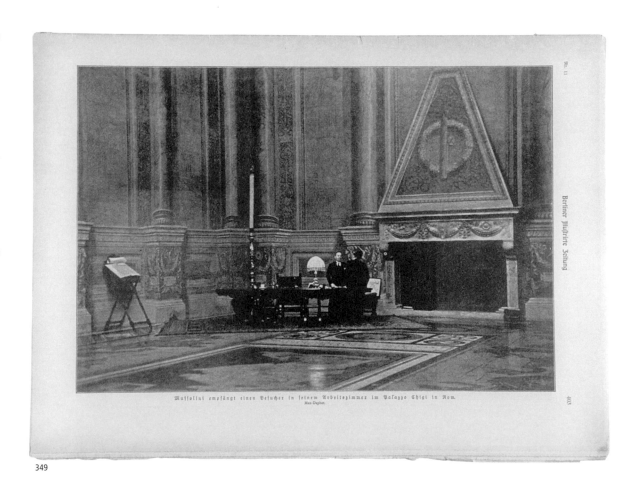

349

350

351

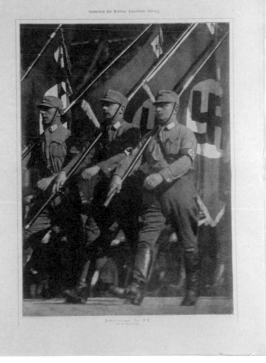

352

350 | **Der Welt-Spiegel**
Nr. 9, 26.2.1933
"Freiheit!"
Titelfoto von Eugen Heilig.

351 | **VU**
Nr. 268, 3.5.1933
Hitlers erster 1. Mai.
Fotomontage von Alexander Liberman.

352 | **Berliner Illustrirte Zeitung**
Sonderheft 21. März 1933
"Aufmarsch der Reichswehr".
"Fahnenträger der SA".
Fotos von Martin Munkacsi.

350 | **Der Welt-Spiegel**
No. 9, 26.2.1933
"Liberty!"
Cover photograph by Eugen Heilig.

351 | **VU**
Nr. 268, 3.5.1933
Hitler's first may 1st.
Photomontage by Alexander Liberman.

352 | **Berliner Illustrirte Zeitung**
Special issue 21. March 1933
"Parade of the Reichswehr".
"Standard-bearers of the SA".
Photographs by Martin Munkacsi.

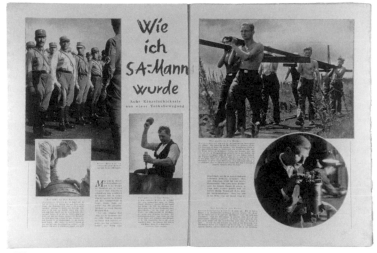

353

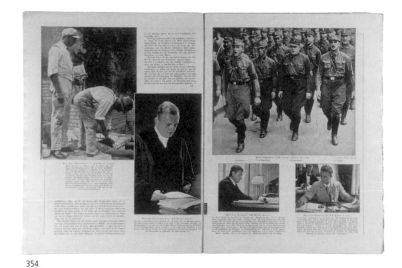

354

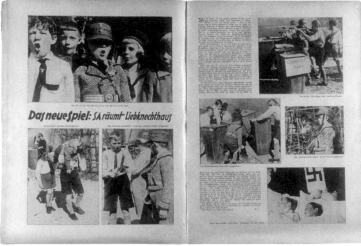

355

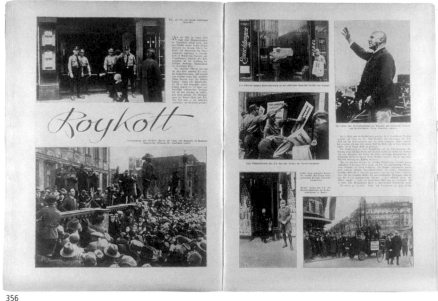

356

353-354 | **Berliner Illustrirte Zeitung**
Nr. 31, 6.8.1933
"Wie ich SA-Mann wurde". Fotos von Max Ehlert.

355-356 | **Illustrierter Beobachter**
Nr. 15, 15.4.1933
"Das neue Spiel: SA räumt Liebknechthaus" in Berlin.
Fotograf nicht genannt.
"Boykott". SA und SS vor jüdischen Geschäften in Berlin.
Fotograf nicht genannt.

357 | **Berliner Illustrirte Zeitung**
Nr. 17, 30.4.1933
"Im Konzentrationslager Oranienburg bei Berlin".
Fotos von Fotoaktuell und Keystone.

358 | **Illustrierter Beobachter**
Nr. 13, 31.3.1933
"Jetzt Schluss damit! Die Literaten der Kommune werden verhaftet"
(Berlin Wilmersdorf). Fotograf nicht genannt.

359 | **Illustrierter Beobachter**
Nr. 14, 8.4.1933
"Hinter schwedischen Gardinen.
Auslandsjournalisten besuchen Kommunisten in den Berliner
Internierungsanstalten". Fotograf nicht genannt.

353-354 | **Berliner Illustrirte Zeitung**
No. 31, 6.8.1933
"How I became an SA man". Photos by Max Ehlert.

355-356 | **Illustrierter Beobachter**
No. 15, 15.4.1933
"The new game: SA clears the Liebknechthaus" in Berlin.
Name of photographer not given.
"Boykott". SA und SS in front of Jewish shops in Berlin.
Name of photographer not given.

357 | **Berliner Illustrirte Zeitung**
No. 17, 30.4.1933
"In the Oranienburg concentration camp near Berlin".
Photographs by Fotoaktuell and Keystone.

358 | **Illustrierter Beobachter**
No. 13, 31.3.1933
"Putting an end to it! The writers of the Commune are arrested".
(Berlin Wilmersdorf). Name of photographer not given.

359 | **Illustrierter Beobachter**
No. 14, 8.4.1933
"In prison. Foreign journalists visit communists in the internment
prisons in Berlin". Photographer's name not given.

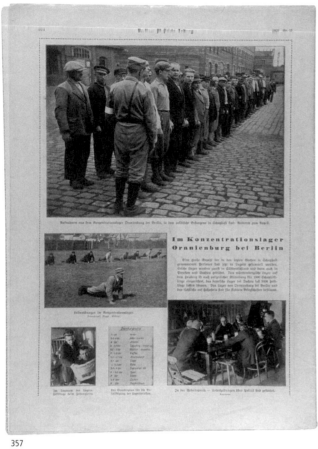

357

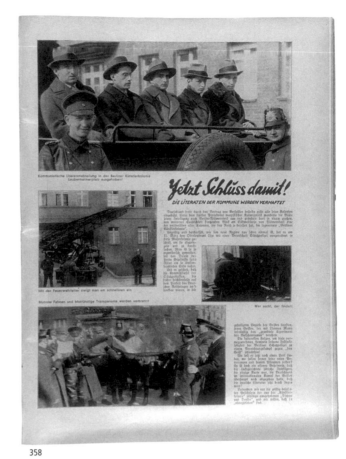

358

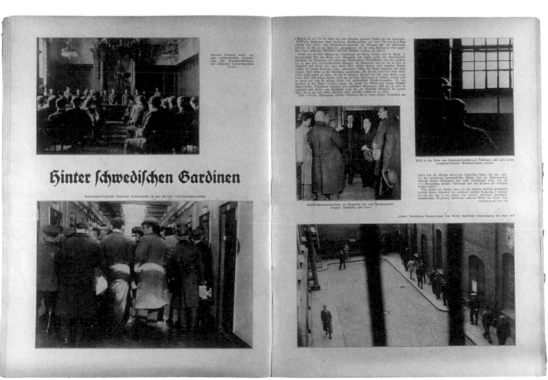

359

360-361 | **Münchner Illustrierte Presse**
Nr. 30, 26.7.1934
"'Meine Ehre heißt Treue'.
Die SS und ihre Aufgabe".
Fotos von Friedrich Franz Bauer.

360-361 | *Münchner Illustrierte Presse*
No. 30, 26.7.1934
"'My honour is loyalty'.
The SS and its duties".
Photographs by Friedrich Franz Bauer.

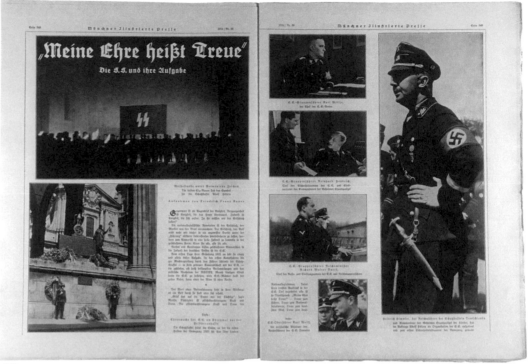

360

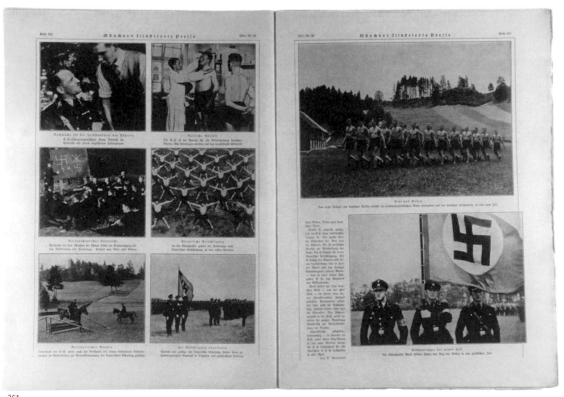

361

362-366 | **Münchner Illustrierte Presse**
Nr. 28, 16.7.1933
"Die Wahrheit über Dachau".
Fotos von Friedrich Franz Bauer.

362-366 | *Münchner Illustrierte Presse*
No. 28, 16.7.1933
"The truth about Dachau."
Photographs by Friedrich Franz Bauer.

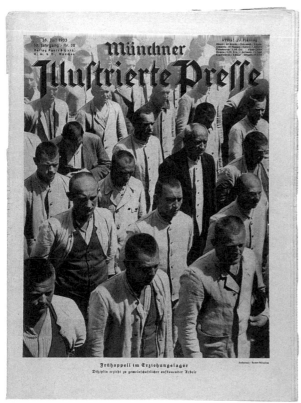

362

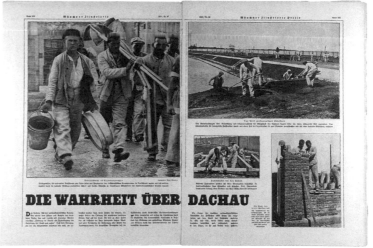

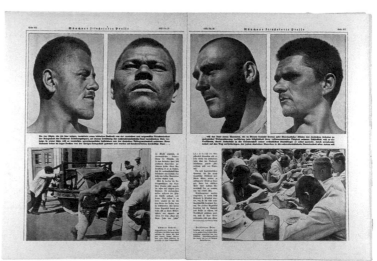

363

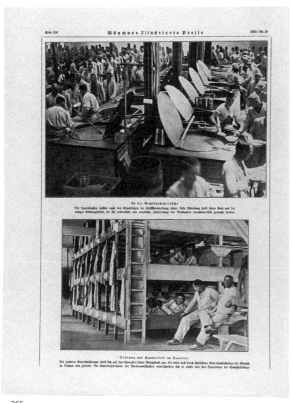

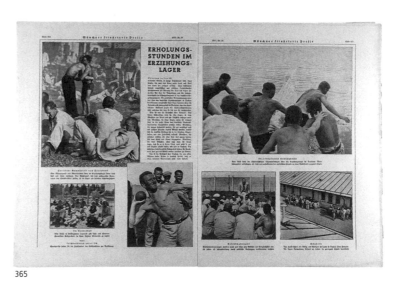

366

365

364

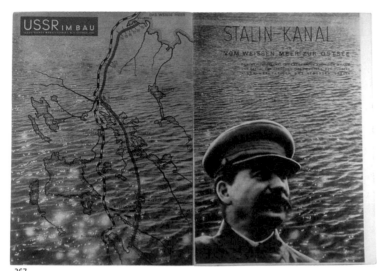

367

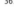

367-377 | **USSR im Bau**
Nr. 12, Dezember 1933
"Stalin-Kanal vom Weissen Meer zur Ostsee.
Der Weißmeerkanal ist entstanden nach dem Willen der Partei,
auf Anregung ihres Führers, des Führers aller Werktätigen,
des Genossen Stalin."
Montage und Aufnahmen von A. Rodtschenko.
(22 von 40 Seiten)

367-377 | **USSR im Bau**
No. 12, December 1933
"The Stalin Canal from the White Sea to the Baltic.
The White Sea Canal came into being as a result of the will of the party,
inspired by their Leader, the Leader of all workers, comrade Stalin."
Montage and photographs by A. Rodchenko.
(22 of 40 pages)

368

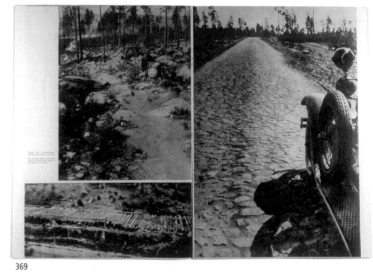

369

370

371

372

373

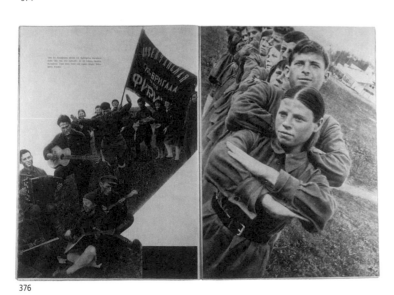

374

375

376

377

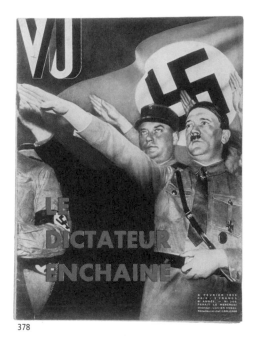

378

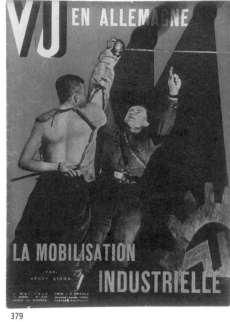

379

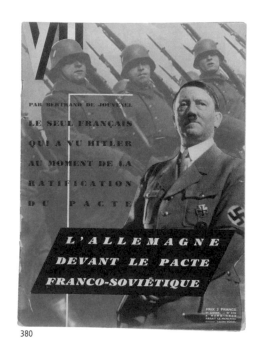

380

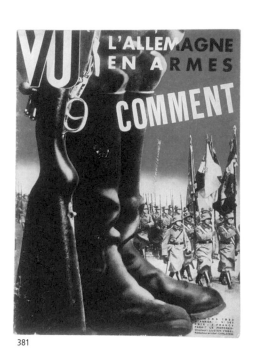

381

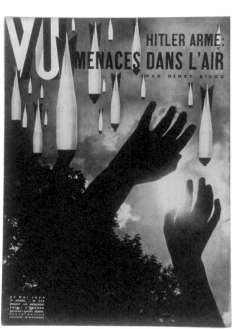

382

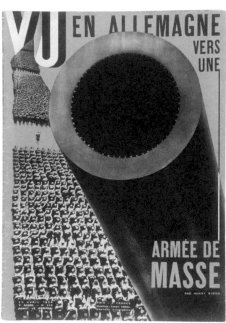

383

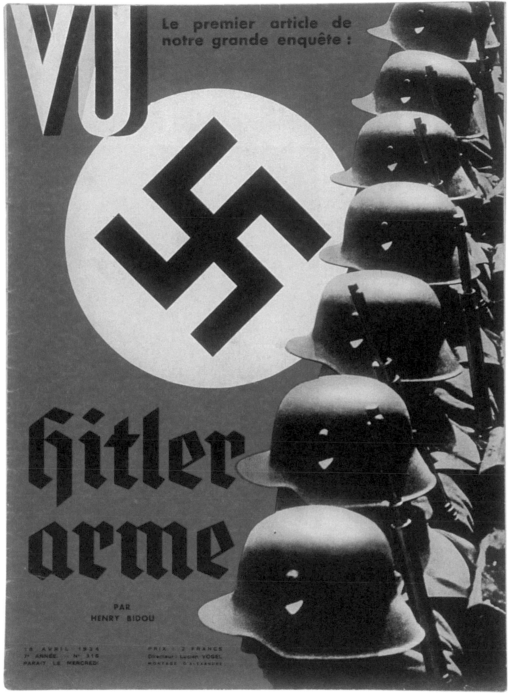

378-384 | **VU**
Nr. **256, 8.2.1933**
Urheber nicht genannt.
Nr. **320, 2.5.1934**
Montage von Alexander Liberman.
Nr. **416, 4.3.1936**
Urheber nicht genannt.
Nr. **263, 29.3.1933**
Urheber nicht genannt.
Nr. **323, 23.5.1934**
Foto von François Kollar.
Montage von Alexander Liberman.
Nr. **319, 25.4.1934**
Montage von Alexander Liberman.
Nr. **318, 18.4.1934**
Montage von Alexander Liberman

378-384 | **VU**
No. **256, 8.2.1933**
Photographer's name not given.
No. **320, 2.5.1934**
Montage by Alexander Liberman.
No. **416, 4.3.1936**
Photographer's name not given.
No. **263, 29.3.1933**
Photographer's name not given.
No. **323, 23.5.1934**
Photograph by François Kollar.
Montage by Alexander Liberman.
No. **319, 25.4.1934**
Montage by Alexander Liberman.
No. **318, 18.4.1934**
Montage by Alexander Liberman.

385

386

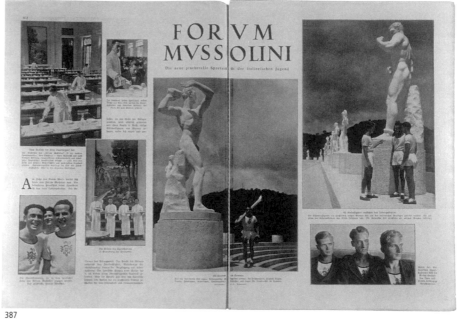

387

385 | **Berliner Illustrirte Zeitung**
Nr. 36, 10.9.1933
"Wie ich Adolf Hitler fotografierte".
Fotos von James E. Abbe.

386 | **L'Illustration**
Nr. 4764, 23.6.1934
"Les deux dictateurs", Venedig.
Foto von Alfred Eisenstaedt.

387 | **Berliner Illustrirte Zeitung**
Nr. 27, 9.7.1933
"Forum Mussolini", Rom.
Fotos von Alfred Eisenstaedt.

385 | **Berliner Illustrirte Zeitung**
No. 36, 10.9.1933
"How I photographed Adolf Hitler".
Photographs by James E. Abbe.

386 | **L'Illustration**
No. 4764, 23.6.1934
"Les deux dictateurs" in Venice.
Photograph by Alfred Eisenstaedt.

387 | **Berliner Illustrirte Zeitung**
No. 27, 9.7.1933
"Foro Mussolini" in Rome.
Photographs by Alfred Eisenstaedt.

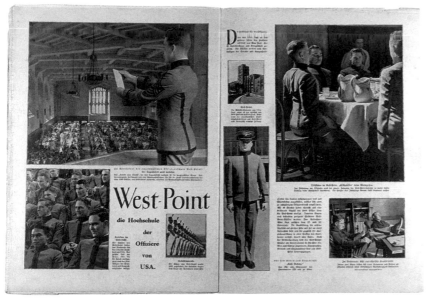

388

389

390

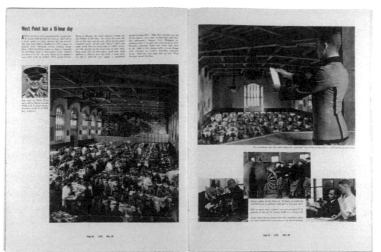

391

388 | **Berliner Illustrirte Zeitung**
Nr. 28, 9.7.1936
"West-Point, die Hochschule der Offiziere von USA."
389-392 | **Life**
Nr. 2, 30.11.1936
"West Point".
Alle Fotos von Alfred Eisenstaedt.

388 | **Berliner Illustrirte Zeitung**
No. 28, 9.7.1936
"West Point, the officers' college in the USA."
389-392 | **Life**
No. 2, 30.11.1936
"West Point".
All the photos by Alfred Eisenstaedt.

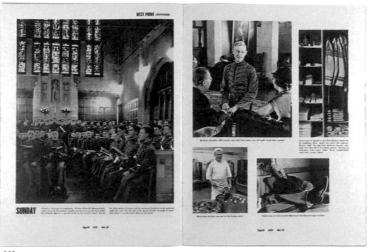

392

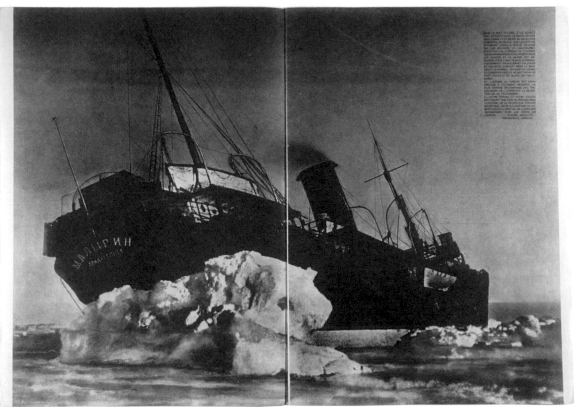

393

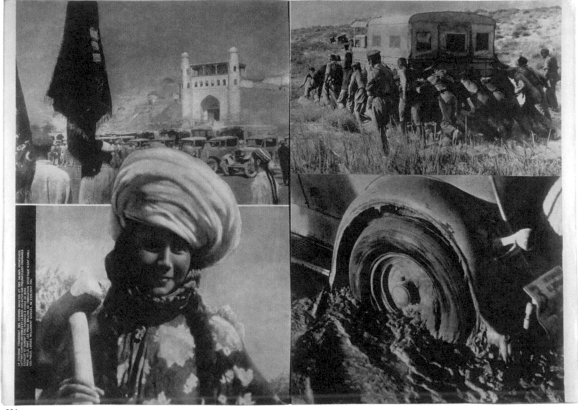

394

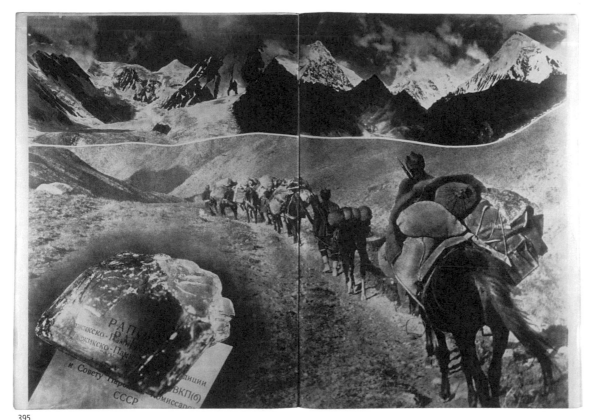

395

393-396 | **USSR im Bau**
Nr. 2, Februar 1934
Den Vier Siegen gewidmet:
1. Épron (Unterwasser-Expedition)
Der Eisbrecher "Malygin" in der Polarnacht.

2. Autofahrt Moskau-Karakorumwüste-
Moskau (9500 km).

3. Die Pamir-Expedition
Ersteigung des Stalin-Gipfels im Pamir
Gebirge (7495 m).

4. Der Flug des Stratosphärenballons
"USSR".

Verschiedene Fotografen. Fotomontagen
und Layout von Es und El Lissitzky.

393-396 | **USSR im Bau**
No. 2, February 1934
Dedicated to the four victories:
1. Epron (underwater expedition)
*The icebreaker "Malygin" in the polar
night.*

*2. Journey by car Moscow-Karakorum
desert-Moscow (9500 km).*

3. The Pamir expedition.
*Climbing the Stalin peak in the Pamir
mountains (7495 m).*

*4. The flight of the stratospheric balloon
"USSR".*

*Various photographers. Photomontages
and layout by Es und El Lissitzky.*

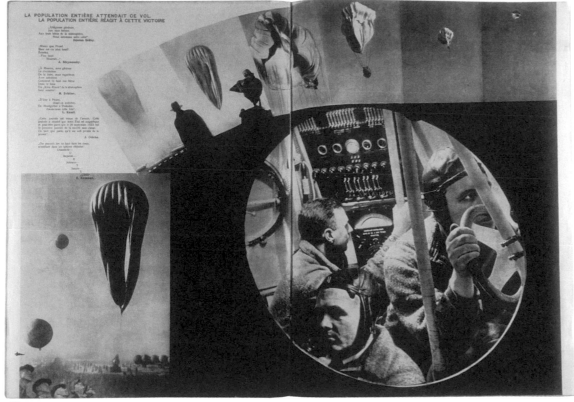

396

397 | **USSR im Bau**
Nr. 2, Februar 1934
Den Vier Siegen gewidmet:
4. Der Flug des Stratosphärenballons "USSR".
Links der Kommandant des Ballons: G. A. Prokofiev.
Verschiedene Fotografen.
Künstlerische Leitung: Es und El Lissitzky.

397 | **USSR im Bau**
No. 2, February 1934
Dedicated to the four victories:
4. The flight of the stratospheric balloon "USSR".
On the left the commander of the balloon: G. A. Prokofiev.
Various photographers.
Artistic supervision: Es und El Lissitzky.

397

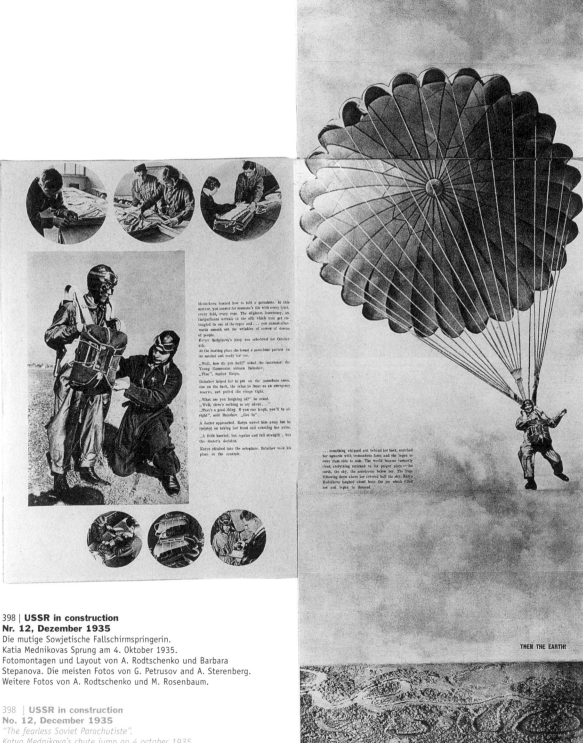

398 | **USSR in construction**
Nr. 12, Dezember 1935
Die mutige Sowjetische Fallschirmspringerin.
Katia Mednikovas Sprung am 4. Oktober 1935.
Fotomontagen und Layout von A. Rodtschenko und Barbara
Stepanova. Die meisten Fotos von G. Petrusov und A. Sterenberg.
Weitere Fotos von A. Rodtschenko und M. Rosenbaum.

398 | **USSR in construction**
No. 12, December 1935
"The fearless Soviet Parachutiste".
Katya Mednikova's chute jump on 4 october 1935
Art Composition and Arrangement by A. Rodchenko and Barbara
Stepanova. Most of the Photos by G. Petrusov and A. Sterenberg.
Other photos by A. Rodchenko and M. Rosenbaum.

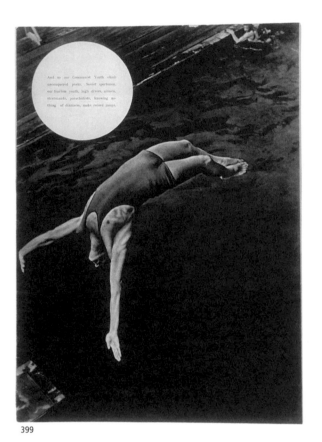

399

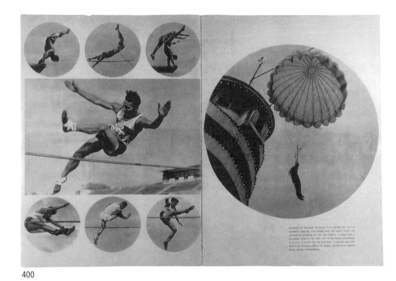

400

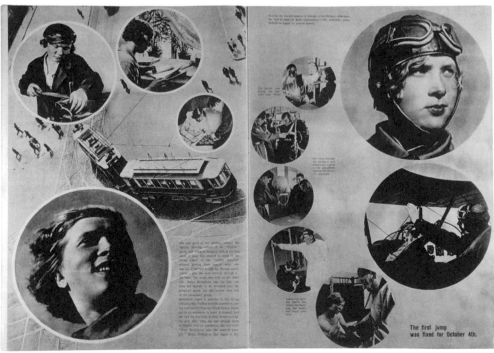

401

399-405 | **USSR in construction**
Nr. 12, Dezember 1935
Mutige Sowjetische Fallschirmspringer.
Fabrikarbeiterin Katia Mednikova im Kosarev Aeroclub.
Fotomontagen und Layout von A. Rodtschenko and Barbara
Stepanova.
Die meisten Fotos von G. Petrusov und A. Sterenberg.
Weitere Fotos von A. Rodtschenko und M. Rosenbaum.

399-405 | **USSR in construction**
No. 12, December 1935
"The fearless Soviet Parachutiste".
Factory worker Katya Mednikova in the Kosarev Aeroclub.
Art Composition and Arrangement by A. Rodchenko and
Barbara Stepanova.
Most of the Photos by G. Petrusov and A. Sterenberg.
Other photos by A. Rodchenko and M. Rosenbaum.

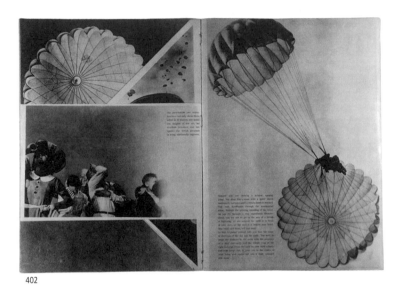

402

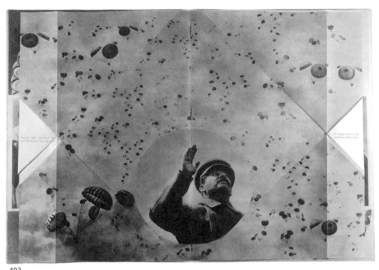

403

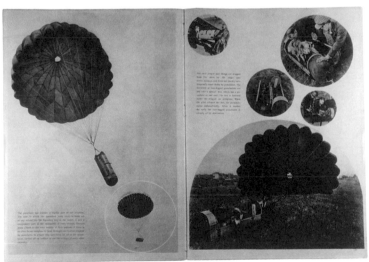

404

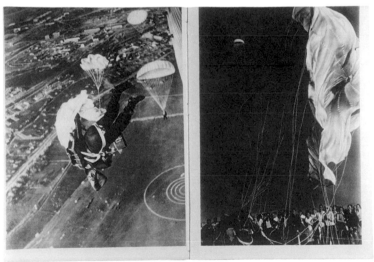

405

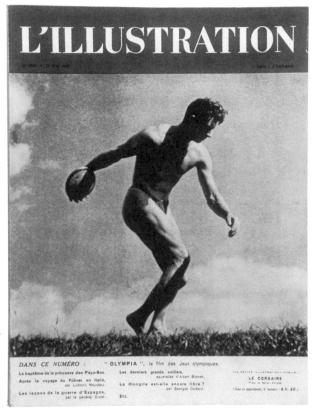

406

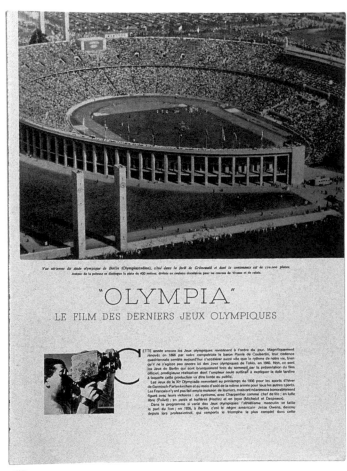

407

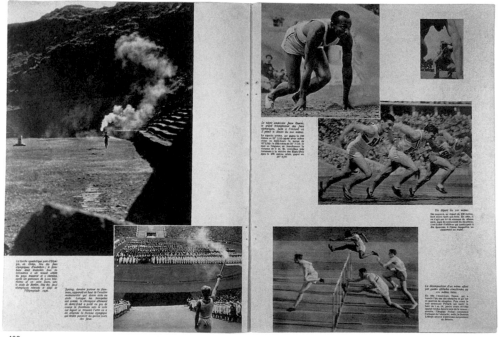

408

406-411 | **L'Illustration**
Nr. 4968, 21.5.1938
"Olympia".
Der Film der Olympischen Spiele
in Berlin von 1936.
Fotos von Leni Riefenstahl.

406-411 | **L'Illustration**
No. 4968, 21.5.1938
"Olympia".
Film of the Olympic Games in Berlin in 1936.
Photographs by Leni Riefenstahl.

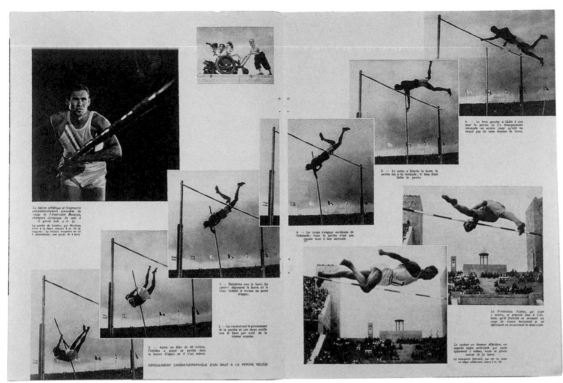

409

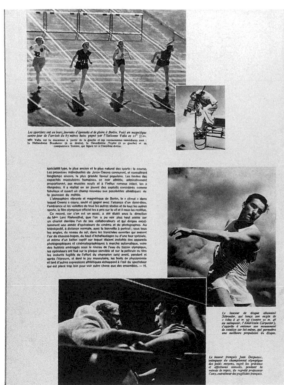

410

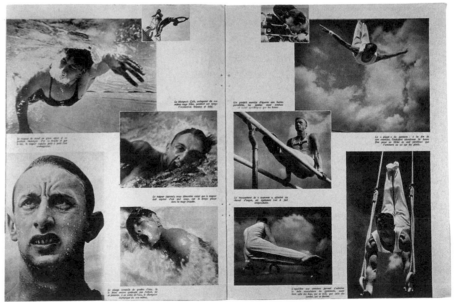

411

412

412 | Die neue Linie
Nr. 6, Februar 1936
"Olympia".
Titelbild von Herbert Bayer.

413 | Illustrirte Zeitung,
Leipzig, Nr. 4778, 8.10.1936
Farbige Impressionen von den Olympischen Festtagen in Berlin.
Momentaufnahmen auf Agfacolor-Ultra-Platten von Dr. Kurt von Holleben.

412 | Die neue Linie
No. 6, February 1936
"Olympia".
Cover design by Herbert Bayer.

413 | Illustrirte Zeitung,
Leipzig, No. 4778, 8.10.1936
Impressions in colour of the Olympic festival in Berlin.
Colour snapshots on Agfacolor-Ultra plates by Dr. Kurt von Holleben.

413

414

414-416 | **Die neue Linie**
Nr. 1, September 1936
"Der neue Orden".
Fotos von Friedrich Franz Bauer.

414-416 | **Die neue Linie**
No. 1, September 1936
"The new order".
Photographs by Friedrich Franz Bauer.

415

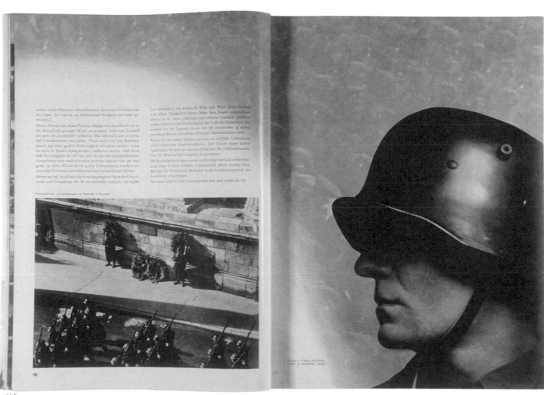

416

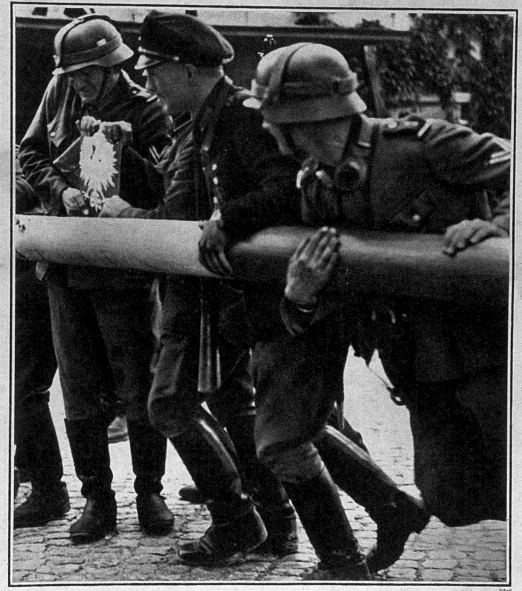

Nummer 37
MONTAG, 11. SEPTEMBER

Preis 20 Pfennig
21. JAHRGANG 1939

Hamburger Illustrierte

Der Schlagbaum fällt!

Deutsche Soldaten entfernen den Schlagbaum der Zollgrenze Zoppot=Gdingen und nehmen das Hoheitszeichen Polens,
den Weißen Adler, an sich

417 | **Hamburger Illustrierte
Nr. 37, 11.9.1939**
"Der Schlagbaum fällt!"
Foto von der Agentur Scherl.

417 | **Hamburger Illustrierte
No. 37, 11.9.1939**
"The barrier falls!"
Photograph by the Scherl agency.

1936-1945

6.

DIE ZEIT DER KRIEGSREPORTAGEN

WARTIME REPORTING

DIE ZEIT DER KRIEGSREPORTAGEN 1936 - 1945

Am 11. September 1939 versah die **Hamburger Illustrierte** ihren Titel mit einem Motiv von besonderer Harmlosigkeit: „Der Schlagbaum fällt! Deutsche Soldaten entfernen den Schlagbaum der Zollgrenze Zoppot-Gdingen und nehmen das Hoheitszeichen Polens, den weißen Adler, an sich." Sechs Jahre später, am 9. April 1945, zeigte **Life** auf dem Titel die Fotografie „Sticks and Bones" von W. Eugene Smith, aufgenommen während der Schlacht um die Pazifikinsel Iwo Jima. In den Jahren dazwischen eskalierte der deutsche Überfall auf Polen zum weltumfassenden Krieg, an dessen Ende die Zerstörung von Hiroshima und Nagasaki durch die ersten Atombomben und die Vernichtung der europäischen Juden in den Konzentrationslagern standen. In Deutschland hatten die Illustrierten schon seit Mitte der dreißiger Jahre als Medien die Aufgabe, die Bevölkerung auf den Krieg einzustimmen. Die Gleichschaltung der Presseorgane lieferte die Voraussetzung dafür. Daß ab 1938/39 der Krieg der Bilder und Worte dem der Waffen gleichgestellt wurde, werden nur wenige Leser bemerkt haben.

Die Geschichte der Fotoreportage im Sinn innovativer und freiheitlicher Bildpublizistik wurde jetzt maßgeblich im anglo-amerikanischen Raum geschrieben: Stefan Lorant, der gebürtige Ungar, der als Redakteur der **Münchner Illustrierten Presse** begann, dann aus Deutschland emigrieren mußte, arbeitete äußerst erfolgreich als Chefredakteur der englischen **Picture Post**. Die Illustrierten **Life, Look** und **Ken** wurden von 1936 bis 1938 in den USA eingeführt. Berühmt ist die Entstehungsgeschichte von **Life**. Ihre erste Gestalt war nach dem Muster der **Berliner Illustrirten** als amerikanisches Bildermagazin für ein großes Publikum entstanden, denn einer ihrer Väter war Kurt Korff aus Berlin. **Look** warb mit dem Slogan „Keep informed... 200 pictures... 1001 Facts" und benutzte als ersten Aufmacher ein Portrait von Roger Schall, welches Hermann Göring mit einem kleinen Löwen zeigte. Kurz danach verwendete dies Motiv auch **VU**, um den „Kronprinzen des Dritten Reichs" den Lesern vorzustellen. Einer der Verbrecher des Dritten Reichs erlangte damit vor dem Krieg internationale Titelwürden.

Die Doppelseite in **Regards** zur Krönung des englischen Königs zeigte nicht das Ereignis, sondern dessen Zuschauer in Fotografien von Cartier-Bresson. **Picture Post** lieferte auf schwarzem Grund Anfang 1939 eine Reportage „Paris by Night" in üppiger Anordnung von Nachtaufnahmen, fotografiert von Brassaï. Das waren geniale neue Gestaltungsideen von Fotoreportagen. **Ken** wartete in visuell eindrucksvollen Reportagen zur Armut in den ländlichen Regionen der USA mit Fotografien von Dorothea Lange auf oder präsentierte im dämonischen Hell-Dunkel Gesichter von Obdachlosen in New York als „Life on the Bowery". Die **Picture Post** zeigte eine Reportage von Karl Hutton zum Thema „Arbeitslos" und drei Monate später den Bildbericht „The Life of a Tramp" mit Fotos von Felix H. Man. Eigene nationale Kriegssituationen wurden dokumentiert, illustriert und zum Thema gemacht, bevor der internationale Weltkrieg begann.

Berühmt wurde die Bildfolge zum spanischen Bürgerkrieg, in der erstmals die Fotografie des ‚fallenden Soldaten' von Robert Capa Verwendung fand, kombiniert mit der Aufnahme eines zweiten hinstürzenden Soldaten am exakt gleichen Ort. Die Restbilder vom 5. September 1936 druckte **Regards**. Wirklich bedeutend waren die Reportagen Capas vom „Kampf um Madrid" aus **Regards** und „This is War!" aus der **Picture Post**: Zwölf Seiten umfaßten die Berichte mit seinen Fotografien. In der Zuordnung von Schrift und Bilderserie, in der unregelmäßigen Anordnung der Mo-

WARTIME REPORTING 1936 - 1945

On 11 September 1939 the **Hamburger Illustrierte** used a particularly innocent-sounding motif on its cover: "The barrier falls! German soldiers remove the barrier at the customs post of Zoppot-Gdingen and impound the white eagle, the symbol of Poland's sovereignty." Six years later on 9 April 1945 **Life** carried a cover photograph entitled "Sticks and Bones" by W. Eugene Smith taken during the battle of Iwo Jima an island in the Pacific. In the intervening years the German invasion of Poland escalated into a war involving the whole world at the end of which there was the destruction of Hiroshima and Nagasaki by the first atomic bombs and the annihilation of Jews in Europe in German concentration camps. From the middle of the thirties the illustrated magazines in Germany had had the task of preparing the population psychologically for war. The prerequisite for this was the forcing of the organs of the press into line behind National Socialism. Few readers will have noticed that from 1938/39 the same importance was attached to the war fought with pictures and words as to the war with military weapons.

From now on the history of photojournalism in the sense of innovative photographic publications developing in the context of political freedom was largely made in English-speaking countries. The Hungarian Stefan Lorant who began his career as the editor of the **Münchner Illustrierte Presse**, had to emigrate from Germany and worked as the extremely successful editor in chief of **Picture Post** in Britain. The illustrated magazines **Life, Look** and **Ken** were introduced in the USA between the years 1936 and 1938. The way in which **Life** came into being is famous. In its first form it was modelled on the **Berliner Illustrirte** as an American pictorial magazine to appeal to a wide public, one of the founders being Kurt Korff from Berlin. **Look**'s advertising slogan was "Keep informed … 200 pictures … 1001 facts" and used a portrait by Roger Schall as a lead which showed Hermann Göring with a little lion. Shortly after that **VU** used the same motif to introduce "the crown prince of the Third Reich" to their readers. Thus, one of the criminals of the Third Reich received the honour before the war of appearing on the covers of periodicals.

The double page spread in **Regards** on the coronation of the King of England shows the onlookers rather than the event in photographs by Cartier-Bresson. In 1939 **Picture Post** carried a report "Paris by Night" on a black background with an opulent arrangement of nocturnal photos taken by Brassaï. These were brilliant new design ideas for photographic reports. **Ken** published visually impressive reports on poverty in rural regions of the USA with photographs by Dorothea Lange or presented faces of homeless people in New York in "Life on the Bowery" in daemonic chiaroscuro. **Picture Post** carried a report by Karl Hutton on the topic "Unemployed" and three months later the photographic report "The Life of a Tramp" with photos by Felix H. Man. National war scenes were documented, illustrated, discussed before the World War began.

The sequence of photographs on the Spanish Civil War in which for the first time the photograph of the dying soldier by Robert Capa was used combined with the photograph of a second soldier falling in exactly the same place became famous. **Regards** printed the remaining pictures of 5 September 1936. Capa's reports entitled "Battle of Madrid" in **Regards** and "This is War!" in **Picture Post** were extremely important. The reports using his photographs covered 12 pages. The juxtaposition of text and pictures, the irregular arrangement of motifs, the positioning of the pictures as randomly scattered material set new standards in design.

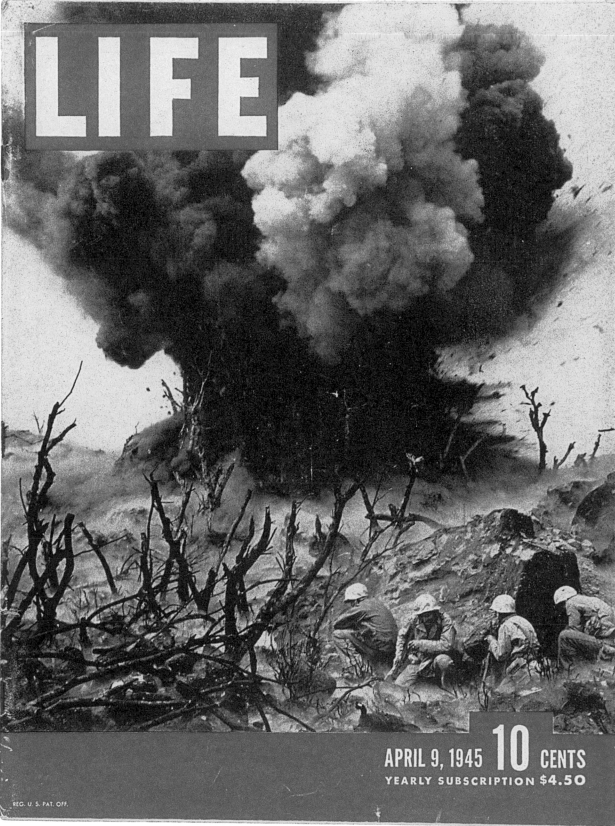

418 | **Life**
Nr. 15, 9.4.1945
Schlacht um die Pazifikinsel
Iwo Jima ("Sticks and Bones")
Foto von W. Eugene Smith.

418 | **Life**
No. 15, 9.4.1945
Battle for the Pacific island
Iwo Jima ("Sticks and Bones").
Photograph by W. Eugene Smith.

tive und der Positionierung der Bilder als zufällig hingeworfene Materialien wurden neue Maßstäbe in der Gestaltung gesetzt.

Darstellungen bzw. Selbstdarstellungen von Fotoreportern gerieten zwangsläufig zu besonderen Kapiteln der Propaganda: Ein solches Kapitel zur „Selbstdarstellung der Kriegsberichterstatter" wurde 1941 von der **Berliner Illustrirten** geliefert. Unter dem Titel „Mein stärkstes Erlebnis im vergangenen Jahr. Die Berichterstatter der ‚Berliner Illustrierten' erzählen" präsentierte das Blatt (inklusive der Titelseite auf vier Seiten) ihre acht inzwischen als PK-Fotografen (PK = Propaganda-Kompanie) tätigen Fotojournalisten mit Portraits. Artur Grimm nannte als ‚stärkstes' Erlebnis einen Stuka-Angriff, der als Reportage in **Signal** auf zwei Doppelseiten „Mit den Augen des Piloten... und mit denen des Opfers" erschienen war. In besonderer Perfektion wurde hier Authentizität suggeriert und konstruiert. Ob die Fotografien tatsächlich von diesem Fotografen stammten oder alles eine besondere Raffinesse der Redaktion war, um Nähe und Vertrauen zwischen Machern und Lesern herzustellen, bleibt dahingestellt.

Die **Berliner Illustrirte** und der **Illustrierte Beobachter** agierten als typische Blätter der NS-Propaganda. Dagegen war die Illustrierte **Signal** kein aggressives Kampfblatt, sondern eine Massenillustrierte, die um Sympathien warb. Viele Spielmöglichkeiten des Text-Bild-Journalismus, die auch heute noch Gültigkeit haben, wurden dafür durchprobiert. **Signal** war der Auslandsabteilung der Wehrmacht unterstellt, und dementsprechend groß war der finanzielle technische und personelle Einsatz und Aufwand. Inhaltlich gab **Signal** sich als seriöse Illustrierte, die auf internationales Flair großen Wert legte: Die Texte behandelten relativ nüchtern und sachlich Belange des Alltags, Unterhaltungsstoffe und gingen nur unauffällig auf die Vorgänge und Auswirkungen des Krieges ein. Die Aufgabe von **Signal** bestand vor allem darin, als vertrauensbildende Maßnahme für die deutschen Besatzer zu wirken. Hergestellt mit hohem technischen Aufwand und günstig im Verkauf, gilt Signal als berühmtes Vorbild professionell gemachter Unterhaltungsillustrierter, deren gutdosierte Mischung nach dem Prinzip „Für jeden etwas" Krieg und Kriegszerstörungen erstmals in hoher Auflage und bei vielen Lesern – zumindest kurzfristig – in Vergessenheit geraten ließ.

Die Frage der Mitschuld an den Verbrechen im deutschen Nationalsozialismus auf Seiten der Bildberichterstatter, der PK-Fotografen, ist für die Zeit des Zweiten Weltkriegs umfassend diskutiert worden. Auch die Position, einseitig den Fotografen als intentionalen Schurken mit ins propagandistische Komplott zu ziehen, erhielt Kritik, zumal Praxis und Arbeitsbedingungen eines Bildreporters auch im Krieg durchaus normalen Regeln entsprachen: Sie waren allein für die Bildmaterialbeschaffung verantwortlich. Erst mit dem Bildmaterial sind die Propagandageschichten erdacht und konstruiert worden. Auch im Krieg haben sich die Fotografen – wie zuvor – rückhaltlos auf die Interessen der Redaktionen eingelassen, zumal die Wahl, als Journalist oder als Soldat dienen zu müssen, schnell zugunsten der journalistischen Arbeit entschieden war. Eine ganz neue Funktion bekam das Fotografieren auf Seiten der Befreier zugewiesen: Das ungeahnte Ausmaß der Verbrechen und die entsetzliche Realität der Konzentrationslager entzogen sich zunächst jeder Beschreibung und Dokumentation. Margaret Bourke-White empfand deshalb ihre Kamera nicht nur als notwendiges Instrument der Dokumentation, sondern auch als schützendes Instrument der Entspannung zwischen sich und der Realität, ohne die sie gar nicht hätte arbeiten und das Gesehene glaubhaft fixieren können.

Portraits and self-portraits of press photographers during the war automatically became a distinct aspect of propaganda. The Berliner Illustrirte published an article on the "self-presentation of war correspondents" in 1941 under the title "My most powerful experience in the past year. The reporters of the Berliner Illustrirte tell their story". The magazine presents portraits of its eight photojournalists who were meanwhile working as PK-photographers on four pages including the cover page. For Artur Grimm his "most powerful" experience was a dive bomber attack which was published as a report in Signal on two double pages under the title of "Through the eyes of the pilot... and those of the victim". Authenticity was suggested and constructed to perfection here. Whether the photographs were really by these photographers or whether this was a particularly clever idea of the editors to create a relationship of intimacy and trust between journalists and readers is impossible to say.

The Berliner Illustrirte and the Illustrierte Beobachter functioned as typical magazines of National Socialist propaganda. The illustrated magazine Signal was different in that it was an illustrated newspaper with a mass appeal which sought to create support for the régime and was not an aggressive propaganda journal. Many varieties text and photojournalism which are still relevant today were tried out at this time. Signal was controlled by the Foreign Department of the Wehrmacht and thus had considerable financial, technical and human resources. As far as content was concerned Signal presented itself as a serious illustrated magazine which set great store by its international flair. The texts dealt in a relatively sober and factual way with everyday matters and entertainment and merely hinted at the events and effects of the war. The task of Signal was above all to create trust in the German occupying forces. It was made to a high technical standard and was reasonably priced. Thus it can be regarded as a famous model of a professionally produced illustrated magazine. Its well-balanced mix on the principle "something for everybody" and its large circulation made many readers – at least for a time – forget war and the destruction wrought by war.

The question of a share in the responsibility for the crimes of National Socialism on the part of press photographers, PK-photographers in the period of the Second World War has been discussed at length. The approach of one-sidedly trying to implicate photographers as deliberate villains in the propagandist plot has also been criticised as the practice and working conditions of a press photographer conformed to normal rules even in wartime. They were solely responsible for getting photographic material. The propaganda stories were thought up and constructed after the photographs had been supplied. In wartime, as in the pre-war period, photographers gave their wholehearted support to the interests of their editors, especially since the choice of having to serve either as a soldier or a journalist was quickly decided in favour of journalism. Photography acquired a completely new function for the liberators – the undreamed of extent of crimes and the appalling reality of the concentration camps at first defied description or documentation. Margaret Bourke-White felt that her camera was not merely a necessary instrument of documentation but a protective instrument as a distancing filter between herself and reality without which she could not have worked and captured what she had seen in a credible way.

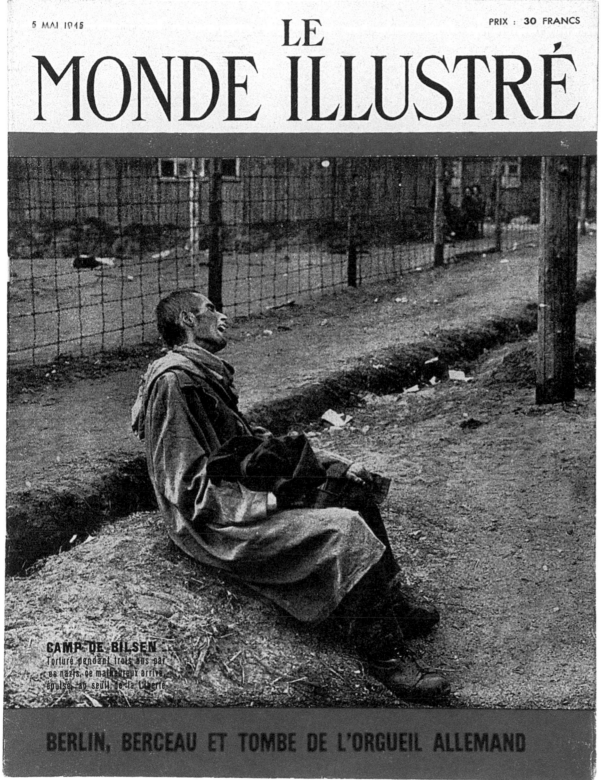

419 | **Le Monde Illustré**
Nr. 4306, 5.5.1945
Nach der Befreiung des Lagers
Bergen-Belsen.
Foto von Edward Malindine.

419 | Le Monde Illustré
No. 4306, 5.5.1945
After the liberation of the concentra-
tion camp of Bergen-Belsen.
Photograph by Edward Malindine.

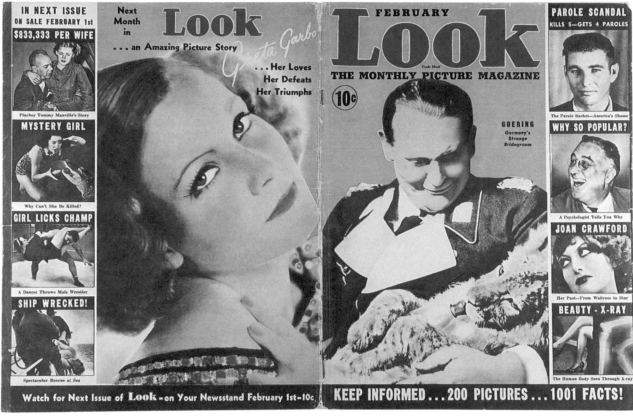

420

420 | **Look**
Nr. 1, Januar 1937
Titel und Rücktitel der ersten
Ausgabe. Titelfoto (Göring) von
Roger Schall.
421 | **Look**
Nr. 1, Januar 1937
Seite 2 und 3 der ersten Ausgabe.
Auf Seite 3 Marlene Dietrich, Anna
May Wong und Leni Riefenstahl auf
einem Künstlerball in Berlin 1928.
Foto von Alfred Eisenstaedt.

420 | **Look**
No. 1, January 1937
*Cover and back page of the first
issue. Cover photograph (Göring)
by Roger Schall.*
421 | **Look**
No. 1, January 1937
*Pages 2 and 3 of the first issue.
On page 3 Marlene Dietrich, Anna
May Wong und Leni Riefenstahl at
an artists' ball in Berlin in 1928.
Photograph by Alfred Eisenstaedt.*

421

422

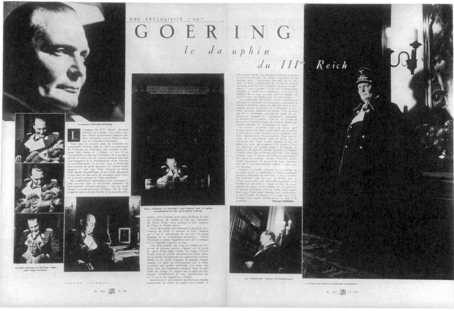

423

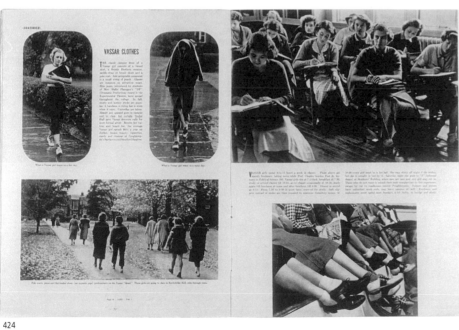

424

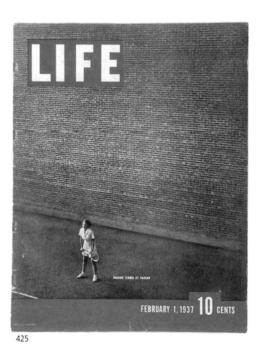

425

422-423 | **VU**
Nr. 462, 20.1.1937
Hermann Göring, der Kronprinz des Dritten Reichs.
Fotos von Roger Schall.

424-425 | **Life**
Nr. 5, 1.2.1937
"Vassar in Poughkeepsie, N.Y., ist das reichste Frauencollege der Erde".
Titelbild und eine von vier Doppelseiten.
Fotos von Alfred Eisenstaedt.

422-423 | **VU**
No. 462, 20.1.1937
Hermann Göring, the crown prince of the Third Reich.
Photographs by Roger Schall.

424-425 | **Life**
No. 5, 1.2.1937
"Vassar in Poughkeepsie, N.Y., is the wealthiest women's college in the
world". Cover photograph and one of four double pages.
Photographs by Alfred Eisenstaedt.

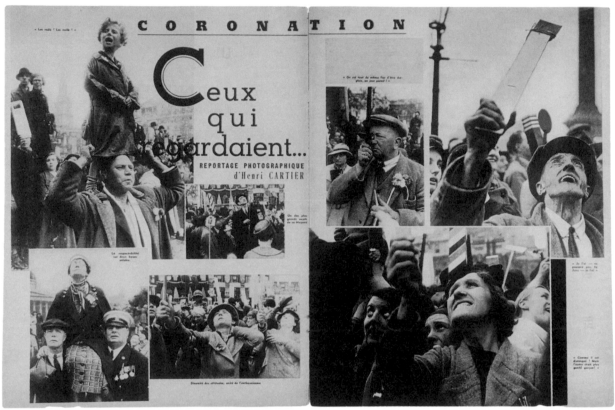

426

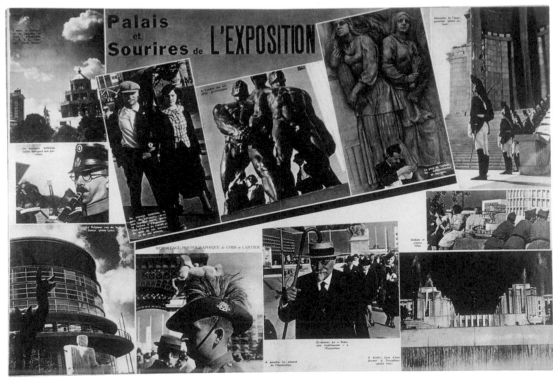

427

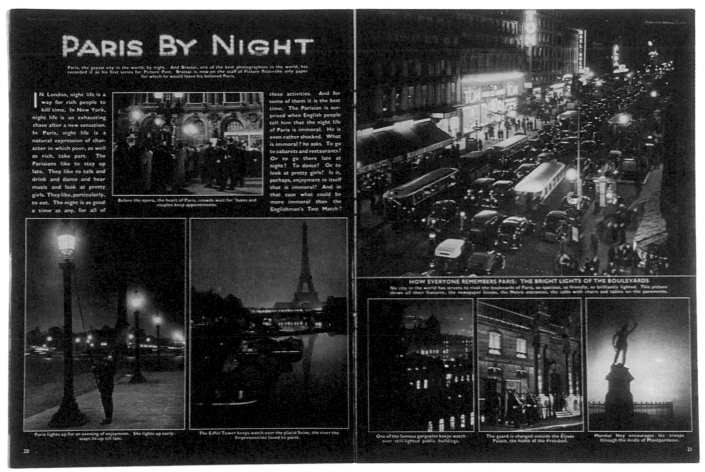

428

429

430

431-432 | **Ken**
Chicago, Vol. 1, Nr. 4, 19.5.1938
"A Measure of Recovery".
Fotos von Dorothea Lange.
433-434 | **Ken**
Vol. 1, Nr. 1, 7.4.1938
"Farming is a Way of Death".
Fotos von Dorothea Lange.

431-432 | **Ken**
Chicago, Vol. 1, No. 4, 19.5.1938
"A Measure of Recovery".
Photographs by Dorothea Lange.
433-434 | **Ken**
Vol. 1, No. 1, 7.4.1938
"Farming is a Way of Death".
Photographs by Dorothea Lange.

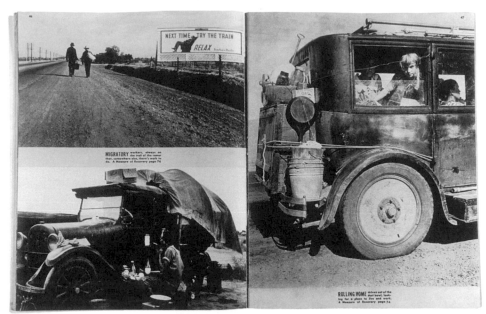

431

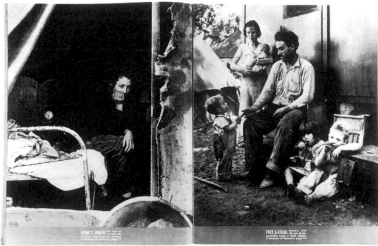

432

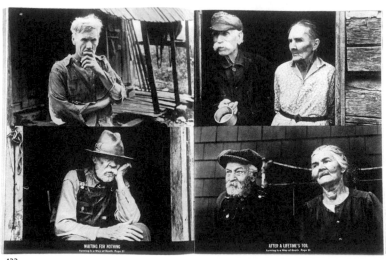

433

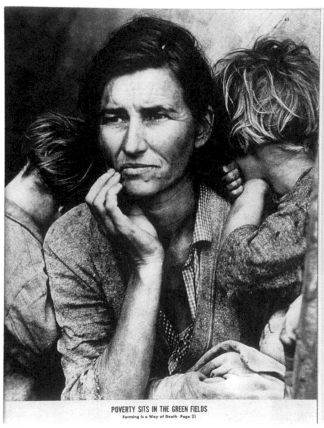

434

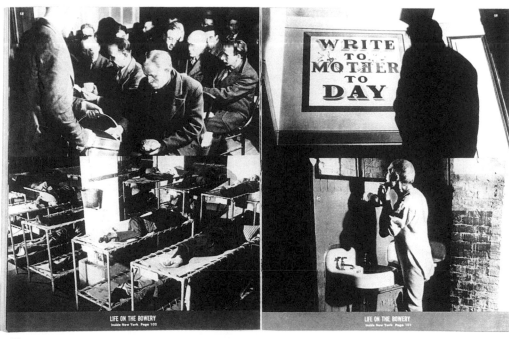

435

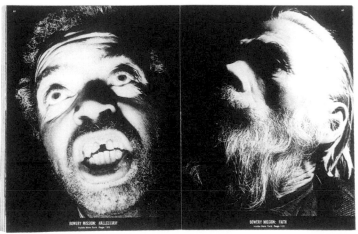

436

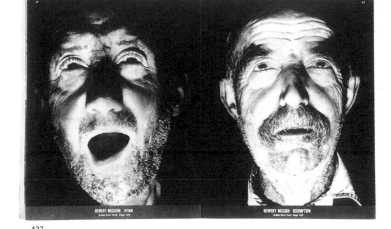

437

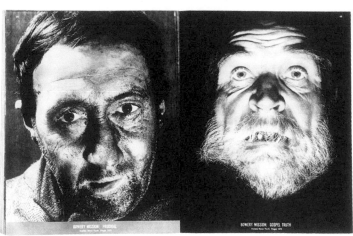

438

435-438 | **Ken**
Vol. 1, Nr. 3, 5.5.1938
"Life on the Bowery", New York.
Fotos von der Agentur European.

435-438 | Ken
Vol. 1, No. 3, 5.5.1938
"Life on the Bowery", New York.
Photographs by the agency European.

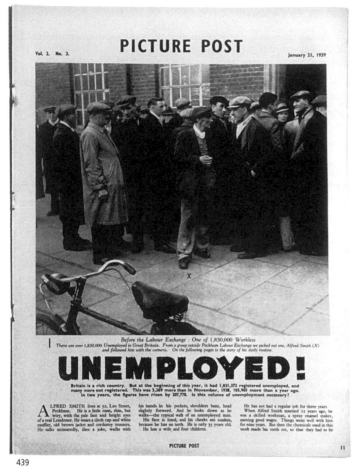

439

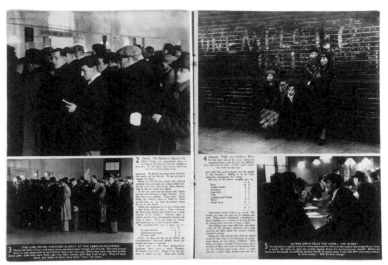

440

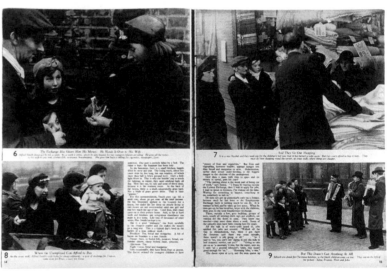

441

439-442 | **Picture Post**
Nr. 3, 21.1.1939
Arbeitslos! (7 von 9 Seiten)
Fotos von Kurt Hutton (Hübschmann).

439-442 | **Picture Post**
No. 3, 21.1.1939
"Unemployed!" (7 of 9 pages)
Photographs by Kurt Hutton (Hübschmann).

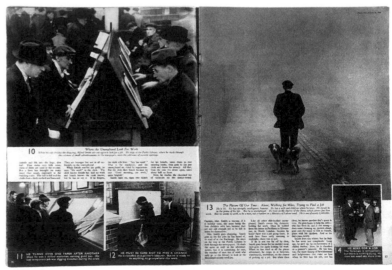

442

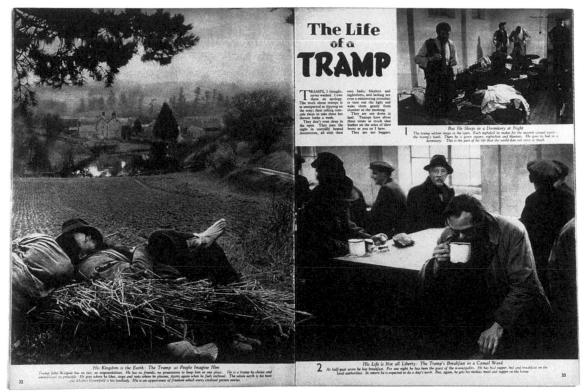

443

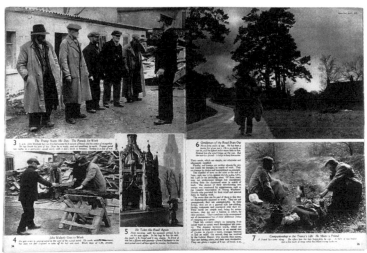

444

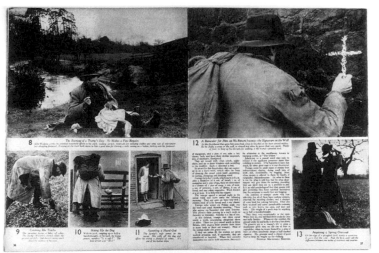

445

443-445 | **Picture Post**
Nr. 13, 1.4.1939
Das Leben eines Landstreichers.
Fotos von Felix H. Man.

443-445 | **Picture Post**
No. 13, 1.4.1939
"The Life of a Tramp".
Photographs by Felix H. Man.

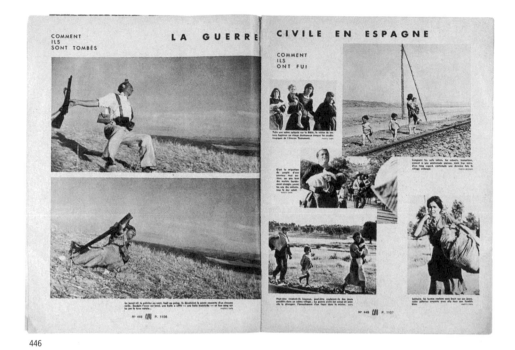

446

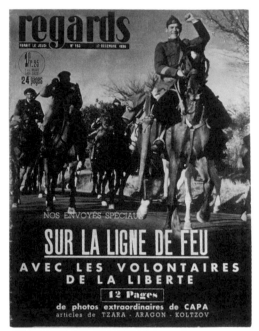

448

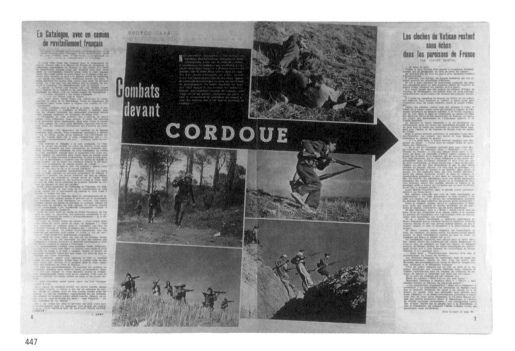

447

449

446 | **VU**
Nr. 445, 23.9.1936
Spanischer Bürgerkrieg
Fallende Soldaten und Flüchtlinge bei Cerro Muriano,
Cordoba-Front, am 5.9.1936. Fotos von Robert Capa.
Ein Foto (rechts oben) von Georg Reisner.

447 | **Regards**
Nr. 141, 24.9.1936
Kämpfe an der Cordoba-Front am 5.9.1936.
Fotos von Robert Capa.

448-455 | **Regards**
Nr. 153, 17.12.1936
Titel, Rücktitel und 12 Seiten vom Kampf um Madrid.
Fotos von Robert Capa.

446 | **VU**
No. 445, 23.9.1936
Spanish Civil War
Falling soldiers and refugees, near Cerro Muriano,
Cordobafront, 5.9.1936. Photographs by Robert Capa.
One picture (above right) by Georg Reisner.

447 | **Regards**
No. 141, 24.9.1936
Fighting near Cordoba on 5.9.1936.
Photographs by Robert Capa.

448-455 | **Regards**
No. 153, 17.12.1936
Cover, back page and 12 pages on the battle of Madrid.
All the photographs by Robert Capa.

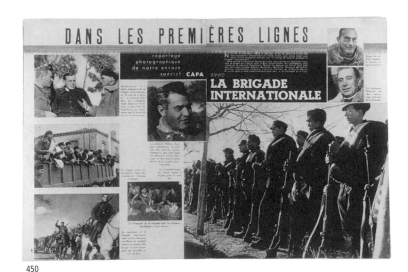

450

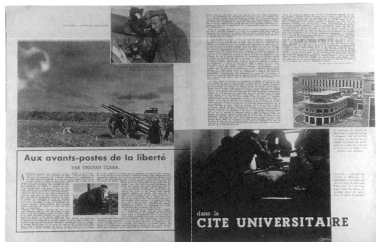

451

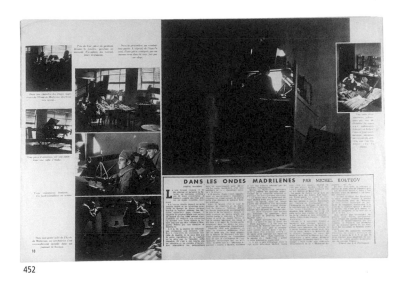

452

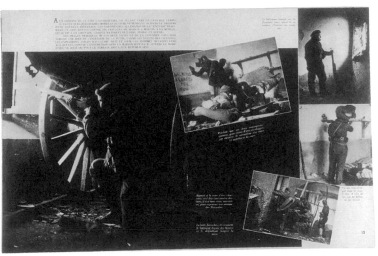

453

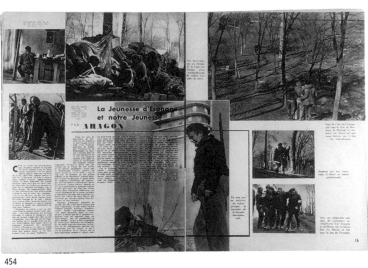

454

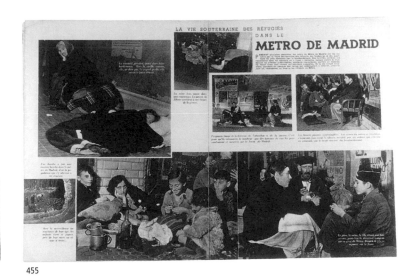

455

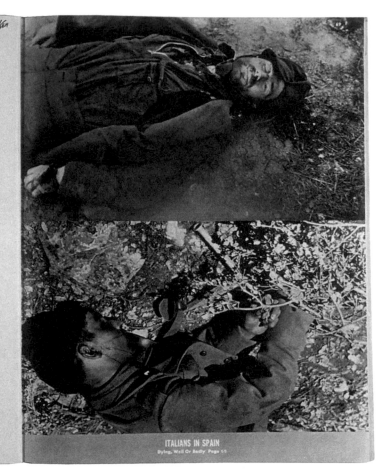

456

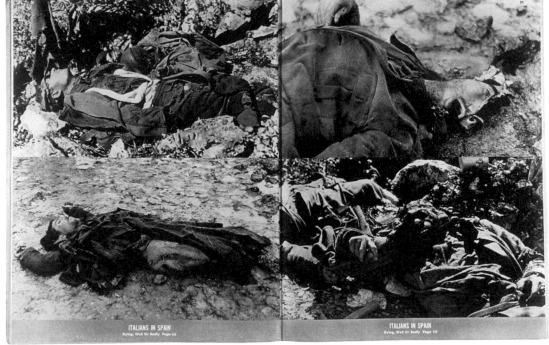

457

456-457 | Ken
Vol. 1, Nr. 2, 21.4.1938
Gefallene italienische Soldaten
im spanischen Bürgerkrieg.
"Dying, Well or Badly".
**"Because those pictures are what you will look
like if we let the next war come."**
Fotos und Text von Ernest Hemingway.

456-457 | Ken
Vol. 1, No. 2, 21.4.1938
*"Italians in Spain.
Dying, Well or Badly".*
**"Because those pictures are what you will
look like if we let the next war come."**
Photographs and text by Ernest Hemingway.

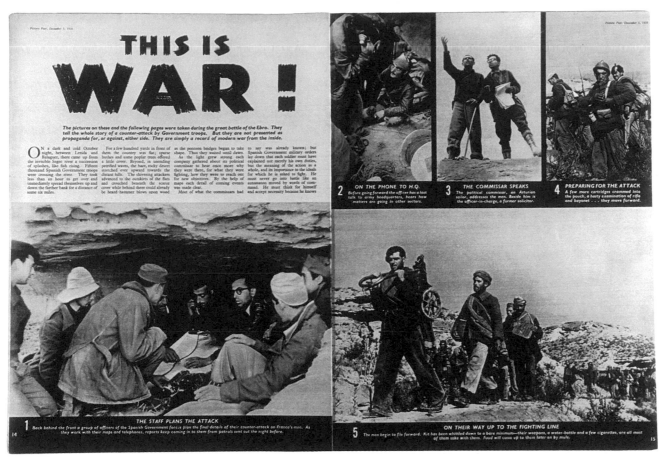

458

458 | **Picture Post**
Nr. 10, 3.12.1938
"This is War!" Spanischer Bürgerkrieg
(2 von 11 Seiten).
Fotos von Robert Capa.

459 | **Regards**
Nr. 168, 1.4.1937
"Guadalajara". Spanischer Bürgerkrieg.
Fotos von Robert Capa und Gerda Taro.

458 | **Picture Post**
No. 10, 3.12.1938
"This is War!" Civil war in Spain
(2 of 11 pages).
Photographs by Robert Capa.

459 | **Regards**
No. 168, 1.4.1937
"Guadalajara". Civil war in Spain.
Photographs by Robert Capa and Gerda Taro.

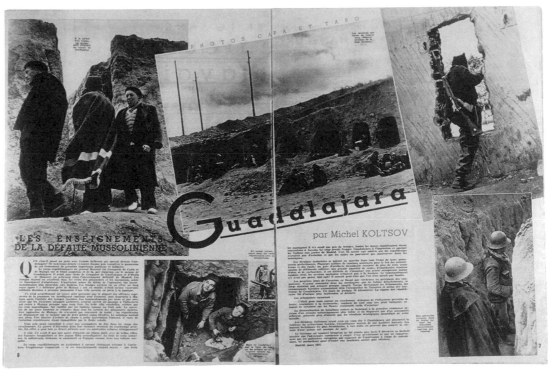

459

460

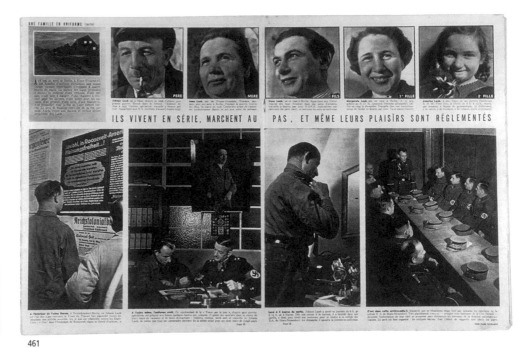

461

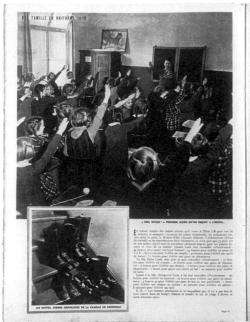

462

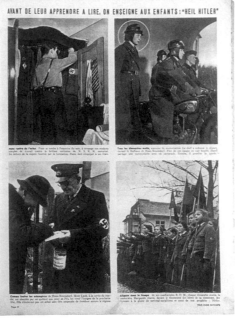

463

460-463 | **Match**
Paris, Nr. 39, 30.3.1939
Familie Laub in Uniform.
Eine deutsche Durchschnittsfamilie des Dritten Reichs.
Fotos von Roger Schall.

460-463 | **Match**
Paris, No. 39, 30.3.1939
The Laub family in uniform.
An ordinary German family in the Third Reich.
Photographs by Roger Schall.

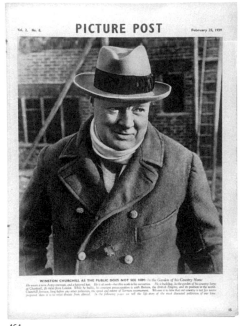

464

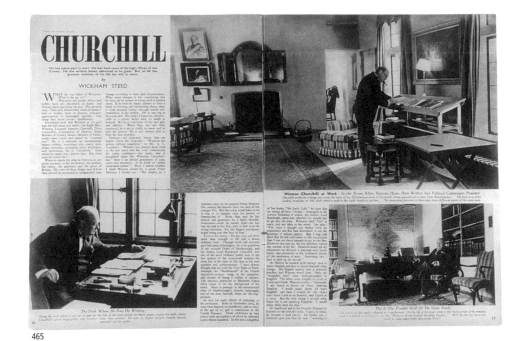

465

**464-466 | Picture Post
Nr. 8, 25.2.1939**
"Churchill... at 64 the greatest
moment of his life has still to come."
Fotos von Kurt Hutton.

**464-466 | Picture Post
No. 8, 25.2.1939**
*"Churchill... at 64 the greatest
moment of his life has still to come."
Photographs by Kurt Hutton.*

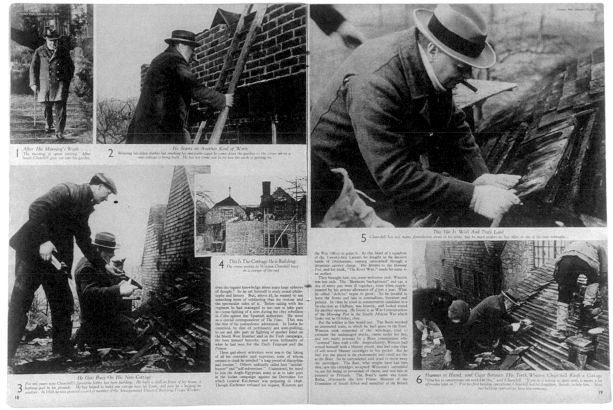

466

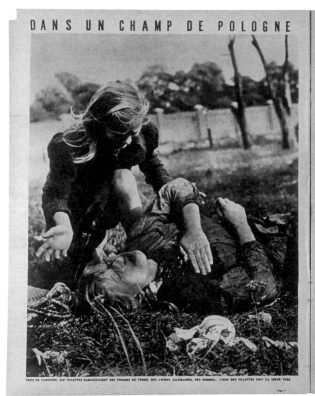

DANS UN CHAMP DE POLOGNE

PRÈS DE VARSOVIE, SIX FILLETTES RAMASSAIENT DES POMMES DE TERRE. DES AVIONS ALLEMANDS, DES BOMBES... L'UNE DES FILLETTES VOIT SA SŒUR TUÉE.

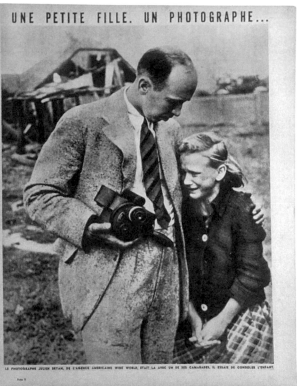

UNE PETITE FILLE, UN PHOTOGRAPHE...

LE PHOTOGRAPHE JULIEN BRYAN, DE L'AGENCE AMÉRICAINE WIDE WORLD, ÉTAIT LA AVEC UN DE SES CAMARADES. IL ESSAIE DE CONSOLER L'ENFANT.

467

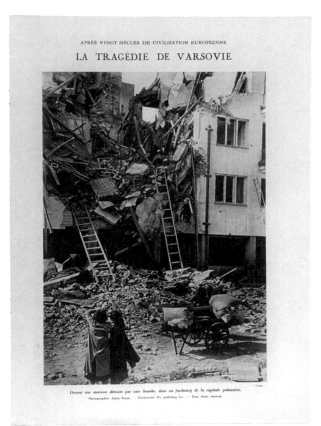

APRÈS VINGT SIÈCLES DE CIVILISATION EUROPÉENNE

LA TRAGÉDIE DE VARSOVIE

Devant une maison détruite par une bombe, dans un faubourg de la capitale polonaise.

Photographie Julien Bryan. — Exclusivité Pix publishing Inc. — Tous droits réservés.

468

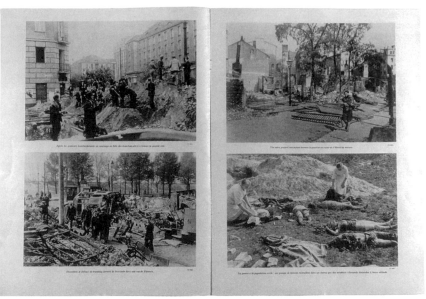

469

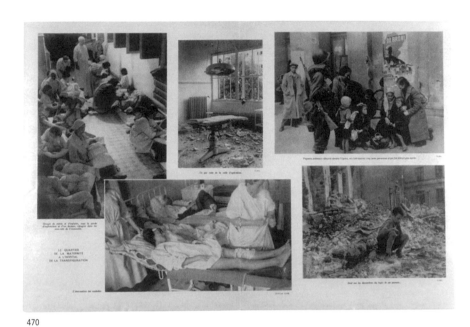

470

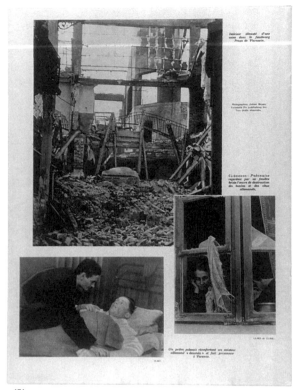

471

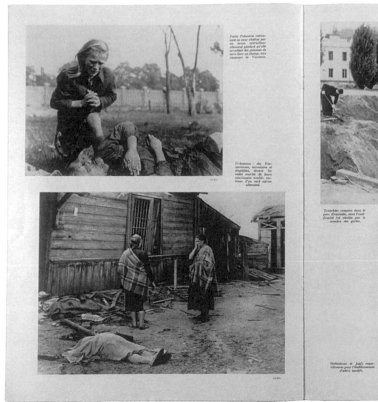

472

467 | **Match**
Nr. 69, 26.10.1939
Auf einem Feld in Polen,
ein kleines Mädchen. Ein Fotograf...
Fotos von Julien Bryan.

468-472 | **L'Illustration**
Nr. 5044, 4.11.1939
Die Tragödie von Warschau.
Fotos von Julien Bryan.

467 | **Match**
No. 69, 26.10.1939
A little girl in a field in Poland.
A photographer...
Photographs by Julien Bryan.

468-472 | **L'Illustration**
No. 5044, 4.11.1939
The tragedy of Warsaw.
Photographs by Julien Bryan.

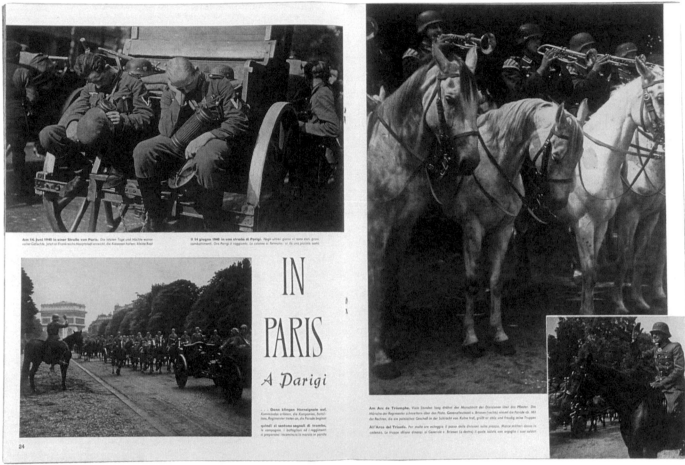

473

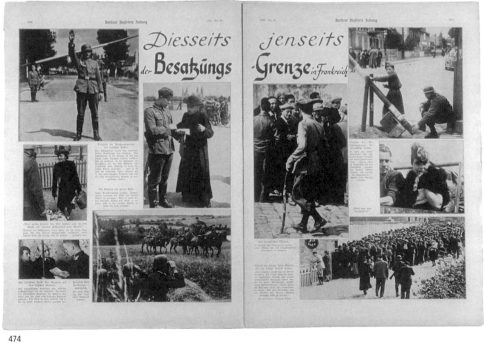

474

473 | **Signal**
Ausgabe in Deutsch und Italienisch
Berlin, D/I Nr. 9, 10.8.1940
"In Paris". Fotograf nicht genannt.
474 | **Berliner Illustrirte Zeitung**
Nr. 36, 5.9.1940
Diesseits und jenseits der deutschen Besatzungsgrenze
in Frankreich.
Fotos von Wolfgang Weber.

473 | **Signal**
Edition in German and Italian
Berlin, D/I No. 9, 10.8.1940
"In Paris". Photographer's name not given.
474 | **Berliner Illustrirte Zeitung**
No. 36, 5.9.1940
On this side and on the other side of the border of
German-occupied France.
Photographs by Wolfgang Weber.

475

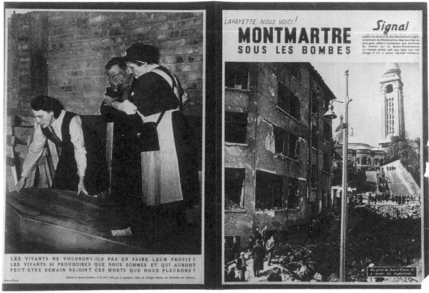

477

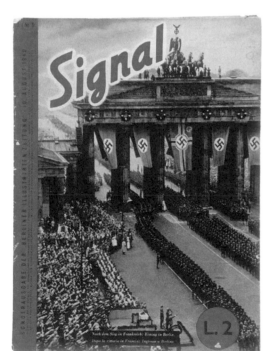

476

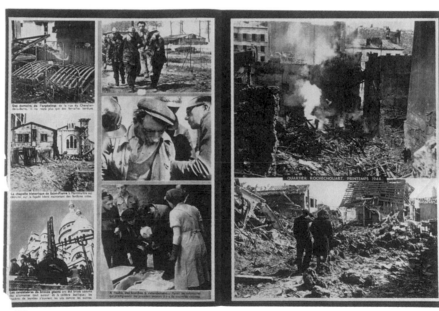

478

475 | **Sept Jours**
Lyon, 30.3.1941
Die historischen Regimentsfahnen verlassen Frankreich
und werden in Marseille nach Afrika überführt.
Ein Franzose weint. Foto von der Agentur AP.

476 | **Signal**
Ausgabe in Deutsch und Italienisch
D/I Nr. 9, 10.8.1940
"Nach dem Sieg in Frankreich: Einzug in Berlin".
Fotograf nicht genannt.

477-478 | **Signal**
Französische Ausgabe
F. Nr. 7, 1944
Die vierseitige aktuelle Beilage berichtet über einen
alliierten Bombenangriff auf Montmartre.
Fotos von André Zucca.

475 | **Sept Jours**
Lyon, 30.3.1941
*Crying frenchman as the flags of France's
historic regiments go into exile.
Photograph by AP.*

476 | **Signal**
Edition in German and Italian
D/I No. 9, 10.8.1940
*"After the victory in France: the march into Berlin".
Photographer's name not given.*

477-478 | **Signal**
French edition
F. No. 7, 1944
*The four-page supplement on current issues reports
an allied bomb attack on Montmartre.
Photographs by André Zucca.*

479

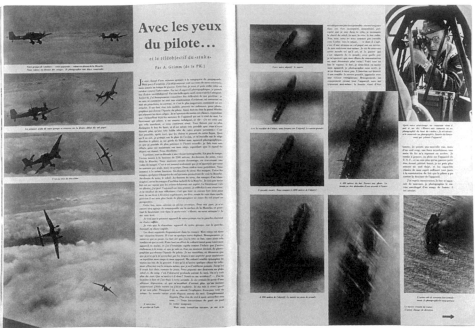

480

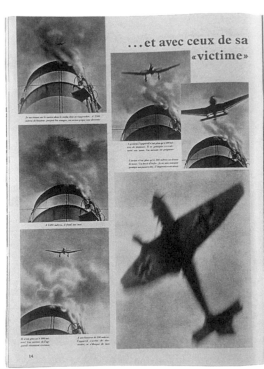

481

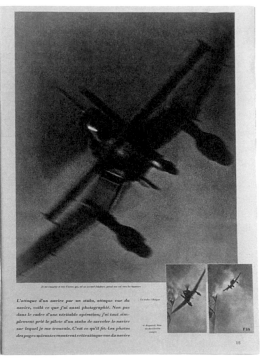

479 | **Berliner Illustrierte Zeitung**
Nr. 1, 2.1.1941
"Mein stärkstes Erlebnis im vergangenen Jahr
war ein Stuka-Angriff auf einen Dampfer".
Fotos und Text von Artur Grimm.

480-481 | **Signal**
Französische Ausgabe
F. Nr. 15, 1.11.1940
Mit den Augen des Piloten... und mit denen des
"Opfers". Fotos von Artur Grimm.

479 | **Berliner Illustrierte Zeitung**
No. 1, 2.1.1941
*"My most powerful experience in the past year
was a dive-bomber attack on a steamer".
Photographs and text by Artur Grimm.*

480-481 | **Signal**
French edition
F. No. 15, 1.11.1940
*Seen through the eyes of the pilot...
and through those of the "victim".
Photographs by Artur Grimm.*

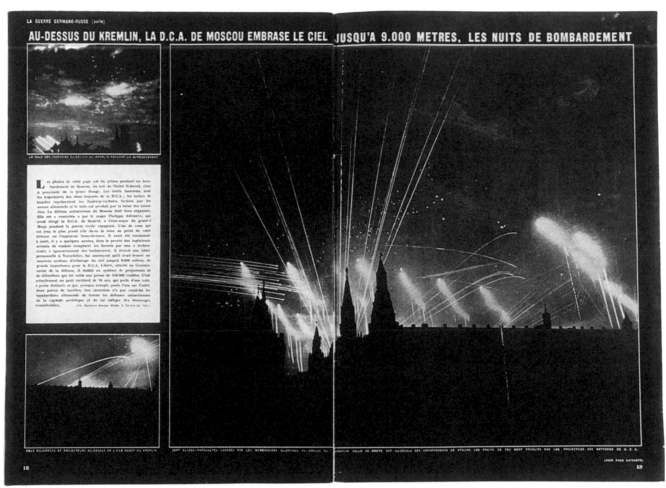

482

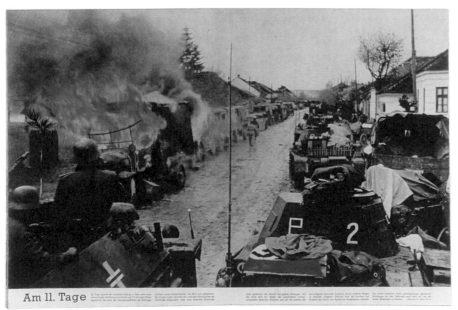

483

482 | **Sept Jours**
Lyon, 26.10.1941
Das Feuerwerk einer Bombennacht in Moskau. Die Luftabwehr erhellt
den Nachthimmel und die Kreml-Türme.
Fotos vom Dach des Hotel "National" von Margaret Bourke-White.

483 | **Signal**
Deutsche Ausgabe
D. Nr. 12, 15.6.1941
Serbische Dorfstraße mit vormarschierenden deutschen Einheiten
auf der rechten und zerschlagenen serbischen Kolonnen
auf der linken Seite. Der serbische Feldzug dauerte 12 Tage.
Foto von Artur Grimm.

482 | **Sept Jours**
Lyon, 26.10.1941
The firework display of a night of bombing in Moscow.
The anti-aircraft defences light up the night sky and the spires
of the Kremlin. Photographs from the roof of the "National" hotel
by Margaret Bourke-White.

483 | **Signal**
German Edition
D. No. 12, 15.6.1941
Serbian village street with German units marching past
on the right and defeated Serbian columns on the left.
The Serbian campaign lasted 12 days.
Photograph by Artur Grimm.

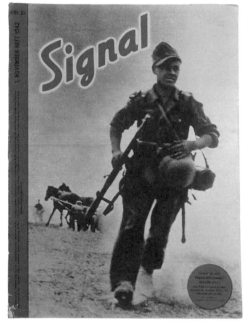

484

485

Die Chronik der 50 km

D 21

486

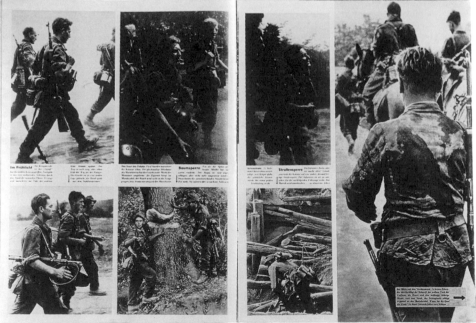

487

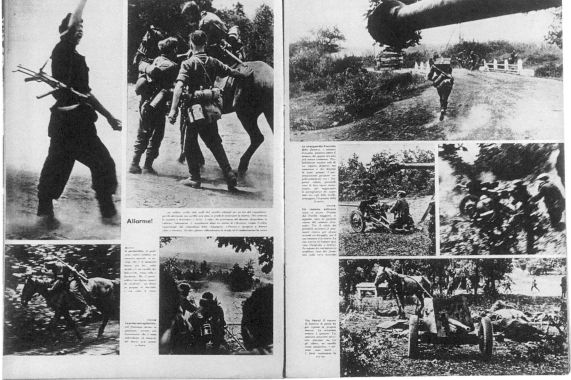

484-490 | **Signal**
Ausgabe in Deutsch und Italienisch
D/I Nr. 21, 1.11.1942
"Die Ballade von den eisernen Füßen.
Die Chronik der 50 km."
Fotos von Hilmar Pabel.

484-490 | *Signal*
Edition in German and Italian
D/I No. 21, 1.11.1942
"The ballad of the iron feet.
Chronicle of the 50 kilometres."
Photographs by Hilmar Pabel.

488

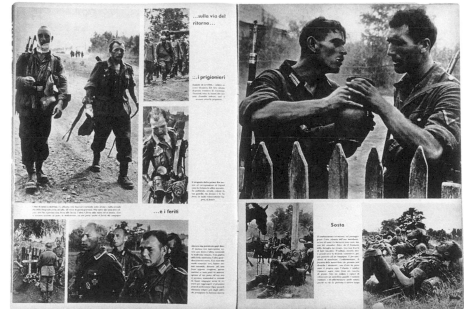

489

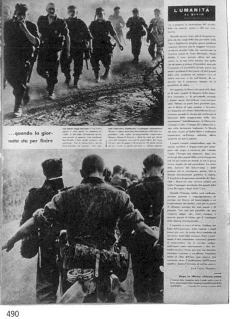

490

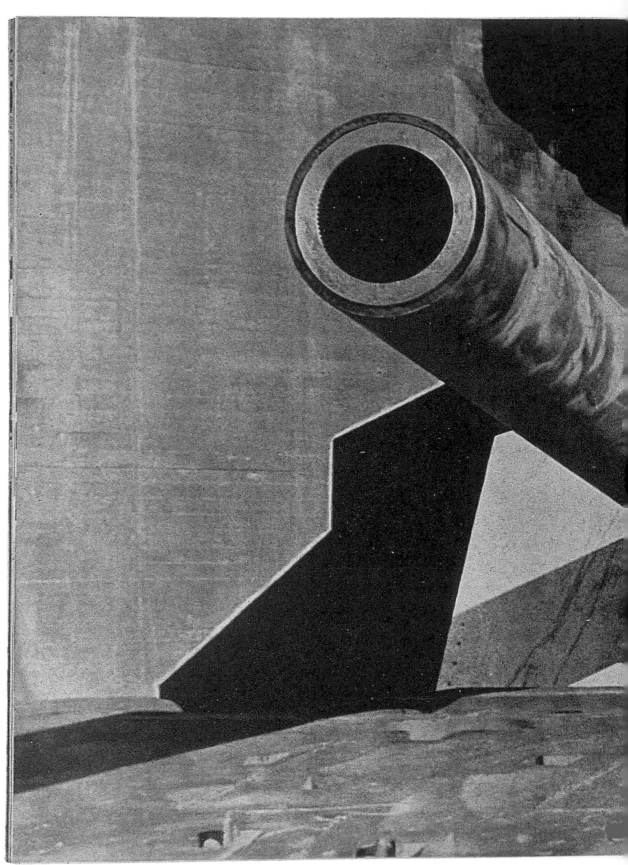

491

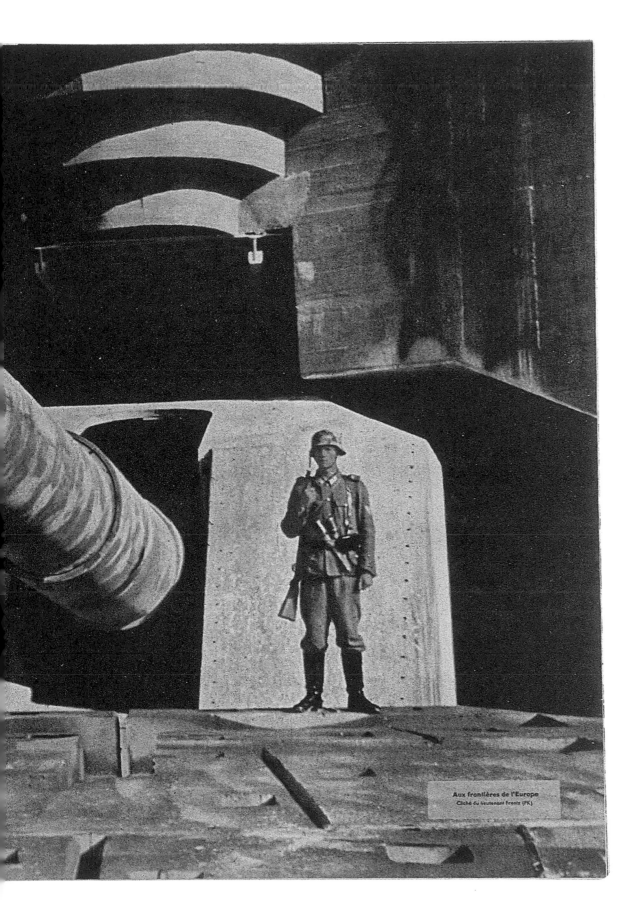

Aux frontières de l'Europe
Cliché du lieutenant Frentz (PK)

491 | **Signal**
Französische Ausgabe
F. Nr. 4, 1944
"An Europas Grenze".
Foto von Walter Frentz.

491 | **Signal**
French edition
F. No. 4, 1944
"On Europe's border".
Photograph by Walter Frentz.

492

493

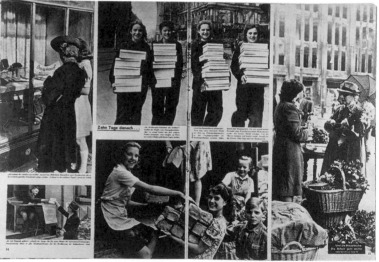

494

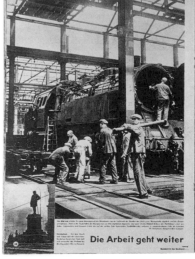

495

492-495 | **Signal**
Deutsche Ausgabe
D. Nr. 17, 1.9.1943
"Nach einer Nacht..." Eine Stadt im Rheinland
nach einem schweren nächtlichen
Bombenangriff und 10 Tage später.
Fotos von Hanns Hubmann.

492-495 | Signal
German edition
D. No. 17, 1.9.1943
"After the night..." A town in the Rhineland
after a severe bomb attack at night and
10 days later.
Photographs by Hanns Hubmann.

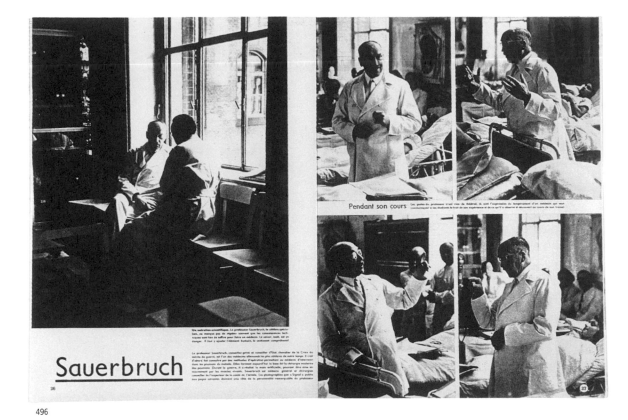

496

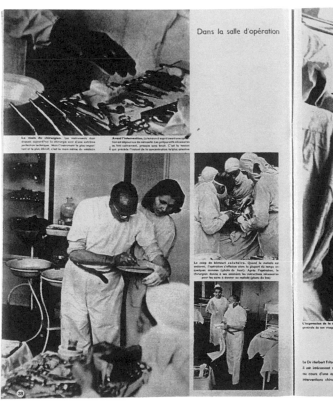

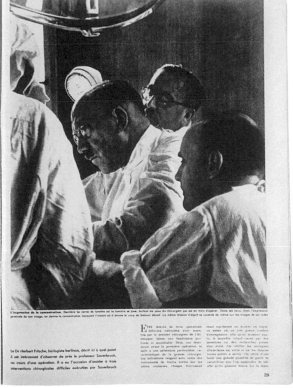

497

496-497 | **Signal**
Französische Ausgabe
F. Nr. 9, 1944
Der berühmte Chirurg Prof. Ferdinand
Sauerbruch in der Charité in Berlin.
Fotograf nicht genannt.

496-497 | **Signal**
French edition
F. No. 9, 1944
*The famous surgeon Prof. Ferdinand
Sauerbruch at the Charité in Berlin.
Photographer's name not given.*

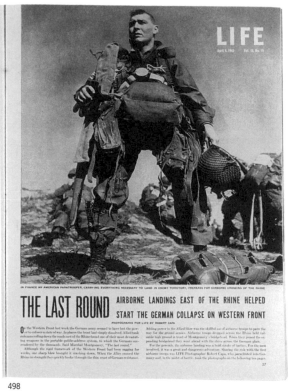

498

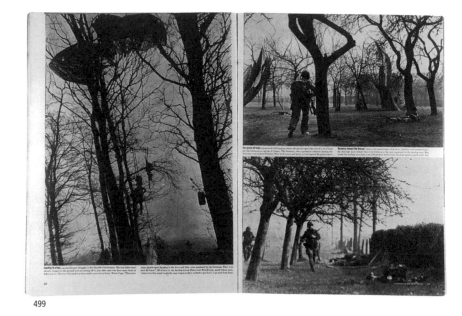

499

498-502 | **Life**
Nr. 15, 9.4.1945
"Die letzte Runde".
US-Fallschirmtruppen landen
hinter den deutschen Linien,
östlich des Rheins.
Fotos von Robert Capa.
(9 von 11 Seiten)

498-502 | **Life**
No. 15, 9.4.1945
"The last round".
"Airborne landings east of the
Rhine helped start the german
collapse on western front"
Photographs by Robert Capa.
(9 of 11 pages)

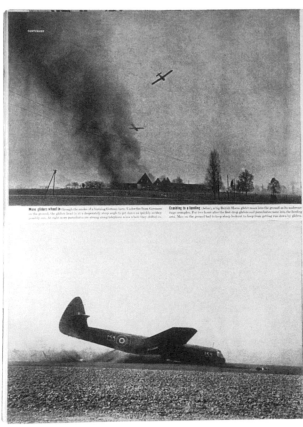

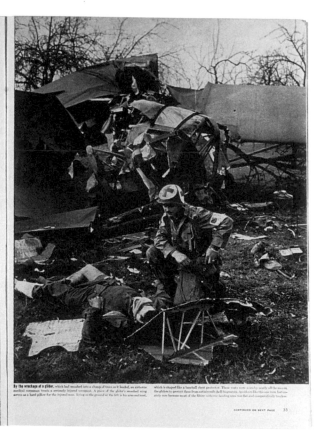

500

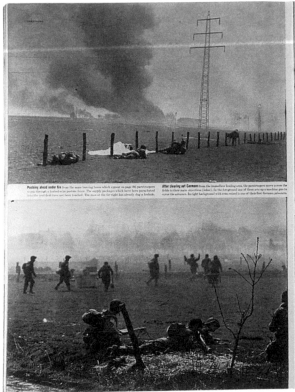

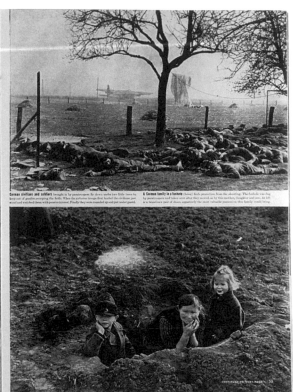

Pushing ahead under fire from the same burning farm which appear on page 96, paratroopers cross. Through a foxhole a jay portion frozen. The supply packages which have been parachuted into the next field have not been touched. The man at the far right has already dug a foxhole.

After cleaning out Germans from the immediate landing area, the paratroopers move across the fields to their main objectives (below). In the foreground one of them sets up a machine gun to cover the advance. In right background with rams raised is one of their first German prisoners.

German civilians and soldiers brought in by paratroopers lie down under two little trees to keep out of gunfire sweeping the fields. When the airborne troops first landed the civilians just stood and watched them with passive interest. Finally they were rounded up and put under guard.

A German family in a foxhole (below) finds protection from the shooting. The foxhole was dug by paratroopers and taken over after they moved in, by this mother, daughter and son. At left is a brand new pair of shoes, apparently the most valuable possession this family could bring.

CONTINUED ON NEXT PAGE 35

501

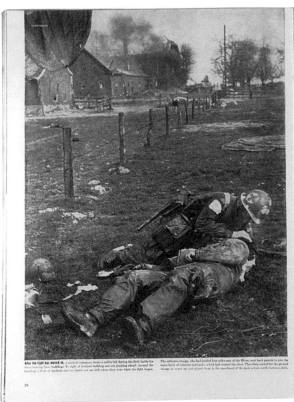

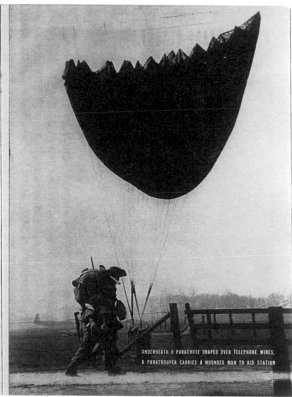

After the fight has moved on, a medical corpsman treats a soldier hit during the little battle for these burning farm buildings. To right of farthest building men are pushing ahead. Around the buildings a flock of chickens and one funnel cow are still where they were when the fight began.

The airborne troops, who had landed four miles east of the Rhine, sent back patrols to join the main body of infantry and tanks, which had crossed the river. Then they waited for the ground troops to come up and joined them in the spearhead of the push across north German plain.

UNDERNEATH A PARACHUTE DRAPED OVER TELEPHONE WIRES, A PARATROOPER CARRIES A WOUNDED MAN TO AID STATION

502

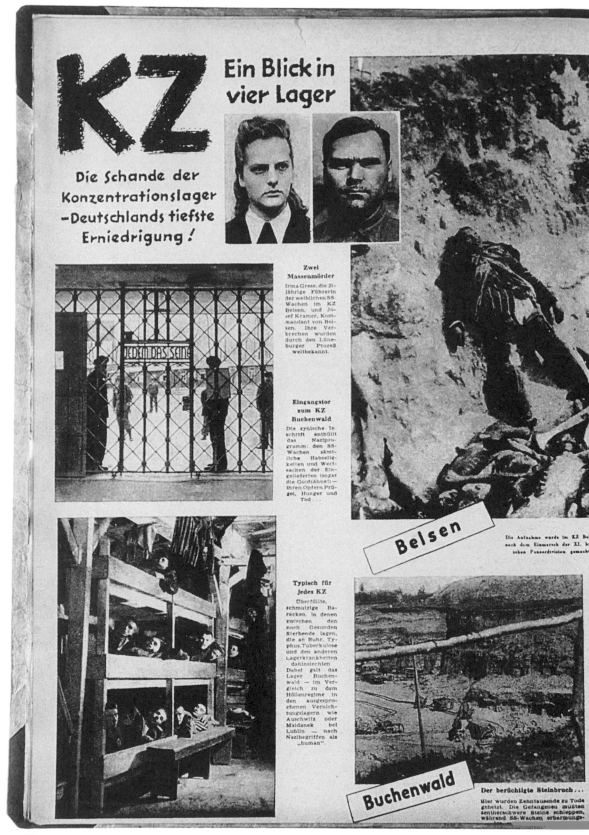

KZ
Ein Blick in vier Lager

Die Schande der Konzentrationslager –Deutschlands tiefste Erniedrigung!

Zwei Massenmörder

Irma Grese, die 21jährige Führerin der weiblichen SS-Wachen im KZ Belsen, und Josef Kramer, Kommandant von Belsen. Ihre Verbrechen wurden durch den Lüneburger Prozeß weltbekannt.

Eingangstor zum KZ Buchenwald

Die zynische Inschrift enthüllt das Naziprogramm: den SS-Wachen sämtliche Habseligkeiten und Wertsachen der Eingelieferten (sogar die Goldzähne!) – ihren Opfern Prügel, Hunger und Tod...

Typisch für jedes KZ

Überfüllte, schmutzige Baracken, in denen zwischen den noch Gesunden Sterbende lagen, die an Ruhr, Typhus, Tuberkulose und den anderen Lagerkrankheiten dahinsiechten. Dabei galt das Lager Buchenwald – im Vergleich zu dem Höllenregime in den ausgesprochenen Vernichtungslagern wie Auschwitz oder Maidanek bei Lublin – nach Nazibegriffen als „human".

Belsen

Die Aufnahme wurde im KZ Belsen nach dem Einmarsch der XI. britischen Panzerdivision gemacht.

Buchenwald

Der berüchtigte Steinbruch...

Hier wurden Zehntausende zu Tode gehetzt. Die Gefangenen mußten zentnerschwere Steine schleppen, während SS-Wachen erbarmungs-

503 | **Neue Berliner Illustrierte (NBI)**
Ost-Berlin, Nr. 1, Jg. 1, 1.10.1945
"Die Schande der Konzentrationslager –
Deutschlands tiefste Erniedrigung!"
Fotos aus vier Lagern.
Fotografen nicht genannt.

503 | **Neue Berliner Illustrierte (NBI)**
East-Berlin, Vol. 1, No. 1, 1.10.1945
"The shame of the concentration camps –
Germany's deepest humiliation!"
Photographs from four camps.
Photographers' names not given.

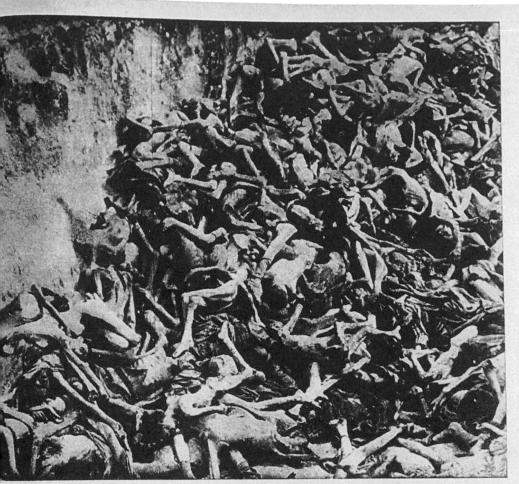

Die Toten mahnen die Lebenden!

Vergeßt es nie – solche Leichenberge, solche endlosen, grauenerregenden Gräben mit den entstellten Körpern der Verhungerten, Erschossenen, Vergasten, Vergifteten gab es in jedem KZ. Diesen qualvollen Weg ins Nichts mußten zahllose namenlose Helden antreten, die den Widerstand gegen die Hitler-Barbarei zu organisieren versuchten. Die „Schuld" anderer Gemordeter bestand darin, von den Nazis als „rassisch minderwertig", als „wertloses Leben" oder „überflüssige Esser" betrachtet zu werden, die der Ausbreitung der deutschen Herrenrasse im Weg standen.

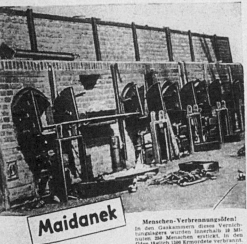

Maidanek

Menschen-Verbrennungsöfen!
In den Gaskammern dieses Vernichtungslagers wurden innerhalb 10 Minuten 250 Menschen erstickt, in den Öfen täglich 1300 Ermordete verbrannt. Zwei Millionen Menschen sind in der Todesfabrik Maidanek umgekommen!

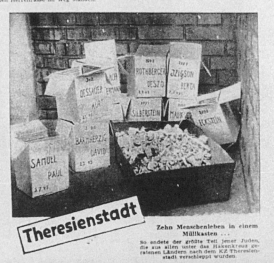

Theresienstadt

Zehn Menschenleben in einem Müllkasten ...
So endete der größte Teil jener Juden, die aus allen unter das Hakenkreuz geratenen Ländern nach dem KZ Theresienstadt verschleppt wurden.

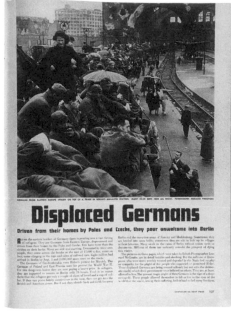

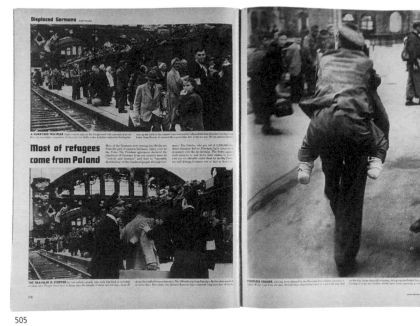

504

505

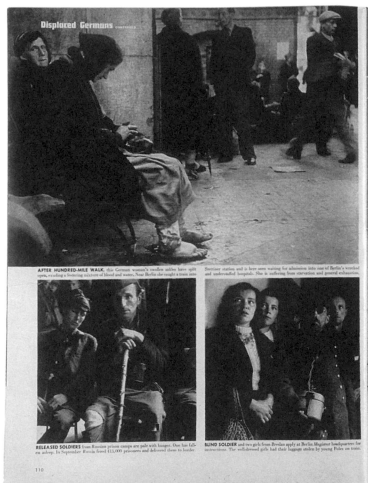

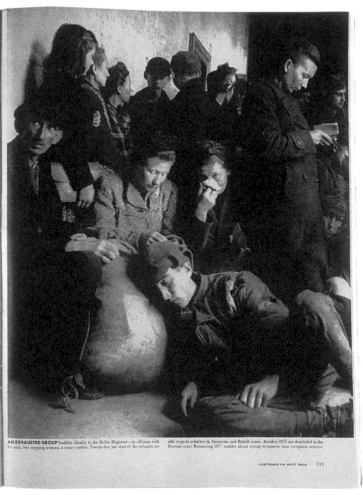

506

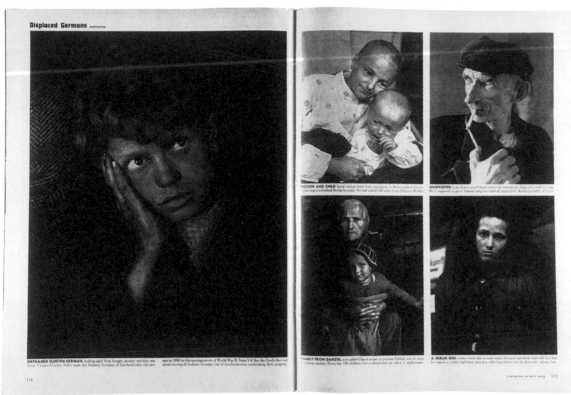

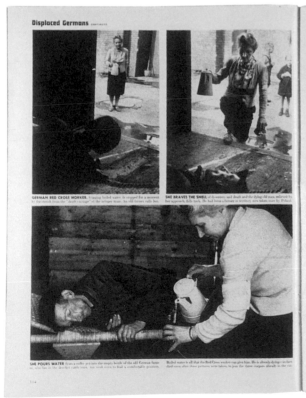

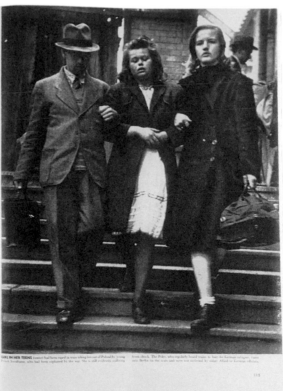

507

508

504-508 | **Life**
Nr. 16, 15.10.1945
"Displaced Germans".
Deutsche Flüchtlinge im Anhalter
Bahnhof, Berlin.
Fotos von Leonard McCombe.

504-508 | **Life**
No. 16, 15.10.1945
German refugees at the Anhalter
Bahnhof in Berlin.
Photographs by Leonard McCombe.

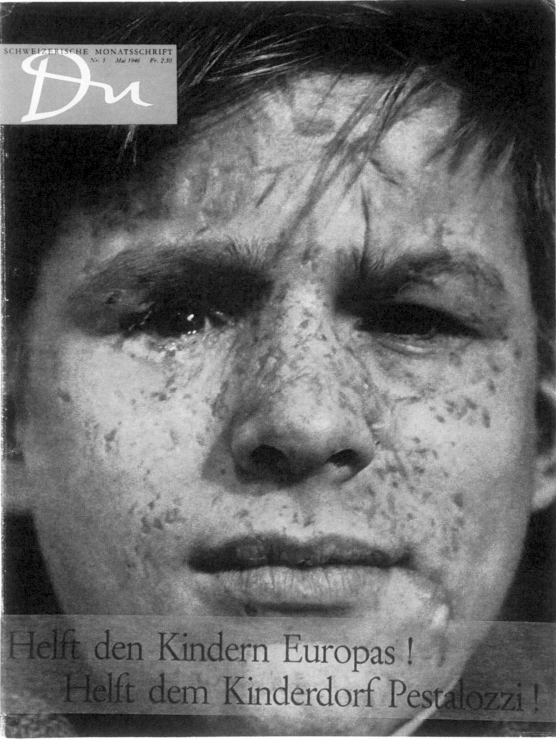

509 | **DU**
Zürich, Nr. 5, Mai 1946
"Holländischer Junge
aus Roermond".
Foto von Werner Bischof.

509 | **DU**
Zürich, No. 5, Mai 1946
"Dutch boy from Roermond".
Photograph by Werner Bischof.

7.

FOTOREPORTAGEN DER NACHKRIEGSZEIT

THE POSTWAR YEARS

FOTOREPORTAGEN DER NACHKRIEGSZEIT 1945 - 1949

Als erste Illustrierte der Nachkriegszeit entstand schon 1945 *Heute* nach dem Vorbild von *Life* als Gründung der amerikanischen Besatzung in München. Die Illustrierten *Revue*, *Neue Illustrierte* und *Kristall* wurden 1946, der *Stern*, die *Quick* und die *Frankfurter Illustrierte* 1948 gegründet. Erst 1950 folgten die *Münchner Illustrierte* und die *Bunte Illustrierte*. Das Pressewesen des ehemaligen Deutschen Reichs regelte man in den Jahren zwischen Kriegsende und 1949 durch Gesetze und Verordnungen der Militärregierungen, nachdem zuvor die letzten Reste der NS-Presse per Dekret abgeschafft worden waren. Im Jahr 1950 gab es bereits fast 20 illustrierte Blätter mit den Marktführern *Quick* und *Neue Illustrierte*, die Leser waren schon wenige Jahre nach Kriegsende bereit, massenhaft Illustrierte zu kaufen.

Für die Neugründung von Presseorganen waren Lizenzen der entsprechenden Besatzung einzuholen. Am 5. März 1948 wurde eine solche Lizenz für die Illustrierte *Quick* erteilt, deren erste Nummer schon am 25. April erschien. Ende des Jahres hatte die Auflagenhöhe die Zahl von 760.000 erreicht. Die Erfolgsgeschichte von *Quick* gilt als exemplarisch für die deutsche Nachkriegsgeschichte: Der Lizenznehmer Diedrich Kenneweg war einst Mitarbeiter von *Signal*, viele PK-Fotografen, die für *Signal* gearbeitet hatten, arbeiteten von Anfang an für die *Quick,* wie Hanns Hubmann und Hilmar Pabel. Die erste Generation der Fotoreporter nach dem Ende des Krieges setzte sich damit aus alten Vertretern der Zunft zusammen. Das bedeutete offensichtlich Professionalität bei Machern und Bildbeschaffern und bald den sensationellen Erfolg. Illustrierte wurden auf der Straße am Kiosk verkauft, der Käufer mußte also immer neu zum Erwerb animiert werden. Dies erforderte eine auffällige, laute Gestaltung der Titelbilder und den Einsatz dramatisierender Schriftzüge. Aus diesen Notwendigkeiten entwickelte sich bald die Präferenz für Filmschauspielerinnen als Titelmotive, konnte man deren Bekanntheitsgrad doch perfekt zum Kaufanreiz einsetzen. Im Gegensatz zur modernen Anmutung von *Life* wirkte *Quick* von Beginn an etwas gewöhnlich, was offensichtlich aber den Erfolg garantierte: Als erster Illustrierten nach dem Krieg gelang ihr 1955 eine Wochenauflage von 1 Mill. Exemplare. Der Preis waren die allmähliche Entpolitisierung des Blattes, die Einführung der Memoirenliteratur und die Zunahme von vermeintlichen Enthüllungsgeschichten.

Die Geschichte des internationalen Fotojournalismus wurde auch in der Nachkriegszeit nachdrücklich von den Emigranten aus Deutschland geprägt. Erstaunliche Karriere machte u.a. Kurt Hübschmann aus Berlin, der sich Kurt Hutton nannte und zusammen mit Felix H. Man zum Fotografenteam von *Picture Post* avancierte. Deutsche Emigranten arbeiteten für *Life* und hatten die Presseagentur *Black Star* in New York gegründet. War einst die *Berliner Illustrirte* das Vorbild für *Life*, so wurde *Life* nun das Vorbild für *Heute*. Durch die Illustrierte *Heute* erreichte amerikanischer Einfluß den deutschen Leser. Hier wurden Reportagen von *Magnum*- und *Life*-Fotografen nachgedruckt, so z.B. W. Eugene Smiths Reportage vom Arbeitsalltag eines Landarztes („Country Doctor. His endless work has ist own rewards", *Life,* 12.9.1948). Das erste Titelmotiv stammte von Margaret Bourke-White. *Heute* öffnete sich Bildern, die nicht der Norm entsprachen, brachte Reportagen über New York, die „Casa Verdi" und die Reisen Goethes durch Deutschland und Italien, diente vor allem aber der Vermittlerrolle amerikanischer Politik für das deutsche Publikum. Berühmte deutsche Fotografen wie Herbert List, Bernd Lohse und Hanns Hubmann arbeiteten zeitweise als freie Mitarbeiter für *Heute*.

THE POSTWAR YEARS 1945 - 1949

Heute, modelled on *Life* was founded in 1945 as the first illustrated magazine of the post-war period by the American occupying forces in Munich. The illustrated magazines *Revue*, *Neue Illustrierte* and *Kristall* were founded in 1946, *Stern*, *Quick* and the *Frankfurter Illustrierte* in 1948. The *Münchner Illustrierte* and *Bunte Illustrierte* did not follow until 1950. The press of the former German Reich was regulated in the years between the end of the war and 1949 by laws and directives passed by the military governments, after the last vestiges of the National Socialist press had been abolished by decree. In the year 1950 there were almost 20 illustrated magazines with *Quick* and *Neue Illustrierte* the market leaders – only a few years after the end of the war readers were prepared to buy illustrated periodicals en masse.

Licences had to be obtained from the appropriate authorities of the occupation in order to found new press organs. A licence of this kind was issued on 5 March 1948 for the illustrated magazine *Quick*, the first issue of which already came out on 25 April. By the end of the year its circulation had reached 760,000 copies. *Quick*'s success story is regarded as exemplary of post-war German history. The licencee Diedrich Kenneweg had once worked for *Signal* – many PK-photographers like Hanns Hubmann and Hilmar Pabel who had worked for *Signal*, also worked for *Quick* from the outset. The first generation of press photographers after the war was composed of older representatives of the profession. This obviously guaranteed professionalism among editors and photographers and a short time later, their sensational success. Illustrated magazines were sold on the street at kiosks, the buyer needed to be stimulated to buy again and again. This required a conspicuous and loud design for the cover pages and dramatic lettering. From these exigencies there soon developed a preference for film stars as cover motifs as it was possible to exploit their popularity as a selling point. In contrast to the modern impression created by *Life*, *Quick* seemed somewhat common right from the beginning. This clearly guaranteed its success. In 1955 it was the first illustrated magazine after the war to achieve a weekly circulation of 1 million copies. The price paid was the gradual disappearance of political topics, the introduction of the genre of memoires and an increase in investigative journalism with alleged exposures.

The history of international photojournalism in the post-war period was also profoundly influenced by German émigrés. Among others, Kurt Hübschmann from Berlin who called himself Kurt Hutton had amazing careers – together with Felix H. Man he rose to join the *Picture Post's* team of photographers. German émigrés worked for *Life* and founded the press agency *Black Star* in New York. If the *Berliner Illustrirte* was once the model for *Life*, *Life* now became the model for *Heute*. American influence reached the German reader via *Heute*. Reports from *Magnum* and *Life*, such as W. Eugene Smith's report on the work of a country doctor ("Country Doctor. His endless work has its own rewards", *Life* 12.9.1948) were reprinted in *Heute*. The first cover motif was by Margaret Bourke-White. *Heute* was open to pictures which did not correspond to the norm, it printed reports on New York, "Casa Verdi" and Goethe's travels in Germany and Italy and acted above all as a mediator between American policy and the German public. Famous German photographers like Herbert List, Bernd Lohse and Hanns Hubmann for a time worked free-lance for *Heute*. The eight-page report by Ernst Haas "Vienna South Station – the return of Austrian prisoners of war from the Soviet Union" which was

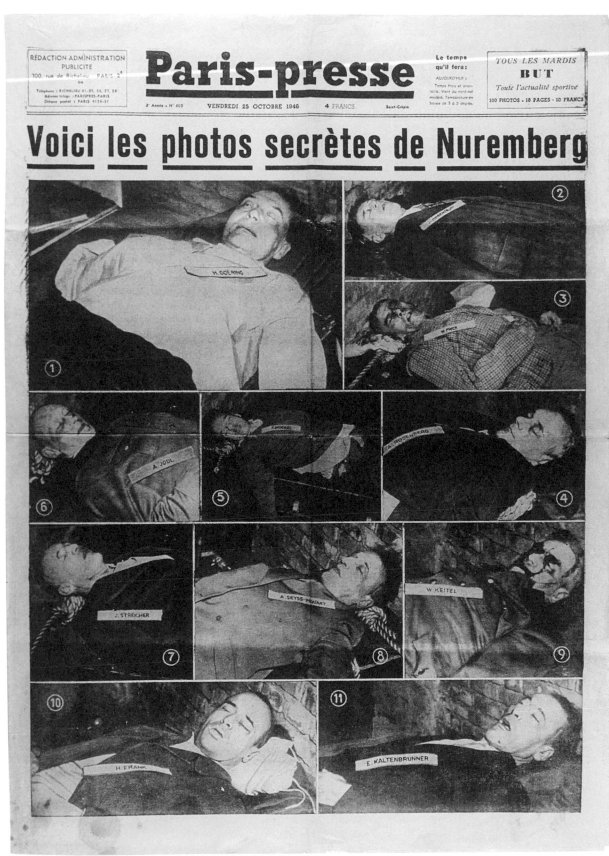

510 | **Paris-presse**
Nr. 605, 25.10.1946
Die hingerichteten Nazi-Führer
(Göring verübte Selbstmord).
Fotos von Edward F. McLaughlin
(US Army Signal Corps).

Die gleichen Fotos wurden auf einer
Doppelseite in der Army Edition von
Life (Vol. 1, Nr. 10, 25.11.1946)
gedruckt. Der deutschen Presse war
es verboten, die Fotos zu veröffent-
lichen. In England wurden die Fotos
aus moralischen Gründen nicht
gedruckt.

510 | **Paris-presse**
No. 605, 25.10.1946
Executed Nazi leaders
(Göring committed suicide).
Photographs by Edward F.
McLaughlin (US Army Signal Corps).

The same photographs were
printed on a double page of the
army edition of Life (Vol. 1, No. 10,
25.11.1946). The German press was
not allowed to publish the pho-
tographs. In Britain they were not
printed on moral grounds.

Die Reportage von Ernst Haas „Südbahnhof Wien. Heimkehr österreichischer Kriegsgefangener aus der Sowjetunion", die in **Heute** 1949 auf acht Seiten zum Abdruck kam, verdient besondere Beachtung, da sie eine Diskussion über die Grenzen des Fotojournalismus provozierte. Ludger Derenthal wies auf die merkwürdigen Texte dieser Diskussion über die Grenzen des Erlaubten im Fotojournalismus hin. Paul Nathrath hatte diese Reportage in einem Beitrag im **Foto-Magazin** gewürdigt, woraufhin Walter Hege als Reaktion schrieb: „Weiß er denn nicht, daß Grenzen gezogen sind? Grenzen beachtet werden müssen? Hätte ich dabeigestanden, ich hätte diesem sensationslüsternen Reporter die Kamera aus der Hand geschlagen. Schamloser geht es nicht! Der Kamera und den Kerlen, die dahinterstehen, ist nichts mehr heilig! Das hier aber ist grausam." Der betroffene Autor Nathrath entgegnete, daß es sich in den Darstellungen nicht um private Belange, sondern um ein sehr öffentliches Schicksal handeln würde: „In diesen Photos wird unser aller Geschick verdichtet gezeigt. Dies könnte jeder sein." Haas fotografierte nicht die Geschichte eines einzelnen, sondern konzentrierte sich auf die Ereignisse des Wartens, des Suchens, der Begegnung und die dabei freiwerdenden Emotionen, die er mit seiner Kamera festzuhalten verstand: Der sehnsüchtige Blick der alten Frau mit dem Foto des Sohnes in der Hand wird vom Lächeln eines strahlenden – fremden – Heimkehrers ignoriert.

Mit besonderen Ansprüchen startete die **Neue Münchner Illustrierte** 1950 und brachte in den ersten beiden Jahren Reportagen von den **Magnum-**Fotografen Ernst Haas, Henri Cartier-Bresson, George Rodger, Werner Bischof neben Bildberichten zum Koreakrieg heraus. Aber das Konzept griff nicht, trotz des gestiegenen Verkaufs nach dem Aus für **Heute**. Bis zum Oktober 1948 stieg deren Auflage bis auf 750.000 Exemplare, fiel im folgenden Jahr auf die Hälfte herab, bis das Erscheinen 1951 eingestellt wurde. Die **Neue Münchner Illustrierte** ging zehn Jahre später in der **Bunten Illustrierten** auf.

Die Gründung von **Magnum** durch die Fotografen Cartier-Bresson, David Seymour (Chim), Robert Capa, George Rodger u.a. als selbstfinanzierte Fotoagentur bildete 1947 einen Meilenstein in der Geschichte des Fotojournalismus: Erstmals organisierten sich bedeutende Fotojournalisten, um ihre Unabhängigkeit zu bewahren, über den Vertrieb ihrer Bilder selbst zu entscheiden und ihre Rechte zu wahren. Damit wurden Zeit und Geld gespart, vor allem aber Gestaltungsräume für die Fotografen geschaffen. George Rodger beispielsweise konnte 1948 den afrikanischen Kontinent bereisen. Ein Ergebnis war die berühmte Bilderserie der „Nubas aus dem Sudan", die **Paris Match** 1949 publizierte. Neue Bild- und Gestaltungsideen gab es jetzt in den Fotoreportagen: Die Bilderabfolgen forderten vom Betrachter assoziatives Denken, Bildstrecken und Textteile konnten getrennt plaziert werden, und mitunter reduzierte sich der Text auf minimale Untertitel. Die Bildabfolge konnte aus Fotografien eines Bewegungsablaufs bestehen oder als freie Organisation verschiedener Formate mit wenig Text zu einem Thema versammelt werden. Als Beispiele für das neue innovative Potential der essayistischen Bildgestaltung mit Fotografien können die Bildergeschichten Bill Brandts von Connemara in **Lilliput** (März 1947), Walker Evans' „Chicago" in **Fortune** (Februar 1947) und dessen Bildbericht „Faulkner's Mississippi" in **Vogue** (Oktober 1948), aber auch die Bilderserie zu den „Verlorenen und vergessenen Kindern Europas" von David Seymour, die 1949 in **Heute** dem Leser präsentiert wurde, gelten.

printed in **Heute** in 1949 deserves special mention since it provoked a discussion about the limits of photojournalism. Ludger Derenthal pointed to the peculiar texts in this discussion about the limits of what was allowed in photojournalism. Paul Nathrath praised this article in **Foto-Magazin**, whereupon Walter Hege retorted: "Doesn't he know that there are limits? That limits have to be respected. If I had been there, I would have knocked this sensation-mongering reporter's camera from his hand. It is the height of shamelessness. Nothing is sacred to the camera and photographers. This is downright cruel." Nathrath, the writer involved, replied that the photographs revealed highly public lives and not essentially private matters: "These photographs show the lives of all of us in concentrated form. It could be anyone of us." Haas did not photograph the story of an individual but concentrated instead on the events of waiting, searching, re-uniting and the emotions released by these events which he was able to capture with his camera. The expression of longing on the face of the old lady with a photograph of her son in her hand is ignored by the smile of a beaming prisoner returning home who is not her son.

The **Neue Münchner Illustrierte** began its career in 1950 with very special ambitions and in its first two years published reports by the Magnum photographers Ernst Haas, Henri Cartier-Bresson, George Rodger, Werner Bischof and photographic reports on the Korean War. But the idea didn't work, even in spite of increased sales after **Heute**'s demise. The circulation rose to 750,000 by October 1948, fell by a half in the following year until publication was discontinued in 1951. Ten years later the **Neue Münchner Illustrierte** was absorbed by the **Bunte Illustrierte**.

The founding of **Magnum** by the photographers Cartier-Bresson, David Seymour (Chim), Robert Capa, George Rodger and others as a self-financing photographic agency in 1947 was a milestone in the history of photojournalism. For the first time important press photographers organised themselves in order to preserve their independence, to be able to decide on the distribution of their photographs and to protect their rights. This gave the photographers the opportunity to save both time and money and above all scope to do what they wanted. George Rodger, for example, was able to travel the African continent in 1948. A product of this journey was the famous photographic series on the "Nubians of the Sudan" published in **Paris Match** in 1949. There were now new ideas for pictures and design in photographic reports: the sequences of photographs called for associative thinking on the part of the reader, picture sequences and texts could be placed separately and sometimes the text was reduced to minimal captions. The picture sequence could consist of photographs with a single plot or could be compiled as a free arrangement of different formats on one theme with only a small amount of text. The picture stories by Bill Brandt on Connemara in **Lilliput** (March, 1947), Walker Evans' "Chicago" in **Fortune** (February, 1947) and his photographic report "Faulkner's Mississippi" in **Vogue** (October 1948) and also the photographic series on the "verlorenen und vergessenen Kinder Europas" (lost and forgotten children of Europe) by David Seymour which was published in **Heute** in 1949 may all be regarded as examples of the innovative potential of the essay-like design of photographic reports.

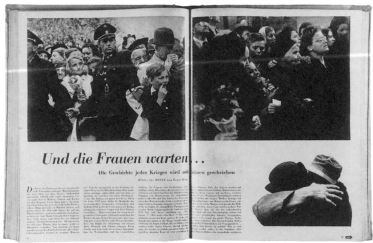

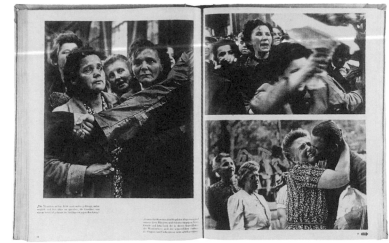

511

512

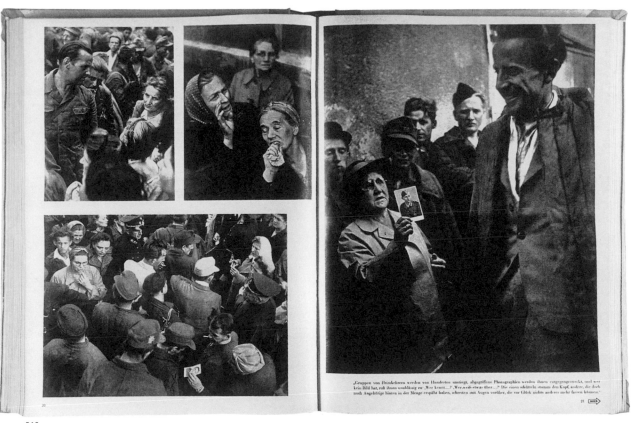

513

511-513 | **Heute
München, Nr. 90,
3.8.1949**
Südbahnhof Wien.
Heimkehr österreichischer
Kriegsgefangener aus der
Sowjetunion.
Fotos von Ernst Haas
(6 von 8 Seiten).

511-513 | **Heute
Munich, No. 90,
3.8.1949**
*Südbahnhof Wien
(Vienna South Station),
Austrian prisoners of war
returning home from the
Soviet Union.
Photographs by Ernst Haas
(6 of 8 pages).*

514

515

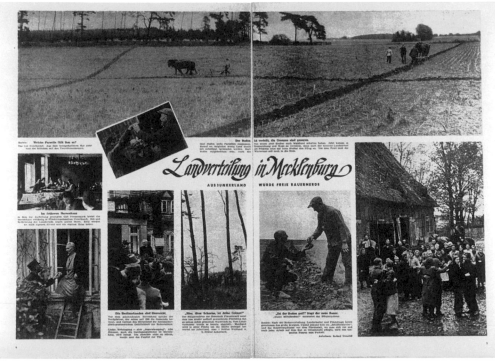

516

514 | **Berliner Illustrierte Zeitung
Nr. 6, 8.2.1945**
Raketen auf dem Prüfstand.
Titelfotos zu einem Bericht über eine Versuchsanstalt für
Raketen von Gerhard Gronefeld.

515-516 | **Neue Berliner Illustrierte (NBI)
Nr. 4, 1. Jg., 2. Novemberheft 1945**
"Zum eigenen Land das eigene Vieh".
Titelfoto zum Bildbericht "Landverteilung in
Mecklenburg" von Gerhard Gronefeld.

"Landverteilung in Mecklenburg – Aus Junkerland
wurde freie Bauernerde". Fotos von Gerhard Gronefeld.

514 | *Berliner Illustrierte Zeitung
No. 6, 8.2.1945*
*Rockets on a test stand. Cover pictures for a report
on a research institute for rockets by Gerhard Gronefeld.*

515-516 | *Neue Berliner Illustrierte (NBI)
Vol. 1, No. 4, 2nd November edition 1945*
*"Farmers are given their own land and livestock".
Cover picture for the illustrated report "Distribution of
land in Mecklenburg" by Gerhard Gronefeld.*

*"Distribution of land in Mecklenburg – Junkers' estates
have become land for free farmers". Photographs by
Gerhard Gronefeld.*

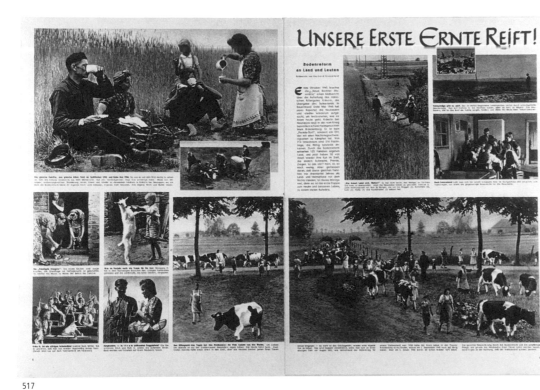

517

517 | Neue Berliner Illustrierte (NBI)
Nr. 20, 1. Jg., 15.6.1946
"Unsere erste Ernte reift! Bodenreform an Land
und Leuten". Fotos von Gerhard Gronefeld.

518 | Heute (US-Illustrierte für Deutschland)
München, Nr. 1, 1. Jg., 1945
Titelfoto der ersten Ausgabe von
Margaret Bourke-White.

519 | Neue Illustrierte
Köln Nr. 1, 1. Jg., 5.9.1946
"Strandgut des Hitlerkrieges – 13 Millionen
Menschen, vom Osten in den Westen Deutschlands
getrieben, suchen verzweifelt eine neue Heimat."
Fotograf nicht genannt.

517 | Neue Berliner Illustrierte (NBI)
Vol. 1, No. 20, 15.6.1946
"We are about to harvest our first crop!
Agrarian reform for the country and its people".
Photographs by Gerhard Gronefeld.

518 | Heute (US illustrated magazine for
Germany) Munich, Vol. 1, No. 1, 1945
Cover photograph of the first edition
by Margaret Bourke-White.

519 | Neue Illustrierte
Cologne, Vol. 1, No. 1, 5.9.1946
"The flotsam and jetsam of Hitler's war –
13 million people who have fled from east
to west Germany, are desperately looking for
a new home." Photographer's name not given.

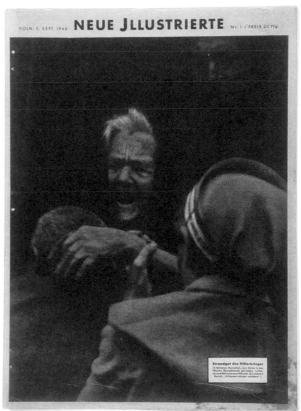

518

519

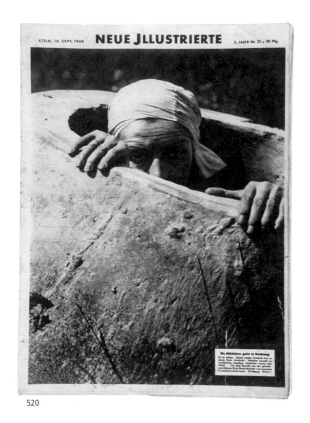

520

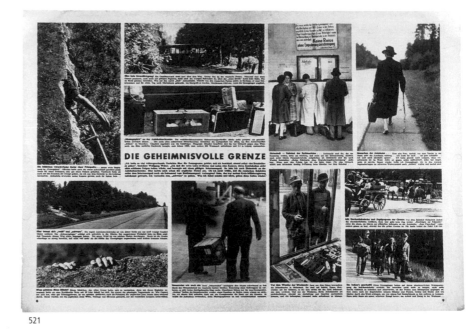

521

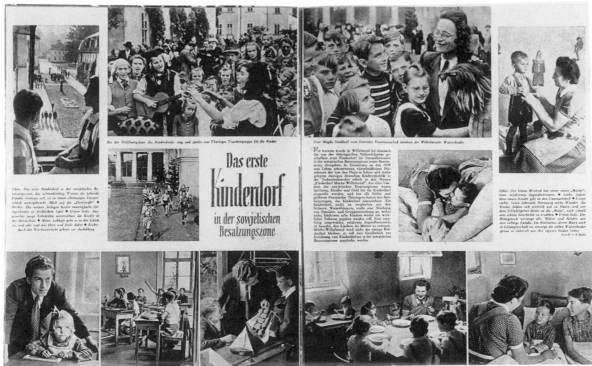

522

520-521 | **Neue Illustrierte
Nr. 21, 16.9.1948**
"Ein Mädchen geht in Deckung".

"Die geheimnisvolle Grenze".
Die Grenze zwischen englischer und
sowjetischer Besatzungszone.
Fotos von Wolfgang Weber.

522 | **Illustrierte Rundschau
(Sowjetisches Magazin für
Deutschland), Berlin, Nr. 22,
2. Jg., November 1947**
"Das erste Kinderdorf in der
sowjetischen Besatzungszone".
Fotos von Heinrich von der Becke.

520-521 | **Neue Illustrierte
No. 21, 16.9.1948**
"A young woman taking cover".

*"The mysterious border". The border
between the British and Soviet
occupied zones.
Photographs by Wolfgang Weber.*

522 | **Illustrierte Rundschau
(Soviet magazine for Germany),
Berlin, No. 22, 2nd year,
November 1947**
*"The first children's village in the
Soviet occupied zone".
Photographs by Heinrich von der Becke.*

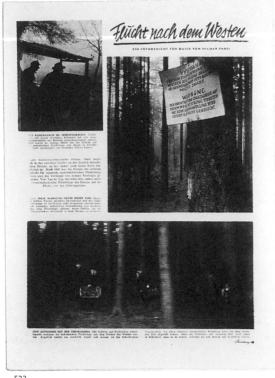

523

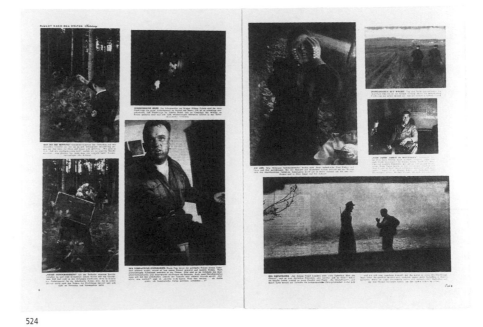

524

523-524 | Quick
München, Nr. 21, 1. Jg., 5.12.1948
"Flucht nach dem Westen".
Tschechische Flüchtlinge an der deutsch-
tschechischen Grenze.
Fotos von Hilmar Pabel.

525 | Das Ufer
Offenburg, Nr. 4, 1. Jg., Juli 1948
"Von Ufer zu Ufer – Brücken über
den Rhein". Fotos und Text von
Dr. Wolf Strache (2 von 3 Seiten).

523-524 | Quick
Munich, Vol. 1, No. 21, 5.12.1948
"Fleeing to the West".
Czech refugees at the German-Czech
border. Photographs by Hilmar Pabel.

525 | Das Ufer
Offenburg, Vol. 1, No. 4, July 1948
"Bridging the river – Bridges across the
Rhine". Photographs and text by
Dr. Wolf Strache (2 of 3 pages).

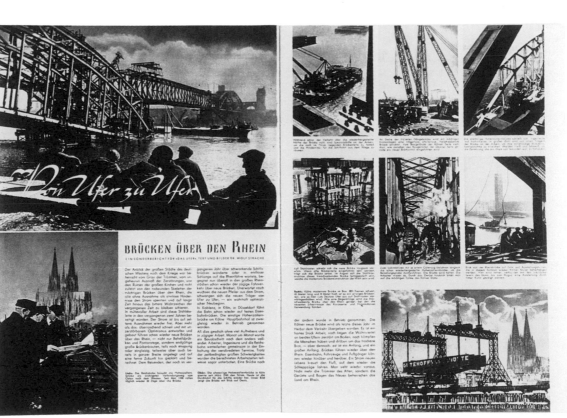

525

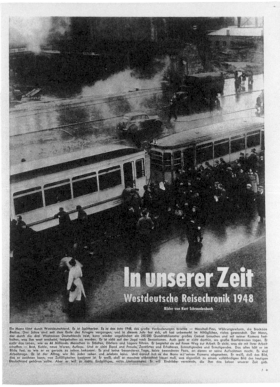

526

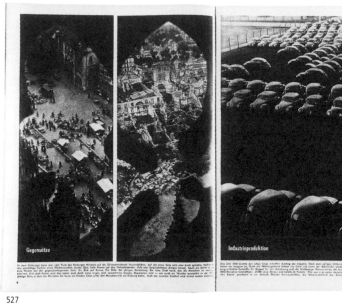

527

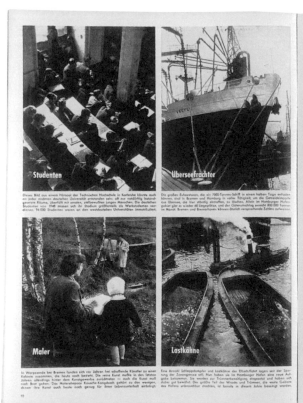

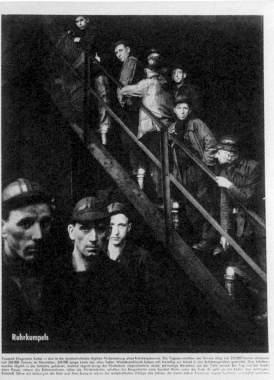

528

526-531 | **Heute**
Nr. 75, 1.1.1949
"In unserer Zeit –
Westdeutsche Reisechronik 1948".
Fotos von Kurt Schraudenbach
(11 von 12 Seiten).

526-531 | **Heute**
No. 75, 1.1.1949
"The times we live in –
A West German travelogue 1948".
Photographs by Kurt Schraudenbach
(11 of 12 pages).

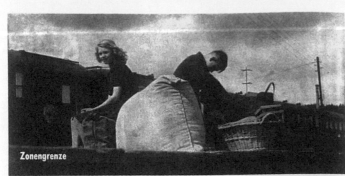

Zonengrenze

Eine 750 Kilometer lange Grenze zieht sich mitten durch Deutschland. Sie trennt Deutsche von Deutschen; sie trennt strenger als manche andere Grenze Menschen verschiedener Sprache. Was hier „geschmuggelt" wird, sind meistens ärmliche letzte Habseligkeiten. Die Zahl der „Illegalen", die nach dem Westen gehen, hat 25 000 im Monat erreicht; insgesamt kam fast eine Million politischer Flüchtlinge bisher aus der sowjetischen Zone in die Westzonen. Halbwüchsige Kinder, die ihre Angehörigen verloren haben, überschreiten die Grenze bei Nacht. Fast als ein Wunder empfinden sie den Hilfszug, wo es zum erstenmal seit langem wieder Menschen gibt, die sich nicht nur ihre Sorgen anhören, sondern auch helfen und raten können. Täglich sind es neue Gesichter, neue Sorgen. Flüchtlinge — von jenseits der „Grenze".

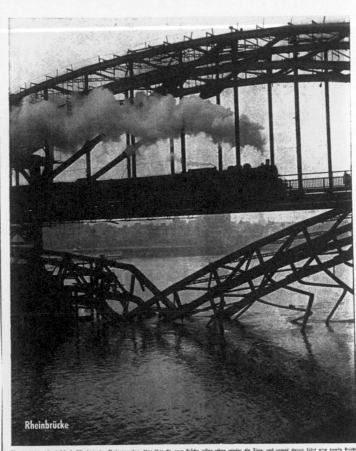

Rheinbrücke

Lebenswille

Lebensnot

Irgendwo in den Ruinen von Würzburg baut ein Mann allein sein Haus — an derselben Stelle, an der sein altes Haus im März 1945 zerstört wurde. Ein Arbeitsraum und ein behelfsmäßiges Wohnzimmer müssen vorerst genügen. Die umliegenden Schutthaufen liefern Ziegelsteine. Überall in der fast völlig zerstörten Innenstadt wird gebaut — der Mann, der allein Hand anlegt, ist keine Einzelerscheinung.

Fünfmal im Laufe von 1500 Jahren wurde Pforzheim zerstört. Zum fünften Male wird es jetzt wieder aufgebaut. Noch sind viele der 49 000 Einwohner in Kellern und Notquartieren untergebracht, und es wird noch Jahre dauern, bis für jeden Einwohner neue, gesunde Wohnräume zur Verfügung stehen werden. Bis dahin richtet man die Keller so behaglich wie möglich ein — denn keiner will die Stadt verlassen.

Die alte Hohenzollernbrücke in Köln ist in den Rhein gesunken. Aber über die neue Brücke rollen schon wieder die Züge, und unweit davon führt eine zweite Brücke Straße und Fußgängerwege über den Strom. Die neuen Brücken bauen Verbindungen wieder auf, die jahrelang zerrissen waren, von Ufer zu Ufer, von Stadt zu Stadt, von Land zu Land. Von den großen Brücken, die einst über den Rhein führten, waren bei Kriegsende 52 zerstört. Fähren und Behelfsbrücken traten vorübergehend an ihre Stelle, denn der Bau neuer Brücken, der sofort nach Kriegsende mit allen Kräften begonnen wurde, nahm Zeit in Anspruch. Doch am Jahresende 1948 ist der größte Teil wiederhergestellt, und seit die Schlagbäume an den Grenzen der französischen Zone gefallen sind, ist der Verkehr fast auf den einstigen Umfang angewachsen.

529

Theater

Bücher

Aufbau

530

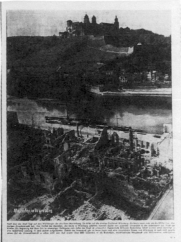

Flüchtlingslager

Künstlerstammtisch

Erste Jugend

Heitere Jugend

Das tägliche Brot

531

532

533

534

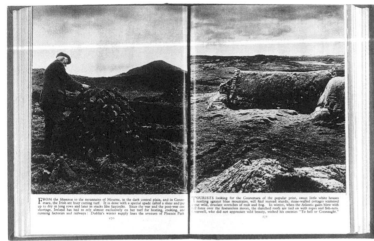

535

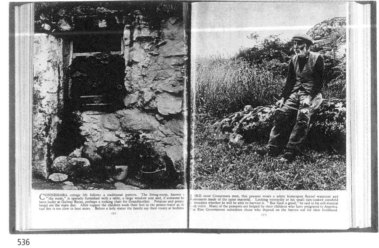

536

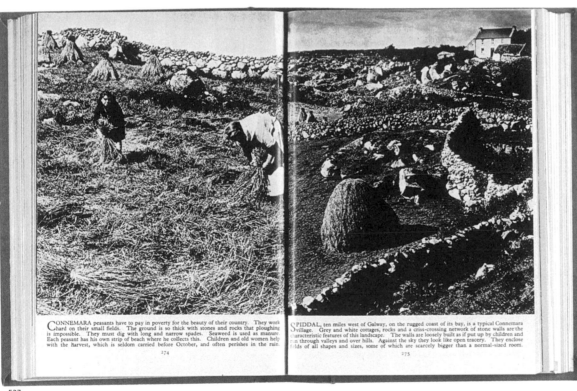

537

532-537 | **Lilliput**
Vol. XX, Nr. 3, März 1947
Die Schönheit und Schwermut
von Connemara.
Fotos und Text von Bill Brandt
(11 von 12 Seiten).

532-537 | *Lilliput*
Vol. XX, No. 3, March 1947
*"The Beauty and Sadness
of Connemara".*
*Photographs and commentary
by Bill Brandt (11 of 12 pages).*

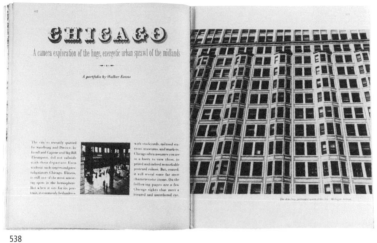

538

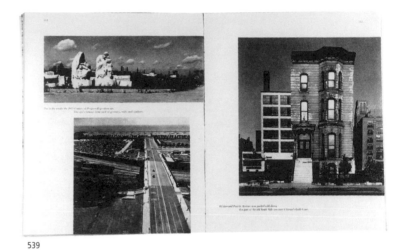

539

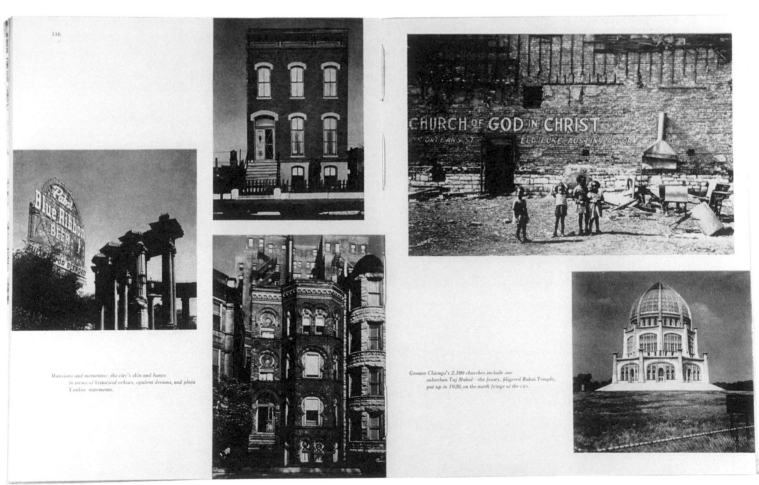

540

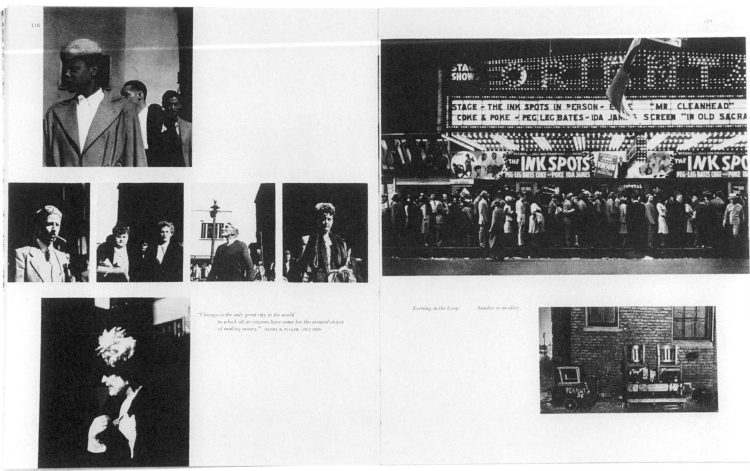

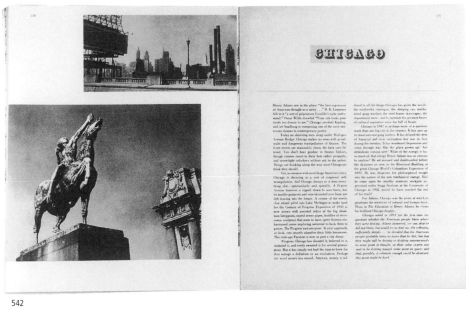

538-542 | **Fortune**
Vol. 35, Nr. 2, Februar 1947
"Chicago".
Fotos von Walker Evans.

538-542 | *Fortune*
Vol. 35, No. 2, February 1947
"Chicago".
Photographs by Walker Evans.

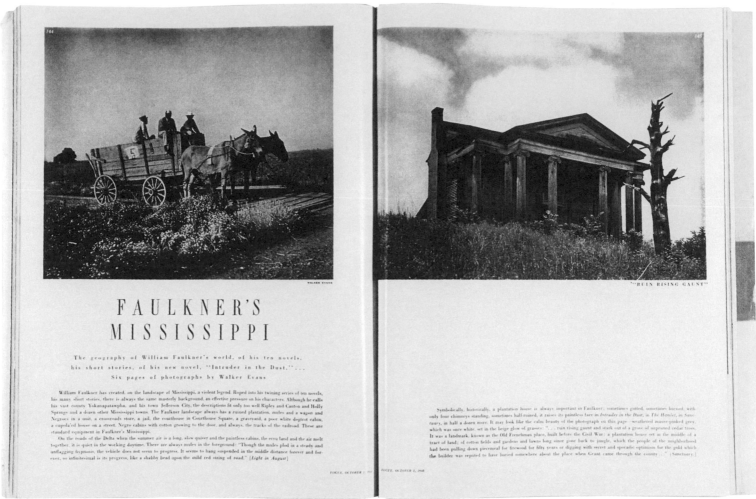

543

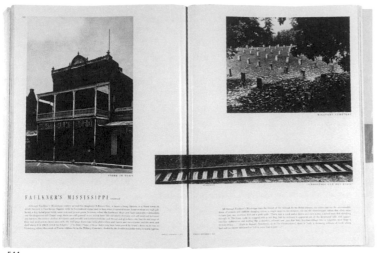

544

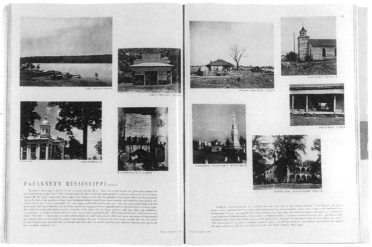

545

546

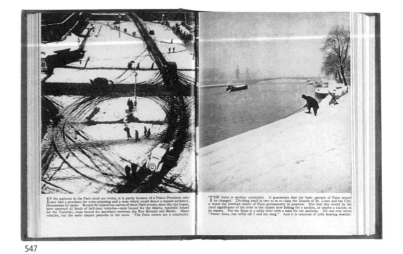

547

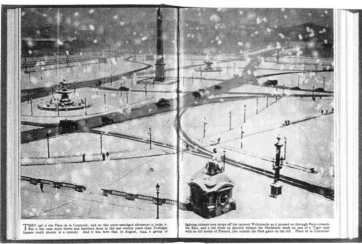

548

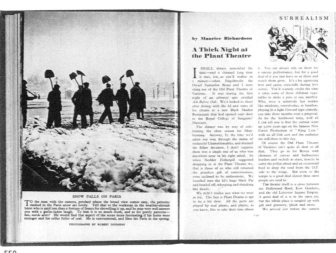

549

543-545 | **Vogue**
(American Edition) 1.10.1948
"Faulkner's Mississippi".
Fotos von Walker Evans.

546-550 | **Lilliput**
Vol. XX, Nr. 2, Februar 1947
Das verschneite Paris, noch ohne Autos.
Fotos von Robert Doisneau.

543-545 | **Vogue**
(American Edition) 1.10.1948
"Faulkner's Mississippi".
Photographs by Walker Evans.

546-550 | **Lilliput**
Vol. XX, No. 2, February 1947
"Snow falls on Paris".
Photographs by Robert Doisneau.

550

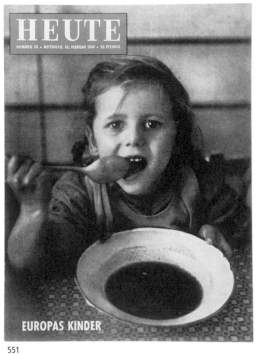

551

552

551-556 | **Heute**
Nr. 78, 16.2.1949
"Sinistrati – Verlorene und
vergessene Kinder Europas".
Fotos von David Seymour
(10 von 12 Seiten).

551-556 | *Heute*
No. 78, 16.2.1949
"Sinistrati – the lost and
forgotten children of Europe".
Photographs by David Seymour
(10 of 12 pages).

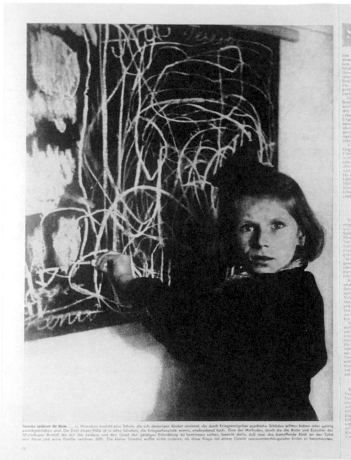

553

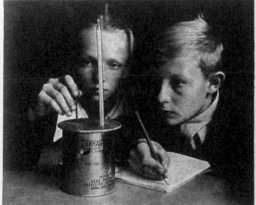

554

555

556

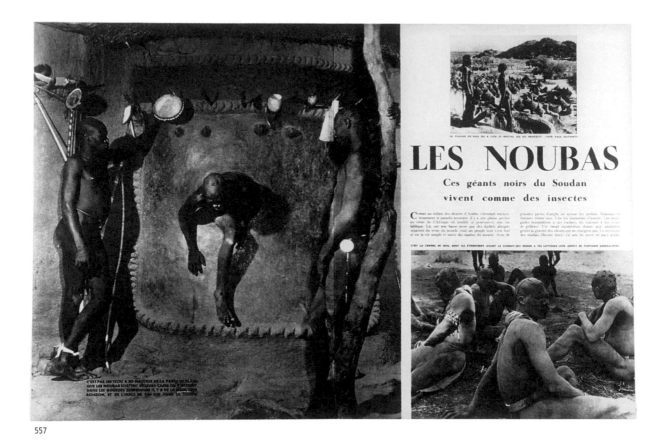

557

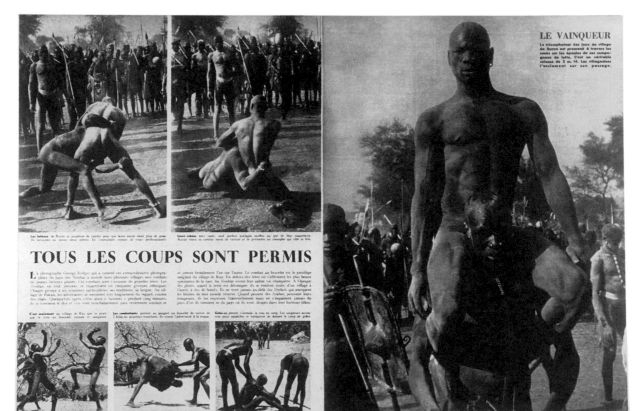

558

559

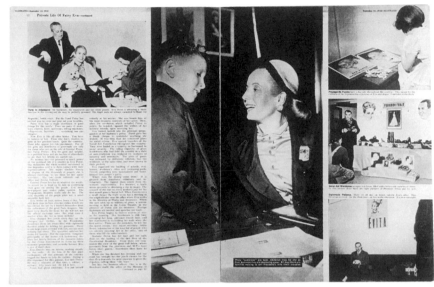

560

**557-558 | Paris Match
Nr. 23, 27.8.1949**
Die Nubas im Sudan.
Zweikämpfe gehören zu den Festen.
Der 2m14 große Sieger wird im
Triumph vom Platz getragen.
Fotos von George Rodger.

**559-561 | Illustrated
London, 23.9.1950**
Evita Perón, die Frau des Präsidenten
von Argentinien.
Fotos von Gisèle Freund.

*557-558 | Paris Match
No. 23, 27.8.1949
The Nubians in the Sudan.
Duels are part of the celebrations.
The 7 ft tall winner is carried away
in triumph.
Photograph by George Rodger.*

*559-561 | Illustrated
London, 23.9.1950
Evita Perón, wife of the Argentinian
president.
Photographs by Gisèle Freund.*

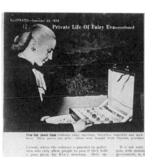

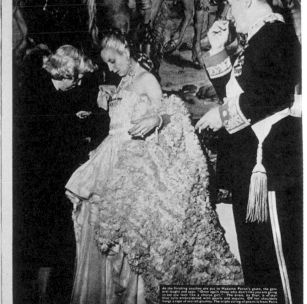

561

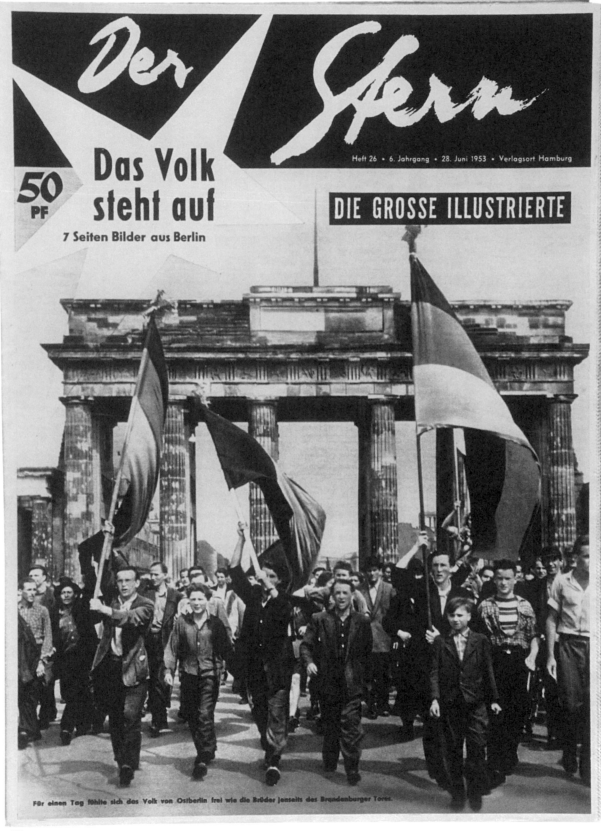

562 | **Der Stern**
Hamburg Nr. 26,
28.6.1953
Aufstand der Arbeiter in
Ostberlin am 17. Juni.
"Für einen Tag fühlte sich das
Volk von Ostberlin frei wie die
Brüder jenseits des
Brandenburger Tores".
Foto von Peter Cürlis.

562 | Der Stern
Hamburg No. 26,
28.6.1953
*Rebellion of the workers
in East Berlin on June 17.
"For one day the inhabitants
of East Berlin felt they were as
free as their fellow-Germans to
the west of the Brandenburg
Gate".
Photograph by Peter Cürlis.*

8.

DAS WELTGESCHEHEN WIRD FOTOGRAFIERT

IMAGES OF THE WORLD

DAS WELTGESCHEHEN WIRD FOTOGRAFIERT 1950 - 1959

In den fünfziger Jahren wurde die Erfolgsgeschichte des Fotojournalismus erstmalig durch Verluste getrübt: *Picture Post* und *Collier's* verschwanden 1956/57 vom Markt. Neue Illustrierte kamen auch auf dem deutschen Markt nicht hinzu, dafür entstanden aber erstmalig die farbigen Magazinbeilagen wie das *Sunday Times Magazine* als Supplementausgabe einer großen Tageszeitung. Ab 1954 wurde in Deutschland das erste Fernsehprogramm ausgestrahlt und damit das neue Massenmedium Fernsehen eingeführt, welches tiefgreifenden Einfluß auf die Geschichte der Fotoillustrierten und der Fotoreportage nehmen sollte. Zunächst erhielt die Fotografie in den Illustrierten aber zunehmende Präsenz, weltweit wuchs der Zeitschriftenkonsum, die Anzeigengeschäfte florierten und auch die drucktechnische Qualität konnte durch den Abdruck ganzer Farbstrecken in bester Qualität enorm gesteigert werden.

Das überragende Blatt war und blieb *Life* mit einem Stab von fest angestellten Fotografen und weltweit ca. 20 Millionen Lesern. Innovatives Gespür bestimmte die Auswahl der Fotoreportagen, z.B. als in zwei Folgen „Images of a Magic City" von Ernst Haas als Reportage über New York (*Life*, September 1953) veröffentlicht wurde: Unschärfen, Anschnitte, Spiegelungen, reduzierte Bildausschnitte und scharfe Hell-Dunkelkontraste waren die Stilmittel dieser mit verwegenen Abstraktionen spielenden, fast textlosen Bildergeschichte.

Die Unterschiede zwischen Fotoreportage und Fotoessay bildeten sich stilgeschichtlich weiter aus: Letzterer bestand vornehmlich aus der Abfolge von Fotografien, die mit wenig Text assoziativ ‚gelesen' werden sollten. Die besten und am weitesten entwickelten fotografischen Essays wurden in *Life* publiziert. Weniger denn je waren die Bildergeschichten das Ergebnis der Arbeit einzelner Fotografen als vielmehr Produkte von vielen Beteiligten. Vor diesem Hintergrund erlangte W. Eugene Smith einige Berühmtheit mit seiner Forderung nach einem Stimmrecht bei der Publikation seiner Fotografien. Er stieß mit seinem Wunsch der Autorenkontrolle 1954 auf wenig Gegenliebe bei *Life*, dafür aber an die Grenzen freier Fotografenarbeit im Reportagezusammenhang. Schon zuvor hatte er sich von der Agentur *Black Star* getrennt, weil auch deren Devise „Kommunikation und Kompromiß" für ihn nicht akzeptabel war. W. Eugene Smith wollte sich als Fotograf sozial und politisch engagieren, indem er seine „Stimme denen zu geben suchte, die keine besaßen", d.h. selbst auf ihr Elend nicht hätten aufmerksam machen können. Entsprechend war die Intention seines Essays „Spanish Village" (*Life*, 9.4.1951) eine persönliche Antwort des Fotografen auf die bedrückenden sozialen Probleme der iberischen Halbinsel. Smith handelte als Anwalt, kämpfte aus humaner Überzeugung und suchte eine persönliche Botschaft zu vermitteln. Aber auch die Herausgeber von *Life* suchten ihre Botschaften weiterzugeben, nur waren diese auf das Massenpublikum und den Verkauf ausgerichtet. Smith bekämpfte die Bevormundung und suchte seinen moralischen Einfluß zur Geltung zu bringen.

Die Geschichte der Spanienreportage hat Glenn Willumson 1992 glänzend recherchiert. Zunächst hatte W. Eugene Smith begonnen, Extreme der spanischen Gesellschaft zwischen reich und arm zu fotografieren. Dann fand er das Dorf Deleitosa, vermittelt durch eine Frau, deren Mann von Francos Truppen ermordet worden war. Die Konzentration auf dies eine Dorf und die eine Familie war die Voraussetzung für den Erfolg der Reportage, die schneller als geplant abgeschlossen werden mußte: Die Guardia Civil erschien, Bedrohliches hätte den Freunden im Dorf

IMAGES OF THE WORLD 1950 - 1959

The success story of photojournalism suffered its first setbacks in the 50s: *Picture Post* and *Collier's* ceased publication in 1956/57. There were no new illustrated magazines on the German market either but the first colour supplements of high-circulation newspapers appeared such as the *Sunday Times Magazine*. In 1957 the first television programme was broadcast in Germany and thus a new mass medium was introduced which was to have far-reaching consequences for the history of illustrated magazines and photojournalism. Initially, however, photography played an increasingly important role in magazines, sales of newspapers and periodicals increased worldwide, there was a flourishing market for advertisements, typographical quality improved considerably and large sections were printed in colour.

Life was still the leading magazine. It had a staff of photographers who were employed on a regular basis and a readership of 20 million worldwide. The selection of photographic reports was characterised by a feeling for innovation. In September 1953 "Images of a Magic City", a report about New York by Ernst Haas was published in *Life* in two instalments. The stylistic devices of this pictorial narrative which almost did without text and experimented with bold abstractions included blurred pictures, reflections, close-ups of details and stark chiaroscuro contrasts.

The stylistic differences between photographic reports and photographic essays became more pronounced. The latter consisted mainly of a sequence of photographs with little text which were to be "read" in an associative way. The best and most sophisticated photographic essays were published in *Life*. These pictorial narratives were increasingly a product with many persons involved rather than the work of individual photographers. In this context W. Eugene Smith demanded a say in the publication of his photographs, which gained him some renown. His demand for authorship control in 1954 met with little approval on the part of *Life's* editors but demonstrated the limits of a photographer's freedom in the production of a report. Earlier, he had left the agency *Black Star* because their motto "communication and compromise" had not been acceptable to him. W. Eugene Smith wanted to express social and political commitment as a photographer by "giving his voice to those who did not have one themselves", i.e. to those who were unable to make people aware of their misery. Consequently, the intention behind his essay "Spanish Village" (*Life*, 9 April 1951) was to issue a personal statement on the pressing social problems of the Iberian Peninsula. Smith acted as an advocate of the poor, fought for his humanitarian beliefs and tried to convey a personal message. The editors of *Life*, who had their eyes on sales figures, also tried to convey their messages which, however, were aimed at a mass readership. Smith fought against being patronized and endeavoured to enforce his moral influence.

In 1992 Glenn Willumson did brilliant research into Smith's report on Spain. W. Eugene Smith had started his report by taking photographs showing the extreme differences between rich and poor in Spanish society. Then he found the village of Deleitosa with the help of a woman whose husband had been killed by Franco's troops. His concentration on one particular village and family led to the success of the report which had to be finished faster than originally planned. The Guardia Civil appeared and something terrible might have happened to his friends in the village. W. Eugene Smith quickly left the country. He later complained about the lack of

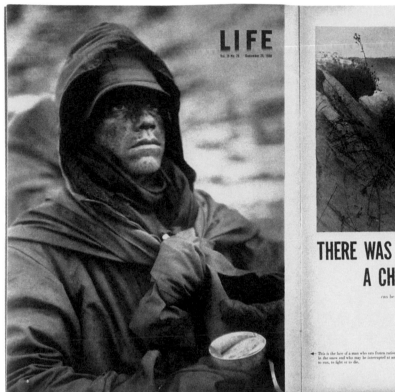

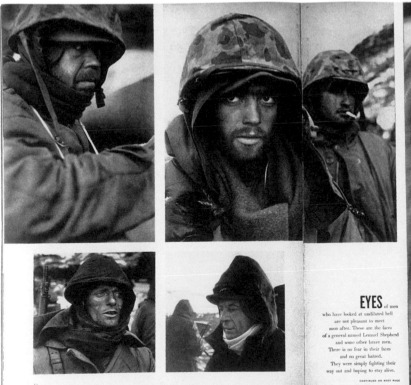
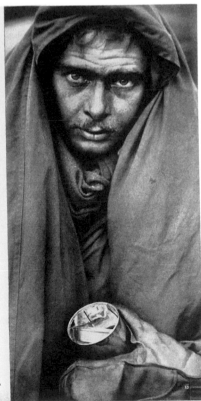

563-564 | **Life**
Vol. 29, Nr. 26, 25.12.1950
Weihnachten in Korea.
Fotos von David Douglas Duncan
(4 von 8 Seiten).

563-564 | Life
Vol. 29, No. 26, 25.12.1950
"There was a christmas
in Korea..." Photographs by
David Douglas Duncan
(4 of 8 pages).

zustoßen können, W. Eugene Smith verließ schnell das Land. Später beklagte er die mangelnden Möglichkeiten, effizient als Fotograf in die politischen Abläufe eingreifen zu können, vor dem Hintergrund der amerikanischen Unterstützung für die Diktatur Francos, die aber dennoch erfolgen sollte. Die Reportage „Spanish Village" wurde weltberühmt durch die einzelnen Fotografien, aber auch durch die Abfolge der Bilder, die atmosphärisch die ganze Dichte des kargen dörflichen Lebens auf fünf Doppelseiten auszubreiten verstand.

Life beschäftigte Fotografen in der ganzen Welt. Berühmt wurden die Bilderstrecken von acht Doppelseiten, die keine Ausnahme, sondern die Regel bildeten. Auch in Deutschland wurden zunehmend umfangreichere Arbeitsstäbe mobilisiert, so z.B. für den Rußlandbericht des *Stern* nach dem Besuch Adenauers in Moskau 1955. Chefredakteur Henri Nannen begab sich dafür mit Fotograf und Reporter wochenlang im Auto auf die Reise. Mit großem Aufwand wurde dem deutschen Leser in den Illustrierten die Teilhabe am Weltgeschehen durch Bildberichte offeriert – zu einer Zeit, als individuelle Reiseerlebnisse noch nicht die Regel waren. Beispielhaft sei die Reportage „Unheimliches China" mit den Fotos von Rolf Gillhausen und dem Text von Joachim Heldt angeführt: Die Serie erschien vom 27.12.1958 bis zum 7.3.1959 auf insgesamt 70 Seiten. Großaufnahmen dominierten die Doppelseiten, ergänzt von kleineren Ansichten und zurückhaltenden Textblöcken. Die großformatigen Bilder schürten die Neugier, die Blickkontakte zwischen Betrachter und Abgebildeten stellten Nähe zum eigentlich Fremden her. Vor allem blieben die Bilder getrennt lesbar, die Dominanz des Bildes bestimmte das Bild-Text-Verhältnis. Einfacher, dafür aber elegant und von klassischem Stil wirkt dagegen der Fotoessay von Dimitri Kessel (*Life*, August 1956) über den Jangtse. Die Bilder aus „A Story of the Mighty Yangtze" bestechen durch die Darstellungen erhabener Landschaft, die großzügig auf den Seiten positioniert worden sind. Fast reine Bilderfolgen publizierte *DU*, die Schweizer Illustrierte für den gehobenen Leserkreis: Der Bildessay „El Gaucho" bestand aus der enormen Zahl von 4 Farb- und 28 S/W-Fotografien René Burris aus Argentinien. Der überragende Stellenwert der Fotografien in den Illustrierten brachte Vorteile für die Fotojournalisten mit sich: Sie wurden gesucht und konnten zuweilen auch Bedingungen stellen: Der Beruf des Bildreporters wurde als faszinierende Beschäftigung zwischen guter Bezahlung, Engagement und Abenteuer zunehmend beliebt.

Neu war in den fünfziger Jahren die umfassende Konzeption, die Fotografie als Verständigungsmittel der Weltbevölkerung zu begreifen. Das amerikanische Ausstellungskonzept „Family of Man" gilt als besonderer Ausdruck dieses universalen Kommunikationsanspruchs der Fotografie. Übergeordnete, unpolitische und betont unideologische Humanitätsansprüche charakterisierten das Projekt „Family of Man" und viele Absichtserklärungen der Zeit, während zeitgleich die Krisen der Welt keineswegs ab-, sondern zunahmen. Gegen diese galt es auch als Botschaft der Bilder eine humanitäre Haltung einzusetzen. Programmatisch zeigte *Life* in der Weihnachtsnummer von 1950 die Reportage aus Korea „There was a Christmas" von David Douglas Duncan. Hier waren keine Motive heroischen Kriegsgeschehens, sondern Bilder der erschöpften, angespannten und verstörten Soldatengesichter als Appell des Mitgefühls an den heimischen Leser zu sehen. Dem steht als kaum glaubliche Reportage „Les Héros de Budapest" in *Paris Match* (November 1956) entgegen: Momentaufnahmen zeigen die Erschießung verhaßter Geheimpolizisten, dokumentieren aber auch, daß der Fotograf direkt während der Erschießung anwesend war.

opportunities for a photographer to intervene effectively in political events, particularly in view of the fact that the US government supported Franco's regime. The report "Spanish Village" which became world-famous because of the individual photographs and the sequence of pictures managed to present on five double pages a highly atmospheric depiction of the austerity of village life.

Life employed photographers from all over the world. The famous sequences covering eight double pages became the rule rather than the exception. In Germany too an ever larger planning staff was involved in the production of reports, e.g. the *Stern* report on Russia after Adenauer's visit to Moscow in 1955. Editor in chief Henri Nannen spent weeks travelling through the country by car accompanied by a photographer and a reporter. A lot of time and money was invested in photographic reports to enable German readers of magazines to take part in world events at a time when individual journeys were not yet the rule.

As an example I should like to mention the report "Unheimliches China" (mysterious China) with photographs by Rolf Gillhausen and a text by Joachim Heldt. The series was published between 27 December 1958 and 7 March 1959 on a total of 70 pages. Close-ups dominated the double pages, complemented by smaller photographs and unobtrusive accompanying texts. The large-scale photographs aroused the readers' curiosity, the eye contact between observer and the people portrayed created a closeness to a world which was profoundly different. Above all, the photographs could be read individually, the picture-text relationship was characterized by the dominance of photographs. By contrast, the photographic report on the river Yangtse by Dimitri Kessel (*Life*, August 1959) was simpler but of classic elegance from a stylistic point of view. The photographs of "A Story of the Mighty Yangtse" are captivating in their depiction of sublime landscapes which were given generous space on the individual pages. *DU*, an upmarket illustrated Swiss magazine, published essays which consisted almost exclusively of photographs. The photographic essay "El Gaucho" consisted of the huge number of 4 colour and 28 black-and-white photographs by René Burri from Argentina. The important role of photographs in illustrated magazines was an advantage for photojournalists. They were much in demand and were sometimes in a position to dictate terms. The job of the photographic reporter became increasingly popular and was regarded as a fascinating occupation promising good pay, commitment and adventure.

A new, comprehensive concept in the 1950s saw photography as a global medium of communication. The concept of the American exhibition "Family of Man" gives particular expression to this claim. The project "Family of Man" and many other well-intentioned projects were characterized by a global, unpolitical and expressly unideological humanitarian approach in those days while worldwide crises were increasing rather than decreasing. This humanitarian attitude expressed in the message of the photographs was intended to counteract these crises. In its Christmas edition of 1950 *Life* published "There was a Christmas", a programmatic report about Korea by David Douglas Duncan. It did not present heroic war motifs but photographs showing the exhausted, tense and disturbed faces of soldiers and was intended to appeal to the American readers' sympathy. The incredible report "Les Héros de Budapest", published in *Paris Match* in November 1956, has a completely different message. It shows photographs of the execution of officers of the much-hated secret police by a firing squad and documents the fact that the photographer was on the spot when the execution took place.

565-566 | **Paris Match**
Nr. 396, 10.11.1956
"Die Helden von Budapest".
Fotos von Jean-Pierre Pedrazzini und Franz
Goëzs (2 von 16 Seiten).

Aufständische erschießen Angehörige der
verhaßten Geheimpolizei in Budapest.
4 Fotos von John Sadovy.

565-566 | **Paris Match**
No. 396, 10.11.1956
"The Heroes of Budapest".
Photographs by Jean-Pierre Pedrazzini and
Franz Goëzs (2 of 16 pages).

Execution of communist policemen
by hungarian rebels.
4 Photographs by John Sadovy.

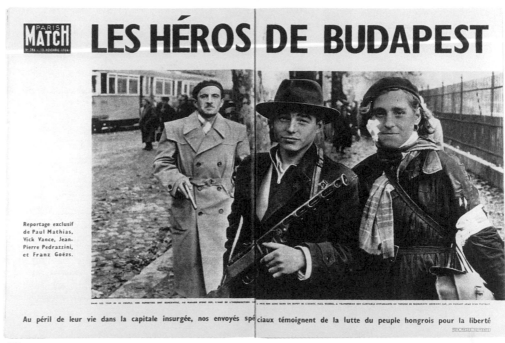

565

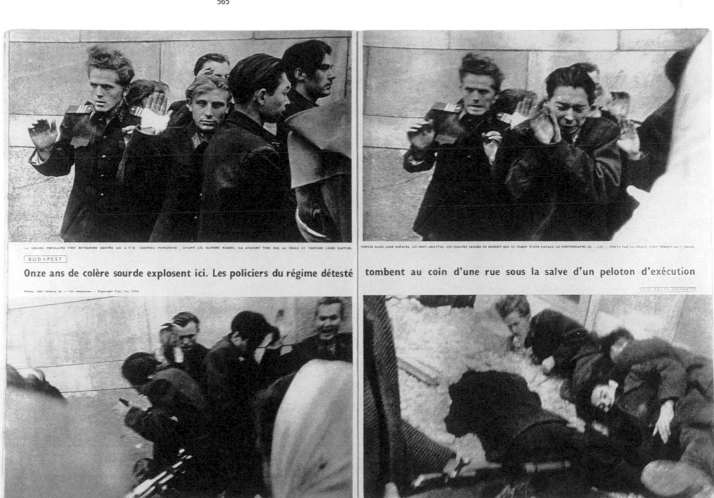

566

567

567-568 | **Paris Match**
Nr. 121, 14.7.1951
Hunger in Indien.
Fotos von Werner Bischof.

569-570 | **Life**
International Edition, Vol. 12,
Nr. 11, 2.6.1952
Kriegsgefangenenlager auf der Insel
Koje, Süd-Korea.
Fotos von Werner Bischof
(4 von 6 Seiten).

567-568 | **Paris Match**
No. 121, 14.7.1951
India's plea for food.
Photographs by Werner Bischof.

569-570 | **Life**
International Edition, Vol. 12,
No. 11, 2.6.1952
"Prisoners' Island"
Photographs by Werner Bischof
(4 of 6 pages).

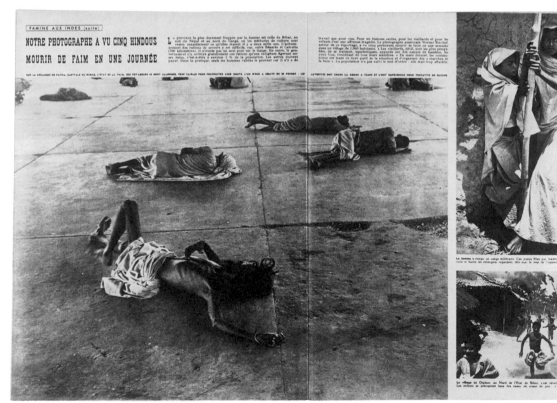

568

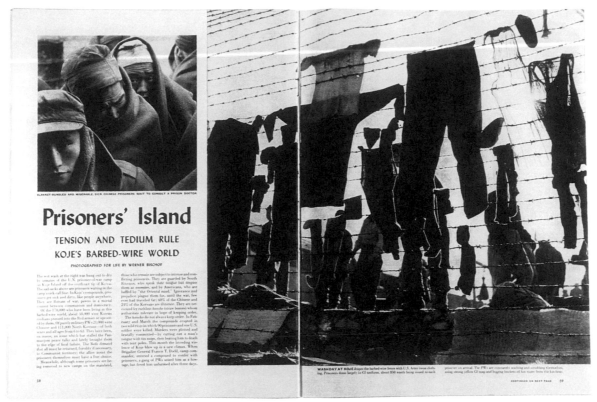

BLANKET-BUNDLED AND MISERABLE, SICK CHINESE PRISONERS WAIT TO CONSULT A PRISON DOCTOR.

Prisoners' Island

TENSION AND TEDIUM RULE
KOJE'S BARBED-WIRE WORLD

PHOTOGRAPHED FOR LIFE BY WERNER BISCHOF

WASHDAY AT KOJE drapes the barbed-wire fence with U.S. Army-issue clothing. Prisoners dress largely in GI uniforms, about 850 worth being issued to each prisoner on arrival. The PWs are constantly washing and scrubbing Communist, using yellow GI soap and lugging buckets of hot water from the kitchens.

PRISONER'S TATTOO READS, "TO OPPOSE THE REDS AND DESTROY RUSSIA"

REDS AND ANTI-REDS
BACK THEIR FAITHS

GAMBOLING CHINESE (above) in compound celebrate a festival near their homemade "Statue of Liberty." They wear GI uniforms and pink paper masks.

GUARDED KOREANS (below) line wire and stare at a native woman passing with burden on her head. This is Compound 62 where 79 died in riot in February.

GOING FOR COVER, these natives the South Korean officers grab their rations and bolt away as Life photographer comes near the fence which pens them in.

CHURCH CALL finds this Korean enlisted man absorbed in the Bible inside chapel tent. Five Christian missionaries and a Buddhist hold services for the PWs.

HIDING, Reds come up again when Bischof awakes their tent. Even in prison they surrender their Korean instinct of removing shoes to rest at left in house.

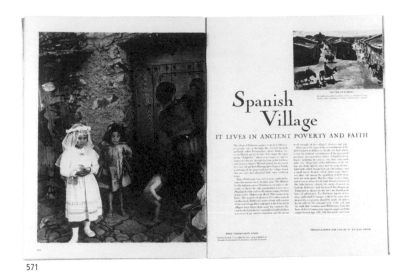

571

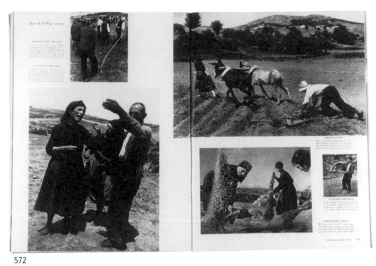

572

573

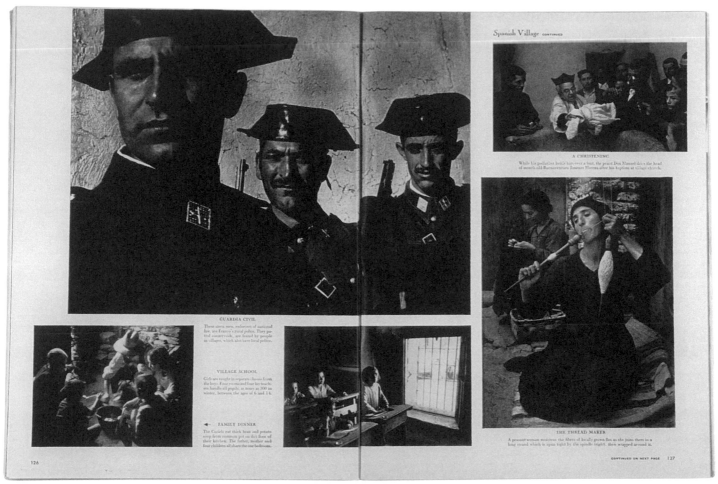

574

571-575 | **Life**
Vol. 30, Nr. 15, 9.4.1951
Spanisches Dorf.
Deleitosa ist ein Dorf wie viele in Francos
Nachkriegsspanien – entlegen, archaisch, arm
und anonym.

Diese einzigartige Fotoreportage setzte
Maßstäbe für die besten Illustrierten und für
ihre Fotografen. Fotos von W. Eugene Smith.

571-575 | *Life*
Vol. 30, No. 15, 9.4.1951
"Spanish Village".
*Deleitosa is a village like many others in
Franco's post-war Spain – remote, archaic,
poor and anonymous.*

*This unique photo essay became a benchmark
for the best illustrated magazines and their
photographers.*
Photographs by W. Eugene Smith.

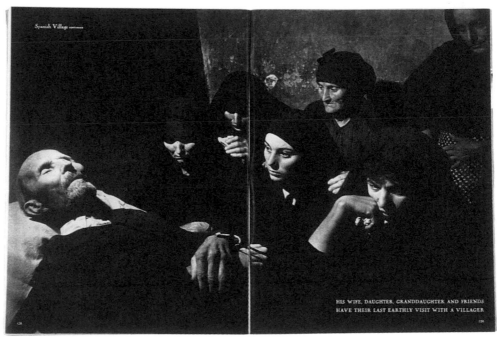

575

576

577

578

579

580

576-580 | **Life**
Vol. 35, Nr. 11, 14.9.1953
Bilder einer magischen Stadt.
New York, Teil I.
Fotos von Ernst Haas (10 von 13 Seiten).
581-583 | **Life**
Vol. 35, Nr. 12, 21.9.1953
Bilder einer magischen Stadt.
New York, Teil II.
Fotos von Ernst Haas (6 von 11 Seiten).

576-580 | *Life*
Vol. 35, No. 11, 14.9.1953
"Images of a Magic City".
New York, part I.
Photographs by Ernst Haas (10 of 13 pages).
581-583 | *Life*
Vol. 35, No. 12, 21.9.1953
"Images of a Magic City".
New York, part II.
Photographs by Ernst Haas (6 of 11 pages).

581

582

583

584

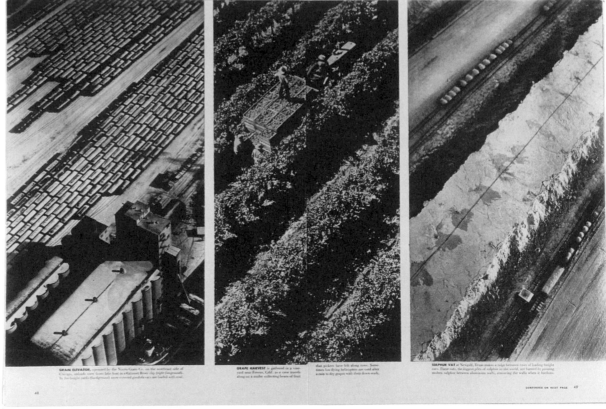

585

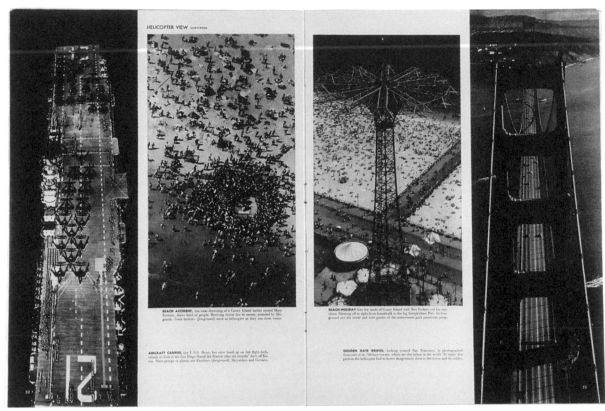

586

584-587 | **Life**
International Edition
Vol. 12, Nr. 9, 5.5.1952
Die USA aus der Luft gesehen.
Fotos aus einem Hubschrauber
von Margaret Bourke-White
(8 von 10 Seiten).

584-587 | *Life*
International Edition
Vol. 12, No. 9, 5.5.1952
"A new way to look at the U.S."
Photographs from a helicopter
by Margaret Bourke-White
(8 of 10 pages).

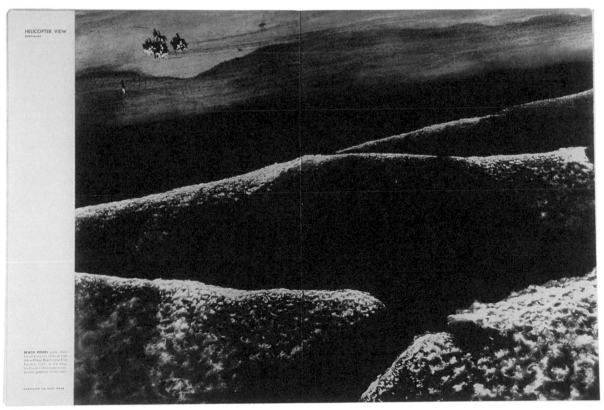

587

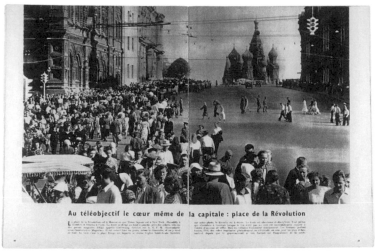

Au téléobjectif le cœur même de la capitale : place de la Révolution

588

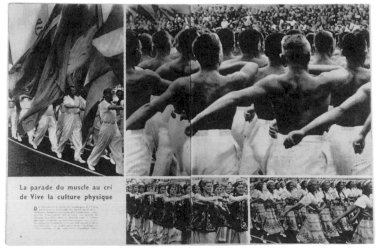

La parade du muscle au cri de Vive la culture physique

589

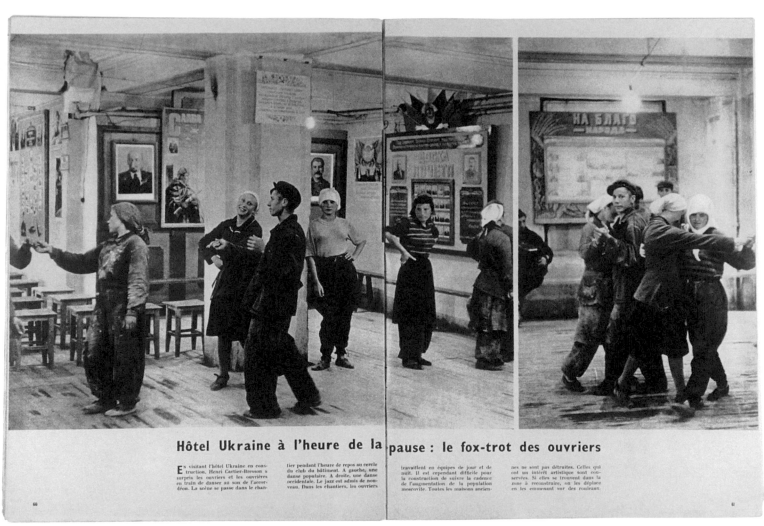

Hôtel Ukraine à l'heure de la pause : le fox-trot des ouvriers

590

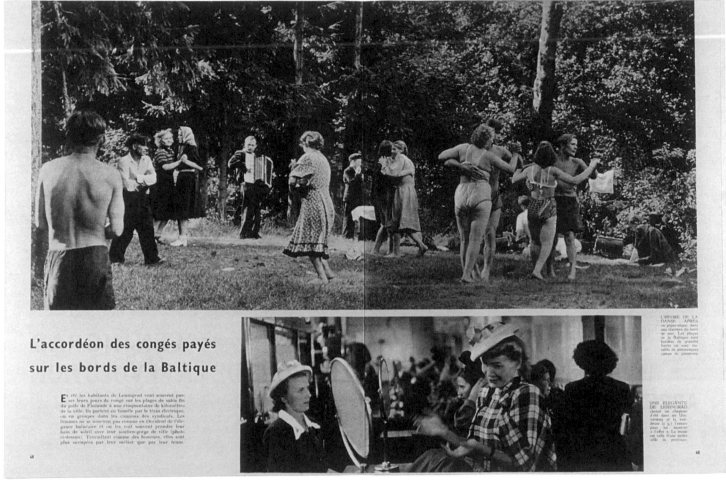

**L'accordéon des congés payés
sur les bords de la Baltique**

591

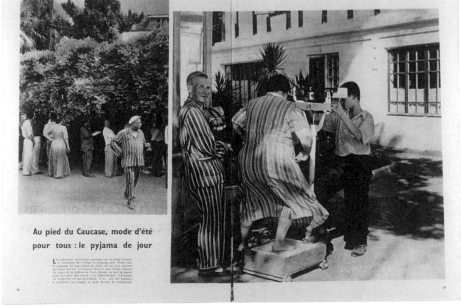

**Au pied du Caucase, mode d'été
pour tous : le pyjama de jour**

588-590 | **Paris Match
Nr. 305, 29.1.1955**
Die Russen.
1. Teil: Das Leben in Moskau.
Fotos von Henri Cartier-Bresson
(6 von 24 Seiten).
591-592 | **Paris Match
Nr. 306, 5.2.1955**
Die Russen.
2. Teil: Von Leningrad bis Zentralasien.
Fotos von Henri Cartier-Bresson
(4 von 18 Seiten).

588-590 | **Paris Match
No. 305, 29.1.1955**
*The Russians.
Part 1: Life in Moscow.
Photographs by Henri Cartier-Bresson
(6 of 24 pages).*
591-592 | **Paris Match
No. 306, 5.2.1955**
*The Russians.
Part 2: From Leningrad to Central Asia.
Photographs by Henri Cartier-Bresson
(4 of 18 pages).*

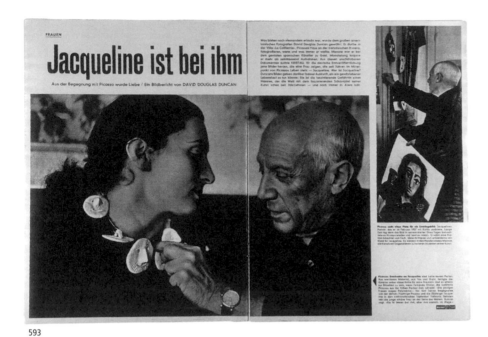

593

593 | **Kristall**
Hamburg, Nr. 20, 1958
Picasso und Jacqueline Roque.
Fotos von David Douglas Duncan (2 von 6 Seiten).

594-596 | **Paris Match**
Nr. 470, 12.4.1958
Pablo Picasso in seiner Villa "La Californie" in Cannes.
Fotos von David Douglas Duncan.

593 | **Kristall**
Hamburg, No. 20, 1958
Picasso and Jacqueline Roque.
Photographs by David Douglas Duncan (2 of 6 pages).

594-596 | **Paris Match**
No. 470, 12.4.1958
Pablo Picasso in his villa "La Californie" in Cannes.
Photographs by David Douglas Duncan.

594

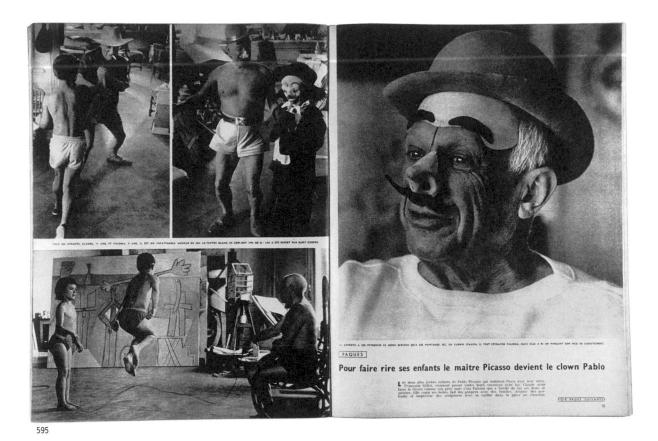

595

596

597

601

598

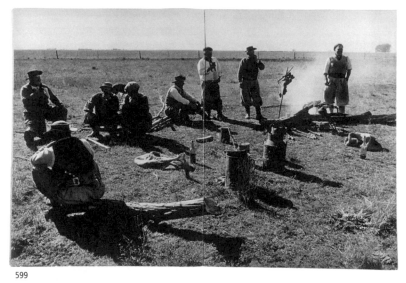

599

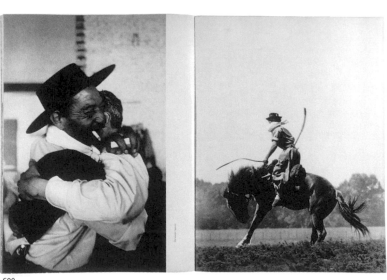

600

602

597-603 | **DU**
Nr. 217, März 1959
"El gaucho".
Fotos von René Burri
(2 von 4 Farbaufnahmen und
7 von 28 Schwarzweißfotos aus Argentinien).

597-603 | **DU**
No. 217, March 1959
"El gaucho".
Photographs by René Burri
(2 of 4 colour photographs and
7 of 28 black-and-white photographs
from Argentina).

603

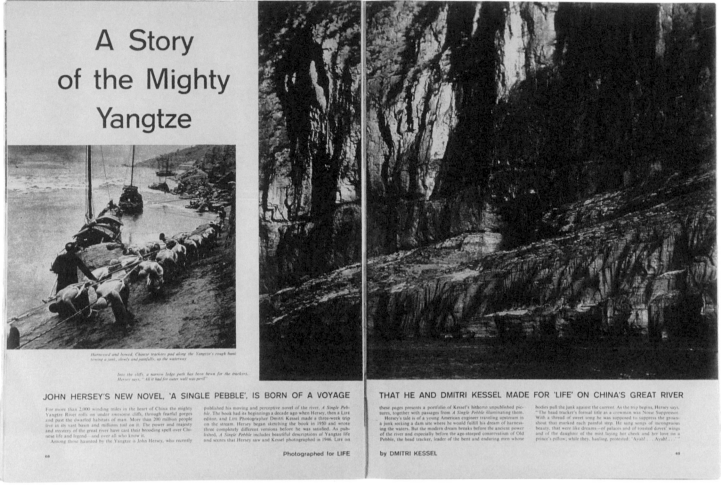

604

604-607 | Life
International Edition
Vol. 21, Nr. 3, 6.8.1956
Der Jangtsekiang. Chinas maßloser Fluß.
Fotos von Dimitri Kessel, 1946 (8 von 10 Seiten).
Text von John Hersey (aus seinem Roman
"A single pebble").

604-607 | **Life**
International Edition
Vol. 21, No. 3, 6.8.1956
"A Story of the Mighty Yangtze".
Photographs by Dimitri Kessel (8 of 10 pages).
"John Hersey's new novel, 'A Single Pebble',
is born of a voyage that he and Dimitri Kessel
made for LIFE on China's great river" in 1946.

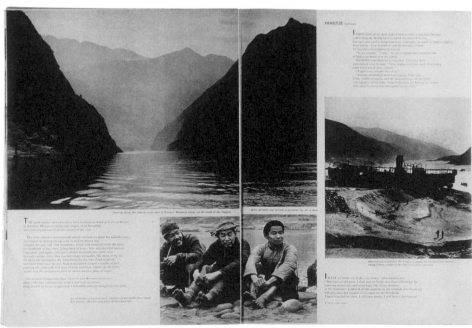

605

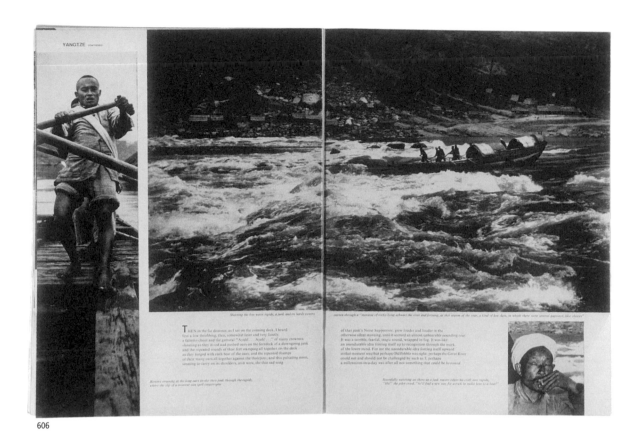

Sharing the low water rapids, a junk and its hardy rowers *careen through a "morass of rocks lying athwart the river and forming, at this season of the year, a kind of low dam, in which there were several gateways, like sluices"*

THEN in the far distance, as I sat on the conning deck, I heard first a low throbbing, then, somewhat later and very faintly, a falsetto chant and the guttural "Ayah!... Ayah!..." of many oarsmen chanting as they strained and pushed oars on the foredeck of a downgoing junk, and the repeated sounds of their feet stamping all together on the deck as they lunged with each heat of the oars; and the repeated thumps of their many oars all together against the thole-pins; and this pulsating sound, seeming to carry on its shoulders, as it were, the thin sad song

Rowers intently at the long oars invoke their junk through the rapids, where the slip of a moment can spell catastrophe.

of that pink's Noise Suppressor, grew louder and louder in the otherwise silent morning, until it seemed an almost unbearable pounding roar. It was a terrible, fearful, tragic sound, wrapped in fog. It was like an unendurable idea forcing itself up to recognition through the murk of the lower mind. For me the unendurable idea forcing itself upward in that moment was that perhaps Old Pebble was right: perhaps the Great River could not and should not be challenged by such as I; perhaps a millennium-in-a-day was after all not something that could be hastened.

Scornfully watching on shore as a junk master takes his craft over rapids, "Ho!" the pilot cried, "he'll find a new way for wreck to make here in a boat!"

UP from the city across from us, beside, drifted a cloud of the sounds of humanity: hawking, screams of laughter; the curses of beggars on their fellow men, the kindness of others; vendors' chants; the noise of bells and fiddles; the chants of magicians and jugglers; the moaning and intonations of priests and religious mystics; and the underlying diurnal of gossip, games, neighborly argument, story-telling, love-making —of all kinds of evening solace for hard daytime toil.

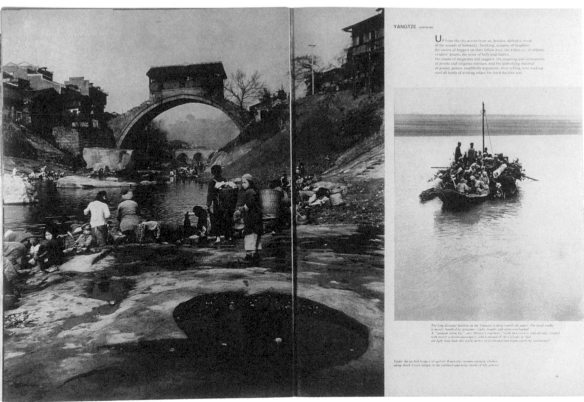

The long-distance hauling on the Yangtze is done mostly by junks. The local traffic is mostly handled by sampans—light, fragile and often overloaded. A "sampan came by," wrote Hersey's engineer, "with two rowers, and already loaded with nearly a dozen passengers; and a mound of their goods; so low the light boat had only a few inches of freeboard and might easily be swamped."

Under the arched bridges of ageless Wanhsien, women unravel clothes along Black Creek, mingle in the cymbal and noisy bustle of life ashore.

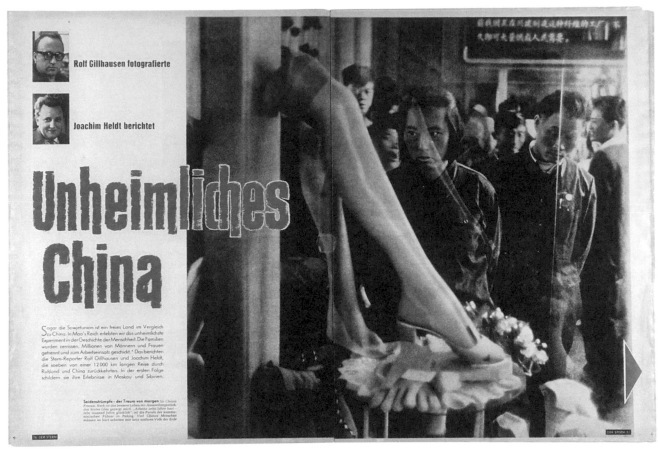

608

608-615 | **Der Stern**
Nr. 52, 27.12.1958
bis Nr. 10, 7.3.1959
Serie "Unheimliches China"
(insgesamt ca. 70 Seiten).
Fotos von Rolf Gillhausen.
Text von Joachim Heldt.

608-615 | **Der Stern**
No. 52, 27.12.1958
to No. 10, 7.3.1959
Series "The mystery of China"
(a total of appr. 70 pages).
Photographs by Rolf Gillhausen.
Text by Joachim Heldt.

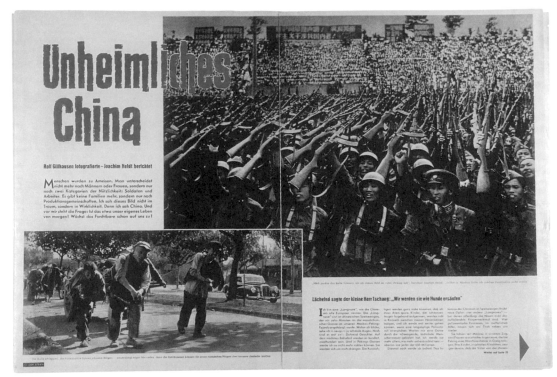

609

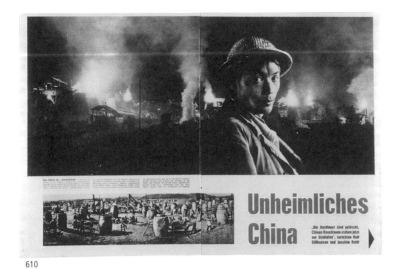

610

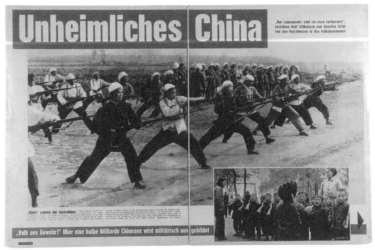

611

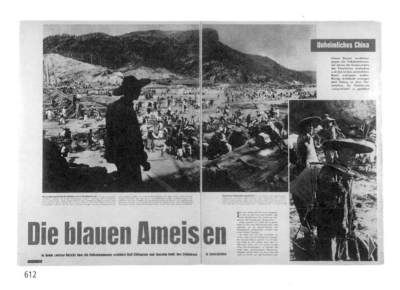

612

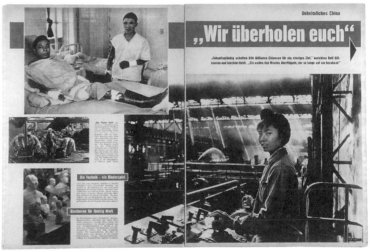

613

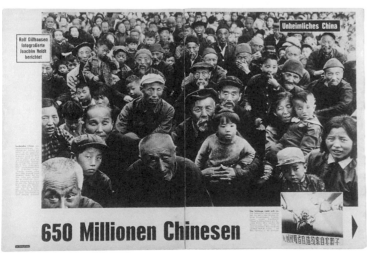

614

615

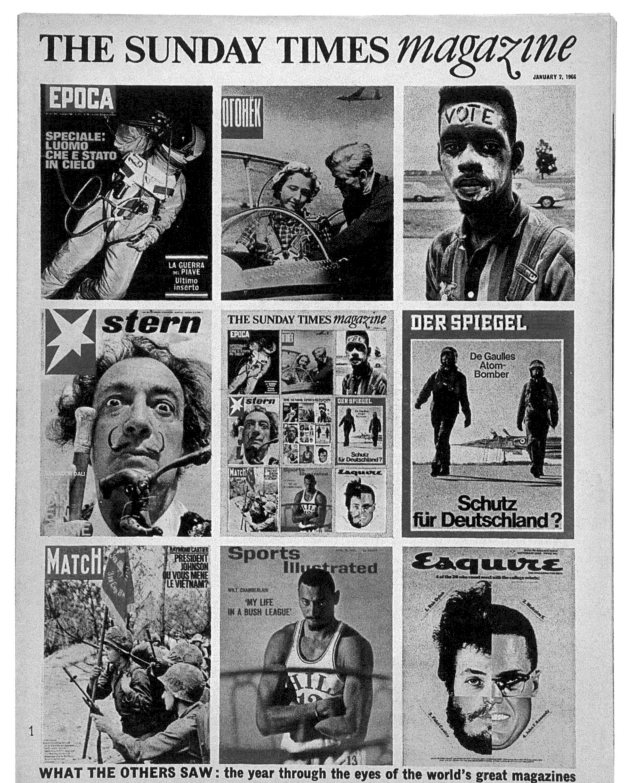

616 | **The Sunday Times Magazine, London Nr. 1, 2.1.1966** Das Jahr 1965 aus der Sicht der großen Illustrierten. Verschiedene Fotografen.

616 | **The Sunday Times Magazine, London No. 1, 2.1.1966** *"What the others saw: the year through the eyes of the world's great magazines". Different photographers.*

9.

1960-1973

KLASSISCHE REPORTAGEN

CLASSICAL REPORTS

KLASSISCHE REPORTAGEN
1960 - 1973

Was mit den Illustrationen zur Veranschaulichung eines Themas im 19. Jahrhundert begann, hatte sich hundert Jahre später zum spektakulären Genre der Fotoreportage bzw. des Fotoessays weiterentwickelt. Die Geschichte der Reportage in den sechziger Jahren ist gekennzeichnet durch das Nebeneinander der Stile und die Vielfalt der Ausdrucksmöglichkeiten, mit einer begrenzten Bilderanzahl auf engem Raum eine intendierte Geschichte zu erzählen.

Als Beispiel für die nunmehr erreichte ästhetische Perfektion muß der Fotoessay über den Monsun in Indien (*Paris Match* 1961) mit den Fotografien von Brian Brake angesehen werden, als beklemmende Visualisierung der aufgeladenen Stille vor dem Ausbruch des Regens. Das Thema Drogensucht und Jugendkriminalität in New York thematisierte im Septemberheft (1960) die Zeitschrift *DU* auf fünfzehn Seiten eindrucksvoll als Bildbericht „Die Jokers" mit Fotografien von Bruce Davidson. Die kurzen Bildertitel zwangen den Betrachter, hinzusehen und die Fotografien assoziativ zusammenzufügen. Das karge Repertoire der Bilder wurde zum Symbol der Leere und Ausweglosigkeit der jungen Generation. Im Aprilheft 1962 von *DU* erschien die berühmte Reportage „Neapel" von Herbert List auf fünfzig Seiten als publizistischer Grenzgang zwischen Illustrierter und Buch. Blicke, Ansichten, Szenarien, Anekdotisches und Gefühlvolles wurden zur facettenreichen Darstellung der berühmten und berüchtigten Stadt zusammengefügt. Als letztes Beispiel seien nochmals Fotografien von Bruce Davidson angeführt: Die Reportage „Harlem, New York, East 100th Street" aus dem *Sunday Times Magazine* (April 1968) geriet zum Sinnbild für die Vereinsamung und Verzweiflung in den Ghettos der Städte, die Suche nach Auswegen im Drogenkonsum, die Hoffnungslosigkeit der bedrückend engen Lebensbedingungen, aber auch als Zeichen der Hoffnung, des Willens zum Überleben.

Doch die Hochzeit der Bildreportage in den USA bedeutete auch das nahende Ende: *Look* wurde 1971 eingestellt und als spektakuläres Signal 1972 *Life*. Im Jahr 1945 hatte *Life* für sich Reklame mit dem Zugang zu 5 Mill. Haushalten gemacht, während es gleichzeitig sechs Televisionsstationen mit 10.000 Fernsehteilnehmern gab. Zehn Jahre später hatte *Life* 7 Millionen Leser in den USA, aber 200 Stationen brachten ihre Programme bereits in 29 Millionen Haushalte. Vor allem in den USA wurde die Fernsehübertragung bald der ideale Markt für die Anzeigenkunden. Lange Zeit antwortete die redaktionelle Leitung von *Life* auf den Wettkampf mit dem Fernsehen durch die Akzentuierung der besonderen eigenen Möglichkeiten: Farbseiten, große Formate, Glanzseiten, Dramatisierungen der Bilder, all dies wurde als Kontrastprogramm zum schwarz-weißen Bild der kleinen Fernsehmonitore eingesetzt. Aber trotz aller Bemühungen wurde die Produktion von *Life* am 29. Dezember 1972 eingestellt. Das Ende des behandelten Zeitraums der vorliegenden Publikation fällt mit dem Ende von *Life* zusammen. Die kurze Wiedergeburt (*Life* entstand 1978 als Monatsmagazin) fand statt, ohne dem traditionellen Fotojournalismus Platz einzuräumen. Mit *Newsweek* und *Time* begann die ereignisorientierte Berichterstattung zu dominieren. Die große Zeit der Hintergrundgeschichten, die die Tagesereignisse reflektierten, der ganze bildpublizistische Vorgang der notwendigen Veranschaulichung, von dem einst der Gründer der *Leipziger Illustrirten Zeitung* gesprochen hatte, war zuerst in den USA abgelaufen. Als äußerst stabil hat sich in den USA bis heute allein *National Geographic* erhalten, das seit 1888 herausgegebene Magazin mit den strikt dokumentarischen Bildauffassungen.

CLASSICAL REPORTS
1960 - 1973

The history of photographic reports began in the 19th century with pictures to illustrate an event. A hundred years later it had developed into the spectacular genre of photojournalism and the photographic essay. The history of photojournalism in the 1960s is characterised by a variety of styles and modes of expression in presenting a story with a limited number of pictures in a restricted space.

*The photographic essay on the monsoon in India (**Paris Match** 1961) with photographs by Brian Brake is an example of the aesthetic perfection which had been achieved at this stage. It is a tormenting visualisation of the charged silence before the onset of the rains. The September edition of the magazine **DU** (1960) presents the impressive 15-page photographic report "Die Jokers" (Brooklyn gang) on drug addiction and juvenile crime in New York. The short captions forced the observer to take a close look and to join the photographs together in an associative way. The paucity of the motifs became a symbol of the emptiness and hopelessness of the young generation. The April edition of **DU** in 1962 published the famous 50-page report "Neapel" (Naples) by Herbert List which was a journalistic balancing act – halfway between book and magazine. Faces, views, scenes, anecdotes and sentimental stories were put together to present a many-facetted portrait of this (in)famous city. Another example I should like to mention features photographs by Bruce Davidson: the photographic report "Harlem, New York, East 100th Street" published in the **Sunday Times Magazine** (April 1968) became a symbol of loneliness and despair in city ghettos. It showed drug abuse as a search for a solution, the depressing and oppressive confinement of tenement slums, but also found signs of hope and the will to survive.*

*The heyday of photojournalism in the USA was soon to be followed by its decline and end. **Look** ceased publication in 1971 and **Life** in 1972, which was a spectacular signal. In 1945 a **Life** advertisement pointed out that it reached 5 million households. In that year there were 6 TV stations with 10,000 viewers. Ten years later **Life** had 7 million readers in the USA, but 200 TV stations broadcast their programmes to 29 million households. Above all in the USA, television soon became the ideal medium for advertising. For a long time the editors of **Life** reacted to competition from television by emphasizing the particular qualities and features of an illustrated magazine: its glossy colour pages, the large format and the dramatization of the pictures were used to create an alternative to the black-and-white pictures of the small monitors. But despite all these efforts **Life** ceased publication on 29 December 1972. This date coincides with the end of the period covered by this book. **Life** was republished for a short period in 1978 as a monthly magazine without, however, giving precedence to traditional photojournalism. **Newsweek** and **Time** led to the dominance of a type of journalism which focused on reports of current events. The heyday of the background stories which looked more deeply at events of the day, the whole editorial process required to illustrate reports by means of photographs described by the founder of the **Leipziger Illustrirte Zeitung**, first came to an end in the USA. Only **National Geographic**, an illustrated magazine published since 1888 in the USA, has turned out to be very resilient with its strictly documentary approach to pictorial presentation.*

*By the mid-1960s only a handful of magazines had survived in Germany: Die Bunte, Neue Revue, **Quick** and **Stern**. Münchner Illustrierte and Frankfurter Illustrierte were taken over by Burda in the early 60s and **Revue** and **Neue***

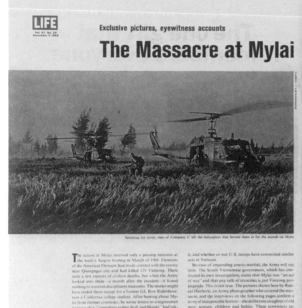

The Massacre at Mylai

Exclusive pictures, eyewitness accounts

Photographed by RONALD L. HAEBERLE

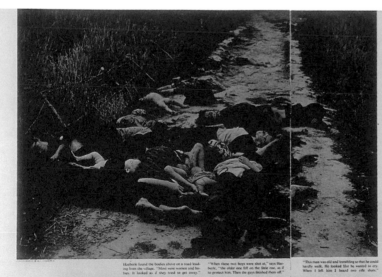

'The order was to destroy Mylai and everything in it'

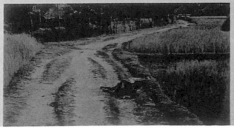

617-618 | **Life**
Vol. 67, Nr. 23, 5.12.1969
Das Massaker von My Lai,
Fotos von Ronald L. Haeberle
(4 von 6 Seiten).

617-618 | **Life**
Vol. 67, No. 23, 5.12.1969
"The Massacre at Mylai. Exclusive pictures and eyewitness accounts confirm the story of American atrocities in a Vietnamese village". Photographs by Ronald L. Haeberle (4 of 6 pages).

Für den Bereich der Bundesrepublik hatten bis Mitte der sechziger Jahre über-lebt: die **Bunte**, **Neue Revue**, **Quick** und der **Stern**. Die **Münchner** und die **Frankfurter Illustrierte** waren Anfang der sechziger Jahre von Burda geschluckt und **Revue** und **Neue Illustrierte** im Heinrich Bauer Verlag zur **Neuen Revue** zusammengelegt worden. Ab 1960 hatten indes die goldenen Jahre des **Stern** begonnen, der einzigen deutschsprachigen Illustrierten, die bis heute überleben konnte. Genial agierte Henri Nannen mit herausragenden festangestellten Fotoreportern: Jochen Blume, Werner Bokelberg, Claude Deffarge, Michael Friedel, Rolf Gillhausen, Gerd Heidemann, Thomas Höpker, Fred Ihrt, Stefan Moses, Hilmar Pabel, Max Scheler, Eberhard Seeliger, Gordian Troeller und Robert Lebeck. Außerordentlich erfolgreich wurde in den siebziger Jahren **GEO** als Kind vom **Stern**: Hier wurde und wird der Zustand der Welt reflektiert und das selten gewordene ‚wirkliche' Abenteuer in wenig erschlossenen Gebieten für den Weltenbummler präsentiert.

Neu war für Deutschland 1969 das **Zeitmagazin**, als Supplementblatt der Wochenzeitschrift **Die Zeit**. Gesellschaftlich orientierte kritische Reportagen wurden bald von Berichten mit stärkerem Unterhaltungscharakter abgelöst, das ‚Schöne Bild' wurde vor allem seit 1980 in der Beilage zur **Frankfurter Allgemeinen Zeitung**, gestaltet von Willy Fleckhaus, gezeigt. Heute ist weder die kritische Reportage noch die artifizielle Welt der ästhetischen Fotografie mehr relevant, beide Magazine sind nicht mehr existent.

Von herausragender Bedeutung wurden die Vietnamreportagen in den sechziger Jahren, nachdem es zur politischen Strategie der Vereinigten Staaten geworden war, das Regime in Südvietnam als Bastion gegen den Kommunismus zu unterstützen. Für die Militärs war die Berichterstattung auch ein Alibi, konnte man diese doch für die mangelnde Moral des Volkes und der Soldaten verantwortlich machen. Ein Heer von 700 Journalisten befand sich teilweise in Saigon. Die Geschichtsversion der Korrespondenten, daß eigentlich sie den Kampf um die öffentliche Meinung gewonnen und damit das Kriegsende beschleunigt hätten, ist inzwischen widerlegt worden. Viele gingen für die gute Story im Konkurrenzkampf des Gewerbes jedes Risiko ein, keineswegs waren die Berichterstatter vom Krieg in Vietnam besondere Hüter von Moral und Wahrheit. Die Bilder des Vietnamkriegs haben den Krieg nicht beendet, sie zwangen aber zeitweilig das amerikanische Volk, über die Rolle der USA als Weltpolizei nachzudenken.

Die Auswahl der Fotoreportagen schließt ab mit der Reportage „Minamata" von W. Eugene Smith aus dem **Sunday Times Magazine** vom November 1973. Erstmals wurde darin eine menschenverachtende gewissenlose Umweltverseuchung auf Titel und vier Doppelseiten zu einer ergreifenden Anklage verdichtet. „Minamata" gilt als größter Triumph von W. Eugene Smith, zumal er mit der Buchpublikation von 1975 über das enge Illustriertenformat gesiegt hatte. Aber der Preis war hoch: Während der Recherchen zu „Minamata" wurde der Fotograf von Wachen des verantwortlichen Chemieunternehmens Chisso Company so schwer verletzt, daß er bis zu seinem Tod 1978 keine weiteren fotografischen Aufgaben mehr übernehmen konnte.

*Illustrierte were merged and published as **Neue Revue** by the Heinrich Bauer publishing house. In 1960, however, the heyday of **Stern** began, the only illustrated magazine in German which has survived to the present day. Henri Nannen, its brilliant editor, worked together with excellent editorial staff: among his photographic reporters were Jochen Blume, Werner Bokelberg, Claude Deffarge, Michael Friedel, Rolf Gillhausen, Gerd Heidemann, Thomas Höpker, Fred Ihrt, Stefan Moses, Hilmar Pabel, Max Scheler, Eberhard Seeliger, Gordian Troeller and Robert Lebeck. In the 1970s **GEO**, an offshoot of **Stern**, became a huge success. This magazine has been committed to reflecting on the state of the world and to providing reports for globetrotters on "real adventures" in remote areas, something which nowadays has rarity value.*

*From 1969 the **Zeitmagazin** was published in Germany as a supplement of the weekly **Die Zeit**. Reports which were critical of society were soon superseded by reports which placed more emphasis on entertainment. In the supplement of the **Frankfurter Allgemeine Zeitung**, aesthetically pleasing pictures were published from 1980 and were designed by Willy Fleckhaus. Today, neither their critical reports nor their artificial world of aesthetic photography are any longer relevant – both magazines have disappeared.*

*In the 1960s, after it had become the political strategy of the US to support the regime in South Vietnam as a bastion against communism, reports on the war in Vietnam were of outstanding journalistic importance. For US-army officers the reports served as an alibi because they could be held responsible for the lack of morale of the people and the soldiers. An army of up to 700 journalists worked in Saigon. The foreign correspondents' version of history that it was they who had really turned public opinion against the war and thus precipitated its end has been refuted. Many reporters were prepared to take any risk in the competitive battle to come up with a good story. They were by no means custodians of truth and moral values. The pictures of the war in Vietnam did not end the war, but they forced the American population to critically analyze the role of the US in policing the world. This selection of photographic reports concludes with the report "Minamata" by W. Eugene Smith which appeared in the **Sunday Times Magazine** of November 1973. This report on the cover and four double pages of an inhuman and unscrupulous act of pollution of the environment is condensed into a moving manifesto that cries out in condemnation. "Minamata" is regarded as W. Eugene Smith's greatest triumph, particularly the publication as a book in 1975 which liberated him from the restrictive format of magazines. But he paid a high price: during his investigations on "Minamata" he was severely injured by guards of Chisso, the chemical company which was responsible for the desaster and he was unable to work as a photographer until his death in 1978.*

619 | **National Geographic**
Vol. 136, Nr. 6, Dezember 1969
Edwin Aldrin auf dem Mond in der Nacht
vom 20. auf den 21.7.1969.
Foto von Neil A. Armstrong, NASA.

619 | **National Geographic**
Vol. 136, No. 6, December 1969
"First explorers on the moon".
Photograph by Neil A. Armstrong, NASA.

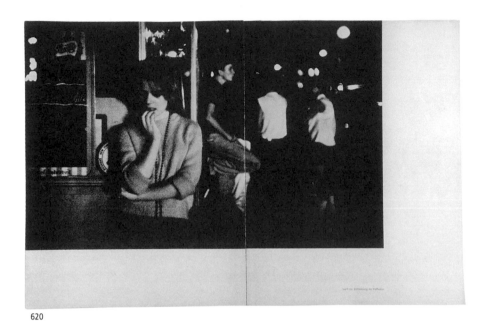

620

621

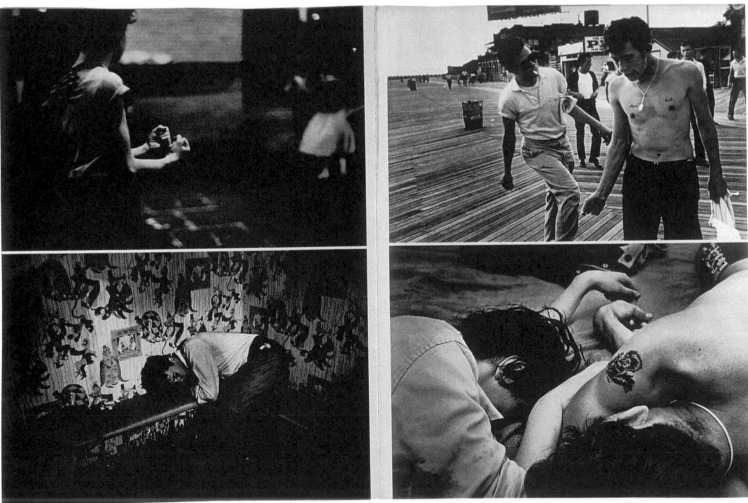

622

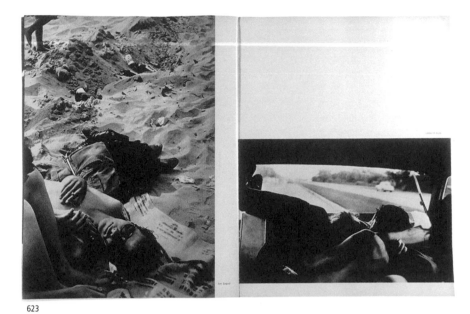

623

620-624 | **DU**
Nr. 235, September 1960
Die 'Jokers'. Eine Gruppe Jugendlicher in New York.
Fotos von Bruce Davidson (9 von 15 Seiten).

620-624 | **DU**
No. 235, September 1960
"Brooklyn Gang".
Photographs by Bruce Davidson (9 of 15 pages).

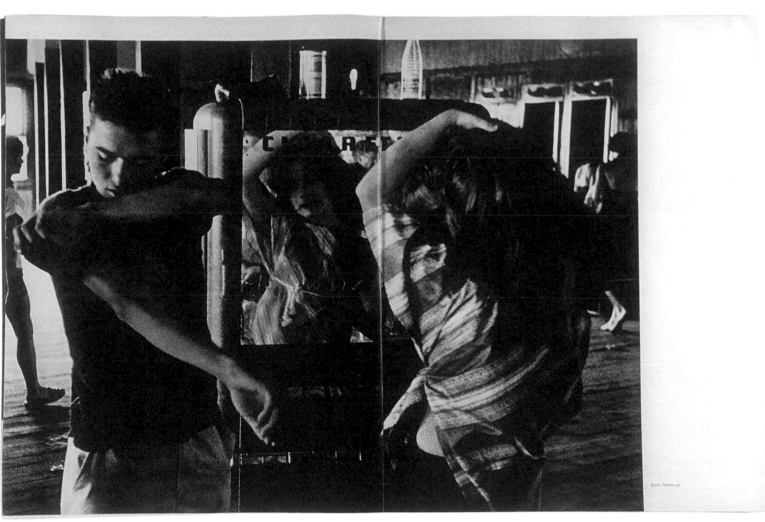

624

625-631 | **Paris Match**
Nr. 650, 23.9.1961
Der Monsun kommt.
Fotos aus Indien von Brian Brake
(14 von 18 Seiten).

625-631 | **Paris Match**
No. 650, 23.9.1961
Approaching monsoon.
Photographs from India by Brian Brake
(14 of 18 pages).

625

626

627

628

629

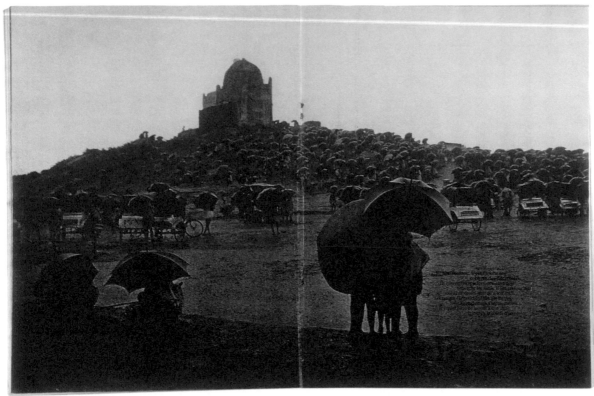

630

631

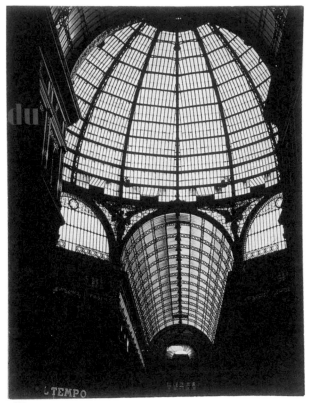

632

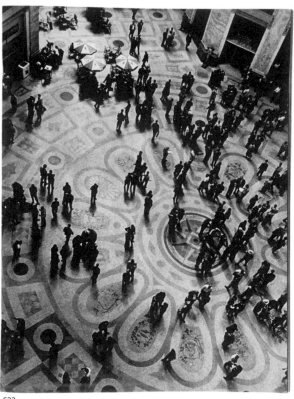

633

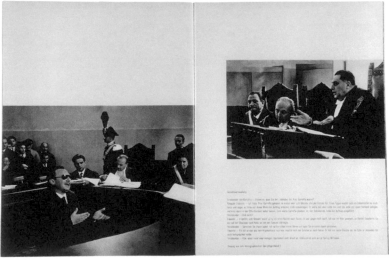

634

635

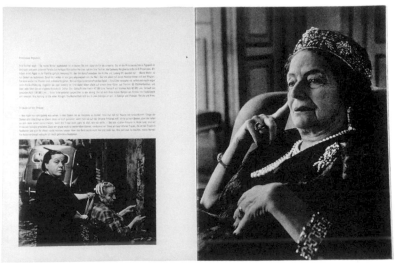

636

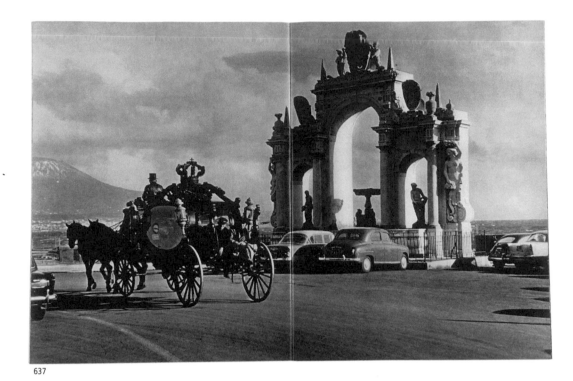

637

632-638 | **DU**
Nr. 254, April 1962
Neapel.
Fotos von Herbert List mit Interviews
von Vittorio de Sica (12 von 50 Seiten).

632-638 | **DU**
No. 254, April 1962
Naples.
Photographs by Herbert List with interviews
by Vittorio de Sica (12 of 50 pages).

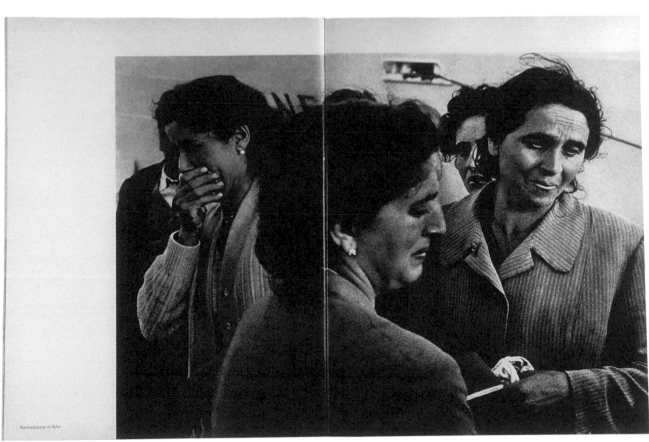

638

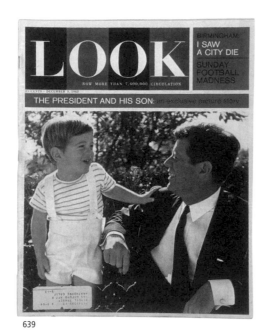

639

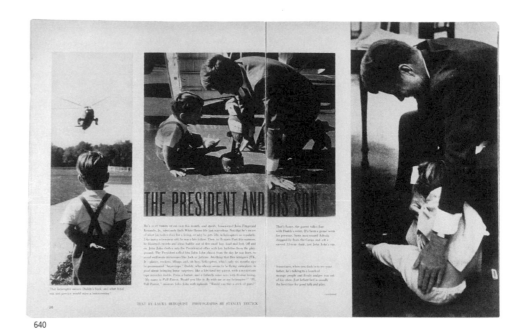

640

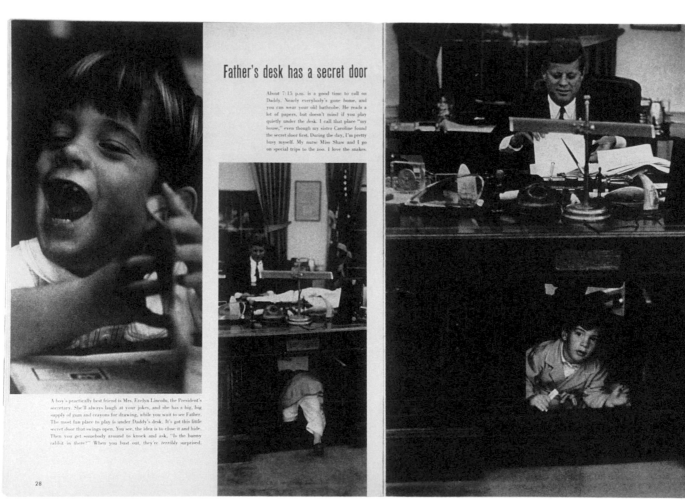

641

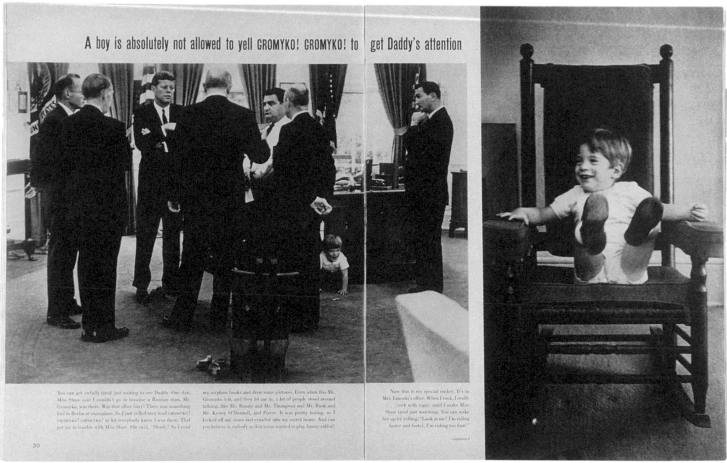

A boy is absolutely not allowed to yell GROMYKO! GROMYKO! to get Daddy's attention

You can get awfully tired just waiting to see Daddy. One day, Miss Shaw said I couldn't go in because a Russian man, Mr. Gromyko, was there. Was that office busy? There was something bad in Berlin or someplace. So I just yelled very loud GROMYKO! GROMYKO! to let everybody know I was there. That got me in trouble with Miss Shaw. She said, "Shush." So I read my airplane books and drew some pictures. Even when this Mr. Gromyko left, and they let me in, a lot of people stood around talking, like Mr. Bundy and Mr. Thompson and Mr. Rusk and Mr. Kenny O'Donnell, and Pierre. It was pretty boring, so I kicked off my shoes and crawled into my secret house. And can you believe it, nobody in that room wanted to play bunny rabbit!

Now this is my special rocker. It's in Mrs. Lincoln's office. When I rock, I really rock with vigor, until I make Miss Shaw tired just watching. You can make her up by yelling, "Look at me! I'm riding faster and faster, I'm riding too fast!"

30 continued

642

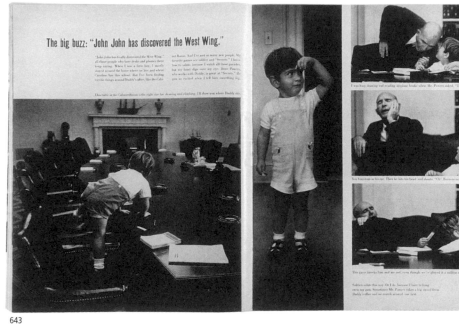

The big buzz: "John John has discovered the West Wing."

643

639-643 | **Look**
Vol. 27, Nr. 24, 3.12.1963
Präsident John F. Kennedy
und sein Sohn John F. Kennedy, Jr.
Fotos von Stanley Tretick (9 von 11 Seiten).

639-643 | **Look**
Vol. 27, No. 24, 3.12.1963
"The President and his son".
Photographs by Stanley Tretick
(9 of 11 pages).

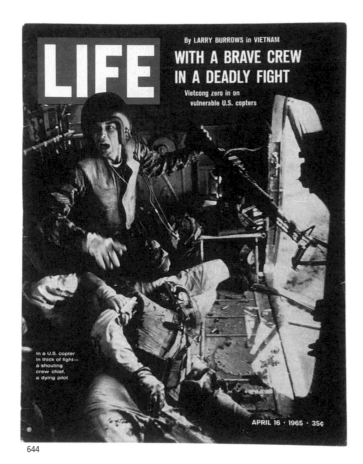

644

644-649 | **Life**
Vol. 58, Nr. 15, 16.4.1965
Ein Flug mit dem Hubschrauber "Yankee Papa 13".
Fotos aus Vietnam von Larry Burrows (11 von 15 Seiten).

644-649 | **Life**
Vol. 58, No. 15, 16.4.1965
"One Ride with Yankee Papa 13".
Photographs from Vietnam by Larry Burrows
(11 of 15 pages).

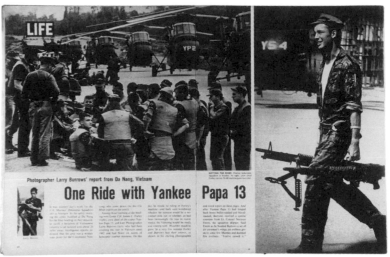

645

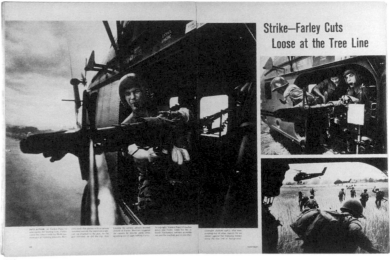

646

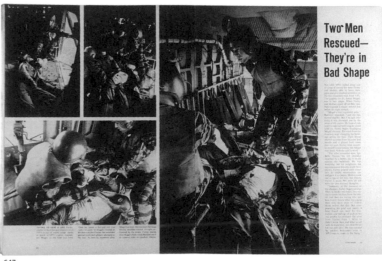

647

Helpless Feeling As a Lieutenant's Life Slips Away

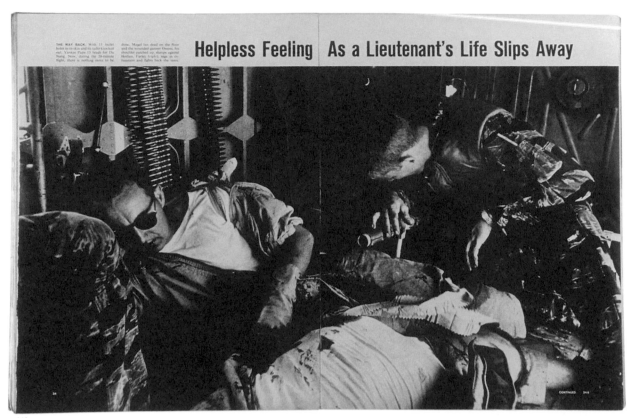

Mission Over but Not for a Long, Long Time Forgotten

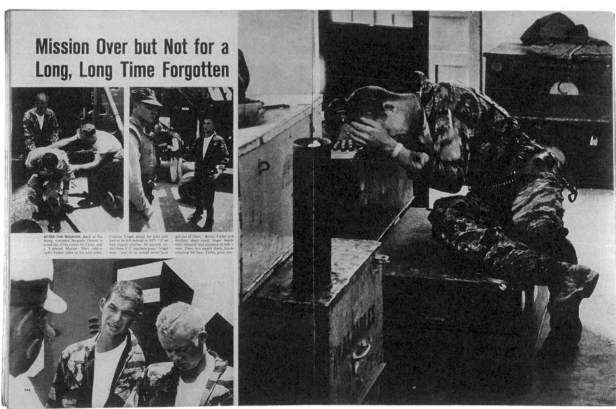

THIS IS HOW IT IS

Photographs and commentary by Donald McCullin

This is Donald McCullin's photographic report on a bunch of young American Marines engaged in a bloody confrontation with the Viet Cong. His own words describe what is happening in his pictures:

"This big Negro was doing what they call hand-to-hand fighting. Both sides were dug in and lobbing grenades at each other. Unfortunately on this occasion the Marines were short of grenades. We were trying to advance along the earthwork top of the Citadel wall of Hué and the grenades were being passed up the line of dug-in men one at a time. Naturally there had to be a pause in supply at some stage. When this happened the Viet Cong popped up and hurled a grenade. I'd just taken this picture before it happened . . . the grenade landed short but it wounded the GI in the hand.

"I spent 11 days with the Americans fighting their way into the Citadel. What worried me about this whole battle was the fact that there were so few mature soldiers with the Marine platoons. The captain back at the command post was only 24 and the average age of the platoons going out to storm the Viet Cong positions was only 20. There seemed a great need among the young men for leadership.

"The most impressive thing was the accuracy of the American shelling. Their ships out at sea were hitting the streets right in front of our positions. And shells from an army base 16 miles away were landing 200 yards ahead of us.

"Something I found very moving was the way the Negroes and the Whites have developed this uncanny kind of relationship while they're fighting together. They cook each other's food and drink out of each other's canteens. It's strange. A kind of love. It's not that the Whites go out of their way to be nice to the Negroes – rather the other way round. I got the feeling it was a kind of protectiveness on the part of the Negroes. I think it's something to do with the fact that for the first time they find themselves in a situation where they're all equal and they're accepted.

"The general attitude of the ordinary American soldier in Vietnam has changed a lot since I was with them two years ago. Then they were confident about the war and felt sure they had a right to be there. Now they have their doubts."

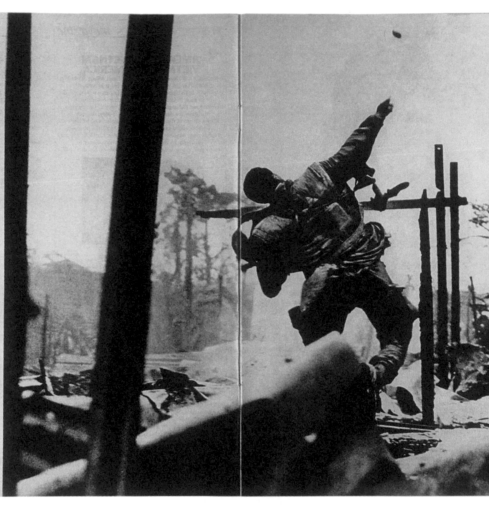

650

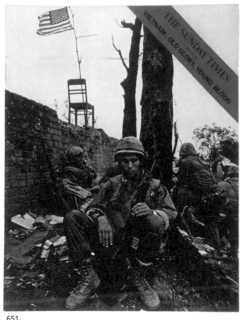

651

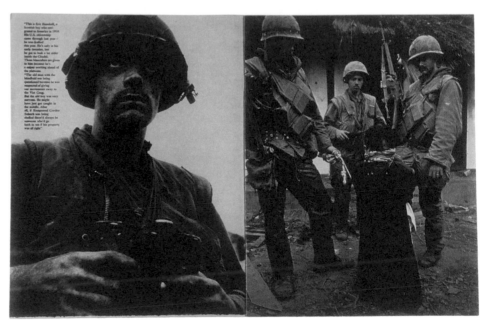

652

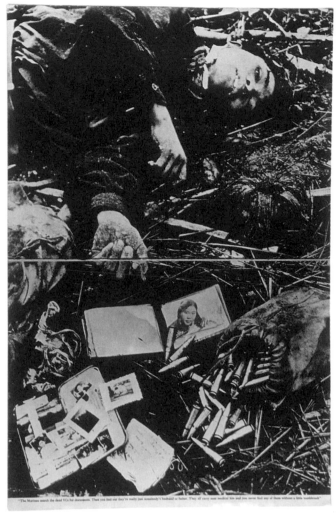

653

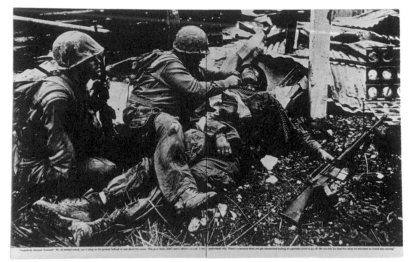

654

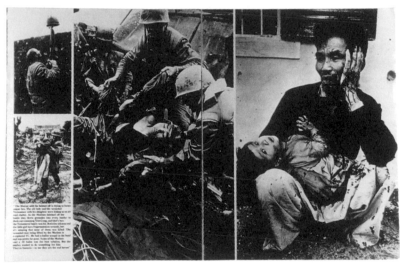

655

650-656 | **The Sunday Times Magazine**
24.3.1968
"Vietnam: Old Glory, Young Blood"
"This is how it is".
Fotos und Zitate von Donald McCullin.

650-656 | The Sunday Times Magazine
24.3.1968
"Vietnam: Old Glory, Young Blood"
"This is how it is".
Photographs and commentary by Donald McCullin.

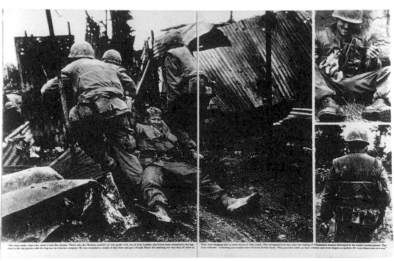

656

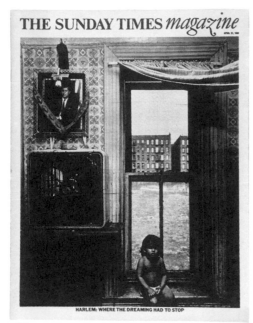

657

658

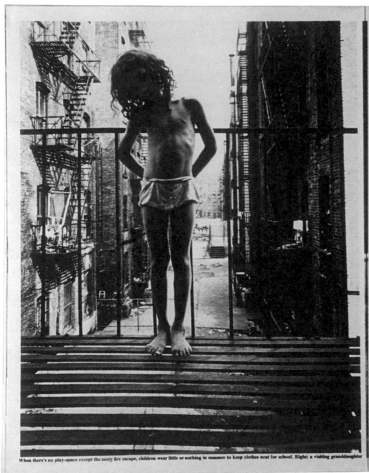

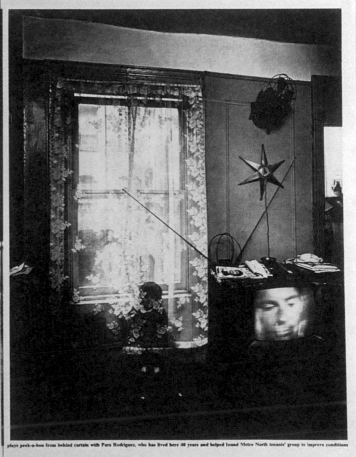

659

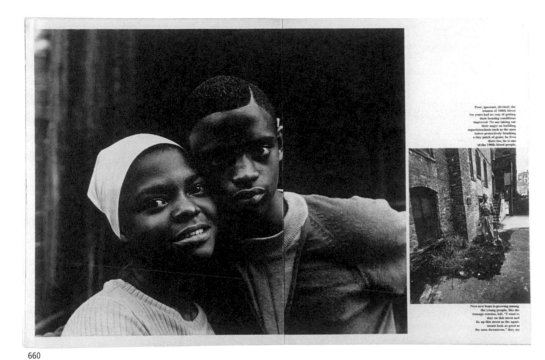

657-661 | **The Sunday Times Magazine**
21.4.1968
Harlem, New York, East 100th Street.
Fotos von Bruce Davidson (9 von 15 Seiten).

657-661 | **The Sunday Times Magazine**
21.4.1968
"It's hard to keep cool on 100th Street".
Photographs by Bruce Davidson
(9 of 15 pages).

660

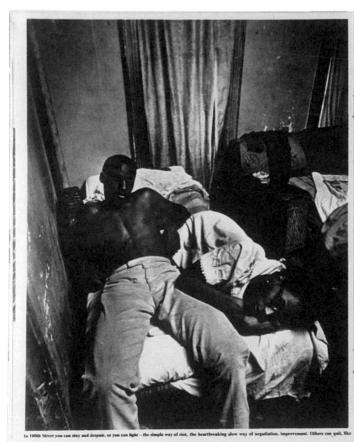
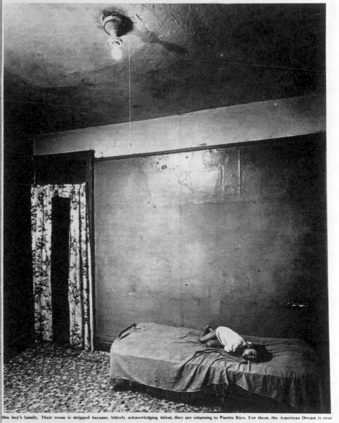

661

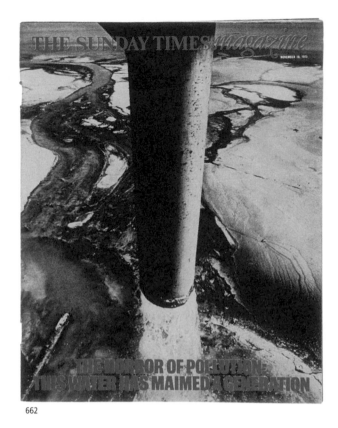

662

662-666 | **The Sunday Times Magazine**
18.11.1973
Minamata
"The Horror of Pollution:
This Water has maimed a Generation".
Fotos von W. Eugene Smith.

662-666 | **The Sunday Times Magazine**
18.11.1973
Minamata
"The Horror of Pollution:
This Water has maimed a Generation".
Photographs by W. Eugene Smith.

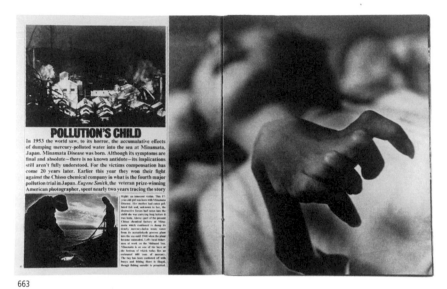

663

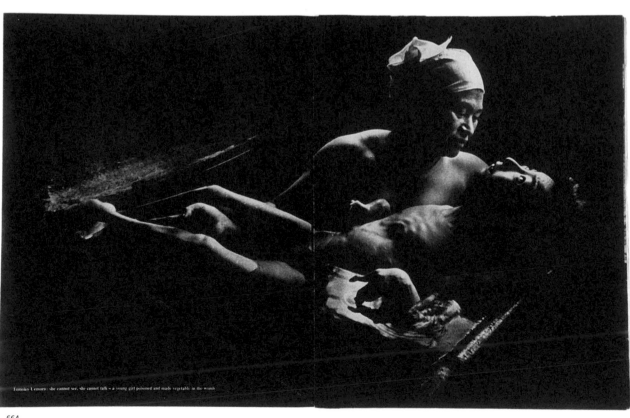

664

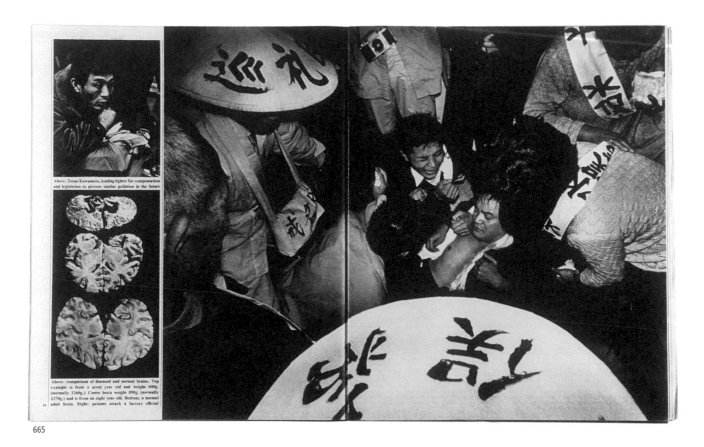

Above: Teruo Kawamoto, leading fighter for compensation and legislation to prevent similar pollution in the future

Above: comparison of diseased and normal brains. Top example is from a seven year old and weighs 600g. (normally 1260g.). Centre brain weighs 890g. (normally 1270g.) and is from an eight year old. Bottom, a normal adult brain. Right: patients attack a factory official

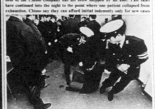

Above: one of the marathon negotiating sessions. Kenichi Shimada, president of the Chisso company has his brow mopped by an aide. Past talks have continued into the night to the point where one patient collapsed from exhaustion. Chisso say they can afford initial indemnity only for new cases

The first sign of the horror that came to Minamata was when the local cats began to go berserk. Some even killed themselves by plunging into the sea. Soon after this people began appearing in the streets slavering and twitching, with paralysed hands and grotesquely dilated pupils.

That was in 1953 – the birth of Minamata Disease, a result of years of dumping industrial chemical waste into the sea by the Chisso chemical company.

The history of the chemical company in Minamata, overlooking an attractive bay in Kyushu, in South-West Japan, is riddled with patterns that spell inevitable disaster. The outbreak of the disease is the final culmination of events.

Even as early as 1925 Chisso were paying compensation to fishermen for the drop in fish catches. The theory then was to dump and then compensate to a degree. But as production grew, and the amount of effluent increased, the pollution got worse. Finally, in 1953, the 'strange disease' appeared.

By late 1959, although Chisso realised beyond doubt that their acetaldehyde effluent was the cause of the methyl-mercury poisoning, the company negotiated a contract of low compensation, including a clause that even if found guilty in the future they would not be liable for any further compensation.

Even when, in 1968, the Government officially declared Chisso to be the cause of the disease, the chemical company still accepted only what was termed 'moral responsibility'.

Chisso's legal responsibility became crystal clear on March ▶

Minamata would have become the forgotten disease, its victims fading into a quagmire of hopelessness, if a similar poisoning outbreak in another part of Japan had not been stirred by a few individuals into a trial of major proportions.

Above: young protestors are dragged out of the Central Pollution Board's conference room by police after a long session pressing the board to reveal its intentions. Left: trial-group patients before board members try to assess their position. Arguments still continue about compensation details and the long-term effects; and over what is to be done about the existing pollution. Many children with Minamata Disease have been born to mothers who have shown no symptoms of poisoning, and young couples, therefore, are reluctant to get married and have children. Scientific tests, too, carried out in laboratories have shown that rats fed mercury-contaminated fish undergo genetic changes

EIN AUSBLICK ZU BEGINN DES 21. JAHRHUNDERTS

Über das Sterben der klassischen Illustrierten und das Ende der Fotoreportage in den Printmedien sind zahlreiche Mutmaßungen angestellt und, damit verknüpft, neue Hoffnungen geäußert worden. Bei der Suche nach einem Ausweg plädierten die einen für die stetige Neuinterpretation der Aufgabenfelder, andere sprachen sich für eine gesteigerte Aktualität der Reportagen aus. Dem stehen die Bedingungen der Produktion entgegen, denn spontan, schnell und direkt kann die gut gemachte Fotoreportage kaum reagieren. Die Vorsätze, das Themenspektrum der Reportage anzureichern, reichten von der Forderung nach tiefergehenden Analysen über Hintergrundinformationen zum Tagesgeschehen bis zu Bildberichten, die die Widersprüche des aktuellen Geschehens visuell anschaulich aufzeigen sollten. All dies scheint inzwischen obsolet geworden zu sein, denn kaum ein gesellschaftliches Umfeld hat so massive Veränderungen erfahren wie die Welt der Bild- und Printmedien. Die einstigen Forderungen nach mehr Verantwortungsbewußtsein, mehr Interesse an der Vermittlung von wesentlichem Wissen bei den Herausgebern, nach einer elementaren Neugier auf Seiten der Leser und zu guter Letzt nach Engagement und kraftvoller Anstrengung, dies auch durchzuhalten, auf Seiten der Fotoreporter, dies gesamte Repertoire an Forderungen zur aufklärerischen Reaktivierung der Printmedien für die Fotografie wirkt heute abgestanden und überholt. Vor allem ist das besondere Problem der bildjournalistischen Arbeit als arbeitsteiliger Prozeß immer vorhanden gewesen: Ganz ungeachtet der politischen Ausrichtung des jeweiligen Blattes hatte der Fotograf immer nur das Rohmaterial für die Geschichte zu liefern, während die Auswahl und Gestaltung der Bilder von anderen vorgenommen wurde. Dieser Vorgang der Selektion konnte stets die gesamte Intention des Fotografen zugrunde gehen lassen. Nur wenige haben sich erfolgreich dagegen aufgelehnt, viele Fotografen sind abgewandert aus der Reportagefotografie in weniger problematische Bereiche. Es überlebten die Nachrichtenbilder, sie wurden in den neunziger Jahren das Hauptarbeitsgebiet des Fotojournalismus, und natürlich hat das Fernsehen gesiegt. Der *Magnum*-Fotograf René Burri äußerte einst lakonisch dazu: „Das Fernsehen sendet, bevor die Filme entwickelt sind." Die ausführliche Reportage, der Fotoessay, ist nur noch in wenigen Magazinen als Bühne der Fotografen vorhanden.

Das Gebot der Aufklärung durch Fotografien bleibt bestehen. Urs Stahel verwies deshalb („Weltenblicke. Reportagefotografie und ihre Medien", Winterthur 1997, S. 12) als Trägermedium der Reportage auf das Buch als einzigen noch möglichen Ort der Entfaltung. Die Illustrierten mit den großen Fotostrecken, in Millionenauflage gedruckt und von einem Millionenpublikum rezipiert, gibt es nicht mehr. Bücher bieten beste Präsentationsmöglichkeiten, das große Publikum von einst erreichen sie nicht. Vielleicht wird als weitere Möglichkeit, die authentische Bildinformation zu vermitteln, eine ganz alte Einrichtung wieder neu belebt werden können: die Ausstellung als öffentlich zugänglicher Ort für Bilderinformationen. Roger Fenton und vor allem James Robertson präsentierten in den 1850er Jahren ihre Fotos vom Krimkrieg in Ausstellungen dem wißbegierigen britischen Publikum zu einer Zeit, als die Fotos noch nicht gedruckt werden konnten. Sie hatten großen Erfolg und sicher einen Anteil an der Meinungsbildung über den fernen Krieg. Heute werden alle erdenklichen Bilder und Ansichten dem Konsumenten in bester Qualität vorgeführt, aber die Verunsicherung, welches die richtigen, authentischen und wichtigen Bilder sind, steigt an. Das Medium der

THE FUTURE OF THE MEDIA

Many reasons have been given for the demise of the traditional illustrated magazines and the end of photographic reports in the print media. Some have expressed new hope. In the search for a solution some have advocated permanent reinterpretation of the tasks of photojournalism, others have argued for greater topicality of the reports. However, the conditions of production are not conducive in that a well-made photographic report can hardly react spontaneously, quickly and directly. The plans to enhance the spectrum of topics dealt with in photographic reports ranged from a demand for more thoroughgoing analysis, background information on the news of the day, photographic reports which should present the contradictions inherent in topical events in a graphic fashion. All this seems now to be obsolete for hardly any sector of society has undergone such massive changes as the world of the photographic and print media. The demands once made for a greater sense of responsibility, more interest in conveying important information on the part of publishers, for profound curiosity on the part of readers and, finally, commitment, assiduous endeavour and perseverance on the part of press photographers – the whole of demands for the educative reactivation of the print media for photojournalism seems stale and outdated. Above all, the special problem involved in photojournalism deriving from the need for a division of labour has always been present – regardless of the political affiliations of the individual newspaper the photographer always had to provide the raw material for the story while the selection and design of the photographs was carried out by others. It was always possible for this process of selection to destroy the whole intention of the photographer. Few journalists rebelled successfully, many photographers turned their backs on photojournalism to work in less problematical fields. News photographs survived and in the 1990s became the main field of work of photojournalism and of course television has triumphed. René Burri, the photographer from Magnum remarked laconically: "Television broadcasts before the films have been developed." The full-scale report, the photographic essay have been preserved in very few magazines as a stage for the photographer.

The requirement that photographs should educate is still relevant. Urs Stahel ("Weltenblicke. Reportagefotografie und ihre Medien", Winterthur 1997, p12) points to books as a vehicle for photographic reports and as the only possible medium of self-expression. The illustrated magazines with large sequences of photographs and a circulation running into millions and read by millions of readers no longer exist. Books provide the best possibilities of presentation but they do not reach the wide public of the heyday of illustrated magazines. Perhaps an old institution for the presentation of authentic information in pictures can be revived – the exhibition as a place for information in pictures which is accessible for the general public. In the 1850s Roger Fenton and above all James Robertson presented their photographs from the Crimean War to the interested British public in exhibitions at a time when photographs could not be printed. They were very successful and certainly played a role in forming opinion about the Crimean War. Nowadays all manner of pictures and views of the highest quality are presented to the consumers but uncertainty as to which are the right, authentic and important pictures is increasing. The medium exhibition endeavours to counteract a fast-food and superficial consumption mentality requires people to look more closely at pictures and is thought-provoking. Exhibitions could again become a fascinating experience which appeals both to the senses and the intellect.

Ausstellung, die sich gegen die schnelle Kost und den leichten Konsum wendet, die Hinsehen verlangt und das Nachdenken provoziert, könnte wieder zu einem spannenden, die Sinne und den Intellekt ansprechenden Erlebnis werden.

„Analog is having a burial and digital is dancing on its grave" kommentierte Sarah Boxer am 17. April 2001 in der *International Herald Tribune* den Plan von Bill Gates, das ihm gehörende einstige Bettmann-Archiv, den legendären Millionenbestand an Fotografien des 20. Jahrhunderts, zum Schutz vor Verfall und weil die einst geplante Digitalisierung zu hohe Kosten forderte, bis zum Anbruch neuer und besserer Zeiten in einem Bergwerk für (zunächst) eine Ewigkeit einzulagern und der Öffentlichkeit zu entziehen. Mit „Altpapier" betitelt war der Artikel von Andreas Platthaus in der *Frankfurter Allgemeinen Zeitung* vom 15. März 2001, in dem über die Aktion der British Library berichtet wurde, nach der Mikroverfilmung sämtliche ausländischen Zeitungen seit 1850 zu entsorgen. Zwei Meldungen der Jetztzeit, die auf gespenstische Weise an Oliver Wendell Holmes erinnern. Dieser hatte 1859 euphorisch die Welt der Abbilder gegen die Welt der materiellen Urbilder, deren Bedeutung abnehme, ausgespielt, indem er äußerte: „Die Form ist in der Zukunft von der Materie getrennt... Man gebe uns ein paar Negative eines sehenswerten Gegenstandes, aus verschiedenen Perspektiven aufgenommen – mehr brauchen wir nicht. Man reiße dann das Objekt ab oder zünde es an wenn man will... Es gibt nur ein Kolosseum oder Pantheon, aber wie viele Millionen möglicher Negative haben sie abgesondert, seitdem sie erbaut wurden – die Grundlage für Billionen von Bildern. Materie in großen Mengen ist immer immobil und kostspielig; Form ist billig und transportabel. Wir haben die Frucht der Schöpfung erhalten und brauchen uns nicht um den Kern zu kümmern." Nun hat es – könnte man frei nach Holmes formulieren – auch die erste Generation der Bilder, die primären Surrogate, erwischt.

Der Archivbesitzer wird zur Entlastung auf die gesicherten Reproduktionsrechte verweisen, die legendäre Bibliohek wird die garantiert vollständige Reproduktion im Mikrofilm vor der Entsorgung der analogen Dokumente beschwören. Aber die Aufgabe des Museums ist nicht die Reproduktion des allgemeinen Lamentos, sondern die Besinnung auf die eigenen Möglichkeiten. Dazu gehört das Bewahren, Sammeln und Erklären von Zeugnissen der Geschichte, die Versuche der Rekonstruktion, der Kontextualisierung und die Zusammenarbeit mit Sammlern wie Robert Lebeck: Er hat die alten legendären Illustrierten gesammelt, weil er an ihnen den Reliquiencharakter für die Geschichte der Fotoreportage erkannt hat. Diese Geschichte ist aus den originalen Illustrierten, die einst jeder um die Ecke am Kiosk kaufen konnte, zu einem (anschaulichen) Teil rekonstruierbar.

"Analog is having a burial and digital is dancing on its grave", wrote Sarah Boxer on 17 April 2001 in the International Herald Tribune about the plan of Bill Gates to store the former Bettmann Archives, the legendary collection of millions of photographs of the 20th century, in a mineshaft in perpetuity thus depriving the public of access until the advent of new and better times in order to protect them from decay and because the originally planned digitalisation would incur excessively high costs. An article by Andreas Platthaus entitled "Wastepaper" in the Frankfurter Allgemeine Zeitung of 15 March 2001 reported on the plan of the British Library to dispose of all their foreign newspapers since 1850 after they have been stored on microfilm. Two pieces of news from modern times which are reminiscent in a ghostly fashion of Oliver Wendell-Holmes: in 1859 he exalted euphorically the world of representation over the world of ancient material symbols, whose importance was decreasing, when he said: "In future, form will be separated from matter... Give us a few negatives of an attractive object taken from different perspectives – we need nothing more. Then demolish the object or burn it down if you wish... There is only one Colosseum or Pantheon, but how many million possible negatives have they produced since they were built, the basis of billions of pictures. Matter in large quantities is always immobile and expensive; form is cheap and transportable. We have been given the form of the fruit of creation and need not bother about the flesh." Now the first generation of pictures, the primary surrogates have had it – to put it in Holmsian terms. The owner of the archives will point to the legally guaranteed copyright to allay criticism, the legendary library will emphasise the fact that the complete reproduction on microfilm is guaranteed before the analogue documents are disposed of. The task of the museum is not the reproduction of the general lament but rather the concentration on its own possibilities. These include preserving, collecting and explaining documents of history, the attempt to reconstruct and contextualise, cooperation with collectors such as Robert Lebeck. He has collected the old legendary illustrated magazines because he recognised in them their relic-like character for the vanished history of photojournalism. This history can be reconstructed in its pictorial parts from the original illustrated magazines which could once be bought at the kiosk round the corner.

BIOGRAFIEN DER FOTOGRAFEN

Abbe, James (Edward)
(Alfred/Maine 1883-1973 San Francisco)

Der Bühnen-, Film- und Gesellschaftsfotograf J. A. unternahm schon mit 15 Jahren seine ersten fotografischen Versuche und begann nach einer Lehre als Buchhändler in dem Geschäft seines Vaters fotojournalistisch zu arbeiten. Tätig für *Saturday Evening Post, Ladies Home Journal* und *New York Times*, machte er sich einen Namen mit Fotoserien über die Filmstars in Hollywood. Anschließend arbeitete er für die *Mack Sennett Studios* in Kalifornien als Film-Standfotograf, aber auch als Schauspieler und Drehbuchautor. In den 20er Jahren hielt er sich in Europa auf. Von seinem Pariser Studio aus belieferte er Mode- und Gesellschaftsjournale wie *Harper's Bazaar, Vu, Vogue* und *Vanity Fair* mit seinen Fotografien von Kino- und Theaterstars. Ab 1929 wurde er als Bildjournalist für die *Berliner Illustrirte Zeitung* tätig, die er mit Portraitserien der neuen Machthaber Hitler, Göring, Goebbels, Stalin, Franco, Mussolini versorgte. Aber auch Fotoberichte aus Schweden, der UdSSR (1932) und Spanien (1934-36) gehörten zu seinem Bildrepertoire. Im Jahre 1937 kehrte J. A. nach Amerika zurück, wo er eine Zeitlang als Ranger in Colorado und Wyoming lebte. Ihm wurde ab 1940 unter dem Titel *James Abbe Observes* ein eigenes Rundfunkprogramm eingeräumt.
Lit.:
James E. Abbe, I photographed Russia, New York (National Travel Club) 1934
James Abbe, Stars of the Twenties, London 1975
James Abbe Photographer, Ausst.-Kat. Chrysler Museum Norfolk/Virginia 2000

Alpert, Max
(Simferopol/Odessa 1899-1980 Moskau)

Nach einer Fotografenlehre in Odessa trat er im Jahre 1919 als Freiwilliger in die *Rote Armee* ein. 1924 ging er nach Moskau und wurde Fotoreporter für die *Rabotschaja Gazeta* (Arbeiter-Zeitung). 1928/29 wechselte er zur *Prawda* und profilierte sich endgültig als Fotojournalist. Als Mitglied der *Russischen Gesellschaft Proletarischer Photographen* berichtete er in den 30er Jahren über die Arbeit an den gigantischen Projekten der Industrialisierung (u.a. Bau des Hüttenkombinats Magnitogorsk, Bau der Turkestan-Sibirischen Eisenbahn, Volksbau des Ferganakanals) und der Kollektivierung der Landwirtschaft. Gemeinsam mit A. Schaichet und S. Tules schuf er die Fotoreportage *Ein Tag im Leben der Familie Filipow* – einen Foto-Essay in 52 Fotografien, der in abgewandelter Form als Vorbild für ähnliche Bildergeschichten galt und in der *Arbeiter-Illustrierte-Zeitung* publiziert wurde. Im Zweiten Weltkrieg wurde M. A. im Auftrag der Presseagentur *TASS* an verschiedenen Kriegsschauplätzen als Fotoberichterstatter eingesetzt. Wiederaufbau und Neuanfang in den Nachkriegsjahren dokumentierte er mit seinen Portraitreportagen über die ‚Helden des Sozialismus': Portraits wichtiger Bau-

meister, von Pionieren der Raumfahrt, Wegbereitern der modernen Herzchirurgie, die die Begeisterung für die Arbeit und die Möglichkeit der Verwirklichung in verschiedenen Berufen aufzeigen sollten. Ab 1960 arbeitete er für die Nachrichtenagentur *Nowosti*.
Lit.:
Roman Karmen (Hrsg.), Max Alpert, Moskau 1974
Rosalind Sartori/Henning Rogge, Sowjetische Fotografie, München 1975

Anschütz, Ottomar
(Lissa/Posen 1846-1907 Berlin)

1863-68 erhielt er seine Ausbildung bei den Fotografen F. Beyrich (Berlin), F. Hanfstaengl (München) und L. Angerer (Wien). 1868 übernahm er den Betrieb seines Vaters in Lissa und arbeitete als Portraitfotograf und Dekorationsmaler. Zehn Jahre später erweiterte er sein Geschäft mit einem Fotoatelier auf Rädern. Im Jahre 1881 gelang es ihm, mit dem neuen Trockenplattenverfahren seine ersten Momentaufnahmen herzustellen, ein Jahr später fotografierte er das Kaisermanöver bei Breslau; die Aufnahmen waren dank eines selbst entwickelten Verschlusses scharf und erlaubten Belichtungszeiten von 1/1000 Sekunde. O. A. widmete sich ab 1882 den Fotostudien von Tieren in freier Natur – fliegenden Störchen, springenden Pferden und rennenden Hunden, die ihn als Pionier der Bewegungsfotografie ausweisen. Ab 1886 fanden seine fotografischen Versuche zur Darstellung schneller Bewegungsabläufe finanzielle Unterstützung durch die preußische Regierung. 1888 siedelte O. A. nach Berlin um. Das Kriegsministerium erteilte ihm den Auftrag, die Gangart der Pferde an der Kavallerieschule in Hannover zu dokumentieren. Der Fotograf griff dabei das System von E. Muybridge auf: Er benutzte eine Batterie von 24 Minikameras mit automatischen Verschlüssen, die den kompletten Sprung des Pferdes in 24 Phasen innerhalb von einer Sekunde aufnehmen konnte. Sein patentierter *Schnellseher*, ein Gerät, das Bewegungsphasen zu einem schnellen Bewegungsablauf verschmelzen konnte, wird heute als Vorläufer des Kinematographen angesehen und erregte damals viel Aufsehen. Bewegte Bilder konnten darin zwischen 1892 und 1895 in Frankfurt, Berlin, London, Chicago, Lissabon und Stockholm bestaunt werden.
Lit.:
Bernd Lohse, Der vielseitige Herr Anschütz, in: Foto-Magazin, Nr. 6, München 1976
Helmut Kummer, Ottomar Anschütz, Ein deutscher Photopionier, in: Deutsche Photogeschichte, H. 3, 4, München (Kummer) 1984
Deac Rossell, Faszination der Bewegung, Ottomar Anschütz zwischen Photographie und Kino, Frankfurt am Main (Stroemfeld Verlag) 2001; Begleitband zur Ausst. Düsseldorf/Frankfurt 2000/2001

Bauer, Friedrich Franz
(Pfaffenhofen 1903-1972)

F. F. B. stammte aus einer alteingesessenen Fotografenfamilie. Sein Großvater betrieb um 1865 neben einem Maler- und Tapeziergeschäft das erste fotografische Atelier in Pfaffenhofen. Nach der Fotografenlehre im elterlichen Betrieb studierte er 1919-1921 an der *Bayrischen Staatslehranstalt für Lichtbildwesen* in München, die damals unter der Leitung von Hans Spörl stand. Anschließend besuchte er, von Franz Grainer in dem Wunsch, Maler zu werden, bestärkt, die Zeichenschule von Ludwig Angerer (1924-25) und die Akademie der Künste in München sowie die Malklasse Franz von Stuck (1926-28). Im Jahre 1930 erhielt er den Auftrag für die Herstellung der Bilder vom Passionsspiel in Oberammergau, für die er weltweite Anerkennung erhielt. Sie wurden nicht nur in der *Berliner Illustrirten Zeitung*, sondern auch in der *New York Times* publiziert. Die gute Vermarktung der Aufnahmen als Postkarten ermöglichte ihm die Eröffnung eines Ateliers in der Brienner Straße in München. Dies übernahm die offizielle Bilderwerbung der Salzburger Festspiele. In den folgenden Jahren arbeitete F. F. B. zusammen mit seinem Bruder Karl Ferdinand für die nationalsozialistische Partei. 1933 und 1938 erstellte er zwei Bildberichte über das KZ Dachau, Propagandamaterial über den Alltag im Konzentrationslager. Die Verlegung der Firma 1937/38 nach Berlin erbrachte den Brüdern umfangreiche Aufträge für die SS, deren Mitglieder sie waren.
Lit.:
Ute Wrocklage, Der Fotograf Friedrich Franz Bauer in den 20er und 30er Jahren, Vom Kunstfotografen zum SS-Dokumentaristen, in: Dieter Mayer-Gürr (Hrsg.), Fotografie und Geschichte, Timm Starl zum 60. Geburtstag, Marburg (Jonas Verlag) 2000, S. 30-50

Bayer, Herbert
(Haag/Österreich 1900-1985 Montecito/Kalifornien)

H.B. begann 1919 eine Lehre im Kunstgewerbeatelier Schmidthammer in Linz. 1921 wurde er Assistent im Architekturbüro Emmanuel Margold auf der Darmstädter Mathildenhöhe. 1921-22 absolvierte er Vorkurse bei Johannes Itten am *Bauhaus* in Weimar. Bis zu seiner Gesellenprüfung 1925 arbeitete H. B. in der Werkstatt für Wandmalerei bei O. Schlemmer und W. Kandinsky. Im selben Jahr wurde er Meister für Typographie und Werbung am *Bauhaus* in Dessau, wo er die DIN-Normen für sämtliche Drucksachen durchsetzte und die ersten Experimente mit Fotografie machte. 1928 siedelte er nach Berlin über, dort richtete er sich ein eigenes Graphikatelier ein, dessen Stil durch die eigenwillige Kombination aus Typographie, Graphik und Fotografie bekannt wurde. Zu einem Zentralthema seiner lichtbildnerischen Arbeiten wurde die Ausarbeitung der Idee der „Fotoplastiken". Schon bald gehörte er zu dem von Kurt Schwitters gegründeten *Ring neuer Wer-*

begestalter und betätigte sich als künstlerischer Berater für die deutsche *Vogue*. Zusammen mit W. Gropius, L. Moholy-Nagy und M. Breuer gestaltete er 1930 die Werkbund-Ausstellung in Paris, 1931 die Berliner Baugewerbe-Ausstellung. 1938 emigrierte er in die USA, wo er bis Anfang der 70er Jahre zu den prägenden Werbegraphikern Amerikas gehörte. Während des Krieges gestaltete H. B. mehrere Ausstellungen im *Museum of Modern Art* in New York. Nach Kriegsende wurde er Direktor für Kunst und Formgestaltung bei der Werbeagentur *Dorland International*. Von der *Container Corporation of America* wurde er 1946 zum Aufbau des Kulturzentrums in Aspen/Colorado berufen, was er als seine Lebensaufgabe auffaßte: die Verbindung von Leben und Kunst durch Formgestaltung. 1975 zog H. B. sich nach Kalifornien zurück.

Lit.:
Herbert Bayer Visuelle Kommunikation Architektur, Malerei, Das Werk des Künstlers in Europa und den USA, Ravensburg (O. Meier) 1967

Neue Bilder von Herbert Bayer, Ausst.-Kat. Galerie Klihm, München 1967

Herbert Bayer, A Total Concept, Ausst.-Kat. Denver Art Museum 1973

Herbert Bayer, Das druckgraphische Werk bis 1971, Ausst.-Kat. Bauhaus Archiv, Berlin 1974/75

From Type to Landscape, Text Jan van der Marck, Wanderausst.-Kat. Dartmouth College Museum and Galleries 1977

Malerei, Photoarbeiten, Skulpturen von Herbert Bayer 1900-1985, Ausst.-Kat. Galerie Martin Suppan, Wien 1997

Beato, Felice
(Venedig 1834-1907/08 Rangun)

In Venedig geboren, wurde F. B. später als britischer Staatsbürger naturalisiert. Anfang der 50er Jahre traf er auf Malta den Fotografen und späteren Schwager James Robertson, mit dem er von 1853 bis 1857 u.a. in Konstantinopel, Athen, Ägypten, Palästina, Indien und auf der Krim zusammenarbeitete. 1860 reiste F. B. nach China und dokumentierte fotografisch die Zerstörungen durch den englisch-chinesischen Krieg, den sogenannten Opiumkrieg. Vermutlich ist er ein Jahr später nach London zurückgekehrt und hat dort seine Fotografien aus dem Fernen Osten präsentiert. Um 1862 reiste er nach Japan, wo er mehrere Jahre lebte. Laut Akten des *Yokohama Foreign Settlement* arbeitete er spätestens seit 1863 mit Charles Wirgman zusammen. 1865 gründeten sie das Fotostudio *Beato & Wirgman, Artists & Photographers*. Hier beschäftigten sie bis 1869 einheimische Fotografen und Aquarellisten. Auch gründeten sie die erste japanische Zeitschrift in englischer Sprache *The Japan Punch*, die sie bis 1876 herausgaben. Während des amerikanisch-koreanischen Konfliktes von 1870/71 erstellte F. B. Aufnahmen von den Schlachtfeldern bei Seoul. Vermutlich verließ er Japan um 1877, nachdem er sein Studio und seine Negative an den österreichischen Baron Raimund von

Stillfried-Rathenicz verkauft hatte. Ein weiteres Mal setzte er seine Kamera im Krieg ein – zur Dokumentation des Sudanfeldzuges der britischen Armee in den Jahren 1884/85. Im Jahre 1889 zog er nach Mandalay/Burma, eröffnete ein Fotoatelier und wurde 1895 Antiquitätenhändler. Das Geschäft verkaufte er 1901, und andere Händler führten es unter seinem Namen weiter, bis es 1907 liquidiert wurde. Zu der Zeit war F. B. nach Rangun gezogen, wo er vermutlich 1907/1908 gestorben ist.

Lit.:
Visions of Old Japan, Photographs by Felice Beato and Baron Raimund von Stillfried and the Words of Pierre Loti, Einführung Chantal Edel, New York 1986

Claudia Gabriele Philipp, Dietmar Siegert und Rainer Wick, Felice Beato in Japan, Photographien zum Ende der Feudalzeit 1863-1873, Ausst.-Kat. München/Hamburg/Berlin 1991

Centre National de la Photographie (Hrsg.), Felice Beato et l'ecole de Yokohama, Text Helene Bayon, Paris (Photo Poche) 1994

Becke, Heinrich von der
(Dresden 1913-1997 Berlin)

Er hatte eine Ausbildung als Sportfotograf und arbeitete ab 1933 für die *Presse-Bild-Zentrale Braemer & Güll* in Berlin. Von August 1936 bis Mai 1937 fotografierte er auf faschistischer Seite den Bürgerkrieg in Spanien. Im Zweiten Weltkrieg war er als Kriegsfotograf an verschiedenen Fronten tätig, nach Kriegsende wieder vorwiegend als Sportfotograf beschäftigt. Sein Nachlaß befindet sich im Deutschen Sportmuseum in Berlin.

Lit.:
Diethart Kerbs, Deutsche Fotografen im Spanischen Bürgerkrieg, Fragen, Recherchen, Überlegungen, in: Dieter Mayer-Gürr (Hrsg.), Fotografie & Geschichte, Timm Starl zum 60. Geburtstag, Marburg (Jonas) 2000, S. 64

Bischof, Werner
(Zürich 1916-1954 Peru)

Seinen pädagogischen Studien am Lehrseminar in Schiers/Graubünden schloß sich der Besuch der Fotoklasse von Hans Finsler an der *Kunstgewerbeschule* in Zürich (1932-36) an. 1939 ging er nach Paris, mit dem festen Entschluß, seinen Lebensunterhalt als Fotograf zu verdienen, 1940 Rückkehr in die Schweiz. 1942 brachte die Zeitschrift *DU* ein Sonderheft heraus, das den Schweizer Flüchtlingslagern gewidmet war und ihm eine große Fotoreportage einräumte. Erst nach Ende des Krieges schlug er die Reporterlaufbahn ein: Es entstanden Bildreportagen u.a. über die zerbombten Städte in Deutschland und Holland, Fotoserien über Flüchtlinge. 1946-47 reiste er im Auftrag der *Schweizer Spende* durch Österreich, Italien und Griechenland und erstellte 1948 eine Reportage über die Olympischen Winterspiele in St. Moritz für *Life*. Es folgten Verträge mit mehreren Zeitschriften, wie *Picture Post*, *Observer*, *Epoca* und der Eintritt in die Fotografenagentur *Magnum*. Im

Auftrag von *Life* reiste er durch Nord- und Zentralindien, Japan, Korea und Hongkong (1951/52). Im Jahre 1952 war W. B. für *Paris Match* als Kriegsberichterstatter in Indochina tätig. Zwei Jahre später verunglückte er tödlich auf einer Andenstraße in Peru.

Lit.:
Werner Bischof, Das fotografische Werk, Ausst.-Kat. Kunstgewerbemuseum, Zürich 1957 (2. bearb. Aufl. 1959 in Verb. mit der Wanderausst. der Stiftung Pro Helvetia)

Manuel Gasser, A Photographers Odyssey, The World of Werner Bischof, New York (Dutton) 1959

Werner Bischof, Unterwegs, 88 Photos, Text Manuel Gasser, Zürich (Manesse) 1957; Neue Aufl. (Schweizer Verlagshaus) 1966

Marco Bischof (Hrsg.), Werner Bischof 1916-1954, Leben und Werk, Bern (Benteli) 1990

Publikationen zu Werner Bischof in: DU, Zürich (Conzett & Huber) Dez. 1945, Mai 1946, Juni 1949, Juli 1954, Juli 1973

Blossfeldt, Karl
(Schielo/Harz 1865-1932 Berlin)

Nach dem Besuch des Realgymnasiums in Harzgerode machte K. B. eine Lehre als Modelleur in einem Eisenhüttenwerk und in einer Kunstgießerei (1881-1884). Anschließend studierte er in Berlin an der *Unterrichtsanstalt des Königlichen Kunstgewerbemuseums* in der Naturstudienklasse von Moritz Meurer. Zusammen mit anderen ehemaligen Mitschülern arbeitete er 1892-1896 als Modelleur bei Moritz Meurer in Rom für den Aufbau einer *Lehrmittelsammlung zum Studium der Naturformen* und fertigte Bronzemodelle und Bronzereliefs an. Auf Reisen durch Italien, Griechenland und Nordafrika versuchte er die Flora dieser Länder fotografisch zu dokumentieren. Seine zusammengetragenen Fotografien publizierte er erstmals in der Abhandlung von Meurer *Die Ursprungsformen des griechischen Akanthusornaments und ihre natürlichen Vorbilder*. Nach einem zweijährigen Aufenthalt als freischaffender Bildhauer in Italien bekleidete er von 1899 bis 1930 die Dozentenstelle an der *Unterrichtsanstalt des Königlichen Kunstgewerbemuseums* für das Fach Modellieren nach lebenden Pflanzen und wurde 1921 zum ordentlichen Professor ernannt. Während dieser Zeit beschäftigte er sich mit der Einrichtung eines Plattenarchivs mit Pflanzenaufnahmen, von denen er Diapositive und Papierabzüge für den Unterricht entwickelte. Darüber hinaus organisierte er schulinterne Ausstellungen mit Arbeiten seiner Klasse. Er betrieb systematisch Fotostudien von Pflanzen und Blumen, deren Detail- und Makroansichten als Modelliervorlagen dienten. 1929 war er in der Ausstellung *Film und Foto* in Stuttgart vertreten.

Lit.:
Karl Blossfeldt, Urformen der Kunst, Photographische Pflanzenbilder, Einführung Karl Nierendorf, Berlin (Wasmuth) 1928

Karl Blossfeldt, Wunder in der Natur, Bild-Dokumente schöner Pflanzenformen, Einführung Otto Dannenberg, Leipzig (Schmidt & Günther) 1942

Klaus Honnef, Karl Blossfeldt, Fotografien 1900-1932, Ausst.-Kat. Rheinisches Landesmuseum Bonn 1976

Karl Blossfeldt, 1865-1932, Das fotografische Werk, Text Gert Mattenklott, München (Schirmer/Mosel) 1981

Jürgen Wilde (Hrsg.), Fotografie von Karl Blossfeldt, Ausst.-Kat. Kunstverein Stuttgart 1995; 3. bearb. Aufl. Ostfildern-Ruit (Cantz) 1998

Hans Christian Adam, Karl Blossfeldt, 1865-1932, Köln/London/Paris (Taschen) 1999

Licht an der Grenze des Sichtbaren von Karl Blossfeldt, Die Sammlung der Blossfeldt-Fotografien in der Hochschule der Künste Berlin, Red. Marita Gleiss, München/Paris/London (Schirmer/Mosel) 1999

Herbert Bayer, Arbeitscollagen, München, Paris, London (Schirmer/Mosel) 2000

Bosshard, Walter
(Samstagern/Schweiz 1892-1975 Ronda/Spanien)

Nach einer Lehrerausbildung in Küsnacht studierte W. B. Kunstgeschichte an der Universität Zürich. Sein Interesse für die Kultur der Länder des Fernen Ostens führten ihn schon in den 20er Jahren bis nach Sumatra, Siam und Indien, über die Himalaja-Pässe durch Tibet und Turkestan. Vor seinem Aufbruch nach Asien ließ er sich beim *Photohaus Rüedi* in Lugano in die Technik der Fotografie einweisen. Auf Sumatra arbeitete er u.a. auf einer Plantage, später als Juwelenhändler. Mit dem Asienforscher Emil Trinkler unternahm er 1927-29 eine ausgedehnte Expedition. Nach seiner Rückkehr schrieb W. B. seine Erlebnisse nieder und wertete das umfangreiche fotografische Material aus, das er später in verschiedenen deutschen Zeitungen publizierte. Das Bildmaterial dieser und einer späteren Reise nach Indien (1929-30) stellte er der *Münchner Illustrierten Presse* zur Verfügung. Auch ließ er seine Fotos von der Berliner Agentur *Dephot* vertreiben. 1932 nahm er als Bildberichterstatter am Arktisflug des Luftschiffs *Graf Zeppelin* teil. Von 1933 bis 1939 hatte W. B. einen festen Wohnsitz in Peking, von wo aus er weite Reisen durch China und die Mongolei unternahm. Reportagen über Tschiang Kai-scheks Feldzüge, den Chinesisch-Japanischen Krieg und einen Besuch bei Mao Tse-tung machten ihn zum Dokumentaristen der chinesischen Tagespolitik. Ab 1939 arbeitete W. B. ausschließlich als Korrespondent für die *Neue Zürcher Zeitung*, sandte Berichte aus dem Balkan, dem Nahen Osten, aus Afrika und den USA. Nach seiner Rückkehr in die Schweiz verfaßte er seine Publikation *Erlebte Weltgeschichte*. Auch erstellte er eine Fotodokumentation anläßlich der Gründung der Vereinten Nationen. Im Jahre 1946 reiste er erneut nach Japan und China, wo er bis zum Sieg der Kommunisten (1949) lebte. Nach einem schweren Unfall in Korea gab er 1953 seine journalistische Tätigkeit auf und zog sich nach Spanien zurück.

Lit.:
Walter Bosshard, Indien kämpft, Das Buch der indischen Welt von heute, Stuttgart (Strecker und Schröder) 1931

Walter Bosshard, Kühles Grasland Mongolei, Zauber und Schönheit der Steppe, Berlin (Deutscher Verlag) 1938

Walter Bosshard, Erlebte Weltgeschichte, Reisen und Begegnungen eines neutralen Berichterstatters im Weltkrieg 1939-1945, Zürich (Fretz & Wasmuth) 1947

Photographie in der Schweiz von 1840 bis heute, Niederteufen (Arthur Niggli AG) 1974

Walter Bosshard, 1892-1975, Ein Schweizer Pionier des Photojournalismus, Photographien 1927-1939, Ausst.-Kat. Kunsthaus Zürich, Schweizerische Stiftung für die Photographie 1977

Bourke-White, Margaret
(New York 1904-1971 Stanford/Connecticut)

Nach dem Besuch der Universitäten in New York, Ann Arbor, Indiana und Cleveland belegte sie 1921/22 einen Kursus für Fotografie bei Clarence H. White, der sie in dem Entschluß bekräftigte, sich als Fotografin zu etablieren. 1927 eröffnete sie ihr eigenes Fotostudio in Cleveland. M. B.-W. begann ihre Karriere als Industriefotografin. Henry R. Luce führte sie in New York ein und vermittelte ihr die Beziehung zu Fortune, in deren Auftrag sie etliche Reportagen in Deutschland und Rußland erstellte. 1930 wurde M. B.-W. als erster ausländischen Fotografin erlaubt, die forcierte Industrialisierung des jungen sowjetischen Staates zu dokumentieren. Zwei Jahre später gelang der Erfolg, den ersten in der UdSSR gedrehten und für das ausländische Publikum bestimmten Dokumentarfilm zeigen zu können. 1936 gehörte sie zu den ersten vier Fotografen des neugegründeten Reporterstabs von Life. Für die Titelseite der Erstausgabe bekam sie den Auftrag, den Bau des Staudamms von Fort Peck/Montana zu fotografieren. Während des Zweiten Weltkrieges wechselte sie zur US Air Force über und nahm als erste Frau die Stelle eines Kriegskorrespondenten ein. Besonders hervor tat sie sich durch ihre Luftaufnahmen vom Hubschrauber aus. 1945 entstand die Bildserie vom Konzentrationslager Buchenwald. In den 50er Jahren erstellte sie noch Reportagen über Indien, Korea, Japan und Südafrika, obschon sich die ersten Anzeichen einer schweren Krankheit bemerkbar machten, die sie schließlich 1969 zwangen, ihren Beruf aufzugeben.

Lit.:
Margaret Bourke-White, Licht und Schatten, Mein Leben und meine Bilder, München/Zürich (Droemer) 1964; 2. Aufl. Stuttgart/Hamburg (Deutscher Bücherbund) 1966

Jonathan Silverman, For the World to See, the Life of Margaret Bourke-White, Einführung Alfred Eisenstaedt, New York (Viking) 1983

Sean Callahan, Margaret Bourke-White, Photographer, London (Pavillon) 1998

John R. Stromberg, Margaret Bourke-White, Power and Paper, Modernity and the Documentary Mode, Ausst.-Kat. University Art Gallery, Boston 1998

Susan Goldman Rubin, Margaret Bourke-White, Her Pictures Were Her Life, New York (Harry N. Abrams, Inc.) 1999

Bourne, Samuel
(Muckleston/Staffordshire 1834-1912 Nottingham)

Er begann als Amateurfotograf in England zu fotografieren und betätigte sich vor allem als Landschaftsfotograf in Schottland, Wales und dem Lake District. Nachdem er seinen eigentlichen Beruf als Bankangestellter aufgegeben hatte, verbrachte er die Jahre von 1863 bis 1870 in Indien, wo er als Berufsfotograf für den Verleger Charles Shepherd in Simla arbeitete. Gemeinsam gründeten sie 1867 die Firma Bourne and Shepherd in Kalkutta, deren Fotografien vom exotischen Indien bald einen weltweiten Ruf genossen. Mehrere Expeditionen in den Jahren 1864 und 1865 führten ihn durch den Kashmir und zum Himalaya. S. B. bevorzugte sehr große Plattenformate, so daß ihm zuweilen mehrere Helfer beim Transport der Ausrüstung zur Hand gehen mußten. Insgesamt fertigte er über 3000 Negative von Landschaften und historischen Stätten in Indien, Ceylon und Burma an. Durch den finanziellen Erfolg konnte er mehrere Filialen in Kalkutta, Simla und Bombay betreiben. 1870 kehrte er nach England zurück und ließ sich in Nottingham nieder. Kurz nach seiner Rückkehr begann er zu aquarellieren und stellte seine Arbeiten 1880 in der Local Artists Exhibition im Castle Museum & Art Gallery aus. In seinem Wohnhaus richtete er einen „photographic room" ein, so daß er das Fotografieren auch weiterhin betreiben konnte.

Lit.:
Pauline F. Heathcote, Samuel Bourne of Nottingham, in: History of Photography, H. 6, London 1982, S. 99-112

Gary David Sampson, Samuel Bourne and the 19th Century British Landscape Photography in India, Santa Barbara (Univ. of California Diss.) 1991

Ulrich Pohlmann/Dietmar Siegert (Hrsg.), Samuel Bourne, Sieben Jahre Indien, Photographien und Reiseberichte 1863-1870, Ausst.-Kat. Linz/München/Lausanne 2001

Braemer, Wilhelm
(Berlin 1887-1970 Berlin)

W. B. trat 1901 bei der Berliner Illustrations Gesellschaft ein und wurde dort zum Fotografen ausgebildet. Ab 1907 arbeitete er selbständig und eröffnete 1913 seine eigene Pressebildfirma unter dem Namen Presse-Centrale. Während des ersten Weltkrieges war er als Kriegsfotograf tätig. In den 20er Jahren arbeitete er als freier Sport- und Pressefotograf. Im Herbst 1932 gründete W. B. zusammen mit dem Kaufmann Fritz Güll die Presse-Bild-Zentrale Braemer & Güll (PBZ), die zu einer der erfolgreichsten Pressebildagenturen der 30er Jahre in Deutschland wurde. Das Archiv wurde fast vollständig im Zweiten Weltkrieg zerstört. Nach 1945 versuchten die beiden Geschäftspartner einen Neuanfang in Berlin-Schöneberg, konnten jedoch nicht an den ehemaligen Erfolg anknüpfen.

Lit.:
Fotografie und Revolution, Berlin 1918/19, Ausst.-Kat. Neue Gesellschaft für Bildende Kunst, Berlin 1989, S. 138

Brake, Brian
(geb. 1927 in Wellington/Neuseeland)

Der Neuseeländer widmete sich gleich nach seinem High-School-Abschluß der Fotografie. Er begann 1945-49 als Assistent im Spencer Digby Portraiture Studio in Wellington. Dann wechselte er als Kameramann zum Film, wo er zum Direktor der New Zealand National Film Unit avancierte (1949-53). Von 1954 bis 1966 war er Mitglied von Magnum, ab 1966 war er als freier Fotograf tätig. Seine Fotoreportagen wurden in den Zeitschriften Life, Paris-Match, National Geographic und Epoca publiziert. Internationalen Ruhm erlangte er, als führende Zeitschriften 1961 seinen Foto-Essay Monsoon über Indien publizierten.
B. B. hat viele wichtige Fotopreise gewonnen und erhielt 1969 von Ägyptens Präsident Nasser einen Verdienstorden. 1981 machte ihn Königin Elizabeth II von England zum Mitglied des Order of the British Empire. Im September 1985 wurde der Start zu einem bemerkenswerten fotografischen Unternehmen gegeben: eine Reportage über die Route des Langen Marsches, auf der 50 Jahre zuvor die späteren Gründer der Volksrepublik China marschiert waren. 80.000 Mann der Hauptstreitmacht der Rotarmisten traten 1934 den Marsch an. Am Ende überlebten nur wenige Tausend, die mit ihren Führern Mao Tse-tung und Tschou En-lai 1949 in Peking einmarschierten. Das Projekt hatte zum Ziel, Abschnitt um Abschnitt die gesamte Strecke von einzelnen Fotografen aufnehmen zu lassen. Unter diesen befand sich auch B. B., dem die Berufserfahrung als Fotograf für National Geographic sehr zugute kam.

Lit.:
Anthony Lawrence, China, The Long March, Weltbekannte Photographen auf den Spuren des langen Marsches, Basel/Boston/Stuttgart (Birkhäuser) 1986

Brandt, Bill
(Hamburg 1904-1983 London)

Nach der Schulzeit in Deutschland und längerem Aufenthalt in der Schweiz ergriff B. B. aus gesundheitlichen Gründen den Fotografenberuf mit der Absicht, als Portraitfotograf zu arbeiten. 1929 ging er nach Paris und trat bei Man Ray als Assistent ein. Durch die Bekanntschaft mit A. Breton, M. Duchamp und Brassaï setzte er sich mit dem Surrealismus auseinander. Auch von den Arbeiten E. Atgets und L. Buñuels Filmen ließ er sich begeistern. 1931 kehrte er nach London zurück und begann unerwartet eine Fotografenkarriere als sozial engagierter Dokumentarist. Seine ersten Bildberichte entstanden in den Straßen von Londons East End. Er erstellte Fotodokumentationen im Auftrag der Weekly Illustrated, Picture Post und Verve, die die extremen sozialen Unterschiede in der englischen Gesellschaft während der Weltwirtschaftskrise veranschaulichen sollten. Während des Krieges arbeitete er für Lilliput und legte 1940-45 für das Home Office eine Sammlung fotografischer Beweisstücke über Untergrund- und Bunkerquartiere während der deutschen Bombenangriffe an. Nach Kriegsende nahm er den surrealistischen Ansatz der frühen 30er Jahre wieder in seinen Arbeiten auf. Darüber hinaus beschäftigte er sich mit alten Kameratechniken, die er in seinen bizarr anmutenden Fotografien von Akt- und Landschaftskombinationen einsetzte. Verzerrte Fragmente des weiblichen Körpers konnten so als Phantasielandschaften gelesen werden. 1961 publizierte er diese Fotografien unter dem Titel Perspective of Nudes.

Lit.:
The English at Home, London 1936

Mark Haworth-Booth, Bill Brandt, Milano (Fabbini) 1982

Patrick Rogiers, Bill Brandt, Essai, Paris (Belfond) 1990

Nigel Warburton (Hrsg.), Selected Texts and Bibliography by Bill Brandt, Oxford (Clio) 1990

Brassaï [Gyula Halász]
(Brasov/Ungarn 1899-1984 Nizza)

Der Sohn eines Gymnasiallehrers für ungarische und französische Literatur begleitete seinen Vater, der Vorlesungen an der Sorbonne hielt, auf Reisen nach Paris. 1919-1922 studierte er Malerei an der Akademie für Schöne Künste in Budapest und an der Hochschule für Bildende Künste in Berlin. Hier begegnete er L. Moholy-Nagy, O. Kokoschka und W. Kandinsky. 1922 kehrte er nochmals in seine Heimat zurück; 1924 siedelte er nach Paris über, wo er zunächst als Bildhauer, Maler und Journalist arbeitete. 1926 machte B. die ersten fotografischen Versuche. Durch Kontakte und Freundschaft zu H. Miller und A. Kertész wurde er zur Weiterarbeit mit der Kamera animiert. Ab 1929 entstanden jene Fotografien, die 1933 unter dem Titel Paris de Nuit publiziert wurden und ihn als subtilen und melancholischen Schilderer des Pariser Nachtlebens ausweisen. Ab 1932 fotografierte B. auf Anregung Picassos die Kritzeleien an den Wänden in den Pariser Arbeitervierteln, die erstmals 1933 in Le Minotaure veröffentlicht, zwanzig Jahre später erneut in Harper's Bazaar und schließlich 1956 in der Graffiti-Ausstellung im Museum of Modern Art in New York vorgestellt wurden. In den 30er Jahren machte er sich einen Namen mit zahlreichen Portraits von Künstlern wie P. Eluard, S. Dalí, G. Braque u.a. und versuchte sich auch als Filmemacher. Zu seinen Hauptwerken gehört der Fotoband Les sculptures de Picasso.

Lit.:
*Brassaï, Meisterphotos, Ausst.-Kat. Kölnischer
Kunstverein 1966*

*Brassaï, Secret Paris of the Thirties, London (Thames
and Hudson) 1977*

*Brassaï, Nächtliches Paris, Einleitung L. Durrell,
München 1979*

*Picasso vu par Brassaï, Ausst.-Kat. Musée Picasso,
Paris 1987*

*Patrick Modiano, Brassaï, Paris Tendresse, Paris
(Hoebeke) 1990*

*Gilberte Brassaï und Alexander Stuart, Vom
Surrealismus zum Informel, Ausst.-Kat. Rupertinum,
Salzburg 1994*

*Marja Warrehime, Brassaï, Images of Culture and the
Surrealist Observer, Baton Rouge/London (Louisiana
State Univ. Press) 1996*

*Brassaï, Letters to my Parents, Chicago/London
(Univ. of Chicago Press) 1997*

*Anne Wilkes Tucker, Richard Howard und Avis
Berman, Brassaï, The Eye of Paris, New York
(Abrams) 1998; Ausst.-Kat. Museum of Fine Arts,
Houston, 1998/1999/J. Paul Getty Museum, Los
Angeles 1999/National Gallery of Art, Washington,
1999/2000*

*Alain Sayag/Lionel-Marie Annick (Hrsg.), Brassaï,
Ausst.-Kat. Centre Georges Pompidou, Paris 2000*

Bulla, Alexander Karlowitsch
(St. Petersburg 1881-1943)
Bulla, Viktor Karlowitsch
(St. Petersburg 1883-1944)

Der Vater Karl Karlowitsch war deutscher
Abstammung und erlernte den Fotografen-
beruf in verschiedenen Ateliers in St.
Petersburg. Ab den 1880er Jahren arbeitete
er auch als Fotoreporter für Petersburger
Zeitungen und Zeitschriften und als einer
der ersten Korrespondenten für ausländische
Publikationen: *Die Woche, Illustrierte
Zeitung, L'Illustration*. Nach der Gründung
eines eigenen Studios und einer Fotoagentur
auf dem *Newski Prospekt* fotografierte er
berühmte russische Persönlichkeiten aus
Politik, Wissenschaft und Kultur. Seine
Söhne Alexander und Viktor Karlowitsch stu-
dierten in Deutschland und traten dem
Familienunternehmen bei. Während
Alexander hauptsächlich im Studio als
Portraitist tätig war, arbeitete Viktor als
Bildberichterstatter für *Niwa* im Russisch-
Japanischen Krieg 1904/05. Er fotografierte
im ersten Weltkrieg während der Revolution
von 1917 und im anschließenden
Bürgerkrieg von 1918-1921. Daneben arbei-
tete er als einer der ersten Kameramänner
für die Wochenschau in Rußland. 1930
wurde A. B. in ein Arbeitslager deportiert; er
starb in Moskau während des Zweiten
Weltkrieges. V. B. wurde 1937 verhaftet; Tag
und Ort seines Todes sind unbekannt.
Lit.:
*Sowjetische Fotografen 1917-1940, Leipzig (VEB
Fotokinoverlag) 1980*

*Russische Fotografie 1840-1940, Ausst.-Kat.
Rheinisches Landesmuseum Bonn 1993*

Burri, René
(geb. 1933 in Zürich)

Nach dem Schulbesuch in Zürich nahm er
am Vorkurs der *Kunstgewerbeschule* (Direktor
Johannes Itten) teil und begann 1950 das
Studium in der Klasse von Hans Finsler und
Alfred Willimann. 1953-54 erhielt er ein
Stipendium zur Herstellung eines Films über
die *Kunstgewerbeschule* und drehte kleinere
Dokumentarfilme. Durch die Bekanntschaft
mit Werner Bischof bekam er 1955 den
Kontakt zu *Magnum* in Paris. Sein erster
Reportage-Auftrag über die musikalische
Erziehung taubstummer Kinder wurde in
Science et vie publiziert. Anläßlich der
Eröffnungsfeier der Kapelle in Ronchamp
veröffentlichte er im selben Jahr einen Foto-
Essay über den Architekten Le Corbusier in
Paris Match. 1959 trat er als Vollmitglied der
Agentur *Magnum* bei, die nun weltweit seine
Reportagen vertrieb und in Zeitschriften wie
Life, Look, Paris Match, Stern und *DU* publi-
zierte. Es folgten Reportagereisen u.a. nach
Ägypten und Südamerika, nach Zypern und
in den Iran. 1962 erschien sein Buch *Die
Deutschen*, das mit den Bildern vom Wieder-
aufbau über die ersten Zeichen der Konsum-
gesellschaft bis hin zum Wirtschaftswunder
ein soziologisches Dokument darstellt.
Architektur in Europa, Portraits seiner wich-
tigsten Repräsentanten, von Malern und
Dichtern blieben stets im Mittelpunkt seines
Interesses. Auch hat er ab den 60er Jahren
zahlreiche PR-, Dokumentar- und Industrie-
filme für das Fernsehen gedreht. In seiner
30jährigen Tätigkeit als Fotoreporter hat er
die ganze Welt bereist. R. B. lebt in Paris.
Lit.:
Die Deutschen, Zürich (Fretz & Wasmuth) 1962

*Publikationen in: DU, Zürich (Conzett & Huber) März
1959, Juli 1965*

*One World, Fotografien und Collagen 1950-1983 von
René Burri, Red. Rosellina Burri und Guido
Magnaguagno, Bern (Benteli) 1984; Ausst.-Kat.
Kunsthaus Zürich, Schweizerische Stiftung für die
Photographie 1984*

*Marco Meier, René Burri, Cuba y Cuba, Milano
(Motta) 1994*

*Arthur Rüegg, Le Corbusier, Moments in the Life of a
Great Architect, Photographs by René Burri, Magnum
Edition Basel/Boston/Berlin (Birkhäuser) 1999*

Burrows, Larry
(London 1926-1971 Langvie/Südvietnam)

Mit 13 Jahren verließ L. B. die Schule und
leistete 1943-44 seinen Militärdienst in den
Kohlengruben von Yorkshire ab. Seine
Fotografenkarriere begann er in den
Dunkelkammern des Art Department der
Daily Express und der *Keystone* Agentur.
Später gehörte er zum festen Fotografenstab
von *Life*, für die er nicht nur während des
Krieges in Vietnam fotografierte, sondern
auch im Libanon, Irak, Kongo und Zypern.
L. B. produzierte weiträumige, groß ange-
legte Bildkompositionen von den Schlacht-
feldern, aufgenommen aus dem Hub-
schrauber. Für die Aufnahme von der
Explosion einer Napalmbombe flog er zwölf
Tage lang über 62 Einsätze, bis er das für
ihn „richtige" Bild aufnehmen konnte.
Spektakulär waren seine authentischen
Dokumentarfotografien vom Krieg in
Vietnam. Obwohl er zeitlebens für amerika-
nische Magazine arbeitete, hat er niemals
die amerikanische Staatsbürgerschaft bean-
tragt und lebte von 1961 bis zu seinem Tod
(in Vietnam) mit seiner Familie in
Hongkong.
Lit.:
*Ainslie Ellis, The Last Assignment, The Life and Work
of Larry Burrows, in: British Journal of Photography,
London 5.3.1971*

*Larry Burrows, Compassionate Photographer,
London/New York (Time-Life) 1972*

Byron, Joseph
(Nottingham 1846-1922 New York)

J. B. entstammte einer englischen Fotogra-
fenfamilie aus Nottingham. 1888 emigrierte
er mit der ganzen Familie nach Amerika.
Nach einem eher bescheidenen Anfang als
Atelierfotograf in New York avancierte er
sehr schnell zum Starfotografen. Persön-
lichkeiten aus der Literatur- und Theater-
szene wie Mark Twain, Lola Montez und
Sarah Bernhardt oder Repräsentanten des
Geldadels wie William Collins Whitney und
Helen Gould zählten zu seinen Kunden.
Berühmt wurde er auch als Theaterfotograf.
Er benutzte eine eigens dafür gebaute
Plattform mit Schienen, auf denen die
Kamera hin und her bewegt werden konnte,
ähnlich einer Filmkamera. Seine Fotografien
von Inszenierungen wurden als werbeträch-
tige Mittel eingesetzt, ebenso seine Innen-
aufnahmen berühmter New Yorker Bauten,
die gerade entstanden waren. Seine fotogra-
fischen Serien von Inneneinrichtungen
reichten von Hotel-Lobbies und Restaurants
über Bibliotheken und Kunstgalerien bis hin
zu den neuesten Ausstattungen von
Luxuslinern oder modernen Ballsälen.
Lit.:
*Clay Lancaster, New York Interiors at the Turn of the
Century in 31 Photographs by Joseph Byron, From
the Byron Collection of the Museum of the City of
New York, New York (Dover Publ.) 1976*

*Photographie als Kunst 1879-1979, Ausst.-Kat. Tiroler
Landesmuseum Ferdinandeum, Innsbruck 1979*

Capa, Robert [Endre Ernö Friedmann]
(Budapest 1913-1954 Thai-Binh/Indochina)

Aufgrund seiner Aktivitäten in der
linken studentischen Bewegung mußte
E. Friedmann 1931 aus Ungarn emigrieren.
Er siedelte nach Berlin über, wo er Jour-
nalistik an der Hochschule für Politik stu-
dierte und gleichzeitig bei der *Dephot* als
Laborassistent arbeitete. Seinen ersten foto-
grafischen Auftrag erhielt er eher durch
Zufall: Er hatte erfahren, daß der *Welt-
Spiegel* Fotografien von Leo Trotzkis Rede
auf einer Veranstaltung in Kopenhagen
publizieren wollte. E. F. erschlich sich den
Zugang und machte seine Aufnahmen. Mit
der Machtübernahme der Nationalsozialisten
floh er 1933 nach Paris, wo er der deut-
schen Emigrantin Gerda Taro begegnete, die
ihm ermöglichte, die Dunkelkammer eines
befreundeten Amateurfotografen zu benut-
zen. Da sich seine Fotografien nur schwer
verkaufen ließen, erfanden sie die Figur
eines berühmten amerikanischen Fotografen,
Robert Capa. Der Schwindel flog auf, und
E. F. nahm selbst diesen Namen an. 1936/37
ging er als Kriegsberichterstatter nach
Spanien. 1938 machte er Reportagen von
der japanischen Invasion in China. Bei
Ausbruch des Zweiten Weltkrieges ging Capa
nach New York, erstellte Fotoserien für *Life*,
in deren Auftrag er dann nach Europa
zurückkehrte, um den Krieg zu dokumentie-
ren. 1944 war er im Juni bei der Landung
der Alliierten in der Normandie mit der
Kamera dabei und im August bei der
Befreiung von Paris. 1947 gehörte R. C. zu
den Gründungsmitgliedern von *Magnum* in
New York, dessen Vorsitz er 1950-53 in Paris
einnahm. Zwischen 1948 und 1950 stellte er
einen aufsehenerregenden Bildbericht zur
Gründung des Staates Israel her. Beim
Fotografieren wurde er in Indochina im Mai
1954 von einer Landmine getötet.
Lit.:
Robert Capa, Death in the Making, New York 1938

*Robert Capa und John Steinbeck, A Russian Journal,
London/Melbourne/Toronto (Heinemann) 1949*

*Jozefa Stuart, Menschen im Krieg, Photos von Robert
Capa, Ausst.-Kat. Kunstgewerbemuseum, Zürich 1961*

*Robert Capa, Das Gesicht des Krieges,
Düsseldorf/Wien (Econ) 1965*

*Richard Whelan, Robert Capa, A Biography, New York
(Knopf) 1985*

*Richard Whelan, Die Wahrheit ist das beste Bild,
Robert Capa Photograph, Köln 1989*

*Cornell Capa/Richard Whelan (Hrsg.), Children of
War, Children of Peace, Photographs by Robert Capa,
Boston/Toronto/London (A Bulfinch Press Book)
1991*

*Richard Whelan, Photographs by Robert Capa, New
York (Aperture) 1996*

*Juan P. Fusi Alzpurua, Fotografias de Robert Capa
sobre la guerra civil espagnola de la coleccion del
Museo Nacional Centro de Arte Reina Sofia Madrid,
New York (Aperture) 1999*

Cartier-Bresson, Henri
(geb. 1908 in Chanteloup)

Aus einer vermögenden großbürgerlichen
Familie stammend, die im Department Seine
et Marne ihre Besitztümer hatte, studierte
Cartier-Bresson 1927-28 Malerei bei André
Lhote, der ihm nach eigenen Aussagen das
Virus für die Geometrie injizierte. Malerei
und Literaturstudien führte er an der
Cambridge University fort. Darüber hinaus
beschäftigte er sich mit der Fotografie, auf
die er sich letztendlich konzentrierte. 1931
unternahm H. C.-B. seine erste Reise ins
Ausland – an die Elfenbeinküste, womit die
Karriere als Fotograf begann. Drei Jahre spä-
ter begleitete er mit der Kamera eine ethno-
graphische Expedition in Mexiko. Danach
arbeitete er als Kameraassistent bei Jean
Renoir. 1937 nahm er als Freiwilliger am
Spanischen Bürgerkrieg teil. Während des
Zweiten Weltkrieges diente er als Korporal in

einer Nachrichteneinheit und geriet in Württemberg in Gefangenschaft, aus der er 1940 entkam. Von 1943 bis 1945 war er in der *MNPGD*, der französischen Untergrund-Vereinigung von Fotografen, aktiv. Nach 1945 arbeitete er als freiberuflicher Fotograf in Paris und New York. 1947 gründete er zusammen mit R. Capa, D. Seymour und G. Rodger die Gruppe *Magnum*, die in kürzester Zeit zur renommiertesten Fotografen-Kooperative der Welt avancierte. In den 50er und 60er Jahren fotografierte H. C.-B. in Burma, Pakistan, Indonesien, in der Sowjetunion, in China, Kuba, Mexiko und Kanada und publizierte eine Reihe von vielbeachteten Bildbänden, die ihn bekannt werden ließen. 1973 wandte er sich erneut der Zeichnung und Malerei zu, ohne das Fotografieren aufzugeben. Lebt in Paris.

Lit.:

Henri Cartier-Bresson, Image à la sauvette, Paris (Verve) 1952

Henri Cartier-Bresson, Der entscheidende Augenblick, Betrachtungen eines Photographen über sein Handwerk, in: Der Monat, Jg.7, 1954, S. 175-180

Publikationen in DU, Zürich (Conzett & Huber): Febr. 1958, Juni 1958, Nov. 1958, Dez. 1959, April 1961, Aug. 1967, Juli 1968, März 1972, Mai 1974, Juli 1974

Henri Cartier-Bresson, Meisteraufnahmen, Zürich (Fretz & Wasmuth) 1964

Henri Cartier-Bresson, Meine Welt, Luzern (Bucher) 1968

Henri Cartier-Bresson, Das Fotografen-Portrait, Konzeption Robert Delpire, Luzern (Reich) 1979; München (Schirmer/Mosel) 1980

Vera Feyder/André Pieyre de Mandiargues, Apropos de Paris von Henri Cartier-Bresson, München 1993

Henri Cartier-Bresson, Mexikanisches Tagebuch 1934-1964, Text Carlos Fuentes, München (Schirmer/Mosel) 1995

Jean Pierre Montier, Art sans art d'Henri, Paris (Flammarion) 1995

Sandra Lawall Shultz (Hrsg.), Pen, Brush and Camera, Minneapolis Institute of Arts 1996

Henri Cartier-Bresson, ,Europäer', Text Jean Clair, München/Paris/London (Schirmer/Mosel) 1998

Henri Cartier-Bresson, Photographien und Zeichnungen, Ausst.-Kat. Galerie Beyeler, Basel 1998

Tête à tête, Portraits von Henri Cartier-Bresson, Essay Ernst H. Gombrich, München/Paris/London (Schirmer/Mosel) 1998

Pierre Assouline, Henri Cartier-Bresson, L'œil du siècle, Paris (Plon) 1999

Henri Cartier-Bresson, Mind's Eye, Writings on Photography and Photographers, New York (Aperture) 1999

Charnay, Désiré

(Fleurie/Rhône 1828-1915 Paris)

D. Ch. entstammte einer wohlhabenden Familie von Bankkaufleuten und Weinhändlern und reiste nach einer Lehrerausbildung zu Sprachstudien nach Deutschland und England. Anfang 1850 war er als Lehrer in New Orleans tätig und gelangte über populäre Schriften in Berührung mit der Maya-Kultur. Nach Frankreich zurückgekehrt, suchte er finanzielle Unterstützung für sein Vorhaben, den halben Globus zu bereisen. Ab 1857 betätigte

er sich als Expeditionsreisender und Forscher. Zuerst hielt er sich acht Monate in den USA auf, dann reiste er über Vera Cruz nach Mexiko, wo er die Fotografie zur Dokumentation einsetzte, als er im Juli 1858 ein Erdbeben erlebte. Im Jahre 1859 fuhr D. Ch. nach Yukatan zu den Maya-Tempeln. 1861 kehrte er nach Europa zurück und publizierte 1864 den fotografischen Ertrag seiner Reise in dem aufwendigen Band *Cités et ruines americaines*. Dem breiten Publikum stellte er seine Forschungsarbeit in einem ausführlichen Bericht vor, den die Zeitschrift *Le Tour du Monde* veröffentlichte und mit Holzschnitten nach seinen Fotografien illustrierte. 1863 fotografierte er während einer diplomatischen Mission auf der Insel Madagaskar. Von 1866 bis 1880 unternahm er Reisen nach Argentinien, Chile, Java, Australien und Kanada und hielt sich erneut in Mexiko auf.

Lit.:

Keith F. Davis, Désiré Charnay, Expeditionary Photographer, Albuquerque 1981

Werner Wolf, So durchläuft die Photographie die Welt..., in: Bodo von Dewitz/Roland Scotti (Hrsg.), Alles Wahrheit. Alles Lüge!, Ausst.-Kat. Agfa Photo-Historama/Museum Ludwig, Köln 1996/1997

Chim oder David Seymour [David Szymin]

(Warschau 1911-1956 Suez/Ägypten)

Während des ersten Weltkriegs verließ die Familie von D. S. Polen und lebte in Odessa. 1919 kehrten sie nach Warschau zurück. Von 1929 bis 1931 besuchte er die *Akademie für Graphische Künste* in Leipzig und studierte anschließend zwei Jahre an der *Sorbonne* in Paris. Seine ersten Fotografien entstanden 1933, die er auch in verschiedenen Magazinen veröffentlichte, erstmals in dem kommunistischen Magazin *Regards*. In dieser Zeit lernte er auch Robert Capa und Gerda Taro kennen, mit denen er ein kleines Studio teilte. Bei Beginn des Spanischen Bürgerkrieges 1936 reisten sie gemeinsam nach Spanien und dokumentierten die Kämpfe für *Vu*, *Regards* und *Life*. Im Jahre 1939 verfolgte er die republikanischen Kämpfer mit der Kamera bis nach Mexiko, wohin ein großer Teil vor den Truppen Francos geflohen war. Bei Ausbruch des Zweiten Weltkriegs hielt er sich gerade in den USA auf und entschloß sich, nicht mehr nach Europa zurückzukehren. 1942 nahm er die amerikanische Staatsbürgerschaft an und diente in der US-Armee. 1947 wurde er Gründungsmitglied der Agentur *Magnum*, deren Vorsitz er nach dem Tod Robert Capas übernahm und von 1954 bis 1956 beibehielt. 1948 bekam er den Auftrag von der *UNICEF*, Bildberichte über die Nachkriegskinder in Polen, Ungarn, Italien und Deutschland anzufertigen. Im Auftrag amerikanischer Zeitschriften reiste er 1949-56 durch Europa und den Nahen Osten. Während einer Fotoreportage über den Suez-Krieg wurde er von einem ägyptischen

Soldaten erschossen.

Lit.:

Anna Farova (Hrsg.), David Seymour-Chim, New York (Grossmann Publ.) 1966

Cornell Capa (Hrsg.), David Seymour, Chim 1911-1956, New York (Grossmann Publ.) 1974

Georgette Elgey, Front Populaire, Paris (Éditions du Chene-Magnum) 1976

Robert Capa, David Seymour-Chim: les grandes photos de la guerre d'Espagne, Paris (Éditions Jannink) 1980

Inge Bondi, Chim, The Photographs of David Seymour, Einführungen Cornell Capa und Henri Cartier-Bresson, Boston/New York/Toronto/London (A Bulfinch Press Book) 1998

Claudet, Antoine

(Lyon 1797-1867 London)

Der gebürtige Franzose ließ sich 1827 als Kaufmann in London nieder. Bei einem Aufenthalt im Herbst 1839 in Paris, kurz nachdem das Daguerreotypie-Verfahren der Öffentlichkeit bekannt gemacht wurde, erlernte er von Daguerre selbst das Verfahren und kaufte die erste Lizenz zur Ausübung der Daguerreotypie in England für 200 Pfund Sterling. Im Jahre 1841 eröffnete er, nach Richard Beard, das zweite Fotoatelier Englands. Er spezialisierte sich auf die Portraitdaguerreotypie, eine Technik, an der er noch nach der Erfindung des nassen Kollodiumverfahrens festhielt. Des weiteren ist bekannt, daß er auch von Daguerre selbst hergestellte Daguerreotypien in England über seine Firma vertrieb. Darüber hinaus hat er sich um die Entwicklung der Fotografie verdient gemacht: Er erarbeitete neue Methoden zur Präparation der Daguerreotypie-Platten und verkürzte somit die Belichtungszeiten. Anfang Mai 1841 legte er der Royal Society of Photography eine solche Verbesserung des Verfahrens vor. 1851 erhielt er die große Medaille für Fotografie auf der Weltausstellung in London. Im Jahre 1855 ernannte ihn Königin Victoria zum Hoffotografen.

Lit.:

Frances Dimond/Roger Taylor, Crown & Camera, The Royal Family and the Photography 1842-1910, London (Penguin) 1987, S. 216

Paris et le daguerreotype, Ausst.-Kat. Musée Carnavalet, Paris 1989/1990

Consemüller, Erich

(Bielefeld 1902-1957 Halle/Saale)

Nach einer Tischlerlehre in Bielefeld (1920-22) studierte E. C. bis 1927 am *Bauhaus* bei Johannes Itten. In der dortigen Tischlerei fertigte und erstmals Möbel nach eigenen Entwürfen an. Nach der Gesellenprüfung arbeitete er u.a. an der Ausstattung des Theater-Cafés Dessau und der Wohnung Piscator in Berlin. 1927 trat E. C. eine Assistentenstelle an und übernahm die von Lucia Moholy angelegte fotografische Dokumentation zum *Bauhaus* Dessau, die er für das Archiv weiterführte. 1928 übernahm er die Stelle des stellvertretenden Leiters der Bauabteilung von Hannes Meyer. Ein Jahr später trat er

aus dem *Bauhaus* aus. 1930 heiratete er die ehemalige *Bauhaus*-Studentin Ruth Hollós. Anschließend arbeitete er bis zu seiner Entlassung durch die Nationalsozialisten als Dozent für Architektur an der Burg Giebichenstein in Halle/Saale. In den Jahren 1934-45 verdiente er sich seinen Lebensunterhalt als technischer Zeichner in verschiedenen Architekturbüros in Halle und Leipzig. Nach Ende des Krieges arbeitete er als Stadtplaner in Halle.

Lit.:

Wulf Herzogenrath, Josef Albers und der ,Vorkurs' am Bauhaus 1919-1933 mit Fotos von Vorkursarbeiten von Erich Consemüller 1927, Köln (Wienand) 1979/80; siehe auch Jahrbuch des Wallraf-Richartz Museum, Bd. 41, Köln 1979/80

Wulf Herzogenrath und Stefan Kraus (Hrsg.), Erich Consemüller, Fotografien Bauhaus-Dessau, Katalog der Fotografien aus dem Nachlaß von Erich Consemüller im Bauhaus-Archiv, Berlin und dem Busch-Reisinger Museum der Harvard-University, Cambridge/Mass., Ausst.-Kat. des Goethe-Instituts München (Schirmer/Mosel) 1989

Courtellemont, Gervais

(Avon 1863-1931)

Als das Autochrome-Verfahren der Gebrüder Lumière 1907 einsatzfähig war, nahmen die Fotografen es begeistert auf. Es wurde bis 1930 verwendet, denn die Aufnahmen eigneten sich besonders für den Farbdruck in Zeitschriften. *National Geographic* errichtete bereits 1920 ein eigenes Farblabor, in dem zwischen 1921 und 1930 über 1700 Autochrome hergestellt wurden. Der Schriftsteller, Expeditionsteilnehmer und Fotograf G. C. belieferte die Zeitschrift ab 1924 mit 24 Foto-Essays, die in Spanien, Portugal, Frankreich, Palästina, Ägypten, Algerien und Siam entstanden sind. Seine Beobachtungen in Algerien faßte er im Band *L'Algerie Artistique et Pittoresque* zusammen. Er war Mitglied der *Société Française de la Photographie*.

Lit.:

Jane Livingston (Hrsg.), Odyssey, The Art of Photography at National Geographic, Charlottesville/Virginia (Thomasson-Grant) 1988, S. 351

Cundall, Joseph

(Ipswich 1818/19-1895 London)

Der Sohn eines Tuchhändlers siedelte 1834, nach einer Druckerlehre in seiner Heimatstadt, nach London über. Er wurde Verleger und gab zusammen mit Henry Cole ein 16-bändiges Werk heraus: *The Treasury of Home*. Im Jahre 1852 gründete er *The Photographic Institution at 168, New Bond Street*, wo er nicht nur eigene Fotografien zum Verkauf anbot, sondern auch welche von H. Delamotte und R. Howlett. Im selben Jahr unterstützte er mit anderen die *Exhibition of Photographs at the Society of Arts* und war 1853 Gründungsmitglied der *Photographic Society of London*. Als aktiver Förderer der Fotografie setzte er sich unermüdlich für ihren Einsatz ein, vornehmlich für die Publikation fotografisch illustrierter Bücher. Mitte der 50er Jahre des 19. Jahrhunderts

gründete er mehrere Partnerschaften, u.a. mit Fotografen wie Howlett, Downes und Fleming. Zusammen mit diesen unterstützte er die 1857 neugegründete *Architectural Photographic Association*, die am Aufbau eines Bildarchivs mit Aufnahmen bedeutender Bauwerke im In- und Ausland arbeitete.

Lit.:
Helmut Gernsheim, Geschichte der Photographie, Die ersten hundert Jahre, Frankfurt/M. u.a. (Propyläen) 1983, S. 336

Frances Dimond/Roger Taylor, Crown & Camera, The Royal Family and the Photography 1842-1910, London (Penguin) 1987, S. 216

Davidson, Bruce
(geb. 1933 in Oak Park/Illinois)

Bereits im Alter von 10 Jahren stand für B.D. fest, daß er den Beruf eines Fotografen ergreifen wollte. Nach dem Studium der Fotografie am *Rochester Institute of Technology* in New York belegte er Kurse in Philosophie und Kunstgeschichte an der *Yale University* in New Haven/Connecticut. Sein erster Foto-Essay wurde von *Life* veröffentlicht, als er noch das College besuchte. In den Jahren 1958 und 1959 arbeitete er fast täglich an einem Projekt über Jugendgangs in Brooklyn. Mit knapp 25 Jahren wurde er 1958 als jüngstes Mitglied in die berühmte Fotoagentur *Magnum* aufgenommen. Es folgten Publikationen u.a. in den Zeitschriften *Esquire, DU, Look.* Schon 1965 wurde ihm eine Einzelausstellung im *Art Institute of Chicago* ausgerichtet, gefolgt von einer im *Museum of Modern Art* in New York. Wenn es auch zu Anfang seiner Karriere sein Ziel war, redaktioneller Bildjournalist zu werden, so konzentrierte er sich bald mehr auf die Herstellung von Bildreportagen, die die Menschen in ihrer Umgebung zeigten. Die Aufmerksamkeit auf Randgruppen der Gesellschaft mit seinen Fotografien gelenkt zu haben, gilt als sein besonderes Verdienst.

Lit.:
John Szarkowski, Mirrors and Windows, American Photography since 1960, New York 1978

Bruce Davidson, Subway, New York (Aperture) 1986

Marie Winn, Bruce Davidson, Central Park, New York (Aperture) 1995

Bruce Davidson, Brooklyn Gang, Santa Fe 1998

Bruce Davidson, East 100th Street, Ausst.-Kat. Galerie in Focus, Köln 1999

Bruce Davidson, Portraits, New York (Aperture) 1999

Delius, Karl Ferdinand
(Berlin 1877-1962 Nizza)

Nach dem Tod seines Vaters brach K.F.D. das Studium als Kunstmaler und Fotograf ab und gründete die später erfolgreiche Firma *Berliner Illustrations-Gesellschaft.* Kurz nach der Jahrhundertwende eröffnete er in Paris eine weitere Zweigstelle *Agence de Reportage Photographique Charles Delius,* 31 Avenue Trudaine. Dort arbeiteten zwischen 1908 und 1914 auch Willy Römer und Walter Bernstein, die dann ihre eigene Firma grün-

deten. Im Frühjahr 1927 wurde K.D. in Italien verhaftet und nach einem Monat des Landes verwiesen, weil eine seiner Aufnahmen eines Bettlers in einer deutschen Zeitung erschienen war. Das faschistische Italien empfand das Bild als Verunglimpfung der Nation. Seit Ende der 20er Jahre lebte er ständig in Frankreich, zunächst in Paris, später in Nizza. Seine Söhne, ebenfalls Fotografen, haben die Firma ihres Vaters in Paris übernommen.

Lit.:
Revolution und Fotografie, Ausst.-Kat. Neue Gesellschaft für Bildende Kunst, Berlin 1989, S. 139

Doisneau, Robert
(Gentilly/Val de Marne 1912-1995 Paris)

Im Jahre 1925 bestand R.D. die Aufnahmeprüfung an der *École Estienne,* wo er vier Jahre später sein Diplom als Lithograph machte. 1931 wurde er Assistent bei André Vigneau; ein Jahr darauf verkaufte er eine erste bildjournalistische Arbeit, die Bilder von Pariser Flohmärkten zeigte, an die Zeitung *Excelsior.* Seine erste Anstellung bekam er 1934 als Industriefotograf für die *Renault*-Werke in Billancourt. Während des Krieges wirkte er in der *Résistance* mit. Ab 1940 arbeitete er als freier Fotograf, zuerst für die *Agence Alliance Photo,* ab 1946 für die 1933 von Charles Rado gegründete Bildagentur *Rapho.* Hier kam es zur Bekanntschaft mit den Dichtern Jacques Prévert und Blaise Cendrars. Mit letzterem verwirklichte er 1949 das Foto-Projekt *La Banlieue de Paris.* Auch unterzeichnete er im selben Jahr einen Vertrag mit der französischen *Vogue,* die damals von Michel de Brunhoff geführt wurde, und versuchte sich als Modefotograf. Ab 1955 war er als Werbefotograf tätig, doch bekannt wurde er durch seine humorvoll-hintergründigen Menschendarstellungen. Das Leben und Treiben in den Straßen von Paris, der ganz banale Alltag der Stadtbewohner in ihren Vierteln standen im Vordergrund seines Interesses. Berühmt wurde sein Bild *Der Kuß vor dem Rathaus* von 1950, das lange als ebenso romantisches wie nostalgisches Symbol jugendlicher Liebe galt und bis in jüngster Zeit in verschiedenen Werbekampagnen eingesetzt wurde.

Lit.:
Publikation in: DU, Zürich (Conzett & Huber) 1952, H. 9

Robert Doisneau/Blaise Cendrars, La banlieue de Paris, Lausanne (La Guilde du Livre) 1949

Robert Doisneau, Drei Sekunden Ewigkeit, München (Schirmer/Mosel) 1980; Neuaufl. 1997

Ecrivains vu par Robert Doisneau 1942-1986, Ausst.-Kat. Maison Balzac, Paris 1986

Robert Doisneau und Jean Petit, Bonjour Monsieur Le Corbusier, Zürich (Grieshaber) 1988

Yvonne Dubois (Hrsg.), Mes Gens de Plume, par Robert Doisneau, Paris (Ed. de la Martiniere) 1992

Peter Hamilton, Robert Doisneau, A Photographer's Life, New York/London (Abeville) 1995

Robert Doisneau/Jean Vautrin, Jamais comme avant, Paris (Cercle d'Art) 1996

Brigitte Ollier, Robert Doisneau, Paris (Hazan) 1996

Duncan, David Douglas
(geb. 1916 in Kansas City/Missouri)

Nach dem 1933 begonnenen Studium der Archäologie an der *University of Arizona* in Tucson studierte D.D.D. 1935-38 Meeresfauna an der *University of Miami,* nachdem er schon erste fotografische Versuche als Amateur gemacht hatte. Als Teilnehmer einer Expedition in Chile fotografierte er 1940/41 archäologische Stätten und Funde für das *American Museum of Natural History.* Zwischen 1943-46 diente er als Fotograf im Marine Corps der *US-Army* und arbeitete als Kriegsberichterstatter im Südpazifik. Nach Ende des Zweiten Weltkriegs erstellte Duncan Berichte im Auftrag von *Life* über Palästina, Korea und Indochina. Bei Ausbruch des Korea-Krieges im Juli 1950 hielt er sich in Japan auf, von wo aus er als einer der ersten Bildberichterstatter den koreanischen Kriegsschauplatz erreichte. Hier kam ihm eine erste Publikation, für die er sich von *Life* einen längeren Aufenthalt genehmigen ließ. In *This is War!,* 1951 erschienen, führte er zwar den methodischen Irrsinn des Krieges vor Augen, doch entstanden die Fotografien fast ausschließlich aus der Perspektive der amerikanischen Soldaten, die er aus unmittelbarer Nähe darstellen konnte. 1953 sollte er nochmals Fotoberichte über archäologische Funde erstellen, diesmal in Ägypten. Berühmt machten ihn auch die Fotoserien aus dem Leben von Pablo Picasso, mit dem er ab 1957 freundschaftlich verbunden war.

Lit.:
David Douglas Duncan, Die private Welt von Pablo Picasso, Offenburg (Burda) o.J. [1958]

David Douglas Duncan, Der passionierte Augenzeuge, Die fotografische Odyssee, Köln (Verl. Wissenschaft u. Politik) 1966

David Douglas Duncan, Prismatics, Die Entdeckung einer neuen Welt, Düsseldorf/Wien (Econ) 1973

David Douglas Duncan, Der Kreml, Seine Schätze und seine Geschichte, Düsseldorf/Wien (Econ) 1980

David Douglas Duncan, Picasso und Jacqueline, London (Bloomsbury) 1988

Harrison E. Salisbury, This is War!, A Photo-narrative of the Korean War, Boston (Little Brown) 1990

David Douglas Duncan, Picasso malt ein Portrait, Bern (Benteli) 1996

Dunn, Robert
(Lebensdaten unbekannt)

Über das Leben des Kriegsberichterstatters ist wenig bekannt. Gleich bei Ausbruch des Russisch-Japanischen Krieges im Februar 1904 traf er als einer der ersten Presserepräsentanten am Kriegsschauplatz ein. Zusammen mit J. Hare und J.F.J. Archibald gehörte er zu dem im Auftrag von *Collier's* arbeitenden Fotografenstab. Mit großem Interesse verfolgte die Weltöffentlichkeit die Erfolge der nach europäischen Vorbildern ausgebildeten und bewaffneten Japaner über

die Truppen des russischen Reiches. Dabei ging es um die politische und wirtschaftliche Einflußnahme in der Mandschurei und in Korea. R.D. dokumentierte diesen Sachverhalt in einschlägigen und beeindruckenden Bildern, wie etwa dem vom koreanischen Kuli als Lastenträger japanischer Soldaten. Solche Aufnahmen wurden auch in Europa schnell publiziert, u.a. in *Berliner Illustrirte* vom 17.4.1904 und *L'Illustration* vom 23.4.1904. In Buchform wurden die Aufnahmen in dem von J. Hare zusammengetragenen Band *A Photographic Record of the Russo-Japanese War* veröffentlicht.

Lit.:
Rune Hassner, Bilder för miljoner, Stockholm (Rabén & Sjögren) 1977, S. 229, 233, 256

Michael Carlebach, American Fotojournalism Comes of Age, Washington 1997

Ehlert, Max
(Berlin 1904-1979 Hamburg)

M.E. war Schüler der *Höheren Graphischen Fachschule* in Berlin von 1920 bis 1927, anschließend bis 1932 Lehrer an der gleichen Fachschule. Er begann 1924 als Fotograf und Kameramann zu arbeiten. Zu erwähnen ist seine Mitarbeit beim Film *Die freudlose Gasse* mit Greta Garbo von Curt Oertel. Zwischen 1927 und 1945 betätigte er sich als Pressefotograf in Berlin, hauptsächlich im Dienste des *Ullstein*-Verlags: In dessen Publikationen *Berliner Illustrirte* und *Die Dame* veröffentlichte er u.a. Modefotografien. Seine Filme warf er 1936 beim ersten Flug der *Hindenburg* nach Rio de Janeiro mit einem selbstgebastelten Fallschirm ab. Im Zweiten Weltkrieg war er als PK-Fotograf tätig. 1940 rettete er sich von dem von Engländern torpedierten Kreuzer *Blücher* und fotografierte den Untergang des Wracks im Oslo-Fjord. Er war Mitglied der NSDAP ab 1932. Nach 1945 war M.E. als selbständiger Fotograf beschäftigt und arbeitete für den *Spiegel* von 1948 bis 1966 als Titelbild-Fotograf.

Lit.:
Max Ehlert, Im Brennpunkt der Ereignisse, Dresden (Icon) 1961

Das deutsche Auge, 33 Photographen und ihre Reportagen – 33 Blicke auf unser Jahrhundert, Ausst.-Kat. Arbeitskreis Photographie Hamburg 1996, S. 136-137

Eisenstaedt, Alfred
(Dirschau/Westpreußen 1898-1995 Oak Luffs / Massachusetts)

Seine Familie siedelte 1906 nach Berlin über, wo A.E. das Hohenzollern-Gymnasium in Schöneberg besuchte. Den Kriegsdienst leistete er 1916-18 beim Artillerie-Regiment in Naumburg, wohin er nach einer Verwundung zurückkehrte. Während er sich nach Kriegsende als Kurzwarenhändler durchschlug, begann er in seiner Freizeit als Autodidakt zu fotografieren. 1927 konnte er sein erstes Foto an die illustrierte Wochenschrift *Der Weltspiegel* verkaufen, was ihn motivierte, als freischaffender Fotograf zu arbeiten. Es folgten Aufträge von der

Berliner Illustrirten Zeitung. 1929 nahm man ihn als „reporter news photographer" unter Vertrag bei der *Pacific and Atlantic Picture Agency*, die 1931 von *Associated Press* übernommen wurde, und erteilte ihm den Auftrag, die Nobelpreisverleihung in Stockholm zu dokumentieren. 1930-34 reiste er durch ganz Europa, um Fotoreportagen über kulturelle Ereignisse und internationale politische Konferenzen zu erstellen. 1935 emigrierte A. E. in die USA. Bis zur letzten Ausgabe von 1972 fotografierte A. E. für *Life* über 90 Titel und erhielt fast 2500 Fotoaufträge: u.a. Foto-Essays über amerikanische Universitäten (1937-39), Dokumentationen über die Heimatfront während des Zweiten Weltkriegs oder über Hiroshima und Nagasaki fünf Monate nach Abwurf der Atombomben. 1958 wurde er laut einer Befragung des Magazins *Popular Photography* zu einem der zehn größten Fotografen der Welt gewählt. Die 1966 im *Time-Life*-Gebäude in New York eröffnete und ihm gewidmete Ausstellung *Witness to Our Time* wanderte durch ganz Amerika.

Lit.:

Arthur Goldsmith, The Eye of Eisenstaedt, New York (Viking) 1969

Alfred Eisenstaedt, Panoptikum, Menschen unserer Jahrzehnte, Luzern/Frankfurt/M. (Bucher) 1973

Gregory Vitiello (Hrsg.), Eisenstaedt Deutschland, Washington (Smithsonian Institution Press) 1980; siehe auch Ausst.-Kat. Rheinisches Landesmuseum Bonn 1980

Allan Massie, Aberdeen, Portrait of a City by Alfred Eisenstaedt, Edinburgh (Mainstream Publ.) 1984

Eisenstaedt über Eisenstaedt, Einführung Peter Adam, München (Schirmer/Mosel) 1985

Polly Burroughs, Martha's Vineyard by Alfred Eisenstaedt, Birmingham (Oxmoor House) 1988

Doris O'Neil/Bryan Holme, Remembrances by Alfred Eisenstaedt, Boston (Little Brown) 1990

Evans, Walker

(St. Louis/Missouri 1903-1975 New Haven/Connecticut)

Von 1922 bis 1923 besuchte W. E. die *Philipps Academy* in Andover/Massachusetts und studierte Literatur und Linguistik am *Williams College* in Williamstown. Danach ging er nach New York, wo er von 1923 bis 1926 in einer Buchhandlung und in der öffentlichen Stadtbücherei arbeitete. 1926/27 hielt sich W. E. in Paris auf, um an der Sorbonne den Vorlesungen über Flaubert und Baudelaire beizuwohnen. Hier machte er seine ersten Schnappschüsse und arbeitete gelegentlich in dem *Photostudio Nadar*. Zurück in New York, entschloß er sich, den Fotografenberuf auszuüben. Zusammen mit Lincoln Kirstein entstand eine erste Bilddokumentation über die Viktorianische Architektur in Massachusetts. 1933 reiste er nach Kuba, um Aufnahmen für das Buch *The Crime of Cuba* von Carleton Beals zu machen. Hier lernte er Ernest Hemingway kennen. Im Dienste der von Roy E. Stryker geleiteten *Farm Security Administration* reiste W. E. im Sommer 1936 mit dem Schriftsteller James Agee in die sogenannte Baumwollzone der Südstaaten, um die Lebensbedingungen der Landbevölkerung während der Depression zu dokumentieren. 1943 schrieb er für *Time* Buchrezensionen, zwei Jahre später nahm er seine Tätigkeit als Bildredakteur und Fotograf bei *Fortune* auf. 1965 erhielt er eine Professur für Graphik und Design an der Yale Universität in New Haven, wo er von 1974 als emeritierter Professor bis zu seinem Tode lehrte.

Lit.:

John Szarkowski, Walker Evans, Ausst.-Kat. Museum of Modern Art, New York 1971

Jerry L. Thomson, Walker Evans at Work, Photographs Together with Documents, Selected from Letters, Memoranda, Interviews, Notes, New York (Harper and Row) 1982

Gilles Mora, Walker Evans, Havana, Ausst.-Kat. Centre Julio Gonzales, Valencia 1989/1990

John T. Hill/Gilles Mora, Walker Evans, Der unstillbare Blick, München/Paris/London (Schirmer/Mosel) 1993

Judith Keller, Walker Evans, The Getty Museum Collection, Malibu, London (Thames and Hudson) 1995

Marian Hill/Benjamin A. Hill (Hrsg.), Simple Secrets, Ausst.-Kat. High Museum of Art, Atlanta 1998

James R. Mellow, Walker Evans, New York (Basic Books) 1999

A Walker Evans Anthology, Zürich (Benteli) 2000

Walker Evans, Lost Work, Santa Fe (Arena) 2000

Robert Plunket, Florid by Walker Evans, Los Angeles 2000

Feininger, T. Lux

(geb. 1910 in Berlin)

Als Sohn des Malers Lyonel Feininger geboren, erhielt er seine Schulausbildung in Berlin und Weimar. Zwischen 1926 und 1929 studierte er bei J. Albers und O. Schlemmer am *Bauhaus*, wo sein Vater bereits 1919 als Lehrer berufen worden war. Als Mitglied der Bauhauskapelle fotografierte er vor allem während der Aufführungen der Bauhausbühne. Nach 1929 blieb er am *Bauhaus* und beschäftigte sich intensiv mit der Malerei. In dieser Zeit lernte er den Fotografen Umbo kennen, der an einer Reportage über die Bauhausfeste arbeitete. Umbo vermittelte ihm eine Beschäftigung bei der Berliner Bildagentur *Dephot* (Deutscher Photodienst), für die T. L. F. bis 1932 arbeitete. Seine frühen experimentellen Arbeiten zeichnen sich durch krasse Perspektiven, Auf- und Untersichten und starke Schlagschatten aus. Zwischen 1929 und 1935 reiste er mehrfach nach Paris, wo er u.a. mit Man Ray und Paul Outerbridge zusammentraf. 1936 siedelte er nach New York über. Am Krieg nahm er als amerikanischer Soldat teil, gab dann nach Kriegsende die Fotografie endgültig auf und widmete sich gänzlich der Malerei. 1952 bekam er seinen ersten Lehrauftrag, zehn Jahre später wurde er Dozent an der *Boston Fine Arts Museum School*. T. L. F. lebt in Cambridge, Massachusetts.

Frankl, Alfred

(Stavenhagen/Mecklenburg 1898-1955 Thurnau)

Der Sohn von Eduard Frankl (gest. 1927 in Berlin) trat mit einer selbständigen Firmenadresse um 1918/19 auf. Zusammen mit sei-

Lit.:

H. M. Wingler, Das Bauhaus, Köln (Bramsche) 1975

Jeannine Fiedler (Hrsg.), Fotografie am Bauhaus, Ausst.-Kat. Bauhaus-Archiv Berlin 1990

Klaus Honnef und Frank Weyers, Und sie haben Deutschland verlassen... müssen, Ausst.-Kat. Rheinisches Landesmuseum Bonn 1997, S. 159

Fenton, Roger

(Heywood/Lancashire 1819-1869 London)

Von 1831 bis 1838 besuchte R. F. das *University College* in London, danach arbeitete er als Maler und wurde 1841 Mitglied des *Calotype Club* in London. 1841/42 ging er nach Paris und nahm Unterricht beim Historienmaler Paul Delaroche. Zurück in seiner Heimat, studierte er Jura und ließ sich als Rechtsanwalt in London nieder. Ab 1846 beschäftigte sich R. F. mit dem von Talbot entwickelten Kalotypie-Verfahren und nahm 1851 Unterricht bei der *Société Heliographique* in Paris. Im Jahre 1852 wurde er von Charles Vignoles beauftragt, den Bau der Brücke über den Dnjepr in Kiew zu fotografieren. Von seinem Aufenthalt in Rußland sind Aufnahmen aus Kiew, Moskau und St. Petersburg erhalten geblieben. Als der Krimkrieg 1854 ausbrach, unternahm die britische Regierung den Versuch, die Ereignisse von einem Fotografen-Corps dokumentieren zu lassen, was mehrfach scheiterte. Deshalb wandte sie sich an die neugegründete *Photographic Society*, deren Mitglied R. F. von Anfang an war. Er erklärte sich bereit, auf die Krim zu reisen, und fotografierte von März bis Ende Juni 1855 die Kriegsschauplätze, die von britischen Truppen besetzten Häfen und ihre Befestigungsanlagen, die Zeltlager alliierter Streitkräfte. Dazu stellte er Portraitalben der Offiziere für König in Victoria her. Mit 360 Negativen nach England zurückgekehrt, wurde er als erster Kriegsberichterstatter berühmt. Seine Fotografien wurden in zahlreichen Ausstellungen gezeigt und von der Öffentlichkeit hoch gelobt. Die größte Aufmerksamkeit erregten jedoch die publizierten Fotografien in der *Illustrated London News*. Von Queen Victoria zum Hoffotografen ernannt, arbeitete er noch bis 1862 als Fotograf, bevor er sich wieder ausschließlich als Anwalt betätigte.

Lit.:

Helmut und Alison Gernsheim, Roger Fenton, Photographer of the Crimean War, His Photographs and his Letters from Crimea, New York 1973

John Hannavy, Roger Fenton of Crimble Hall, London 1975

Roger Fenton, Photographer of the 1850s, Ausst.-Kat. Hayward Gallery, London 1988

Ulrich Keller, Fentons Portraitatlas der britischen Krimarmee, in: Fotogeschichte, Jg. 12, Marburg 1993, S. 17-26

nem Vater firmierten sie als *A. & E. Frankl, Bildberichterstatter* in Berlin. Sie legten ein umfangreiches Firmenarchiv an, das A. F. um 1933 vergeblich an den *Scherl-Verlag* zu verkaufen versuchte. Um 1938 zog er sich mit seiner Mutter nach Oberfranken zurück. Erst um 1956 gelang es einer Schwägerin, das Archiv an das *Bundespresseamt* zu verkaufen, bevor es an das *Bundesarchiv* in Koblenz weitergegeben wurde. Die in dem Nachlaß verzeichneten Fotografien von den Klassenkämpfen in Berlin von 1918-23 sind bislang unauffindbar, teilweise sollen sie auch zu *Foto Marburg* gelangt sein.

Lit.:

Revolution und Fotografie, Ausst. Kat. Neue Gesellschaft für Bildende Kunst, Berlin 1989, S. 140

Frentz, Walter

(geb. 1907)

Der Sportler und Kameramann drehte um 1930 seine ersten Sportfilme. 1933 arbeitete er als Kameramann für Leni Riefenstahls Film über den Reichsparteitag der NSDAP *Sieg des Glaubens* mit. Bei dem Dokumentarfilm über die *XI. Olympischen Spiele* 1936 in Berlin gehörte er zum festen Mitarbeiterstab. Leni Riefenstahl hatte einen Drehplan für besondere Aufnahmeverfahren erstellt, aus dem sich spezielle Kamerapositionen ableiteten. W. F. wurde beauftragt, die Sportler aus der Froschperspektive zu filmen. Er war ab 1933 Mitglied der NSDAP und im Zweiten Weltkrieg als PK-Fotograf tätig. Darüber hinaus war er Hitlers persönlicher Fotograf in der Wolfsschanze und auf dem Obersalzberg. Während des Zweiten Weltkriegs fertigte er vornehmlich Portraits von nationalsozialistischen Partei- und Wehrmachtgrößen an, die als offizielle Bildnisse galten. Nach 1945 hielt er zahlreiche Vorträge zu politischen und kulturellen Themen an mehreren Volkshochschulen in der Bundesrepublik. Lebt in Süddeutschland.

Lit.:

David Irving, Hitler's War and the War Path 1933-1945, A Revisited and Abridged Version of ‚Hitler's War', London (Focal Point Publ.) 1991

Freund, Gisèle

(Berlin 1908-2000 Paris)

Geboren in einer vermögenden großbürgerlichen Berliner Familie, bekam G. F. im Alter von 15 Jahren eine Voigtländer-Kamera geschenkt, mit der sie sofort Familie, Freunde und Passanten ablichtete. Ihr Bruder verstand es, das Interesse für Politik zu wecken. Nach dem Abitur nahm G. F. ein Soziologiestudium in Freiburg auf. Ab 1930 studierte sie in Frankfurt bei Karl Mannheim. Norbert Elias ermunterte sie, sich mit der Frage des fotografischen Bildes auseinanderzusetzen. 1933 ging sie nach Paris, wo sie ihr Studium mit einer Dissertation zum Thema „La Photographie en France au XIXe siècle" an der Sorbonne abschloß. Ein Jahr später gründete sie zusammen mit einem Freund das Fotostudio *GIRIX*. Durch ihre

politischen Aktivitäten stand sie auf der Liste der unerwünschten Personen im Dritten Reich und hatte immer wieder Schwierigkeiten, ihre Aufenthaltsgenehmigung in Frankreich zu verlängern, verlor sogar ihre deutsche Staatsbürgerschaft. Durch die Buchhändlerin Adrienne Monnier lernte sie André Malraux kennen, der sie im Juni 1935 zum Schriftsteller-Kongreß einlud. G. F. portraitierte teilnehmende Schriftsteller, die sich für den Widerstand gegen Faschismus und Krieg einsetzten. Von der neugegründeten amerikanischen Zeitschrift *Life* bekam sie 1936 ihren ersten Auftrag: eine Reportage in England. Zwei Jahre später begann sie mit der farbigen Portraitserie berühmter Schriftsteller (u.a. James Joyce). 1941 emigrierte sie aus Frankreich über Bilbao nach Argentinien, wo sie sich bis nach Ende des Krieges aufhielt. Nach der Gründung der Fotoagentur *Magnum*, der sie 1947 beitrat, übernahm sie den Bereich „Lateinamerika" und arbeitete hauptsächlich für *Time* und *Life*. Der aufsehenerregende Bildbericht über das Leben der Evita Perón (1950) machte sie weltberühmt. 1963 stellte die *Bibliotheque Nationale* zum ersten Mal ihre Portraits aus. Ihr Buch *Fotografie und Gesellschaft*, eine überarbeitete Version ihrer Dissertation, erschien 1974 und gilt noch heute als Standardwerk der Literatur zur Fotografie.

Lit.:
Gisèle Freund, The World in my Camera, New York (Dial Press) 1974

Gisèle Freund, Fotografien 1932-1977, Red. Klaus Honnef, Ausst.-Kat. Rheinisches Landesmuseum Bonn 1977

Gisèle Freund, Memoires de l'œil, Paris (Ed. du Seuil) 1977

Gisèle Freund, Memoiren des Auges, Frankfurt a. Main (Fischer) 1977

Christian Caujolle, Photographien mit autobiographischen Texten, München (Schirmer/Mosel) 1985

Alain Sayag (Hrsg.), Gisèle Freund, Catalogue de l'Œuvre Photographique, Musée National d'Art Moderne, Centre Georges Pompidou, Paris 1991/1992

Versch. Autoren, Fotografin Gisèle Freund, Archipel der Erinnerung, in: DU, Zürich, März 1993, H. 3

Zwei Reportagen von Gisèle Freund, Ausst.-Kat. Museum für Photographie, Braunschweig 1994

Marita Braun-Ruiter (Hrsg.), Gisèle Freund, Fotografien 1929-1962, Ausst.-Kat. Berliner Festwochen, Berlin 1996

Irene Neyer-Schoop/Thomas Weski, Gesichter der Sprache, Schriftsteller um Adrienne Monnier, Fotografien zwischen 1935 und 1940 von Gisèle Freund, Ausst.-Kat. Sprengel Museum, Hannover 1996

Die Poesie des Portraits, Photographien von Schriftstellern und Künstlern von Gisèle Freund, München (Schirmer/Mosel) 1998

Gillhausen, Rolf
(geb. 1922 in Köln)

Im Hinblick auf ein Ingenieurstudium ließ sich R. G. 1937-39 als Maschinenschlosser und technischer Zeichner in Köln ausbilden. Bald danach mußte er sein Ingenieurstudium abbrechen, um fünf Jahre Kriegsdienst zu leisten. 1946 wurde er aus holländischer Gefangenschaft entlassen. Zur Fotografie

gelangte er durch Zufall. Bei einem Tauschgeschäft vor der Währungsreform erstand er eine Leica-Kamera und begann 1947 zu fotografieren. In der Nachkriegszeit schlug er sich mit verschiedenen Gelegenheitsarbeiten durch, u.a. als Veranstalter von *Floor Shows* für US-Army-Clubs. 1951 schloß er mit der *Associated Press* einen Vertrag als Reporter ab. Im September 1955 lernte er beim Adenauer-Chruschtschow-Treffen in Moskau den Chefredakteur des *Stern* Henri Nannen kennen, der ihm eine Mitarbeit bei der Illustrierten anbot. Seine Fotografien vom Aufstand in Ungarn 1956 wurden von zahlreichen internationalen Publikationen übernommen. Zwischen 1958 und 1961 unternahm er gemeinsam mit Joachim Heldt ausgedehnte Reisen nach China, Indien und Afrika, über die nicht nur Fotoreportagen, sondern auch Filmberichte entstanden. 1963 arbeitete er an der Reportageserie *DDR von innen*. Nach einem Wechsel zur *Quick* kehrte er zum *Stern* zurück, wo er von 1967 bis 1981 zunächst als stellvertretender Chefredakteur und anschließend bis 1984 als Chefredakteur tätig war. 1976 gründete er das Monatsmagazin *GEO* und war Chefredakteur bis Ende 1977. Lebt in Hamburg.

Lit.:
Rolf Herbert Gillhausen und Joachim Heldt, Unheimliches China, Eine Reise durch den roten Kontinent, Hamburg (H. Nannen) 1959

Rolf Gillhausen, Film und Fotoreportagen, Ausst. Kat. Museum Folkwang, Essen 1986

Gimpel, Léon
(1878-1948)

Als das Autochrome-Verfahren der Gebrüder Lumière 1907 eingeführt wurde, nahmen es zahlreiche Fotografen begeistert auf. Auch die Zeitschrift *L'Illustration* verkündete am 15. Juni 1907, daß die alte und kalte Schwarzweißfotografie ab sofort nur noch von zweitrangigem Interesse sein werde. Da sich das Verfahren besonders für den Farbdruck in Zeitschriften eignete, blieb es noch bis Anfang der 30er Jahre bestehen. Der für *L'Illustration* arbeitende Fotograf L. G. belieferte das Blatt mit Bildern, deren Motive dem Alltag entnommen waren: Sie reichten von Ansichten der im Neonlicht der Reklamen getauchten Pariser Straßen über pittoreske, farbenprächtige Szenen einer Artistenfamilie bei einem Volksfest bis hin zu herausragenden Ereignissen von Tage wie etwa dem Start des Zeppelins *Zodiac III* am 28. August 1909. Aufbewahrt werden diese Autochrome-Platten in der *Société Française de la Photographie*.

Lit.:
Michel Frizot (Hrsg.), Neue Geschichte der Photographie, Köln (Könemann) 1998, S. 393, 423

Gircke, Walter
(1885-1974 Berlin)

Nach einer Fotografenlehre im Atelier Kruse in der Lindenstraße in Berlin wechselte

W. G. zu der *Berliner Illustrations Gesellschaft*. Um 1910 begleitete er Heinrich Sanden nach Wien, wo letzterer eine Zweigstelle eröffnen wollte. 1913 machte er sich selbständig und arbeitete im ersten Weltkrieg als Bildberichterstatter. Weil er sich von seiner jüdischen Frau nicht trennen wollte, erteilten ihm die Nationalsozialisten nach 1933 Berufsverbot und verurteilten ihn zur Haft im Arbeitslager. Seine Firma und die Wohnung in der Stresemannstraße wurden von Bomben zerstört. Seiner Sekretärin gelang es, einen Bruchteil seines Negativarchivs zu retten und an den *Ullstein-Bilderdienst* weiterzugeben.

Lit.:
Revolution und Fotografie, Ausst. Kat. Neue Gesellschaft für Bildende Kunst, Berlin 1989, S. 141

Graudenz, John
(Danzig 1884-1942 Berlin-Plötzensee)

Nach dem frühen Verlassen des elterlichen Hauses schlug sich J. G. mit verschiedenen Gelegenheitsjobs in Italien, England, Frankreich und der Schweiz durch. Dabei erlernte er mehrere Sprachen. 1908 kam er nach Berlin und arbeitete hier zunächst als Fremdenführer und Hotelleiter. 1916 wurde er Assistent im Berliner Korrespondentenbüro der *United Press of America*, kurz darauf übernahm er die Leitung. Während des rechtsradikalen Kapp-Putsches von 1920 hat er das Informationsbüro der Putsch-Gegner geleitet, und er soll als Gründungsmitglied der *Kommunistischen Arbeiterpartei Deutschlands* tätig gewesen sein. Am Kongreß der *Kommunistischen Internationale* hat er 1921 in Moskau teilgenommen. Dort soll er bis 1924 die Geschäfte der *United Press of America* geführt haben. 1924 kehrte er nach Berlin zurück und widmete sich ganz der Pressefotografie. Hier baute er eine der aktivsten Bildagenturen auf, die 1928 an Simon Guttmann überging und die als *Dephot* bekannt wurde. J. G. ging für kurze Zeit zur *Hamburger Illustrierten Zeitung*, arbeitete dann als Reporter für die *New York Times*. Ab 1931 war er als Vertreter von Industriefirmen im Ausland aktiv. Die neuen Kontakte zur Industrie ermöglichten ihm die Beschaffung von Informationen für die wachsende Widerstandsgruppe, die unter dem Namen *Rote Kapelle* in die Geschichte einging. Im September 1942 wurde die Gruppe von der Gestapo entdeckt und ihre Mitglieder verurteilt. J. G. wurde am 22. 12. 1942 hingerichtet.

Lit.:
Diethart Kerbs, John Graudenz 1884-1942, in: Diethart Kerbs, Walter Uka und Brigitte Walz-Richter (Hrsg.), Die Gleichschaltung der Bilder, Berlin (Frölich & Kaufmann) 1983, S. 74-76

Grohs, Alfred
(Rixdorf/Berlin 1880-1935 Berlin)

Als Berufsfotograf führte A. G. zunächst ein eigenes kleines Portraitatelier, bevor er zur *Berliner Illustrations Gesellschaft* wechselte.

Um 1908 machte er sich selbständig und gründete den *Illustrationsverlag*, ein typisches Familienunternehmen, das er zusammen mit seiner Frau, dem Sohn und dem Neffen betrieb. Während des ersten Weltkriegs arbeitete er als Kriegsberichterstatter in Zivil. Bei den Kämpfen um das *Berliner Stadtschloß* soll er im Dezember 1918 festgenommen und erst auf Fürsprache Karl Liebknechts freigelassen worden sein. Bis zu seinem Tode hat er mit Glasnegativen in der Größe 13 x 18 cm gearbeitet, die er stets selbst entwickelte. 1938 verkaufte seine Witwe das fotografische Archiv für 4000 Reichsmark an das Propagandaministerium, womit der Grundstock für ein geplantes Reichs-Bildarchiv gelegt werden sollte. Der größte Teil des Bestandes wurde jedoch bei einem Bombenangriff im Februar 1945 vernichtet.

Lit.:
Revolution und Fotografie, Ausst. Kat. Neue Gesellschaft für Bildende Kunst, Berlin 1989, S. 142

Gronefeld, Gerhard
(geb. 1911 in Berlin)

Nach dem Abitur und zwei Semestern Zeitungswissenschaft an der Berliner Universität ging G. G. 1932 als Lehrling in das fotografische Atelier der Firma *August Scherl GmbH*, für die er nach kurzer Zeit auch als Bildberichterstatter tätig wurde. Danach arbeitete er zwei Jahre für die Firma *Presseillustration Heinrich Hoffmann* in Berlin. 1936 zählte er zu den sieben für die Sommerspiele der *XI. Olympiade* in Berlin akkreditierten Sportreportern der Firma. Anschließend war er Reporter für verschiedene Zeitungen, zuletzt für die *Berliner Illustrirte Zeitung*. 1940 wurde er als Kriegsberichterstatter mit Sonderaufgaben für die Zeitschrift *Signal* eingezogen. Er überlebte das Kriegsende als einer der drei letzten Mitglieder seiner Propaganda-Kompanie, grub seine versteckte Kamera aus und fertigte bereits zwei Tage nach Kriegsende wieder Bildberichte an. Im Herbst 1945 avancierte er zu einem der wichtigsten Fotografen der *Neuen Berliner Illustrierten*. 1950 zog G. G. nach München, wurde ständiger Mitarbeiter der Redaktion *Das Tier* und spezialisierte sich auf Natur- und Tierfotografie. Er schrieb zahlreiche Tierbücher, die er mit seinen Fotografien illustrierte. Sein Archiv mit 50.000 Negativen befindet sich im *Deutschen Historischen Museum* in Berlin.

Lit.:
Gerhard Gronefeld, Kein Tag ohne Abenteuer, Tiere und ihre Pfleger, Wien/München (Meyster) 1980

Annemarie Tröger, Frauen in Berlin 1945-1947 von Gerhard Gronefeld, Berlin (Nishen) 1984

Gerhard Gronefeld, Kinder nach dem Krieg, Texte Birgit Gehring und Christine Holzkamp, Berlin (Nishen) 1985

Winfried Ranke, Deutsche Geschichte kurz belichtet, Photoreportagen von Gerhard Gronefeld, 1937-1965, Ausst.-Kat. Deutsches Historisches Museum, Berlin 1991

Winfried Ranke, Photographische
Kriegsberichterstattung im Zweiten Weltkrieg, Wann
wurde daraus Propaganda, in: Fotogeschichte, Jg. 12,
Marburg 1992, H. 43, S. 61-73

Haas, Ernst
(Wien 1921-1986 New York)

Nach einigen Semestern Medizinstudium
besuchte E. H. 1942 die *Graphische Lehr- und
Versuchsanstalt* in Wien. 1946 lernte er
Werner Bischof kennen und arbeitete für die
Agentur *Black Star*. Ein Jahr später organi-
sierte er seine erste Ausstellung mit
Fotografien von österreichischen Kriegs-
heimkehrern und betätigte sich ausgiebig
als Werbefotograf. Publikationen der
Reportage in *Heute* (1949). Im selben Jahr
Eintritt bei *Magnum*. 1951 führte ein
Auftrag von *Life* in die USA. Für seine
Fotografien von New York *Images of a magic
city* räumte ihm das Magazin 24 Seiten ein.
Aufträge für *Esquire*, *Paris Match* und *Look*
schlossen sich an. E. H. tat sich auch als
Standfotograf für Filme wie *The Bible, Little
Big Man* und *Hello Dolly* hervor. 1971
erschien sein Buch *Die Schöpfung* – ein
Versuch, die biblische Schöpfungsgeschichte
fotografisch nachzuempfinden. Seit 1975
war er Dozent am *Maine Photographic
Workshop* in Rockport und an der *Anderson
Ranch Foundation* in Aspen/Colorado. Auch
eröffnete er zusammen mit Jay Maisel und
Peter Turner die *Space Gallery* für Farb-
fotografie.

Lit.:
Ernst Haas, in: Modern Photography Annual, New
York 1972

Hellmut Andics, Ernst Haas, Ende und Anfang,
Düsseldorf/Wien (Econ) 1975

Ernst Haas, In America, Düsseldorf/Wien (Econ) 1976

Thilo Koch, In Deutschland, Interview mit Ernst Haas,
Düsseldorf/Wien (Econ) 1976

Bryan Campbell/Romeo Martinez (Hrsg.), Ernst Haas,
München (Christians Verlag) 1984

Inge Bondi, Farbphotographie von Ernst Haas,
München (Schirmer/Mosel) 1989

Jim Hughes (Hrsg.), Ernst Haas, In Black and White,
Boston 1992

Haeberle, Ronald L.
(geb. 1941 in den USA)

Bis 1962 studierte R. L. H. Fotografie an der
Ohio University. Kurz vor dem Abschluß
unterbrach er das Studium und ging zur *US
Army*. Nach einem kurzen Aufenthalt auf
Hawaii, wo er Bürotätigkeiten verrichtete,
wurde er Armeefotograf und übte diese
Funktion im Vietnam-Krieg aus. Berühmt
sind seine Bilder der Dokumentation des My-
Lai-Massakers: 120 Zivilisten des einen
Dorfes, in der Mehrzahl Frauen und Kinder,
wurden am 16. Mai 1968 von knapp 30
Männern einer amerikanischen Kompanie
exekutiert. R. H. war als Mitglied des 31.
Public Information Department mit drei
Kameras dabei. Kurz bevor die Soldaten die
tödlichen Schüsse abgaben, hielten sie inne,
um dem Fotografen seine Aufnahmen zu

ermöglichen. Von der Existenz dieser auf
solch grausame Weise entstandenen Bilder
erfuhr die Öffentlichkeit erst später: Der
Fotograf hatte zwar die Schwarz weiß-Filme
an seine Kompanie abgegeben, behielt
jedoch die Farbnegative. Diese wiederum
entdeckte ein Reporter des *Cleveland Plain
Dealer*, der die Fotografien am 20. November
1969 veröffentlichte und somit den Beweis
des nur gerüchteweise bekannten Massakers
erbrachte. Später kaufte *Life* für 50.000 $
die Bilder Haeberle ab und zeigte sie in der
Ausgabe vom 5. Dezember 1969. Danach gab
R. H. das Fotografieren als Beruf auf.

Lit.:
Jorge Lewinski, The Camera at War, Chatham
(W. H. Allan & Co Ltd.) 1978, S. 208-214

Marianne Fulton, Eyes of Time, New York (Little,
Brown and Company) 1988, S. 304

Haeckel, Georg
(Sprottau/Schlesien 1873-1942 Berlin)
Haeckel, Otto
(Sprottau/Schlesien 1872-1945 Berlin)

Die Söhne eines Kolonialwarenhändlers aus
Schlesien ließen sich als Fotografen in
Berlin nieder. 1906 begleitete Otto H. eine
Gruppe von Reichstagsabgeordneten auf eine
fünfmonatige Reise nach Deutsch-Ostafrika,
um dieses Ereignis fotografisch zu dokumen-
tieren. Im Anschluß an die Reise eröffneten
die Gebrüder ein gemeinsames Fotoarchiv
und belieferten verschiedene Zeitungen und
Zeitschriften mit fotografischem Material.
Im ersten Weltkrieg dienten beide als
Soldaten. Bei Kriegsende – zurück in Berlin –
fotografierte Otto H. im November die revo-
lutionären Ereignisse. 1919 trennten die
Brüder ihr Geschäft. Georg H. zog nach
Lichterfelde und spezialisierte sich auf land-
wirtschaftliche Aufnahmen, während Otto H.
weiterhin das Tagesgeschehen von Berlin-
Friedenau fotografisch festhielt.
Doch bald zwang ihn sein gesundheitlicher
Zustand dazu, sich nur auf die Auswertung
des schon vorhandenen Archivs zu beschrän-
ken. Seine Witwe verwaltete dieses weiter
bis zu ihrem Tode im Jahre 1975. Große
Teile der Glasplatten waren schon bei einem
Bombenangriff 1943 zerstört worden. Der
noch vorhandene Bestand ging dann an den
Ullstein-Bilderdienst.

Lit.:
Sommer in Berlin, Momentaufnahmen der Gebrüder
Haeckel, Berlin (Album-Verlag) 1988

Revolution in Berlin, November-Dezember 1918,
Gebrüder Otto und Georg Haeckel, Berlin (Nishen)
1988

Revolution und Fotografie 1918/19, Ausst.-Kat. Neue
Gesellschaft für Bildende Kunst, Berlin 1989

Harbou, Horst von
(Huta Pusta/Polen 1879-1953 Babelsberg)

Im ersten Weltkrieg diente H. v. H. als Major
an der Front. Von 1919 bis 1921 erhielt er
eine fotografische Ausbildung in Wiesbaden.
Danach arbeitete er als Standfotograf bei
der *UFA* mit den Regisseuren Fritz Lang, F.

W. Murnau, Max Pfeiffer u.a. für mehr als
hundert Filme, darunter *Das indische
Grabmal, Dr. Mabuse, Fridericus Rex, Der Tiger
von Eschnapur* sowie alle Filme mit Lilian
Harvey und Willy Fritsch. Reisen zu
Filmaufnahmen führten ihn nach Kairo,
Rußland und Skandinavien. In den 20er
Jahren dokumentierte er vor allem die Filme
seines Schwagers Fritz Lang. In einer
Reportage über den Verlauf der Filmauf-
nahmen zu *Metropolis* (1926) gelang es ihm,
dem Betrachter einen lebendigen Eindruck
dessen zu vermitteln, was die Filmarbeit
kennzeichnet: Aktionsfotos aus der Mitte
des Geschehens wechselten Standfotos ab,
Aufnahmen hinter den Kulissen alternierten
mit Filmszenen. Diese Serie von 33
Fotografien wurde zum Teil in dem Monats-
magazin *Der Querschnitt* Januar 1927 und in
der *Berliner Illustrirten Zeitung* Nr. 31 1926
publiziert.

Lit.:
Photo-Sequenzen, Ausst.-Kat. Haus am Waldsee,
Berlin 1992/93, S. 76

Hare, James H.
(London 1856-1946 Teaneck/New Jersey)

Nach dem Besuch des *St. John's College* in
London trat J. H. H. 1871 in die väterliche
Firma ein. Sein Vater George Hare, Erbauer
und Händler fotografischer Apparate, besaß
schon in den 50er Jahren ein eigenes
Geschäft. Ausgelöst durch die auf den Markt
drängenden und industriell hergestellten
Apparate handlichen Formats gab es bald
Differenzen zwischen Vater und Sohn. J. H.
verließ um 1879 den Betrieb, eröffnete vor-
erst sein eigenes Geschäft und versuchte
sich ab 1880 als freier Fotograf. Den ent-
scheidenden Impuls für den Beginn seiner
fotojournalistischen Karriere lieferte der
Zufall: Beim Aufsteigen von Heißluftballons
im Jahre 1884 hinderte ihn die Menschen-
menge an einer akzeptablen Aufnahme.
Somit hielt er die Kamera samt Stativ hoch
und betätigte den Auslöser, ohne durch den
Sucher zu sehen – der Schnappschuß war
geboren und gleichzeitig der Entschluß,
Fotoreportagen zu produzieren. Hare siedel-
te nach Amerika über, traf mit Joseph Byron
zusammen und löste diesen 1895 bei dem
Magazin *Illustrated American* ab. Drei Jahre
später wechselte er zu *Collier's Weekly*, in
deren Auftrag er den kubanisch-amerikani-
schen (1898) und den russisch-japanischen
Krieg (1904/05) dokumentierte. Bis zum
Ausbruch des ersten Weltkriegs war J. H. H.
bei fast allen mit der Luftfahrt zusammen-
hängenden Ereignissen mit der Kamera
dabei, zumal diese auch eine Leidenschaft
des Herausgebers Robert J. Collier war. Im
ersten Weltkrieg fotografierte er für *Leslie's
Weekly* an mehreren Fronten sowohl in West-
europa (London, Antwerpen, Paris) als auch
im Balkan und in Südeuropa. Gezwungen
durch die finanziellen Schwierigkeiten der
Zeitung in den 20er und 30er Jahren, zog er
sich zunehmend aus der Redaktion zurück
und betätigte sich als Journalist.

Lit.:
Lewis L. Gould und Richard Greffe, Photojournalist,
The Career of Jimmy Hare, Austin/London (Univ. of
Texas Press) 1977

Haynes, Frank Jay
(Saline/Michigan 1853-1921 St. Paul)

Im September 1876 kam F. J. H. mittellos,
aber mit verschiedenen Chemikalien, Linsen
und einer Stereobox im Gepäck in
Moorhead/Minnesota an, fest entschlossen,
als Fotograf tätig zu werden. Schon im
Dezember konnte er die Eröffnung seines
Studios annoncieren. Der Sohn eines
Warenhändlers war vorher mit einem
Pferdewagen durch das Land getingelt und
hatte Waren jeglicher Art an den Mann
gebracht: Nippes, Souvenirs, volkstümliche
Arbeiten, aber auch Graphiken und
Fotografien gehörten zu seinem Angebot.
Bei William H. Lockwood im *Temple of
Photography* in Ripon/Wisconsin erlernte er
1875 das fotografische Gewerbe und war mit
dessen *view wagon* unterwegs, um die länd-
liche Bevölkerung vor Ort abzulichten. Im
selben Jahr nach der Einrichtung seines
ersten eigenen Studios unterschrieb er einen
Vertrag mit der *Northern Pacific Railroad*, die
für Dokumentations- und Werbezwecke
Ansichten von den einzelnen Streckenab-
schnitten benötigten. Seine Landschafts-
bilder entstanden vorrangig aus kommer-
ziellen Gründen, im Auftrag von
Landeigentümern, Bergwerkbesitzern und
Eisenbahngesellschaften. Im Jahre 1881
nahm ihn die *Northern Pacific Railroad*
erneut unter Vertrag: Diesmal sollte er die
Naturschönheiten des *Yellowstone Parks*
fotografisch festhalten, ein Unternehmen,
dem abermals kommerzielle Interessen
zugrunde lagen – die abgebildeten Natur-
wunder sollten den Tourismus und infolge-
dessen die intensivere Benutzung der
Eisenbahn vorantreiben. Er behielt bis 1916
die Konzession, die ihn verpflichtete, von
jedem Negativ jeweils ein Dutzend Abzüge
zu liefern. Darüber hinaus standen ihm die
Bilder frei zur Verwertung. Im selben Jahr
zog er sich aus dem Geschäft zurück und
übertrug es seinem Sohn.

Lit.:
o. A., Jay Haynes Photographer, o.O. (Montana
Historical Society Press) 1981

Heartfield, John [Helmut Herzfelde]
(Schmargendorf/Berlin 1891-1968 Berlin/Ost)

Nach dem Verlust beider Elternteile 1899
wuchs H. Herzfelde in Salzburg auf, begann
eine Ausbildung als Buchhändler in
Wiesbaden, nach deren Abbruch er Malunter-
richt im Atelier von Hermann Bouffier nahm.
Von 1908 bis 1911 besuchte er die Kunstge-
werbeschule in München und arbeitete in
der Reklameabteilung der Papierverar-
beitungsfabrik der Gebrüder Bauer in
Mannheim. Da er als freischaffender Künstler
tätig werden wollte, belegte er von 1912 bis
zum Ausbruch des ersten Weltkrieges den

Kurs von Ernst Neumann an der *Charlotten-burger Kunst- und Handwerkerschule*. Im September 1914 wurde er eingezogen, 1916 nahm er aus Protest gegen den wilhelmini-schen Nationalismus den Namen John Heartfield an und begann sich in der Ber-liner Avantgarde-Szene zu bewegen. Als einer der führenden Köpfe der Dadaisten arbeitete er mit G. Grosz und R. Huelsenbeck zusammen. Es entstanden die ersten Fotomontagen. In den letzten beiden Kriegsjahren war er als Filmausstatter in einem Filmatelier in Weißensee tätig, trat 1918 der KPD bei. Zusammen mit seinem Bruder Wieland gründete er das Magazin *Neue Jugend* und den *Malik*-Verlag in Berlin. Für diese sowie für andere Publikationen entwarf er Buchumschläge und Plakate, bei deren Gestaltung er die Fotografien montierte. Von 1920 bis 1922 arbeitete er als künstlerischer Leiter am *Deutschen Theater*, den *Kammerspielen* und dem *Großen Schauspielhaus* in Berlin. 1930 erste Fotomontagen für die *AIZ*. 1931/32 ver-brachte er ein Jahr in der Sowjetunion, und bereits 1933 mußte er aus Deutschland flie-hen. Er ging nach Prag, wo er bis 1938 lebte und arbeitete. Von hier aus verschickte er weiterhin beißende Attacken gegen das nationalsozialistische Regime, die in der *Arbeiter-Illustrierten Zeitung* und der *Volks-Illustrierten* veröffentlicht wurden. 1938 emigrierte er nach London, und das Jahr 1940 verbrachte er in einem Internierungslager. Bis zu seiner Rückkehr 1950 nach Deutschland setzte er unermüdlich die Fotomontage als Mittel zur Verbreitung sei-ner politischen Auffassung ein. Nach der Rückkehr lebte J. H. in der DDR und schuf Bühnenbilder für B. Brechts *Berliner Ensemble*. Er gilt als Begründer der politi-schen Fotomontage.

Lit.:
Kurt Tucholsky, Deutschland, Deutschland über alles, Ein Bilderbuch von Kurt Tucholsky und vielen Fotografen, montiert von John Heartfield, Berlin (Deutscher Verl.) 1929 (Faksimiledrucke bei Rowohlt 1964, 1973, 1974)

Wieland Herzfelde, John Heartfield, Leben und Werk, dargestellt von seinem Bruder, Dresden (Verlag der Kunst) 1962

John Heartfield, Krieg im Frieden, Fotomontagen zur Zeit 1930-1938 mit versch. Beiträgen und einer Gesamtbibliographie der Fotomontagen in der „Arbeiter-Illustrierten Zeitung" und der „Volks-Illustrierten" von Friedrich Pfäfflin, München (Hanser) 1972; Aufl. (Fischer) 1982 mit einem Nachwort von Klaus Staeck

Eckard Siepmann, Montage John Heartfield, Vom Club Dada zur Arbeiter-Illustrierten Zeitung, Dokumente, Analysen, Berichte in Zusammenhang mit Elefanten-Press-Galerie (Hrsg.), John Heartfield, Fotomonteur, Wanderausst.-Kat.Berlin (West)/Hamburg 1977

Michael Töteberg, John Heartfield in Selbstzeugnissen und Bilddokumenten, Reinbek (Rowohlt) 1978

Staatliche Museen von Berlin (Hrsg.), Der Sinn von Genf, Wo das Kapital lebt, kann der Friede nicht leben, Berlin 1981

Roland März, Die Fotomontage John Heartfields, Studien zur revolutionären Gebrauchsgraphik für Buch, Plakat, Presse, Theater, Berlin 1982 (Diss. Humboldt-Univ.)

Douglas Kahn, John Heartfield, Art and Mass Media, New York (Tanam Press) 1985

Anna Lundgren (Hrsg.), John Heartfield, AIZ „Arbeiter-Illustrierte Zeitung", „Volks-Illustrierte" 1930-1938, New York (Kent) 1992

Klaus Honnef und Hans Jürgen Osterhausen, Dokumentation, Reaktion auf eine ungewöhnliche Ausstellung, Köln (DuMont) 1994

Malka Jagendorf, Against Hitler, Photomontages by John Heartfield 1930-1938, Ausst.-Kat. The Israel Museum, Jerusalem 1994

Heilig, Eugen
(Neckargröningen 1892-1975 Berlin)

E. H. ging in Stuttgart zur Schule und mach-te anschließend eine Druckerlehre in der *Deutschen Verlags-Anstalt*. Das Fotografieren brachte er sich ab 1912 als Autodidakt bei. Von 1915 bis 1917 besuchte er die Kunstgewerbeschule für Kriegsversehrte bei Gelsenkirchen. Anschließend wurde er erneut für die *Deutsche Verlags-Anstalt* tätig, wo er für die Herstellung von Edeldrucken zustän-dig war. Als Mitglied der *Kommunistischen Partei Deutschlands*, der er 1918 beigetreten war, und der *Vereinigung der Arbeiter-Fotografen Deutschlands* reiste er 1927 nach Moskau. Beeindruckt von der außerordent-lichen propagandistischen Potenz des Massenmediums Fotografie, gab E. H. nach seiner Rückkehr die *Arbeiter-Illustrierte-Zeitung* und *Der Arbeiterfotograf* heraus. Infolge seiner agitatorischen Tätigkeit mußte er nach der Machtergreifung durch die Nationalsozialisten seine Arbeit einstel-len, betätigte sich nur noch als Drucker, bis er 1942 zur Arbeit an einem Negativarchiv in Glogau/Berlin zwangsverpflichtet wurde. Nach 1945 lebte er in der DDR, wo er als Pressereferent diverser DDR-Ministerien ein-gesetzt wurde.

Lit.:
Günther Danner, Die Anfänge der Arbeiter-Fotografenbewegung, Leipzig (Diss. Karl-Marx-Universität) 1966

Eugen Heilig, Arbeiterfotograf, Berlin 1996

Hemment, J. C.
(?-gest. 1927)

J. C. H. gehörte zum Fotografenstab des Medienmoguls William Randolph Hearst. Noch vor Ausbruch des spanisch-amerikani-schen Krieges auf Kuba 1898 wurde er von der US-Regierung nach Havanna entsandt. Im Vorfeld hatte die zum Hearst-Imperium gehörende „yellow press" durch ausschende Berichte über den Vorfall auf dem amerika-nischen Kriegsschiff *Maine* antispanische Stimmung verbreitet. Eine Explosion, bei der 260 Menschen ums Leben kamen, hatte das amerikanische Schiff zerstört. Der Vorfall wurde den Spaniern angelastet, um einen plausiblen Grund für die Kriegserklärung zu haben. J. C. H. kam nach Havanna, um das Wrack zu dokumentieren und die Unum-gänglichkeit einer Kriegserklärung zu bewei-sen. Seine Erfahrungen in diesem Krieg stellte er schriftlich in dem Buch *Cannon and Camera* dar. Die Bildreportagen wurden später in Buchform publiziert: *Collier's*

History of the Spanish-American War, Leslie's Official History of the Spanish-American War und *Harper's Pictorial History of the War with Spain.*

Lit.:
Rune Hassner, Bilder för miljoner, Stockholm (Rabén & Sjögren) 1977, S. 232

Marianne Fulton, Eyes of Time, New York (Little, Brown and Company) 1988, S. 305

Hess, Carry
(Frankfurt/M. 1889-1957 Chur)
Hess, Nini
(Frankfurt/M. 1884-1940er Jahre KZ Auschwitz?)

Über ihre Ausbildung als Fotografinnen ist kaum etwas bekannt. Fest steht nur, daß die beiden Schwestern ein gemeinsames Fotoatelier in den 20er Jahren in Frankfurt führten. Zu ihrem Kundenkreis gehörten Prominente aus Wissenschaft, Sport und Kunst. Zwischen 1926 und 1929 wurden zahlreiche ihrer Fotografien in der *Südwestdeutschen Rundfunkzeitung* veröf-fentlicht. Daneben waren sie in der *Deutschen Photographischen Ausstellung* in Frankfurt und in der Ausstellung *Das Lichtbild* in München zu sehen. Ihr Atelier samt Fotoausrüstung und Negativarchiv ist der blinden Zerstörungswut der SA in der Pogromnacht des 9. November 1938 zum Opfer gefallen. Des weiteren ist bekannt, daß Nini H. und ihre Mutter 1942 nach Theresienstadt deportiert werden sollten, wo sie jedoch nicht ankamen. Möglicherweise wurden sie in Auschwitz ermordet. Carry H. hingegen gelang schon im Winter 1938/39 die Flucht nach Frankreich. Von Paris aus mußte sie später vor der heranrückenden deutschen Truppen abermals fliehen und überlebte den Krieg in einem Versteck in den Pyrenäen. Nach Kriegsende ließ sie sich erneut in Paris nieder. Zwischenzeitlich auf einem Auge erblindet, konnte sie nicht mehr als Fotografin arbeiten und verdiente ihren Lebensunterhalt als Fahrradbotin für eine Apotheke. 1957 erhielt sie von den Wiesbadener Behörden eine kleine Wieder-gutmachungszahlung, von der sie sich eine Urlaubsreise in die Schweiz gönnte. Hier starb sie im selben Jahr.

Lit.:
Ute Eskildsen, Fotografinnen der Weimarer Republik, Ausst.-Kat. Museum Folkwang, Essen 1995

Klaus Honnef/Frank Weyers, Und sie haben Deutschland verlassen...müssen, Ausst.-Kat. Rheinisches Landesmuse um Bonn 1997, S. 233

Hollós, Ruth
(Lissa/Posen 1904-1993 Köln)

Nach dem Umzug nach Bremen besuchte R. H. 1921-24 die dortige Kunstgewerbe-schule und erlernte den Beruf einer Graphikerin. Wilhelm Wagenfeld holte sie anschließend an das *Bauhaus* in Weimar, wo sie Erich Consemüller kennenlernte. 1924-28 besuchte sie Vorkurse bei G. Muche und J. Albers wie auch bei P. Klee und W. Kandinsky. Sie arbeitete hauptsächlich in

der Färberei und Weberei. Ab 1927 erstellte sie ihre ersten eigenen fotografischen Arbeiten, u.a. für die Bauhausbühne. Im Jahre 1928 übernahm sie die künstlerische Leitung der *Ostpreußischen Handweberei* des *Vereins für volkstümliche Heimarbeit* in Königsberg. Durch die Heirat mit Erich Consemüller folgte sie diesem 1930 nach Halle. Nach dessen Tod 1958 siedelte sie nach Köln um und beschäftigte sich weiter-hin mit der Gobelin-Weberei.

Lit.:
Wulf Herzogenrath/Stefan Kraus (Hrsg.), Erich Consemüller, Fotografien Bauhaus-Dessau, München (Schirmer/Mosel) 1989

Das Bauhaus webt. Die Textilwerkstatt am Bauhaus, Wanderausst.-Kat. des Bauhaus-Archivs Berlin 1999

Hoppé, Emil Otto
(München 1878-1972 London)

Der Sohn eines Bankdirektors ließ sich nur widerwillig zum Bankkaufmann ausbilden. In seiner Freizeit nahm er Malunterricht bei Hans von Bartels, einem Lenbach-Schüler. Um 1900 brach er mit seinem Onkel nach Shanghai auf, um in dessen Exportfirma zu arbeiten. Auf dem Zwischenstopp in London entschloß er sich jedoch, die Reise nicht fortzuführen. 1907 trat er der dortigen *Royal Photographic Society* bei, die ihm ein Stipen-dium gab. Sein erstes Portraitstudio eröffne-te er im gleichen Jahr in West Kensington, ein zweites 1911 in der Baker Street. Im gleichen Jahr sicherte er sich die Exklusiv-rechte, das zum ersten Mal in London ga-stierende *Russische Ballett* unter der Leitung von Diaghilev zu fotografieren. Persönlich-keiten aus der Kunst- und Theaterwelt stan-den ihm Modell. Schnell avancierte er zu einem der erfolgreichsten Portrait-, Theater-, Mode- und Gesellschaftsfotografen, dessen Arbeiten von den neugegründeten Magazinen sehr begehrt waren. Während noch 1913 *The Tatler* dreißig Portraits von E. O. H. veröffentlichte, waren es 1915 bereits über hundertfünfzig. Zeitschriften wie *The Bookman, Colour, Vogue* und *Vanity Fair* nahmen seine Bilder ab. 1919-21 bereiste er die USA, ab 1922 wurde er bevorzugter Fotograf am Hofe von George V. und Queen Mary. Im selben Jahr eröffnete er eine Einzelausstellung in der *Goupil Gallery*. Für den Katalog schrieb kein geringerer als John Galsworthy die Einführung. 1927 hielt E. O. H. sich in Berlin auf, wo er eine Portraitserie von Schauspielern für die *UFA* erstellte. Zugleich begann er Industrie- und Landschaftsaufnahmen zu machen. Bis zum Ausbruch des Zweiten Weltkriegs konzen-trierte er sich zunehmend auf den Fotojour-nalismus und bereiste Indien, Ceylon, Australien, Neuseeland, Bali und Indonesien.

Lit.:
Emil Otto Hoppé und Minya Diez-Dührkoop, Schöne Frauen, Text Franz Blei, München (Bruckmann) 1922

Emil Otto Hoppé, Das romantische Amerika, Baukunst, Landschaft und Volksleben, Berlin (Wasmuth) 1927

Emil Otto Hoppé, Der fünfte Kontinent, Berlin/Zürich (Atlantis Verl.) 1931

Emil Otto Hoppé, Romantik der Kleinstadt, München (Bruckmann) 1932, 3. Aufl.

Emil Otto Hoppé, Unterwegs, Skizzen, Berlin (Pollak) 1932

Emil Otto Hoppé, Camera on Unknown London, London (Dent) 1936

Terence Pepper, Camera Portraits by E.O. Hoppé (1878-1972), Ausst.-Kat. National Portrait Gallery, London 1978

Howlett, Robert
(London 1831-1858)

Über das Leben des sehr jung an einer Vergiftung durch Chemikalien verstorbenen Fotografen ist wenig bekannt, außer daß er zusammen mit dem Fotografen Joseph Cundall in London eine *Photographic Institution* führte, die sich mit der Publikation von illustrierten Büchern beschäftigte. R. H. gehörte zur ersten Generation britischer Fotografen und stammte wie die meisten von ihnen aus der oberen Mittelschicht. Auch war er in Wissenschaft und Kunst sehr bewandert. Die Fotografie betrieb er zunächst als Amateur. Er bevorzugte stets das Fotografieren im Freien und wurde Mitte der 1850er Jahre ein anerkannter Spezialist für ‚Momentaufnahmen'. Diesen Sachverstand machte sich der britische Maler William Frith zunutze. Er beauftragte ihn, die Zuschauer beim Pferderennen am *Derby Day* zu fotografieren, und verwendete anschließend die Fotografien als Vorlagen für seine Gemälde. R. H. bemühte sich schon in den frühen Tagen des Mediums, Ereignisse von aktuellem Interesse im Bild festzuhalten. Erhalten blieb ein Album, das zwischen 1855 und 1857 entstand: Es dokumentiert den Bau des Ozeandampfers *Great Eastern* und seinen Stapellauf im November 1857. Auch die Presse berichtete begeistert über den Bau dieses einmaligen, damals größten Schiffes der Welt, ein Unternehmen, das dem unermüdlichen Einsatz des Ingenieurs Isambard Kingdom Brunel zu verdanken war. Sowohl die *Illustrated London News* als auch die *Illustrated Times* druckten viele Artikel, die mit Holzschnitten nach Fotografien von R. H. und Cundall illustriert waren.
Lit.:
Geschichte der Photographie 1839 bis heute, Best.-Kat. George Eastman House, Rochester N. Y. (Taschen) 2000, S. 229-231

Hubmann, Hanns
(Freden/Niedersachsen 1910-1996 Ulm)

Nach einer Ausbildung als Ingenieur für Papiertechnologie an der Technischen Hochschule Darmstadt fotografierte H. H. 1930 die Studenten- und Sportmeisterschaften und publizierte die Fotografien. Dies fand Anerkennung, daraufhin entschloß er sich, Fotograf zu werden. Er nahm das Studium an der *Staatslehranstalt für Lichtbildwesen* in München auf und begann als selbständiger Fotoreporter für die *Münchner Illustrirte* zu arbeiten. Da er sich schon zuvor als Sportfotograf ausgezeichnet hatte, waren ihm die Aufträge für die *XI. Olympischen Spiele* von 1936 in Berlin sicher. Bis Ende des Krieges fotografierte H. H. für die *Berliner Illustrirte* und gehörte gleichzeitig als PK-Fotograf zu dem Reporterstab von *Signal*. Nach 1945 arbeitete Hubmann für die amerikanische Zeitung *Stars and Stripes*. 1948 gehörte er zur Gründungsmannschaft der Illustrierten *Quick*. Ab 1963 berichtete er als Chefreporter über gesellschaftliche und politische Ereignisse. In den 80er Jahren zog er sich auf einen Hof in Angersdorf/Niederbayern zurück.
Lit.:
Hanns Hubmann, Report der Reporter, Seebruck (Heering) 1964

Hanns Hubmann, Gesehen und geschossen, 40 Jahre Zeitgeschehen, München/Berlin (Herbig) 1969

Bernd Lohse, Hanns Hubmann, in: George Walsh, Colin Naylor und Michael Held (Hrsg.) Contemporary Photographers, New York (MacMillan Publishers) 1982, S. 362-263

Das deutsche Auge, Ausst.-Kat. Arbeitskreis Photographie Hamburg (Schirmer/Mosel) 1996

Hutton, Kurt [Kurt Hübschmann]
(Straßburg 1893-1960 Aldeburgh/Suffolk)

Als Sohn eines Universitätsprofessors in Straßburg geboren, wurde K. H. 1911 zum Jurastudium nach Oxford geschickt. Zu Beginn des Krieges verließ er England und nahm am ersten Weltkrieg als Kavallerie-Offizier teil. Ab 1918 beschäftigte er sich mit der Amateurfotografie. 1923 nahm er jedoch bei einem Berliner Portraitfotografen einige Monate Unterricht und eröffnete anschließend ein Portraitstudio, das er zusammen mit seiner Frau betrieb. Sieben Jahre später gab er es auf, denn der Einsatz der *Leica*-Kamera machte ihn, wie er selbst äußerte, zum Fotoreporter. Seine Karriere als Fotojournalist begann 1930, als er Mitarbeiter der Agentur *Dephot* wurde und von dessen Leiter Simon Guttmann den Auftrag bekam, ein Kinderfest in einem Berliner Vorort zu dokumentieren. Stefan Lorant, Chefredakteur der *Münchner Illustrierten Presse* publizierte 1932 eine von ihm erstellte Bildreportage über eine Tanzschule. 1934 reiste K. H. nach England, um das Tennisturnier in Wimbledon zu fotografieren. Mit Frau und Kind zog er nach London, wo er auch Stefan Lorant wiedertraf. Hier wurde er Fotojournalist bei *Weekly Illustrated*. Als S. Lorant 1938 die *Picture Post* gründete, war auch K. H. von Anfang an dabei, arbeitete aber nun unter dem Namen Kurt Hutton. Während des Zweiten Weltkriegs wurde er zusammen mit Felix H. Man als „feindlicher Ausländer" auf der Isle of Man interniert. Nach seiner Entlassung 1941 nahm er die Tätigkeit für die *Picture Post* wieder auf, obschon er auch zunehmend freiberuflich tätig war. Die meisten seiner über 400 Reportagen entstanden in Zusammenarbeit mit seiner Frau Gertrude Engelhardt.
Lit.:
Kurt Hübschmann, Speaking Likeness, London 1947

Creative Camera International Yearbook, London 1976

Tim N. Gidal, Chronisten des Lebens, Die moderne Fotoreportage, Berlin (edition q) 1993

Jackson, William Henry
(Keeseville/New York 1843-1942 Denver)

W. H. J. begann 1868 seine fotografische Laufbahn, indem er mit einem Dunkelkammerwagen in der Gegend von Omaha umherzog und Landschaften und Indiansiedlungen aufnahm. Zwischen 1870 und 1877 fertigte er Fotografien für archäologische Vorhaben und Vermessungsprojekte mehrerer amerikanischer Bundesstaaten an. Seine Ansichten vom Yellowstone-Gebiet, die dem amerikanischen Kongreß vorgelegt wurden, trugen entscheidend dazu bei, daß dieses Gebiet im Jahr 1872 zum Nationalpark der USA erklärt wurde. Um seine Bilder besser verkaufen zu können, gründete er 1879 in Denver die *Jackson Photograph and Publishing Company*. Zwei Jahre später erhielt er von der *Denver & Rio Grande Railway Company* den Auftrag, Ansichten entlang der neugebauten Schmalspureisenbahn herzustellen. Nach dieser Arbeit galt er als Fachmann, und etliche Eisenbahngesellschaften bestellten bei ihm fotografische Dokumentationen. Eine größere Fotoexpedition führte ihn 1894/95 im Auftrag der *World Transportation Commission* um die halbe Welt. Im Jahre 1897 wurde er Direktor der *Photocrome Company*. Als die Firma 1924 aufgelöst wurde, ließ er sich in Washington nieder und verkaufte seinen Anteil an die *Detroit Publishing Company*. Das Inventar von 54.000 Bildern wurde von Henry Ford erworben und im *Edison Institute* in Dearborn/Michigan archiviert. Ende der 30er Jahre malte W. H. J. dreißig Wandbilder für das neue Gebäude des Innenministeriums in Washington.
Lit.:
Beaumont Newhall und Diana E. Edkins, William Henry Jackson, Ausst.-Kat. Amon Carter Museum of Western Art, Fort Worth 1974

Descriptive Catalogue of Photographs of North American Indians, Washington 1877, Reprint (Government Printed Office) 1978

Picture Maker of the American West, New York (Janet Lehr Inc.) 1983

Jim Hughes, William Henry Jackson, Birth of a Century, Early Color Photographs of America, London/New York (Tauris Parke) 1994

Kertész, André
(Budapest 1894-1985 New York)

Nach dem Studium an der Handelsakademie in Budapest nahm A. K. eine Stelle an der Börse an, die er mit kurzer Unterbrechung bis 1925 innehatte. In den Straßen von Budapest begann er als Amateur zu fotografieren. 1917 publizierte er Bilder dieser ersten Serie in einer lokalen Zeitung. 1925 siedelte er nach Paris um, wo er den Kreis der Surrealisten um André Breton kennenlernte. Künstlerportraits und Straßenszenen wurden zu seinen bevorzugten Motiven. Zehn Jahre lang agierte er dort als freier Fotograf. 1928 wurde er regelmäßiger Mitarbeiter der Zeitschrift *Vu*. Ein Jahr später nahm er an der Werkbundausstellung *Film und Foto* in Stuttgart teil, auf der er hauptsächlich mit Stilleben vertreten war, in denen sich die Vision des „Neuen Sehens" exemplarisch manifestierte. Von 1930-36 war er Mitarbeiter der Zeitschrift *Art et Médicine*. Im September 1936 entschloß er sich, das Angebot der *Keystone Agentur* in New York anzunehmen. Er arbeitete für *Harper's Bazaar*, *Vogue*, *House & Garden*. 1949 unterschrieb er einen Exklusivvertrag mit dem Verlag *Condé Nast*. Obwohl seine Fotografien in illustrierten Zeitschriften erschienen, mißfiel ihm die Arbeit an Reportageaufträgen, da er sich, wie er seinem Freund Brassaï einmal gestand, in seiner Ausdrucksfreiheit eingeschränkt sah. Seine Neigung galt dem Beiläufigen, den Dingen, die häufig übersehen werden. 1962 zog er sich aus dem aktiven Berufsleben zurück und fotografierte nur noch zu seinem Vergnügen. Ab 1975 unternahm er zahlreiche Reisen nach Frankreich und hielt sich mit Vorliebe in Paris auf. Der Nachlaß (ca. 100.000 Negative) ging 1986 als Stiftung an den französischen Staat über (Patrimoine Photographique).
Lit.:
Nicolas Ducrot (Hrsg.), André Kertész, 60 Jahre Fotografie, 1912-1972, Düsseldorf (Reich) 1974

Fotografien von André Kertész, Ausst.-Kat. Städtisches Museum Schloß Morsbroich, Leverkusen 1977

André Kertész, Ausst.-Kat. Centre Georges Pompidou, Paris 1977/1978

Carole Kismaric, André Kertész, München (Rogner und Bernhard) 1978

Americana/Oiseaux/Paysage/Portraits par André Kertész, Paris (Ed. du Chiene) 1979 (4 Bde.)

André Kertész, Das Fotografenportrait, mit einer Einführung von Ben Lifson, Luzern (Reich) 1982

Hungarian Memories by André Kertész, Einleitung Hilton Kramer, Boston (Little Brown) 1982

Kertész on Kertész, A Self-Portrait, Einleitung Peter Adam, London (British Broadcasting Corporation) 1985

Sandra S. Phillips und Weston Naef, André Kertész of Paris and New York, Ausst.-Kat. Art Institute Chicago, 1985/Museum of Modern Art, New York, 1985/1986

André Kertész, Soixante-dix anées de photographie, Paris (Ed. Hologramme) 1987

André Kertész, Ma France, Ausst.-Kat. Palais de Tokyo, Paris 1990

André Kertész, Form and Feeling, Ausst.-Kat. Queensland Art Gallery, Brisbane 1992

Passion of Life, Photographs by André Kertész, Text Lori Pauli, Ausst.-Kat. National Gallery of Canada, Ottawa 1998

Kessel, Dimitri
(geb. 1902 in Kiew)

Der in der Ukraine geborene und 1923 nach Amerika emigrierte Fotograf machte seine

ersten Amateuraufnahmen während des polnisch-russischen Krieges 1920/21, als er seine Ausbildung an der Militärakademie in Poltava (Ukraine) erhielt. Anschließend studierte er Chemie in Moskau, führte dann sein Studium am *New York City College* fort. Da er als Korrespondent für russische Zeitungen arbeiten konnte (1923-1934), ließ er sich an der *Rabinovitch School of Photography* ausbilden, um effektiver die Arbeit eines Journalisten mit der eines Fotoreporters verbinden zu können. Ab 1934 arbeitete D. K. als freischaffender Industrie- und Werbefotograf für *Fortune, Collier's, Saturday Evening Post* etc. 1944 gehörte er zum festen Mitarbeiterstab von *Life*. In Griechenland machte er Fotoreportagen vom Bürgerkrieg und vom Rückzug der deutschen Besatzung. Nach dem Krieg arbeitete er bis Ende der 50er Jahre hauptsächlich für das Pariser Büro von *Life*, zuständig für die Krisenherde im Mittleren Osten. Anerkennung fanden aber auch seine Farbstudien von Kirchen und Kathedralen. Lebt in Paris.

Lit.:
On Assignment – Dimitri Kessel, Life Photographer, Einleitung K. Thompson, New York (Abrams) 1985

Krull, Germaine
(Wilda/Posen 1897-1985 Wetzlar)

Als Tochter deutscher Eltern in Polen geboren, verbrachte G. K. jedoch ihre Kindheit in Paris. Zusammen mit ihrer Mutter lebte sie ab 1912 in München. Dort studierte sie von 1915-1918 an der *Bayrischen Staatslehranstalt für Lichtbildwesen* und eröffnete ein Portraitatelier, später ein zweites in Berlin. Nach einer kurzen Tätigkeit als freischaffende Fotografin in den Niederlanden kehrte sie 1926 nach Paris zurück. Der Maler R. Delaunay erreichte, daß sie ihre Fotografien zum Thema „Eisen" im Herbstsalon, der bis dahin nur Malern und Bildhauern vorbehalten war, ausstellen konnte. Darüber hinaus wurden ihre Arbeiten zum Thema „Artefakte der modernen Industriegesellschaft" 1927 in Paris als Buch unter dem Titel *Métal* veröffentlicht. G. K. freundete sich mit vielen Künstlern und Intellektuellen an, die sie portraitierte, wobei sie besonderes Gewicht auf die Darstellung der Hände legte. Zwischen 1932 und 1938 reiste sie durch Frankreich und Spanien, vor Kriegsausbruch verbrachte sie die Zeit in Monte Carlo, wo sie den hauseigenen Fotodienst des Casinos leitete. Während des Krieges hielt sie sich ein Jahr in Rio de Janeiro auf, 1941 übernahm sie die Foto-Service von *France Libre* bei Radio Brazzaville. Anschließend arbeitete sie in Algerien. Nach Ende des Krieges siedelte sie von Europa in den Fernen Osten über. In Thailand, wo sie sich nur einige Wochen aufhalten wollte, blieb sie zwanzig Jahre als Miteigentümerin des Hotels „Oriental". Im Jahre 1965 schloß sie sich im Norden Indiens den tibetischen Emigranten an. Eine enge Freundschaft verband sie mit dem Dalai Lama. Anfang der 80er Jahre ließ sie sich in Wetzlar nieder.

Lit.:
Mario von Bucovich, Paris – Das Gesicht der Städte, Einleitung Paul Morand, Berlin (Albertus) 1928

Germaine Krull, 100 x Paris, Berlin (Verl. der Reihe) 1929

Pierre MacOrlan, Germaine Krull, Paris (Gallimard) 1931

Germaine Krull, Fotografien 1922-1966, Red. Klaus Honnef, Ausst.-Kat. Rheinisches Landesmuseum Bonn 1977

Kim Sichel, Avantgarde als Abenteuer, Leben und Werk der Photographin Germaine Krull, München (Schirmer/Mosel) 1999

Lange, Dorothea
(Hoboken/New Jersey 1895-1965 San Francisco)

Auf Anregung Arnold Genthes hin studierte D. L. ab 1917 Fotografie bei Clarence H. White an der *Columbia University*. Nachdem sie in mehreren Fotografenateliers assistiert hatte, gründete sie 1919 ihr eigenes Portraitstudio in San Francisco, das sie bis 1934 führte. Zwischen 1935 und 1939 wurde sie für die *Farm Security Administration* tätig, die unter der Leitung von Roy Emerson Stryker eine umfassende Dokumentation über die Lebensverhältnisse der amerikanischen Landbevölkerung während der Jahre der Depression anlegte. Die Fotos bewirkten sowohl die Bereitstellung staatlicher Unterstützungen im Rahmen der *New Deal*-Programme Th. Roosevelts als auch private Spenden- und Hilfsaktionen. D. L.s Aufnahme *Migrant Mother* (Heimatlose Mutter) wurde zum Symbolbild der Depression. Eine Auswahl ihrer Fotografien publizierte sie in dem Bildband *An American Exodus. A Record of Human Erosion*. Ab 1943 arbeitete sie für das *Office of War Information*, zehn Jahre später für das *Life*-Magazin, in dessen Auftrag sie ausgedehnte Reisen nach Asien, Ägypten, Südamerika und in den Vorderen Orient unternahm. Dabei begleitete sie ihren Mann Paul S. Taylor, der als Regierungsberater für Entwicklungshilfe tätig war. In Ägypten entstand ihr Bild-Essay *Death of a Valley*, eine der wichtigsten Arbeiten neben den Fotografien für die FSA.

Lit.:
Karin Becker Ohrn, Dorothea Lange and the Documentary Tradition, Baton Rouge/London (Louisiana State Univ. Press) 1980

Elizabeth Partridge, Visual Life by Dorothea Lange, Washington/London (Smithsonian Institute Press) 1994

Dorothea Lange, American Photographs, Wanderausst.-Kat. San Francisco u.a. 1994/1995

Keith F. Davis, Photographs of Dorothea Lange, Kansas City (Hallmark Cards) 1995

Gerry Mullins/Daniel Dixon, Ireland by Dorothea Lange, London (Aurum) 1996

Human Face by Dorothea Lange, Ausst.-Kat. Aosta/Rotterdam/Aachen 1998/1999

Sam Stourdze (Hrsg.), American Exodus, A Record of Human Erosion by Dorothea Lange and Paul Taylor, Paris (Place) 1999

Le Gray, Gustave
(Villiers-le-Bel/Frankreich 1820-1882 Kairo)

Der Sohn eines Pariser Grundbesitzers ließ sich als Maler in den Ateliers von Picot und P. Delaroche ausbilden. Bis 1847 lebte er in Rom, kehrte anschließend nach Paris zurück und widmete sich technischen Fragen der Fotografie. Nachdem er 1848 anläßlich einer Ausstellung für industrielle Erzeugnisse ausgezeichnet worden war, eröffnete er ein Fotoatelier in Clichy nördlich von Paris. Kurz darauf profilierte er sich durch ein eigenes Wachspapier-Verfahren, welches er 1850 in *Traité Pratique de la Photographie* veröffentlichte. Der Kalotypie in Frankreich gab dies einen erheblichen Qualitätsvorteil. Le Gray muß ein guter Lehrer gewesen sein, denn bei ihm nahmen prominente Schüler wie M. DuCamp, Le Secq, Graf Aguado, Adrien Tournachon u.a. Unterricht. Ab 1849 fotografierte er im Wald von Fontainebleau, wobei er anfangs mit Papiernegativen arbeitete, dann das nasse Kollodiumverfahren benutzte. Als 1851 auf Beschluß der *Commission des Monuments Historique* die *Mission Heliographique* gegründet wurde, die mehrere Fotografen mit der Bestandsaufnahme der Baudenkmäler Frankreichs beauftragte, ist Le Gray die Region um Orléans, Poitou und das Loire-Tal zugeteilt worden. Da er sich weigerte, die in Mode gekommene carte-de-visite-Fotografie in seinem Studio einzusetzen, war er gezwungen, dieses 1860 aufzugeben. Er verließ Paris und reiste über Palermo – wo er Teile der zerstörten Stadt nach der Eroberung durch Garibaldi fotografierte – und Malta nach Kairo. Hier soll er noch 1869 als Zeichenlehrer an der Polytechnischen Schule tätig gewesen sein, dann verliert sich seine Spur.

Lit.:
Nils Walter Ramstedt, The Photographs of Gustave Le Gray, Ann Arbor (Diss.) 1977

Eugenia Parry Janis, The Photography of Gustave Le Gray, Chicago (Univ. of Chicago Press) 1987

Pioniere der Landschaftsphotographie, Gustave Le Gray/Carleton E. Watkins, Beispiele aus der Sammlung des J. Paul Getty Museums Malibu, Ausst.-Kat. Galerie im Städelschen Kunstinstitut, Frankfurt a. Main 1993

Lechenperg, Harald
(Wien 1904-1994 St. Johann/Österreich)

H. L. wendete sich 1925 dem Journalismus zu und zeichnete im selben Jahr seinen ersten Beitrag in der Wiener Zeitschrift *Bettauers Wochenschrift*, einem erotischen Magazin, unter dem Pseudonym Harald Peter. 1929 ging er nach Paris, um Fotojournalist zu werden und Anschluß an die internationale Presse zu finden. Seine ersten Fotos von dort waren Bilder des Alltags, vor allem auch der sozialen Randbereiche wie etwa der Welt der Clochards oder des Pariser Nachtlebens. Eine erste wichtige Veröffentlichung erfolgte noch im selben Jahr in der *Leipziger Illustrierten Zeitung* unter dem Titel *Atelierfest am Montparnasse*. Ausführlich zeigte auch die

Zeitschrift *Atlantis* unter dem Titel *Pariser Bilderbogen* seine Arbeiten. Von 1930 bis 1936 unternahm er Reisen für den *Scherl*-Verlag und danach für das Haus *Ullstein* nach Afghanistan, Indien, Arabien und Afrika. Während eines längeren Aufenthalts in New York hielt er „das Elend hinter Wolkenkratzern", die Lebensbedingungen der Obdachlosen, fotografisch fest. H. L. wurde 1937 Chefredakteur bei der *Berliner Illustrirten Zeitung*, ab 1940 bei der neuen, von ihm entworfenen Zeitschrift *Signal*, die vom Oberkommando der Wehrmacht herausgegeben wurde. Ab 1943 plante er mit dem Auswärtigen Amt die Herausgabe einer deutschen Kultur-Illustrierten für das Ausland unter dem Namen *Tele*, von der aber nur wenige Nummern in Stockholm erschienen sind. Im Jahre 1949 übernahm er die Chefredaktion von *Quick* und *Weltbild*. Seit 1962 produzierte er Dokumentarfilme, insbesondere für das Bayerische Fernsehen.

Lit.:
Harald Lechenperg, Indien 1935, Bilder von einer Reise durch das Land der Märchenfürsten und Priester, Fabrikarbeiter und Fakire, Berlin (Ullstein) 1935

Harald Lechenperg, Olympische Spiele 1972, München (Copress) 1972

Kurt Kaindl, Harald P. Lechenperg, Pionier des Fotojournalismus 1929-1937, Salzburg (Fotohof im Otto Müller Verl.) 1990

Liberman, Alexander
(Kiew 1912-1999 Warren/Connecticut)

Der in der Ukraine geborene spätere Designer und Fotograf A. L. verließ 1921 mit seiner Familie die Heimat, um sich in London niederzulassen. 1925 Übersiedlung nach Paris. Hier besuchte A. L. das Gymnasium, nahm ab 1929 Malunterricht bei André Lhote und studierte beim Architekt Auguste Perret. Anschließend (1931/32) assistierte er dem Plakatgestalter Cassandre, der das Logo der Zeitschrift *Vu* entworfen hatte. Durch diesen lernte er Lucien Vogel, den Gründer und Herausgeber von *Vu*, kennen, der ihn als Gestalter engagierte. Von 1933 bis 1936 gestaltete er zahlreiche Titelseiten und schrieb Filmkritiken. Nachdem er sich erneut der Malerei widmete, emigrierte er 1941 in die USA, fing bei *Vogue* an und avancierte zwei Jahre später zum „art director". Er gewann Irving Penn als Fotograf. Seine Fotoserie *Der Künstler und sein Studio* wurde 1959 im *Museum of Modern Art* in New York ausgestellt. Ein Jahr später stellte er erstmals seine Skulpturen und Malereien aus. 1962 wurde er zum Direktor aller Publikationen aus dem Verlagshaus *Condé Nast* ernannt.

Lit.:
Liberman Staying in Vogue, in: New York Times, 12. Mai 1979

Alexander Liberman, Passage, Irving Penn, Ein Lebenswerk, Essay, München/Paris/London (Schirmer/Mosel) 1991

Ein Gespräch mit Alexander Liberman: Mich hat der Zufall interessiert, in: Leica World, 1996, Nr. 1, S. 12-17

Dodie Kazanjian/Calvin Tomkins, Alex. The Life of Alexander Liberman, New York (Alfred A. Knopf) 1993

Lissitzky, El (Lasar [Jelieser] Morduchowitsch Lissitzki)

(Potschinok/Smolensk 1890-1941 Moskau)

Nach dem Studium der Architektur an der Polytechnischen Hochschule in Darmstadt von 1909-1914 arbeitete L. als Künstler, Graphiker, Plakatgestalter und experimenteller Fotograf. 1914 kehrte er nach Moskau zurück und beteiligte sich 1916/17 an den Ausstellungen der Gruppen *Mir istkustwa* und *Bubnowi walet*. Auf Anraten Marc Chagalls trat er 1919 der *Witebsk Kunst- und Arbeitskooperative* bei und arbeitete unter Kasimir Malewitsch. 1921 ging er nach Moskau als Leiter des Fachbereiches Architektur der *VkhuTeMas* und stellte auf der ersten Ausstellung der Konstruktivisten aus. Zusammen mit Ilja Ehrenburg gab er 1922 die internationale Zeitschrift *Weschtsch* heraus. 1923-26 hielt er sich mehrfach in Deutschland, in der Schweiz und in Holland auf, wo er Kontakte zum *Bauhaus* und der Avantgarde unterhielt. 1928 übernahm er die künstlerische Gestaltung des vielbeachteten sowjetischen Pavillons auf der Internationalen Presseausstellung (*Pressa*) in Köln, für die er eine 24m lange Fotomontage schuf. Ein Jahr später entwarf er den sowjetischen Stand auf der *Film und Foto*-Ausstellung in Stuttgart. In den 30er Jahren betätigte er sich vornehmlich als Ausstellungs- und Graphikdesigner. Seine regelmäßig publizierten Entwürfe und Fotoarbeiten in *SSSR na strojke* wurden stilbildend für die sowjetische Avantgarde.

Lit.:
Jan Tschichold, Werke und Aufsätze von El Lissitzky (1890-1941), Berlin (Gerhardt) 1971; siehe auch Typographische Monatsblätter, St. Gallen 1977

Sophie Lissitzky-Küppers/Jen Lissitzky (Hrsg.), El Lissitzky, Proun und Wolkenbügel, Schriften, Briefe, Dokumente, Dresden (Verlag der Kunst) 1977

Sophie Lissitzky-Küppers, El Lissitzky, Maler, Architekt, Typograph, Fotograf, Erinnerungen, Briefe, Schriften, Dresden (Verlag der Kunst) 1967; Neuaufl. Berlin/Zürich/Wien (Büchergilde Gutenberg) 1980

Katrin Simons, El Lissitzky - Proun, oder der Umstieg von der Malerei zur Gestaltung als Thema der Moderne, Eine Kunst-Monographie, Frankfurt a. Main/Leipzig (Insel) 1993

Margarita Tupitsyn/Matthew Drutt, El Lissitzky, Jenseits der Abstraktion, Fotografie, Design, Kooperation, Ausst.-Kat. Sprengel Museum, Hannover 1999

List, Herbert

(Hamburg 1903-1975 München)

Nach dem Schulabschluß und der Lehrzeit unternahm H. L. 1926-28 im Auftrag der väterlichen Kaffee-Import-Firma Reisen u.a. nach Guatemala, Brasilien, San Salvador und in die USA. Neben seiner kaufmännischen Tätigkeit begann er ab 1930 zu fotografieren, nach Anweisungen von Andreas Feininger – insbesondere Stilleben in surrealistischen Darstellungen. 1935 verließ er aus privaten, politischen und beruflichen Gründen Deutschland, um sich in Paris und London ganz der Fotografie zu widmen. Er machte vor allem Modeaufnahmen für *Harper's Bazaar, Life, The Studio* und *Vogue*. 1937 eröffnete er seine erste Ausstellung in Paris und konzentrierte sich auf sein Buchprojekt *Licht über Hellas*. Bei Ausbruch des Krieges hielt er sich in Athen auf, das er nach der Besetzung durch die deutschen Truppen verlassen mußte. Er kehrte 1941 nach Deutschland zurück und fand zunächst keine Arbeitsmöglichkeit. Von Juni 1944 bis März 1945 leistete er Kriegsdienst in Norwegen. Zurück in München, schuf er nach Kriegsende eine Dokumentation über die zerstörte Stadt und entfaltete eine intensive Tätigkeit als Bildjournalist, vor allem im Mittelmeerraum. 1951-56 war er Mitarbeiter der Agentur *Magnum*. Ab 1955 entdeckte er seine Leidenschaft für die Meisterzeichnungen des Manierismus, die er zu sammeln begann. Ende der 50er Jahre fotografierte H. L. für ein Buch über die Karibischen Inseln, ab 1961 trat er kaum noch als Fotograf hervor.

Lit.:
Publikationen in DU, Zürich (Conzett & Huber): Sept. 1958, Jan. 1960, Sept. 1961, April 1962, Juli 1973

Herbert List, Photographien 1930-1970, mit einem Text von Günter Metken, München (Schirmer/Mosel) 1976

Max Scheler (Hrsg.), Portraits, Kunst und Geist um die Jahrhundertmitte, Hamburg (Hoffmann und Campe) 1977

Max Scheler (Hrsg.), Fotografia Metafisica, München (Schirmer/Mosel) 1980

Paris, Photographies 1930-1960 par Herbert List, Ausst.-Kat. Musée d'Art Moderne de la Ville, Paris 1983

Herbert List, Reihe der großen Photographen, München (Christians) 1985

Stephen Spender, Söhne des Lichts, Hamburg (Hoffmann und Campe) 1988

Boris von Brauchitsch, Das Magische im Vorübergehen, Herbert List und die Fotografie, Münster/Hamburg (Lit) 1992

Ludger Derenthal/Ulrich Pohlmann, Herbert List, Memento 1945, Münchner Ruinen, Ausst.-Kat. Fotomuseum im Münchner Stadtmuseum 1995

Max Scheler (Hrsg.), Italien von Herbert List, München/Paris/London (Schirmer/Mosel) 1995

Max Scheler mit Matthias Harder (Hrsg.), Herbert List. Die Monographie, München 2000

Lorant, Stefan

(Szeged 1901-1997 Rochester, USA)

St. L. gilt als einer der erfolgreichsten und produktivsten Publizisten seiner Zeit. 1919 verließ er Ungarn, ging nach Wien und arbeitete als Journalist, Drehbuchautor und Kameramann. Sechs Jahre später schrieb er Beiträge für verschiedene Zeitschriften in Berlin, 1930 wurde er Chefredakteur der *Münchner Illustrierten Presse*, 1933 nahmen ihn die Nationalsozialisten fest. Nach seiner Entlassung kehrte er nach Budapest zurück und gab ein Sonntagsmagazin heraus. Kurz darauf ging er nach London, übernahm das Management der heruntergewirtschafteten Zeitung *Clarion* und gestaltete sie in eine Illustrierte um, die ab 1934 unter dem Namen *Weekly Illustrated* erschien. Mit dem gleichen treffsicheren Instinkt brachte er 1937 das erfolgreiche Magazin *Lilliput* heraus, das er ein Jahr später mit Gewinn an Edward Hulton, den Sohn eines Medienmagnaten, verkaufte. Auch überzeugte er diesen von der Gründung eines neuen Wochenmagazins. So wurde am 1.10.1938 die *Picture Post* geboren, die in Kürze eine Auflage von 1.000.000 Exemplaren erreichte und die Erwartungen bei weitem übert.g. 1940 verließ er England, ging nach Amerika und verfaßte Bücher über amerikanische Geschichte und die Präsidenten der Vereinigten Staaten.

Lit.:
Stefan Lorant, Sieg Heil! Eine deutsche Bildgeschichte von Bismarck zu Hitler, Frankfurt a. Main (Zweitausendeins) 1979

Marianne Fulton, Eyes Of Time (Little, Brown and Company) 1988, S. 309

Robert Kee, The Picture Post Album, London (Barrie & Jenkins) 1990

Luckey, G. B. und Phelan, A. B.

(Lebensdaten unbekannt)

Über das Leben dieser Fotografen ist kaum etwas bekannt. Ihre Namen sind hauptsächlich mit der Zeitschrift *Leslie's Weekly* verbunden. Der aus England stammende, unter dem Pseudonym Frank Leslie arbeitende Graphiker Henry Carter (1821-1880) kam 1848 nach Amerika und gründete 1855 die genannte Illustrierte. G. B. L., A. B. P. und Falk gehörten zum festen Fotografenstab der Zeitschrift um die Jahrhundertwende. Ihre Bildinhalte weisen sie als Pioniere des modernen Bildjournalismus aus. Von L. gezeichnete Fotoreportagen wurden in mehreren Ausgaben der Jahrgänge 1902/1903 publiziert. Er griff Themen des Alltags in New York auf, wie etwa die von Menschen überfüllten Straßen (*The Most Crowded Corner in the World*, 14.8.1902) oder Stadtansichten nach einem Schneegestöber (*Fifth Avenue after a Recent Blizzard*, 5.3.1903). Im Auftrag der Zeitung reiste er durch das Land, um z.B. Bilder von der Goldgräberstimmung in Dakota (*The Golden Secret of the Black Hills*, 26.2.1903) einzufangen. Daß sich eine potentielle Überbevölkerung der Metropole New York zu einem diffizilen Problem entwickeln könnte, beweisen auch die im Juni des gleichen Jahres publizierten Bildreportagen von Phelan unter dem Titel *New York Drinks a Million Quarts of Milk Daily*.

Lit.:
Rune Hassner, Bilder för miljoner, Stockholm (Rabén & Sjögren) 1977, S. 228-229

Man, Felix H. (Hans Felix Sigismund Baumann)

(Freiburg i. Br. 1893-1985 London)

Zu Beginn des ersten Weltkriegs mußte er das 1912 in München begonnene Studium der Kunstgeschichte und Malerei abbrechen. Er wurde eingezogen und begann bereits an der Front mit einer kleinen *Kodak*-Camera zu fotografieren. So entstand seine erste Fotoreportage *Ruhe an der Westfront*. In den Nachkriegsjahren schlug H. F. B. sich notdürftig durch, bis er sich 1926 entschloß, das Studium, diesmal in Berlin, wiederaufzunehmen. Ein Jahr später nahm er eine Stelle als Pressezeichner bei der Zeitung aus dem *Ullstein*-Haus *BZ am Mittag* an. Für *Tempo*, einem anderen Blatt desselben Hauses, begann er auch zu fotografieren. Sein erstes Foto wurde 1928 veröffentlicht. 1929 trat er der kurz zuvor gegründeten Agentur *Dephot* bei und begann unter dem Pseudonym „MAN" für die *Berliner Illustrirte Zeitung* und die *Münchner Illustrierte Presse* zu arbeiten. In den folgenden drei Jahren publizierte er darin über 110 Foto-Essays. Zusammen mit Stefan Lorant prägte Man einen neuen Stil der Reportagefotografie, indem ein Thema durch eine ganze Serie von Bildern dargestellt wurde. Im Januar 1931 erschien der Foto-Essay *Ein Tag im Leben von Mussolini*. Aber auch die Künstlerportraits erregten Aufsehen. Nach der Schließung von *Dephot* verließ H. F. B. (nunmehr Felix H. Man) Deutschland und emigrierte 1934 nach London. Nach den Zwischenstationen bei *Daily Mirror, Weekly Illustrated* und *Lilliput* wurde er 1938 Cheffotograf der kurz zuvor von Lorant gegründeten *Picture Post*. Bis 1953 prägte er maßgeblich mit seinen Bildgeschichten das Image des Blattes. Im selben Jahr begann er sich intensiv mit der Lithographie zu beschäftigen und legte eine beachtliche Sammlung an. 1959 verließ er die Insel, kehrte auf den Kontinent zurück und lebte bis 1971 in Sorengo in der Schweiz, danach in Rom, wo er Korrespondent für *Die Welt* wurde.

Lit.:
Walter Boje, Wo beginnt das Illegitime? Gedanken zur Spannweite der Photographie, Festrede anläßlich der Verleihung des Kulturpreises der DGPh an H. Hajek-Halke und Felix H. Man, Köln, Okt. 1965, Köln (Veröffentlichungen der DGPh) 1965

Photographs and Picture Stories 1915-1975 by Felix H. Man, Fotografiska Museet, Stockholm 1975/1976

Goethe-Institut (Hrsg.), Felix H. Man, Ausst.-Kat. Deutsche Bibliothek, Rom 1976

Reportage Portraits 1929-1976 by Felix H. Man, Ausst.-Kat. National Portrait Gallery, London 1976/1977

Sixante ans de photographie, Ausst.-Kat. Bibliotèque Nationale, Paris 1981

Felix H. Man, Pionier du photo-journalisme, Ausst.-Kat. Goethe-Institut, München 1981

Felix H. Man, Bildjournalist der ersten Stunde, Texte Helmut Gernsheim und Felix H. Man, Ausst.-Kat. Staatsbibliothek Berlin 1983

Felix H. Man, Photographien aus 70 Jahren, München (Schirmer/Mosel) 1983

Hans Helmut Hofstätter (Hrsg.), 70 Jahre Photographie von Felix H. Man, Text Helmut Gernsheim, Ausst.-Kat. Augustinermuseum, Freiburg 1985

Man Ray (Emmanuel Radnitzky)
(Philadelphia 1890-1976 Paris)

Nach der Ankunft in New York 1911 machte E. R. die Bekanntschaft von Alfred Stieglitz und Marcel Duchamp. Er nahm den Namen Man Ray an und arbeitete von 1913-19 als Werbegraphiker und Illustrator, u.a. für die Zeitschriften *The Blind Man* und *Rongwrong*. Anläßlich seiner ersten Ausstellung 1915 in New York kaufte er sich eine Kamera, um seine Bilder zu dokumentieren. Durch die Freundschaft zu Alfred Stieglitz und dem regelmäßigen Besuch in dessen Galerie *291* gewann er Kontakte zur europäischen Kunstavantgarde wie etwa zu F. Picabia und M. Duchamp, dem er nach der gemeinsamen erfolglosen Herausgabe der Zeitschrift *New York Dada* 1921 nach Paris folgte. In Paris arbeitete er an innovativen Experimenten mit der Fotografie. Er stellte *Rayogramme* her – Bildschöpfungen, die in der Dunkelkammer ohne Einsatz der Kamera entstehen, sowie *Solarisationen* – ein Verfahren, bei dem die Positive während der Entwicklung nochmals belichtet werden. Seinen Lebensunterhalt verdiente er sich mit Portrait- und Modefotografie. 1923 drehte er seinen ersten Film *Retour à la raison*. Seine fotografischen Arbeiten wurden in den 20er und 30er Jahren in zahlreichen Ausstellungen in New York, Paris, Brüssel, Stuttgart, London u.a. gezeigt. Bei der Besetzung von Paris durch die deutschen Truppen floh er über Lissabon nach New York. Hier betätigte er sich als Modefotograf und zeitweise als Kunstlehrer in Hollywood. 1951 zog Man Ray zurück nach Paris.
Lit.:
Souvenirs de Kiki, Photographies de Man Ray, Einleitung Foujita, Paris (Broca) 1929
André Breton und Paul Eluard, Photographies 1920-1934 par Man Ray, Hartford Conn. (Soby) o.J. [1934]
L. Fritz Gruber (Hrsg.), Portraits von Man Ray, Gütersloh (Mohn) 1963
Sarane Alexandrian, Man Ray, Berlin (Rembrandt Verlag) 1973
Man Ray, Inventionen und Interpretationen, Ausst.-Kat. Kunsthalle Basel 1980
Man Ray, Photographien Paris 1920-1934, Texte Man Ray, Paul Eluard, André Breton, Marcel Duchamp, Tristan Tzara, München (Schirmer/Mosel) 1980
Man Ray, Photograph, Einleitung Jean-Hubert Martin, München (Schirmer/Mosel) 1982
Man Ray, Objets de mon affection, Text Jean-Hubert Martin, Paris (Sers) 1983
Man Ray, Selbstportrait, Eine illustrierte Autobiographie, München (Schirmer/Mosel) 1983
Bilder der Stille, Sammlung L. Fritz Gruber, Museum Ludwig, Köln 1986
Neil Baldwin, Man Ray American Artist, New York (Potter Crown Publ.) 1988
Photogramme, Ausst.-Kat. Sprengel Museum, Hannover 1988
Walter Binder und Hans Bollinger (Hrsg.), Photographien, Filme, Frühe Objekte von Man Ray, Ausst.-Kat. Kunsthaus Zürich 1988
Perpetual Motif, The Art of Man Ray, Ausst.-Kat. Washington/Los Angeles/Houston/Philadelphia 1988/1990
Willis Hartshorn, Man Ray in Fashion, New York (ICP) 1990

Man Ray Photographien, Text Bettina Aldor, München (Schirmer/Mosel) 1991
Neues wie Vertrautes, Fotografien 1919-1945 von Man Ray, Ausst.-Kat. Kunstmuseum Wolfsburg 1994/1995
Rudolf Kicken (Hrsg.), Photographien von Man Ray, München (Hirmer) 1996
Photographs from the J. P. Getty Museum by Man Ray, Los Angeles (In Focus) 1998
Johann Karl Schmidt/Christoph Brockhaus, Man Ray, Milano (Mazzotta) 1998
Emanuelle L'Ecotais/Alain Sayag (Hrsg.), Man Ray, Das photographische Werk, München (Schirmer/Mosel) 1998

McCombe, Leonard
(geb. 1923 in Douglas/Isle of Man)

L. M. begann schon im Alter von 16 Jahren zu fotografieren und bot 1941 dem Londoner *Picture Post* seine Fotos zum Abdruck an. Er war mit der Kamera dabei, als London von den Deutschen bombardiert wurde und als die Alliierten in der Normandie landeten. Nach Kriegsende fotografierte er die auf den Berliner Bahnhöfen zuströmenden Flüchtlinge. Diese Bilder verkaufte er an die Londoner Wochenzeitung *Illustrated*. Henry Luce vom *Life*-Magazin sah diese, kaufte sie für die Ausgabe vom 15. Oktober 1945 und engagierte L. M. sofort. Bald stellte sich heraus, daß seine Kooperation von entscheidender Bedeutung für die Weiterentwicklung des Foto-Essays war. Gegen Ende des Krieges hatten die Menschen den Wunsch, zum normalen Leben zurückzukehren, und interessierten sich vorwiegend für „picture stories" aus dem Alltag eines Durchschnittsmenschen. L. M. traf hervorragend diesen Nerv der Zeit. Sein 1949 publizierter Foto-Essay über Gwyned Filling, einem College Girl, das in New York nach einer Karriere in der Werbebranche strebt, gilt als Meisterwerk auf diesem Gebiet. Gleich bedeutend war auch sein Foto-Essay von 1968 über eine Kindertagesstätte in Cambridge, Massachusetts. 1972 endete die Arbeit bei *Life* und L. M. zog sich auf seine Farm zurück.
Lit.:
Der Photojournalist bei der Arbeit, Ein Life-Photograph berichtet, in: Photojournalismus, Time-Life International, New York 1971, S. 172-190
The Real McCombe, in: American Photographer, Dez. 1978
Marianne Fulton, Eyes of Time, (Little, Brown and Company) 1988, S. 309

McCullin, Don(ald)
(geb. 1935 in London)

D. M. studierte Malerei an der *Hammersmith School of Arts and Crafts* und nahm verschiedene Gelegenheitsjobs an, als Begleiter eines Zugrestaurants oder Farbenmischer bei den *Larkins Cartoon Studios* in London. Zwischen 1953 und 1955 diente er als Fotoassistent bei der Luftaufkärung der *Royal Air Force* in Ägypten, Ostafrika und Zypern. Ab 1956 wagte er es, sich als Fotojournalist selbständig zu machen. Die

Zeitung *The Observer* publizierte 1961 seine erste Reportage. Seit 1964 gehörte er dem Fotografenstab der *Sunday Times* an, in deren Auftrag er in den 60er und 70er Jahren in fast allen Krisengebieten fotografierte. Bald galt er als einer der mutigsten Kriegsfotografen, der immer an der vordersten Front mit der Kamera stand. Seine Karriere startete er 1963 im Bürgerkrieg auf Zypern. Es folgten Kriegsreportagen über den *Sechs-Tage-Krieg* in Israel (1967) oder die *Tet-Offensive* in Vietnam (1968). Konfliktherde in Kongo, Biafra und Pakistan hielt er ebenso fest wie die Bürgerkriege in Nordirland (1971) und im Libanon (1976). Nach der Veröffentlichung der Bilder von den Straßenkämpfen in Beirut setzten die Falangisten ein Kopfgeld auf ihn aus. 1979 kehrte D. M. nach England zurück. 1984 Trennung von der *Sunday Times* nach der Übernahme des Blattes durch den Verleger Rupert Murdoch.
Lit.:
Mark Howarth Booth, Donald McCullin, Milano (Fabbri) 1982
Donald McCullin, Sleeping with Ghosts, A Life's Work in Photography, Einleitung Mark Howarth Booth, London (Cape) 1994

Moholy-Nagy, László
(Bácsborsod/Ungarn 1895-1946 Chicago)

Sein 1913 begonnenes Jurastudium brach L. M.-N. bei Ausbruch des ersten Weltkriegs ab. Nach einer Kriegsverletzung begann er, sich im Lazarett mit Malerei zu beschäftigen. 1919 siedelte er nach Wien über, von dort im folgenden Jahr nach Berlin. Zusammen mit seiner Frau Lucia begann er sich mehr für künstlerische Arbeiten mit Fotografie zu interessieren. Seine ersten Fotogramme entstanden im Herbst 1922. Ein Jahr später lernte er W. Gropius kennen, der ihn an das neugegründete *Bauhaus* in Weimar als Formmeister der Metallwerkstatt berief. 1925 zog mit dem *Bauhaus* nach Dessau um und setzte seine fotografischen Experimente (Fotogramme, Mehrfachbelichtungen, Fotozeichnungen) fort. In der Serie der *Bauhausbücher* erschien seine Schrift *Malerei Fotografie Film*, ein theoretisches Werk über seine Vorstellungen zu Licht, Raum und Kinetik. Als W. Gropius 1928 seine Direktorenstelle kündigte, verließ auch M.-N. das *Bauhaus* und ging nach Berlin, um als Graphiker, Fotograf, Bühnenbildner und Ausstellungsarchitekt zu arbeiten. 1934 zog er über Amsterdam nach London. Hier entstanden gemeinsam mit W. Gropius die ersten Pläne für eine Neugründung des *Bauhauses*. In den Jahren 1943/44 arbeitete er an seiner grundlegenden Schrift *Vision in Motion*, einer theoretische und didaktische Abhandlung über das Medium Fotografie.
Lit.:
László Moholy-Nagy, Ausschnitte aus einem Lebenswerk, Bildnisse, Arbeiten, Ausst.-Kat. Bauhaus-Archiv, Berlin 1972

Lucia Moholy-Nagy, Marginalien zu Moholy-Nagy, Dokumentarische Ungereimtheiten, Krefeld (Scherpe) 1972
Sibyl Moholy-Nagy, László Moholy-Nagy, Totalexperiment, Vorwort Walter Gropius, Mainz/Berlin (Kupferberg) 1972
Hannah Steckel-Weitemeyer, László Moholy-Nagy, 1895-1946, Entwurf seiner Wahrnehmungslehre (phil. Diss. FU Berlin) 1974
Andreas Haus, Moholy-Nagy, Fotos und Fotogramme, München (Schirmer/Mosel) 1978
Krisztina Passuth, László Moholy-Nagy, o.O. (Weingarten Kunstverlag) 1982
Eleanor Margaret Hight, Picturing Modernism, Moholy-Nagy and Photography in Weimar Germany, Cambridge Mass. (Univ. Press) 1995
Louis Kaplan, László Moholy-Nagy, Biographical Writings, Durham/London (Duke Univ. Press) 1995
László Moholy-Nagy, Photographs from the J. Paul Getty Museum, Malibu (In Focus) 1995
László Moholy-Nagy, Fotogramme 1922-1943, Ausst.-Kat Essen/München 1996
Gottfried Jäger/Gudrun Wessig (Hrsg.), Ergebnisse aus dem internationalen Laszlo Moholy-Nagy–Symposium, Bielefeld 1995, Zum 100. Geburtstag des Künstlers und Bauhauslehrers, Bielefeld (Kerber) 1997
Ute Eskildsen/Alain Sayag (Hrsg.), Fotogramas 1922-1945 par László Moholy-Nagy, Ausst.-Kat. Stiftung Antoni Tapies, Barcelona 1998

Munkácsi, Martin (Martin Marmorstein od. Mermelstein)
(Kolozsvár/Ungarn 1896-1963 New York)

Im Alter von 11 Jahren brach M. M. seine Schulausbildung ab und ging seiner Liebe zum Sport nach. Mit 16 begab er sich nach Budapest, bestritt anfangs seinen Lebensunterhalt mit Malerarbeiten und hoffte, als Poet zu Erfolg zu kommen. Für Zeitschriften schrieb er Gedichte, kleine Features und Interviews für ihre Klatschkolumnen. Die technischen Voraussetzungen der Fotografie eignete er sich als Autodidakt an. Durch die anhaltende Leidenschaft für den Sport debütierte er als Sportberichterstatter für verschiedene ungarische Zeitungen und Magazine, u.a. *Az Est, Pesti Naplo, Szinhazi Elet*. 1927 ging er nach Berlin, einer Stadt, die ihm (im beginnenden Zeitalter der Medien) unbegrenzte Möglichkeiten zur Entfaltung seiner Talente zu bieten schien. Kurz nach seiner Ankunft ließ er sich vom *Ullstein*-Konzern unter Vertrag nehmen. Am 14. Oktober 1928 erschien sein erster Bildbericht in der *Berliner Illustrirten Zeitung*. Dem folgten Veröffentlichungen in anderen Blättern des Verlages: *Die Dame, Koralle, Uhu*. Zur Modefotografie kam er durch Zufall. Ein gemeinsamer Bekannter stellte den Kontakt zur Chefredakteurin Carmel Snow her, die gerade von *Vogue* zu *Harper's Bazaar* wechselte und die Zeitschrift von ihrem verstaubten Image befreien wollte. Beeindruckt von Munkácsis Aufnahmen, schloß sie mit ihm im Mai 1934 einen Exklusivvertrag ab, der erst zwei Jahre nach Kriegsende gelöst wurde. Ohne jede Erfahrung in dieser Branche, revolutionierte er die Modefotografie: Niemals zuvor hatte es ein Fotograf gewagt, Mode außerhalb der

Studios zu inszenieren. Er avancierte zum höchstbezahlten Modefotografen Amerikas.

Lit.:

William A. Ewing (Hrsg.), Spontaneity and Style, Retrospective Martin Munkácsi, Ausst.-Kat. International Center of Photography, New York 1978

Nancy White/John Esten, Martin Munkácsi, Style in Motion, New York (Potter) 1979

Retrospektive Fotografie, Martin Munkácsi, Text Raymond Moghe, Bielefeld/Düsseldorf (Edition Marzona) 1980

Susan Morgan, Martin Munkácsi, Biographical Profile, New York (Aperture) 1992

Martin Munkácsi, Retrospective, Ausst.-Kat. New York 1994

Klaus Honnef, Martin Munkácsi, Tanz und Bewegung, Lebensfreude und Dynamik – die schnellen Bilder des international gefragten Fotografen prägten das Lebensgefühl seiner Zeit, in: Art, Nr. 6, Hamburg 1996, S. 62-71

Nadar, Félix (Gaspar Félix Tournachon)

(Paris 1820-1910 Marseille)

F. N. war eine vielseitige Persönlichkeit, deren Name nicht nur mit der Fotografie eng verbunden ist, sondern auch mit dem allgemeinen kulturellen Leben von Paris im 19. Jahrhundert. Der Sohn eines Druckers aus Lyon begann um 1837 Medizin zu studieren, als Journalist tätig zu werden und für Lokalzeitungen Theaterkritiken zu schreiben. In Paris versuchte er sich als Schriftsteller. 1842 trat er als Korrespondent dem Blatt *Le Commerce* bei und arbeitete zeitweise als Sekretär des Chefredakteurs Charles de Lesseps, dem Bruder des berühmten Ingenieurs. In den Kreisen der Pariser Bohème lernte er zahlreiche Intellektuelle und Künstler kennen, die er später in seinem Atelier, das zum Treffpunkt der Pariser Künstlerszene wurde, portraitierte. Noch lebte er überwiegend vom Schreiben, als er sich der Karikatur zuwandte und für *Le Journal pour rire* regelmäßig Beiträge lieferte. Sein Unternehmen *Le Panthéon Nadar* – eine karikierte Prominentengalerie – begründete 1854 seine Karriere. Mehrmals griff er auf die Fotografie als Vorlage seiner gezeichneten Portraits zurück. Im selben Jahr ließ er sich in die Technik einweisen und eröffnete mit seinem Bruder Adrien ein Fotoatelier, das zu einem florierenden Geschäft wurde. Ab 1860 experimentierte er mit künstlichem Licht und unternahm Kameraausflüge in die Pariser Unterwelt – es entstanden Fotoserien aus den Katakomben. Nach diesem Vorstoß in die Tiefe wollte er auch die Luft erobern. Sein Atelier wurde 1863 zum Hauptquartier der *Gesellschaft zur Förderung der Luftfahrt*. Die ersten Luftfahrten mit seinem Ballon *Le Géant* machten ihn schon in den 60er Jahren weltweit bekannt. Während der Belagerung von Paris 1870/71 organisierte er einen Luftpostdienst. Nach dem deutsch-französischen Krieg eröffnete er ein zweites Atelier in der Rue d'Anjou. 1874 organisierte Nadar die erste Ausstellung der Impressionisten. 1886 führte er das erste Foto-Interview der Welt und veranschaulichte damit eine weitere

Verwendungsmöglichkeit des Mediums. Ein Jahr später siedelte er nach Marseille um, wo er noch bis 1900 ein Fotostudio führte. Im Alter von 80 Jahren publizierte er seine Memoiren unter dem Titel *Quand j'étais photographe*.

Lit.:

Félix Nadar, Als ich Photograph war, Frauenfeld 1978

Paris Souterrain, 1861 Os et des Eaux, Ausst.-Kat. Caisse Nationale des Monuments historiques et Sites, Paris 1982

Otto Hochreiter, Das unterirdische Paris des Félix Nadar, Ausst.-Kat. Österreichisches Fotoarchiv, Museum Moderner Kunst, Wien 1985

Nadar, Les années créatives 1854-1860, Ausst.-Kat. Musée d'Orsay, Paris 1994/The Metropolitan Museum of Art, New York 1995

Michel Auer (Hrsg.), Premier Interview photographique Chevreul – Félix Nadar – Paul Nadar, Neuchatel/Paris (Ides et Calendes) 1999

Gordon Baldwin und Judith Keller, Nadar – Warhol, Paris – New York, Photography and Fame, Ausst.-Kat. J. Paul Getty Museum, Los Angeles 1999/Andy Warhol Museum, Pittsburgh 2000

Nadar, Paul

(Paris 1856-1939 Paris)

Der Sohn des berühmten Fotografen begann schon in dem Atelier seines Vaters in der Rue d'Anjou mit der Fotografie zu experimentieren. Während eines Gesprächs, das Félix Nadar mit dem berühmten Chemiker Michel-Eugène Chevreul am 31. August 1866, wenige Tage vor dessen 100stem Geburtstag führte, bediente Paul die Kamera. Die einzelnen Schnappschüsse, eine Folge von 21 Fotografien, verbanden Vater und Sohn zu einer Serie, die als das erste Foto-Interview der Welt unter dem Titel *Die Kunst, hundert Jahre zu leben* in die Geschichte eingegangen ist und im gleichen Jahr in der Ausgabe vom 5.9.1886 des *Journal illustré* publiziert wurde. Als Bildunterschriften dienten die stenografierten Äußerungen des Wissenschaftlers. So entstand eine Verbindung zwischen Bild und Wort, die den zukünftigen Journalismus prägen sollte. Kurz darauf verließ sein Vater Paris, und Paul übernahm das Atelier. Er erweiterte die Geschäftsgrundlage, handelte mit Apparaten und Zubehör, um die Verbreitung neuer Fotoapparate für Momentaufnahmen voranzutreiben. Mit dem neu auf den Markt gebrachten Rollfilm von *Kodak* nahm die Amateurfotografie ihre Entwicklung. Die Firma eröffnete Filialen außerhalb von Paris und vertrat ab 1891 das amerikanische Unternehmen *Eastman Kodak* in Frankreich. P. N. gründete auch die einflußreiche Zeitschrift *Paris-Photographe*.

Lit.:

Le Monde de Proust Photographies, Ausst.-Kat. Caisse Nationale des Monuments Historiques et Sites, Paris 1991

Maria Morris Hambourg/Françoise Heilbrun/Philippe Neagu, Paul Nadar, Ausst.-Kat. Musée d'Orsay, Paris 1994/Metropolitan Museum of Art, New York 1995

O'Sullivan, Timothy

(Staten Island 1840-1882 Staten Island)

Seine fotografische Ausbildung erhielt T. O'S. um 1860 in dem Portraitstudio von Mathew Brady in New York. Als der ebenfalls für Brady arbeitende Fotograf Alexander Gardner sein eigenes Studio in Washington eröffnete, folgte er diesem 1862 und avancierte bald zum führenden Fotografen seines Teams, das die offiziellen Fotografen der Potomac-Armee während des amerikanischen Bürgerkriegs stellte. Zu seinen berühmtesten Bildern zählt *The Harvest of Death*, das T. O'S. im Juli 1863 am Morgen nach der Schlacht von Gettysburg aufnahm. Ab 1867 erschloß er im Auftrag der *U.S. Government Fortieth Parallel Survey* das Territorium zwischen Nevada und Utah fotografisch. Während der ersten Expedition dokumentierte er die Silberbergwerke in Nevada (*Comstock Lode mine*). Ihm gelangen die ersten Innenaufnahmen unter Benutzung des Magnesiumlichtes. 1869 begleitete er die *Darien*-Expedition nach Panama, um die Möglichkeiten des Ausbaus der Wasserstraße zu erkunden. Die dortigen klimatischen und geographischen Verhältnisse müssen wohl seine Arbeit erheblich erschwert haben, denn es sind nur wenige Fotografien erhalten geblieben. 1873 unternahm er weitere Expeditionen in den Südwesten, konzentrierte sich diesmal aber nicht nur auf beeindruckende Landschaftsaufnahmen, sondern auch auf Bildserien über die Indianerreservate. 1880 avancierte er zum Cheffotografen des *Treasury Department* in Washington, bis ihn eine Tuberkulose-Krankheit zwang, das Fotografieren aufzugeben.

Lit.:

James D. Horan, Americas forgotten Photographer, The Life and Work of the brillant Photographer whose Camera recorded the American Scene from the battlefields of the Civil War to the frontiers of the West, New York (Bonanza Books) 1966

Beaumont Newhall, Timothy H. O'Sullivan, Photographer, Ausst.-Kat. George Eastman House Rochester/Amon Carter Museum of Western Art, Fort Worth 1966

Rick Dingus, The Photographic Artefacts of Timothy H. O'Sullivan, Albuquerque (Univ. of New Mexico Press) 1982

Pabel, Hilmar

(Ratibor/Schlesien 1910-2000 Alpen bei Wesel)

Bevor H. P. 1934 für das Berliner Korrespondenzbüro von Lily Abegg seine erste Fotoreportage über die Faröer-Inseln ablieferte, hatte er einige Semester an der Berliner Humboldt-Universität Germanistik, Philosophie und Zeitungswissenschaften studiert. Aus finanziellen Gründen brach er das Studium ab und erlernte stattdessen in der *Agfa-Fotoschule* die Technik der Fotografie. Ab 1935 wurde er als selbständiger Bildjournalist tätig, vor allem für die *Neue Illustrierte Zeitung und Die Koralle*. Im Zweiten Weltkrieg wurde H. P. dienstverpflichtet, zumeist für die Propagandazeitschrift *Signal* zu fotografieren. Anfang 1945

geriet er in Kriegsgefangenschaft. Nach seiner Entlassung versuchte er einen Neuanfang als Bildjournalist bei der von Erich Kästner geleiteten Zeitschrift *Pinguin* aus dem *Rowohlt*-Verlag. Im selben Jahr erstellte er in Zusammenhang mit der spektakulären Suchaktion des Bayerischen Roten Kreuzes *Verlorene Kinder suchen ihre Eltern. Eltern suchen ihre verlorenen Kinder* – 2000 Portraits von Kindern in Waisenhäusern, eine Fotodokumentation, um Familien in den Nachkriegsjahren zusammenzuführen. Darüber hinaus hielt er das Eintreffen der ersten Kriegsheimkehrer fest. 1948 arbeitete er für die gerade gegründete Zeitschrift *Quick*, für deren internationale Reportagen er u.a. nach Formosa, Japan, Indonesien und China reiste. 1963 wechselte er zum *Stern*, zu dessen festem Mitarbeiterstab er bis 1970 gehörte. In den 80er Jahren arbeitete er wieder freiberuflich. Für seine Bilder von Flüchtlingen aus Vietnam und Kambodscha sowie von Mutter Teresa in Kalkutta erhielt er Preise von *World Press Photo*.

Lit.:

Hilmar Pabel, Jahre unseres Lebens, Stuttgart/München (Constantin Verl.) 1954

Hilmar Pabel, Antlitz des Ostens, Hamburg (Hoffmann und Campe) 1960

Hilmar Pabel, Porträts aus Nachkriegsdeutschland, Fotografien 1945-1980, Ausst.-Kat. Museum Folkwang, Essen 1980

Bilder der Menschlichkeit, Zwölf klassische Reportagen von Hilmar Pabel, Vorwort Marion Gräfin Dönhoff, München/Luzern (Bucher) 1983

Viktoria Schmidt-Linsenhoff, Die Verschlußzeit des Herzens, Zu Hilmar Pabels Fotobuch „Jahre unseres Lebens" (1954), in: Fotogeschichte, Marburg 1992, Jg. 12, H. 44, S. 53-64

Petschow, Robert

(Kolberg 1888-1945 Haldensleben)

Nach dem Schulbesuch in Neubrandenburg nahm R. P. 1907 ein Ingenieurstudium auf. Während dieser Zeit zeigte er großes Interesse am Freiballonsport. Er lernte fotografieren und machte Aufnahmen vom Ballon aus. Nachdem er zahlreiche Preise bei Ballonwettbewerben gewonnen hatte, gab er das Studium auf, um Berufssoldat im Luftschiffer-Bataillon zu werden. 1914 wurde er zum Leutnant befördert. In den 20er Jahren etablierte er sich als Luftbildfotograf und Journalist. Seine Flugaufnahmen wurden in zahlreichen Zeitschriften publiziert. 1929 war er mit abstrakt anmutenden Landschaften aus der Vogelperspektive in der Film und Foto-Ausstellung in Stuttgart vertreten. Als Redakteur arbeitete er 1926 für die Zeitschrift *Die Luftfahrt*, von 1931 bis 1936 für die Berliner Tageszeitung *Der Westen*. Sein Luftbildarchiv mit rund 30.000 Negativen ging im Zweiten Weltkrieg verloren. Nach dem Krieg wurde er Angestellter im Landratsamt Jüterbog und bei der *Dresdner Bank* in Berlin. Als Mitglied des Aero-Klubs setzte er die Luftfotografie fort.

Lit.:

Internationale Ausstellung des Deutschen Werkbunds Film und Foto, Ausst.-Kat. Stuttgart 1929

Eugen Diesel, Land der Deutschen, Luftaufnahmen von Robert Petschow, Leipzig (Bibliographisches Institut) 1933

Ute Eskildsen und Jan-Christopher Horak (Hrsg.), Film und Foto der zwanziger Jahre, Ausst.-Kat. Württembergischer Kunstverein, Stuttgart 1979

Ponting, Herbert
(Salisbury 1870-1935)

Der in England geborene Fotograf und Dokumentarfilmer emigrierte um 1893 in die Vereinigten Staaten, wo er zunächst u.a. als Fotoreporter im russisch-japanischen Krieg 1904/05 arbeitete. Bekannt wurde er aber mit der Erfindung des *kinatoms*, einem portablen Projektor, sowie mit Fotografien und Filmen von Südpolarexpeditionen. Die ersten Erkundungen des noch unerforschten Kontinents fanden von Januar 1902 bis Februar 1904 unter der Leitung des Marineoffiziers Robert F. Scott statt. Für die 1904 entstandenen Tele-Fotografien dieser Expedition wurde H. P. der erste Preis von der *Royal Geographical Society for Antarctic Exploration* verliehen. Im selben Jahr stellte er seine Bilder auf dem Stand der Firma *Kodak* auf der Weltausstellung in St. Louis aus. Die Fotografien von H. P. befinden sich im *British Museum*.

Lit.:
Harry John Phillip Arnold, Photographer of the World, The Biography of Herbert Ponting, Rutherford (Fairleigh Dickinson Univ. Press) 1971

Antarctic Photographs 1910-1916 by Herbert Ponting and Frank Hurley/Scott, Mawson and Shackleton Expeditions, London (MacMillan) 1979

Primoli, Giuseppe
(Rom 1851-1927 Rom)

Der aus den Kreisen des europäischen Hochadels stammende Amateurfotograf lebte bis 1870 in Paris, wo er sich mit der Technik der Fotografie vertraut machte. Zusammen mit seinem Bruder Luigi (1858-1925) fertigte er ab 1875 fotografische Reiseberichte aus Mailand, Venedig, der Schweiz, Griechenland und Spanien an. Berühmt wurde er jedoch durch seine mondänen, den Jugendstil reflektierenden Frauenbildnisse und durch die „Schnappschüsse" aus dem Leben der Oberschicht. Während seiner Pariser Zeit verkehrte er in den Kreisen der Literaten und Künstler, deren Vertreter er in zahlreichen Momentaufnahmen festhielt. Nach seiner Rückkehr nach Italien verband ihn eine enge Freundschaft mit Gabriele D'Annunzio, den er mehrmals portraitierte. Seine Bilder, die maßgeblich die verborgenen, wenn auch harmlosen Kleinigkeiten des Alltags aufzeigen, waren oftmals gar nicht für die Öffentlichkeit, sondern nur für die Privatalben gedacht. Aber neben Aufnahmen von Pferderennen, Fuchsjagden und Fürstenhochzeiten befinden sich auch solche, die die soziale Wirklichkeit in all ihren Facetten ungeschminkt einzufangen versuchten. Zwischen 1885 und 1905 entstanden über 12.000 Negativplatten, die heute in der

Fondazione Primoli in Rom aufbewahrt werden.

Lit.:
Die Welt des Grafen Primoli, Ein wiederentdeckter Fin-de-Siècle-Photograph, in: DU, Zürich (Conzett & Huber), Jg. 30, H. 12, Dez. 1970

Daniela Palazzoli (Hrsg.), Instantanee e fotostorie della bella epoque di Giuseppe Primoli, Florenz (Electa) 1979

Roberta Innamorati/Enrico Valeriani, Giuseppe Primoli, Fotografo Europeo, Mailand 1982

Renger-Patzsch, Albert
(Würzburg 1897-1966 Wamel/Soest)

Seine frühe Jugend verbrachte A. R.-P. in Essen und Thüringen und begann bereits mit 12 Jahren zu fotografieren. An der Kreuzschule in Dresden bestand er das Abitur, von 1916 bis 1918 nahm er als Soldat am ersten Weltkrieg teil und studierte anschließend Chemie an der TH Dresden. 1922 wurde er Leiter der Bildstelle des Folkwang-Archivs und des *Auriga*-Verlags, wo er als Fotograf an der Buchserie *Die Welt der Pflanze* mitarbeitete. Im Jahr 1925 machte sich A. R.-P. in Bad Harzburg als Fotograf selbständig. Es folgten zahlreiche Buchveröffentlichungen. Sein Buch *Die Welt ist schön* (1928) gilt als Dokument der Neuen Sachlichkeit in der Fotografie. Im selben Jahr zog er nach Essen und begann mit der dokumentarischen Bestandsaufnahme westfälischer Industrie- und Stadtlandschaften. 1933 wurde er als Lehrer an die *Folkwangschule* berufen, eine Tätigkeit, die er nach einem Jahr aufgrund politischer Differenzen abbrach. Gegen Ende des Krieges wurde ein großer Teil seines Archivs bei einem Bombenangriff zerstört. 1944 siedelte er nach Wamel bei Soest über. Sein Hauptarbeitsgebiet wurden Landschafts- und Naturdarstellungen. Darüber hinaus betätigte sich A. R.-P. zunehmend als Schriftsteller.

Lit.:
Albert Renger-Patzsch, Der Fotograf der Dinge, Text Fritz Kempe, Ausst.-Kat. Museum Folkwang, Essen 1966/1967

Industrielandschaft, Industriearchitektur, Industrieprodukt, Fotografien 1925-1960 von Albert Renger-Patzsch, Red. Klaus Honnef und Gregor Kierblensky, Ausst.-Kat. Rheinisches Landesmuseum Bonn 1977

Ann und Jürgen Wilde (Hrsg.), Ruhrgebiet-Landschaften 1927-1935, Köln (DuMont) 1982

Weston Naef, Joy before the Object by Albert Renger-Patzsch, New York (Aperture) 1993

Marianne Bieger, Florian Hufnagel und Reinhold Mißbeck (Hrsg.), Albert Renger-Patzsch, Späte Industriephotographie, Ausst.-Kat. Deutsches Architekturmuseum Frankfurt am Main/Museum Ludwig, Köln/Neue Sammlung, München 1993/1994

Marianne Bieger, Albert Renger-Patzsch – Der Ingolstädter Auftrag, Überlegungen zur Industriefotografie nach 1945, Weimar (Diss. Univ. Köln) 1995

Michael Bockemühl, Zwischen der Stadt, Photographien des Ruhrgebiets von Albert Renger-Patzsch, Ostfildern (Ed. Tertium) 1996

Ann und Jürgen Wilde (Hrsg.), Albert Renger-Patzsch - Spätwerk, Bäume, Landschaft, Gestein, Ausst.-Kat. Kunstmuseum Bonn 1996

Frühe Fotografien von Albert Renger-Patzsch, Zum 100. Geburtstag, Ausst.-Kat. Städtische Galerie Würzburg 1997

Maßvoll heißt sinnvoll ordnen, Rudolf Schwarz und Albert Renger-Patzsch, Der Architekt, der Photograph und die Aachener Bauten, Ausst.-Kat. Suermondt-Ludwig Museum, Aachen 1997

Ann und Jürgen Wilde, Thomas Weski (Hrsg.), Meisterwerke von Albert Renger-Patzsch, Ausst.-Kat. Sprengel Museum Hannover 1997

Albert Renger-Patzsch Archiv (Hrsg.), Die Welt der Pflanze, Ausst.-Kat. SK Stiftung, Köln 1998

Albert Renger-Patzsch 1897-1966, Architektur im Blick des Fotografen, Ausst.-Kat. Zentralinstitut für Kunstgeschichte, München 1998

Riefenstahl, Leni (Helene Amalia Bertha)
(geb. 1902 in Berlin)

Aufgewachsen in Berlin, wo ihr Vater eine Firma für Heizungs- und Sanitäranlagen betrieb, begann L. R. mit 16 Jahren Ballettunterricht in der Schule von Helene Grimm-Reiter zu nehmen. Sie belegte dann Meisterkurse z.B. an der Tanzschule von Mary Wigman in Dresden und gab im Oktober 1923 ihren ersten Tanzabend als Solistin in München, dem eine kurze Tourneekarriere als Tänzerin folgte. Seit 1924 begeisterte sie sich für das neue Medium Film. Sie traf den Filmregisseur Arnold Fanck, der gerade seinen Film *Der heilige Berg* gedreht hatte. L. R. spielte nicht nur in fünf seiner Filme mit, sondern lernte bei ihm auch das Filmhandwerk kennen. Ihren ersten Film *Das blaue Licht* drehte sie 1931. Nach 1933 war sie die Regisseurin der Parteitagsfilme: 1933 *Sieg des Glaubens*, 1934 *Triumph des Willens*, 1935 *Parteitag der Freiheit – Unsere Wehrmacht*. Zwischen 1936 und 1938 entstand der zweiteilige Propagandafilm zu den Olympischen Spielen (*Fest der Völker* und *Fest der Schönheit*). Im April 1945 wurde sie von amerikanischen Soldaten in ihrem Haus in Kitzbühel verhaftet, dann aber aufgrund einer Entlastungserklärung freigesetzt. Nach Kriegsende startete sie eine Karriere als Fotografin und erstellte eine Reihe fotografischer Essays über die Naturvölker Afrikas. In den 50er und 60er Jahren reiste sie mehrmals nach Kenia und in den Sudan. Ihre Bildreportage über *Die Nuba* wurde 1969 im *Stern* abgedruckt und erschien 1973 als Buch. Ab 1974 arbeitete L. R. auch als Unterwasserfotografin. Lebt in Pöcking am Starnberger See.

Lit.:
Leni Riefenstahl, Schönheit im olympischen Kampf, Berlin (Deutscher Verlag) 1937

Leni Riefenstahl, The Last of the Nuba, New York (Harper and Row) 1973

Glenn B. Infield, The Fallen Film Goddess, New York (Crowell) 1976

Charles Ford, Leni Riefenstahl, Schauspielerin, Regisseurin und Fotografin, München (Heyne) 1982

Leni Riefenstahl, Wunder unter Wasser, München (Herbig) 1990

Leni Riefenstahl, Text Oksana Bulgakowa, Ausst.-Kat. Filmmuseum Potsdam, Berlin (Henschel), 1999

Rainer Rother, Leni Riefenstahl, Die Verführung des Talents, Berlin (Henschel) 2000

Angelika Taschen (Hrsg.), Leni Riefenstahl, Fünf Leben, Eine Biographie in Bildern, Köln/London/Paris (Taschen) 2000

Rodtschenko, Alexander Michailowitsch
(St. Petersburg 1891-1956 Moskau)

Nach dem Besuch der Kasan-Kunst-Schule von 1910-1914 siedelte A. M. R. 1914 nach Moskau über, wo er mit Malewitsch und Tatlin zusammentraf. Im selben Jahr entstanden seine ersten abstrakten Federzeichnungen, die er in der Avantgarde-Ausstellung *Magazin* ausstellte. Von 1917 bis 1921 wurde er einer der führenden Theoretiker und Praktiker des Konstruktivismus, wandte sich aber dann zeitweise von der Malerei ab. Die frühesten Fotomontagen datieren von 1920. Von diesem Zeitpunkt bis in die Mitte der 1930er Jahre arbeitete er als Gestalter und Fotograf. 1924 machte er selbst seine ersten Fotografien, die sich durch eine streng formale Bildkomposition auszeichneten: schräger Bildhorizont, steiler Blickwinkel, extreme Perspektiven. Als Leiter der *foto-LEF* (Fotografische Linke Front der Kunst) und Mitglied der fotografischen Gruppe innerhalb von *Oktober* wurde Rodtschenko als Führer der sowjetischen Avantgarde-Fotografie betrachtet. Anfang der 30er Jahre distanzierten sich – unter dem Vorwurf des Formalismus – einige Fotografen von seinen Arbeiten. Im Jahre 1935, anläßlich der Ausstellung *Meister sowjetischer Photokunst*, wurde er rehabilitiert und durfte erneut die offiziellen Publikationen mit seinen Fotografien beliefern. Er steuerte Entwürfe für Zeitschriften und andere Publikationen bei und begann wieder zu malen. Auch experimentierte er in den 50er Jahren mit der Farbfotografie.

Lit.:
Evelyn Weiss (Hrsg.), Alexander Rodtschenko, Fotografien 1920-1938, Ausst.-Kat. Museum Ludwig, Köln/Bauhaus-Archiv, Berlin/Kunsthaus Zürich/Staatliche Kunsthalle, Baden-Baden 1978/1979

Alexander Rodtschenko, Fotografien + Fotomontagen, Red. Ulrich Wallenburg, Ausst.-Kat. Staatliche Kunstsammlung Cottbus 1981

Zeichnungen, Linolschnitte, Photographien von Alexander Rodtschenko, Ausst.-Kat. Kupferstichkabinett Dresden 1981

Hubertus Gassner, Rodcenko-Fotografien, Heidelberg 1982 (Diss. Univ. Heidelberg)

Alexander Rodtschenko, Maler, Konstrukteur, Fotograf, Dresden (Verlag der Kunst) 1983

Gerd Unverfehrt/Tete Böttger, Rodtschenko Photograph 1891-1956, Bilder aus dem Moskauer Familienbesitz, Ausst.-Kat. Kunstsammlung der Universität Göttingen, Göttingen (Arkana Verlag) 1989

Peter Noever (Hrsg.), Zukunft ist unser einziges Ziel, Ausst.-Kat. Österreichisches Museum für Angewandte Kunst, Wien 1991

Aleksandr Michajlovic Rodcenko, Aufsätze, Autobiographie, Notizen, Briefe, Erinnerungen, Dresden (Verlag der Kunst) 1993

Margarita Tupitsyn, Alexander Rodtschenko, Das neue Moskau, Fotografien aus der Sammlung L. und G. Tatunz, Ausst.-Kat. Sprengel Museum, Hannover/Centro Português de Fotografia, Porto/Centro Cultural de Belèm, Lissabon/Münchner Stadtmuseum/Tel Aviv Museum of Art/Art Museum Seattle 1999/2000

Römer, Willy
(Berlin 1887-1979 Berlin)

Nach dem Schulbesuch begann W. R. 1903 eine Lehre bei der *Berliner Illustrations-Gesellschaft*. 1908/09 und 1910/12 arbeitete er bei seinem früheren Lehrherrn C. F. Delius, einem der drei Gründer der Gesellschaft, und wechselte dann bis 1915 zur *Pressebildagentur Robert Sennecke*. Während des ersten Weltkrieges war W. R. Soldat, wurde zuerst in Rußland und Polen, dann in Flandern eingesetzt. Hinter der Front fotografierte er das Leben und Arbeiten der russischen Bauern. Als er Ende November 1918 nach Berlin zurückkam, stieß er auf die revolutionären Bewegungen. Er dokumentierte zuerst die Dezemberereignisse von 1918 mit den Kämpfen um das Berliner Stadtschloß, dann die Januarkämpfe 1919 und den blutigen Bürgerkrieg im März. Seine Fotografien waren die meistpublizierten in der deutschen Presse. Später dokumentierte er auch den rechtsradikalen Kapp-Putsch und das soziale Elend der Inflationsjahre. In der Weimarer Republik betrieb er zusammen mit dem Kaufmann Walter Bernstein die Firma *Photothek Römer & Bernstein* in Berlin SW 61, Belle-Alliance-Str. 82, bis diese am 30.9.1935 durch die Nationalsozialisten geschlossen wurde. Während des Dritten Reichs lebte er vom Verkauf der Bilder an entlegene Provinzzeitungen, wurde dann im Zweiten Weltkrieg nach Posen zwangsverpflichtet. Gegen Kriegsende lebte er in Berlin und hielt sich mit dem Verkauf von Fotopostkarten über Wasser. Die letzten zwanzig Jahre bis zu seinem Tode war er mit der Aufarbeitung seines riesigen Archivs beschäftigt.
Lit.:
Diethardt Kerbs (Hrsg.), Willy Römer, Die Novemberrevolution Berlin 1918/19, Berlin (Nishen) 1982

Diethardt Kerbs (Hrsg.), Willy Römer, Januarkämpfe, Berlin 1919, Berlin (Nishen) 1982

Diethardt Kerbs/Walter Uka/Brigitte Walz-Richter (Hrsg.), Die Gleichschaltung der Bilder, Pressefotografie 1930-36, Berlin (Frölich & Kaufmann) 1983, S. 37

Diethardt Kerbs, Willy Römer 1887-1979, als Fotograf der Revolution in Berlin, in: Ausst.-Kat. Revolution und Fotografie Berlin 1918/19, Neue Gesellschaft für Bildende Kunst, Berlin 1989, S. 155-173

Rodger, George
(Hale/Cheshire 1908-1995 Smarden/Kent)

Nach dem Besuch des St. Bees College in Cumbria ging G. R. 1927 zur Königlichen Handelsmarine und umsegelte zweimal die Welt. Im Alter von 20 Jahren schrieb er seine erste Story für *Baltimore Sun*. Von da an begann er auch zu fotografieren. Er arbeitete als Autodidakt und hielt sich mit verschiedenen Gelegenheitsjobs in den USA während der Depression über Wasser. 1936 kehrte er völlig mittellos nach England zurück und bewarb sich als Fotograf bei der *BBC*. Zwei Jahre später kaufte er sich seine erste *Leica* und arbeitete freiberuflich für die Agentur *Black Star*. Bei Beginn des Krieges

meldete er sich freiwillig bei der *Royal Air Force*, wurde aber nicht als Fotograf eingezogen. Ab 1940 reiste G. R. im Auftrag der Zeitschrift *Life* durch Westafrika, Äthiopien, Sahara, Indien, Burma. Er berichtete aus der Normandie ebenso wie vom Italienfeldzug. Am 12. April 1945 betrat er das Konzentrationslager Bergen-Belsen. Obwohl er als Kriegsreporter schon viel gesehen und einen legendären Ruf erworben hatte, schwor er sich danach, niemals wieder Kriegszustände und Kriegsfolgen zu fotografieren. Seine Bilder von Bergen-Belsen wurden über mehrere Seiten in *Life* veröffentlicht. Danach hielt er die Unterzeichnung der Teilkapitulation der deutschen Wehrmacht am 4. Mai fest. Zusammen mit Robert Capa, Henri Cartier-Bresson und Chim (David Seymour) war er 1947 Gründungsmitglied der Fotoagentur *Magnum*. Ihm wurde Afrika zugeteilt, das er innerhalb von 2 Jahren von Kapstadt bis Kairo durchquerte. Nach dem Tod von Capa und Chim übernahm G. R. die Leitung von *Magnum*. 1959 kehrte er nach England zurück. Er arbeitete für Zeitschriften wie *National Geographic, Life, London Illustrated News, Paris Match, Der Stern*. Zwischen 1977-79 kehrte er dreimal nach Afrika zurück, um sich der Dokumentation verschiedener afrikanischer Stämme, unterstützt vom *British Council*, zu widmen.
Lit.:
George Rodger, Le Village des Noubas, Paris (Robert Delpire) 1955

Inge Bondi, George Rodger, London (The Arts Council of Great Britain) 1975

Martin Caiger-Smith, George Rodger, Magnum Opus, Berlin (Nishen)/London 1987

The Blitz – The Photography of George Rodger, London (Viking) 1990

George Rodger, Humanity and Inhumanity, The Photographic Journey of George Rodger, London (Phaidon Press) 1994

Peter Sager, Jenseits von Afrika, in: Die Zeit, Hamburg, Nr. 11, 10.3.1995, S. 97

Ruge, Willi
(Berlin 1892-1961 Offenburg)

W. R. versuchte sich bereits mit 18 Jahren als Flugzeugbauer, raste aber mit der selbstgebauten Maschine gegen einen Schuppen. Ab 1910 war er als Pressefotograf in Berlin tätig, offensichtlich reizten ihn die damit verbundenen Gefahren, die er mit denen eines Fliegers verglich. Im ersten Weltkrieg war er einer der ersten Bildberichterstatter der Luftwaffe. Beim Spartakusaufstand 1919 fotografierte er die Kämpfe im Scheunenviertel in Berlin, später Ereignisse um den Hamburger Aufstand und die Kämpfe in Oberschlesien. In der Weimarer Republik begleitete er Ernst Udet auf einem seiner Kunstflüge. W. R. arbeitete als ,Sensationsreporter', vor allem für die *Berliner Illustrirte Zeitung*. Nebenher führte er auch eine Pressebildfirma, die sich *Foto-Aktuell* nannte. W. R. unternahm Reisen nach Afrika und Südamerika. Im Zweiten Weltkrieg betätigte er sich erneut als Kriegsberichterstatter bei

der Luftwaffe. Am 22.11.1943 wurde er in Berlin-Schöneberg ausgebombt. Dabei wurde sein gesamtes Archiv vernichtet. Nach dem Krieg arbeitete W. R. wieder als Reporter für *Weltbild* und *Quick*.
Lit.:
Revolution und Fotografie Berlin 1918/19, Ausst.-Kat. Neue Gesellschaft für Bildende Kunst, Berlin 1989, S. 144

Ruttmann, Walther
(Frankfurt am Main 1887-1941 Berlin)

Im Jahre 1907 begann W. R. ein Architekturstudium in Zürich und München. Dann wechselte er zur Malerei an der Münchner Akademie und ließ sich anschließend bei Ubbelohe in Marburg ausbilden. Im ersten Weltkrieg war er als Leutnant an der Ostfront. Nach einem Nervenzusammenbruch hielt er sich bis 1917 in einem Sanatorium auf. Im selben Jahr malte er seine ersten abstrakten Bilder, zwei Jahre später unternahm er seinen ersten Filmversuch *Opus I*, mit dem er u.a. auch auf der Ausstellung *Film und Foto* in Stuttgart 1929 vertreten war. 1923-1926 arbeitete er bei *Prinz Ahmed* von Lotte Reiniger mit und betätigte sich auch als Werbefilmer. Sein erster bedeutender Film entstand 1927 – *Berlin, Die Sinfonie der Großstadt*, dem weitere folgten. Nach 1933 drehte er nur noch Dokumentar- und Propagandafilme.
Lit.:
Internationale Ausstellung des Deutschen Werkbunds Film und Foto, Stuttgart 1929

Ute Eskildsen/Jan-Christopher Horak (Hrsg.), Film und Foto der zwanziger Jahre, Ausst.-Kat. Württembergischer Kunstverein, Stuttgart 1979

Salomon, Dr. Erich
(Berlin 1886-1944 KZ Auschwitz)

E. S. entstammte einer wohlhabenden Berliner Bankiersfamilie und studierte zunächst in Berlin Ingenieurwesen und Zoologie. Danach absolvierte er von 1909 bis 1914 ein Jurastudium in München und Berlin. Während des ersten Weltkrieges diente er in der deutschen Armee und geriet in französische Gefangenschaft. Bis 1921 arbeitete er an der Börse, versuchte sich als selbständiger Geschäftsmann, bevor er 1925 in die Werbeabteilung des *Ullstein*-Verlags eintrat, wo er eher zufällig mit der Fotografie in Berührung kam. Seine erste Anerkennung als Fotograf erlangte E. S. 1928 mit einer Fotoserie, die er heimlich während eines Gerichtsprozesses mit versteckter Kamera aufgenommen und in der *Berliner Illustrirten* publiziert hatte. Daraufhin gab er seine Stellung auf und begann seine Karriere als freier Fotograf bei der *BIZ, Münchner Illustrierte, The Graphic* und *Fortune*. In London fotografierte er 1929 das Bankett der *Royal Academy*. Im folgenden Jahr entstand seine berühmte Bildserie über Marlene Dietrich, die mittels des ersten transatlantischen Telefons mit ihrer Tochter sprach. Mit seinen Bildreportagen hat er die Grundlagen

des modernen Fotojournalismus gelegt. 1930 entstand die beeindruckende Reportage über Ellis Island, der Quarantänestation für die Immigranten, die von dort das ersehnte Land sehen konnten, aber noch nicht betreten durften. Drei Jahre später, nach der Machtergreifung Hitlers, war auch er gezwungen, zu emigrieren. Er ging in die Niederlande und arbeitete für *De Telegraaf, Het Leven, Daily Telegraph* und *Life*. 1943 wurde er von den Nationalsozialisten gefangengenommen, in Scheveningen interniert und in das Konzentrationslager Theresienstadt deportiert. Im Juli 1944 wurde Dr. Erich Salomon in Auschwitz ermordet.
Lit.:
Els Barents/W. H. Roobol, Dr. Erich Salomon 1886-1944, Aus dem Leben eines Fotografen, München 1981

Wolfgang Oehler, Erich Salomon, Aus dem Leben eines Fotografen, Ausst.-Kat. Berlinische Galerie, Berlin 1983

Janos Frecot/Helmut Geisert/Bernd Wiese, Leica Fotografie 1930-39 von Erich Salomon, Ausst.-Kat. Berlinische Galerie, Berlin 1986

Erich Salomon, Lichtstärke, Ermanox-Aufnahmen 1928-1932, Nördlingen (Greno) 1988

Erich Salomon, Fotografien aus Amerika 1930-32, in: Augenzeugen, Photojournalismus in Deutschland, Kodak Kulturprogramm zur Photokina, Kunsthalle Köln 1994

Erich Salomon, Emigrant in London, Fotos 1935-40; Peter Hunter Emigrant in Holland, Amsterdam (Focus) 1996

Sander, August
(Herdorf/Sieg 1876-1964 Köln)

Seine erste Fotoausrüstung kaufte A. S. sich noch während er 1890-1896 in einer Eisenerzgrube arbeitete. Anschließend trat er als Fotoassistent bei Georg Jung in Trier ein und besuchte bis 1901 mehrere Fotoateliers in Berlin, Magdeburg, Halle und Leipzig, um sein technisches Können zu verbessern. 1901-02 studierte er Malerei in Dresden, danach arbeitete er für die *Fotografische Kunstanstalt Greif* in Linz an der Donau, die er 1904 übernahm und bis zu seinem Umzug nach Köln führte. Hier gründete er 1910 ein fotografisches Atelier in Lindenthal. Von 1914 bis 1918 leistete er Kriegsdienst ab. Der 1929 publizierte Bildband *Antlitz der Zeit* diente als Vorausschau für sein 1911 begonnenes enzyklopädisches Lebenswerk *Menschen des 20. Jahrhunderts*, mit dem er sich bis in die 50er Jahre hinein beschäftigte und das Personen verschiedenster Berufe und Stände als Archetypen zeigt. 1936 wurden die Druckstöcke für die Publikation von den Nationalsozialisten vernichtet. Das Bildwerk konnte erst 1980 als Rekonstruktion herausgegeben werden. Darüber hinaus lieferte A. S. auch Mappenwerke mit Landschaftsaufnahmen und Architekturansichten sowie Naturstudien, die teilweise in Büchern, Zeitschriften und Ausstellungen präsentiert wurden. 1944 zerstörten Bombenangriffe das Kölner Atelier. Mit den nur z. T. geretteten Negativen zog er nach Kuchhausen in den

Westerwald, wo er seine fotografische Tätigkeit fortsetzte. 1952 vollendete er eines der letzten Projekte – *Köln wie es war* –, in dem August Sander die Stadt vor und nach der Kriegszerstörung zeigte.

Lit.:

Winfried Ranke, August Sander, Die Zerstörung Kölns, München (Schirmer/Mosel) 1985

Reinhold Misselbeck, Romanische Kirchen gesehen von August Sander, Köln (Greve) 1987

August Sander – In der Fotografie gibt es keine ungeklärten Schatten, Ausst.-Kat. August-Sander-Archiv/SK Stiftung City Treff im Puschkin Museum, Moskau 1994

Köln wie es war, Ausst.-Kat. Kölnisches Stadtmuseum 1995

Zwischen Dokument und Abstraktion, Eine Auswahl aus der Sammlung der Deutschen Gesellschaft für Photographie im August-Sander-Archiv, Köln 1996

Wilhelm Schürmann (Hrsg.), Die Nerven enden an den Fingerspitzen, Ausst.-Kat. David Zwirner Gallery, New York 1997

Penelope Salinger (Hrsg.), Eclectic Focus, Photographs from the (Marjorie and Leonard) Vernon Collection, Ausst.-Kat. Santa Barbara Museum of Art, 1999

Photographische Sammlung/SK Stiftung Kultur (Hrsg.), Zeitgenossen, August Sander und die Kunstszene der 20er Jahre im Rheinland, Göttingen (Steidl) 2000

Schaichet, Arkadi

(Nikolajew 1898-1959 Moskau)

Nach einer Schlosserlehre auf der Werft und dem Dienst in der Roten Armee ging A. Sch. nach Moskau. Er begann 1922 als Retuscheur in einem Portraitatelier zu arbeiteten und 1924 als Fotoreporter für *Rabotschaja gaseta* und *Ogonjok*. Er gehörte einer neuen Fotografengeneration an, die sich als Revolutionäre mit der Kamera begriff und die Aufbruchstimmung im jungen Sowjetstaat fotografisch festhalten wollte. Seine Arbeit wurde 1928 mit einer ersten offiziellen Auszeichnung gewürdigt. Zu seinen berühmtesten Arbeiten gehört der Foto-Essay *24 Stunden im Leben der Familie Filipow* von 1931, den er zusammen mit Max Alpert und Solomon Tules produzierte und der einen Tag im Leben des Metallarbeiters in der Fabrik und in der Familie zeigt. Diese Publikation hatte eine starke internationale Propagandawirkung. Im Zweiten Weltkrieg war er als Frontberichterstatter für die Zeitschrift *Frontowaja illustrazia* tätig. So entstanden über 10.000 Fotografien von fast allen Frontabschnitten. Er wurde mit dem Orden des Großen Vaterländischen Krieges 2. Klasse sowie dem Rotbannerorden ausgezeichnet.

Lit.:

Russische Photographie 1840-1940, Ausst.-Kat. Rheinisches Landesmuseum Bonn 1993

Arkadi Schaichet, Photography 1924-1951, Moskau, Ausst.-Kat. Puschkin Museum 2000

Schall, Roger

(geb. 1904 in Nancy)

Der Sohn eines Fotografen kam mit seiner Familie 1911 nach Paris, wo sein Vater ein fotografisches Atelier betrieb. Nach dem

Studium an der Zeichen- und Malereischule Germain Pilon arbeitete er als Retuscheur im Betrieb seines Vaters. 1924 leistete er als Fotograf seinen Dienst bei der Armee. Nach dem Kauf einer *Leica*-Kamera begann er 1929 selbständig zu fotografieren – hauptsächlich Frauenakte. Zusammen mit seinem Bruder Raymond eröffnete er 1931 ein Fotostudio auf dem Montmartre, das 14 Angestellte zählte. Gleichzeitig konnte er seine ersten Fotografien erfolgreich an die Zeitschriften *Art et médicine*, *L'Art vivant* und *Vu* verkaufen. Letztere beauftragte ihn 1935 mit einer Reportage über die Vorbereitungen zu den Olympischen Spielen in Berlin. Seine Fotografien, die dem „Neuen Sehen" verpflichtet waren, wurden in Frankreich sehr geschätzt, und es gelang ihm, sich als Ereignis-, Mode- und Gesellschaftsfotograf zu etablieren. 1940 wurde er eingezogen und als Fotograf zu Propagandaberichten verpflichtet, die dem Ansehen Frankreichs im Ausland dienen sollten. 1944 erschien sein Bildband *À Paris sous la botte des nazis* mit einem Vorwort von General de Gaulle. Nach Kriegsende arbeitete er 1946 als Fotoreporter in Algerien, anschließend betätigte er sich nur noch als Werbefotograf bis er sich 1967 gänzlich aus dem Geschäft zurückzog.

Lit.:

Frankreich, Ein Bilderbuch, Text Jean Baugé, Paris (Schall) 1941

Christian Bouqueret, Des années folles aux années noires, La nouvelle vision photographique en France 1920-1940, Paris (Marval) 1997, S. 278

Schuh, Friedrich Gotthard

(Berlin Schöneberg 1897-1969 Küsnacht)

Um Malerei zu studieren, ging F. G. S. kurz vor der Schließung der Grenzen im ersten Weltkrieg von 1914-18 nach Italien, gefolgt von Aufenthalten in München und Paris. 1926 kehrte er nach Zürich zurück und trat der Basler Malergruppe *Rot-Blau* bei. Zugleich beschäftigte er sich als Amateur mit der Fotografie, bis er 1931 die Entscheidung traf, als Berufsfotograf für die *Zürcher Illustrierte* zu arbeiten. Er veröffentlichte Bildberichte aus aller Welt: 1933-37 entstanden Reportagen in Belgien, Italien, England und über die Wirkungen des aufkommenden Nationalsozialismus in Österreich; 1938-39 hielt er sich auf Sumatra, Java und Bali auf. Sein 1940 erschienener Bild- und Textband *Insel der Götter* zählt zu den bedeutendsten Fotobüchern seiner Art. Im Jahre 1941 arbeitete er bei *DU* mit, anschließend trat er der Bildredaktion der *Neuen Zürcher Zeitung* bei, die er bis 1960 leitete. Bis zu seinem Tod beschäftigte er sich mit Fotografie und Malerei.

Lit.:

Stiftung für Photographie (Hrsg.), Photographie in der Schweiz von 1840 bis heute, Teufen (Arthur Niggli AG) 1974, S. 290-291, 313

Ein Zeitbild 1930-50, Paul Senn, Hans Staub, Gotthard Schuh, Drei Schweizer Photoreporter, Ausst.-Kat. Kunstmuseum Basel 1986

Gotthard Schuh, Photographien aus den Jahren 1929-1963, Bern (Benteli Verlag) 1982

Seidenstücker, Friedrich

(Unna 1882-1966 Berlin)

F. S. begann 1901 in Hagen ein Studium an der Maschinenbauschule. 1903 ging er nach Berlin und setzte sein Studium an der TU fort. Gleichzeitig besuchte er Bildhauerateliers und modellierte und zeichnete vorwiegend Tiere nach eigenen fotografischen Vorlagen, die er im Zoo aufgenommen hatte. Während des ersten Weltkriegs arbeitete er als technischer Konstrukteur beim Zeppelinbau in Wildpark bei Potsdam. Gegen Ende des Krieges studierte er das Fach Tierplastik an der *Staatlichen Hochschule für Bildende Künste* bei August Gaul, als dessen Meisterschüler er 1921 das Studium abschloß. In den 20er Jahren versuchte er seine Arbeit als Bildhauer durch den Verkauf von Fotografien zu finanzieren. Seine ersten Tierfotos bot er dem *Ullstein*-Verlag an, der sie zu seinem eigenen Erstaunen erwarb und publizierte. Um 1930 gab F. S. die Bildhauerei endgültig zugunsten der Fotografie auf. Er etablierte sich als Genrefotograf des sogenannten „Berliner Humors". Auch konnte er im Nationalsozialismus durch diese Beschäftigung einem Einsatz beim Flugzeugbau entgehen. Nach 1945 dokumentierte er in umfangreichen Bildserien die Zerstörung Berlins, insbesondere die Ruinen des Berliner Zoos.

Lit.:

Werner Kourist (Hrsg.), Friedrich Seidenstücker, Von Tieren und von Menschen, Berlin (Nishen) 1986

Bildarchiv Preußischer Kulturbesitz (Hrsg.), Der faszinierende Augenblick, Fotografien von Friedrich Seidenstücker, Berlin (Nicolai) 1987

Senn, Paul

(Rothrist/Schweiz 1901-1953 Bern)

Der als Graphiker ausgebildete P. S. kam als Autodidakt zur Fotografie. Nach langen Wanderjahren in Frankreich, England, Deutschland, Italien und Spanien eröffnete er 1930 ein eigenes graphisches Atelier in Bern und arbeitete als Werbefachmann. Arnold Kübler holte ihn als Fotograf an die *Zürcher Illustrierte*. Er wurde zum „Chronisten der düsteren Jahre", der Weltwirtschaftskrise und ihrer Auswirkungen, fotografierte 1937 im Spanischen Bürgerkrieg und nach dem Zweiten Weltkrieg das Elend der Flüchtlinge. Paul Senn verstand sich als Zeitzeuge sozialer und politischer Mißstände, hielt mit seiner Kamera aber auch liebenswürdige Aspekte des Alltags fest. Zwischen den Jahren 1939 und 1951 reiste er durch die USA, Deutschland, Schweden, Frankreich, Italien, Mexiko und Kanada.

Lit.:

Stiftung für Photographie (Hrsg.), Photographie in der Schweiz von 1840 bis heute, Teufen (Arthur Niggli AG) 1974, S. 282-283, 313

Photographien aus den Jahren 1930-53 von Paul Senn, Ausst.-Kat. Kunsthaus Zürich 1981

Bilder aus der Schweiz von Paul Senn, Ausst.-Kat. Kunstmuseum Bern 1982

Ein Zeitbild 1930-50, Paul Senn, Hans Staub, Gotthard Schuh, Drei Schweizer Photoreporter, Ausst.-Kat. Kunstmuseum Basel 1986

Paul Senn, Künstlerporträts, Ausst.-Kat. Kunstmuseum Bern 1991

Sennecke, Robert

(Pyritz/Pommern 1885-1938/39 Lübben)

R. S. gründete 1910 die zweitgrößte Bildagentur in Berlin, den *Internationalen Illustrations-Verlag* am Halleschen Ufer 9. Vertrieben wurden nicht nur Fotografien des eigenen Fotografenstabs, sondern auch Bilder von amerikanischen und englischen Lieferanten. Vor der Gründung soll R. S. als Langstreckenläufer an den Olympischen Spielen in Athen 1906 teilgenommen haben. Im ersten Weltkrieg war er bei den deutschen Militärberatern in der Türkei tätig. Anfang der 30er Jahre zwang ihn eine Krankheit, sich aus der Firma, deren Leitung seine Tochter übernahm, zurückzuziehen. 1936 wurde das Konkursverfahren eingeleitet.

Lit.:

Revolution und Fotografie, Berlin 1918/19, Ausst.-Kat. Neue Gesellschaft für Bildende Künste, Berlin 1989, S. 146

Smith, William Eugene

(Wichita/Kansas 1918-1978 Tucson/Arizona)

W. E. S. erhielt mit 18 Jahren ein Stipendium für Fotografie an der *University of Notre Dame*. Bereits ein Jahr später veröffentlichte er seine erste Bildreportage in *Newsweek*, 1938 Mode- und Portraitstudien in *Harper's Bazaar*. Im Alter von 21 Jahren war er Vertragsfotograf bei *Life*. Von 1943 bis 1945 arbeitete er als Kriegsberichterstatter für *Flying*, ab Mai 1944 für *Life* und dokumentierte den japanisch-amerikanischen Luftkrieg: Seine erschütternden Fotos betrachtete er selbst als Fehlschlag, da sie nichts zur endgültigen Ächtung des Krieges beigetragen haben. Nach 1945 reiste er für *Life* um die Welt. Es entstanden ergreifende Sozialdokumentationen wie der Bericht über Albert Schweitzer in Lambarene, über ein psychiatrisches Hospital auf Haiti oder die ‚Arbeit eines Landarztes' in den USA. Mit *The Spanish Village* gelang W. E. S. eine Reportage, die in die Geschichte des modernen Fotojournalismus einging. 1955 trat Smith der *Magnum*-Gruppe bei. Im Jahre 1972 berichtete er in einer eindringlichen Folge von Bildern über *Minamata* und die Auswirkungen der Umweltverschmutzung durch Quecksilber auf die Einwohner eines japanischen Fischerdorfes.

Lit.:

W. Eugene Smith, His Photographs and Notes, Nachwort Lincoln Kirstein, New York (Aperture) 1973

Let Truth be the Prejudice, W. Eugene Smith, His Life and Photographs, Ausst.-Kat. Philadelphia Museum of Art 1986

Henning Hansen, Myth and Vision, On the Walk to Paradise Garden and the Photography of W. Eugene Smith, Arhus 1987

Jim Hughes, W. Eugene Smith, The Life and Work of an American Photographer, New York (Macgraw-Hill) 1989

Minamata, Photographies de W. Eugene Smith, Text Jim Hughes, Ausst.-Kat. Centre National de la Photographie, Paris 1990

Glenn G. Willumson, Eugen Smith and the Photographic Essay, (Cambridge Univ. Press) 1992

W. Eugene Smith, Memorial Fund, New York 1993

W. Eugene Smith, Text Pierre Bonhomme, Ausst.-Kat. Museu Nacional d'art de Catalunya, Barcelona 1999

Stelzner, Carl Ferdinand
(Flensburg 1805-1894 Hamburg)

Als Miniaturmaler hatte C. F. St. schon 1839 in Hamburg Fuß gefaßt und gehörte zusammen mit seiner Frau Caroline Stelzner zum Kreis der anerkannten Hamburger Künstler. Nach der Erfindung der Daguerreotypie mußte er erkennen, daß die Tage der Miniaturmalerei gezählt waren. Um das neue Verfahren zu erlernen, ist er angeblich nach Paris gefahren. Anschließend eröffnete er um 1840 eine Ateliergemeinschaft mit Hermann Biow in Hamburg. Zusammen stellten sie eine große Anzahl von Portrait-daguerreotypien her. Darüber hinaus hielten sie Ansichten fest, wie etwa die Ruinen des Alsterbezirks nach dem großen Feuer vom 5. bis 8. Mai 1842 in Hamburg. Die Geschichte der Illustration nach Fotografien begann mit den vier Abbildungen vom Bahnhofsbau in Altona nach Daguerreotypien von C. F. St., die in der Illustrirten Zeitung am 13. September 1845 publiziert wurden. Schon zwei Jahre vorher hatte er seine gemeinsame Ateliertätigkeit mit H. Biow aufgegeben und machte sich nicht nur mit seinen Einzelportraits einen Namen, sondern auch mit Gruppenbildern wie etwa denen vom Hamburger Künstlerverein, dessen Mitglied er war. Anfang der 50er Jahre des 19. Jahrhunderts zeigte sich bei J. F. St. ein Augenleiden, das 1854 zu seiner völligen Erblindung führte. Die Leitung seines Ateliers übernahm 1858 der Fotograf Oskar Fielitz aus Braunschweig, ein Jahr später Carl Heinrich Gustav Siemsen.

Lit.:
Wilhelm Weimar, Die Daguerreotypie in Hamburg, in: Beilage zum Jahrbuch der Hamburger wissenschaftlichen Anstalten, Nr. 32, Hamburg 1915

Fritz Kempe (Hrsg.), Photographie zwischen Daguerreotypie und Kunstphotographie, Museum für Angewandte Kunst, Hamburg 1977

Bodo von Dewitz/Reinhardt Matz (Hrsg.), Silber und Salz, Zur Frühzeit der Photographie im deutschen Sprachraum 1839-1860, Ausst.-Kat. Agfa Foto-Historama, Köln 1989

Stone, Sasha
(Alecsandr Serge Steinsapir)
(St. Petersburg 1895-1940 Perpignan)

Als Jugendlicher zog S. St. nach Warschau, wo die Familie seiner Mutter lebte. Nach dem Studium der Elektrotechnik bekam er eine Stelle in einem Konstruktionsbüro für Flugzeugbau in den USA. In den Staaten entwickelte sich sein künstlerisches

Interesse. Er wurde Schüler des Bildhauers Hunt Diederich und gründete einen kleinen Betrieb für Kunstschmiedearbeiten. Während des ersten Weltkrieges wurde er als amerikanischer Staatsbürger bei einer Luftwaffeneinheit in England stationiert. Dort fing er zu fotografieren an. Nach Ende des Krieges ermöglichte ihm ein Stipendium einen Aufenthalt in Paris. Hier führte er um 1920 seine künstlerische Ausbildung fort, kam aber auch mit der Fotografie in Berührung. Um 1922 ließ er sich in Berlin nieder und besuchte die Kunstschule des Bildhauers Alexander Archipenko, die ihm einen schnellen Anschluß an die dortige Künstlerszene ermöglichte. Er trat der sogenannten G-Gruppe um Hans Richter bei. Ab 1924 begann er als selbständiger Fotograf zu arbeiten, hauptsächlich auf dem Gebiet der Werbe- und Theaterfotografie. Seine Fotografien erschienen regelmäßig in den Magazinen des Ullstein-Verlags, wie Uhu oder Die Dame. In der Zeitschrift Gebrauchsgraphik veröffentlichte er 1930 eine Serie von Eigenanzeigen mit der Schlagzeile „Sasha Sone steht noch mehr", die zu seinem Markenzeichen werden sollte. Außerdem stellte er Werbefilme für die Deutsche Reichsbahn her. Von 1932 bis 1939 führte er gemeinsam mit seiner Frau Wilhelmine Schammelhout (Künstlername Cami Stone) ein Fotostudio in Brüssel. 1939 ließ er sich scheiden und heiratete Lydia Edens, mit der er kurz vor dem Einmarsch der deutschen Truppen floh, in der Hoffnung, nach Amerika zurückkehren zu können. Er erkrankte und starb in der Klinik von Perpignan.

Lit.:
Adolf Behne (Hrsg.), Berlin in Bildern, Aufnahmen von Sasha Stone, Berlin 1929

Ute Eskildsen/Jan-Christopher Horak (Hrsg.), Ausst.-Kat. Film und Foto der zwanziger Jahre, Stuttgart 1979

Eckhardt Köhn (Hrsg.), Photographien 1925-1939 von Sasha Stone, Ausst.-Kat. Museum Folkwang Essen 1990

Interface, Ausst.-Kat. Canadian Museum of Contemporary Photographs, Ottawa 1998

Strache, Wolf
(geb. 1910 in Greifswald)

Nach dem Abitur studierte W. St. Volkswirtschaft und schloß 1934 mit der Promotion ab. Anschließend wandte er sich der Fotografie zu und stieg bei Ullstein als Bildjournalist ein. Bald arbeitete er frei, u.a. für Die Woche, Die neue Linie und verschiedene Sportzeitschriften. Ab 1936 brachte er Bücher im eigenen Verlag heraus, deren Spektrum von Landschaftsbildbänden bis zu rüstungstechnischen Themen reichte. Mit Kriegsbeginn wurde er PK-Fotograf der Luftwaffe. Nach dem Krieg ließ sich W. St. in Stuttgart nieder. Er konzentrierte sich wieder auf die Verlegertätigkeit und knüpfte ab 1955 mit der Publikationsreihe Das neue deutsche Lichtbild an das bereits zwischen 1927 und 1938 erschienene Jahrbuch Das Deutsche Lichtbild an. Ab 1960 stand ihm

Otto Steinert als Mitherausgeber zur Seite. Gemeinsam bauten sie eine Anthologie der Fotografie in Deutschland auf. Neben dieser Tätigkeit, die W. St. bis 1975 ausübte, erstellte er auch Industrie-Monografien im Auftrag großer Unternehmen. Von 1971 bis 1985 war er Geschäftsführer des Bundes Freischaffender Foto-Designer und bemühte, diesem neuen Berufsbild zur Anerkennung zu verhelfen. Lebt in Stuttgart.

Lit.:
Wolf Strache, Bilder aus den Jahren 1934-1980, Stuttgart (Drei Brunnen Verlag) 1981

Stuttgart mit meinen Augen, Einführung Manfred Rommel, Stuttgart (Theiss) 1982

Wolf Strache, Vor fünfzig Jahren, Stuttgart 1986

Deutsche Lichtbilder, Ausst.-Kat. Köln 1987, S. 146-147

Draußen vor der Tür, Fotografien zum Kriegsende, Ausst.-Kat. Kulturamt der Stadt Fellbach 1995

Szathmari, Carol
(Kolozsvár/Ungarn 1812-1887 Bukarest)

Der Maler, Lithograph und Fotograf C. Sz. entstammt einer Adelsfamilie aus Siebenbürgen. Er studierte Archäologie, Geschichte, Malerei, Natur-und Rechtswissenschaften. Nach seinem Juradiplom ging er nach Wien und trat eine Stelle in der siebenbürgischen Kanzlei des kaiserlichen Hofes an, die er bis 1835 behielt, als er sich zu einer künstlerischen Laufbahn entschloß. Seinen historischen und ethnologischen Interessen ging er auf zahlreichen Reisen nach, die ihn auch in den Orient führten. Um 1843 ließ er sich in Bukarest nieder und versuchte zunächst als Portraitmaler zu arbeiten. Ab 1848 forcierte er eine Karriere als Fotograf, die mit Bildern aus dem Krimkrieg einen ersten Höhepunkt erreichte. Er hatte den Vorteil, auf beiden Seiten der Front fotografieren zu können, und dokumentierte noch vor Roger Fenton die erste Phase des Krieges. Mit dem „Rumänienalbum" von 1866 stellte er eine Dokumentation zusammen, die dem ortsfremden König Karl von Hohenzollern-Sigmaringen seinen neuen Herrschaftsbereich vorstellen sollte. Aktuelle Ereignisse hielt er auch 1877 in einer Bildserie über den russisch-türkischen Krieg fest.

Lit.:
Ana Maria Covrig, Beiträge zur Erforschung des Lebens und Werkes des Malers Carol Popp de Szathmary, in: Studii si cercetari de istoria artei, Bukarest 1976, Nr. 1, S. 9-23

Emanuel Badescu/Stefan Godorogea, Der Photograph Carol Popp de Szathmary, in: Revista Muzeelor, Bukarest 1983, Nr. 1, S. 54-66

Karin Schuller-Procopovici, Ein Land aus dem Bilderbuch, Das Rumänienalbum des Carol Szathmari, in: Ausst.-Kat. Silber und Salz, hrsg. von Bodo von Dewitz/Reinhardt Matz, Agfa Foto-Historama, Köln 1989, S. 438-457

Taro, Gerda
(Stuttgart 1910-1937 Spanien)

Nach ihrer Schulausbildung in Stuttgart besuchte G. T. ein Pensionat in der Schweiz und zog danach mit ihrer Familie nach Leipzig. Nach Hitlers Machtergreifung wurden ihre Brüder in der antifaschistischen Bewegung aktiv und mußten in die Illegalität abtauchen. Belastendes Material wurde hingegen bei G. T. gefunden, die im Spätherbst 1933 nach Paris emigrierte. Anfang 1935 wohnte sie zur Untermiete bei dem aus Dresden geflohenen Juristen Fred Stein, der als freier Fotograf arbeitete und dem sie gelegentlich in der Dunkelkammer zur Hand ging. Diesem stellte sie ihren Freund Robert Capa vor. Zu dieser Zeit hat sie vermutlich selbst mit dem Fotografieren angefangen und kümmerte sich gleichzeitig um die Vermarktung der Bilder ihres Freundes Capa. 1935 arbeitete sie als Assistentin der Bildagentur Alliance Photo. Darüber hinaus gelang es ihr, eigene Fotografien an verschiedene französische Zeitschriften zu verkaufen, von denen viele fälschlicherweise Capa zugeschrieben wurden, wie man später nachweisen konnte. Kurz darauf kam G. T. im Spanischen Bürgerkrieg bei einem Unfall ums Leben. Der Dichter Louis Aragon inszenierte für sie in Paris ein Begräbnis, dem tausende von Menschen beiwohnten.

Lit.:
Willy Maywald, Die Splitter des Spiegels, München 1985

Imre Schaber, Gerta Taro, Fotoreporterin im Spanischen Bürgerkrieg, Eine Biografie, Marburg (Jonas) 1994

Thibault
(Lebensdaten unbekannt)

Über das Leben und Werk dieses Fotografen ist nur bekannt, daß es ihm gelang, während der Revolution von 1848, die allein in Paris über 3000 Opfer in drei Tagen forderte, mehrere Daguerreotypien herzustellen. Die Aufnahmen zeigen die errichteten Straßenbarrikaden in der Rue Saint-Maure, Popincourt, von dem Fenster eines Hauses aufgenommen. Zwei dieser Aufnahmen wurden mit Hilfe von Holzstichen in der Zeitung L'Illustration vom 1. Juli 1848 veröffentlicht und gelten als die ersten nach einer Daguerreotypie-Vorlage publizierten Bilder in der französischen Presse. Dem ersten Bild, das die menschenleere Straße am 25. Juni festhält, steht das zweite Bild vom 26. Juni 1848 gegenüber, das einen Blick auf das lebhafte Straßentreiben nach dem Anschlag auf den General Lamoricière gewährt.

Lit.:
Paris et le daguerreotype, Paris 1989, S. 256-257

Michel Frizot (Hrsg.), Neue Geschichte der Fotografie, Köln (Könemann) 1998, S. 360

Umbo (Otto Maximilian Umbehr)
(Düsseldorf 1902-1980 Hannover)

Früh zeigte U. Interesse für das Schauspiel, die Töpferei und den Holzschnitt. 1921-23 war er Schüler am *Bauhaus* in Weimar u.a. bei J. Itten, O. Schlemmer und P. Klee. Nach Ende des Studiums zog er nach Berlin und arbeitete in verschiedenen Bereichen, u.a. auch als Kamerassistent. Gemeinsam mit S. Stone arbeitete er an Walther Ruttmanns Film *Berlin, Die Sinfonie der Großstadt*. Um 1928 traf er Simon Guttmann, der gerade die Bildagentur *Dephot* gegründet hatte. Bis 1933 arbeitete U. für Dephot und war zuständig für die Studiofotografie. Nach 1933 betätigte er sich als freier Journalist für verschiedene Magazine. Die Bandbreite seines Schaffens reichte von der subtilen Reportage über die ironische Fotocollage bis hin zum neusachlichen und symbolistischen Stilleben. Während des Zweiten Weltkrieges leistete er Kriegsdienst, war zeitweise auch als PK-Fotograf der Marine tätig. Sein Fotoarchiv überstand den Krieg nicht. 1945 ging Umbo nach Hannover, um als Lokalreporter zu arbeiten. Drei Jahre später nahm er bis 1967 die Stelle als Hausfotograf der *Kestner-Gesellschaft* an. Von 1957 bis 1974 entfaltete er eine rege Lehrtätigkeit in Bad Pyrmont, Hildesheim und an der Werkkunstschule in Hannover.

Lit.:
Photographien 1925-33 von Umbo, Ausst.-Kat. Spectrum Photographie im Kunstmuseum Hannover 1979

Hans Christian Adam, Im Flüchtlingslager, Berlin (Dirk Nishen) 1985

Herbert Molderings, Otto Umbehr 1902-1980, Düsseldorf (Richter) 1995

Herbert Molderings, Vom Bauhaus zum Bildjournalismus, Ausst.-Kat. Kunstverein für die Rheinlande und Westfalen, Düsseldorf 1995

Underwood and Underwood
(Lebensdaten unbekannt)

Die Brüder Elmar und Bert Underwood gründeten 1880 in Ottawa/Kansas ein kleines Vertriebsunternehmen von Stereobildern für drei amerikanische Produzenten: Charles Bierstadt, Littleton View Co. und J. F. Jarvis. Ihr Verkaufsprinzip mit Agenten, die die Bilder von Tür zu Tür anboten, hatte Erfolg und ermöglichte ein rasches Expandieren der Firma. Sie eröffneten Zweigstellen in Baltimore, Toronto und Liverpool. 1884 besaßen die Brüder im Stereokartenvertrieb das Monopol, woraufhin sie 1891 ihren Firmensitz nach New York verlegten. Mit einer eigenständigen Produktion von Bildern beschäftigten sie sich erst in den 1890er Jahren, wodurch ihre Aufnahmen aus Rom, Griechenland, Ägypten, Palästina, Japan und Amerika weltweit Verbreitung fanden. Auch ließen sie sich eine originelle Veröffentlichungsform patentieren: Eine buchförmige Pappschachtel mit bis zu 100 Stereokarten wurde von selbst hergestellten Landkarten begleitet, die in Verbindung mit den Bildern und den Texten benutzt werden sollten. Jedem Kartenquadrat entsprach eine Fotografie.

Lit.:
Robert Taft, Photography and the American Scene, New York 1938, S. 502-503

Vogel, Lucien
(Paris 1886-1954 Paris)

Der Sohn des Malers und Graphikers Hermann Vogel begann 1906 als Art-director von *Vie heureuse* und *Femina*. 1909 Chefredakteur von *Art et décoration*. 1911 entschloß er sich, eine eigene Zeitschrift zu gründen – *La Gazette du bon ton*, die zu einem der einflußreichsten Modejournale der Zeit wurde. In Zusammenarbeit mit seiner Frau Cosette de Brunhoff, die ihre redaktionelle Karriere bei *Vogue* gestartet hatte, gründete er 1920 *L'Illustration des modes*. Ein Jahr später gab er mit Condé Nast *Feuillets d'art, recueil de littérature et d'art contemporain* heraus. Von 1922 bis 1925 war er künstlerischer Leiter der *Vogue*. Am 21.3.1928 lancierte er in Paris die Wochen-Illustrierte *Vu*, für die er namhafte Mitarbeiter gewinnen konnte: Fotografen wie Jean Moral, Gaston Paris, André Kertész, Germaine Krull, und Irène Lidova für die Gestaltung. Für die Fotomontagen der Titelseiten Alexander Liberman und Marcel Ichac. Ab 1930 setzte er Carlo Rim als Chefredakteur ein. L. V. emigrierte vor dem Krieg in die USA, wo er im Redaktionsstab der Zeitschrift *Free World* tätig wurde. 1945 kehrte er nach Frankreich zurück und übernahm erneut, bis zu seinem Tode, die Leitung der *Jardin des modes*.

Lit.:
Marianne Fulton, Eyes of Time, Photojournalism in America, New York (Graphic Society Book) 1988

Christian Bouqueret, Des années folles aux années noires, La nouvelle vision photographique en France 1920-1940, Paris (Marval) 1997, S. 279

Weber, Wolfgang
(Leipzig 1902-1985 Köln)

W. W. studierte bis 1924 Ethnologie und Musikwissenschaften in München. 1925 beauftragte ihn das *Phonetische Institut* der Universität Berlin mit der Erforschung und Aufzeichnung der Wadjagga-Musik am Kilimandscharo. Mit dieser Forschungsreise begann auch seine bildjournalistische Tätigkeit. Ab 1926 erstellte er Fotoreportagen in Afrika („Wie reist man heute in Zentralafrika", *Münchner Illustrierte* 9.7.1926). Als Fotograf mit besonderen Privilegien gelangen ihm im Zweiten Weltkrieg Fotodokumentationen wie z.B. *Geschwaderflug von Italo Balbo über den Atlantik*. Nach 1945 wurde er Chefreporter der *Neuen Illustrierten*, für die er von Krisenherden der Welt berichtete. Zu seinen Themen gehörte aber auch das politische Tagesgeschehen in den Staaten der Dritten Welt: die Suez-Krise, die Machtkämpfe im Kongo, die Begegnung von Nehru und Tschou En-lai, die Situation in Südafrika. 1964 wechselte Weber zum Fernsehen und erstellte Reiseberichte.

Lit.:
Wolfgang Weber, Abenteuer meines Lebens, München/Wien/Basel 1960

Tim N. Gidal, Chronisten des Lebens, Die moderne Fotoreportage, Berlin (edition q) 1993

Whipple, John Adams
(1823-1891)

Über das Leben des Bostoner Fotografen ist nur bekannt, daß er in der Stadt ein Daguerreotypie-Portraitatelier betrieb. Um 1848 hat er die *Vignettenportraits* erfunden, die sich einer außerordentlichen Beliebtheit erfreuten. Weiterhin ist bekannt, daß ihm für eine Daguerreotypie des Mondes auf der *Londoner Weltausstellung* von 1851 eine Medaille verliehen wurde. Die Aufnahme hatte er im selben Jahr durch das Fernrohr der *Harvard University* gemacht, eine Technik, welche die Jury als den Beginn einer neuen Ära, der Astrofotografie, bezeichnete. Es wird wohl kaum ein Zufall sein, daß der ebenfalls in Boston lebende Astronom Lewis Morris Rutherford in den Jahren von 1858 bis 1878 Astrofotografien herstellte. Seine Aufnahmen überließ er dem Observatorium der Columbia-Universität. Eine dort erhaltene Liste verzeichnet über 700 Bilder von der Sonne und den Sonnenfinsternissen, vom Mond und dem Mars oder vom Merkurdurchgang.

Lit.:
Floyd und Marion Rinhart, The American Daguerreotype, Athens 1981, S. 125-128

Helmut Gernsheim, Die Geschichte der Photographie, Die ersten hundert Jahre, Frankfurt/Berlin/Wien (Propyläen) 1983, S. 131, 143

Wolff, Dr. Paul
(Mülhausen/Elsaß 1887-1951 Frankfurt am Main)

P. W. war zuerst hauptberuflich als Arzt tätig. Erste Fotografien machte er bereits als Schüler. 1926 gewann er auf der *Großen Deutschen Photographischen Ausstellung* in Frankfurt am Main eine *Leica*, die erst ein Jahr zuvor auf den Markt gekommen war. Mit besonderem Erfolg setzte er die neue Kamera ein. Ohne Bindung an ein spezielles Sujet fotografierte P. W. Menschen bei der Arbeit, Landschaften und Städte. Er wurde so zu einem der wichtigsten Wegbereiter der Kleinbildfotografie. Seine Bildbände haben zu der rasch einsetzenden Beliebtheit der Kamera erheblich beigetragen. Nach 1935 veranstaltete er auch Ausbildungskurse für Bildjournalisten und publizierte zahlreiche Lehrbücher. Am bekanntesten wurde „Meine Erfahrungen mit der Leica". Er baute ein Archiv auf, das zum Großteil 1944 vernichtet wurde. Die ausgelagerten (KB-)Bestände sind heute Teil des historischen Bildarchivs Dr. Paul Wolff & Tritschler in Offenburg.

Lit.:
Dr. Paul Wolff, Ausst.-Kat. Rüsselsheim 1989

Der Mann war einfach ein Begriff, in: Leica World, 1/2001

BIBLIOGRAFIE DER ILLUSTRIERTEN ZEITSCHRIFTEN

(eine Auswahl)

AIZ (Arbeiter Illustrierte Zeitung)
Erschienen: Organ der KPD,
Berlin: Neuer Deutscher Verlag
Gegr.: 1925
Aufl.: Wöchentl., 250.000 (1927)
Eingest.: 5. März 1933 in Deutschland,
danach Neugründung im Exil (Prag und
Paris) als Volks Illustrierte
Red.: Willi Münzenberg
Vorläufer: Ging aus der 1921 gegr.
Zeitschr. Sowjet-Russland im Bild hervor,
die 1923/24 als Sichel und Hammer
erschien
*Anmerk.: Über 200 publ. Fotomontagen von John
Heartfield und Karel Vanek.*

Atlantis
Untertitel: Länder – Völker – Reisen
Erschienen: Monatl., Freiburg i. Br.
Zürich: Atlantis-Verlag
Gegr.: 1929
Eingestellt: 1964
Red.: Martin Hürlimann
Forts.: Ab 1964 aufgegangen in DU
*Anmerk.: Von Sept. 1944 bis Apr. 1950 nur i. d.
Schweiz.*

Berliner Illustrirte Zeitung
Erschienen: Berlin: Hepner & Co.;
ab 1894 Ullstein AG
Gegr.: 1891 (1. Probenr. 14.12.1891)
Aufl.: Wöchentl., 20.000 (1895), 800.000
(1906), 1.844.130 (1930), 1.100.000
(1937)
Eingestellt: 29. April 1945
Red.: Ab 1894 Manuel Schnitzer; ab 1902
N. Falk; 1905-33 Kurt Korff; 1933-37 Karl
Schnebel; ab 1937 Harald Lechenperg
Titeländerung: Ab Jan. 1941 Berliner
Illustrierte Zeitung
*Anmerk.: Logo von Peter Behrens. Ab 1902 im
Rotationsdruck hergestellt.*

Berliner Leben
Untertitel: Zeitschrift für Schönheit und
Kunst
Erschienen: Monatl., Berlin: Oestergaard;
Klett; Almanach-Kunstverlag
Gegr.: 1898
Eingestellt: 1928
Forts.: Das Blatt fürs Heim

Beyers für Alle
Untertitel: Das nützliche Familienblatt
Erschienen: Bis 1932 Leipzig; Wiesbaden:
Beyer
Gegr.: 1929/30
Eingestellt: 1940/41
Forts.: 1950-57
*Anmerk.: Bis 1932 Zusatz: Bilder-, Roman-, Moden-
und Kinderzeitung.*

Collier's Weekly
Untertitel: The National Weekly
Erschienen: New York
Gegr.: 1888
Aufl.: Wöchentl.
Eingestellt: 1957
*Anmerk.: Sept. 1895 bis Dez. 1904: Collier' Weekly;
Viertgrößte Illustrierte in den USA.*

Die deutsche Illustrierte
Erschienen: Berlin: ABC-Verlag; Die
Deutsche Illustrierte Verlagsges.m.b.H.
Gegr.: 1925
Aufl.: Wöchentl., 360.000 (1927)
Eingestellt: 1944
Red.: Erich Sander
*Anmerk.: Beilage zu Deutsche Saar-Zeitung;
später zu Sachsenstimme.*

Das Illustrierte Blatt
Untertitel: Die junge Zeitschrift für Haus
und Familie
Erschienen: Frankfurt/Main: Frankfurter
Societäts Druckerei GmbH
Gegr.: 1913
Aufl.: Wöchentl., 250.000 (1926),
500.000 (1939)
Eingestellt: 1944
Red.: 1927-31 Max Giesenheyner
Vorläufer: 1905-1913 Kleine Presse
Titeländerung: Ab 1929 Frankfurter
Illustrierte
Anmerk.: In Kupfertiefdruck.

Das Pfennig-Magazin
Untertitel: Für Verbreitung gemeinnütziger
Kenntnisse
Erschienen: Leipzig: Bossange; Exped. des
Pfennig-Magazins (Brockhaus)
Gegr.: 1833
Aufl.: Wöchentl.
Eingestellt: 1942
Anmerk.: Reprint Nördlingen, Greno

Das Ufer
Untertitel: Die Farb-Illustrierte
Erschienen: Offenburg: Franz Burda
Gegr.: April 1948
Aufl.: 14-tägl.
Eingestellt: 1953, erschien weiter als
Bunte Illustrierte

Der Querschnitt
Untertitel: Marginalien der Galerie
Flechtheim
Erschienen: Berlin: 1920-24 Galerie
Flechtheim; 1925-33 Propyläen-Verlag;
1934-35 Kurt Wolff, Berlin; 1935-36
Heinrich Jenne, Berlin
Gegr.: 1921
Eingestellt: 1936
Hrsg./Red.: 1925-31 H. von Wedderkopp,
1931-36 Victor Wittner

Der Welt-Spiegel
Untertitel: Illustrierte Halbwochen-
Chronik des Berliner Tageblatt
Erschienen: Berlin: Rudolf Mosse
Gegr.: 1902
Aufl.: 250.000 (1912), 2 x wöchentl.
Eingestellt: 1939
Red.: Ab 1902 Reinhold Schlingmann,
bis 1930 Günter Mamlock; 1930-33 Gusti
Hecht; ab 1933 Dr. Fritz Kirchhofer
Vorläufer: Gegr. 1899 als Deutsche
Lesehalle
*Anmerk.: 1926-33 als selbständige Zeitschr.
vertrieben. Ab 1912 im Rotationsdruck.*

Deutsch Amerika
Untertitel: Das illustrierte Wochenblatt
Erschienen: Milwaukee, Wisc.: Germania
Herold
Gegr.: 1916
Aufl.: Wöchentl.
Eingestellt: 1931
Vorläufer: New Yorker Staatszeitung
Forts.: Deutsch-Amerika und Sport-
Rundschau
Anmerk.: Juli 1922 bis Dez. 1923 eingestellt.

Deutsche Illustrierte Zeitung
Erschienen: Berlin: Verlag d. Berliner
Verlagscomtoir
Gegr.: 1884
Aufl.: Wöchentl., 25.000 (1885)
Eingestellt: 1887
Hrsg.: Emil Dominik
Forts.: Über Land und Meer
Anmerk.: Chromolithogr. Kunstbeilage.

Die Dame
Erschienen: Berlin: Ullstein AG
Gegr.: 1912
Eingestellt: 1943
Red.: Bis 1933 Kurt Korff; ab 1933 Ludwig
Emanuel Reindl
Vorläufer: Illustrierte Frauen-Zeitung

Die Hamburger Woche
Erschienen: Hamburg: Heinrich-Eisler-
Verlag
Gegr.: 1906
Aufl.: Wöchentl., 50.000 (1908)
Eingestellt: 1923

Die Neue Linie
Erschienen: Leipzig; Berlin:
Verlag Otto Beyer
Gegr.: 1929/30
Eingestellt: 1943
Aufl.: Monatl.
Hrsg.: Bruno E. Werner

Die Woche
Untertitel: Moderne illustrierte Zeitschrift
Erschienen: Berlin: August Scherl;
ab 1916 Hugenberg-Konzern
Gegr.: 1899
Aufl.: Wöchentl., 400.000 (1901),
256.250 (1916), 150.000 (1937), 170.000
(1939)
Eingestellt: 1944
Red.: Gustav Dahms; ab 1904 Paul Dobert;
1925-28 Carl Rahn; 1931-39 Dr. Lovis
Hans Lorenz
Anmerk.: Logo von Otto Eckmann

Die Wochenschau
Erschienen: Essen/Düsseldorf/Berlin:
W. Girardet
Gegr.: 1910
Aufl.: Wöchentl., 40.000 (1911), 100.000
(1912), 265.000 (1926)
Eingestellt: 1942
Vorläufer: 1909 Illustrierte Westdeutsche
Wochenschau
Titeländerung: Ab 1932 Wochenschau –
Westdeutsche Illustrierte Zeitung
Anmerk.: Ab 1914, Nr. 11 in Kupfertiefdruck.

Die Zeit im Bild
Untertitel: Actuelle illustrierte
Wochenschrift
Erschienen: Berlin: Verlagsgesellschaft
m.b.H; ab 1910 Berliner Central Verlag
GmbH; ab 1912 München, Neue Deutsche
Verlagsgesellschaft
Gegr.: 1903
Aufl.: Wöchentl., 38.000 (1931)
Eingestellt: 1919
Bildred.: 1903-12 Carl Rahn
Red.: Ab 1912 Hans Bodenstedt
Titeländerung: Ab 1906 Zeit im Bild

DU
Untertitel: Schweizerische Monatsschrift;
ab 1991 Die Zeitschrift für Kunst und
Kultur
Erschienen: Zürich: Conzett & Huber
Gegr.: März 1941

Excelsior
Untertitel: Journal illustré quotidien
Erschienen: Paris: Pierre Lafitte
Gegr.: 1910
Aufl.: Tägl., 100.000 (1910), 132.000
(1917)
Eingestellt: 1943

Femina
Erschienen: Monatl. Frauenzeitschrift,
Paris: Pierre Lafitte; ab Febr. 1916
Hachette
Gegr.: 1901
Eingestellt: 1951
Forts.: Femina lux
Anmerk.: Sept. 1939 bis 1945 Erscheinen eingestellt.

Fortune
Erschienen: Chicago: Time Inc.;
Los Angeles: Time Inc.
Gegr.: 1930
Aufl.: Monatl.
Hrsg.: Henry R. Luce
Red.: 1930-70 Thomas M. Clelland
Anmerk.: Wirtschafts-, Industrie- und
Wissenschaftsmagazin; 1983-94 Fortune International

Frank Leslie's Illustrated Newspaper
Später Leslie's Weekly
Erschienen: New York: Leslie-Judge Co.
Gegr.: 15. Dez. 1855
Aufl.: Wöchentl.
Eingestellt: 1922
Hrsg.: Henry Carter alias Frank Leslie
Vorläufer: 1852 ebenfalls von Frank Leslie
gegr. und 1853 an Gleason's Pictorial
verkaufte Illustrated News
Anmerk.: Titelseite der ersten Ausgabe mit einem
Holzschnitt nach einer Ambrotypie von Mathew
Brady.

Gleason's Pictorial
Erschienen: Boston: Gleason
Gegr.: 1851
Eingestellt: 1859
Forts.: Ballou's pictorial drawing-room
companion
Anmerk.: 1853 Aufkauf von Frank Leslie's Illustrated
News

Hamburger Anzeiger
Untertitel: Illustrierte Beilage in
Kupfertiefdruck
Erschienen: Hamburg: W. Girardet
Gegr.: 1929
Aufl.: Wöchentl.
Eingestellt: 1941

Hamburger Illustrierte Zeitung
Erschienen: Hamburg: Broschek & Co.
GmbH
Gegr.: Dez. 1918
Aufl.: Wöchentl.
Eingestellt: 1944
Red.: Philip Berges; 1936-41 Chefred. Dr.
Hans Berenbrok
Vorläufer: 1916-18 Die Welt im Bild
Titeländerung: Ab 1926, Nr. 39 Hamburger
Illustrierte

Harper's Weekly
Untertitel: Journal of Civilization
Erschienen: New York: McClure
Gegr.: 1857
Aufl.: Wöchentl.
Eingestellt: 1916
Hrsg.: Fletcher Harper
Forts.: The Independent
Anmerk.: Bis Mai 1857, Nr.18 ohne Illustrationen.

Heute
Untertitel: Eine neue Illustrierte für
Deutschland
Erschienen: München: Heute-Verlag
Gegr.: 1945
Eingestellt: 1951
Hrsg.: Amerikanische Militärregierung

Illustrierte Kriegs-Zeitung (Das Weltbild)
Erschienen: Berlin: Illustrationsges.m.b.H.
Gegr.: Aug. 1914
Aufl.: Wöchentl., 100.000 (1916)
Eingestellt: 1918
Red.: Carl Rahn
Vorläufer: Das Weltbild (gegr. 1913)
Forts.: Ab 1918 Das Weltbild - Neueste
Illustrierte Rundschau

Illustrierter Beobachter
Erschienen: München: Franz Eher, Nachf.
Organ der NSDAP
Gegr.: Juli 1926
Aufl.: Wöchentl., 40.000 (1928)
Eingestellt: 1945
Red.: Hermann Esser; später Dietrich
Loder
Anmerk.: 1933-45 erschienen 207 Titelbilder mit
Fotos von Adolf Hitler.

Illustrierte Zeitung
Untertitel: Ab 1862 Wochenzeitung für
Gebildete aller Stände
Erschienen: Leipzig: Johann Jakob Weber
Gegr.: 1843
Aufl.: Wöchentl., 13.000 (1862), 20.000
(1889), 26.000 (1902), 35.000 (1915),
23.000 (1934)
Eingestellt: 1944
Red.: Ab 1933 Chefredakteur Hermann
Schinke
Anmerk.: 10.3.1883 erste publ. Autotypie nach dem
Verfahren von Meisenbach.

J'ai vu...
Erschienen: Paris
Gegr.: 1914
Aufl.: Wöchentl.
Eingestellt: 1920
Anmerk.: Beilage zu Notre étoile

Ken
Untertitel: The Insider's World
Erschienen: Chicago
Gegr.: 1938
Aufl.: 14-täglich
Eingestellt: 1939
Hrsg. Esquire und Ken: David Smart,
Chefred.: Arnold Gingrich

Koralle
Untertitel: Magazin für alle Freunde von
Natur und Technik; ab 1933 Wochenschrift
für Unterhaltung, Wissen, Lebensfreude
Erschienen: Berlin: 1925-33 Ullstein AG;
1933-44 Deutscher Verlag
Gegr.: 1925
Aufl.: Monatl.
Eingestellt: 1944
Red.: Maximilian Kern; ab 1933 Alfred
Wollschläger; 1935-44 Cläre With
Anmerk.: Mai 1933 in eine Kultur-Illustrierte
umgewandelt.

Kristall
Untertitel: Die außergewöhnliche
Illustrierte für Unterhaltung und neues
Wissen
Erschienen: Hamburg: Hammerich &
Lesser; ab 1958 Axel-Springer-Verl.
Gegr.: 1946
Eingestellt: 1966
Vorläufer: Nordwestdeutsche Hefte

L'Illustration
Erschienen: Paris
Gegr.: 1843
Aufl.: 200.000 (1843)
Eingestellt: 1945
Forts.: 1945-55 France Illustration

La Tribuna Illustrata
Untertitel: Noi e il mondo
Erschienen: Rom
Gegr.: 1883
Aufl.: Wöchentl.
Eingestellt: 1945
Red.: Giuseppe Casali

La Vie au Grand Air
Untertitel: Magazine sportif illustré
Erschienen: Paris: Pierre Lafitte & Co
Gegr.: 1898
Aufl.: Wöchentl.
Eingestellt: 1922
Forts.: Tre's-Sport

La Vie Illustrée
Erschienen: Paris
Gegr.: 1898
Hrsg./Red.: Félix Juven u. Henri de
Weindel
Anmerk.: Eine der ersten fotografischen Zeitschriften.

Le Journal Illustré
Erschienen: Paris
Gegr.: 1864
Aufl.: Wöchentl.
Anmerk.: 12. Mai 1914 publ. des ersten fernübertra-
genen Bildes von der Eröffnung der Lyoner Messe
durch Präsident Poincaré.

Le Miroir
Untertitel: Revue hebdomadaire des actualités
Erschienen: Paris: Verdier
Gegr.: 1910
Aufl.: Wöchentl.
Eingestellt: 1919
Forts.: Le miroir des sports
Anmerk.: Eine der frühesten Zeitschr. im Rotationstiefdruck.

Le Miroir du Monde
Erschienen: Paris: Dupuy
Gegr.: 1930
Aufl.: Wöchentl.

Le Monde Illustré
Erschienen: Paris
Gegr.: 1857
Aufl.: Wöchentl.
Eingestellt: 1948
Forts.: France Illustration
Anmerk.: 1877 erste Zeitschr. mit fotomechan. Reprod., die im Zinkographieverfahren gerastert war.

Le Panorama
Erschienen: Paris: Baschet; Tallandier
Gegr.: 1895
Eingestellt: 1905
Anmerk.: 1900-1901 Extrablätter zur Weltausstellung.

Le Tour du Monde
Untertitel: Journal des voyages et des voyageurs
Erschienen: Paris: Hachette
Gegr.: 1860
Eingestellt: 1914

Life
Erschienen: New York: Time Inc.
Gegr.: 23. Nov. 1936
Aufl.: Wöchentl., 500.000 (bei Gründung), 1.000.000 (drei Monate später), 2.000.000 (1938), 8.500.000 (1968)
Eingestellt: 1972
Hrsg.: Henry R. Luce
Anmerk.: Größte Illustrierte der Welt; 1978-2000 als Monatsblatt erschienen.

Lilliput
Untertitel: The Pocket Magazine for Everyone
Erschienen: London: Pocket Publ.
Gegr.: 1937
Aufl.: Monatl., insgesamt 277 Ausg.
Eingestellt: 1960
Hrsg.: Stefan Lorant
Anmerk.: Bis Nr. 147 alle Titelb. von Walter Trier

Look
Erschienen: New York: (John u. Gardner) Cowles Communications
Gegr.: 5. Jan. 1937
Aufl.: Wöchentl., 700.000 (1937), 1.300.000 (Ende 1937), 2.500.000 (1946), 8.000.000 (1960)
Eingestellt: 1971

Match
Erschienen: Paris: Léon Bailby
Gegr.: 1926
Aufl.: Wöchentl., 1.000.000 (1939)
Eingestellt: 1944
Hrsg.: 1938-41 Jean Prouvost
Red. Pierre Lazareff, Georges Kessel
Vorläufer: Gegr. als sportliche Beilage der Zeitschrift L'Instransigeant, hrsg. von L. Bailby
Forts.: Ab 1949 Paris Match

Mid-Week Pictorial (War Extra)
Erschienen: New York: New York Times
Gegr.: Sept. 1914
Aufl.: Wöchentl.
Eingestellt: Febr. 1937

Münchner Illustrierte Presse
Erschienen: München: Knorr & Hirth
Gegr.: 1923
Aufl.: Wöchentl., 280.000 (1927)
Eingestellt: 1944
Red.: 1924-25 Otto Hirth, Wilhelm Dzialas; 1926-30 Paul Feinhals; 1930-33 Stefan Lorant; 1934-36 Dr. Victor Wahl; 1939-42 Dr. Hermann Seyboth

Neue Berliner Illustrierte (NBI)
Erschienen: Berlin/Ost: Allgemeiner Deutscher Verlag
Gegr.: 1. Okt. 1945
Aufl.: Wöchentl., 800.000 (1947)
Eingestellt: 1991
Red.: Bis 1947 Hans Reuter, ab 1947 Lily Becher
Anmerk.: In Lizenz der sowjetischen Besatzungsmacht erschienen.

Neue Illustrierte
Untertitel: Eine aktuelle politische Bilderzeitung
Erschienen: Köln: Heinrich-Bauer-Verlag
Gegr.: Sept. 1946
Eingestellt: 1966
Forts.: Neue Revue
Anmerk.: 1966 Revue darin aufgegangen.

Neue Illustrierte Zeitung (NIZ)
Erschienen: Berlin: Norddeutsche Buchdruckerei und Verlagsanstalt
Gegr.: 1931
Aufl.: Wöchentl.
Eingestellt: 1944
Red.: Ab 1929 Willy Stiewe
Vorläufer: Hackebeils Illustrierte, Aktuelle Wochenschrift, hervorgeg. 1924 aus Die große Berliner Illustrierte

Paris Illustré
Untertitel: Artes, scientia, commersium, industria
Erschienen: Paris: Lahure
Gegr.: 1883
Eingestellt: 1912

Paris Match
Erschienen: Paris: Filipacchi
Gegr.: 25. März 1949
Aufl.: Wöchentl., 800.000 (1999)
Red.: Roger Therond
Vorläufer: Match
Titeländerung: 1972-76 Le Nouveau Paris-Match

Paris-Presse
Erschienen: Paris
Gegr.: Nov. 1944
Aufl.: Tägl.
Eingestellt: Sept. 1948
Forts.: L'Intransigeant
Anmerk.: Aufgegangen in France Soir.

Picture Post
Untertitel: Hultons National Weekly
Erschienen: London: Edward Hulton
Gegr.: 1. Okt. 1938
Aufl.: Wöchentl., 1.000.000 (1939)
Eingestellt: 1. Juni 1957
Red. 1938-40 Stefan Lorant; 1940-1953 Tom Hopkinson; 1953 Ted Castle; 1953-57 Edward Hulton

Quick
Untertitel: Die aktuelle Illustrierte; Illustrierte für Deutschland
Erschienen: München: Dr. Theodor Martens; Hamburg: ab 1966 Heinrich-Bauer-Verlag
Gegr.: 25. April 1948
Aufl.: Wöchentl., 110.000 (1948), 760.000 (Ende 1948), 1.000.000 (1955), 1.700.000 (1960)
Eingestellt: 1992
Red.: 1948 Diedrich Kenneweg; ab 1949 Harald Lechenperg; 1951-61 Franz Hugo Mösslang; 1961-66 Günther Prinz/Karl-Heinz Hagen 1967 Siegfried Agthe

Regards
Erschienen: Paris, Organ der kommunistischen Partei
Gegr.: 1931/32
Aufl.: Monatl. (1931), 14-tägl. (1932), wöchentl. (1934)
Eingestellt: 1960
Hrsg.: Henri Barbusse, André Gide, Romain Rolland u.a.
Red.: Pierre Unik
Anmerk.: 1939-45 nicht erschienen.

Signal
Erschienen: Berlin: Deutscher Verlag
Gegr.: April 1940
Aufl.: 14-tägl., 2.500000
Eingestellt: März 1945
Hrsg.: Auslandsabteilung der Wehrmacht
Red.: 1940-41 Harald Lechenperg; 1941-42 Heinz von Medefind; 1942-45 Wilhelm Reetz; 1945 Dr. Giselher Wirsing
Anmerk.: Erschien als Sonderausgabe der Berliner Illustrirten Zeitung in mehreren Sprachen. Techn. aufwendige Machart: zweifarbiger Umschlagdruck, Vierfarbenseiten.

Stern
Untertitel: Die große Illustrierte
Erschienen: Hannover: 1948; ab 1949 Duisburg/Hamburg: Henri Nannen; Hamburg: ab 1965 Gruner + Jahr
Gegr.: 1948 von Henri Nannen
Aufl.: Wöchentl., 130.000 (1948), 2.013.115 (1967), 1.393.131 (1998)
Verleger: Gerd Bucerius, Reinhard Mohn
Chefred.: Henri Nannen bis 1983

The Daily Graphic
Erschienen: London: Edward Joseph Manfield
Gegr.: 1890
Aufl.: Tägl.
Eingestellt: 1926
Forts.: Daily Sketch

The Graphic
Untertitel: An Illustrated Weekly Newspaper
Erschienen: London: Edward Joseph Manfield
Gegr.: 1869
Aufl.: Wöchentl.
Eingestellt: 1932
Forts.: The Sphere

The Illustrated American
Untertitel: A Weekly News-magazine
Erschienen: New York: Spencer
Gegr.: 1891
Eingestellt: 1897

The Illustrated London News
Erschienen: London: Herbert Ingram;
Elm House
Gegr.: 14. Mai 1842
Aufl.: Anfangs wöchentl., 14-tägl., zeitw.
monatl., ab 1989 vierteljährl.
Eingestellt: 1989
*Anmerk.: Reprod. über den Umweg des Holzstichs;
1912 zum ersten Mal ein integrierter Text-Bild-Teil in
Rotogravur.*

The Independent Magazine
Erschienen: London: Newspaper Publishing
Aufl.: Wöchentl.
Titeländerung: 1988-97 Independent
Magazine; 1997-98 Independent Saturday
Magazine; seit 1999 Independent
Newspaper.

The National Geographic Magazine
Erschienen: Washington: National
Geographic Society
Gegr.: 1888
Aufl.: Monatl., 10 Millionen (1988)
Chefred.: G.H. Grosvenor (1899-1954)
Titeländerung: Ab 1962 National
Geographic

The New York Times
Erschienen: New York
Gegr.: 1857
Aufl.: Tägl.
Hrsg./Inh.: Ab 1890 Adolph S. Ochs;
Red.: Max Frankel
Anmerk.: Führte 1865 die Rotationsschnellpresse ein.

The Sunday Times Magazine
Erschienen: London: Times Newspapers
Ltd.
Gegr.: 1959
Aufl.: Wöchentl.
Anmerk.: Beilage der Sunday Times

Time
Untertitel: The Weekly Newsmagazine
Erschienen: New York: Time Inc.
Gegr.: 1923
Hrsg.: Henry R. Luce
Aufl.: Wöchentl.

Travel
Erschienen: New York
Gegr.: 1901
Titeländerung: Travel Holiday

Uhu
Untertitel: Das neue Ullsteinmagazin
Erschienen: Berlin: Ullstein
Gegr.: Okt. 1924
Aufl.: Monatl.
Eingestellt: Okt. 1934
Red.: Fritz Kroner
Autoren: Kurt Tucholsky, Erich Kästner,
Vicky Baum, Stefan Zweig, Bert Brecht,
Heinrich und Klaus Mann u.a.

USSR im Bau
Erschienen: Moskau: Staatl. Kunstverlag
Gegr.: 1930
Aufl.: Monatl.
Eingestellt: 1941
Forts.: 1949
*Anmerk.: Russische (SSSR na strojke), englische
(USSR in Construction), französische (URSS en con-
struction), spanische (URSS en construccion) und
deutsche (USSR im Bau) Ausgaben.*

Vogue
Erschienen: Boulder/Colorado: Condé Nast
Publ.; 1909 New York/1913 London/1920
Paris/Berlin
Gegr.: 1909
Aufl.: 14-tägl.
Red. der franz. Ausg.: Alexander
Liberman, Lucien Vogel
Künstl. Hrsg. der deutschen Ausgabe:
Herbert Bayer

Voilà
Untertitel: Hebdomadaire du reportage
Erschienen: Paris: Gallimard
Gegr.: 1931
Aufl.: Wöchentl.
Hrsg.: Florent Fels
Red.: Bis 1938 Georges Kessel

Volk und Zeit
Untertitel: Bilder zum Tage
Erschienen: Berlin: Vorwärts-Verlag
Organ der SPD
Gegr.: 1919
Aufl.: Wöchentl.
Eingestellt: 1933
Anmerk.: Beilage zu Vorwärts

VU
Untertitel: Journal de la semaine
Erschienen: Paris: Desfosses-Neograv.
Gegr.: 21. März 1928
Aufl.: Wöchentl., 50.000-100.000 (1928),
450.000 (1931)
Eingestellt: 1940
Chefred.: Anfangs Lucien Vogel, ab April
1930 Carlo Rim
Gestalter: Alexander Liberman u.a.
Anmerk.: Gestalter des Logos Cassandre.

Weekly Illustrated
Erschienen: London: Odhams Press
Gegr.: 1934
Aufl.: Wöchentl.
Eingestellt: 1939
Red.: Stefan Lorant
Vorläufer: The Clarion

**Zeitschrift des Kunst-Gewerbe-Vereins
in München**
Erschienen: 2-monatl.
Gegr.: 1869
Eingestellt: 1886
Chefred.: Joseph von Schmädel
*Anmerk.: Erste Autotypien von Georg Meisenbach,
Okt. 1882*

Zürcher Illustrierte
Untertitel: Aktuelle Tages- und
Sportereignisse
Erschienen: Zürich; Genf
Gegr.: 1925
Aufl.: Wöchentl.
Eingestellt: 1941
Red.: Arnold Kübler

ALLGEMEINE LITERATUR

(eine Auswahl)

Arbeitsgruppe des Fachbereichs für visuelle Kommunikation, Hochschule für Bildende Künste (Hrsg.), Beziehungen zwischen Bild und Text, Hamburg 1978

Aspekte der zeitgenössischen französischen Fotografie (u.a. E. Boubat, Brassaï, Henri Cartier-Bresson), Ausst.Kat. Erlangen, Städtische Galerie, Palais Sutterheim 1986

Atlantis-Querschnitt, Die 30er Jahre im Spiegel einer Zeitschrift, Länder, Völker, Reisen, Zürich/Freiburg 1978

André Barret (Hrsg.), Die ersten Photoreporter 1848-1914, Frankfurt/M. (Krüger) 1978

Erika Billeter, Amerikanische Fotografie 1920-1940, Bern (Benteli) 1979

Leah Bendavid-Val, Photographie und Propaganda, Die 30er Jahre in den USA und der UdSSR (Propaganda & Dreams), Zürich/New York (Edition Stemmle) 1999

Eric Borchert, Entscheidende Stunden, Mit der Kamera am Feind, Berlin 1941

Ernst Born, Die Geschichte des Bilderdruckes, Basel 1984

Christian Bouqueret, Des années folles aux années noires, La nouvelle vision photographique en France 1920-1940, Paris (Marval) 1997

Christian Bouqueret, Les Femmes Photographes de la Nouvelle Vision en France 1920-1940, Paris (Marval) 1998

André Breton, L'Amour fou, München (Kösel) 1970

Pearl Sydensticker Buck, China gestern und heute, mit Fotografien aus Magnum von René Burri und Henri Cartier-Bresson, München/Wien/Basel (Desch) 1974

Gail Buckland, Reality Recorded, Early Documentary Photography, London 1974

Marianne Büssemeyer, Deutsche illustrierte Presse, Ein soziologischer Versuch, Heidelberg (Diss. Ruprecht-Karl-Universität) 1930

Cornell Capa, American Photographers, An illustrated Who's Who among leading contemporary americans, New York/Oxford (Facts of File) 1989

Michael L. Carlebach, The Origins of Photojournalism in America, Washington/London (Smithsonian Institute Press) 1992

Michael L. Carlebach, American Photojournalism Comes of Age, Washington 1997

Howard Chapnick, Truth Needs no Ally, Inside Photojournalism, Columbia/London (Univ. of Missouri press) 1994

Das deutsche Auge, 33 Blicke auf unser Jahrhundert, Ausst.Kat. Hamburg, Deichtorhallen 1996

Ludger Derenthal, Bilder der Trümmer- und Aufbaujahre, Fotografie im sich teilenden Deutschland, Marburg (Jonas Verlag) 1999

Polly Devlin, The Vogue Book of Fashion Photography, London 1979

Bodo von Dewitz, Schießen oder fotografieren? Über fotografierende Soldaten im Ersten Weltkrieg, in: Fotogeschichte, Frankfurt/M. 1992, Jg. 12, H. 43, S. 49-60

Frances Dimond/Roger Taylor, Crown and Camera, The Royal Family and Photography 1842-1910, London (Penguin Books) 1987

Hans Dollinger (Hrsg.), Facsimile Querschnitt durch Signal, Einleitung Willi A. Boelcke, München/Bern/Wien (Scherz) 1969

Draußen vor der Tür, Fotografien zum Kriegsende, Ausst.Kat. Fellbach 1995

Thilo Eisermann, Pressephotographie und Informationskontrolle im Ersten Weltkrieg, Deutschland und Frankreich im Vergleich, Hamburg 2000

Ute Eskildsen/Jan-Christopher Horak (Hrsg.), Film und Foto der zwanziger Jahre, Eine Betrachtung der der Internationalen Werkbundausstellung "Film und Foto" 1929, Ausst.Kat. Stuttgart, Württembergischer Kunstverein 1979

Ute Eskildsen (Hrsg.), Fotografie in deutschen Zeitschriften 1924-1933, Ausst.Kat. Stuttgart, Institut für Auslandsbeziehungen 1982 / Fotografie in deutschen Zeitschriften 1946-1984, Ausst.Kat. Stuttgart, Institut für Auslandsbeziehungen 1985

Harold Evans, Picture on a Page, Photo-Journalism, Graphics and Pictures, London (Sunday Times) 1978

Harold Evans, Front Page History, Events of our Century that Shook the World, London (Penguin Books) 1985

Martin Marix Evans (Hrsg.), Contemporary Photographers, New York/London 1995

Rainer Fabian, Die Fotografie als Dokument und Fälschung, München (Desch) 1976

Rainer Fabian/Hans Christian Adam, Bilder vom Krieg, 130 Jahre Kriegsfotografie – eine Anklage, Hamburg (Gruner+Jahr) 1983

Jeannine Fiedler (Hrsg.), Fotografie am Bauhaus, Ausst.Kat. Berlin, Bauhaus Archiv 1990

Alexander Foggensteiner, Reporter im Krieg, Was sie denken, was sie fühlen, wie sie arbeiten, Wien (Picus Verlag) 1993

Fotografieren hieß teilnehmen, Fotografinnen in der Weimarer Republik, Ausst.Kat. Essen, Museum Folkwang 1994/1995

Michel Frizot (Hrsg.), Neue Geschichte der Fotografie, Köln (Könemann) 1999

Marianne Fulton, Eyes of Time, Photojournalism in America, New York (Graphic Society Book) 1988

Peter Galassi/Susan Kismaric (Hrsg.), Pictures of the Times, A Century of Photography from the New York Times, Ausst.Kat. New York, The Museum of Modern Art 1996

Worth Gatewood (Hrsg.), Fifty Years the New York Daily News in Pictures, New York (Dolphin) 1979

Chantal Georgel, Les Journalistes, Ausst.Kat. Paris, Les dossiers du Musée D'Orsay 1986

Nahum Gidalewitsch (Tim Gidal), Bildbericht und Presse, Ein Beitrag zur Geschichte und Organisation der illustrierten Zeitungen, Basel (Diss. phil.-hist. Fak.) 1956

Tim N. Gidal, Chronisten des Lebens, Die moderne Fotoreportage, Berlin (edition q) 1993

John G. Morris, Get the Picture, A Personal History of Photojournalism, 1998

Vicky Goldberg, The Power of Photography, How Photographs Changed our Lives, New York (Abbeville Publishing Group) 1993

Ernst H. Gombrich, Bild und Auge, Eine Psychologie der bildlichen Darstellung, Stuttgart (Klett-Cotta) 1984

Nancy Hall-Duncan, The History of Fashion Photography, New York 1979

Rune Hassner, Bilder för miljoner, Pressefotografier och bildreportage under 100 àr, Ausst. Kat. Malmö 1977

Frank Heidtmann, Wie das Photo ins Buch kam, Berlin 1984

Detlef Hoffmann, "Auch in der Nazizeit war zwölfmal Spargelzeit", Die Vielfalt der Bilder und der Primat der Rassenpolitik, in: Fotogeschichte, Frankfurt/M. 1997, Jg. 17, H. 63, S. 57-68

Horst Holzer (Hrsg.), Facsimile Querschnitt durch die Quick, München/Bern/Wien (Scherz) 1968

Klaus Honnef/Ursula Breymayer (Hrsg.), Ende und Anfang, Photographen in Deutschland um 1945, Ausst.Kat. Berlin, Deutsches Historisches Museum 1995

Klaus Honnef/Rolf Sachsse/Karin Thomas (Hrsg.), Deutsche Fotografie, Macht eines Mediums 1870-1970, Ausst.Kat. Bonn, Kunst- und Ausstellungshalle der Bundesrepublik Deutschland 1997

Klaus Honnef/Frank Weyers, Und sie haben Deutschland verlassen … müssen, Fotografen und ihre Bilder 1928-1997, Ausst.Kat. Rheinisches Landesmuseum Bonn 1997

Hundert Jahre Photographie in Rußland 1840-1940, Ausst.Kat. Rheinisches Landesmuseum Bonn 1993

Forrest Jack Hurley/Robert J. Doherty, Portrait of a Decade, Roy Stryker and the Development of Documentary Photography in the Thirtees, New York (Da Capo) 1977

Heinrich Jaenecke, Es lebe der Tod, Die Tragödie des Spanischen Bürgerkrieges, Hamburg (Stern-Bibliothek der Fotografie) 1980

Brooks Johnson, Photography Speaks, 66 Photographers on Their Art, Norfolk (Aperture/Chrysler Museum) 1989

Brooks Johnson, Photography Speaks II, 70 Photographers on Their Art, Norfolk (Aperture/Chrysler Museum) 1995

Josef Kasper, Belichtung und Wahrheit, Bildreportage von der Gartenlaube bis zum Stern, Frankfurt/M. (Campus)/New York 1979

Robert Kee (Hrsg.), The Picture Post Album, Einleitung Sir Tom Hopkinson, London (Barrie & Jenkins) 1990

Diethardt Kerbs/Walter Uka/Brigitte Walz-Richter (Hrsg.), Die Gleichschaltung der Bilder, Pressefotografie 1930-36, Berlin (Frölich & Kaufmann) 1983

Rolf H. Krauss, Travel Reports and Photography in Early Photographically Illustrated Books, in: History of Photography, Nr. 1, London 1980, S. 15-30

Jörg Krichbaum, Lexikon der Fotografen, Frankfurt/M. (Fischer Taschenbuch Verlag) 1981

Karl Gernot Kuehn, Caught the Art of Photography in the German Democratic Republic, Los Angeles (Univ. of California) 1997

Richard Lacayo/George Russell, Eye Witness, 150 Years of Photojournalism, New York (Time Inc. Magazine) 1990

L'Album de la guerre, Histoire photographique et documentaire chronologiquement à l'aide de cliché et de dessins par "L'Illustration" de 1914 à 1921, Paris Illustration 1922

Robert Lebeck, The Mystery of Life, Hamburg (Stern-Bibliothek der Fotografie) 1999

R. M. Levine, Images of History, Durham/London 1989

Jane Livingston (Hrsg.), Odyssey, The Art of Photography at National Geographic, Charlottesville/Virginia (Thomasson-Grant) 1988

Jorge Lewinski, The Camera at War, A History of War Photography from 1848 to the Present Day, Chatham (W. H. Allen & Co.Ltd.) 1978

Life im Krieg, Amsterdam (Time-Life International) 1980

Stefan Lorant, Sieg Heil! Eine deutsche Bildgeschichte von Bismarck zu Hitler, Frankfurt/M. (Zweitausendeins) 1979

Victor Margolin, Struggle for Utopia, Rodchenko, Lissitzky, Moholy-Nagy 1917-1946, Chicago/London (Univ. of Chicago Press) 1997

Ludwig A. C. Martin, Hundert Jahre Weltsensationen in Pressefotos, Dortmund (Harenberg Kommunikation) 1979

Dieter Mayer-Gürr (Hrsg.), Fotografie und Geschichte, Timm Starl zum 60. Geburtstag, Marburg (Jonas Verlag) 2000

Marshall McLuhan, Das Medium ist Message, Frankfurt/M. (Ullstein) 1984

Maurice Merleau-Ponty, Das Auge und der Geist, Hamburg (Felix Meiner Verl.) 1984

Franz H. Mösslang (Hrsg.), Report der Reporter, Wie sie zu ihren Erfolgen kamen, Seebruck/Chiemsee (Heering) 1964

S. Morosow, A. Wartanow, G. Tschudakow, O. Suslowa, L. Uchtomskaja (Hrsg.), Sowjetische Fotografen 1917-1940, Berlin (Elefanten Press) 1983

Musée de l'Armée (Hrsg.), Crimée 1854-1856, Premiers reportages de guerre, Paris 1994

Weston Naef, The J. Paul Getty Museum, Handbook of the Photographs Collection, Malibu 1995

Hendrik Neubauer, Black Star, 60 Years of Photojournalism, Köln (Könemann) 1997

Torsten Palmer (Idee und Konzept), Hendrik Neubauer (Hrsg.), Die Weimarer Zeit in Pressefotos und Fotoreportagen, Köln (Könemann) 2000

Barbara Petersen/Otto Steinert, Das technische Bild- und Dokumentationsmittel Fotografie, Stationen, Ausst.Kat. Essen, Museum Folkwang 1973

Photo-Sequenzen, Reportagen, Bildgeschichten, Serien aus dem Ullstein Bilderdienst von 1925 bis 1944, Ausst.Kat. Berlin, Haus am Waldsee 1992/93

Christian-Mathias Pohlert (Hrsg.), Bilder in der Zeitung, Journalistische Fotografie 1949-1999, Frankfurt/M. 1999

Winfried Ranke, Fotografische Kriegsberichterstattung im Zweiten Weltkrieg, Wann wurde daraus Propaganda?, in: Fotogeschichte, Frankfurt/M. 1992, Jg. 12, H. 43, S. 61-75

Harry Reasoner (Einführung), The Best of Photo-Journalism, New York (Newsweek Books) 1977

Revolution und Fotografie Berlin 1918/19, Ausst.Kat. Berlin, Neue Gesellschaft für Bildende Kunst, 1989

Wolfgang Schade, Europäische Dokumente, Historische Photos aus den Jahren 1840-1900, Stuttgart (Union) 1932

Georg Schmidt-Scheeder, Reporter der Hölle, Die Propaganda-Kompanien im 2. Weltkrieg, Erlebnis und Dokumentation, Stuttgart (Motorbuch Verlag) 1977

Claudia Schmölders/Sander L. Gilman (Hrsg.), Gesichter der Weimarer Republik, Eine physiognomische Kulturgeschichte, Köln (DuMont) 2000

Sigrid Schneider, Von der Verfügbarkeit der Bilder, Fotoreportagen aus dem Spanischen Bürgerkrieg, in: Fotogeschichte, Frankfurt/M. 1988, Jg. 8, H. 29, S. 49-63

Edmund Schulz (Hrsg.), Die veränderte Welt, Eine Bilderfibel unserer Zeit, mit einer Einleitung von Ernst Jünger, Breslau (Korn) 1933

Horst Schwarzer, Das Bild und seine Anwendung in der illustrierten Presse, Ein massenpsychologischer und soziologischer Versuch, München (Diss. phil.) 1953

Karl Steinorth (Hrsg.), Internationale Ausstellung des Deutschen Werkbundes "Film und Foto" Stuttgart 1929, Stuttgart (DVA) 1979

Peter Stepan (Hrsg.), Fotos, die die Welt bewegten, München u.a. (Prestel) 2000

Dolf Sternberger, Panorama oder Ansichten vom 19. Jahrhundert, Frankfurt/M. 1974

Urs Stahel/Martin Gasser (Hrsg.), Weltenblicke – Reportagefotografie und ihre Medien, Ausst.Kat. Fotomuseum Winterthur 1997

Petr Tausk, Die Geschichte der Fotografie im 20. Jahrhundert, Von der Kunstfotografie bis zum Bildjournalismus, Köln (DuMont) 1977

Petr Tausk, A Short History of Press Photography, Prag (Int. Org. of Journalists) 1998

Photojournalismus, Amsterdam (Time-Life International) 1969

Tas Toth, Das menschliche Antlitz Europas, München (Reich) 1960

Margarita Tupitsyn, Die Geschichtsschreibung der sowjetischen Fotografie im In- und Ausland, in: Fotogeschichte, Frankfurt/M. 1997, Jg. 17, H. 63, S. 51-56

Frederick S. Voss, Reporting the War, The Journalistic Coverage of World War II., Ausst.Kat. Washington, Smithsonian Institution in the National Portrait Gallery 1994

Bernd Weise, Pressefotografie I. Die Anfänge in Deutschland, ausgehend von einer Kritik bisheriger Forschungsansätze, in: Fotogeschichte, Frankfurt/M. 1989, Jg. 9, H. 31, S. 15-40

Bernd Weise, Pressefotografie II. Fortschritt der Fotografie- und Drucktechnik und Veränderungen des Pressemarktes im Deutschen Kaiserreich, in: Fotogeschichte, Frankfurt/M. 1989, Jg. 9, H. 33, S. 27-62

Bernd Weise, Pressefotografie III. Das Geschäft mit dem aktuellen Foto: Fotografen, Bildagenturen, Interessenverbände, Arbeitstechnik, Die Entwicklung in Deutschland bis zum Ersten Weltkrieg, in: Fotogeschichte, Frankfurt/M. 1990, Jg. 10, H. 37, S. 13-36

Bernd Weise, Pressefotografie IV. Die Entwicklung des Fotorechts und der Handel mit der Bildnachricht, in: Fotogeschichte, Frankfurt/M. 1994, Jg. 14, H. 52, S. 27-40

Brigitte Werneburg, Die veränderte Welt: Der gefährliche anstelle des entscheidenden Augenblicks, in: Fotogeschichte, Frankfurt/M. 1994, Jg. 14, H. 51, S. 51-67

Colin Wersterbeck/Joel Meyerowitz, Bystander, A History of Street Photography, London 1994

REGISTER

Erwähnung im Text: Grundschrift
Abbildung: kursiv, halbfett